傅申中国书画鉴定论著全编

书画鑑定研究

王妙莲 傅申 著

赵硕 译

上海书画出版社

丛书总序

多年前非常荣幸承上海书画出版社社长王立翔先生之邀，谈及将本人历年来有关书画研究的著述文字重新整理出版，但我个人由于种种原因一直有所搁置。后来在弟子田洪等人的协助下，终于拟定选目，比较积极地推进。

我自1955年始入大学美术系，学习传统书画篆刻，成绩当可。但从1965年因特殊机缘进入台北故宫博物院工作之后，因工作关系将兴趣转向书画史和书画鉴定，无暇继续绘画及篆刻的创作。

由于个人先从事创作，再作研究，与前辈学者如启功、谢稚柳、徐邦达、王季迁诸先生经历相同，故研究领域、方法、兴趣等较为接近，但是时代的巨轮不停地转动，我个人虽逢上科技的进步，但利用稍迟。当时从影印机的使用，暗房照片的冲洗，幻灯片又改为扫描及PPT的制作，还要学生帮助操作，网络搜寻等均未尽其用，所以相关讯息及资料都有一定的限制。但是自照相印刷的便利，改变了20世纪以前完全靠文字资料的不足，美术史及鉴定工作开始有了翻天覆地的改变与进展。

由于工具的进步，一定限制了本人自20世纪60年代起所做的种种研究，有时甚至还因此而产生错误的判断！所以本丛书的编排，特别注重论文的时序，并且呼唤读者，不论引用本人、近人或古人论点的时候，一定要注意，并注出此文此论发表时地。因为同一作者在过了几年之后，对同一作品或观点会有所改变，不能因此一错而痛加针砭或批判，以突显自己的看法。

由于少数文章在分类时同属两类，不免有重复的情形，为了读者方便并编辑之完整，还是采用重复印出的方法，谨此告知读者。

丛书文字不少，在校对及其他方面一定有不如读者之意。请不吝致于本人，以求释及同业之改过。谢谢！

傅申 谨序

2017年9月16日于西子湖畔

序一

　　这部中国书画鉴定研究领域中里程碑式的著作写于1969年到1972年间，这是中国书画研究在西方的一个特殊的历史时期。由于20世纪末海量资料相继出版的时代还没有到来，所以当时只有一些关于中国书画收藏的基本资料可为西方所知。在这个重要的历史关头，一个优秀的研究小组出现了，并且完成了这部书画鉴赏巨著。普林斯顿大学的方闻教授、收藏家赛克勒博士（Sackler），以及普林斯顿大学两位年轻的艺术史学家王妙莲和傅申组成了一支梦幻之队，他们合作的成果即为这本以中国书画鉴赏为主题的艺术史巨著。

　　本书两位作者组成了一个完美的研究团队。傅申，在中国台湾接受教育，也是台北故宫博物院的研究学者，在方闻教授的邀请下赴美学习。通过发表一系列关于中国早期绘画鉴赏方面的重要文章，他在中国台湾获得了很高的声望。王妙莲也同为普林斯顿大学的博士研究生（他们两人最终都在普林斯顿大学获得了博士学位），并把她在研究传统欧洲艺术史上的知识带到了合作研究之中。他们的这部著作，是在这个主题上对中国和西方学术传统做出的创造性结合。

　　我认为，在客观上，每个研究中国绘画的学者都受到了这本书的影响。我自己也熟读此书，这些年来它给我带来了无穷的收获，也是我研究书画鉴赏的关键性指南。自从1973年这部著作出版以来，关于这个领域陆续出现了很多重要的研究。但是没有人能在思维的严密性和对中西传统的综合性上超过这部书。令人惊奇的是，这也是一部对中国艺术史领域之外的读者来说易于理解和有益的著作：信息量很大的文章和精美的插图结合，这在最为专业的知识和对艺术史感兴趣的广大读者间架起了一座颇具吸引力的桥梁。

　　作者的论述在书中涵盖了很大的范围——从元代画家马琬直到20世纪大师张大千，而且对17世纪的艺术家给予了特别的关注。最引人瞩目的大概是他们对画坛巨擘石涛的研究。他们关于石涛及其追随者的文章和个案研究把石涛研究提升到了一个新的高度。但是从个人视角，我更想表达对作者研究鉴赏另一种类型作品的钦佩。通过对从前被忽视的一枚小小钤印的识读，以及通过寻求在一个艺术黄金时期诸多画家中富有特色的艺术风格之证据，他们把曾经认为是戴进所作的巨幅山水立轴（"赛克勒藏画研究"中的第十一号作品）充满自信地归入几乎不为人知的张积素名下。

　　和两位作者一样，我也是方闻教授的学生，这部当代中国艺术史研究巨著中深含方先生诸多治学理念，思之动容。此书写于四十年前，两位敏慧的艺术史家的学识亦令我钦佩。彼时我们都还年轻。

<div align="right">

班宗华

2016年10月10日

</div>

序二

　　我对中国艺术的兴趣，来源于多年以前学生时代对艺术史的研究，它与我的医学教育同时进行。此后，我继续沉浸在医学实践与人文理论的研究中，收藏家的视角反映了我在科学、哲学和人类历史上的恒久兴趣。对我而言，收藏的一个卓越功能就是对文明和不同文化的重建，这个目标只能通过学术研究来实现。收藏过程如同在科学中实践那样，当一大批分量足够的材料被收集起来之后，我们就可以试着去重构典型而真实的过去。在对历史的整体重建中，最关键的是对研究材料和名作的妥善保存，收藏家在这个过程中扮演了重要角色。

　　当我在20世纪50年代进入中国艺术收藏领域的时候，早些时候那些收集瓷器和青铜器的大好机会已经没有了。但是，大家对中国绘画的兴趣相对不大。出乎意料的是，就在这个时候，大量私人收藏的珍品在历史的沉浮中变得触手可及。我们承担了在世界范围内维护一些濒临离散的杰出中国艺术作品收藏之完整性的重任，我们也支持和鼓励保护修复、学术研究、考古方面的努力，以及高校的研讨会，这些与上述艺术史和考古的目标是一致的。

　　业余爱好者们对作品的真伪问题非常敏感，而对中国绘画的实际接触，会让人对中国艺术的微妙之处更加敏感（因为其中常常出现对美感的终极表达），与此同时又会让人怀疑，自己是否有完全理解和欣赏其美感的能力。如果说哪个艺术领域对业余爱好者有最严格的要求，我相信那就是中国书画鉴赏。因此，我们在一段时间里把收藏局限于毫无疑问的真迹，如壁画。20世纪60年代中期，在数年的搜求之后，我们获得了收藏中的珍品——楚帛书，这是现存最早的同类文献，约诞生于公元前6世纪。

　　然而，我们在1967年听说了普林斯顿大学美术馆在获得中国青铜器上所付出的努力。因为这些青铜器价格高昂，收藏家之间都说这是一桩"疯狂的购买"。我们亲自去普林斯顿大学考察。一看到那些方闻教授想要为普林斯顿大学求得的青铜器，我们就坚信能够协助收购它们是一种荣幸。比那些无价珍宝更为重要的，是这所大学里那些引人注目的现象，新一代学者利用西方艺术史研究成果在中国艺术鉴赏领域取得了丰硕的成果。毫无疑问，方闻所在的院系充满了富有感染力的研究热情和自豪感。我们决定参与到这个激动人心的"冒险"中来，在之后的两年中，我们在方闻教授的指导下购买了大量绘画藏品。分享使快乐成倍增长。因此，当各个文化背景下的朋友们都在大都会艺术博物馆和哥伦比亚大学分享他们的艺术品的时候，我们绝大部分的中国书画收藏现在都已经"找到家了"，随时可以迎接访问普林斯顿大学的学者和来客。

除了个别例外，本次展览中的书画主要来自于三个地方：弗兰克·卡罗（Frank Caro，第一至五号，第八、十、十三号，第三十六至四十一号），张大千（第十二、十七、二十号，第二十二至二十五号，第二十九至三十四号），以及晚些时候的霍巴特（Richard Bryant Hobart）收藏（第六、七号，第十四至十六号）。其他画作来自中国台湾（第九、十一、十九号）、中国香港（第二十八号）及日本（第二十六号）和英国（第十八号）。如果没有弗兰克·卡罗和张大千教授的努力和耐心，这些藏品不可能被汇集起来。

人们常常问收藏家，他最喜欢的藏品是什么。我们在这些绘画中最偏爱册页，尤其是第二十五号作品，那是由17世纪晚期最杰出的个人主义画家石涛所画的八开花卉册页。这些富有启发性的创作最让人不可思议的地方，是石涛的花卉与蒙德里安画的菊花之间竟有一段两个半世纪的时间间隔。为此特别感谢展览目录的编撰者干妙莲和傅申，因为通过他们的眼睛，我们将整批藏品，尤其是石涛书画的意义看得更清楚了。可以这么说，他们以全新的方式为我们展现了中国绘画艺术。在此，对两位作者，以及方闻教授给予中国书画研究和鉴赏所作出的巨大贡献，表示由衷的祝贺。

亚瑟·M·赛克勒博士

1973年5月于纽约

序三

当西方学界在中国古代青铜器、玉器、瓷器的研究上做出重大贡献的时候，我们在中国书法和绘画这两种传统艺术上所取得的研究成果却还远远不够。在后者的领域所遭遇的困难不仅是语言和技术上的，而且是文化和哲学上的。它们涉及对鉴定的不同艺术感受和态度，以及对创造性和艺术价值的不同观念。恩斯特·贡布里希（Ernst Gombrich）在他的著作《艺术与错觉》中说："我们在西方谈论绘画所使用的语言和远东的批评术语太过不同，以至于所有想要将它们互译的努力都遭遇了挫折。"[1]由于现代艺术史家认同科学家们关于知识共同体和知识一体化的信仰，他必须相信不同的观察和思考方式是可以被解读和描述的。然而，在没有沉浸到中国画传统以前，想要讨论单幅的绘画作品看起来几乎是不可能的。

中国人根据一系列延续的风格传统来观摩绘画艺术。因为艺术家们一边延续着传统风格，一边不断尝试新的创造，这成了一个规律而非例外，尤其从元代以后（13世纪晚期），中国画家们具有多样化的艺术风格或特色。单单这个事实就足以表明，虽然由于对早期风格模式的模仿，同一个艺术家在特定的时间可能有风格多元的作品，但是在不同时期创作却具有同一风格特色的作品可能很难分辨。

在过去的三十年里，西方学界对中国艺术研究的最大贡献是风格分析的发展，其试图在即使是最令人眼花缭乱的视觉现象背后看到合理的风格规律。有一种观点认为，对历史上连续的视觉形象（或叫"时代风格"）的形态学分析提供断代的独立线索，可以辨认出那些通过临摹和模仿而随意产生的画作。但是当一段关于视觉结构的来源不明的历史难以解释特定的绘画或艺术史语境（或者它只能通过这两者得到解释）之时，它可以轻易地成为没有意义、甚至具有误导性的实践。因此迄今尚未出现足够用于研究中国晚期绘画作品全部复杂性的理论风格类型。

在最近一期中国山水画研究专刊上，《伯灵顿杂志》（*The Burlington Magazine*）的编辑为西方世界（尤其是美国）在"二战"以后对中国画的兴趣而喝彩，他指出了这种兴趣的三大优势："第一，汉学研究以惊人的规模在扩大，其中很多领军人物都深入造访过中国。第二，不少中国和日本的鉴赏家访问或是迁居美国，提供了丰富的经验。第三，这些经验与西方艺术史令人惊叹的复杂性相契合。"[2]这个列表可能还需要加入第四个优势，那就是近年来西方公私藏家对一流中国书画的大

[1] E. H. Gombrich, *Art and Illusion* (Princeton, N. J., 1960), p. 150.

[2] "The Post-War Interest in Chinese Painting," *The Burlington Magazine*, vol. 114 (1972), p. 282.

量获取。这些精美和令人激动的作品尽管一开始没有被充分理解，但形成了重要展览的基础，促进了公众的兴趣，并引起了相关的学术讨论，对书画作品的展览都在解答一些问题的同时又提出了新的问题。

这样以对象为主导的研究与在西方发展的系统性和理论化的研究相反，是从特定的事实上建立和发展起来的：不同于在一个封闭的系统内移动和从一般到特殊，它们在一个开放式的范本内推进，基于事实，然后构建一些总括性的观察。如果我们从这样一个假设开始：没有任何一幅中国画的作者归属是可以盲目接受的；那么在这之后，每一幅新的画都成了一个"发现"。而一旦我们恰当地理解了这个"发现"，它本身就会构成探究更多发现的基础。通过对1954年在克利夫兰艺术博物馆举办的山水画展的思考，李雪曼教授（Sherman Lee）写道："令人惊奇的是，即使是最多元化的画家们，在视觉的基础上也最终会表现出一种同质的风格。"[1]这种"表现"是一位鉴赏家的自觉性和实践性的回应。像贡布里希教授所指出的那样，其幸运地摆脱了从一套批评术语翻译到另一套的学术需要。

赛克勒博士的中国画收藏来源广泛，囊括了14世纪到20世纪的杰作。其中最具分量的一部分来自石涛（1641—约1710）的十五件重要书画作品。他是明代遗民，半僧半道，一位"山人"，也是清代早期的艺术领军人物。最早的作品为一本作于1677年到1678年的册页，最晚的为1707年的十二开山水册页巨制。其全部十五件作品——七幅立轴（第十七、十八、二十四、二十七、二十九、三十一和三十二号）和八本册页（第二十、二十二、二十五、二十六、三十、三十三和三十四号）组成了七十三幅单独的画——完整展现了石涛的山水、人物、花卉、水果画风及其书法。现在它们组成了这位17世纪中国杰出艺术家最大的一组真迹作品集。赛克勒的藏品还包括了仿石涛风格的六开山水赝品册页以及三幅石涛作品的临本。

第二十六号作品来自京都住友宽一的后期收藏，是一本创作于1701年的册页，其中包括十开山水和一开书法，除了这件作品之外，所有赛克勒藏品中的石涛作品都属于著名的当代中国画家和收藏家张爰，他另一个更为人所知的名字叫张大千。他是名副其实的石涛权威。在清代的皇家收藏中仅有石涛的半幅作品（现藏于台北故宫博物院），即一幅与著名正统画家王原祁合作完成以献给满族贵族博尔都的《竹石图》，清代官方对石涛艺术的忽视由此可见一斑。随着20世纪初清朝的覆灭，对清初遗民生平和作品的研究在清代遗民学者中突然兴盛起来。其中最著名的两位为李瑞清和曾熙——他们都是张大千的老师。他们不仅留长发，模仿清初隐士学者们的生活方式，而且拒绝晚清绘画僵硬、正统的风格，并且培养起了以石涛、朱耷以及其他清代早期个人主义画家为典范的大胆笔法的趣味。

来自张大千藏品的两幅重要的石涛作品最初属于他的老师——艺术家李瑞清，它们是石涛作

[1]　"Some Problems in Ming and Ch'ing Landscape Painting," *Ars Orientalis*, vol. 2 (1957), p. 472.

于大约1698年至1699年的《致八大山人函》（第二十三号）和1695年的《人物花卉》册（第二十号）。这些作品是艺术家李瑞清及其朋友和追随者们的真正"老师"。通过学习和临摹它们，他们不仅学会了怎样成为书画家，而且还成了鉴赏家和收藏家。当石涛的全部作品都被李瑞清和他的同侪们研究和重构的时候，他的画作（以及被归到他名下的作品）也吸引了一大批中国和日本的追随者。其中一些，像永原织治——一位20世纪20年代晚期住在中国东北的收藏家——无意中成为了李瑞清的追随者们所设下的骗局的牺牲者（或许他们只是当作单纯的书房戏作）。近年来张大千承认，他抱着开玩笑的念头伪造了著名的永原藏石涛《致八大山人函》。根据他的说法，石涛《人物花卉》册的仿作是李瑞清的弟弟李瑞奇所为（第二十一号）。

当这些"玩笑"产生出一些无可避免的反应之后，石涛的真实身份反而完全变得含混不清。差不多在三十年间，中国、日本和西方对石涛生平的推测被永原收藏的赝品中张大千有意伪造的证据所扭曲，所以大部分学者将其生年定为1630年而非1641年。当1967年石涛的原始信件最终在密歇根大学艺术博物馆被公开展示时，一种对第三种甚至更多版本也可能存在的恐惧在国内外蔓延。由艾瑞慈教授（Richard Edwards）在吴同（Wu T'ung）等人协助下组织的密歇根大学石涛展览是一个伟大的先行冒险。它展示了四十八幅作品，包括流传于中国之外的石涛著名作品中的绝大部分。尽管当时有一种极端的观点，认为这个世界上只有三幅石涛的真迹，它们都在日本著名的住友宽一的收藏中，而密歇根大学石涛展览打破了这种神秘和怀疑的气氛。它令人信服地展现了石涛的艺术。这个看似最为复杂的中国画难题，能够被有能力的艺术史家所把握和进行理性的讨论。现在回顾看来，艾瑞慈教授对展品广泛而开明的选择证明了他的勇气和睿智。

在接下来的由王妙莲和傅申准备的目录中，他们清楚明白地阐释了每一幅作品是如何被归入石涛名下的。作为台北故宫博物院的研究员，傅申在洛克菲勒奖学金支持下在普林斯顿大学度过了四年的学习生活。在此期间，作为一位无可挑剔的鉴赏家和独立而诚实的学者，他赢得了所有老师和同事的尊重和倾慕。王妙莲出生在美国，同样也是在普林斯顿大学接受了学术训练。他们结合了中西学界对这个课题最好的研究方法，一起出版了这本巨著。

在文章末尾我必须诚挚地感谢赛克勒博士夫妇。没有他们的真诚帮助和支持，这份目录所展示的成果不可能完成。鉴于中国书画鉴赏整体上的难度和争议性以及石涛问题的复杂性，赛克勒博士对这样一个冒险性课题的支持弥足珍贵。尽管中国书画只是他所有藏品中的一小部分，但我们相信现在展览出来的这部分对我们的学科有着极为有益且重要的贡献。

方闻

前言

　　此书为余一九七三年承方闻教授之命为塞克勒先生藏书画欧美巡回展所作。因内容多所涉及作品之真伪鉴定，故名为《鉴定研究》。原为中文，由王妙莲博士英译，其第二章鉴定问题更由妙莲略增西方理论。惜原文不存，今由赵硕仁棣译为中文，距原书初版已四十五年矣。

戊戌仲夏八十二老翁

君约傅申书此为记

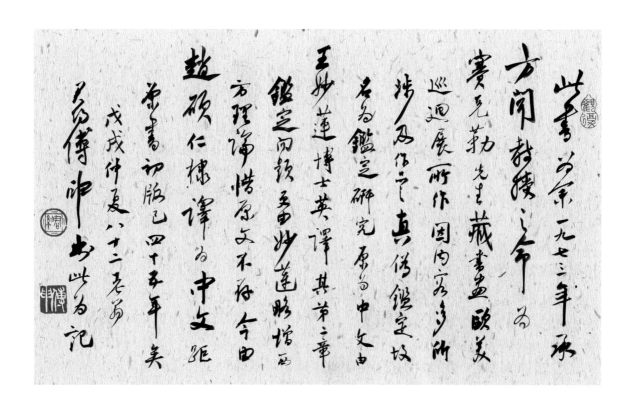

致谢

本书的出版规模和涉猎范围超出了所有人的预期。这些书画作品最初被选中以做研究和著录，始于 1969 年的夏天，当时它被设想为一本小型的展览图录，用于介绍当前收藏于普林斯顿大学美术馆的塞克勒博士的一批藏画，类似于赛克勒先生所藏之玉器、雕塑、青铜器等藏品所计划出版的图录。然而，随着其他项目的搁置，关于绘画部分的研究却获得了更多的时间，并且为了给新增书画作品的研究写作和编辑更多的时间，赛克勒所藏书画作品的展览一季又一季地推迟。本书目前更包括了大都会艺术博物馆从赛克勒基金会购买的六件作品（第六、七、十四、十五、十六和二十二号作品）。这些作品是在出版的最后阶段添加的，因此在前半部分的介绍性章节中很少提及。为了将本书文字保持在合理的长度，对这些作品的研究和讨论将在他处发表，我们对由此造成的不便表示歉意。

在此敬告读者，本书第一部分涉及的许多主题值得或已经在东亚学科的其他适当领域进行专项研究，本书只能以最基础的方式对此作出阐述。本书第二部分和第三部分探讨了艺术史和书画鉴赏的方法论之议题，是第五部分的图录中所没有讨论的。我们没有试图给出风格或时期的历史定义，尽管我们希望在图录中能够遵循这样一套定义的研究模型；我们也没有尝试对中国书画史或传统中国书画鉴赏进行系统的阐述：这些主题超出了本书的研究范围。赛克勒所藏石涛绘画题材广泛并且品质卓越，故在本书第四部分以较长篇幅专门讨论，其中深入地研究了石涛作品的多个方面，是我们认为之前的学者尚未充分探索到的议题，例如石涛与古代的关系和对他书法风格的分析，从而为未来对石涛的进一步研究开拓了新的领域。

许多读者会发现我们对文章与诗歌的翻译有诸多不足之处——这也是目前几乎所有图录的通病——我们在此恳请读者谅解。我们不是文学家、诗人，甚至不是文学专业的学生：我们尽量尝试用正确且相对易读的英文来呈现与绘画相关的内容。在这个过程中，我们感谢哥伦比亚大学唐海涛等同僚的帮助，但这些朋友们都无法参与最终校对书稿，所以有可能出现的错误将由我们自己负责。我们曾希望将更多的诗歌、跋文和题记进行翻译并提供适当的索引，但由于技术上的困难和出版社日程的紧张安排，我们最终遗憾地无法完成。

中国和日本艺史术系同事们协助我们完成了这个项目。在此，我们要特别感谢江文苇（David Sensabaugh），他仔细阅读了多版早期书稿的文本和图录条目。感谢张大千在敦煌时期的老朋友，詹姆斯（James）和露西·罗（Lucy Lo）夫妇在诸多议题上协助了我们的研究，罗夫人亲自提供了汉字文本。扉页和词汇索引部分的书法是由作者傅申题写的。感谢刘子健（James T. C. Liu）教授阅读

了第一部分并提出了宝贵的建议。我们感谢何慕文（Maxwell Hearn）、让·施密特（Jean Schmitt）以及大都会艺术博物馆和普林斯顿艺术博物馆的工作人员，特别是弗吉尼亚·瓦格曼（Virginia Wageman）和琴·麦克拉克兰（Jean MacLachlan）对本书制作的专业协调。我们的编辑珍·欧文（Jean Owen）从一开始就以客观和幽默的态度对待这个项目，感谢她最终将我们的粗略手稿变成了本书，感谢克里米达·庞特斯（Crimilda Pontes）给我们提供了最精美的设计。

洛克斐勒三世的亚洲文化交流计划基金以及其执行长波特·麦克雷先生（Porter McCray）的支持，使本书的出版成为了可能，正是该基金提供四年的奖学金资助，才使作者傅申能够有机会从台北故宫博物院进入普林斯顿大学攻读博士学位。我们也感谢美国东方学会授予了王妙莲"路易丝·哈克尼纪念奖学金"，并感谢台北故宫博物院蒋复璁院长，允许傅申在此期间留在普林斯顿大学继续深造。

最应该深切感谢我们的老师，方闻教授和岛田修二郎教授。岛田教授在五十年代初期的著作，帮助出版了著名的住友收藏，其中一套册页被塞克勒博士购藏。方闻教授关于《石涛致八大山人函》——现为塞克勒藏（见第二十三号作品）——的权威研究有助于在更坚实的基础上推动对石涛的研究；他智慧地鼓励对复制品和赝品的研究，并将其作为中国绘画史研究中有效且必要的一个环节。如果没有方闻教授的带领，无论是整个收藏本身或是本书都是不可能实现的。

最后，我们必须感谢那些允许我们从他们的藏品中进行研究的收藏家和机构，尤其要感谢塞克勒博士和夫人，他们是最杰出的艺术爱好者。他们一直专注于提高其藏品的质量，作为大收藏家，他们愿意支持这种体量的书籍出版，并提供最高质量的完整图片。如果本书对学界有所贡献的话，那很大程度上是源自于塞克勒家族对此的认同和巨大支持。

王妙莲　傅申

1972年8月

書畫鑑定研究

天約自署

目 录

第一章 地理：中国绘画的"瞳眼地区"

太湖周边的地理区域，即现在江苏、浙江和安徽三省交界的那一片，是诞生中国伟大艺术传统的核心区域，这里涌现了众多重要画家、书法家和诗人。[1]从地图上看，这片区域形似人的眼睛。"瞳眼地区"这个称呼之所以恰当，还因为在中国的诗评中有"诗眼"一说，用来标示那些表现全诗寓意的关键词语。在艺术批评领域，这个概念也被移用到书法评论之中。[2]在这里，我们将会探讨这个概念在地理和艺术史上的某些含义。

"瞳眼地区"的名称反映了将名人与特定区域相关联的传统，它也显示了人的精神和潜能与文化的社会基础、人文基础和物质基础之间的互动关系。在中国历史上，这一区域中有一块特别著名，它就是江南，或者说长江三角洲。10世纪中叶以降，这里是中国农田最肥沃、经济最富庶、文化最先进的地区。然而，黄山周边地区在艺术上的重要性，直到最近才为人所知并得到认可。此地养育的那些富有创造力的人杰，足以使这里比肩于江南地区的艺术中心。

照这个思路来看，"瞳眼地区"的"瞳孔"（或者说"焦点"），覆盖了江苏南部和浙江北部的太湖。它的"眼睑"沿长江展开，从其出海口一直向西延伸到

[1] 除了特别说明的地方之外，省份、城市及其他地名都采用现今使用的名称。有兴趣继续深入研究下去的读者可以参考下面的注释和其中的传记资料，其中提供了"瞳眼地区"许多地方的一般信息（此处并未尝试给出一个详细的参考书单）：如果对中国的手工业发展特别有兴趣，可以参看《中国资本主义萌芽问题讨论集》上下册（北京：1957）；傅衣凌，《明代江南市民经济试探》（上海：1957）；J. L. Gallagher, *China in the Sixteenth Century: The Journals of Matteo Ricci, 1583–1610* (New York, 1953); Ho Ping-ti（何炳棣），*Studies on the Population of China*［其中"远途商贸"（long-distance mercantilism）这个词出现在第196—197页］；Ho Ping-ti, *The Ladder of Success in Imperial China: Aspects of Social Mobility, 1368–1911*; Charles O. Hucker, *China: A critical Bibliography* (Tuscon, 1962); James T. C. Liu and Peter Golas, *Change in Sung China* (Lexington, KY., 1969); Dwight H. Perkins, *Agricultural Development in China: 1368–1968* (Chicago, 1969); Teng Su-yü（邓嗣禹）and Knight Biggerstaff, eds., *An Annotated Bibliography of Selected Chinese Reference Works*, 3rd ed. (Cambridge, Mass., 1971); K. T. Wu, "Ming Printers and Printing," *Harvard Journal of Asiatic Studies*, vol. 7 (1943), pp. 203–260; Yang Lien-sheng（杨联陞），*Money and Credit in China*。

[2] 关于这个说法的渊源，参见诸桥辙次编，《大汉和辞典》卷十，35427/40。若特指书法方面，参见黄庭坚的说法："字中有笔，如禅家句中有眼。"（《山谷题跋》，7/71）

"瞳眼地区"最北边的城市扬州，然后再到南京，接着又转向安徽的芜湖和宣城，在我们的考察范围内，它的终点在江西庐山附近。从这里开始，"下眼睑"画出了一道通向大海的曲线，它起于黄山南部，沿着新安江，从今天的休宁和歙县一带经过，再到杭州的西北面与钱塘江相遇，并随之一同入海。因此，这个"瞳眼地区"有三条天然河流的边界，它囊括了大运河的主干及运河网覆盖范围内的周边城市。这片区域中的大多数地方都富裕、丰饶，人口稠密且文化繁荣；它还包括了今天的苏州、松江及其周边区域。

根据各自的地形地貌，该区域还可以进一步细分为东部、西部和中部三个地区。其多变的自然风光，对中国山水画的风格和题材有着广泛的影响。东部地区的焦点——太湖，早已因其美景而名闻天下。在居住于或游览过该地的画家笔下，满是水网纵横的太湖湿地、低矮小山和澄净水面。"眼"的西部地区以黄山为中心，此地风景殊绝，苍松挺立，怪石嶙峋。黄山画家的主题主要是奇松古木、险峻山石、耸立的山峰和壮阔的山景。"眼"的中部地区位于北面的南京和南面的杭州的轴线上，它的风景融合了东、西两个地区的特色。这个哑铃状的区域既有高山，也有宁静的水面，因此，对定居在此或游历过此地的画家来说，山水是他们的典型题材。

这片景色的氛围和当地的乡土，都给中国画家的头脑与心灵留下了不可磨灭的印象。无论画家的思想多么高洁，无论他在当地自然风景中的盘桓多么短暂，这些景色都成为他创造力的视觉源泉和精神修养的一个方面。浸润愈久，他对周边愈加熟悉：大到山峦的景色，小到园林假山——他无一不藏于胸中。画家通过传统训练所掌握的用笔习惯和范式呆板生硬，这些风景为它们注入了活力。

如果我们将"地点"视为一个宽泛意义上的城市——某一地区或县域的神经枢纽，那么可以说中国画家与地点之间的联系不像其与风景之间的联系那样发散。重要的是，要记得一个城市的文化水平和政治地位均主要由其过去的历史所决定。当地文化精英的成就、历史古迹和历史名人等等，既为儒家思想和行为提供了基础，也为有创造力的人衡量自身水平提供了可参照的审美标准。同样的，中国与西方城市的不同之处在于，艺术家们所参与的文化活动并不仅仅限于物理上的"城区"之内。许多艺术家会花一半的时间住在大城市中，而在另一半时间里居住在质朴的乡间别墅中。还应当特别注意的是，这个地区内的运河网和水网会为艺术家们离开他们的家乡提供便利——的确，我们知道这些画家中的大多数都会四处旅行（如果能追踪某位画家或诗人一生之中的旅行路线，那将十分有趣，那样一来这份研究和"瞳眼区域"的地图也将被提升到一个新的层次）。这样一种流动性之所以重要，是因为这些画家和他们的作品会随着他们的行程影响到那些名气较小的画家以及旅行目的地本身。不过，对于本研究所关注的画家而言，这种"城乡统一体"对于文人画家活动的意义，仅在一定程度上适用。在明代（很大程度上在清代也是如此），城市中新兴商人阶层所能提供的赞助产生了绝大的吸引力，画家们随之将他

们活动的重心几乎完全放在都市中。因此，在他们的思想中，把前往乡村视为自我更新的源泉已经变得不那么重要了。

我们所关注的画家中的大多数，都生活于14世纪中叶之后，即从元末到现代。他们出生于有教养的家庭，有的曾经取得过功名，有的是有文人习气的"职业"画家，有些是生活在清代的明朝"遗民"——其中许多都皈依佛教以求庇护（这同时也是对满族统治者无声的抗议）。他们的学识、修养水平使得他们能够拥有精英阶层的某些特权，即便他们并不实际拥有土地或官职。总的来说，他们大多都是广义上的有闲阶级的一部分，而且他们既是艺术品的生产者，同时也是消费者。

对这样一些人来说，与其他一些文人画家的接触，以及观赏私人收藏的古玩、书画以获取灵感都是极为重要的，这能帮助他们在精英群体中保持很高的审美标准。在城市社区中，这样的机会显然更多。城市中的私人园林同样深受文人喜爱，它们是衡量文化水平的重要标准。最初，园林是通过精心的选择和独创的木、石布置，在一个缩小的场景内营造出身处大自然之中的野趣。由于城市中的土地常常是平整而无沟渠的，于是人们花费巨资运来奇石，掘土堆坡，并在挖出的坑中注水以形成"天然的"池塘。城市中的园林是"土木工程"。与北方的园林别墅不同的是，江南园林中的"土木工程"不仅在规制上更加私密，而且也更注重与自然环境的融合。比如，在杭州，著名的西湖被许多山峰围绕，而早在宋代就已因其静谧、幽深而知名的诸多禅寺园林就藏身在这群山之间。这些禅寺园林的设计融合了人工与自然，精巧地用艺术让风景更加秀美。因此，其所在地点周围的风光就极大地影响了园林的构造。在后来的城市园林中，正如前文提到的那样，土地是平坦且珍贵的，早先那些堆砌"假山"的趣味逐渐发展成一种时尚，而且激发造园者去利用来自附近湖泊（主要是太湖）的奇怪石头，出于这个目的，对太湖石的运用规模远胜前代（见下文中的"苏州"部分）。

由于"瞳眼地区"各个城市和地区高度发达的文化水平，当地有功名者和渴望功名、渴望为官的人数目也极多。事实上，像松江、苏州和南京这样的地方都曾在中国晚近历史中屡次成为全国出"进士"最多的地方。然而，就如同其他的竞争性体系一样，并不是所有的候选者都能如愿以偿，而且即便他们取得了成功，也并不能保证他们能在此体系中保持自己的地位。那些未能在官僚体制中寻得任职机会的人，常常只能退而以自己的才能谋生：去当教师、卖文者、算命者、诗人、说书人、誊录员，当然，也可以去当画家。早在宋代，已是如此；而到了印刷书籍扩散，文化教育的深度和广度水涨船高的年代，士子之间出现了激烈的竞争。这样一来，就总会有一大群在追逐功名的道路上处于不同阶段的文人居住在各个都市和县城中。许多有才华的诗人和书法家受到当时流行的文人画风潮的影响，要试笔丹青，以拓展他们在审美上的兴趣。在这样做的时候，他们所效仿的是文人书画理论无可置疑的"奠基"先驱和最杰出的实践者：苏轼（1036—1101）、黄庭坚

"瞳眼地区"的主要城市及画家(画派)

城市	画家(画派)	城市	画家(画派)	城市	画家(画派)
镇江	笪重光		戴本孝		程邃
嘉兴	项元汴		丁云鹏		弘仁
	李日华		汪之瑞		李流芳
	贝琼	淮阴	万寿祺	歙(徽州、新安)	罗聘
	盛懋	宣城	弘仁		孙逸
	董其昌		梅清		汪士慎
	王概		梅庚		姚宋
	吴镇		道济		张僧繇
嘉定	陈嘉燧	昆山	朱德润		张大千
	李流芳		夏昶		赵原
嘉善	姚绶		顾瑛		郑思肖
常熟	黄公望	庐山	弘仁		姜宝节
	王翚		道济		朱德润
	吴历	南昌	朱耷		朱存理
抚州(临川)	李瑞奇		张风		陈惟允
	李瑞清		陈舒		钱毂
	马琬		周亮工		仇英
杭州(余杭、临安)	赵孟頫		程正揆	苏州(平江、吴县)	黄公望
	浙派		钱谦益		徐祯卿
	金农		金陵八家		徐贲
	陈洪绶		樊圻		顾沄
	钱杜		龚贤		刘珏
	鲜于枢	南京(江宁、金陵、秦淮)	髡残		陆广
	黄公望		弘仁		陆探微
	弘仁		马琬		普明
	蓝瑛		南唐画院		沈周
	马琬		戴本孝		杜琼
	盛懋		石涛		唐寅
	南宋书院		董巨派		万寿祺
	道济		王概		文徵明
	王蒙		吴彬		张中
	温日观	上海	张大千		陈继儒
	吴镇		李瑞奇	松江(华亭、云间)	何良俊
休宁	查士标		李瑞清		黄公望
	陈嘉燧		曾熙		任仁发
	弘仁	山阴(绍兴)	徐渭		顾正谊

城市	画家（画派）
	顾禄
	马琬
	莫是龙
	普明
	孙克弘
	董其昌
	曹知白
	温日观
	杨维桢
太仓	王鉴
	王学浩
	王时敏
	王原祁
丹阳	姜绍书
天台山	柯九思
	卫九鼎
武进（常州）	赵原
	吴镇
	恽寿平

城市	画家（画派）
无锡	顾恺之
	倪瓒
	王绂
吴兴（湖州）	赵孟頫
	赵雍
	江参
	钱选
	唐棣
	曹不兴
	王蒙
	燕文贵
芜湖	萧云从
	黄钺
	弘仁
	孙逸
	汤玄翼
	姚宋
	安岐
	查士标

城市	画家（画派）
扬州（江都、广陵、维扬）	郑燮
	金农
	陈炤
	程邃
	华嵒
	黄慎
	高翔
	顾安
	孔尚任
	蓝瑛
	李流芳
	李鱓
	罗聘
	石涛
	王翚
	汪士慎
	吴熙载

（1045—1105）、米芾（1051—1107）等人。一般而言，在宋代以降的文人画传统中，画家人数不断增长，他们大多是未得职位和退休的文人。

"瞳眼地区"东部的那些具有强大艺术影响力的城市，大概是以太湖为中心向外辐射。其中两个重要城市，无锡和苏州（它们都成为了吴门画派的中心），都位于大运河一侧；宜兴和吴兴则在大运河对岸与太湖相邻。在外圈的东面和北面有武进、常熟、昆山、嘉兴、松江、嘉定，最后还有海岸边的上海。

这些城市都是重要的经济和文化中心，以盛产大米、茶叶、棉花和丝绸著称。从它们的居民之中，涌现出画坛正脉中的那些最伟大的画家，其中包括"元四家"（吴镇、黄公望、王蒙、倪瓒）、"明四家"（沈周、文徵明、唐寅、仇英）、"清六家"（王时敏、王鉴、王翚、王原祁、吴历和恽寿平）。既然太湖地区拥有如此令人敬畏的艺术大师，那么在我们所用的"瞳眼地区"的比喻中，它就是当之无愧的"瞳孔"——既是地理上也是绘画艺术上的中心焦点。

在绘画史中，黄山地区出名相对较晚。但是，与此处的山景相关的那些明末清初的画家也是中国绘画史中的重要人物。像梅清、弘仁、查士标，还有最为重要的石涛，都曾在这片山区度过一生之中的重要时光，或是住在此山南边的休宁和歙县，或是住在山北边的宣城。这一区域还包括朱耷的家乡——西南方的南昌。

中部区域在艺术上的重要性源远流长。与我们的研究目的相关的是，南京的文化根基可以一直上溯到三国和东晋时期，那时它是那些王朝的首都。在此基础之上，此地的艺术活动在五代中的南唐时代一度繁荣，当时的南京城成为了董源、巨然画派的中心。明末清初，南京又成为了一批重要的特立独行式画家的避难所，这些人（包括吴彬、髡残、龚贤和石涛）的独特风格为后世留下了启发性的影响。杭州崛起为政治和文化上的中心，始于它在五代十国时期成为吴越国的首都，而且之后又成为南宋的首都，它一直是院派的中心。在明代中前期，皇家对艺术的支持出现了一次小小的复苏，而这时的杭州成为了地方性画派"浙派"的中心。

太湖
赵孟頫、"元四家"、马琬

总的说来，自三国时代起整个"瞳眼地区"就不断涌现出文学和艺术名人。当东晋朝廷为了躲避北魏蛮族的入侵而逃往南方时，许多大家族和众多有文化、有才能和有钱的人也追随朝廷南迁至此。在这些帮助南方成为一片新的文化区域的众多文学艺术名人中，有诗人陆机，有画家曹不兴、顾恺之、陆探微、谢赫、张僧繇，还有书法家王羲之等。

在7世纪初的隋代，太湖地区的经济和影响力促使隋炀帝下令开凿大运河，[1]以使南北建立起更加紧密的联系。这既是为了便利南方漕运，也是为了在获取军事资源的同时安抚南方。交通和交流由此发展到了这样的程度：南方的江南地区很快就能和北方的首都地区一争高下了。唐代的画家张藻和书法家张旭、孙虔礼等等，都以自己的名声为这个地区增光添彩。

五代时期，"瞳眼区域"的东部在政治上分属于南唐和吴越国。当蛮族的入侵和内部的争斗令北方残破之时，这片地区和蜀国（四川）则在数十年间保持了相对和平，使其经济和文化不断发展进步。后来，唐玄宗（712—756）为躲安史之乱，逃到蜀国重建朝廷，使蜀地一时间成为艺术圣地，但"瞳眼地区"的艺术活动很快就开始挑战这一地位。根据文献记载，从中唐至晚唐、五代时期，蜀地绘画之精美一直举世无双。但自从宋朝于10世纪重新统一国家之后，艺术家们纷纷迁居到首都汴梁，四川作为艺术中心的重要性开始下降——尽管还是有黄筌这样的大画家。

"瞳眼区域"的艺术繁荣有好几个原因。南唐（937—975）皇帝李煜的艺术修

[1]　关于大运河，见朱偰编，《中国运河史料选集》（北京：1962）；全汉昇，《唐宋帝国与运河》（上海：1943）；Ray Huang, "The Grand Canal during the Ming Dynasty," Ph.D. diss., University of Michigan, 1964。

养和爱好，鼓励了周文矩、徐熙、董源和巨然等画家的创作。后来，宋灭南唐，李煜被宋太祖掳往北方，巨然也随之前往，据说他曾在首都画过壁画。从艺术上看，南方董巨画派的山水风格似乎并没有被传到北方，因为大多数北方画家都更倾向于描绘自身环境中那些更为壮阔、多山石的景色。直到元代，董巨画派才脱颖而出，成为中国山水画风格的主流。

南宋时期，由于首都先是南迁至扬州，后又迁至杭州，南北方的艺术家都被吸引到了"瞳眼区域"。北方的绘画风格因南方的风物而发生变迁，形成了南宋画院风格，工于宫廷式的优雅和亲密感。这一风格取代了扬州本地的董巨画派山水风格，并且一直兴盛于元代，直到明代中期之后被明代的文人画所掩蔽。元初，董巨派的山水风格重新出现，且因书画大家赵孟頫（1254—1322）而得以复兴。当蒙古政权强行改变读书人在政治上的进身之途，许多人都将文字和图画艺术作为一种表达手段，用以吐露政治生涯上的绝望和异族统治带来的屈辱与不幸。由于董巨画派的山水强调文人品格、书法，于是便成为一种理想的寄托。其简洁的构造、柔和而不造作的风格，看来很符合元代文人画家们的表达需要，这使得南方传统再次在自己的根本之地复兴。董巨画派的山水对后世中国绘画的影响，无论如何强调也不会过分。其构成形式、美学理想，都成为后来画家不断汲取艺术灵感的源泉。

在这次南方传统的复兴中，赵孟頫是一个影响深远的人物，他自己的生平、艺术圈子和兴趣点也都反映了这次关键的转折。他的主要活动地点是太湖西南边的湖州（吴兴），这标志着"瞳眼区域"的绘画活动重心从杭州的宫廷转移到了太湖地区。由此，太湖地区成为引领元代绘画潮流的地区。赵孟頫有两幅画描绘的是太湖中的东西两座洞庭山，它们分别是湖中的一个小岛和一个半岛，同时也是两处名胜。马琬（约1310—1378后）画于元代中期（1343）的《春山楼船图》（见第一号作品），大约创作于赵孟頫去世之后二十年，显示出了与赵氏山水画在风格上紧密的关联性。赵孟頫的亲属、交游对象和竞争对手包括：比他年长些的同代人钱选（约1235—1300）、北方书法家鲜于枢（1257—1302）、他的儿子赵雍（1289—约1360）、他的孙子赵麟（活跃于约1350），还有他的外孙王蒙（1308—1385）。太湖周边的其他著名画家还有常熟的黄公望（1269—1354）、无锡附近的倪瓒（1301—1374）、苏州的陈汝言（活跃于1340—1370）、嘉兴的吴镇（1280—1354）和松江的曹之白（1272—1355）。

前文提到，地域流动在艺术风格上的重要影响以及这些风格的留存与扩散，都可以由一些元代画家在特定地区的地方性影响显现出来。比如，赵孟頫和黄公望肯定在杭州和松江留下了一些影响，而且在风格上，吴镇的风格也显示了赵、黄二人风格因素的融合。马琬是位名声稍逊的画家，他的绘画风格融合了多位画家的特征，这些画家或许就来自他所居住过的那些地方。尽管他自己的风格肯定不能像元代四大家那样吸引大批追随者，但他也可能对后辈画家产生了一定的地方性影响，

比如在他游览过的太湖地区，或是在他当过知府的江西抚州。像何良俊（约1531—1573）那样的大收藏家不仅仅在自己的《四友斋画论》赞扬过元代四大家，同时也赞扬过元末那些二流的、过渡性的画家，称其气韵亦胜。何良俊曾刻意搜求"元四家"的作品，马琬的作品应该也在他收藏之列。后世的松江画家就有受马琬风格影响的，据说王鉴（1598—1677）就仿效过他的风格。

松江
马琬、杨维桢、董其昌

松江地区（又名云间，包括华亭）在经济和农业上的进步（主要在棉纺织产业上），使它成为了元代艺术家和知识分子活动的一大中心。[1]该地层出不穷的藏书家、出版家、鉴赏家、收藏家和艺术家反映了它在智力资源和物质资源上的富裕。在元末，曹之白在松江的别墅"涞盈轩"，即是当时几处知名的文人聚会场所之一。顾瑛（1310—1369）筑于昆山的玉山草堂，以及倪瓒在无锡的清闷阁，也是当时著名的两处场所。另一位元代学者的书房，夏世泽（活跃于约1320—1355）的知止堂，同样与13世纪至14世纪的艺术名人有关。据说赵孟頫曾经为知止堂题写匾额，而且在1350年，黄公望在这里为他的不朽之作《富春山居图》卷撰写了一段题记。

其他一些著名文人，如高克恭（1248—1310）、倪瓒、王蒙、马琬和杨维桢（1296—1370）也曾在松江盘桓。

这其中最有影响的当属后来的董其昌（1555—1636），尽管此地早就居住过其他一些重要的文人艺术家，如鉴赏家何良俊、画家兼收藏家孙克弘（1533—1611；见第八号作品）、年长于董其昌的莫是龙（约1539—1587）、董其昌的绘画老师顾正谊（活跃于1575—1584），以及藏书家陈继儒（1538—1639）。这些人的出现，将松江地区与元明时期的艺术传统联系了起来，也为董其昌施展才华铺平了道路。

尽管赛克勒收藏中并没有董其昌的画，但从他所结交之人的艺术作品中依然能强烈地感受到他的存在。后辈画家根本无从抵抗这位文人画家所带来的巨大艺术影响力。然而有趣的是，他在亲密交往的同代人中的影响是如此之小，而且在相同的外部气氛下，与他的某些同侪相比他更容易受到影响。他在艺术和学识上的抱负，以及他卓越的学习能力，将他与莫是龙等朋辈区别开来。董其昌将与前辈画家和收藏家的关系以及他们对他的影响为己所用；他的精神正如他自己所写的，是"行万

[1] 关于松江地区，参见《明代景德镇的陶瓷业和松江的棉花业》，李光璧编，《明清史论丛》，第82—91页（湖北：1957）；《我国纺织业中黄道婆的贡献》，《历史教学》（天津：1954），第4期，第19—22页；Nelson I. Wu, "Tung Ch'i-ch'ang: Apathy in Government and Fervor in Art," in A. F. Wright and D. Twitchett, eds., *Confucian Personalities*, pp. 260–293; Chen C. Y. Fu, "A Study of the Authorship of the So-Called 'Hua Shuo' Painting Treatise".

里路，读万卷书"。他的历史取向和对古代作品的系统性收藏，使他能够参透从画家到画家之间抽象转化的渊源。他从"元四家"上溯到五代时期的董源和巨然，最后又追溯到唐代的王维，从而形成了他自己"集大成"的概念。

在艺术史的发展历程之中，董其昌的地位犹如元代的赵孟頫：这两人都将当时尚不确定的发展势头引入了一片新的天地。这股从历史中汲取的能量为画坛注入了新的活力，其受益者包括那些与董其昌同时代的才子们和那些活跃于太仓（娄东）附近的后辈们，还有那些被称为"清六家"的艺术天才们：王时敏（1592—1680）、王鉴、王翚（1632—1717）、王原祁（1642—1715）、吴历（1632—1718）和恽寿平（1633—1690）。可是，在当时董其昌仅仅是作为松江画派（又称云间画派、"画中九友"）这一群天才文人画家之一而知名。"画中九友"还包括程嘉燧（1565—1643）、王时敏、李流芳（1575—1629）、杨文骢（1597—1645）、卞文瑜（活跃于约1622—1671）、张学曾（活跃于约1633—1656）和邵弥（活跃于约1626—1662）。若仅以年齿排序，自然应推董其昌为首，但董其昌那无远弗届的影响力，却很难从这些画家中的任何一个人身上看到多少痕迹，这表明了当时画坛是如此多姿多态。

在这"画中九友"之中，有一位画家堪称是晚明文人画家的代表，其作品也暗含了"清六家"所选择的方向。名气相对较小的程嘉燧小董其昌十岁，但据说董其昌常常称赞他的画作，这些作品甚至在他还在世时就是搜求和追捧的对象。显然，"画中九友"所代表的群体具有极高的文化修养，这使他们在艺术上有着强烈的个人主义气质。在当时看来，他们风格中的多个方面在作品中显现得并不十分协调，或是有些隐晦，而这些方面却在清代画家的笔下大放异彩，这些人中有的还不属于董其昌所定义的画坛正脉。因此，晚明的各种异质元素其实提供了多种可能的演变形式和表现模式，石涛、王翚这样性格、背景各不相同的画家可以随意地运用这些模式。

苏州
沈周、文徵明与画竹、花卉、蔬菜和动物的题材

苏州（吴县，包括无锡）曾经被选为王朝的首都，但是它在商业和贸易上的重要性超过了它在政治上的重要性。[1]苏州城周围的肥沃土壤，孕育出多种多样的经济，其中包括生丝、丝织、大米等产业，从宋代开始，苏州就成为了江南地区

[1] 关于苏州地区，见Richard Edwards, *The Field of Stones;* Richard Edwards, "Pine, Hibiscus and Examination Failures," *Uviversity of Michigan Museum of Art Bulletin*, vol. 1, nos. 1–2 (1965–1966), pp. 14–28；高真，《花园之城苏州》（上海：1957）；Li Chu-tsing, "The Development of Painting in Soochow during the Yüan Dynasty"; Frederick W. Mote, "The Poet Kao Ch'i (1366–1374)"；王鏊，《姑苏志》，重印本，序言写于1506年（台北：1965）；《无锡金匮县志》，重印本，1881年初版于无锡（台北：1968）。

（同时也是全国）最富庶的地方。到了元代，它吸引了大批忠于南宋朝廷的文人和艺术家，后来也成为张士诚叛乱政权的基地。明代中期，一股影响力巨大的文人画运动从这里生发出来，被世人称为"吴派"。此派精神上的奠基人是沈周（1427—1509）和文徵明（1470—1559；见第二号作品）。文徵明尽管也入仕过一段时间，但他代表了新一类文人隐士。除了前面提到过那些与马琬有关的过渡性画家之外，还有一批比沈周年轻一辈左右的画家来自附近地区，他们在那些元代大师和明初画家之间构建起了一座桥梁：如无锡的王绂（1362—1416）、嘉善（在嘉兴东面）的姚绶（1432—1495）和昆山的夏昶（1388—1470）。在沈周自己的大家族中，也有一些与元代有关的传承。他的祖父沈澄（活跃于约1380—1450）是一位画家且有两个儿子，一个叫沈贞吉（1400—1482），另一个即沈周的父亲沈恒吉（1409—1477），也都是画家。他们都跟着陈汝言的儿子陈继（活跃于1370—1450）以及杜琼（1396—1474）学习作画。陈继是位画竹子的行家，还曾教过夏昶。因此在风格上，明朝初年的这几位画家都非常接近。沈周自己直接受到父亲和伯父的影响，也曾受杜琼和刘珏（1410—1472）的影响，后者与沈家又是姻亲。

就题材而言，沈周和文徵明最重要的贡献是在山水画方面，而他们对于动物、水果、花卉、竹子和蔬菜等较小题材的品位，可以上溯到更早的传统。比如，墨竹的画法在元代受到了赵孟頫和吴镇等人的推动；王绂和夏昶在随后继承了这种风格，文徵明和唐寅也是如此。元代水墨花鸟的风格，是由陈琳、王渊和张中塑造的。明初画家姚绶以将此题材拓展到蔬菜而出名。他完全有可能是通过吴镇学得此法，尽管吴镇的这类作品一幅也未能流传至今。传统上认为，是僧人牧溪（卒年约1285）最早创造这种自由和富于表现力的风格的原始形态，但明初画家看起来也是将此传统传到沈周和徐渭手中的极为关键的人物。若非他们的推动，此类题材断不能在明末清初于石涛和朱耷的手中达到其顶峰。石涛自己在扬州的活动也在这座大都会的当地画家那里留下了深远和持久的影响，他们后来都以"怪"出名。这种题材一直延续到了现代，在赵之谦（1829—1884）、吴昌硕（1844—1927），最后还有伟大的齐白石（1861—1957）等画家的笔下很是兴盛。从这份简述中可以看出，本书中文徵明的《竹石菊花图》和石涛各式各样的竹子、蔬菜题材绘画等隐而不彰的"小"作品，其实是这个高贵谱系中的重要一环。

仇英和人物画的传统

在"明四家"［沈周、文徵明、唐寅（1470—1523）、仇英（约1494—1552）］之中，仇英是最年轻和风格最多变的。在赛克勒收藏中，他的手卷（见第三号作品）以一种古代人物画法——"白描"绘成，该法取法于宋代画家李公麟（1049—约1105）。此作品尺幅虽小，但从其高超的品质中即可窥见仇英作为一位画家的真实潜力。尽管他的身份是职业画家，但当时的文人和批评家都将仇英视为

人物画家，这完全是因为他作品的精美和格调。

总体上看，人物画在晚明似乎有没落的趋势，尤其是"白描"技法，仅有陈洪绶（1598—1652）、崔子忠（卒于1644），或许还有丁云鹏（约1560—约1638），维持了一个比较高的水准和富于个性的作画方式。万寿祺（1603—1652；见第十号作品）以画人物（特别是画仕女）出名，但现存当时作品中的人物俱是削肩、慵懒状，这种画法一直流行到清代。多数画家都开始采用线条精细、重彩的"院体"，而且后来还采用了一些西洋绘画的明暗技法。蒋骥（活跃于1704—1742）的《传神秘要》不仅用清晰的术语说出了晚明画家对肖像画的理解，而且还向我们展示了对微妙心理的洞察，描写了某些原创性的技巧。赛克勒收藏中的洪正治的肖像（见第三十二号作品）（石涛合作完成了其中的山水部分）很有可能为蒋骥所作。它展现了他自己写下的方法，并指明了他与先前的著名人物画家曾鲸（1568—1650）之间的关系。晚清人物画显得苍白、无力，而且主要是"院体"。与之相反，仇英手卷中以勾勒为主的风格是这一令人尊敬传统的高峰和最后的辉煌。

钱穀和一些"文派"成员

苏州人钱穀（1508—1578后；见第四号作品）虽算是二流画家，但也极具天赋，曾拜文徵明为师。与马琬一样，钱穀也属于那种虽不显眼，但却在风格传承中扮演了重要的承上启下角色的画家。与之类似的晚明画家还有属于"文派"风格圈子的张复（1546—1631）和陈焕（活跃于约1605—1615），以及被视为此流派风格之典型的居节（1531—1585；见第三十八号作品）。钱穀的生平颇为有趣，因为他从交往的文化圈子中获得养分时展现出了机敏和智慧。他本出身于一个贫穷的家庭，但却以手抄苏州城内私人藏书家的书卷而自学成才出名。朱存理（1444—1513）是与沈周同时代的人，也是唐寅和文徵明的好友（见第三号作品），钱穀和他都属于苏州城内的顶级藏书家。

尽管钱穀并不是一个风格的开创者，但他在风格和艺术上的特征是值得注意的，而且他也算得上是"文派"画家中的杰出代表。在一定范围之内，他似乎也有自己的影响，据说张复就是他的直接追随者。设色扇面《芭蕉高士图》（见第四号作品）的图画清晰、动人，足以同他的导师文徵明或沈周的任何一幅小尺幅作品媲美。钱穀有时候会描绘那些叙事性题材，但一直都谨守于文人画的传统，而没有复古的意味。在苏州被看为时尚的好古主义，看来并没有影响到"文派"画家：钱穀的风格中并没有当时其他一些地方（特别是南京）所流行的复古特征，这些人或许是受到了民间艺术和古代风格复兴的影响。与复古风格相反的是，即便他有时会选择一些古代题材，钱穀的艺术意图一直十分直白（"文派"画家一般都是如此），这也使得他的作品清新脱俗，不落窠臼。

钱杜（1763—1844；见第三十八号作品）是一个主要在杭州活动的画家，但

"文派"的影响在他的作品中表露得很明显。他在两个多世纪后，传承了文徵明本人的风格。同时，钱杜也吸收了其他一些画家（如恽寿平）的风格特征，恽寿平的作品带有一种柔弱的抒情风格，对晚清画坛影响巨大。看起来，文徵明的风格体现了某种特定的古典表达手法，并提供了一些风格程式，那些艺术风格并不明显的画家很容易就能模仿这些程式。在文派画风传承的过程中，我们艺术史家能够发掘出文派的表达方式和传承脉络。

私家园林的传统

靠近太湖给苏州带来的一大优势，是便利于发展私家园林。一方面，这些园林直接带给人乐趣，另一方面它们成为了绘画的对象，同样也让人着迷。太湖地区，以出产来自西洞庭山的奇石而出名。它们奇怪而壮观的形状，是由湖水的冲击而造成的，石中较软的部分被水蚀去，留下天然的骨架，从而呈现出扭曲而多孔的造型。这些石头因产地而被命名为"太湖石"，成为了中国园林（特别是江南园林）中最突出的特色之一。附近的城市，如苏州，皆因其美景而成名，这不光是因为对太湖石的摆放和收集，同时也是因为其中的奇花异草和富于想象力的建筑。由此，这些园林成为了文人画家们喜爱描绘的主题，后来职业画家也经常描绘园林，因为这样的景致正好与文人墨客精致、理想的文化生活相关。杭州、扬州、南京——所有这些重要城市都拥有绅士们隐秘的、不对外开放的花园。由于南方的人口比北方密集（北方园林在当日也享有盛名），江南的园林一般都更为精巧、紧凑，于最狭小的空间和细节中让人感受到筑园者的技巧。

尽管在宋代已经出现了米芾和杜绾（活跃于约1125—1130）这样专门的赏石专家，但在元代之前，似乎并未出现什么专门的园林文献。苏州最有名的园林之一，是元末的"狮子林"，它是用精心挑选过的宛如蹲伏着的狮子般的太湖石构建而成的。它是作为寺庙的一部分由惟则禅师兴建的，附近的知名文人（倪瓒、赵原、徐贲和朱德润）曾为这里的设计提供过帮助。据说，倪瓒和赵原这两位画家还将这座园林画在了手卷之中。

"太湖"这个名称也可以引申出来指园林的种类，因为在明代，价值高昂的太湖石是花园中不可或缺的一景。它成为"吴派"画家的经典主题，他们或是将它以设色精细地描绘于丝绢之上，或是更加自由地以水墨淡设色画于纸面之上。这样的画作通常抱着素描一样的目的，且涵盖了当地的园林景色以及虎丘之类的苏州名胜。仇英因同时擅长这两种画法而出名，而且他独特的绢本设色"院体"开创了一直延续到清代的传统。比如，钱杜就用他适合于描绘错综复杂的园林的风格表现出了这一脉的影响。明代那些精心构造的园林（其是人类艺术性的终极体现），变成了视觉作品中的特殊主题，尤其是在册页的形式中。文徵明也画过拙政园，还画了好几个不同的版本。晚明的画家，如张宏（1557—1668）和松江的孙克弘就为众多

苏州名园画出了一些流传至今的迷人佳作，而吴彬（约1598—1626）的画记录了令他流连忘返的南京园林。[1]

两位遗民画家
万寿祺和髡残

明朝的灭亡并未导致正统画派的山水画在风格上有任何重大变化。对出生在明朝或曾在明朝入仕的人来说，这主要是一场政治巨变。帝国的崩溃肯定深深震撼了这些情感丰富的君子们，因为他们的个人主义在高度风格化、程式化的形式之中找到了表达方式，其态度中带有强烈的个性和反思性。这种态度不单出现在人物画中（比如遗民画家中人物画的领袖陈洪绶和其他一些人），也出现在山水画中——特别是生活在南京的髡残（约1618—1689）的笔下（繁密又空灵的形体和偶尔枯瘦的形态塑造）。

万寿祺的画传世不多，而且西方人所知甚少，但其实他是一位重要的知识分子和仅有的几位积极参与了反清活动的遗民画家之一。明朝灭亡的时候，他出家当了和尚并躲在扬州以北的淮阴地区。据说他还在苏州和南京生活过。万寿祺的绘画风格和整体的表现形式都取法倪瓒。他的作品展现了一个能够接受最严苛自我约束，但并非没有想象力和深刻哲思的人。后来的鉴赏家在万寿祺的册页（见第十号作品）上所留下的题跋，十分契合他风格中的那种艺术气质。

安徽黄山
弘仁、查士标、石涛

自唐、宋以降，安徽是全国出产最佳书写工具的地方：笔、墨、纸、砚——即所谓的"文房四宝"。安徽的歙县出产一种石头，以制作砚台的上佳原料而闻名，挺拔的黄山松提供了能压成墨锭的松烟，而宣城则造得出品质极好的毛笔和纸张（并因此被命名为"宣纸"）。从10世纪五代南唐时起，这里出产的文人用具就罕有匹敌，而且匠人与消费者之间的相互影响为艺术活动提供了一个合适的环境——到了晚明终于结出累累硕果。[2]

[1]　更多关于中国园林传统的信息，见陈昭雄，《论中国式庭院》（香港：1966）；洪业（William Hung），《勺园图录考》（北京：1933）；Edward H. Schafer, *Tu Wan's Stone Catalogue of Cloudy Forest* (Berkeley, Calif., 1961); 重森三玲，《日本庭院史图鉴》，24卷，（东京：1936—1939），第1—3卷尤为重要；Osvald Siren, *Gardens of China* (New York, 1949); Rolf Stein, "Jardins en miniature d'extreme-Orient: le monde en petit," *Bulletin de l'Ecole Francaise d'Extreme-Orient*, vol. 42 (1943), pp. 1–104；童寯，《江南园林志》（北京：1963）；Wango H. C. Weng, *Gardens in Chinese Art* (New York, 1968); Wu Shi-ch'ang, "On the Origin of Chinese Private Gardens," *China Journal of Arts and Sciences*, vol. 23, no. 1 (July, 1935), pp. 17–32。

[2]　穆孝天，《安徽文房四宝》（上海：1962）。

正如前文所提到的，黄山很晚才成为中国画中的常见题材，以及成为"瞳眼地区"画家的描绘对象。[1]它的高度、地形和地貌特征，都让攀爬者和试图定居的人望而却步。自1606年普门法师选择黄山兴建了慈光寺，才有更多山中的道路被开凿出来。当遥远而神奇的黄山风光因此而变得不那么难以接近之后，一大批诗人和画家开始频繁地造访寺庙、欣赏山景。17世纪中叶，其他的一些寺庙（多属禅宗）也引来了将其作为退思冥想之地的文人们，这也让黄山和安徽其他地区突然之间就进入了中国绘画史。最终，由于这里培育的画家数量和水平已经达到了一定高度，人们完全可以从地域上将其称之为"黄山画派"。这其中有石涛（见第四章），还有梅清（1623—1697）、梅庚（活跃于1681—1706）、丁云鹏、查士标（1615—1698）、弘仁（1610—1663）、姚宋（1647—1721）等等，这些人都在黄山附近或邻近地区住了很多年。据说，石涛曾参加过一个由名气较小的诗人和画家组成的非正式绘画团体。正是这样一些个体，在精神领袖弘仁的带领之下，让黄山画派名扬天下。黄山地方志的插图，都是由像弘仁、孙逸这样的著名画家以及其他一些雕版家设计完成的，从中可以看出当地人对黄山的喜爱。

传统上通常把弘仁（见第十二号作品）和查士标（见第十四号作品）与孙逸（活跃于约1640—1655）和汪之瑞（活跃于约1650—1655）归在一起；他们合称为"海阳四大家"（"海"是黄山的一个特别的代称，因为它被分成了不同的部分，每个部分都叫做"海"；"阳"指的是山的南面）。孙逸和汪之瑞的作品极为罕见，但弘仁和查士标的作品还有不少传世（见第十一和十二号作品）。弘仁成功地将山峦的实际地貌转化为一种隽永的美学原型，使我们在脑海中想象黄山时出现的总是他笔下所描绘的黄山。他的风格植根于山势本身的样子，但他风格中那些一般化的程式也能在孙逸笔下看到，比他年长七岁的安徽画家萧云从（1596—1673）的笔下也依稀有弘仁的影子。万寿祺在风格上也与弘仁有关联，尽管没有什么证据能证明他们有过交往。我们需要对这些画家风格间的具体联系进行进一步的研究，这样的研究应该很有趣。

与此同时，黄山南边不远处的歙县，或者说徽州，也成为了一方文化重镇。尽管在经济上这里并不出产什么特色产品，但精明的徽州商人将帝国其他地方（主要是环太湖地区）的财富聚拢了过来，从而产生了对艺术的慷慨赞助和著名的艺术收藏。在新安江一线拥有地产的人，应该也可以归入这类"长途商人"。吴廷就是这样一位赞助人和收藏家，他是董其昌同时代的人，也是他的朋友。董其昌说过，他自己收藏的许多作品后来都转入了吴廷手中。此外，徽州和苏州、无锡一样，变成

[1] 关于黄山和安徽地区的崛起，见陈定山，《黄山》（台北：1957）；藤井宏，《新安商人研究（一——四）》《东洋学报》，第36卷第1—4期（1953—1954）第1—44、1—31、65—118、115—145页；许世英，《黄山揽胜集》（上海：1934）；徐弘祖（1586—1641），《徐霞客游记》，重印本，1808年初版（台北：1965）；Li Chi and Chang Chun-shu, *Two Studies in Chinese Literature: Hsü Hsia-k'o and His Huang-shan Travel Diaries* (Ann Arbor, Mich., 1968)。

了一大刻书中心。这项商业受到读书人的鼓励和支持，而且这些人在不同程度上都是出版业的消费者兼生产者。

杭州和南京
蓝瑛、樊圻、张积素、石涛

过去一般都认为蓝瑛（1585—1664后）是"浙派"最后的拥护者之一，因为他出身于且主要活动于浙江的杭州地区，[1]但若细细检视明朝末年的"浙派"，会发现它与"吴派"的分别其实远不是那么清晰。被归为"浙派"的画家们逐渐吸收了许多"吴派"的模式，并且渴望分享"吴派"日益上升的名气。从次序上看，"浙派"和"吴派"的传统并不是在同一时间内发展起来的。在其巅峰时期，"浙派"以戴进（1388—1462）为领袖，大约要比"吴派"早一代人。当"浙派"的第二代、第三代［如吴伟（1459—1508）、张路（1464—1538）、蒋嵩和朱端（活跃于约1518）］出现时，"吴派"的大师沈周和文徵明才刚刚登上其成熟和影响力的高峰。"浙派"画家传承的是戴进由南宋杭州宫廷中马远—夏圭的画法演化出的风格，但他们不一定都生在浙江。比如，蓝瑛是浙江杭州人，也长期被认为是一位"浙派"画家，但他的作画风格和社会交游都与那些"浙派"画家有别，而且有证据表明他与当时"吴派"的杰出文人、收藏家交好，也与董其昌的圈子十分熟稔。

在蓝瑛十二开的《仿宋元山水》册（题于1642年；见第七号作品）中，我们发现，无论题记还是风格，蓝瑛都参考了几乎所有董其昌在建构其画坛正脉时所推崇的古代画家。因此，这本册页与他其他的仿古画作一样，证明了他作为画家时那模糊不清的社会身份，也证明了他试图广泛吸收当时文人画家中所流行的风格。

当"吴派"在艺术活动中更上一层楼的时候，南京和"瞳眼地区"的西侧早已成为艺术活动的中心。明末清初的南京，是政治活动和知识分子活动的温床（试看"复社"运动），同时它也是明朝开国皇帝的陵寝所在地。[2]它吸引了众多才华

[1] 关于杭州，见姜卿云，《浙江新志》（杭州：1935）；黄涌泉，《杭州元代石窟艺术》（北京：1958）；倪锡英，《杭州》（上海：1936）。

[2] 关于南京，见William Atwell, "The Fu-she of the Late Ming Period," 提交给国际晚明思想讨论会的论文，意大利科莫湖，1971年；James Cahill（高居翰），"Wu Pin and His Landscape Paintings"；周晖，《金陵琐事》，重印本，序言写于1610年（北京：1955）；朱偰，《金陵古迹名胜影集》（上海：1936）；Frederick W. Mote, "The Transformation of Nanking,"为传统中国都市社会研讨会准备的论文，新罕布什州朴茨茅斯，1968年，值得注意的是他在讨论中所提出的"城—乡"连续性的概念；南京市文史委员会编辑，《南京小史》（南京：1949）；Michael Sullivan（苏立文），"Some Possible Sources of European Influence on Late Ming and Early Ch'ing Painting"；王焕镳编撰，《首都志》，2卷，1935年初版，重印本（台北：1966）。

笔者按：笔者后来又在美国发现了具款的张氏作品，并将高居翰收藏中的伪文徵明卷，改定为张积素。高居翰曾在其著作中，专门撰写了关于张积素的一节，笔者日后也追写了《张积素——一位被遗忘的山西画家》一文，共介绍了大约十五幅张氏作品。

横溢的诗人和画家，其中的大多数都在清初都成为了明朝遗民。这时候在南京活动的画家有陈洪绶、髡残、程正揆（活跃于约1630—约1674）、龚贤（约1618—1698）、陈舒（活跃于约1649—约1687）、戴本孝（1621—1691），最后还有一位明王朝的宗室远支朱若极——也就是僧人画家石涛。

樊圻（1616—1694后；见第十五号作品）和吴彬那时也都在南京活跃过一段时间，那时文人们正在热议耶稣会士利玛窦（Matteo Ricci，1552—1610）的活动。我们知道，那时候随着耶稣会士的足迹，西方的版画、油画和壁画已经被介绍到了南昌、南京和北京。我们完全可以想象，任何略有好奇心的画家都会找机会来瞅一瞅这些不同寻常的画作。画家们虽没有花特别的心思去模仿或复制它们，但无论这样的交流是如何的短暂或肤浅，他们已经将这些新的画面加入到自己的视觉记忆中。比如，在樊圻的作品里，这种影响是很容易被发现的。

作为一位至今名气不大的画家，张积素（活跃于1620？—1670）的风格将他与这些地区中心城市的一些画家联系了起来。张积素，这位赛克勒收藏中《雪景山水》（见第十一号作品）一画的作者，出生在远离"瞳眼地区"的山西，但他的艺术风格却来源于这里。特别是他的山水画，含有一种吴彬式的率性想象，但笔法却源自蓝瑛，而画中概念和描绘上的现实主义元素则又将他与樊圻一类的清初画家联系了起来。我们希望在未来能够发现更多这位画家的作品，因为就赛克勒藏品中这一件的质量来看，他是值得我们注意的。特别有意思的是，张积素的家乡山西在明末清初也变成了一个"长途重商主义"的中心，在从其他省份吸取并积累财富方面成为了扬州和徽州（安徽）的竞争对手。

扬州
蓝瑛、石涛、华嵒、陈焯、顾沄

扬州画家与赞助人之间的关系，代表了发生在18世纪中国画坛的一些变化。城市的复杂功能和交换体系催生出了大量财富和文化，创造了一个全新的、不再局限于文人精英之内的艺术品消费阶级。历史上，这座位于南北商贸要冲的城市在长江边占据着重要地位。[1]而7世纪的大运河贯通之后，扬州作为商业中心和军事重镇的重要性再次上升。例如，两淮地区控制着整个国家的食盐贸易，当地的商人们也因贩盐而聚集了巨量的财富。这些"新富人"急切地想要获得传统上层阶级作为财富象征的东西。他们追求一切审美享受，包括绘画和书法，对于为他们所创作的绘画而言，他们的趣味和欣赏水平对其品质、题材、尺幅有着直接的

[1] 关于扬州，见陈从周，《扬州片石山房》，《文物》，1962年第2期，第18—20页；Ho Ping-ti, "The Salt Merchants of Yang-chou: A Study of Commercial Capitalism in Eighteenth Century China"；李斗，《扬州画舫录》；赵之壁编，《平山堂志》（扬州：初版1765）；William Henry Scott, "Yangchow and Its Eight Eccentrics," *Asiatische Studien*, vols. 1–2 (1964), pp. 1–19.

影响，在一定程度上他们也影响了作品的风格。新的画作并不符合传统的文人欣赏趣味：它浓墨重彩、过于直露、没有文化，而且常常是在仓促之间完成。那些更为简单的主题，如花鸟、竹子和蔬菜，都十分受欢迎。这些赞助人催生出一批新的画家，而这些新画家仍旧依赖文人来为他们的名声背书，这就导致了不同审美趣味的融合。因而他们的风格常常处于"职业画家"和"业余画家"之间的模糊地带。

蓝瑛既在杭州，也在扬州作画，他的情况恰好可以成为这种半职业画家模糊状态的一个例子。他作品数量非常多，风格也各不相同，这使他完全称得上是一位职业画家，然而他依然与士大夫和文人画家交游在一起。对他而言，成为一个"业余的文人画家"的理想与变成一位职业画家的抱负是混杂在一起的。他的山水册页（见第七号作品）作于宋人欧阳修（1007—1072）始建的历史名胜平山堂，直到清代，此处仍富有盛名，康熙皇帝两次南巡时都驻跸于此。

扬州那些据说出自石涛之手的园林也同样有名。其中最有名的，是现已不存的万石园。片石山房的名气要略小些，但完整地保留了下来，并被认为是扬州现存最早的假山园林。石涛现存画作中的许多件都是在扬州完成的，那时他一心一意要成为一位职业画家。据说这些画尺幅都很大，显现出时兴的品位，但却不一定与他自己的风格相符。另一方面，他画的蔬果、花卉、竹子开创了一种新的题材，其他画家和赞助人很快就接受了这一题材。他不但帮助开拓了上层社会欣赏品位的边界，同时也建立起了一套对纯粹的通俗品位加以转化的标准。

另一位在扬州作画并代表了其都市风格中更为流行一面的画家是华嵒（1682—1765后；见第三十六号作品）。与"八怪"中的其他人不同，华嵒并不将自己局限于竹子、梅花、人物或花卉中的某一题材，而是全都会画，并且还发展出一套非常诙谐和个人化的画法。他的作品证明，正统的画法在其晚期发展阶段能与合适的艺术个性以如此有创造力的方式交融在一起。

扬州的绘画市场直到晚清都一直发展得很好，那时此城中的文化氛围已经高度驳杂。近世文献所推崇的保守派画家如陈炤（约1835—1884？；见第四十号作品）和顾沄（1835—1896；见第四十一号作品）显示了此城中人的趣味已经变得如此包容。

上海
李瑞奇、李瑞清、张大千

在很多方面，上海宛如扬州的一面镜子。最初，它被认为是松江府的一部分。上海坐落于长江支流黄浦江的岸边，从海路而来的蒸汽船可由此入港。因此，自晚清时起，这个伟大的国际港口勃兴起来，迅速成为了与扬州竞争的商贸中心。20世纪头十年所兴建的连接北京、南京和上海的铁路（津浦线）推动了上海的发

展，却抛弃了扬州，因为它绕过了扬州。在20世纪初，上海成为了全国最新的一个艺术中心。[1]

上海的文化及其开放的活力吸引了来自全国各地的众多画家和移民。石涛绘画在艺术史中的命运与上海以及三位艺术家兼收藏家紧密相连，这三个人又都与上海艺术界有深厚的联系。杰出的书法家李瑞清（1867—1920）和他的弟弟李瑞奇是江西人，但都定居在上海。张爰（1899—1983），他更出名的名字是"张大千"，是李瑞清的学生。毫无疑问，在尚在世的中国传统画家和收藏家中，张大千是具有国际声誉的。1919年，张大千时年二十岁，他到上海随李瑞清学习书法。那时，石涛的画作在城中那些新富人眼里变得很是时髦。一些令人印象最深的收藏归程霖生所有，还有一些重要的收藏在张大千的哥哥张泽（1883—1940）手中。最终，这股对石涛的痴迷之风传到了日本，在那里出现了学习他画作的热潮。某些学者，如青木正儿早年在《支那学》（1921）上发表的文章，以及桥本关雪的著作《石涛》（1926），都为其后延续数代人之久的对石涛的深度关注铺平了道路。

大约就在这些年前后，张大千开始收集石涛的作品，他的这些收藏和他哥哥的藏品一起，成为他画出几可乱真的赝品的基础。人们可以这样为这种"创作"开脱：一方面这是根本按捺不住的冲动，另一方面这是出于对石涛画作的真爱：有什么方法比自己再临摹一幅显得更加虔诚呢？事实上，张大千这个时期的风格可以分明看见石涛的强烈影响（本书作者想要在以后的研究中进一步考察这两位画家及其作品之间是怎样相互影响的；还想要弄清楚，在宣传石涛画作过程中，张大千和其他一些扬州、广东的画家究竟扮演了什么角色）。

皇家收藏对"瞳眼地区"画家的影响：乾隆皇帝

在18世纪的中国，传统的赞助人体系和对书画作品的收藏发生了很大的变化。在宋代及宋代以前的中国皇帝或多或少地都会鼓励艺术，无疑也是最具影响力的赞助人。这种影响，或通过皇家画院，或是通过其个人的艺术追求而得以实现。会画画的士大夫受到赞扬，他们的贡献受到认可，这时候宫廷与文人之间的交流还是相对开放和灵活的。

如前所述，在元代，当政治环境严重束缚了文人们的手脚，他们因无望于功名而有了更多的闲暇去追求艺术。业余画家的地位提升了，而且绘画、诗歌和书法在脱离了皇家认可和审查制度的情况下繁荣了起来。在这种情况下，自宋代兴起的文人画传统最终成为了一股强大的潮流。然而，在明朝初年，皇帝本人的性格阻碍了艺术的自由表达，尽管宣宗皇帝曾经试图建立起宫廷赞助制度。到了15、16世纪，

[1] 关于上海，见唐锦编，《弘治上海志》，由王鏊作序于1504年，1940年重印于上海；《上海研究资料》（上海：1936）；《上海的故事》（上海：1963）。

宫廷画院与文人业余绘画之间的尖锐两极对立已经为画家们所感知。到了清圣祖玄烨（年号康熙，1662—1722在位）治下，这种两极对立才有所缓和，或者说，两边甚至有了重新融合的趋势。从某个角度看，这种融合代表了文人画传统的胜利，因为那些受元、明文人画传统训练的画家（如王原祁、王翚）现在既有公开的职业画家的地位，同时也受到宫廷的支持。

清高宗弘历（年号乾隆，1736—1796在位）所画的《夏卉八香图》，在一定程度上展现了画院与文人画之间关系的变化，它也反映了皇帝本人所渴望模仿的风格——水墨"白描"。这种风格在他的其他画作中也能看到，而且能与元、明的文人画风格联系起来。在这方面，乾隆与之前的帝王画家［比如宋徽宗（1101—1125在位）和明宣宗（1426—1435在位）］有所不同。同样是画花卉，宋徽宗就偏好绢本双钩设色风格；而明宣宗则偏好那些流行于明代画院的题材。

康熙、乾隆这两位皇帝与"瞳眼地区"的关系与前文所述的文化、艺术的总体转向也有关联。康熙和乾隆都曾六次南巡并游览过"瞳眼地区"的重要城市：南京、苏州、杭州和扬州。尽管他们主要为政治和经济上的目的而来，但他们无疑被太湖地区的艺术和文化活动所吸引。康熙的南巡和他个人艺术爱好的影响之一，便是促成石涛这位个人主义画家兼明朝皇族北上京师的部分原因。在北京，在满族文人的陪伴下，石涛度过了成果丰硕的三年。

在宋徽宗之后，乾隆皇帝是最大的帝王收藏家。在他扩充自己的收藏之后，整个艺术世界变得全然不同，这件事直接影响了艺术史。最能说明这个论断的是董其昌的例子。董其昌的理论统治着他之后的中国画坛，而这一理论的形成建立在学习、收藏大量古画的基础之上。他在晚明锐意搜求时，古画收藏领域的主要参与者仍是富裕的个人。最终，董其昌的"集大成"不但建构出一套正统传统，而且也催生了清代的个人主义和个性古怪的画家。在17世纪末至18世纪初，活跃于乾隆朝之前的第一批清代绘画大师（弘仁、石涛、蓝瑛等等）都能从私人收藏中见到董其昌所见过的那些画。

到了乾隆朝，一切都变了。乾隆将成千上万件最伟大的书画作品从帝国的各处搜罗到深宫之中，除了一些贵人之外无人再能欣赏到它们。"清六家"之后的那代画家，已经无缘亲见那些滋养了他们老师的画作，那些个人主义画家及其徒子徒孙们也面临着同样的境地。结果，这两类画家的后继者的艺术风格都变得越来越狭隘，他们的绘画理念也变得更加短视。到了清末，已经没有能继承伟大传统的山水画大师了。这并不是说，那时已经没有在作品质量和数量上都值得尊重的画家，有些乾隆朝之后的画家依然在艺术史上占有一席之地：如王学浩（1754—1832；见第三十九号作品）、钱杜（见第三十八号作品）、陈焯（见第四十号作品）和顾沄（第四十一号作品）。但无论如何，董其昌所谓"传灯一脉"的灯火已经熄灭了。这样一片荒凉景象，或许是乾隆皇帝本人未曾预见的。当然，山水画质量的逐渐下降并不能单单归因于乾隆皇帝的行为。但鉴于那些伟大作品（无论其为文学、哲学

或视觉作品）在精神更新的过程中所扮演过的角色，可以说他将古画从流通中抽离的做法，是在中国传统绘画最为脆弱的时候，对它的发展施以了沉重的一击。

对于在乾隆朝之后近百年成名的一位画家，最后可再多说几句。顾沄是最后一批属于董其昌画学正脉的画家之一。顾沄在19世纪末的扬州作画，他绘画风格的多边形不仅反映了正统画派的强大，也反映了追随这一传统的画家的灵活性。与扬州的许多正统画家一样，顾沄倾慕石涛的画作，甚至曾临摹过一些。这类临本中的一件，收录在一本临摹前辈大师画作的书中。这幅画上有顾沄自己的一段题款（见第四十一号作品图41-3），它在风格上与顾沄本人的画作很不同，而与石涛的真迹很相似。这份记录实在有趣，因为它不但告诉了我们正统画派画家所受的训练正在发生某些变化（比如他们会临摹石涛的作品），而且它还显示出：在19世纪，石涛画不但为收藏家所搜求，也被画家所模仿。

第二章 鉴赏问题

寻找"正确的数目"和"正确的位置"

在过去的十几年里，研究中国绘画的学者试图纠正一种风气，那就是不加批判和辨别地因袭传统作者的归属问题，这也正是中国书画研究初级阶段的特征。他们寻求用更加科学的方法和更加系统的研究来建立艺术史的学科规范，这点在风格分析和真伪鉴定上表现得尤为明显。他们在这个方向上已经实现了伟大的成就，但不幸的是，一旦涉及真伪鉴定，研究者们所提供的新方法往往一塌糊涂。在很多方面，毫不怀疑的接受已被无边无际的质疑所取代。因此，当遭遇一组已认定作者的书法或绘画时，这些学者可能会宣称其中的十分之九都是赝品，并漠视它们的价值——这同样也是一种不健康的状态。这样的衡量方法以及随之而来的反对，使中国绘画的收藏家们感到困惑。另一方面，这个领域的那些好学深思的学生们则从这种争论中获益，并试图在这两个极端之间寻求一种平衡。

试想，我们正面对一组作者、创作时间、来源和艺术品质都"未知"（比如未被研究过的）或处于疑问中的画作，其中很大一部分在过去被认定为某一位画家所作，但剩下部分的归属颇有争议。我们被要求选出这位画家造诣最高的真迹，并按照一定次序鉴别和汇集其中能够显现这位画家及其作品水平的画作。此外，我们还被要求解释和证明我们的选择，而且还要承担对于证明它们而言十分必要的文献研究工作。这个任务是要准确判断该组作品中该画家作品的"正确数目"，并把其他作品重新安置到我们所相信的它们在历史中的"正确位置"。

鉴别作品及判定真伪常常是鉴赏家的工作——他们是对艺术和风格进行批判性鉴别的人；而研究和解释则是历史学家的任务，他们是过去事件的叙述者，此时艺术作品成了"事件"。对中国艺术而言，"叙事"从很大程度上来说就是对真迹的重建；其更大的目标是把艺术事件编写进更广阔的人类史中。

对艺术作品"进行鉴定"（identifying）和将其判定为某一特定画家所作的过程，意味着对这一作品有所理解，而这正是"鉴定"（identify）一词的含义。在中国艺术的语境下，就我们的目的而言，它具有双重含义。它意味着我们将心灵感受

力以直接、热烈的方式投射于作品之上，尽可能地用智力探寻或研究的方式去领会其形式、内容，以及其创作者的"艺术意图"。这样一种领会也暗含在"再创造"一词中，这意味着在脑海中重现艺术家的创造行为或创作过程——他的艺术选择，他的最终决定，甚至他身体的移动，我们要尽我们所能再现这一切。从很大程度上来说，这样的感受方式能够被称为作品内涵（精神）的传达。纵使观看者并非鉴赏家或历史学家，这样的体验也能让他外化自己的感受和大胆地提出这样的问题：这幅作品究竟"好"在哪里，其构思究竟有何"独到"之处？无论在东方或西方，任何一位好学的学生和艺术爱好者都可以达到这个层次上的理解。尽管观赏者的兴趣主要集中在风格问题、美学品质、原创性或作者归属上，但是他也会关心那些同样吸引着鉴赏家的特定问题。这是我们所说的"鉴定"一词的第二个含义。

根据践行此道的典范——已故的鉴赏家伯纳德·贝伦森（Bernard Berenson）的定义，鉴赏基于这样一个假设，即"对风格特征的完美鉴定能够确定原作者的身份……为了确定某位艺术家独一无二的特征，我们得研究其所有确定无疑的真迹，努力发现在其中反复出现而没有在其他画家的作品里见到的特点"[1]。这种对这些特征的精确鉴定涉及到一些方法论上的问题，我们将在后文中讨论。现在要说的是，对一件有疑问的作品而言，通过将其置于画家名下所有作品及相关作品的大范围之内，对其进行反复钻研，并作出正确的鉴定，可以帮助我们将所有这类作品放到一个新的视觉次序中；这个视觉次序能够阐明其与其他画家作品之间的联系，这样一来就能得到关于这一时期及其历史重构的更加真切的图景。

带着这个目标，我们就能发现，那些检视并理解（或者说"鉴赏了"）大量画作，并且形成了对个别画家和画派的广泛概念的学习者，最适合承担鉴定和历史重构"未知者"的任务。由于鉴定在很大程度上建立在视觉的敏锐性上，就中国艺术而言，接受视觉训练最主要的目标之一，就是让受训者具备分清风格相近的两位作者之间细微差别的能力，因为重要的不仅是洞察力的深度，还有它的广度。在鉴别某位特定画家的一组作品时，我们必须警惕那种靠碰运气的工作方式，这种错误跟那种不加鉴别地接受传统结论的态度一样糟糕透顶。仅选择画家最为人熟知的那些作品，或许看上去更简单或"更安全"些，但那不是我们的工作。错误地鉴定了一幅画，常常是因为鉴定者在进行初步思考时就将自己的注意力局限在了一个时期或一位画家身上：将某件事实上属于元代的画作断为明代作品，意味着我们对明代画作的认识与对元代画作的认识一样不足；将一件石涛真迹断为查士标或张大千的作品，同样也表明了我们对查士标和张大千一样无知。

那么，为了确定某个画家传世作品的"正确数目"，并且将它们重新安置到

[1] Bernard Berenson, "The Rudiments of Connoisseurship," in *The Study and Criticism of Italian Art*, pp. 122–124. 关于在"鉴定"层面上心理分析的有效性，见Ernst Kris在*Psychoanalytic Explorations in Art* (New York, 1952)一书中的介绍，特别是第54—63页。

美术史和事件史的"正确位置"上去，我们必须尽可能完整地了解这位画家的能力范围，以及他的前辈、同辈和追随者的能力范围，还有那些处于相同或不同艺术传统中的画家的能力范围。只有通过众多在时间、空间的横向和纵向上都有辐射和重叠的研究，并且同时还带着对这些画家们沉浮起落的同情之心，才能为对中国绘画的深刻叙述打下基础。在现实中，这样的深刻性或许难以企及，但我们还是将它视为有价值的工作目标，因为建立一个能衡量画家（不管他是重要或次要的画家）作品风格变化幅度大小的风格尺度，会让我们在任何一个问题上的判断都更加敏锐。

因此，我们的任务是：不管传统上的结论是什么，对所有存世作品进行同样精细的视觉检验。只有通过这样一种全新的评估、鉴别和研究过程，传统的研究方法（我们必须承认对其依赖至深）才能为当下所用，才能为更为进步的学术研究所用。同样的，通过这一方式，这些作品以及基于其"伟大之处"所作的判断能够经受这些方法的检验，这些方法本身是超越一时之品味、时尚或个人意见的：

> 艺术史研究者不能"先验地"认定和区分"杰作"和"平庸之作"……但是，在探寻的过程之中，当人们将一件"杰作"与众多"不那么重要"的作品放到一起比较时就会发现，它在构思上的原创性、在构图和技法方面的高明之处，以及任何其他让它"伟大"的特征，都自动地变得显而易见了——这恰恰是因为：我们用统一的方法来分析和阐释这整组作品。[1]

尽管这些研究的成果最初所能惠及的范围有限，但它们或许终将帮助人们减小由于距离、时空、文化传承和语言差异所导致的隔膜。[2]

"知音"和"耳食"

有一位著名的小提琴家，他每次演出都座无虚席，某天他突发奇想，想知道人们是否真的听懂了他的音乐。于是他戴上墨镜，在城市中最为繁忙的一个街角挑了个位置，随后举起他的小提琴，开始演奏。他在那里站了两三个小时，形形色色的人物从他身边匆匆而过。但只有极少数的人停下倾听，这其中只有那么几个人开口问他究竟是谁。绝大多数人都没有认出，他就是那个吸引着人群蜂拥至音乐会大厅的人。[3]这则轶事中最基本的要点，与有名的中国故事"高山流水"并无二致。著名的琴师伯牙，在他的好朋友钟子期去世之后毁掉了自己的琴，而且再也不弹

[1] Erwin Panofsky, "The History of Art as a Humanist Discipline," in *Meaning in the Visual Arts*, pp. 18–19.

[2] 同上，pp.16–17。

[3] 关于这则轶事，感谢普林斯顿大学的罗寄梅（James Lo）。

琴了，因为除了他的这位朋友，再没有人能"知音"。[1]中国对鉴赏家最早的称呼"知音者"，就源自于这个典故。伯牙和那位未具姓名的小提琴家都在寻找敏感的倾听者，寻找能理解自己的批评家——换句话说，寻找真正的鉴赏家。

　　一位真正鉴赏家的判断最终要建立在自身经验之上。他无视那些传言，即中国人所说的"耳食"。他直接接触作品，通过自己独立的思考，与作品进行真诚的对话。在现代汉语中，与"connoisseur"一词对应的名称是"鉴赏家"，它由"鉴"（字面意思是"镜子"，或是能反映和分辨事物的东西）、"赏"（字面意思是"享受""欣赏"）和"家"（跟在动词后面时，指"这样的一个人"）这三个字组成。这就指明了"鉴赏"一词的深层含义："一个能进行区分的人"在"愉快的欣赏"中完成鉴定的过程。然而，"鉴赏"一词在英语中最恰当的表达应该是在最深层次、最细微之处进行"分辨"（discrimination）。对于中国书画而言，一位理想的鉴赏家必须与他研究西方艺术的同行一样拥有艺术上的敏感度和对"风格"的感觉；他必须接受过中国绘画历史和鉴赏史的训练。他的个人修养、品位和艺术感受力不但要比那些有几分天赋的外行人士更加敏锐，而且要比他们更加深刻和广博。他必须能分辨相距数百年的类似风格，他还得分辨同一时代同一地区的作品以及那些受到相同风格影响的作品。他必须能分辨一幅精确的摹本和反映了原创精神的原作，并且还能区分水平稍次的真迹和技艺高超的赝品。

　　一位理想的受过中国传统训练的鉴赏家所作出直觉性判断的情形，与上文提到的艺术"鉴定"的过程是一样的。他应该接受书画创作方面的严格训练，这样他才能既从理论层面又从技术层面理解作品，并真正地理解艺术家的创作意图。与他的西方同行一样，他将尽可能精确地理解艺术家的心理状态和创作状态，这在鉴赏中国画领域显得尤为重要，只有这样才能重新捕捉并确定那浸润在画家原作之中的心力和体力。[2]

　　对于学习中国艺术的当代学生而言，必须与传统的鉴赏家一样在书画技法方面有实际经验。为了在实践中领会创作意图，必须在没有外因强行校正的情况下去构图和作画，面对不同环境下不同材质的反应时，必须要有时机感，懂得不同毛笔所产生的不同效果，以及描补所导致的效果——所有这些知识都在很大程度上决定了我们能看见多少，以及我们对所看见的东西能理解多少。[3]

　　在艺术史成为一门独立学科之前，在中国，对于中国绘画的研究一直都是士大

[1] 此典故的原文，见杨伯峻编，《列子集释》（台北，1970），第五章，第111页（《汤问篇》）；关于这段话的全部意思，见诸桥辙次编，《大汉和辞典》卷八，第23935.8；同时参见葛瑞汉（A. C. Graham）的翻译：*The Book of Lieh-tzu* (London, 1960), pp. 109–110。

[2] 张珩（字葱玉，1915—1963），是中国最后几个大鉴赏家兼收藏家之一，他在《怎样鉴定书画》一书中详尽地和系统地论述了对想成为中国书画鉴赏家的人的要求，见第3—23页；关于张珩的生平，见此书第九卷（1963），第32页。

[3] 关于这一点，R. H. van Gulik（高罗佩）*Chinese Pictorial Art as Viewed by the Connoisseur*一书在澄清卷轴画及其装裱的历史、术语和物理特征等方面是最有用的。同时可参见James Cahill在*Journal of the American Oriental Society* (vol. 81, no. 4, 1961)上为他的书写的书评（pp. 448–451）；以及Laurence Sickman在*Chinese Calligraphy and Painting in the Collection of John M. Crawford, Jr*一书中的精彩介绍（pp. 17–28）。

夫的活动，他们拥有高雅的品位、良好的美学判断力和丰富的私人书画收藏，这使他们比那些难以接触到书画收藏的一般读书人有更多玩赏和研究艺术作品的机会。古代鉴赏家以其鉴别能力，在他的整个阶级里和他的社交小圈子中都是极受尊敬的，因为这说明他在鉴赏方面的修养比其他士大夫更广、更深。今天，传统的鉴赏家似乎已经失去昔日的地位。事实上，在某些圈子里，这样的人已经被看作是一件工具或是一个技工。

这样一种态度在一定程度上反映了西方学术门类的分化，过分专业化的倾向，以及对在艺术史研究中运用"科学方法"抱有过高期待的倾向（某些艺术史学者甚至也有这样的想法）。这种傲慢的态度即使没有恶意或出于无意，却也无法弄清"鉴赏家"的各种能力和动机。与艺术史家和科学家一样，鉴赏家也有许多类别：有的人是或大或小的古董商或艺术品收藏家，有的是小有名气或远近闻名的书法家、画家；有的把鉴赏当成是业余爱好（比如商人或科学家），还有的以此谋生（比如艺术史学者）；其中有些人是自封的所谓专家，还有些人终身痴迷于此。尽管普通民众把他们都称作"鉴赏家"，但必须清楚他们的能力其实千差万别。我们一定要记得，由于所承担工作的性质，鉴赏家既不是技术人员，也不是故弄玄虚者，既不是高高在上的祭司术士，也不是技术上的奴仆。有些鉴赏家或多或少地从实践经验中获得他们的知识，另一些则多多少少进行过系统性的学习。这都不要紧，总而言之最要紧的是：他们的方法是否深刻、是否巧妙，他们的能力是否能启迪观者并能说明研究对象。

理想的中国艺术史家和鉴赏家

由上文可知，现代的中国书画艺术史家和鉴赏家的活动，与西方或欧洲艺术的艺术史家及鉴赏家并无多少不同。根据潘诺夫斯基（Panofsky）对两者的定义，鉴赏家"只是在鉴定艺术品的年代、出处和创作者，以及在评估它们的质量和品相等方面对学术界有贡献"。[1]艺术史家则致力于采用考古学研究的方法重构创作者的艺术意图（和其他考虑）。在这样做的时候，艺术史家将"尽可能地学习其研究对象所诞生时的环境"[2]，以调整自己的"文化修养"，尽量避免文化差异所带来的

[1] Panofsky, *Meaning in the Visual Arts*, p. 19.

[2] 在进一步解释艺术史家的角色时，潘诺夫斯基说："他不但会收集和鉴定一切可以得到的事实性信息，如材料介质、品相、年代、作者、目的等等，而且他还会将这件作品与其他的同类作品相比较，同时还要深入能够反映那个国家和年代美学标准的文献，这些都是为了更加客观地鉴赏其品质。他会去读神学或神话方面的古书，为的是确定作品的题材，他还会进一步地尝试去确定作品在历史上的产生地点，并将作者个人的贡献与其前辈和同代人的贡献区分开。他要研究形式的原则，因为这些原则控制着在视觉上再现这个世界的方式……因而构建出一部'母题'的历史。他要观察文献资料的影响与独立地再现传统的作用之间的互动关系，为的是建立起一部关于图像学公式或者说关于'类型'的历史。此外，他还要尽可能丰富自己关于其他时代和其他国家的社会、宗教和哲学知识，为的是纠正他自己对于内容的主观感受。"（同上，p. 17）

鸿沟。方闻将中国书画研究者的目标定义为："将各种地理上和历史上相关的风格构成的网络熔铸成一段可靠的'风格史'。"[1]这是来自历史学家的声音。这样一个目标，只有通过谨慎的研究，"一步一个脚印"地将每个归属可疑的对象放到正确的时期或放到某个特别的艺术史语境中去。[2]这些已经是鉴赏家的任务了。[3]

科林伍德（R. G. Collingwood）将历史定义为"对过往体验的重构"（而不仅仅是将事件分类和排序，那是"科学"的做法），如果我们认同他的这一论点，[4]那我们就该认识到，理解风格史的前提是对构成风格的要素有悟性。这种悟性包括了一种美学上的再造——它是"鉴定"过程的一部分，也是历史学家和鉴赏家技能的一部分。因此，与他们在西方艺术中的同行一样，鉴赏家和艺术史家在中国艺术领域的活动至少在理想状态下应该是相互关联的。

正如罗樾（Max Loehr）所言，当我们谈及中国绘画史时，我们其实是在谈论一个主要从那些流传至今的画作中所得出的概念。[5]在经历了历史中的种种因缘际会之后，它们成为了我们描述的对象。当然，作为物质对象，我们必须从视觉和理性两方面来理解它们[6]——即潘诺夫斯基所说的"直觉性审美再造"。[7]这需要我们调用所有的感官能力——无论是天生就有的，还是由文化学习培养而来的。潘诺夫斯基在谈"直觉"时，指的是一种伴随着视觉审视的综合性、复杂性的智力活动。他所说的"再造"，指的是"用设身处地的方式思考一件事，将它当作自己生命的一部分，从而理解其个性"。[8]他继续说到，一件艺术品的意义，"只有通过重新创造才能得到理解，从而真正地'实现'书本中所表达的想法和雕像中所传达出的艺术观念"。[9]那么，根据这种说法，历史写作的过程和对美学意义的理解在核心本质上或许是一样的。因此在中国艺术中与在西方艺术中一样，二者并没有多少原则上的区别，只是强调的重点和解释的详细程度上有所不同："所以鉴赏家应该被定义为言简意赅的艺术史家，而艺术史家则是喋喋不休的鉴赏家。事实上，这两类

[1] 方闻，"The Problem of Ch'ien Hsüan," p.189。

[2] 同上。

[3] 关于西方艺术，潘诺夫斯基认为，奥夫纳（Offner）在他的 *A Critical and Historical Corpus of Florentine Painting*, 1933–1947 一书中，"将意大利文艺复兴早期绘画鉴定，在极大程度上发展到接近于一门精确的科学"（*Meaning in the Visual Arts*, p. 326）。

[4] Collingwood, *The Idea of History*, pp. 7–9, 282ff. 同时可参见J. Huizinga, "A Definitiong of the Concept of History," in Raymond Klibansky and H. J. Paton, eds., *Philosophy and History: Essays Presented to Ernst Cassirer*. 在书中，这个简明的定义是这么下的："历史是智力的形式，一个文明以这个形式写下它的过往。"（p.9）关于探查者作为参与者的重要角色，见本书第29页注［5］。

[5] Sickman, ed., *Chinese Calligraphy and Painting in the Collection of John M. Crawford, Jr.*, p. 29.

[6] 参考Offner在 *A Critical and Historical Corpus of Florentine Painting* 一书中简短但明确的观察（sec. 3, vol. 5, pp. 1–4）。

[7] Panofsky, *Meaning in the Visual Arts*, p. 14.

[8] Collingwood, *The Idea of History*, p. 199. 其中参考Croce关于历史可以有双重解读的想法：一种是对个体的真实，另一种是普遍的真实。

[9] Panofsky, *Meaning in the Visual Arts*, p. 14.

人中最杰出的代表都对自己眼中的分外之事做出了极大的贡献。"[1]之所以要强调"这两类人中最杰出的代表"这个限定语，是因为如前文所指出的那样，如果没有衡量他们能力的客观标准[2]，我们就不该假定所有的艺术史家都是鉴赏专家，所有的鉴赏家都是知识丰富的艺术史家。理想的艺术史家兼鉴赏家，并非一个标准的类型。在很大程度上，那些在东西方各国对推进中国艺术研究做出贡献的人所积攒下来的不同领域的知识，在整体上影响了这一领域的发展过程，他们个人的研究兴趣点也引领了此学科未来的发展方向。如果说前面几段所描绘的这种艺术史家兼鉴赏家的人物，主要关注作品当中的形式问题和美学问题，以及这些问题在历史上的交汇，那么"纯粹"的艺术史家则会特别关注由田野考古学家和鉴赏家进行过鉴定和分类的文物。他的主要精力都被历史叙事和美学表达的问题所占据，作品的创作过程仅被放在次要的位置。

与之相反的是，中国艺术理论方面的历史学家，常常要将主要的精力放到将所选取的大量中文艺术理论和美学文献翻译成西方语言。他的工作主要是说明性的，而且常常不涉及具体的艺术对象。这种方法更多依赖的是一般的艺术史理论和汉学研究，而非鉴赏工作。此类论述及著作对于艺术史的价值，取决于它们对于术语和概念的文字阐释在多大程度上能支持和阐明视觉材料。纯粹的汉学或语言学知识，通常不足以解决那些来自视觉材料方面的困难。无论如何，对于文字材料中的技术术语、艺术现象和视觉心理进行正确阐释，对翻译者来说都是一个挑战——不管他本身的专业是什么。

艺术史研究的理论家是第四种艺术史家，他们通常都涉足于纯美学领域；其研究得之于艺术理论和艺术哲学的东西多，而得之于单件艺术品的少。比起鉴定真伪时碰到的具体风格问题，这样的人通常对大的风格变化更加感兴趣，而且他们倾向于关注自己眼中的宗师人物和艺术创新的起源。由于涉猎的学科众多，他可以在这一领域扮演方法论批评者的角色，而且也使他对形成自身观察的概念框架更感兴趣，不过这类人通常不运用实物方面的证据。在这方面，鉴赏家的成果对他有特殊的用处。

中国艺术研究的第五个方面直到最近才受到关注，尽管它其实一直是这个学科的重中之重：艺术史与文化史之间的紧密联系。近些年来，该领域的过分专业化忽视了这一基础性的联系，现在它又重新惹人注目了，这主要是近来东亚研究领域史学研究（包括制度的、政治的、经济的、地理的、社会的、知识界的、宗教等等的历史研究）普遍兴盛的结果。由于一切人文研究都聚焦于不同历史条件下人的活动和作品，我们在某种意义上都算是"文化史学家"，但不同的是，艺术史家将作

[1] Panofsky, *Meaning in the Visual Arts*, pp. 19–20.

[2] E. H. Gombrich和O. Kurz在前者的"A Plea for Pluralism"一文（p. 84）曾提到过一项可能的测试，但精确地应用这样的测试则会带来一个难题：什么才是能在其中知晓答案的"独立环境"？

为人类智力和心理具体表达方式的艺术作品当作研究的出发点。在这一探究的过程中，艺术史家难免涉足不同的历史研究领域，而且他有可能会发现，自己即便用尽全力也不能免于方法论的大水没过自己的头顶。但仍能让他鼓起勇气的是，不管如何艰难，唯有完成这样的跋涉才能在更加宽广的层面为文化史做出贡献。

方法论的悖论

鉴赏家的终极目标之一，就是从众多赝品中鉴定出真品，并澄清相关的作者和创作年代问题。就重构风格史（指艺术史中的狭义定义）和将艺术品重置为人类历史（广义定义）的一部分而言，鉴定单件作品的创作年代、出处、作者，以及估量它们的品质和品相都极为重要。我们研究的主要部分就是作品本身，并可以从中看出那些创造了它们的人类能量和智力。它们物理上的存在提供了客观的基础，也让艺术史家、鉴赏家与艺术理论家、美学家之间有了分别。

在这个语境下，罗樾提出了几个挑战性的问题："宋代之前所流传下来的真迹实在太少了，以至于根本不可能为它们书写一部历史……而且更糟糕的是，由于*没有证明（prove）真伪的可能性*，我们甚至不能确定与之打交道的这些作品是不是真迹——无论它们是被断定为宋代之前、宋代还是宋代之后的作品（罗樾原文斜体）。"[1]如果说证明意味着要有科学的、独立的、可验证的证据或目击者的证词，那么真迹当然是不可能被证明的。然而罗樾相信真迹可以得到界定（determined），因为他写道："可以想见，如果能在风格发展次序中*理解*摹本和仿本，那么以它们为基础，我们或能得到一种大致精确的中国绘画史概念。"根据他的推理，如果真迹不可能被证明，那么又如何能够建立起风格发展的先后次序呢？还有，如果一个人可以界定出复制品和仿制品，那他肯定也能界定出真迹。

我们所提出的这些问题并不是什么专业术语。鉴定真伪的问题，并不能从艺术史研究的一般程序中分离出来。罗樾话中的关键点，并不只是鉴定真伪与风格概念之关系这一迫切的难题，而是牵涉到历史学家们在整体上所面临的方法论上的两难，即掌握一般性和概念性东西还是掌握具体的和事实性的东西？掌握文献记录还是掌握被记录的实物？同样相关的还有文献记载问题，对纳入研究范围的历史时期的限定问题，以及现存可供研究作品的数目问题。罗樾本人对这些问题也一清二楚。罗樾说："对作品真实性的判断源自它的说服力，而风格又是确定说服力的最重要标准……历史学家必须仅依靠追溯风格来确保他对各种概念已经掌握得足够好，以使他能够进一步从事真伪鉴别的工作。"总之，他将鉴定真伪的问题视为一直存在的"真实悖论"：如果没有关于风格的知识，我们就无法判断某一作品的真伪，但如果不能确定

[1]　Max Loehr（罗樾），"Some Fundamental Issues in the History of Chinese Painting," p. 188.

作品的真伪，我们又无法形成关于风格的概念。[1]然而，罗樾文章的标题已经暗示了一种解决方案，因为它强调这些都是中国绘画史中的难题。尽管对于中国绘画史的研究比西方绘画史研究起步要晚很多，但没有什么迹象表明罗樾所提到的那些存在于其中的问题是独一无二的：西方绘画史研究者早已找到鉴定真伪问题的解决方案，这些方法也能帮我们解决中国绘画史理论上和方法论上的问题。

首先，我们必须承认：中国绘画作品的真迹曾经被创造过，而且在经历了各种损坏、遗失以及被各种仿本和赝品掩没之后，还是有一些幸存了下来。其次，我们必须承认：在每件作品中区分不同程度的原创性或者说艺术构思的原初性（这两者不一定是一回事，但都对作品品质的鉴定有重要影响）是可能的。就像贝伦森、奥夫纳（Richard Offner）、弗里德兰德（Max Friedländer）和其他西方艺术鉴赏家已经指出的那样，艺术构思的原初性是鉴定真伪最重要的尺度之一，并且它与风格问题紧密相关——的确，它构成了风格概念和真伪问题（就我们对这两个词的理解而言）的一个不可分离的方面。如果不考虑"艺术构思的原初性"和"真实性"，艺术史家不可能理智地思考风格问题。

罗樾认为，就某一作品"达成共识"，"并不意味着对立的观点或观点对立的人之间的妥协。这其实意味着对于该作品的理解或次序迟早会变得清楚明白"，这句话是对的。问题在于，"一些批评家可能会就同一件作品、同一批作品的顺序或是同一份证据的意义作出截然相反的判断"[2]，当出现这样的情况时，如何才能达成上面所说的共识。一个简单的答案是，这些批评家处理手中问题的水平有高低，而且我们这门学科尚处于萌芽阶段。意见不一，并不意味着每个人都错了——而且就算每个人在当时都弄错了，也并不一定就意味着这个问题永远无法解决。

解决这个悖论（无论它是以风格与鉴定真伪的矛盾、事实与连续性的矛盾，还是以具体知识与普遍适用性知识的矛盾呈现出来）的关键，是要弄明白它的这些元素都是一个完整的"有机状态"（organic situation）的一部分。[3]这不是一个机械的集合过程，不是把预制件集合到一个"成品"之中。我们不单单对完成的作品感兴趣，我们也同样对构建和创作作品的过程感兴趣。学习的过程以及占有知识的过程，才是我们关注的事情，而且这两者之间还会相互影响。[4]正如温德（E. Wind）所言，在科学当中与在历史当中一样，"每个工具和每份文献都参与了那个它想要实现的结构"。[5]

[1] Max Loehr, "Some Fundamental Issues in the History of Chinese Painting," pp. 187–188.

[2] 同上，p. 185。

[3] 潘诺夫斯基使用T. M. Greene的说法（*Meaning in the Visual Arts*, p. 9）。

[4] 同上，p. 25。

[5] Edgar Wind, "Some Points of Contact between History and Natrual Science," in *Philosophy and History*, p. 257. 他用介绍的方式说："与传统逻辑学的规则迥然不同的是，循环论证其实是产生文献证据的常规方式。"（p. 256）温德还指出，参与者正是历史学家的角色之一，因为"调查者会干预到他正在调查的事情。这是方法论中最高法则的需要。……不然的话，就不存在什么与需要调查的周遭世界的接触了"。（p. 258）

我们对于风格的概念必须持续不断地受到艺术品真迹的纠正，这些艺术品也检验着我们直觉的艺术感知；同时，我们对这些作品的年代、品质和作者所做的鉴定，也必须根据我们对风格的概念反复地经受检验。这两者中的任何一方，都有可能让我们对另一方的理解发生根本性的改变或细微的修正。如果我们能更加迅捷地辨识出某个艺术大师的表现形式和表现手法，辨识出这些形式和手法在从师父到弟子的传承中和在不同时期、不同地域的转化和改变，那我们将能够更好地对具体作品的真伪作出判断。我们对于风格和真伪的概念必须不断地演化，可以缓慢但要可靠，如此一来，这两个概念就有望如拱券的两侧一样，最终能够坚实地合拢。[1]

关于品质

由于我们对于艺术品的理解总是处于变化之中，而作品本身却永远不变，因此关键因素是对作品品质的判断。关于如何确定和描述品质的看法可能有很多，但一般都普遍同意的是，对品质的感觉是艺术研究的根本，对鉴赏活动而言更是如此。贝伦森曾言："对于品质的感觉无疑是意欲成为鉴赏家的人最基本的武器。对于他辛勤收集的一切文献材料和历史证据来说，这种感觉就是试金石。"[2]

需要牢记的是，"品质"并非仅仅指的是一件物品的精美程度，它也指其他一些感官感受——这些感受在"鉴定"和"再创造"的过程中十分重要。在中国的绘画与书法（或任何其他以东方的毛笔为表达媒介的艺术）中，我们所用的"品质"一词，更多地与观赏者通过亲身感受作品而获得的视觉愉悦有关，而非这件作品技术上的"精美"。在这里，我们寻找的是潜藏于线条中的能量和艺术家的心理、生理状态。这样的信息传递既是物理上的（正如它源于艺术家的笔下），也是神经反射上的（正如观赏者的感受和再创造）。那些直接通过毛笔展现在纸面上的水平和宣泄出的能量直接反映了艺术家的心理面貌，还反映了他内心中以及精神上的力量，同时也反映了他在创作该作品时的身体健康状况。

在中国传统评价概念中，"气"（在不同的语境下，这个词可以指"呼吸""精神"或"生命之力"）和后来的双音词"气韵"都被用来描述展现于艺术品中的品质。历史上，将"气"用作美学概念大约出现于2世纪的汉代文献中，当时它被用来分析和品评人物的性格。到了3至5世纪的六朝时代，它被吸收到文学批评和纯文学的语言之中。大约在那时，"气"已经被用来评价绘画。这个概

[1]　见Panofsky, *Meaning in the Visual Arts*, p. 19，这里他引用了达·芬奇的话及意大利文原始文献。

[2]　Berenson, *Italian Art*, pp. 147–148. 最近，Jakob Rosenberg的著作*On Quality in Art: Criteria of Excellence, Past and Present*从更加具体的切入点讨论了术语和描述的问题（现在这已经成为标准），使得相似作品中相对不同的杰出之处变得可以识别。他的教导启发了两篇与中国艺术相关的内容丰富的书评，一篇是E. H. Gombrich的 "How Do You Know It's Any Good?"（*New York Review of Books*, February 1, 1968, pp. 5–7），另一篇是方闻的 "A Chinese Album and Its Copy," pp. 74–78.

念本身并非含有固定的褒贬判断，它更像是文人在生理上、精神上和智力上禀赋的综合。比如，文人的"气"可以有"清""浊"之分，且他的文学风格也与此相和。[1]当它在绘画艺术的具体语境中与其他属性联系起来时，语意模糊的情况才凸显出来。这种情况，首先出现在谢赫提出的所谓"六法"之中，其出现的形式是"气韵生动"；而且从其上下文和整篇文章中都看不清楚，这"气韵"究竟指的是艺术家的一种特质，还是被描绘的自然物体的一种特质，抑或是属于绘画表现中的一种特质？到了11世纪宋代人郭若虚那里，"气韵"变成了一种神秘的、罕见的、不可言喻的品质，据说它虽然是艺术家本人的直接反映，但又只能在艺术品当中发现。[2]为我们的目的起见，还是在头脑中保留其最初的含义更有用些：一种重要的人类性格构成，能为人的创造性工作的形式和表现增光添彩。

在现代术语中，"神经反射"（kinesthesia）一词描述的是我们在感受到艺术品所表达出的能量时运动、重量、压力、张力、平衡和耐力方面的本能反应。这种身体上的感受是潘诺夫斯基所言的"直觉上的审美再造"的重要组成部分。贡布里希曾建议用"tonus"（肌肉张力）这个词来说明"气"这个概念，[3]因为它说明了观赏者的肌肉、肌腱和关节方面的反应。这里，我们在本质上是重现艺术家的身体动作，并且以此感受他的心灵状态和他在作画时注入到作品之中的能量水平。

一件作品的形式在艺术家的想法和计划变成现实之前就代表了它们，无论基本的技术模式或最初的形式刺激如何多变，在这个过程中它们被注入的是原始的生命力和自发性。我们所见的，是奋斗与胜利之后的成果。这样一件作品，证明了艺术家对笔、墨技术必要的统御力，它也成为了一系列作品的原型，这使它与那些所谓的"临本"或"摹本"有根本上的不同。对拥有敏锐眼睛的人来说，看似相同的线条、形状和基本设计是具有生命的、正在成长的有机体，它与机械构建出来的东西完全不同。弗里德兰德曾经说过："与从事创作工作的画家完全不同的是，临摹者的出发点不是自然，而是画作；他们关注的是已经完成的图像。……严格地说，这是一个程度问题。即便一个伟大的、独立的画家也不会只看大自然而不看艺术品……（但）真正有创造力的画家一定会为了将自己头脑中的画面投射到纸面上而

[1] 参见曹丕（220—226在位）的《典论·论文》："文以气为主，气之清浊有体，不可力强而致。"［载于萧统（501—531）所编《文选》（台北，1950，启明书局编辑），52/719—720。］关于汉代文献，见刘劭（约196—220）的《人物志》（台北，1965，《四部丛刊初编缩本》卷九十七）；还有John K. Shryock翻译的 *The Study of Human Abilities*（New York, 1937）。关于六朝文献，见刘勰（465—522）的《文心雕龙》，范文澜注释本（香港，1960），特别注意《神思》《体性》《风骨》这三章；还有Vincent Shih的翻译 *The Literary Mind and the Carving of Dragons*（New York, 1959）。

[2] 见《图画见闻志》（序言作于1074年，《艺术丛编》卷十），1/28，《论气韵非师》。参见Alexander C. Soper翻译的 *Kuo Jo-hsü's "Experience in Paingting"*(Washington, D.C., 1951), p. 15。读者不要被这些表述的简洁性所误导。古今文献中对这个迷人主题的论述很多，而且这个主题的语文学和美学方面构成了另外一个独立的研究领域，我们在此不展开对这些研究的深入讨论。感谢岛田修二郎教授在这个题目上对我们的指导。

[3] 这来自于与作者之间的口头交流，普林斯顿，1970年。

绞尽脑汁。"[1]

在中国书画中，原始视觉化的理念以及随之而来的形式上的生机和能量的成长，是有内部关联的。如果一位画家在他的作品展现了这些品质，那么这种关联性与他的历史地位和批评分量毫无关系。可能这位画家的"能量水平"（心灵上的，也是身体上的）越高，从他笔端流露出的元素就越复杂，其艺术天赋也越高。艺术家的心灵力量、传统训练的程度、自律的程度和个人修养的深度，都会在作画的表现过程中体现出来。与音乐家和运动员一样，画家也是在表演。音乐家、运动员和艺术家，都为了自己的表演而接受过严格的训练；任何两场演出或比赛都不会一模一样，同样也没有任何两件作品的创作环境会一模一样。运动员与艺术家的相同之处在于，他们都在追求完美，都力图掌握那些在表演时需要依赖的技巧。一旦掌握了那些基本的规则，那么在表演中要做的就是自由地展现自我、追求完美——完美这一理念是不断变化的，它是一种变动不居的精神欣快感。在这个意义上，表演就是在展示这些对一个人的心理和生理天赋而言独一无二的品质，这些品质又是独特地域、时代和个人的叠加。

怎样才能用"能量水平"来确定单个艺术家的风格变化范围并重新建构他的作品集呢？奥夫纳如是说：

> 创造性活动是在理性法则下运行的，这法则使艺术家的双手在本质上遵循同样的偏好，在遇到创作中所面临的重要抉择时都作出同样的决定……这些都受制于相同的组织张力，并对我们揭示了相同程度的能量……因此，他的核心特征一方面必须要到他画作中形式和生命张力所释放的能量中去寻找，另一方面要到他作品中所隐含的固定境界里去寻找。而且，每件艺术品种都汇聚了如此众多和如此复杂的元素，这些元素的秩序不可能再在其他任何一位画家那里找到。[2]

毕竟，品质不是一个绝对的东西。与音乐中的相对音感一样，我们对它的感受，在一定限度内是可以发展的。一旦我们学会了比赛的规则，或是完善了某件特定的音乐作品，我们就有可能去欣赏另外一场演奏该作品的表演，因为我们已经是"内行"（"知音"）。一旦我们超越基本规则并且已经掌握某些精深的阐释和那些最为困难的知识，我们同样能学会去欣赏某件艺术品中独特的演绎。但是，要超越这种半知半解的状态而到达一种真正弄懂的水平，还需要跨越很大的一步。一个开始攀登高山的人或许能用理智或之前的经验去推想将要遇到的事情，但只有那些有经验的、曾经登顶的攀登者，才清楚沿途的深沟、裂隙和雪堆。最好的鉴赏家就

[1] Max Friedländer, *On Art and Connoisseurship*, pp. 234–236. 弗里德兰德的讨论反映了一位艺术史家兼鉴赏家的人生体验。

[2] Richard Offner, *Corpus*, vol. 5, pp. 1–2.

像最优秀的登山者一样，曾行万里路，见多识广，但每临画前，就如同开始攀登一座新的山峰那样，要准备好面对一些未知的东西。

对品质的寻找或许可以被描述为一个心理准备的过程——通过在头脑中持续地念想一件事，使一个人全神贯注地投入到一种敏锐感受的状态之中。当一个真是"知音"的人来到一件作品面前，这种状态是达到直觉启示的基础。这种直觉启示是突然间到达的，还是逐渐达到的，都无关紧要。我们在此要重复一遍的是，这是一个原生态的过程。如果不下功夫，不做研究，想要顿悟是不可能的。最根本的事情，一是拥有精准的视觉记忆和一双能分辨出相似之处和差异之处的眼睛，二是亲身体验各种水平参差、不同类型的各类大师和平庸之辈的画作。因此，研究复制品和各种形式的赝品的价值就在于：通过了解什么是真正糟糕的东西，从而知道什么是真正的好东西。一个人应该了解衡量时代风格的大结构框架，也应该知道关于表达细节的精细尺度，还应该对作画形式的典故有深刻的理解。有了这些工具，我们就能更好地分辨某位画家的杰作与仓促的平庸之作。一个人对自己生理上（回应前文所提到的）能量水平的信心，能丰富这些类别和范围，希望这能教会我们以更大的确定性去评价不同的画家。

关于时代风格和画法形成过程的问题

虽然对某个对象或某一组对象的美学再造和考古学研究可以独立于品质判断而进行，但当我们试图弄清某位画家或某个时段的风格界限时，品质判断在确定"可能性"的程度上扮演着重要角色。最近，乔治·库布勒（George Kubler）又重提了沃尔夫林的陈述："并非一切事物在任何时代皆有可能。"库布勒同时也提到不可避免的先决条件"若是将创造性局限于某段时间，那就没有什么发明能够超越其时代所具有的潜力"。[1]大师常常将他那个时代在形式和技术上的可能性推至其极限，但我们如果不深入研究和比较数量众多的二流画家、小画家和无名氏的作品，我们又如何能从中获益并确定这些极限究竟在何处，先决条件究竟是哪些？弗里德兰德曾说过："对次要画家的研究能推进对一般水平和时代风格的认识。我们由此知道那些伟大画家的起跑线在哪里，并且看清楚他们是如何在这片由平庸活动构成的漆黑背景上一飞冲天的。……这样一来，那些伟大艺术家的个性特征就可以被看得更加清楚明白。"[2]所以，艺术史家不能将自己局限于那些在其所属时代很"新颖"的风格，因为他根本不能确定什么叫"新"。如果他忽略了由那些次要画家所进行艺术活动组成的背景，他不仅会让自己脱离历史的视角，而且会陷入前文中所说方法论的悖论。

[1] 见Wölfflin在*Principles of Art History*第11页中所写的"法则"，Kubler在*The Shape of Time*第65页的陈述，以及罗樾在"Fundamental Issues"第189页上的讨论。

[2] Max Friedländer, *On Art and Connoisseurship*, p. 217. 也可参见James S. Ackerman和Rhys Carpenter的"Style"一文，特别是第181—186页。

艺术史家在他对一个指定对象的研究中所承担的任务，常常要求他既研究它的真伪，又研究可供比较的作品或有助于鉴定真伪的文献。[1]这样一种循环争论，是历史研究的内在属性，同样标志着中国艺术史的方法问题。方闻曾经展示过，用考古学鉴定出年代的证据是多么有用，将它们用作结构框架，能够建立风格变迁的历史模型，并以此作为解决此悖论的一个方案：

> 我们必须研究考古学所获得的早期作品，因为它们是仅存的历史早期固定视觉定位证据……这些数据的重要意义在于它们无可置疑的真实性。考古材料显示，13世纪末的早期中国山水画在从日本到中亚的范围内均有发现，它们提供了清晰可见的风格发展历程……即使这些作品并不能标示出其所属时代的风格前沿，它们还是能建立一系列视觉定位。无论什么时候，如果对一件署名作品的年代发生了疑问，都必须参考这些定位。[2]

相对于之前的历史重构而言，这个手段代表了方法论方面的一个进展，而且它为早期中国画的研究引入了更严格的规范性。然而，对于14世纪和之后作品（比如赛克勒收藏的这类作品）而言，并没有可供比较的考古学材料留存。[3]因此，方闻说：

> 要证明一件作品是真迹，我们必须超越结构的限制。……历史记载和文学记载、艺术论文，还有那些构成（与这件存疑作品相关的）可见视觉资料主体部分的已命名作品，必须扮演比考古证据更加重要的角色。……要判断两幅处于同一风格序列的画中的一幅是原作，另一幅是后来的仿作或赝品，我们必须依次给出如下证据：首先，被断为"真迹"的那一幅应属于这个时期的风格框架范围内；其次，结合文献资料和其他已定名画作之后，这幅画不但能为理解这位画家的个人风格作出贡献，而且也足以解释这位画家在后世所传递的风

[1] 也可以换个说法："无论我们怎么看它，但我们研究的起点似乎就总是预示着它的终点，那些本应该解释这些杰作的文献却和杰作本身一样神秘莫测。"（Panofsky, *Meaning in the Visual Arts*, p. 9.）

[2] 方闻，"Towards a Structural Analysis of Chinese Landscape Painting"。

[3] 事实上，从13世纪末到20世纪的"考古学"材料的确是存在的（例如永乐宫、法海寺和其他一些在20世纪初确定了创作年代的壁画都已经在中国大陆的刊物上出版了）。但是，方法论的困难在其中发生了转变。这些例证中的大多数都清楚地代表民间艺术和匠人连续不断的传统，这些人都通过相对固定的方式和方法将前辈们的模式继承下来。这样的方法倾向于压抑个人的风格创新。在这些艺术中，所能感受到的变化增量要远远小于更为独立的文人画家的作品，因为文人画家更强调表达一种个人化的创意，而且他们也更加接近大都市中心这一风格创新的前沿。尽管可以从这类考古学上的证据来推断晚期"无名氏"作品的创作时间，但这两种传统之间的艺术分野实在太大，会产生矛盾，以至于不能作为帮助我们处理视觉材料的方法。如果用一件被断为明代的无名匠人壁画来"证明"一幅已确定作者的画作在结构上的正确性，同时这位作者又留下了丰富的文献记录，这幅画又展现了独特的个人特征，那这更多地只能算是一种学术训练。如果可以找出大量出自这样一位画家的杰作或同时代、同一传统下其他画家的画作，那么它们应当被视为证据。晚期作品中要注意的问题主要不是时代风格，而是对作者的判断，而这点又由个人层面的形式差异和表现方式差异，以及不同的"手"之间的区别呈现。

格；最后，那幅"有问题"的画作能够被解释清楚，并被放到后来后世的相应风格次序或传统中。[1]

这一方法的权威性无可置疑。不过，本书所用的方法主要是在方闻的第二个准则（斜体部分）的基础上建立和扩展的。一件"能为理解这位画家的个人风格作出贡献"的作品，和"解释这位画家在后世所传递的风格"的作品，也完全有可能是精细的复制品。这样一件复制品确实有可能满足历史重构过程中的风格要求，但是它会给我们该画家真实力量被扭曲之后的形象："一份精细的复制品可能会保留原画中的大部分结构，但其缺乏的是作画过程中的自发性。"[2]所以，如果要分辨到底有哪些画家的"手笔"牵涉其中，我们要注意的正是这种品质和自发性。[3]因此我们希望能充实他定下的划分时期和个人风格的标准，这样我们就能分辨后文第三部分的案例里具有不同艺术个性的"手笔"了。

关于艺术品的"重要性"

鉴定真伪的过程与评判一件艺术品的重要性无关。即便是查明一件作品在多大程度上属于真迹或属于伪作的工作完成了，要将所有存世作品放到艺术史中的合适位置依旧是同样艰巨的挑战，这一挑战依然会涵盖各个层面上的价值判断。尽管关于重要性的陈述可能依赖于对历史的主观阐释，但为了更加客观地处理这个问题，我们至少可以提出三个问题：

一、什么是作品在艺术上的重要性？就当时的美学标准和适用于该作品本身的标准（如形式、线条、笔法、构图、色彩、体积感、运动感）而言，什么是它固有的品质和表现手法的活力？

二、什么是作品在艺术史中的重要性？根据其摹本、临本和伪作所展现的，其风格在创新方面是否具有重大意义，是否对其他艺术家有影响？关于这些标准的评估依然是视觉化的，也是聚焦于客体的，但它们会超出既定的艺术品，而牵涉到其他作品，用库布勒的话说，它们是"主信号"发出的"干扰"。

三、什么是作品在艺术评论中的重要性？首先，它在当时人和后来人的评价、艺术评论和艺术目录中是以什么面貌出现的？这能够说明那些与艺术家、作品和文化有直接联系的观察者如何看待它的历史和评论史。其次，它是如何受到20世纪艺

[1] 方闻，"Towards a Structural Analysis of Chinese Landscape Painting," pp. 7–9；斜体为引用者所加。

[2] 同上，p. 12, n. 23。

[3] 见方闻自己对此目标的研究，《中国画中的赝品问题》（"The Problem of Forgeries in Chinese Painting"）；以及傅申，《江参研究》（"Notes on Chiang Shen"）《巨然存世画迹之比较研究》《两件佚名宋画与庐山山水：他们的风格来源问题》（"Two Anonymous Sung Dynasty Paintings and the Lu-shan Landscape: The Problem of Their Stylistic Origins"）。

术批评和艺术史研究的影响？这些研究所采用的全新讨论方法和频繁使用的图像复制技术，将如何改变其在艺术或艺术史上的实际地位？

评价"重要性"意味着一场以指定作品为核心的扩散性运动，它将涉及这个范围内所有的相关资料。在价值比较的意义上，在一个层面上对重要性下的一个结论，不可避免地会影响到我们其他方面的认知。在这种情况下，对一件作品进行评价的作用可以变得很明显。现藏于台北故宫博物院的《溪山行旅图》，[1]几乎被无以复加地称赞为仅有的几幅宋代传世杰作之一，而且还有可能是宋代大师范宽唯一传世的作品。它的真实性从来没有被成功地质疑过，这个事实使得评论者们一致同意它在艺术上的重要性——它的品质、构思等等。然而，从艺术史家的立场上看，作为一幅画，直到重现于《小中现大》册（现在认为是王时敏的手笔）之前，[2]它并没有对其后的画家们产生什么直接的影响，后来王翚又从该画册中精细地临摹了此画。[3]所以，范宽和他的这幅作品对后来元代和明代文人画家的影响是有限的，而且此画及其作者在评论文献中出现得也不多。由于20世纪能见到的高品质宋代真迹十分稀少，在重构宋代绘画的过程中此画受到了特别的关注，然而在范宽的全部作品中，它或许算不上他在艺术上最重要的作品。

虽然有人会指出，上面这种区分可能并不明确，反而会制造更多的困惑，但就研究方法而言它们还是有优点的。关于作品艺术重要性或品质的判断，因下面这种观点而获得了合理性：艺术品的内在品质构成了单个艺术家最基本的标准。这些标准和规范，（有意识地或无意识地）由艺术家的技术、批评和艺术传统演化而来，它们是他评价自己作品的一个部分。艺术史家研究的一个重要方面，就是要尽他所能弄清楚这些规范。艺术家本人知道过去和现在，但唯有艺术史家还知道未来：是艺术史家在阐释某一件视觉作品的重要性，并以艺术家在世时的规范来衡量它的分量。关于"重要性"，同时代的评判标准有可能与历史评价相符，也有可能不相符，因为不管是艺术家还是他的同辈人，对后来的影响都一无所知。的确，在一些艺术史家看来，吸引追随者的能力，是证明一位艺术家或一件作品地位的实际证据。[4]但是，我们评估内在艺术重要性的尝试（虽然常常不完全是一种有意识的或

[1] 图像刊印于台北故宫博物院，《故宫名画三百种》卷二，图版64。

[2] 《故宫书画录》卷四，6/71（此处认为它是董其昌的作品，所用的标题是《仿宋元简笔山水》），刊印于台北故宫博物院档案，第1605—1632号，密歇根大学出版。

[3] 《故宫名画三百种》卷二，图版65（此处认为它是范宽的作品）。

[4] 见Ackerman and Carpenter, *Art and Archaeology*, pp. 173—174。"虽然一件特别的艺术品具有吸引追随者的能力并不一定就表明它的伟大，但这确有可能是表明其伟大的一个标志。因此，历史学家和批评家将旷世杰作对未来几代人的影响作为这些作品艺术地位的证据，这是合理的。"也可以参见 L. S. Yang教授的"游戏论"，它认为智力的高下在一定程度上可以这样衡量：看此人所发明的"游戏"的"规则"下的最佳可能性在多长的时间能不被追随者们用尽。

关于作为限制的标准，贡布里希说："一个解决风格问题的办法，是观察此艺术家或匠人工作方式的限制。风格会禁止某些动作而鼓励另外一些，但留给个人在此体系中的操作空间至少与游戏中的一样多。"（"Style"）

智性方面的回应），是我们在鉴赏每一件作品时做出判断的基础。

真正的鉴赏家和高明的赝品制造者

如果一个人为了认识品质，也像研究佳作那样研究次等作品，那他就必须了解是什么构成了伪作，就像他知道是什么构成了真迹一样。一般而言，任何以欺瞒为目的而制作的艺术品都是赝品，比如伪装是另一个人所作，或伪装为另一个时代的作品。有时候，这种欺瞒只是一个无伤大雅的恶作剧，就好像在一些文人造伪者的案例中那样；但更多时候，由第二或第三方直接和有意地作伪，却是为了牟利。[1]赝品——或者换成更中性的表述方式——复制品，或许会被想象成一种恶毒的实体，因为它们冒用了某个人或某个时代的名声，要是没有被发现的话将会严重扭曲我们对来自单个艺术家或时代风格的理解，以及对形式创新的理解和对各风格流派分支的延续性的理解。

尽管动机各异，但高明的造伪者的心理状态及技术准备与理想中的鉴赏家是相似的。造伪高手就如同一位演员，在作品线条和形状的每一处形式细节和表达细节中都追求酷似，极力模仿画家的才情和态度。不管他有没有意识到这一点，他都必须渗入到其扮演对象的内心中，以便符合甚至预知他的一切"行动"。除了完成精确的复制之外，他必须知道这个时代的风格特征，或其模仿对象所处阶段的风格和题材发展情况，还需要知道他要复制的对象中可能出现的题诗。因此高明的造伪者必须手脑并用地工作，在他的巅峰时刻，他就是一位阐释者兼鉴赏家。[2]当然，他诠释的深度和巧妙程度是衡量其品质的终极标准，但其宽度——掌握不同历史时期的好几位画家的风格——也是我们评价其艺术的一个要点。有一些伪画作者受其性情和兴趣所限，只会模仿一两位画家的风格。然而，一般而言，真正高明的造伪者就如同鉴赏家一样，能够驾驭不同时期的众多风格。但事实正好相反，大量的赝品都是由知识和才能都无可称道的平庸之辈粗制滥造而成。

作为一个群体，造伪者常常被说成是邪恶贪婪的职业画家，他们只有很低的艺术水平。但中国书画的历史显示出另外一种变体，有天赋的文人也会为了娱乐而制造出所谓的赝品，以展示自己的技艺。在中国美术史中，有好些这类名人之间相互消遣的轶事。他们最初的动机是游戏欺瞒，但这种欺骗并未被认为是不道德的，而且其中也不存在骗取财物的想法。比如，王献之（344—388）感觉到自己已经赶

[1] 对东方和西方艺术都适用的一个标准定义和说明该问题的讨论，见Han Tietze, *Genuine and False: Copies, Imitations, Forgeries*："什么是一件艺术赝品？一幅画、一座雕塑或任何带有艺术特征的产品，如果在制造时就怀着仿冒另一个人或另一个时代作品的意图，则它们都会被称为赝品。"（p. 9）

[2] 关于这个论点，贡布里希曾从另一个略有些差异的角度发表过这样的看法："的确，一个成功的造伪者的这一成就，意味着他对风格的理解并未超越直观理解的范畴，也意味着要与这位造伪者对抗的伟大鉴赏家至少也与他的对手拥有同样多的机会。"（"Style"）

上了父亲王羲之（307？—365，后世称为"书圣"）。有一天，王羲之酒后乘兴在邻近的墙上题了几行字——这是他那个时候的爱好。他离开之后，他的儿子擦去了他的字迹，并大胆地换成了自己的仿作，自己还觉得没有人能看出其中的区别。过了一段时间，王羲之再次经过这里，他很快回过头来又看了一遍，接着缓缓摇着头说："我那天大概真的是醉了，字写得这么差！"直到这时，他的儿子才意识到自己距离父亲的成就还有多么远——其差距不仅仅在书法的品质上，也在他的判断力上。[1]另一个故事是由明代的文人画家沈周讲述的，与宋代画家、书法家兼鉴赏家米芾有关：

> 襄阳公在当代，爱积晋唐法书，种种必自临拓，务求逼真。时以真迹溷出眩惑人目。或被人指摘，相与发笑。然亦自试其艺之精，抑试人之知。[2]

直到今日，还是有不少人将一些米芾开玩笑式的仿作当成了古人的真迹，但我们显然不能将米芾的作品与专业仿冒者的作品相提并论。

在赛克勒藏品中，有两件作品的作者应该可以归属到"文人造伪者"的类别，即李瑞清（见第二十一号作品）和张大千（见第三十五号作品）。李、张二人都是知名的画家兼书法家，同时也是鉴定家和收藏家。张大千所藏的古画和书法，算得上是中国最后的重要私人收藏之一。[3]随着中国书画鉴定水平在美国的提升，张大千作为文人伪作者的活动受到更多关注，但即使完全不考虑他在这方面的作品，作为一位植根于中国传统书画的现代原创画家，他依然拥有一段显赫的职业生涯。无论是作为当代画家还是文人伪作者，他的风格都不局限于一两位前辈画家，也不局限于他所临摹的古代画作。更多时候，像一位真正有创意的仿冒者和鉴定家那样，他驾驭着从8世纪到18世纪里众多画家的风格，其中既有文人画传统中的著名画家，也有从事宗教绘画的无名画匠。

赝品在艺术史中的地位

既然赝品制造者的活动是视觉史的既成事实，那我们不妨避免其中所蕴含的道德评判和贬损含义。仿冒者自身是一位艺术家，虽然他的目的是欺骗，但他所输出的能量依然构成了我们所试图重构的艺术能量之复杂历史的一部分。[4]他的那些作

[1] 这则轶事有多个出处，最生动的一个来自孙过庭（649—688）的《书谱》（作于687年），其原作手稿尚存。其文本见《故宫法书》（台北：1961）卷二，第5页；亦见《书迹名品丛刊》卷二十五；朱建新，《孙过庭书谱笺证》（上海：1963），第13—14页。

[2] 沈周于1506年题写在米芾的顶级传世作品之一《蜀素帖》（1088）上的题跋，《故宫书画录》卷一，1/58—59；此卷也曾刊印于*Chinese Art Treasures*, no. 117。

[3] 张大千的部分收藏曾出版于《大风堂书画录》，其图刊印于《大风堂名迹》。

[4] 参见Van Gulik, *Pictorial Art*, 特别是第396—399页；方闻，"Forgeries"和第95页所引用的传记，注释4。

品在被制造出来的时候，满足了当时的需求。一旦探知真相，它们或许可以告诉我们关于那位被冒名的画家的很多信息，还会告诉我们它们之所以被制造出来的社会和经济原因——如果恰当地解释这些原因，它们能揭示以下几点：这位画家在接下来几代人中的受欢迎程度，他在收藏家眼中的地位，以及制造此赝品时人们对这位画家的风格印象如何（或者有哪些不同的印象）。如果能收集到这样的证据，它们也能构成这位画家的历史的一部分。所以，赝品在艺术史中也是占有一席之地的。作为历史学家，我们能好好地利用它们。因此，要将所有现存作品都放回其在历史中的合适位置的任务，必须包括恰当地鉴别和评价赝品。在理想状态下，我们对赝品的鉴定（与鉴定真迹一样）应该包括其创作的年代或具体日期、可能的区域，甚至最终能锁定伪作者的身份。

真迹的标准

当我们要鉴定一件署名某位画家的作品时，我们其实是要面对这位画家名下的所有作品。实际上，我们之中无人需要从头做起。传统上的归属意见很少被忽视，因为它们会提供如下好处：它们或许能提供一些关于该作品历史方面的洞见；而且，我们的研究以及之后对传统看法的支持或修正，也会反过来证实先前的研究，并共同建立起对这位画家已知全部作品的认识。

为了鉴别出"真迹"，我们将在每件作品中寻找独立的艺术"个性"放在首位，特别是在晚期（14世纪之后）中国绘画中，因为在那时独立的艺术个性表现得十分明显。在这个背景下，我们对艺术个性的观念是基于西方艺术鉴赏家所总结出的两个推论："能够完美地鉴定出风格特征，就能鉴定出作者"[1]，还有"艺术家年轻时候的作品与其成熟时期的作品之间的区别无论怎么大，也大不过他自己的作品与其他画家作品之间的区别"[2]。这些假设对于中国绘画的研究而言同样有效。

如前文所言，从元代开始，归于一位画家名下的传世作品已经具有了足够的同一性和数量，使我们能集结出一份可靠的作品集来。我们并不用研究那些佚名作品或无款作品，它们的作者已经湮没无闻；我们也不需要去探究传说中的作者或是去寻找他久以亡佚的大作——而这些事情在研究大多数文献所载的宋代及宋代之前的画家时都是必须要做的。对于被归于宋代或宋代之前画家名下的画作，无论有归属还是佚名，推断其作画时代和日期都是极为关键的工作，相比之下此画具体属于哪位画家或哪个画派则不那么重要；对于大量的元代及元代之后的有归属画作而言，个人风格与时代风格都很重要，研究这位画家独特的个人"手法"也很重要。

[1] Berenson, *Italian Art*, p. 122.

[2] Offner, *Corpus*, vol. 5, p. 2: "构成一件艺术品的不同因素，其数目如此之多，其秩序如此之复杂，根本不会在任何其他画家那里见到。……这显然意味着，在有机的目的性冲动的驱使下，画家的创作方式始终与他表达自己的方式相一致。"

在上文提到的鉴定准备步骤之中，鉴定者需要参考之前所有关于归属的说法（不管它们可靠还是不可靠）。相应地，我们还要尽可能多地收集此人名下的作品（原作或是印刷品）。在鉴定每一幅作品之前，某些标准将帮助我们更加精确地确定其相对于其他作品的位置。在下面的讨论中，并无一定的次序或优先级别；在实际操作中，这些标准的工作方式犹如一个有机的系统。其有效性要通过与其他标准相比较而验证，并要照顾到每件作品的特殊情况。（例如，如果一件作品没有文献记录或当时的评论，该作品的作者没有第二件作品，没有钤印或题款等等，那么这些都不能在鉴定真伪时加以考虑，尽管这些缺失在考古研究中是十分重要的问题。）在这里，我们将这样的标准编为三个真伪测试，在考古学研究的工作做完之后它们或许也可以成为重点研究的领域和话题。

一、作品风格中的*形态学特征*（morphological features），不论是书法还是绘画，都应该在该画家已知的风格变化范围之内，也应符合他在某一时期的活动；而且这些特征还有助于在一定程度上澄清他的风格与其同代人、前辈、师承、追随者之间的历史关联（如果这种关联存在的话）。

这个标准所用的是迈耶·夏皮罗（Meyer Schapiro）对风格的定义，[1]它在"母题"和"形式关系"这两个层面上起作用，而且它还提醒我们注意对时代风格或"历史风格"的鉴别，以及（在著名画家的案例中）对个人风格或原型风格的关注。因此，一旦已经正确地验定一件作品的个人和时代风格（这意味着与特定的时空相一致），应该会加强我们对这一时期风格的表述，并增强我们对此后艺术大师的艺术道路和重大创新的认识。然而，独一无二的特征并不一定能帮助我们确定作画的时间。正如方闻所指出的，如果不能与其他的标准相互参照，那么对于时代和个人风格的正确认定并不足以在完整意义上判断作品为真（比如，现代的逐笔复制或许也能轻易满足这个标准）。这项测试的价值在于，它能帮我们确定可能出现此种形态特征的最早日期。"历史风格"这个术语暗示了对时代特征和个人特征出现年代顺序的认识。例如，在书法中这可能会涉及到任何一种具有历史进程的书体，如篆书、隶书、草书、楷书或行书，或涉及到"个人风格"——这些书体由历史上的大书法家写过，或是与他们有关，例如王羲之的行书、颜真卿（709—785）的楷书等等。有一点必须说清楚，我们要验证的并不仅仅是一幅单独的书法或绘画作品，而是整个纸面或绢面上所有题跋及题款的书法风格。

二、作品视觉特征表达的*艺术品质*（artistic quality），主要是其笔墨的精神力量或能量层级，应该与我们对该艺术家所有其他真迹的评估相一致，而且应该与传统的艺术评论相兼容，还要与现代考古学研究所确定的对该艺术家历史地位的评价（如果有的话）兼容。

这项测试，是为了让我们对一个人在面对原作或在历史层面上构图准确地逐

[1]　Meyer Schapiro, "Style," in *Anthropology Today*, pp. 287–312.

笔临摹作品时可能出现的矛盾之处保持敏锐，而且它还倾向于在风格定义的第三个层面发挥作用，比如"表达"。形态特征或历史风格可能会或多或少地准确反映出一位画家的时代或个人形象，但是由于作画水平显示出的整体表达和艺术品质有可能会与我们对他的估计不相称。如果出现这种情况，即使这件作品曾经被认作是真迹，也应该重新进行评估。通过强调实际的作画水准，这项标准也能帮助我们确定这幅画最晚可能完成于什么时候。

三、*基本物理特征*（艺术家所使用的纸、绢、墨、颜料和印泥）不应该比所断定的作画日期晚，而且像印鉴、题款、题跋、著录和生平信息这样的证据应该仔细检查，看看有没有矛盾之处。

对艺术品物理特征进行精确科学测试的方法仍有待研究，这类测试得出的意见只不过是暂时性的。然而，如果这样的判断建立在对大量真迹画作的认知之上，并且能与作品的其他特征互相参证，那就相对可靠。[1] 在这里，我们又要用一个绕口的说法：所谓纸类专家的意见，只有在他的相关知识基于大量真迹，且这些真迹同时也能被其他方法验证的时候才有效。有人或许还要指出，即使真迹上的题款和题跋也可能有错误。无论题款的风格还是内容都要进行真伪鉴定，还要进行反向检验：看它们对画作进行了怎样的阐释，还要看它们为理论框架带来了怎样的证据。在真迹上，收藏印对于粗略推定任何作品的创作时间也是极有价值的，或是至少能帮助我们设立一个时间上的界限。就如同忽略对书法的研究一样，迄今为止的艺术史训练也都忽略了对印鉴的研究。对于印鉴的正确释读、识认和鉴别，不应当被视为印鉴专家的工作，而应该被当作鉴赏家—艺术史家不可或缺的基本工具。就像学习一门新的语言那样，这项工作需要大量训练，需要大范围地研究那些带有早期和晚期印章的画作。[2] 所以说，每一组标准的设计都是一个灵活的检验和反向检验体系，都是为了衡量和纠正我们对于风格的视觉分析，无论在时代风格层面或个人风格层面。在任何一个层面上对真伪问题所下的结论，都要依赖我们对整个体系的认知。

当我们从鉴定归入某个画家名下的单件作品进展到鉴定一整组作品时，我们需要将它们分为不同的类别。这些类别有助于我们确定画家的风格范围；它们既考虑了他的个人成长经历，也考虑了他与所处时代的关系，还有他对后来画家的影响：

第一类：具有该画家"典型"或"成熟"时期风格特征的高水平真迹；

第二类：与画家"早期"或"晚期"风格特征相关的真迹（其品质可能会各有不同）；

第三类：属于该画家"非典型"风格特征的平庸之作和品质不佳之作；

[1]　关于最后这个有关物理特征、题款、题跋、目录文献记录等等的标准，可以参考张珩在《怎样鉴定书画》中更加详细的讨论，特别是第6—11页。

[2]　作为我们宋元书法研究项目的延伸，我们正在计划一项关于早期印鉴的研究，它应该能为孔达和王季迁已经完成的《明清画家印鉴》一书拾遗补阙。

第四类：与该画家同时代、相近或稍晚些年的人所完成的仿作、摹本和赝品（在考证研究中，这一类比下一类更容易在当时的历史记录或艺术评论文献中找到联系）；

第五类：相对现代或晚近所完成的仿作、摹本和赝品。

当然，这样一组初步的分类并非是一成不变的；它只是要为研究构造一个水平和垂直的框架，并在当时的和历史的范围中凸显出相关的风格和形式关系群。当然，任何一个类别中的代表和次序，都要依据所指定画家的存世作品情况而改变。第一类作品构成了"核心"，我们根据这些基本作品来为其他作品定下判断的标准。由于我们想要在传世作品的基础上尽可能重建艺术家的生平，我们将会从研究"成熟"和"完美"作品出发，推进到第二类和第三类作品，并以此逐渐拓展该画家的作品集。

尽管一开始可能看不出来，但第四类作品在重建和认定前三类作品真实程度的过程中发挥了重要作用。决定性因素常常是，在这类作品中所发现的结构特征与我们普遍设想中的风格不相容。这类作品千差万别，而且经常表现与第一类作品相似的母题和构图。鉴定这类作品的真伪常常是最富挑战性的。它们与那些知名画家"仿某某画作"或"摹某某画作"的半历史性演绎有根本区别，而且它们的重要性在于，它们能在最严格的意义上展现出当时人在阐释该画家风格的时候能逼近到什么程度。一旦这些早期的赝品被探查出来，并能探知大致的时期和作者，那它们就能更精确地帮助我们确定同时代其他画家摹本的创作日期。因此，我们对该画家所处时代风格的观念，会帮助我们通过对比和重新分组的方式，确定那些最初被认为属于该画家风格边缘的绘画（例如那些被划入第二和第三类的作品）。

在理想情况下，重建该画家的艺术个性，应该从尽可能多的艺术创作维度着手。对传世作品来说，无论真迹还是伪作，无论成熟作品还是早年作品和晚年作品都应该纳入考量范畴，还应该考虑那些在画家生前身后的仿作。那么，就这位画家而言，我们所收集到的最为完整的视觉传记，能够催生出关于真实性的"证据"。

第三章 鉴赏中的个案研究

　　本章是对赛克勒藏画中的十四件画作进行研究后的总结。这样做的目的是为了展示一些鉴赏家可能会碰到的问题，以及在个案分析时会用到的方法。我们希望它们就如同司法领域中的判例一般，为学生和鉴赏家未来的工作提供一些指导性的例证。这些研究中包括那些仅有唯一版本流传至今的真迹，也包括那些还有第二、甚至第三个已知版本的作品。如果一幅画流传有两到三个版本，那么其中可能有一个（甚至是两个）版本是真的，但也有可能三个版本皆是摹本，而其真迹或早已不存，或未曾公开，或不为研究者所知。我们并不能直接断定它们当中"最好的"那个就是真迹：画的品质自然是首要的，但单凭这一种方法也不足以下判断。原则上，每一个版本在下列方面都应经受同样的检验程序：创作年代、画派、个人风格、可能的作者。现存画作中"最好的"那个版本即便通过以上种种考验，依然有可能"非真迹"——它可能还是缺乏原作中所蕴含的生命力。

　　还有一种可能是，两个版本的画作都是真迹。一个画家有可能会格外钟爱某件作品，因此决定自己保留它，而另外再画一幅（或是照样再画一幅）给他的客户。这第二个版本一般不会是精确的临摹，但如果与前一幅作品太过相似，那么便会引起我们的怀疑。

　　即使现存唯一的版本，风格比照工作的程序也是一样的。如果其风格至少能与那个时代的一幅标准的画作联系起来，而且符合我们对该画家个人风格特征的了解，那么下一步就可以直接将这幅画与我们早已接受为真迹的该画家作品进行比照。拥有某一幅画的摹本的好处是，它们能强化关于画作不同品质的视觉印象和记忆。一个人的记忆力再好，也比不上就在手边的作品。此外，不同版本之间的优劣对比也能增加我们的鉴赏力。

　　就个人风格而言，那些最难以鉴别的作品是那种超出"众所周知的样子"的作品。一位画家最为人所知的风格，是他成熟期的风格，而他年轻时代或年老之后的作品则常常呈现出不同的样子。遇到后面这种作品，我们所熟悉的成熟期作品的同质化风格会在形式上呈现出一些扭曲的状态：或是表现出稚气，或是显得怪异，或是显示出实验性。这些有可能代表了艺术上的稚嫩；而近于自我复制般的形式重复

则显现了画家因年老而精力不济。我们必须区分清楚，精力下降到底是反映了画家本人在构图和品质方面的合理变化，还是彻彻底底的赝品笔法。画家风格变化的两极，常常会对鉴定和判断作画日期造成巨大的困难，有时候还会成为作伪者盯上的目标。[1]

因此，跟在其他地方一样，在这里鉴赏家必须要比作伪者更加了解某个画家的风格变化范围，以及该画家在某一时期内风格变化的限度和可能性。艺术史学者的首要工作是将这些既是边缘性同时也是最为困难的作品视为基础，在此基础上拓展关于个人风格和时代风格中所蕴含的关于创造力潜能的知识。在考古研究的支持下，将那些与该画家一般风格并不相符的作品断定为其作品，非但需要鉴赏家有卓越的见识，而且需要他有过人的勇气。因为可能会有许多艺术史和艺术之外的因素否定这样一个判断。

这其中还有关于如何将"孤品"归于某个画家名下的问题。[2]这类书法或绘画作品，通常都与那些在艺术史中名气相对不大的艺术家相关。从方法上讲，在遇到"孤品"时，应该先假设它是伪作。心理上，这通常是一场有趣游戏的开始。一般而言，因为其市场狭小（只有极少数知识非常丰富的人才可能购买），不太会有人制造不知名艺术家的赝品。这样一来，收藏家们就有可能去争相收藏所谓的"孤品"，因为他们觉得这些作品应该都是真迹。但是，高明的伪造者总是领先天真的收藏家一步，他们逆其道而为之：大胆地编造出一套完整的艺术人格——配上各种题记、题跋、钤印等等——完美地符合一件"孤品"该有的样子。在这种情况下，关于个人风格的知识不再有效，必须依赖对时代风格的充分理解和作品自身的一致性（比如落款、题跋内容、年款、钤印等等），最重要的是考察其与已知的同代人、前辈、追随者、可能的师承和画法之间的风格联系，同时还要结合地理因素进行考察——对于这位不知名的画家的活动地域，要弄清哪里才是该画派活动的中心地区（城市）。

下文中的十四个例子，显示了在鉴定真伪时可能会出现的各类情况。每个条目下都有关于推断作画日期的特定方法，相关逻辑步骤的详细解释以及相关作品的插图。

一、相同构图的三个版本：一件真迹，两件赝品

石涛《探梅诗画图》卷

在赛克勒博士购入之前，有两个版本的同主题画作已经为人所知，版本一就是

[1] 见R. H. van Gulik, *Chinese Pictorial Arts as Viewed by the Connoisseur*, p. 31。这本书在此处警告读者，对于那些因"年老体衰"而出现讹误的题款或题跋，都需要格外警惕；这样的警觉也应该扩展到绘画作品的鉴定中来。

[2] 同上，书中提到"孤品"，是在讨论书法拓片的时候。

其计划购买的那幅（见第十八号作品），另一幅（见图19-1）已经刊登在1926年的《石涛》杂志上。经比较二者之后发现，赛克勒拟购本在绘画品质上明显要比另外一幅好很多，且与我们所知道的石涛风格完全吻合，我们可以肯定这是一幅真迹。其书画风格、创作地点、文字内容与1685年这个创作年代相符，且强化了我们对于石涛的认知。

在购藏这幅画作之后，我们得知台北一处收藏中又出现了另一个版本的同主题画作（见第十九号作品）。如果我们不是已经确认赛克勒所藏一定为真品的话，那么第三个版本的出现或许会产生一些困扰，但既然此画的可靠性和风格要点已经被仔仔细细地研究过，那么不管再出现多少其他的版本，它的真实性也不会轻易地被挑战了。除非我们通过同样的研究方法发现石涛有可能为这个作品画了第二个版本（因为其长度和风格，这不太可能），我们可以肯定所有其他版本都是真迹的仿作（或者对真迹某个未知摹本的仿作）。

在第二和第三个版本的画中，誊写题诗时出现了重大错误，这为证实它们是赝品提供了客观的证据。由于第二个版本也可供购买，赛克勒博士出于增进原作研究的目的购藏了它。两幅赝品的作画时间相隔很久，第二个版本大约作于19世纪晚期，第三个版本可能是一位初操此业者完成于不久之前。我们对这位现代作伪者暂不发表意见，而仅仅是指出了更早那幅赝品的地域特征。

石涛《罗浮山书画》册

与上面的画作相比，我们在这本册页中遇到的问题更加复杂。原册页共有十二开，而赛克勒收藏中仅包含其中的四开（见第三十号作品）；在我们获得此藏品之前，这四开和画册的其余部分都未曾发表过。我们所知道的另外两个存世版本分别发表于1953年和1955年，而且都是完整的十二开（图30-1至图30-3，图30-5至图30-12）。它们分别收藏于日本箱根和德国科隆。赛克勒所藏四开用的是生宣，其质地吸水性很强，初看上去，会使线条和渲染表面上呈现出与之前所见真迹不相符的视觉效果。但经过与其他石涛原作中绘画和书法的仔细对比，我们确定了此画册在这两方面的高超品质。而且这个版本的绘画与文本内容十分契合，这也在很大程度上支持了我们的判断。

箱根版和科隆版的画作都不是刻板的临本，但它们的画面细节并不那么忠实于画册上的文字。辨别其题跋页的品质是一件更加微妙的工作，它一度挑战了我们的描述模式。我们认为应该可以认出画面部分的临摹者是谁，而且此人很可能曾经一度拥有过后来为赛克勒所藏的画册，如果他曾试图将真假画页混在一起，造成鱼目混珠的效果，肯定会使整个问题变得更加复杂。但不论是书法部分还是绘画部分，赛克勒藏本都是真迹。

二、相同构图的两个版本：一真一伪

石涛《人物花卉》册

目录中所展示的这个版本（第二十一号作品）是对石涛原本（第二十号作品）的精确临摹。张大千认为临摹者是他老师的弟弟。这位最顶尖石涛研究专家作出的这个判断，让我们又知道了一位热衷临摹石涛的画家。

对于这样的精细临摹之作，我们必须聚焦到有限的视觉词汇上，要聚焦到笔法本身——墨线、渲染和它们的交汇处——因为它的构图几乎和原作一模一样。的确，这本册页之中构图元素的数量有限，这降低了时代风格、画派影响等等的参考价值——有时候这些因素可以帮助我们大致推断作画的时间。例如，如果原作已经不存在了，而这些作品中的空间结构、主题、题诗的内容要是与我们之前对于石涛活动的认知相符的话，那么它们有可能就准确地反映了原作中的这些信息。但之前对石涛技法的研究已经提醒了我们，画面在生命力、笔法力度、丰润程度、笔法的即兴程度以及水墨控制和交融等方面的表达都有差异。在这个案例中，画面质量方面的差异表现得最为明显。

张大千作为目击者的证言（记录在第二十一号作品的题签之中）让我们再次思考他作为鉴赏家的角色和他作为赝品制造者的能力。尽管张大千等人的游戏之作为我们鉴定石涛作品创造了许多困难，张大千对这件作品的鉴定还是为我们清除了研究道路上的一个障碍。

石涛《致八大山人函》

在这个案例中，石涛作品的摹本（见第二十三号作品图23-9）是"自由阐释"之作，其形式和内容都有所不同。这样的话，两者之中只能有一件是真的。方闻做了细致的考证，支持张大千——认定赛克勒递藏的《致八大山人函》为真，日本收藏的那个版本为伪作。尽管索伯（A. Soper）、古原宏伸和徐复观的一些相关文章澄清了一些问题，但在另外一些领域它们都让问题变得更加复杂了。因此，要断定赛克勒所藏信件是真品，日本的藏品是伪作，还需要提出更多的证据。

虽然信件内容是方闻为此信辩护的重要标准（风格方面的标准相对次要），我们的研究主要聚焦在信件的书法风格和格式习惯。可以看出，伪作者忽略了能在所有石涛信札真迹中见到的重要习惯。[1]我们从石涛真迹中发现了一些的独特的笔墨特征，它们并没有出现在日本的藏品中，而出现在了赛克勒藏品中。此外，伪作者自己的书写风格也显现在了赝品之中，真迹（赛克勒藏品）中却没有。在我们的研

[1] 我们之前已经将这批用作证据的信札鉴定为真迹，这消解了这种方法中所蕴含的循环论证问题。我们通过内容和风格的考量对它们进行了鉴定，这可以构成一篇独立的研究，因其太长，放到第二十三号作品中说明已经不合适了。

究过程中，我们还对石涛的一些书法风格和伪作者的书法风格分别进行了比较。在第二十三号作品之中可以看到对此的简略说明。

弘仁《丰溪山水》

在这个案例中，第二个版本的弘仁山水册页（见第十二号作品）曾见著录。在两个版本中，最后一页的跋文，以及对每一开上的对题都是相似的，只是第二个版本上的鉴赏印有所不同，此外，这个版本是水墨设色。我们没有亲眼见过第二个版本，不知道它是否还流传于世。通过与已经认定为弘仁真迹上的书法、绘画和印鉴进行比照，我们相信赛克勒藏品是真迹。至于弘仁自己是否有可能针对同一个对象画过两本册页——一本设色，一本纯水墨，而且写下了相同的题款的问题，我们认为从该册页的形式、变化和数目等角度看，这不大可能。因此，既然已经鉴定此画册为真，那么著录中所记载的那个版本就十分可疑了。

三、相似题材的两个版本：均为真迹

石涛《蔬果图》

赛克勒所藏《蔬果图》在题材和题诗方面，与纽约收藏的一件署名为石涛的同名作品，尽管并不完全一样，却十分相似。那么有三种可能：一件为真而另一件为赝品；都是赝品；或都是真品。两件作品在图像、上款、装裱形式方面都十分相似，其钤印、落款和画面的品质也难分高下（尽管在色调和成功程度方面还是略有区别），委实让人难以决断。

在比较与石涛其他类似主题的书画真迹，并且权衡了各种可能性和画家所要面对的作画环境之后，我们最终认定两件作品都是真迹。作品的题材相对简单，这增加了画家重复相同的题材、主题，甚至题诗的可能性，这还使得画家完全有可能在一天之内完成这两件作品。与这种情况相反的是，在面对题款、构图、年款相同的大尺幅山水或山水册页时，绝难推导出这样的结论，这是因为它们的复杂性，使得要在一日之内重复作画变得几乎不可能。

四、弄错作者的案例

张积素《雪景山水》

这幅没有落款的大尺幅雪景画作（第十一号作品）上，仅有一个依稀可辨的印章。对于该画的作者，曾有过一系列的猜测，从"无名氏"到戴进（在该画的外签上即有人如此题写），再到吴彬——在准备本目录时即如此归属。虽然此画的确反映了晚明画家吴彬的些许夸张特征，但在深入研究其年代特征及其特殊的风格传承之后，可以发现其中包含后蓝瑛时代的风格，也带有一些清代初年的风格特征。考

据方面的研究引导我们鉴别出了画上的印章，并由此知道了画家的名字及其简单的生平。至此，张积素的大名终于显露了出来。令人欣慰的是，他所生活的年代与我们所推断出来的他的风格正好吻合。在这个案例中，文献中的生平记载和风格分析一起，将这幅画定位于更加准确的历史时空之中。

五、通过正确的释读印鉴来鉴定

张积素《雪景山水》

应该指出，对于该画风格方面和历史方面的分析并不能让我们知晓这位画家的名字。只有正确地释读印章，并认出这是画家而非收藏家或鉴赏家的钤印，才能真正将它与张积素这个名字建立起联系。

六、"孤品"

"孤品"及其鉴定问题，在本书前面就曾谈到过。对这样的作品所下的判断，不免都是临时性的，需要进行进一步的研究并且探索在其他作品上找到该艺术家落款或钤印的可能性。对佚名孤本来说，我们就得找到另外一件在风格上与其相关联的作品。（当然，如果后一件作品被认为出自同一人之手，但其在风格上并不契合，则需要更加深入的研究。）下面，我们会用两个例子来说明解决这类问题的办法。

张积素《雪景山水》

除了上文提到的认定作者的问题之外，张积素的这幅雪景图也是"孤品"问题中的一个例子。我们对其风格的分析与张积素在文献记载中少量的生平信息和活动地区相符。此外，这件作品的历史面貌清白诚实：比如，最早有人认为它是明代画家戴进的作品（见于装裱外签上的题字），而且还说它"得宋人三昧"，但却没有去添上一个宋人（或是后来的名画家）的伪款或伪印，也没有去伪造一系列著名收藏家的钤印。

陈焻《山水》（扇面）

根据可见的记载，陈焻在扬州一带小有名气，但据我们所知，除了赛克勒收藏的这一扇面之外，他并没有其他画作流传下来。这样看来，在发现陈焻的其他作品之前，这幅山水（见第四十号作品）就算是"孤品"了。在这个案例中，判断此画为真迹的依据也是因为它与我们所知道的陈焻生平与绘画活动相符，同时对此画书画风格的综合评价也起了作用。

此扇的山水风格主要源自"四王"传统，但在整体构思上却多了些闲适，少了

些壮阔。画面上几乎看不出画家的个人元素，要是谁忽略了扇面上低调的落款，真的会把它当作清代正统画派的某位大家（或其知名追随者）的作品。然而，与张积素的雪景图一样，拥有它的商家或收藏家并未刮去名气较小的陈焰落款，或是换上一个更能吸引买家的名字。

总之，该画书法部分和落款的风格，以及题款的内容都清楚明白，而且画面的品质也与陈焰所处的艺术环境、时代和地域相符。

七、通过书法来鉴定

与画面本身一样，那些题写在纸面或绢面上，以落款或题跋等形式出现的书法，常常也能提供关键性的证据。书法还能确定创作年代的下限。在很多时候，如果能判定一件书法的作者和内容为真，可能就能判定一件损坏过的或重新装裱的作品的真实性，即使它的风格与该画家的一般风格有差异，或者是"孤品"。

运用那些直接题在画面上的书法来鉴定画作真伪的方法在研究东方画作时很常见，但在西方却很罕见。那些偶尔出现在西方画作上的文字通常都太简短了，以至于不能让人像在鉴定东方（中国、日本、韩国）绘画时那样对文字的"笔迹学特征"进行详细比照和认定。在这里，我们之所以强调书法鉴定的重要性和可靠性，是因为近年来艺术史学者对此或多或少有些轻视。赛克勒收藏目录中的两件作品将会说明我们的观点。

马琬《春山楼船图》题跋

这幅元代画家马琬作于1343年的山水（第一号作品）上有两则题跋，其中一则的作者是龚璛（活跃于约1340—1370？），另外一则的作者是著名学者、诗人兼书法家杨维桢。虽然我们找不到龚璛书法的其他样本，但通过与其同代人书法作品的对比，我们依然能确定其元末书法风格的特征。认定杨维桢题记是其早年风格，则可以参考这位优秀书法家的大量传世作品。而且，杨维桢是马琬的诗文业师，这一重身份也为这幅山水画附加了价值。

这些精美书法题跋的存在有助于我们从两个层面上认定此画创作于14世纪：既从画面上，也从书法上。在画面的风格和形式上，此画是典型的元代太湖地区文人画。马琬自己的落款和对山水的描绘（尽管画的表面有损伤而且前景还因此修复过），与他为数不多的确定为真的传世佳作也十分相似。并且我们能断言，即使没有其他存世马琬作品来提供个人风格方面的比照，仅凭画面上的这些题款，我们也能判定此画的年代和作者。

石涛《洪陔华画像》题跋

清初画家兼书法家姜实节（1647—1709）的一段题跋出现在了石涛的这幅手卷

上（第三十二号作品）。石涛自己在画面最开头的题款中提到，此作品完成于1706年冬天。同纸上的题跋共有三段，姜实节所书是最后一段。尽管姜实节的题跋没有写日期，但根据其所处的位置和前后题跋上的日期可以推断，这段题跋写于1709年之前。也就是说，写于画作完成后的三年之内。

姜实节比石涛要略微年轻些，在当时的名气也要小一些。此题跋在书体和风格上都与他自己的作品相一致，所以可以认定是出自一人之手，并且可以由此判定此件作品为真迹。[1]佛利尔美术馆的一幅精美山水（图32-3）上也有姜实节书法，可以认定其与石涛画作上的题跋出于一人之手。在这种情形下，基本可以排除造假者仿冒这位名气逊于石涛的人的书法的可能性，而这段出现在手卷上的题跋就成为确证此画真实性和创作日期的有力证据。

下面的四个类别，代表了鉴定者在认定某位艺术家的作品时，会遇到的艺术家成长过程中的"个性特征"或成长阶段，它们或多或少都是该艺术家的典型风格，认识它们就有可能帮助我们划分艺术家的发展阶段。一般而言，某位画家传世最多的作品应该出自其艺术成熟期，或者说他的"中年"时期。那些可以被冠以"典型风格"的作品，同样也常常出自这个时期。相反，艺术家在其艺术发展的早期或晚期的作品存世数量少（下文会解释原因）。这样的分期并不一定与其生理年龄一致，而是根据其艺术活动的时段来划分的。此分期与其生理年龄相符的程度，在每个人那里都不一样。[2]

八、典型特征

"典型"特征，指的是一种相对的风格统一性，鉴赏家从代表作中将它总结出来，最终将它作为可靠的标尺。在某种程度上，它同样能暗示某件作品肯定是真迹，因为这件作品在很高的水平上代表了我们对这位画家风格的概念。不过，要鉴定一件作品为真迹并且属于该画家的典型风格，需要对存世作品和文献资料都有广博的见识，同时还需要有判断该画家风格变化范围的经验。赛克勒收藏目录中的典型作品有：钱榖（第四号作品）、蓝瑛（第七至九号作品）、钱杜（第三十八号作品）、王学浩（第三十九号作品）和顾沄（第四十一号作品）的作品。

在这里应该提到，带有典型风格的作品常常也是被赝品制造者模仿的作品。此类伪作中最难鉴别的，就是那些专家级仿造者对一幅杰作的精确复制。这些仿作通常十分忠实，它们在展现时代风格、笔法特征等典型方面都无比精确。所以，我们对于笔力和充斥于画面中的能量层级的敏感性就显得至关重要了。

[1] 例如佛利尔美术馆，藏品号58.9；《清朝书画谱》，图版31；*Great Chinese Painters of the Ming and Ch'ing Dynasties*，第72、73号，杜柏秋（J. P. Dubosc）收藏。

[2] 例如唐寅的"早年"是他二十多岁的时候，因为他一共也只活了五十四年；而近代画家吴昌硕的"早年"却要从他五十岁之后开始算，因为他的作品生涯开始得晚。

赛克勒收藏中一幅典型作品的仿作创作于当代，质量不高，此画仿的是明代画家沈周作品《莫研铜雀砚歌图》（第二十八号作品）。可惜的是，虽然还流传着其他仿作版本，但沈周的原作已佚。根据文献记载，以及他自己对某些相似题材的演绎（比如芭蕉树、园林中的坐姿人物等等），我们可以认出此画的构图是典型的沈周风格。但是，这位作伪者在作画时将沈周所常用的元素过分夸大，以至于其对沈周描摹的痕迹显得过于明显。其中过分跳跃的线条和微弱的气韵提醒了我们，此画虽然属于沈周的风格，却不符合沈周的水平。与之不同的是，石涛对于同一幅画的摹本（第二十七号作品）以其高超的品质给我们留下了非常深刻的印象，以至于感觉他的诠释甚至超越了沈周本人，而且当我们看到石涛用自己的"典型"落款承认这是摹本时，也是又惊又喜。

九、对非典型风格的鉴定

要认定一件"非典型"风格的作品为真迹，需要确认它可能是即兴之作或实验之作，或者它是针对另一位风格鲜明的画家的精细摹本。要被认定为真迹，则这件作品必须处于该画家笔法变化的可能范围之内。我们的第一印象可能是怀疑，或许会觉得在结构、主题、人物类型、构图和作画手法之间不够一致，其作画手法可能显示出了更多晚年时的特征。我们的直觉可能会把它看成伪作或仿作。的确，面对这样一件作品，需要延长考量的时间，而且不能只检验该画家已经被鉴定为真的作品及其风格特征，以及生平细节和文献记载等等，还要研究在他之后谁有可能画出这样的作品。如果我们认定了这样一件作品，认为它处于该画家的风格变化范围之内，那么我们就可以将它当作探针，它或许能够帮助我们弄清楚这位画家艺术活动中尚未被探索过的方面。

这方面最有价值的例证，当属上文提到的石涛对沈周《莫研铜雀砚歌图》的临摹（第二十七号作品）。与其他技艺高超的临摹者一样，石涛在自己的诠释中抓住并深化了沈周的典型风格，但他也情不自禁地在画法中显露了自己的用笔习惯。因此，他自己的艺术品位和内敛的心性，让许多在其他摹本中显得夸张的东西变得收敛了。一旦我们看到了石涛自己的题款并与他个人风格联系起来，就会发觉属于他的个人风格特征越来越多地呈现出来了。我们甚至能将这些特征与原属于沈周的特征区分开来——就像在对一个化合物进行化学定量分析一样分离出各种元素。

十、对早期作品的鉴定

将一件作品断定为"早期"，意味着认为当时该画家仍处于训练和实验阶段，他的视觉语汇和表现手法正在形成之中。这个阶段的真迹，在风格上和艺术品质上常常与画家成熟阶段的作品有很大差异，而且带有更多继承性的特征。同时鉴赏家

还需注意，这个时期的作品常常完成于画家成名之前，所以它们的市场价格一般很低，因此它们经常被忽视、遗失或损坏。即使在画家有了一定的名声之后，这些早期的作品可能还遭到收藏家忽视，甚至被当成赝品。[1]

所以，认定一幅作品出自一位画家的早年生涯不但需要一种对品质的感觉，而且最好是要有"艺术家如何进行艺术思考"的清晰概念。我们必须能够想象，在他掌握更加精细和相对更加固定的思想语汇和成熟时期的技巧之前，他要怎样将他所要画的题材视觉化。在这个阶段，许多画家钟爱怪异反常的风格特征，这些特征能帮助他们发挥出自己的艺术个性。在这样的案例中，我们需要鉴赏领域和艺术史研究所积累的所有成果，因为与那些风格反常的作品一样，艺术家的早期作品通常是我们所能遇到的最富挑战性也最吸引人的东西。

在本书中，这类作品的一个例子是石涛的《小语空山》（现已装裱为立轴），它来自一本题为1678年年初的山水册页。《小语空山》是美国所收藏的石涛作品中年代最早的一件。当我们参照此册页的其他画页和石涛成熟时期的风格研究此画时，它开启了那些更被人熟悉的成熟期作品的迷人序幕。

十一、对晚年作品的鉴定

有些画家的"晚年风格"，可能比这位画家成熟阶段的作品更加动人，在艺术上的形象也会更加丰富。我们可以发现，那些在他成熟期已经定型的特征，此时又进一步深化了：构图变得更加简练或是更加复杂，笔触变得更加粗放或者更加松散等等。一种特定的体力上的缺陷，常常可以成为艺术上的巨大优势；或者说，在那些技艺高超的画家那里，我们可以发现他们有自我模仿的倾向以及用以补偿艺术构思能力衰退而产生的对技术、技巧的依赖。一位画家若是表现出了其中任何一种倾向，那么必然会反映潜藏在他成长过程中的某些特征。

因此，要鉴定一件作品出自一位画家艺术上的"晚年"，同样需要完全清楚他此前作品中出现过的形式和表现手法的特点，同时要纳入考虑范围的还有他的身体状况。就如同画家在心理上和精神上的状况一样，他在工作岁月中的健康状况也影响着他艺术创作和表达的水平。正如一个人脉搏的强弱能显示其基本体格和心脏情况那样，充盈于画面中的能量水平，也是考量绘画质量和辨别作者的指标之一。比如，像文徵明这样一位享有高寿的画家，直到他九十岁去世时仍身体健康。由此我们可以预期，尽管他有过几次风格转换，但其中或多或少会有一种一直持续到他作画生涯末年的稳定标准。但如同鉴定那些生平资料被研究得不多的画家的作品时一样，当

[1] 在书法作品中有一个有趣的案例，赵孟頫在一段题记（题于他誊写的姜夔《兰亭考》之上）中记述了鉴定自己早年的一件作品的经历。这段写于1309年的题记，写在其书法的旁边。赵孟頫说，他于二十年前（约1289，时年三十五岁）应某人的邀请誊写了这篇文章，当日风沙大作，很不适合写字。他继续写道："尔来觉稍进，故见者悉以为伪，殊不知年有不同，又乖合异也。"（《故宫书画录》卷一，1/82—85）

我们要判定那些在晚年遭受过疾病困扰或机能衰退的画家的作品时，需要格外小心。所以在鉴定时，如果我们可以确定该画家在其艺术生涯的晚年或早年有可能画过这样一件作品，那么就不要过于急躁地将其判为伪作。反过来，这样一种过分审慎也有可能让我们在面对标榜为"晚年"或"早年"的赝品时落入陷阱——例如，误以为在这种标准下这样一件作品是可以接受的。更好的办法是，在这样的案例中暂时先不下定论，直到我们的研究再上一个新的层次。

石涛1707年的《金陵怀古》册（第三十四号作品），是我们对其晚年作品鉴定的一个例证。这本册页包含了我们所知的石涛最晚山水画作。其中的不同景致，都有简练和朴拙的笔法特征，它们是他之前画作中笔法风格渐变而至的顶点。更加重要的是，这些特征是凝练他所追寻表达效果的载体。这十二开作品明明白白地宣示了：尽管在极晚期作品中他在技术的细腻方面有些力不从心，他的艺术想象力却并未衰退；恰恰相反，这本册页与1706年的《洪陔华画像》（第三十二号作品）一样，都显示出一种越来越强的运用单一图式观念统摄整个场景的兴趣。一种艺术目标的高度统一性充满了每一页画面，而且饱满的色彩和淡雅的水墨也进一步增强了这种效果。

十二、对形式发生过变化的作品的鉴定

这一类，包括那些原属于一整组作品的一部分，之后被割裂或揭裱（这指的是绘制于双层宣上的作品），而以册页、手卷或立轴形式出现的作品。割裂发生的原因可能是为了应对作品边缘的破损，或是故意为之——分开作品（无论是揭成数层还是分割为几个部分）可能是为了把一件作品当作好几件来卖。另一种割裂的原因，可能是为了裁去或加上落款或钤印。册页的物理性质，使得它们常常成为这种做法的牺牲品。还有一种情况，是把原作上的精美装裱贴到伪作上去，毕竟重新装裱原作所费甚巨。

只有在画家风格、水平和来源相对稳定的情况下，我们才能明确地鉴定此类作品。对于那些风格变化范围宽广或风格难以辨识的画家，则需要鉴赏者有更大的毅力。我们常常只能暂时放弃研究，并希望该作品的其他部分能出现在市场上或出版，如果出现这样的情况，我们必须辨认出它们源自同一件作品。

石涛是变化最为多端的艺术家之一。如果只看他册页中的一两开，我们或许会怀疑它们的真实性，而如果作为整体的一个部分，则会觉得它们完全可以接受。《小语空山》（第十七号作品）就属于这一类作品。当我们初见这件山水时，它就是现在这个样子——被装裱为立轴。我们最初的判断是，它应该是一件早期作品，或许创作于南京时期之前，而且应该是册页中的一开。画面中的诗意和富于想象力的气质，还有那流畅的干笔，都给我们留下了深刻印象。1970年夏天，我们在香港市政厅博物馆一次精彩的明清画展上见到了一本1678年的九开册页。其绘画品质、

带有探索性的书写风格、纸张、尺幅、钤印和主题（苏轼诗意图）全都与《小语空山》吻合。将其放到这本册页中是非常合适的。还有，由于这画册中有一页上的日期是1678年，我们之前对其年代的推测就更加精确了。

十三、赝品

判定"赝品"，需要知道该画家全部的风格变化范围，这样我们才可以有把握地总结说：该画家是不会用这种方式画画的。同时，我们必须能够感觉出画面本身的矛盾之处，并推测出大致的绘画年代，以回答这是同代人、后人还是现代人仿作的问题。在任何情况下，我们的判断不但要基于对绘画水平和时代风格的认识，也必须基于对诸位大师个人特征的确认。这些大师的个人特征构成了风格的高峰，它们在邻近地区活动的次要画家的作品中留下了不可磨灭的影响，而它们还构成了我们获取"时代"风格概念的数据库。因此，如果不清楚作品的作者是谁，我们可以说"这必定是晚于沈周的作品"或"大约是王翚同时代画家的作品"等等。该作品真正的作画地点和作画时间，最有可能与其中最晚的风格特征相对应。

在本书所录的这类作品，有些骗局是昭然若揭的（非常不成功的赝品）——如第十九和二十八号作品，出自晚近的不知名画家；还有第三十五号作品，出自一位尚在世的著名画家之手。在这几个案例中，我们通过对原作的研究探明了它们是伪作，因为它们都在不同程度上偏离了原作。但这些画的品质，以及它们并非对原作的精确临摹这个事实，都为了我们推断它们可能的产生时间提供了更多的线索。

而对于那些针对原作精确临摹的赝品，如第二十一号作品，则最多只能推测出大致的作画年代，因为仿冒者的约束很多，从而不能表现出他自己的风格来。仿冒者在复制原作时的自由越大，就越能够揭示出他个人的艺术偏好和作画时间。在约束较少时，他会以自己的视觉化方式主导作画——虽然这是在暗中进行的。我们必须牢记，正如弗里德兰德曾经指出的那样：仿冒者眼前的并非充满未知生命力的精神图景，他不需要抓住这一精神图景并使它视觉化地呈现在纸面上，他所面对的是一件已经完成的、静态的图案，需要做的仅仅是通过计算和集中精力来模仿它。他在诠释某个形状或某一线条时不可避免地会发生讹误，因为"那位实现自身想法的画家所想到的东西，远远比他画下的东西要多——他所画下的只是其中的摘录，是简短的笔记，是缩写……呈现在仿冒者眼前的仅是这个视觉化行为的结果，而他本人并未参加过这个行动。原作线条中一个小小的突起或转折自有其原因或重要意义，可是仿冒者却对此一无所知"。[1]

在本书中，第三十五号作品是张大千在石涛画作的基础上创作的自由变体。我们对它特别感兴趣，是因为其中发生了个人风格的融合。张大千的本款作品，其记录和

[1]　Max J. Friedländer, *On Art and Connoisseurship*, p. 240.

出版都很完备。我们可以认出他从早期到晚期的风格变化范围，从而看到他的个人风格的发展历程。在这个案例中，这些知识对于鉴定他画的伪作大有裨益。此外，距离原作画家的生活年代已经过去了两百多年，其间已经发生过无数起具有国际影响力的艺术运动。因而，即便张大千是受传统中国画训练的画家，他也不可能不吸收其中革命性的艺术潮流，而毫不意外地揭示出他在极大的程度上也是时代的产物。

十四、同一构图的三件仿作：两件为恶意的赝品（mala fide），一件 为善意临摹（bona fide）

本书中的第二十七、二十八号作品都是对同一幅沈周画作的仿作，原作本身已不知去向。第三个版本现在收藏于香港，我们只通过出版物认识它。这三个版本都是纸本，第四个版本是绢本，仅见于19世纪的一项著录。第二十八号作品一看就十分可疑，是一幅拙劣的仿作，很可能出于现代人之手。香港的那个版本与之质量相近，有可能出自同一人之手，对此我们有比较人的把握。这两幅画都落款为"沈周"，都是恶意的赝品。

本书中的第二十七号作品上也有相同的题款和落款，但这件仿作年代更早，且质量上乘。它还多了一个石涛的题款，题款下的落款为："清湘大涤子重记"。品质精美的题款和画作都证明了这是一幅善意的临摹本。某件作品的仿作数量可以是无限多的，不论它们是恶意的赝品，还是善意的临摹，每一件都应该用相同的考据研究方法加以考察和辨别。

第四章　石涛

石涛生平

　　石涛于1641年出生在广西桂林，这里距离他日后定居并成名的艺术中心——"瞳眼地区"——十分遥远。[1]他本姓朱，自视为大明第一代靖江王朱守谦的第十一世孙，而朱守谦是明朝开国皇帝朱元璋的侄孙。[2]朱守谦的儿子叫朱赞仪，"赞"是靖江王一脉辈分排行的第一个字。石涛原来的名字是"若极"，其中的"若"是辈分排行中的第十个字，而且根据他自己的印鉴"赞之十世孙阿长"可以看出，他将自己看作朱赞仪的十世孙。

　　"清湘"是石涛在落款和刻印时常用的字号，这个名称来自湘江，它发源于广西并流经靠近石涛出生地的全州。1645年，石涛的父亲朱亨嘉企图称"监国"，但失败了。此时，明帝国的首都南京早已沦陷于叛乱者手中。据石涛学生（员燉，参见第二十三号作品）的自传手稿记载，尚为幼童的石涛被托付给家中的一个仆人，并最终随他逃出桂林。之后，石涛很可能在全州生活过一段时间。在那里，他为了避难而当了和尚，[3]并有了自己的法号：道济、原济、超济。他的"字"是石涛——中文世界里的人们一般用这个名字称呼他（日文读作Sekito）；他还有不少"号"：苦瓜和尚、清湘老人、瞎尊者和晚年常用的大涤子、清湘陈人、朽人。

　　石涛早年在师兄喝涛和尚[4]的监护下生活。在后来的数十年里，他随喝涛和尚

[1]　这份生平的主要资料来自：傅抱石，《石涛上人年谱》；方闻，《石涛致八大山人函与石涛的生平问题》（*A Letter from Shih-t'ao to Pa-ta shan-jen and the Problem of Shih-t'ao's Chronology*）；郑拙庐，《石涛研究》；郑为，《论石涛生活行径、思想递变及艺术成就》；还有"明代传记历史计划"（Ming Biographical History Project）中周汝式的《石涛》。

[2]　靖江王这个封号来自朱守谦的父亲朱文正。曾经成功地帮助开国皇帝朱元璋守住了江西。朱元璋是看着这两人长大的，朱文正是他的侄子，朱守谦是他的侄孙。1370年，靖江王被封在广西桂林；而且有一首二十个字的诗，用以确定王族中男性后裔的排行。见郑拙庐，《石涛研究》，第3—5页。

[3]　同上，第5—6页。关于员燉的记录，见《清湘老人题记》附录，《画苑秘笈》，第17页；员燉的题跋写于1758年。

[4]　关于喝涛，见郑拙庐，《石涛研究》，第9—10页。

游遍了江南地区（即今天的安徽省、江苏省和浙江省，在当时，后两个区域是最为活跃的佛教中心）。在17世纪50年代到70年代之间，石涛游览了许多中国艺术家最为关注的自然山水：湖南的潇水、湘江和洞庭湖，江西的庐山和安徽的黄山。

我们对石涛的宗教生活所知甚少。根据他最早的作品之一——1667年《十六罗汉图》卷——上的一则题款（图1），他称自己为"忞之孙""月之子"。"月"指的是著名临济宗僧人木陈道忞的徒弟旅庵本月。所以当1662年旅庵本月从北京返回之后，[1]石涛很可能是在松江跟随他学习禅宗。

安徽宣城：17世纪60年代后期至1680年

17世纪60年代后期的某个时间，石涛移居到了靠近安徽宣城敬亭山附近的某些寺院中，[2]在那里他住了十多年。在安徽的这段时间里，他经常游历宣城及其周边的一些地方，对于他的艺术发展来说，这些游历极为重要。1668年到1669年间他第二次登黄山，[3]这为一些他最伟大的作品打下了基础。

在这一时期他遇见了宣城的诗人兼画家梅清，两人无论在艺术上还是私交中都是挚友。无疑，正是通过梅清他接触到了那些伟大的安徽画家的作品，这些人包括：弘仁、程邃（1605—1691）、查士标、梅庚和陈舒等等。他们与其他一些不甚知名的安徽画家和诗人一起，构成了一个非正式的画社。[4]另一方面，石涛也在1673年到过扬州，1675年到过松江，1678年到过南京城东面的钟山。[5]

宣城时期之所以重要，有两个原因。在三十多岁的年纪里浸润于山水之间，使他能"行万里路"并"藏丘壑于胸中"，这为他今后转化直接的艺术师承和继承的艺术传统打下了基础。在后世的评价中，正是这些转化让他与明末清初的大画家董其昌、王翚等人齐名。他与安徽画家的接触，以及对其表现方式的喜爱，构成了他自身艺术品位的特色。在艺术上，他其实是生活在这些安徽画家的世界里：他初入画坛时完完全全是受着他们的影响，他日后所完成的转化创新也是基于此时培养起来的艺术根基。

图1　清 石涛 《十六罗汉图》（题款局部）1667年 手卷 纸本水墨 美国大都会艺术博物馆藏

[1] 见郑拙庐，《石涛研究》，第8—9页。

[2] 同上，第11页。

[3] 根据岛田修二郎在《二石 八大》（大矶：1956），第5页；以及艾瑞慈（Richard Edwards）在"Tao-chi, the Painter"中做的总结，《石涛的绘画》（*The Painting of Tao-chi*），第31—32页。也见古原宏伸的《石涛与黄山八景册》，这篇文章附有住友收藏的《黄山八景》册页的彩色图片，以及关于这本册页最新、最全的文献研究。

[4] 关于梅清、画社以及几篇与此相关的诗和题跋，见郑拙庐，《石涛研究》，第13—15页。

[5] 参见吴同《石涛年表》（"Tao-chi, a Chronology"）中相关的年代，第56—57页。

江苏南京：1680年至1686年

由于另一位僧人的邀请，石涛和喝涛来到南京南边的长干寺（在明清时期也被称为大报恩寺）挂单。在南京时期，我们第一次看到了"一枝阁"这个名字，石涛在其中作画六年。关于他在此时期的许多事情，都记载于1685年的《探梅诗画图》卷（第十八号作品）。

这期间的一件大事，是他于1684年末觐见了康熙皇帝。康熙当时正在进行首次南巡，他参观了明孝陵并驻跸在报恩寺。[1]在这段时间里，石涛一直与当时的画家们保持着联系并欣赏他们的作品，其中包括曾到寺内拜访过他的梅清，还有髡残、戴本孝和王概（1679—1705）都见过他。[2]然而，在本质上南京时期是石涛独居与反思的一个时期，在经过了数十年的漫游之后，他整理了自己在知识上和精神上的所得所获。

江苏扬州：1687年至1689年

1687年春，石涛来到了商业大都会扬州，同时也进入了世俗的世界。由诗人卓尔堪引见，他见到了剧作家孔尚任。孔尚任在自己的秘园中举办诗会雅集，他所邀请的客人里包括了许多当时最杰出的诗人和画家。在雅集上，石涛再次见到了髡残和查士标。他们在此期间的相互切磋必定给石涛带来了深远的影响。[3]

1687年秋，石涛写下了一首描写其南京生活的重要诗篇：《生平行》。诗中写到了他梦见自己受旧友邀请访问了京城。[4]1689年的某个时候，他遇见了一位对他影响甚大的贵人——满族人博尔都（字问亭，卒于1701年之后）。博尔都在是年三月随康熙皇帝第二次南巡，并在平山堂见到了石涛。[5]他贵为皇亲（清朝建立者努尔哈赤的曾孙）的身份或许激起了他业余时对艺术的兴趣，不过他似乎也是一位有眼力和品位的收藏家和画家。[6]1689年末，或许是因为这位新朋友的鼓励，石涛踏上了北上进京的旅程，在那里他将度过格外重要的三年。

北京：1689年至1692年

石涛进京以及他与清朝贵族的联系，对他的艺术生涯来说是一个转折点。这里，他有很多机会周旋于各色人等、大小官员之间，这些人对艺术的热爱使得他们

[1] 见郑拙庐，《石涛研究》，第23页。

[2] 同上，第17—21页、第25页。

[3] 石涛在髡残的一幅早年画作上留下了题跋。客人名单和髡残描述对石涛良好印象的诗歌，另见上书，第23页。

[4] 同上，第23—25页。

[5] 同上，第25—27页。

[6] 博尔都一本册页中的一开刊印在了《明清の绘画》中，图版91。关于博尔都，见郑拙庐，《石涛研究》，第28页，和史景迁（Jonahan Spence），《石涛传略》（"Tao-chi, an Historical Introduction"），第19—20页；关于博尔都的家族世系，见房兆楹在恒慕义（Arthur W. Hummel）编，《清代名人传略》（Eminent Chinese of the Ch'ing Period）上写的关于努尔哈赤的文章，第594—499页、第934页。

成为了石涛潜在的赞助人。而且，石涛可以借此机会看到京城中的重要古代书画私人收藏。他在自己的创作和临摹作品的题款里记录了对这些古代书画的感受，许多临本都是为博尔都所作。1692年秋，石涛经由大运河返回南方。他将沿途风光的印象记录在了1696年的珍贵长卷《清湘书画》之中。[1]

北京之行不但激起了石涛对古人作品的兴趣，而且也唤起了他对于自身艺术目标和精神目标的深刻反思和觉悟。在这段时期之后，他留在画上的题跋反映了他在观念上的微妙变化以及对实现自身愿景的更深层自信。而且，这次北游同样也建立了他作为一位画家的身份。在这之后，他越来越融入画家、赞助人和弟子们组成的社交圈子。[2]（关于他在这段时间里的画作的详细讨论，见下文的"石涛在北京"一节。）

扬州：1693年至约1710年

随着石涛交游圈子的扩大，他的学生和订单也逐渐多了起来（参见第三十二号作品）。他的创作题材渐趋广泛，其创作出的作品总数也日渐增长。在他住在扬州的前半期，发生了与其个人生活相关的两个关键事件，而借此也能比较方便地将他的艺术生平划分为两个时段，一段从1693年到1697年左右，另一段从1697年左右到1710年左右。这两件事分别是：石涛的还俗和他对自己明朝皇族身份的释然。

在1696年至1697年之间的某个时候，石涛决心还俗，并在扬州盖了一间画室，自题为"大涤堂"。在此之后的作品上，"大涤""大本堂"和他的原名"若极"等字样更频繁地出现在他画作的落款和钤印中（参见第三十四号作品）。"大涤"的字面意思是"大大清洁"或"净化"。杭州西面有大涤山，曾经是宋元以来重要的道教胜地。[3]石涛没有告诉我们，他为何要采用这个新的名号，但他留下的题款和题跋显示出，他希望他人认识到他生命中的这个转变。[4]这里的"净化"，似乎不单单指宗教意义上的洁净往昔灵魂中的罪孽，而同时也是对作为前朝皇亲的恐惧的消解，之前他正因害怕为此遭受迫害才遁入空门。这样一种改变还包括放弃了那些表明和尚身份的外在标志，比如僧袍和削发。[5]

从数量不多但遍布于其诗、书信、印鉴和落款中的某些文字判断，石涛是在他扬州时期的晚期才意识到明朝的复辟是绝不可能了，这与他还俗的时间十分吻合。在

[1] 出版时名为《清湘书画稿卷》，共十五个部分，附有徐邦达的批语。

[2] 见郑拙庐，《石涛研究》，第34—35页。

[3] 关于此山在元代的重要性，见何惠鉴（Wai-kam Ho），《隐士与遗民》，载于李雪曼（Sherman Lee）与何惠鉴共同编撰的*Chinese Art under the Mongols*，第95页。

[4] 关于这一变化的视觉证据有不少。其拖要者如下：1696年的《清湘书画稿卷》卷第九部分，石涛仍称自己为僧人，但在1697年写于朱耷的《水仙花图》上的题款中，他已经用了"大涤子"这个称呼；在写于1698年至1699年的《致八大山人函》中，他用这样的话对朱耷澄清自己的情况："莫书和尚。济有冠有发之人，向上一齐涤。"亦参见郑为《论石涛生活行径、思想递变及艺术成就》之中的详细讨论，第48页。

[5] 参见郑为，《论石涛生活行径、思想递变及艺术成就》，第48页。

他晚期的略带自嘲口气的信中，他表示那些或许曾有过的对明朝覆灭的感伤现在已经完全消逝了。[1] 从他在作品上落款和钤印时所用的"若极"和"大本堂"（分别是他的皇室族名和明朝皇宫中一座殿堂的名字）可以看出，石涛似乎已经释然于他曾经纠结过的那些东西。与他放弃佛教信仰相关的以及表明他接受自身皇族身份的名字和字句，一再出现于他的印鉴和落款中，比如"大涤堂""大涤草堂"；到了18世纪早期，"青莲草阁""耕心草堂"等室名也开始出现在他的落款中。

从业余爱好到职业画家

石涛由僧人到还俗的身份转变意味着他不可以再像以前那样取食于寺庙，而必须用别的办法来挣得一日三餐。由于缺乏其他经济来源，也没有来自家庭的遗产，他事实上已经成为了一位职业画家。可以肯定的是，他作为一位画家和画师的逐渐世俗化的过程，会使他最终脱离寺庙的那一步走得容易些。当"职业画家"，意味着一个人将出售自己的画作作为唯一的经济来源。画匠、教画的老师、宫廷画师或在皇家画院中的画家都属于这个群体。

在中国的传统中，时人和评论界并不尊重职业画家的地位，这既是因为儒家文化排斥依附于职业身份的物质主义，也是因为自宋代之后文人画的发展，构建起一种以业余性作为判断一个人及其作品质量的标准。而且，艺术品的评论者和消费者都是文人，所以他们天然偏爱文人画家并轻视以作画谋生的人。不过，也有少数几位职业画家获得过很高的评价，如吴镇、仇英和唐寅。

评价标准的变化反映着社会认知的变化，到了清代，"职业画家"不再是一个让人难为情的称呼。王翚获得了皇家的宠爱、吸引了富有客户，也赢得了文人的尊敬，应该可以作为当时既是正统派又是职业画家之人的写照。[2] 石涛鲜明的个人主义特色，尚未能使他成为主流或是为时俗所偏爱——直到18世纪中期才因追随者的接受而有所改变。尽管人们早在一个世纪前就已经开始看重职业画家的价值，但石涛依然认为职业画家的身份有些卑微。在石涛晚年的一封书信中，他写下了这样一句孤独而绝望的话："此生所依者，唯吾笔而已。"[3] 另外一次表露心声，是在1701年的山水册页（第二十六号作品）的最后一开上，他担心自己以作画为生是在"作业"。事实上，石涛至死都在抗拒将他的艺术创作过分地商品化，而他在扬州的追随者们最终让自己跨过了这个界限，但也因此而限制了自己的成就。

有人也许会问，除了职业化本身的性质之外，这种身份转化是否会在题材、体裁和风格等方面影响石涛的艺术？或者说，商业上的成功以及订单的增长是否会让他雇佣"助手"或者"代笔"画家？有证据表明，在这一时期他的灵活性遭到

[1] 郑为，《论石涛生活行径、思想递变及艺术成就》，第45—47页。

[2] 这个说法借用自 Davida Fineman, "The Yang-chou Eccentric School: Institutionalized Unorthodoxy," in Martie Young, ed., *The Eccentric Painters of China*, pp.8–12。

[3] 郑为，《论石涛生活行径、思想递变及艺术成就》，第47页。

了严重的挑战，而且一些他晚年的信件表明：他经常在身体上不能够、在精神上不愿意满足这项职业对他的要求。例如，他偏爱在精美的古纸上作画，在他的题款中经常提到宋代的罗纹纸、澄心堂纸或宫廷用纸。[1]但他的财力远不可能让他这样奢侈。同时，培养一位客户也意味着要摒弃个人好恶，比如他讨厌在绢面上作画或是画成套的大型条屏，可是这类条屏正是大城市里的富商们所钟爱的形式。其实他的作品中大尺幅的画作很少；但1693年至1694年所作的巨型通景十二屏让我们大开眼界——这样的作品不知要耗费多少体力才能完成。[2]当他的体力转衰之后，创作巨幅画作让他的身心都饱受折磨。不但如此，他还对条屏的装饰性风格格外敏感。在一封信中，他为自己的风格不适合装饰性条屏而向他的客户道歉，但他还是接受了润笔，因为他需要用钱。在另一封信中，他讨论了他的病体给他带来的花费和哀痛：他抱怨自己的体力和心力都在因年老而衰退，以至于他胜任不了大型作品的工作，也难以再在梯子上爬上爬下地完成它们。[3]从这些书信的内容和语调中，我们可以一瞥他世俗的那一面，而这些在他的诗画之中常常是加以掩饰的。尽管有这些难处，但石涛在晚年时依然有能力维护自己作为一位艺术家的最重要的尊严：在某些作品中他甚至能将自己的创造性提升到新的高度；这是因为实际的需要迫使他去运用那些不甚熟悉的才能。由于这些细节可能会影响到艺术品质，所以对它们的了解应该能帮助我们更加公正地评价他晚年的作品。

在西方美术界，关于"工作室"的问题，通常都与画家及其学徒的关系相关。而在中文里，"代笔"[4]指的是：应画家的要求，由另一个人协助完成某一幅画。画家本人一定是知道此事的，而且他在为这件作品留下自己的落款和钤印时并不觉得有失身份。通常发生这种事情是因为画家本人实在太忙，对索画的要求应接不暇。他会选择一位既有天赋又听话的学生或是好友去做此事，而且可以想见，此人与他自己的风格应该有不少相似之处。已经成名的文人画家或许也会雇佣这样的代笔者或画工，[5]但这种事更多地还是发生在职业画家身上。比起拒绝一笔丰厚的润笔，职业画家们还是更倾向于雇佣他人。我们尚无客观的方法来估量石涛的客户群体到底有多少；只是从书信中得知，他们应该多得足以支持他的生活。无论如何，尚无丝毫证据表明石涛曾经雇佣过代笔者。他也曾偶尔拒绝过索画的需求，但这仅是因为其年老体衰，而并非因为他忙不过来。

[1]　郑为，《论石涛生活行径、思想递变及艺术成就》，第47页。亦可参见傅抱石，《石涛上人年谱》，第67、81、85、89、91、95页。

[2]　重刊于台北故宫博物院的《明清之际名画特展》，图录50，图版36，第28—30页。

[3]　郑为，《论石涛生活行径、思想递变及艺术成就》，第47—48页。

[4]　这个术语有时会与英文中的"影子画家"（ghost painter）弄混。

[5]　最著名的例子当属董其昌。身兼高官、历史学家、文人和鉴赏家多职的他，没有多少时间去应付那些纯粹为了社交而求字画的人；众所周知，他请人作画并落下自己的款识。我们所知的代笔人包括赵左和沈士充。这个现象，再加上董其昌生前身后存在的大量赝品，使得辨识他"真迹"的工作变得十分复杂。因此，任何涉及到"代笔"的风格问题，必须从多个角度进行研究。

石涛的生卒年

1959年，方闻借助石涛的《致八大山人函》真迹将石涛的生年定为1641年[1]（参见第二十三号作品）。他否定了之前学者提出的1630年和1636年这两种说法。在这篇文章之后，有一份能很好支持此说法的文献于1961年出版了：石涛《庚辰除夜诗稿》（题为1701年2月7日作）。[2]在这份现存于上海的手稿（图2）中，石涛自己说他当时已经六十岁了（见手稿第二行），由此确定他的确生于1641年。

不过，生于1641年的说法并不能很好地解释他与前辈学者钱谦益（1582—1664）之间的关系。[3]这甚至会让人对《致八大山人函》和石涛《庚辰除夜诗稿》的真实性产生怀疑。我们依旧相信这两份文献是可靠的，其真实性经得起检验。

1641年之说成立与否，并非孤证所能左右，其实这个说法是基于多份文献中的一系列证据而得出的，而这些文献本身的真实性都经受过检验。在第二十三号作品之中，我们展示了赛克勒所藏的《致八大山人函》与住友收藏的三件重要作品上的题款出自一人之手，用同样的方式，我们也考察出永原版书信是出自一位著名的仿冒者之手。我们这样做，可以说是在方法上和结论上都拓展了两份先行之研究：即方闻1959年和1967年的分析文章[4]与米泽嘉圃1968年的文章[5]（他分析和比较了住友收藏的三件重要作品的题款）。

而这三件作品，都是"普遍承认的"真迹[6]：《黄山八景》册页、《庐山观瀑图》立轴和1699年《黄山图》手卷。（图3）米泽嘉圃用十分精彩的步骤分析了三件作品之中的书法（也间接分析了画作），断定它们都出自石涛一人之手。在建立了画作与书法之间的联系之后，就可以进一步扩大核心作品的范围。通过本章末的石涛书法研究（见"书法示意图"一节），我们用一种相似的比较法拓展了米泽嘉圃的工作：选出了大约三十幅石涛重要真迹，这些标准件的选择不具有决定意义。即使是住友收藏中这三件获得"普遍承认的"真迹，在手迹、创作年代和品质方面也

[1] 见《石涛致八大山人函与石涛的生平问题》；关于石涛生年问题的研究综述在第22—53页。关于此信的研究文献列表见本书第二十三号作品。

[2] 根据石涛的落款，这份手稿叫作《梦梦道人手稿》。首次出版于《画谱》和郑为的《论石涛生活行径、思想递变及艺术成就》，第12节，第50页，图1、图2。

[3] 以下引自方闻："在晚明著名学者钱谦益的文集（《牧斋有学集》，《四部丛刊》卷四，第6—7页）中，有一组作于1651年的十四首诗，是献给一位名叫'石涛'和尚的。诗末附言中的一部分这样写道：'石涛开士自庐山致伯玉书，于其归作十四绝句送之……辛卯三月，蒙叟弟谦益谨上。'"（《石涛致八大山人函与石涛的生平问题》，第31—32页）这里的问题是，此处所提到的这位看上去像是钱、赵这两位老年知名学者的朋友的石涛，究竟是不是画家石涛。

 方闻认为，钱谦益信中所提到的"石涛"有可能是一位同名的僧人。郑无闵的研究则认为此人就是画家石涛。参见《石涛书迹跋》，第171页。吴同在他出色的《石涛年表》中提供了到目前为止最可信的论证，证明"信中所提到的石涛"确有其人而且与画家石涛是同一个人，第53—55页。

[4] 《石涛致八大山人函与石涛的生平问题》和《回复索伯教授关于〈石涛致八大山人函〉的评论》（"Reply to Professor Soper's Comments on Tao-chi's Letter to Chu Ta"）。

[5] 《从书法角度看石涛的几件关键作品》。

[6] 根据艾瑞慈的报告，他在1967年密歇根讨论会上代表此观点；见《石涛画展后记》（"Postscript to an Exhibition"），第261页。

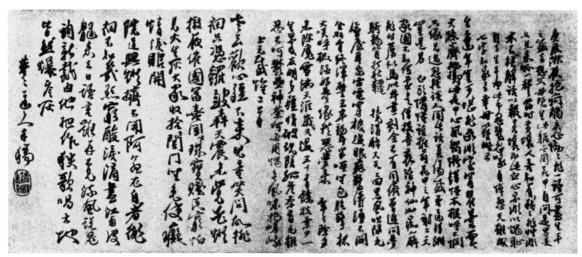

图2 清 石涛 《庚辰除夜诗稿》 1701年 纸本水墨 上海博物馆藏 （亦见第二十三号作品图23-14）

图3 清 石涛 题款局部对比:
a—c 《庐山观瀑图》 约1697年
e—g 《黄山八景》 约1683年 日本住友宽一藏
米泽嘉圃认为:"从书法上来讲,这是石涛的标准作品。"

存在着些许差异,这提醒我们即使都是真迹,书法之间也并非完全一致。

　　人们尚不知晓石涛的卒年。从他一位学生1720年的一则题款中我们知道,他那时已经过世。[1]我们在本书中所推测的"1710年左右",靠的是我们所确定的带年款真迹中最晚的一件。这件作品是十开册页《丁秋花卉》,[2]其中两开上有画家题写的"丁秋十月"。由于石涛的题款中省去了干支纪年中的第二个字,所以这个时间既可能是1707年(丁亥年)10月25日到11月23日之间,也可能是1717年(丁酉年)秋天。在我们所知的石涛带年款绘画或诗歌真迹中,没有一件晚于1707年11月。题为1706年或1707年的画作的确存在;本书第三十二、三十四号作品就刊印了其中的两幅。根据其艺术作品的创作情况,1707年之后没有新作意味着他在那之后不久就逝世了,或许是在1708年或在此前后。《丁秋花卉》册的风格与石涛在1706年到1707年间的画法是一致的。鉴于不存在晚于此日期的其他真迹,我们可以尝试性地推断他必然死于1707年11月到1720年他的学生洪正治写题跋(第三十二号作品)之间的某个时候。因此,为了避免"1708年之后,但在1720年之前"这种过于

[1]　这位题款的学生叫洪正治(1674—1731后),而且是题在一幅他所拥有的石涛作于1686年的山水手卷之上。山水本身和这则题款,在《听帆楼书画记续》中都有记录,《艺术丛编》卷二十,1/651。本书第三十二号作品会有更多关于洪正治的讨论。

[2]　出版于《石涛画集》,第53—58号;《石涛绘画》,第43号,第182—186页;以及《石涛书画集》卷四,第96号。方闻曾提到的画册题为1707年(丁亥)作,而且曾经是王季迁的收藏;见《石涛致八大山人函与石涛的生平问题》,第48页,第16号。

繁冗的表述，我们把生卒年简略地定为：1641年到约1710年。

先行研究中，还引用过一些支持去世年代靠近1720年的文献证据。这些证据的可靠性只能通过其内部的一致性来检验；而我们关于其他事实的知识是通过分析风格校正过的。在此，我们把先行研究中所举出的证据列在下面，后面还附有我们对其可靠性的意见。

一、一本叫《画谱》的画论据说出版于1710年（庚寅年），此书在内容和结构方式上都与石涛的《画语录》相近，只是语言更简单些。[1]其书由胡琪作序，落款在1710年。此书字体的书法风格与石涛相似，显示出此书书版是由他自己写就的。还有两方石涛的印鉴也被印在内页上。胡琪序言的书写风格也与石涛相近，给人的感觉似乎是经过石涛的誊写；如果真是这样，那么石涛可能活到了1710年。最近，有人对《画谱》一书的可靠性提出了质疑，[2]但在没有找到确凿、具体且具有独立性的证据之前，我们还不能说这整本书都是伪托的。

二、《丁秋花卉》册的存在显示出，石涛有可能直到1717年还在作画。但是，正如我们上面提到的，我们觉得这本册页的风格与他十年之前（1706—1707）的作品风格才是一致的。

三、一幅关于水果、花卉和岩石的绢本手卷[3]，题为"甲午秋，九月，二十又六日"（1714年11月2日）所作（见第二十三号作品图23-17）。我们认为全画皆为伪作。其中的书法和绘画在风格上都与石涛不相似，因此它应该连摹本都不算。

四、大陆学者俞剑华的《石涛年谱》提到，石涛作于安徽婺城的一幅画上的题款中写有"己亥五月"（1719年6月18日到7月16日）的字样。郑拙庐将此日期解释为1719年是正确的，[4]题款中还提到了一位弘仁当时尚健在的朋友。然而不幸的是，人们无法借助这一点来检验这幅画是否为真迹。再说，石涛在晚年还能长途跋涉到安徽去吗？我们必须对此保持怀疑。

五、石涛的《大涤子题画诗跋》中有一首诗题为"丁酉秋"（1717年秋）所作。[5]我们认为此诗是伪托之作，因为在其落款中声明诗、画皆作于南京一枝阁，而且落款是"大涤子山僧石涛"。石涛是不可能将"大涤子"和"僧"一起写到落款之中的，因为"大涤子"是他1697年之后为表明还俗所用的名字。此外，自他1687年春离开南京之后，从未听说他还曾回去过。[6]

六、尽管我们无法亲自检验原件，但我们相信洪正治为石涛书写的题跋（见第三十二号作品）不但内容真实，而且也是真迹。从洪正治题跋的语气看，当时

[1] 1962年出版于上海。也见《石涛致八大山人函与石涛的生平问题》，注30。

[2] 见古原宏伸，《石涛〈画语录〉的异本に研究》。

[3] 住友收藏，出版于《宋元明清名画大观》卷二，图225；细节又见于《明末三和尚》，图10、11，以及《恽南田と石涛》，图13、15。

[4] 引自郑拙庐，《石涛研究》，第40页。

[5] 1/11，其标题是《苔水垂纶》。

[6] 参见《石涛的绘画》（The Painting of Tao-chi），第57页，在"1687年"条目下。

石涛应该已经去世好几年了；这样看来，将卒年定为1719年、乃至1717年的说法，都不太可靠。

石涛与古代传统

对石涛的先行研究都倾向于强调：他是一位在中国艺术发展史的关键时期打破了僵化传统的艺术家。就他在这方面的成就而言，无论在历史的意义上，还是在艺术批评的意义上，这都是一个公允的论断。但它同时也是一个不完整的判断，因为它忽略了传统对于石涛艺术创作发展历程的巨大影响。无论他作为一位画家或艺术理论家的贡献是多么激进，多么具有革命性，他的身上依然留着那个时代的烙印，因他出生于其中，也学艺于其中。在下文中，我们将聚焦到三个方面，分别从石涛的书法、绘画和艺术理论上来探讨他与古代传统之间的关系。我们并非是要过分地强调他与古人之间的关系或是推翻其他艺术史学者的结论；我们只是想更加细致地讨论一下他的艺术与前人之间的关系。

石涛的书法

由书法来开启对石涛艺术的研究再合适不过了，因为他书法风格广泛，而且在书法上的创新昭示了他对绘画、艺术理论和传统的态度。石涛与传统书法之间的关系有两个层面：一是他效法某些前辈大师的个人风格，二是他在字体上复兴古体字。他在临摹和吸收前辈们的风格时，不过是遵从古今大家所创立的风格。至于不寻常的是他大量复兴古体字的举动，其实在一定程度上也受到了当时风气的激发。他能模仿并转化这些字体，使之能灵活且广泛地运用在书法之中，同时又不失个人风格——这是一项难能可贵的成就。他精熟于当时通行的各类古代字体，而当时其他的画家和书法家大多都只能书写一种字体（最多两种）。由于石涛能书写大量古体字并擅长多位前辈大师的风格，他作为一位书法家的名声几乎与其画家的名声相孚。

石涛对于前辈大师之成就的态度，可以从他画上的一则题跋的最后几行看出："思李白，忆钟繇，共成三绝谁同流？"[1]即使他将自己与唐代浪漫主义大诗人李白（699—762）和魏国小楷宗师钟繇（151—230）并列，我们也不能说他是在自吹自擂。恰恰相反，他提到的古人都是他艺术上和生活上的楷模，启发了他自身的发展。最重要的是，他之所以认为自己有资格与他们同游，是因为他觉得自己与他们心意相通（"神会"）。

他极其勤奋地学习并模仿钟繇浑厚、朴拙的字体，还对钟体字有了自己的发挥，这可以算是他最杰出的成就之一。但在他所精熟的书体之中，钟体的独特风格

[1]　《大涤子题画诗跋》，《石竹》，2/50。

仅仅是其中之一，他所热衷并能成功模仿的书法家还有褚遂良（596—658）、苏轼、黄庭坚、倪瓒和沈周。

石涛对于前辈书法家和古体字的模仿，源于他的书法学习和对品位的追求。他题写在自己收藏的古人刻帖的一段话，揭示了他对于善择榜样的重要性和为参研而收集古人真迹的必要性的认识："书家必藏《阁帖》，盖欲观海者，溯源于星宿耳。然伪以乱真，似易了辨，而真本中亦有优劣。……余阅《阁帖》十数，而此本甚佳。"[1]他在送朋友的刻帖里附了一封信："此帖是弟平生鉴赏者，今时人皆有所不知也，此古法中真面目，先生当收下藏之。弟或得时时观之，快意事。"[2]

尽管我们现在没有办法去估量石涛所提到作品的品质，这些文字都表明石涛持有一种固定的对品质的看法，而这对于他欣赏趣味的发展尤为重要。这种品位，无疑是他早年在宣城和南京时形成的，而北京和扬州之行（在那些地方他见到了更多的艺术家和收藏家），又让他的眼界变得更加开阔，眼光更加独到。其实，在通过亲炙经典以培养自己的艺术感受力方面，石涛所受的训练与那些正统画派的画家没有多少分别。

石涛复兴并掌握了明末清初时代通行的所有书体，甚至还自创了几种变体。他自己擅长四种古代书体（图4）：篆书，他偶尔用来题写画作标题，但用得最多的是在自己篆刻的印鉴中；[3]以其变体"唐隶"为主的隶书；楷书，他写过好几种楷书，其中之一是仿钟繇的，其他的则模仿唐代的褚遂良和元代的倪瓒；还有行草，这是一种糅合了行书和草书的书体，同时其中也包含着化用自隶书和楷书的笔法。石涛平时书写时常用这种字体。除了这四种古代书体之外，还有第五种难以归类的书体，它可以是上面任何一种书体或"瘦长"或"矮胖"的变形，同样也化用了其他书法大家的笔法。

篆书由其公元前2000年时的基本形态演化而来，约从公元前1000年的周代到公元前200年的秦代它一直是一种主要用来勒石记功的书体。而石涛所写的篆书，其实更接近于它发展到汉代（公元前200年到公元200年）的产物——主要用于篆刻印章。与其原型相比，这种汉代篆书的基本形状更接近于长方形，其笔画更加贴近那

[1] 同上，4/85—86。很明显，《阁帖》指的是根据宋太宗的命令，在淳化年间所收集和重刻的拓本，因此叫作《淳化阁帖》。此帖共十卷，完成于公元992年。这是宋代第一次大规模汇编古代名家名帖的尝试。所收集的书体中，有小楷、行书和章草，偶有篆书。这次编撰，收集了汉代之前、汉、魏、晋、隋、唐历代大家书法。钟繇的作品在第二卷，王羲之的作品独占三卷，其子王献之占两卷。其选择的重点反映了当时人们的品味。《阁帖》的次等复制品早在北宋时期已经流传开来，而且其选帖的眼光还受到了一些宋代文人的尖锐批评——其中最有名的是米芾和黄伯思。今天，已经没有完整的原版《淳化阁帖》流传下来；现存晚明时期的完整重刻本（1627），最近已经以 *Jun-ka kaku-jo*（《淳化阁帖》日语名）为名重印，它可以让我们看到原版中的收集情况和可能会到达的质量。也参见王澍，《淳化秘阁法帖考正》。

[2] 郑为，《论石涛生活行径、思想递变及艺术成就》，第47页。

[3] 参见郑拙庐，《石涛研究》，第70—71页和图23。佐佐木刚三，《石涛的印鉴》，第63—70页，及孔达、王季迁编《明清画家印鉴》，第425—428、708页，列出了113方不同的印。赛克勒所藏画作上还有两方印不在这份目录里，所以石涛印鉴总数为115方。这些印不一定都由石涛本人所刻，而且同一印也可以有不同的版本；认定这些印鉴和鉴别真伪的工作，需要另外单独进行研究。

a b c d e f g h i j k l

图4　石涛四种书体及其风格变化：

a　篆书《清湘书画》卷（1696）

c　隶书《临沈周莫砑铜雀砚歌图》（约1698—1703）

e　楷书仿倪瓒书风《千字大人颂》（约1698）

g　楷书仿倪瓒书风《梅花诗》册（约1705—1707）

i　楷书仿沈周书风《临沈周莫砑铜雀砚歌图》（约1698—1703）

k　行草《致八大山人函》（约1698—1699）

b　隶书《千字大人颂》（约1698）

d　楷书仿钟繇书风《探梅诗画图》卷（1685）

f　楷书仿钟繇书风《梅花诗》册（约1705—1707）

h　楷书仿黄庭坚书风《人物花卉》册（1695）

j　行草《罗浮山书画》册（约1701—1705）

l　行草《蔬果图》（1705）

个想象中的将字体包围起来的方框。[1]

　　石涛1696年的《清湘书画》卷题名就是用庄重、静态对称的篆书所写，每个字都是用圆润、紧劲、粗细一致的笔画写成（图4a）。石涛对于笔画的间隙和平衡的把控，于此书体中显现得近乎完美，无论是在画面纵列题跋，还是在他的印章里，都是如此。在印章中，他对于线条设计和虚实对比的敏感性，都要在方形、长方形或椭圆形的狭小空间中实现。所篆刻的字要根据需要拉长或缩短：根据石头的形状和这个字的基本结构，刻印者既可以强调其方正规整的一面，也可以强调其中的曲线和椭圆线条。尽管篆书要求笔画均衡、少变形，而且要保证其比例合适和整体的长方形结构，但在刻印时这种严格的书体仍然能赋予刻印者以更大的创作自由。很可能因为这个原因，石涛在篆刻印章时用篆书较多，而写得较少；他的现存作品中，篆书是相对罕见的。

　　隶书在历史上与公元前200年到公元200年的汉朝联系在一起。它保留了篆书中的长方形结构，但关键的不同是其笔画有了优美的提按。它充分利用了毛笔笔尖的潜力：从一端起笔（通常是左边或上边），行到中间笔画变细，接着又用一个顿笔创造出一个弧形的、"波浪式的"形状，然后用一个或上扬或逐渐变细的笔法收尾。早在汉代，隶书已经有好几种形态：有一种早期形态在结构和笔法上接近于篆

[1]　汉代篆书的例子，见《书道全集》系列二，卷二，图版17—23，还有一些其他形式的拓本，图版42—67。

书；更晚些的一种，"八分书"，结构更紧致、笔画更纤细，而且一画之中也包含着更大的粗细对比。"八分书"的特征是动态的不对称和优美的撇、捺笔画。晚明大家复兴的是流行于唐代的隶书"唐隶"，石涛所写隶书的原型也源于此。[1]

约作于1698年的《千字大人颂》和约1698年至1703年的《临沈周莫研铜雀砚歌图》（图4b—c），均由石涛以隶书题写标题，特别是"千字大人颂"这五个字是他隶书中最自信、最优雅的范例。那一笔一画之中有力的内部紧张感和喷薄而出的动能，使得整幅字产生出一种向心力（见第十四号作品）。其笔画既干脆又坚定。尽管书体不同，但《千字大人颂》和篆书的例子（图4a）中同样精美的笔法显示它们都出自一人之手：起笔锋利，形态饱满，圆润的收笔显现出书法家的布置和控制力，而且字形中线条与空间的比例也恰如其分。图4c中的字的实际尺寸要大些，而且是用钝笔所写，所以笔画显得更加粗糙，但其运笔、同样圆润和有顿笔的收尾、字与字之间的间隙，都与图4b有同样的特征。

隶书与石涛的性格最相宜：它既表现了他的性情，又表现了他对于变化的追求，这使得隶书成了他最令人印象深刻的古法书体。正因为这种喜好，在他所书写的其他书体中（无论是规整的楷书，还是随心所欲的行书），都可以看到其隶书的运笔和基本结构。他喜爱笔画之中那连续不断的节奏变化，喜欢横笔和斜笔那情绪饱满而奔放的锋芒——因为其中往往能表现出某些微妙的变化。他之所以会这样运笔，完全是一种下意识的、习惯性的肌肉反应。它们表现为毛笔的提按和回转，这些动作是由指头、手和手臂肌肉的许多细小复杂动作所驱动的。这些习惯性动作及其所带来的节奏感，需要经过多年的练习来培养，而且由此产生的时粗时细的笔画还会出现在他的其他书体之中（篆书除外），并因此而成为他书法的个人印记。正是这个关键印记，将石涛之笔与其他仿冒者之笔区分开来。仿冒者会不可避免地养成不同的用笔习惯和笔画形体，不但会产生不同的书法质量和美学特征，也会暴露出他们的个人所习惯用笔和结体。

楷书发展出自己的典型特征，是在汉代之后不久的事，并在公元三四世纪趋于成熟——这时已经有些大书法家开始以此书体光耀书法史。无疑，石涛的小楷学的是曹魏时期的楷书创始人之一：钟繇。今天人们对于钟繇的真正风格仍存有疑问，因为他的传世书法仅有更晚时候留下的拓片。石涛所能看见的，应该只是他所提到的《阁帖》明代重刻本——明代的许多文人重新产生了对钟繇书法的兴趣。尽管如此，石涛依然对钟繇的美学特征十分清楚：简洁、朴实、古拙。[2]无论他是从

[1] 关于"唐隶"的范例，见史惟则于736年所书《大智禅师碑》，西川宁编，《西安碑林》，图版72—73，以及唐玄宗所书《石台孝经》，同书图版76—79。后者也见于艾克（Ecke），《中国书法》（*Chinese Calligraphy*），图录第14号。

[2] 对钟繇现存作品的历史性和批判性的评论，见《书道全集》卷三，第5—6、24—32页。这一卷中还载有一些从楼兰发掘的由毛笔在木简和纸片上书写的选例，它们都书写于公元263年到310年之间，为与重新还原后的钟繇及其他早期书法家的风格进行比较提供了一份珍贵的材料。

哪学到的钟繇书法，他都极好地体现出了其美学理想。特别是在石涛早期作品，即17世纪60年代晚期到70年代所作画作的题款中（特别是《探梅诗画图》卷的题款，图4d，见第十八号作品），他写出了古朴的、带有内部张力和外部控制力的精美书法。这些乍看上去有些奇怪的字，是用短而钝的笔画写出的，其中的撇捺像是安排在方框之中的船桨——其实，它们与考古学家所发现简牍上的一些书法很相似，这些简牍出自钟繇的时代或稍晚于他的时代。

作为一种书体，楷书与上述两种书体在结构和笔画方面都有所不同：其字体大小的变化要比隶书更加随意（图4d—i），单字之中的横笔和竖笔并不限定在一个严格的方框之内，其笔画更多地用笔锋写出，而且单个笔画的布置和表现力也更加丰富。毛笔的节奏和压力更加统一，更多的是圆笔而不是方笔，更加注重笔画的转折、勾笔和撇捺。对结构布置的重视，使得这种书体有更多的三维立体之感。

大约作于1705年至1707年之间的《梅花诗》册（第三十三号作品），显示了石涛对钟繇体楷书的"衰年"变法。题写的仍是二十年前的诗句，用的却是不同的纸笔（是一枝秃的画笔而非写字的毛笔），石涛向我们展现了一种简化的过程（见图4d—f）。尽管横笔和竖笔都变得更粗更直，但笔画的转折之处和钩笔的顿法，基本偏矮的字体结构和横、点之间的相对位置，在重要结构都显现出与其早期作品相似的感觉。只是《梅花诗》册题款上的字体结构比《探梅诗画图》卷上的要略松散些，这反映了他晚年精力的衰退。

除了钟繇之外，石涛经常效仿的楷书对象还有唐代大师褚遂良和元代画家倪瓒（参见第二十四号作品）。这两位大师的风格都非常优雅和优美，字体结构更细长、更锐利，笔画的起笔和收笔的特征与他人不同。石涛写于1700年前后的《千字大人颂》（图4e）正是用这种书体写成的，其特征是拥有钢丝般坚韧的、节奏轻快的、空间安排饱满的笔画。大约作于1705年至1707年的《梅花诗》册上的另一则题款（图4g）展现了石涛晚年书写的这种书体的"丰满型"变体。

倪瓒对石涛的影响并不是一个孤立的现象：在明末清初的"瞳眼地区"，画家们对这位元代画家产生了新的兴趣。石涛的一位同辈朋友姜实节曾在石涛1706年所作的《洪陔华画像》（第三十二号作品）上留下题跋。姜的字迹显示出，他也曾受到倪瓒书法的影响，但与石涛的书法相比，后者的书法带有更为张扬的艺术个性。姜字的结体更紧凑，其笔画要么向中心收缩，要么远远伸出到长方形的框架之外。除此之外，他每一笔的起笔和结束都有一个突然的顿挫，这种顿挫大约是受到"章草"笔法的影响。两位书法家笔迹的显著不同，他们之间的差别使我们认识到石涛对于诸多法度的根本性理解，以及在不同书体间丰富的表达形式。

在小楷的演化史中，由钟繇及其同侪发展出的小楷，在隶书发展到唐代"规范"楷书的过程中发挥了重要作用，它在结构上完善了楷法。与八九世纪通行的楷书相比，钟繇体小楷依然在一定程度上保留着隶书的笔法，但已从其早期形态中解脱出来的唐代楷书，更加严肃，更适合于题写碑文；重要的是，褚遂良在对楷书的

改造中将优美的隶书笔法与更加平衡对称的"唐楷"结合了起来。[1]更重要的是，石涛所仿效的倪瓒正是褚遂良的追随者，他的楷书也是以褚遂良体的楷书为本的。所以对石涛来说，隶书和楷书既在形态上也在演化史上紧密相关。

在楷书这种书体中，石涛博采众家的能力也是他能成为一位伟大书法家的一个重要原因。他对于上述大家的基本书法风格的掌握是真实而广泛的。尽管他将某些人看作效法对象，但实际上他绝无门户之见，一心采众家之长。人们能很容易地从他的字中看出沈周、黄庭坚或苏轼的风格，但更令人瞩目的是其中的创意，他随心所欲地选取自己想要的风格，并用不可思议的方式熔铸于一体。他1695年前后创作的《人物花卉》册（图4h）包含了一些黄庭坚的行楷笔法，但它们又被精心地与一种漂亮、曲折的隶书笔法混合在一起。字形倾侧，瘦长，笔画中多有颤笔，这正是黄庭坚的典型风格。[2]这些特点也可以在石涛模仿沈周的图4i中看出来，因为沈周的书法也效法黄庭坚。[3]但在图4h中，我们可以看到石涛将隶书风格与这些特色融合在了一起——特别是在那些撇、捺、竖、钩等笔画中强调行笔的均匀和舒展。图4i也值得注意，因为它揭示了沈周风格和石涛自身风格之间的微妙平衡。此外，方闻旧藏《山水》册页也在展现同一作品中融合众多风格方面提供了更多例证，它显示出石涛在因情绪变化而转化风格方面有无与伦比的能力。

行书可谓是石涛的日常书写字体。从根本上说，行书就是将楷书中决然分开的一笔一画用一次运笔连接起来，从而使字体更加流畅和富于动感。与石涛的其他书体一样，这种书体也在"肥"和"瘦"两极之间摇摆，写成什么样子将取决于毛笔的状况和写字人的心情。创作于1701年至1705年前后的《罗浮山书画》册（图4j）展现了一种较瘦的行书小字。它显现出笔锋的优美运动和干净利落的转折，既有"筋"又有"肉"。图4k和4l是"肥体"行书大字的范例，其字都宽阔而厚重；笔迹圆润，与"瘦体"相比，较少露锋。尽管二者在尺寸上区别很大，而且图4k中的笔画比图4j更为简化，但观者仍能认出这些字出自一人之手。此外，图4l的字型中也有苏轼的风格元素。

石涛效法的另一位书法家也值得一提：唐代大师颜真卿（封号鲁郡公）。[4]石涛对这位大师的借鉴，更多的是在笔法和笔力的模仿上，而不是在字型的相似上。石涛选取了颜真卿书法中最具风格特征的形式，并纯用中锋画出拙朴、果断的线条。奇怪的是，石涛在他的画作中用了这样的笔法风格，但在其书法中却没有用。这样的书法出现在1701年的《山水》册页（第二十六号作品）、1700年的北京藏

[1] 见褚遂良653年所作的《雁塔圣教序》，载《西安碑林》，图版53—56。

[2] 黄庭坚"行楷"的范例，见《书道全集》卷十五，图版58—61。参见作者之一傅申对黄庭坚书法的研究：Fu Shen Chun-yueh, "Huang Ting Jian's Calligraphy and His 'Scroll for Chang Ta-t'ung': A Masterpiece Written in Exile," Princeton University, ph. D. 1976.

[3] 关于沈周的书法，同上，卷十七，图版58—59。

[4] 关于颜真卿的书法，同上，卷十，图版12—65，第10—13页。

《山水》册页和其他一些作品中。在画册的一页上，他的题款证实了这一借鉴：
"此如鲁公书！"（图5）。就像他对其他大师的借鉴一样，他对颜真卿字形结构
的理解，也建立在对其风格的广泛了解之上，他并非仅仅熟悉颜真卿的某种特定书
风。他用一种更加自由的方式完成了借鉴，从直觉和本质上抓住了大师的精髓。正
因为如此，他才能与宋代大师[1]精神相通，而非仅仅是形似；并且在这一坚实的美
学基础之上成为一位集大成者。

　　其实，我们很难找出石涛行书风格的具体源头；他已经将这些源头融会贯通，
我们只能看到他强烈的个人风格。其中看不出当时流行书家（比如明代中期的文徵
明或明末清初的董其昌）的印记。这种独立于当时流行书风的艺术个性，与宋代书
家的尚意精神十分相似，也是石涛取得伟大成就的另一个原因。

　　与当时画界的发展一样，明末的书法界也显出一种令人兴奋的风格多样性，到
清初则成为固定的主流。那时候，无论在书法还是在绘画中，董其昌的影响都如日中
天，这一点可以从那些自认为是正统派画家的作品中看出，甚至也能从非正统派那里
看出来。不过，当时也有一些独立培养出自己个人风格的书法家，其风格与当时流行
的明中期的文徵明书风或明末的董其昌书风都不同。我们必须再次指出，在书、画
两界都很少有人写纯正的古体。无论是书法家还是画家，他们多数都只擅长一种书
体，最多两种：通常是小楷或行书。当他们要寻求变化时，他们或是在字体大小方
面，或是在潦草程度方面寻求，而不会去改变书体。大多数明代和清初的书法家都可
以归入这个类别：比如擅长钟繇体小楷和"大草"的祝允明（1460—1526），擅长草
书的陈淳（1483—1544），既擅长草书又擅长小楷的王宠（1494—1533），写得一手
漂亮行书的倪元璐（1593—1644）；还有好几位主要以书写小楷和行草而闻名的书法
家：张瑞图（1570—1640？）、黄道周（1585—1646）、王铎（1592—1652）和傅山
（1607—1684）等等。他们主要以小楷、行草和大字见长。[2]

　　晚明的一些地域性画家，在多样性方面比不上前文中的书法家群体，也远逊于
石涛。石涛还学习过他们中一些人的艺术风格。徐渭（1521—1593）、陈洪绶、查
士标、梅清、髡残、弘仁、龚贤，还有那些清代中期的扬州画家，也都只擅长一种书
体。这其中有两个例外，一个是与石涛一样兼擅四种古代书体的文徵明，[3]另一个是
虽与其他"四王"一样主要练习董其昌的行书，但也以其正体隶书出名的王时敏。[4]
还有一些晚明画家，如吴彬、邵弥和蓝瑛，确实在题写画作标题时偶尔用到篆书或隶
书，[5]但这些仅是偶一为之的例外情况，而且他们也并未因这些书体而闻名。

　　石涛与这些书法家的一个共同特征，是他们并没有像晚清书法家那样严格按照

[1]　亦见Ecke, *Chinese Calligraphy*, cat. no. 83。
[2]　他们的作品，见《书道全集》卷十七、卷二十一。
[3]　同上，卷十七，图版76—92。
[4]　参见韦陀（Roderick Whitfield），《趋古》（*In Pursuit of Antiquity*），序言及第131页。
[5]　参见高居翰编，《灵动的山水》（*The Restless Landscape*），第73、108—109、136—137页。

仿古的原则来复兴这些古代书体；[1]在更多的时候，是写字人将古体字的笔画用自己的方式融汇使用。其中尤为突出的，就是喜欢追求与隶书"神似"的石涛。这并不能说明他的写法是错误的，只能说明他并未刻意模仿某一个具体的样板，如果他的确是在摹写，那么也会稍作转化以免雷同。

石涛所掌握的书法类别和笔法风格跨度很大，但在他三十年的书画作品中，其字体的结构和笔画形态，却因其心理习惯和技术训练而看得出一致性，他的书法风格与他的绘画风格一样丰富。此外，在明末清初的书法发展语境下，石涛书法中强烈的综合性以及他区别于同辈和前辈书法家的特色，具有重要的书法史意义。石涛个人风格的跨度源自其对多种表现方式和多变风格的强烈兴趣，这样的情形也同样出现在他表现手法层出不穷的绘画作品中。（关于石涛书法更加具体的讨论和分析参见后文，其中会提供许多出自石涛之手的重要案例。）

石涛的绘画

石涛的绘画与古代前贤之前的关系，可以通过研究他题写在自己画上（包括传世的和被记录下来的）关于前贤的题识，他带有自我发挥的"仿"古代大师的画作，以及他临摹古代大师的画作（包括传世的和被记录下来的）来完成。这里所引用的石涛画论，是为了解释他传世的那些画作，也是为了重新构建其艺术思想，正是这些艺术思想催生出了我们所见的石涛画作。（在"石涛的艺术理论"一节，会用更加理论化的方式来论述他的绘画概念。）

关于石涛对于"临摹"的观念，他自己在收藏于波士顿的1703年册页的第六开题款（图6）上写得很明白："古人虽善一家，不知临摹皆备。不然，何有法度渊源？岂似今之学者，如枯骨死灰相似。知此即为元书画中龙矣。"[2]石涛并不反对传统的技艺训练方式：依靠亦步亦趋临摹许多名作来获得画艺。尽管我们不知道他在学画时所效法的具体对象是谁，不过他最早的绘画知识极有可能也与书法一样，来自传统的临摹之法，而且还会受到明末清初流行风格和时人对古人作品阐释的强烈影响。其实，即使是像梅清、龚贤、髡残和朱耷[3]这样的个人主义画家，对古代

[1] 关于清代"汉学"运动及其与篆书关系的最新研究，见雷德侯（Lothar Ledderhose），《清代篆书》[Die Siegelschrift (Chuan-shu) in der Ch'ingzeit]，特别是第57—64页。

[2] 参见波士顿美术馆，《馆藏中国画集成》（Portfolio of Chinese Paintings in the Museum），图版134，第24页（第六开）；本书原英译即根据该书修改而成。在波士顿所藏册页上的题款囊括了许多石涛对古人的主要想法，这里引用的只是很少的一部分。

[3] 举例来说，《梅瞿山画集》中（图版21—26）就有一本册页是"仿"沈周、高克恭、荆浩、关仝、吴镇、刘松年和赵孟頫。武丽生（Marc F. Wilson）在 Kung Hsien: Theorist and Technician in Painting 之中（第16—24页）指出了龚贤与古代画家之间的异同；我们通过龚贤传世的作品得知他对古人的观点，尤其是他在纳尔逊—阿特金斯（Nelson-Atkins）博物馆收藏的山水册页和手卷上的题款更能说明他的态度；见武丽生同书（图录第8—9号），以及方闻收藏的画册，图录第10号。后者中的题款在艾克《中国书法》（Chinese Calligraphy）中已有翻译，图录第80号。关于朱耷，见本书第三十六号作品，我们也是在这一背景下讨论他的书法的。

的佳作也极为熟悉，对这一点人们还缺乏足够的认识。石涛在完成1692年的北京之行后留下的一些题跋显现出，他已经见过了足够多的古画，这使他对自己的鉴赏力有了充分的信心。比如，他1699年在一幅同代人的作品上写下评论："今天下画师……古人真面目，实是不曾见，所见者皆赝本也。真者在前，则又看不入。"[1] 这种批评中的轻蔑口气与见识过大量古画的董其昌或其门人的口气相似。在这里，值得注意的是石涛并不反对古画或传统；他所批评的是当时那些对古画"看不入"的画家——"看不入"这三个字暗示他们缺乏透过古画的外在形式去理解其精神内涵的能力。

石涛在17世纪80年代早期的一些作品上的题跋，显示了他对古画和古代大师的兴趣正与他自身的艺术修为一同发展，从中还可以看出，最初他是作为一位画家而非鉴赏家对古画产生了兴趣。比如，1682年十开册页的最后一开上有一则发人深省的题款（图7）：

似董非董，似米非米，雨过秋山，光生如洗。今人古人，谁师谁体？但出但入，凭翻笔底。[2]

石涛对古人的"临摹"并没有牺牲自我形象；他扬弃了僵化的"似"，突破了古代风格的刻板形象，实现了对自我的表现。我们可以这样说，"自我实现"出现于画面的"似非之间"。[3]对他来说，这种方式就和雨后空山一般自然，只是"淡出""淡入"而已——通过全身心浸没在古人精神之中，并完全从外部形似的束缚中解放出来，其结果是获得了振奋古人精神的那种力量。

在这些17世纪70年代到80年代之间的早期作品中，人们可以感受到一种紧张感：他正尽力从前人风格中挣扎出来，以获得独立性。这种紧张感透过逼真的风格效仿和水墨浸润的线条与勾勒实体的线条间的对比呈现出来。像在1685年手卷、黄山册页和其他作品中那样偶尔出现的夸张，表现了他的某些不屑和反抗。但这一时期的其他作品也显示出，石涛此时的艺术驱动力主要不是来自对古人及其形式结构的反叛，而是来自对自我以及不断增长的艺术能量的探索与挑战，他必须驾驭住后者。这些力量偶尔会在怪异的形态和线条中释放出来——就像我们在他那些安徽及南京时期的作品中所看到的那样。石涛并不试图忽略或否定过去；恰恰相反，他与之相斗争，通过理解和汲取其真正营养从而避免被它压制（次一等的画家常常屈服于传统），让它成为自己创造工作的宝贵财富。

另一幅南京时期的画作，作于1685年的《万点恶墨图》（图8及第十八号作品图

[1] 傅抱石，《石涛上人年谱》，第85页。

[2] 参见《大风堂名迹》卷二，图版26。

[3] 参见本书第十八号作品，在讨论他对梅枝的画法时，分析过他的这种思想。

18–2），[1]其上的一则题跋让我们进一步了解了石涛与古代传统之间的关系：

> 万点恶墨，恼杀米颠！几丝柔痕，笑倒北苑！远而不合，不知山水之漾
> 回；近而多繁，只见村居之鄙俚。从窠臼中，死绝心眼。自是仙子临风，肤骨
> 逼现灵气！

在绘画的意义上，传统的米芾"米点"和董源的"披麻皴"在此画上仅留下
被提炼之后的形式。在石涛的时代，这两种10、11世纪画家的传统画法尽管经典，
但已经被用滥了，在此处则给石涛以画面上的启发：他以独特的方式重构了米点和
披麻皴，使其成为更具表现力的艺术元素。石涛不加掩饰地蔑视"米点"和"披麻
皴"这类空洞的母题，为的是将自己的"心眼"从既定形式的窠臼之中释放出来，
以取得与此天人交流的灵气。他所用的方式不是放弃这些旧的形式，而是将其为己
所用，以一种自由的方式去应用它们，让它们不再受到表现手法的限制。在这种语
境中，墨点和线条都被赋予了新的意义，其中包含对传统空间结构和透视的决然否
定，其以看似混乱的零落结构和并不固定的地平线完成了这些点。石涛将米芾和董
源都看成是活人，并对他们说："这些墨点让您生气了，这些皴线让您见笑了。"
这语气是大胆的和挑衅的，但也充满了骄傲和自嘲的意味。

在南京的那些年月里，石涛使用艺术和观念两种手段作为工具进行创作以彰
显和确立自己的艺术身份。他所用的基本工具不仅仅是笔墨、纸张和颜料，还有构
图、线条、皴，还有与某些前辈大师和特定主题相关的传统笔法形态和构图类型。
在这个阶段，他将这些基本元素运用到了自身艺术敏感性和艺术力量的极限。只有
当他用实验、成功和失败等最极端的手法解决在艺术创作中遇到的根本性问题时，
只有当他转过身来嘲笑自己和自己的解决方法时，他才能真正探索到自身艺术创造
力的最深处。

这段时间里，他的题跋更长了，而且呈现出更强烈的自我意识，同时对于艺
术价值的批判性讨论有了更强烈的兴趣。石涛意识到了前辈大师技法之间的差
异，但他并非以艺术史的视角，或是以某个大师或画派的视角去审视这些差异，
而是抽离了这些视觉特征的时间性，考虑的只是在作画时如何汲取或转化这些技
法。因此，与对特定对象（比如梅枝）的传统描绘法一样，传统的米芾"米点"
和董源"披麻皴"都会成为有意识的风格变形、构图创新和戏谑的基础。石涛以
前也曾游戏笔墨，所以这样的绘画在图式上并没有什么新意。有新意的地方，是
他在重构那些与前辈画家有特定关系的画法时所得到的乐趣。

[1] 《石涛名画谱》，图版1。此画现藏于苏州。感谢Maria Solange-Macias在翻译这些题款时提供的帮助。关于
佛教术语"心眼"，见诸桥辙次编，《大汉和辞典》卷四，10295/57。

图5　清　石涛　《山水》册页（"仿颜真卿笔法"局部）　1700年　故宫博物院藏

图6　清　石涛　《山水》册页（第六开题跋局部）　1703年
美国波士顿美术馆藏

图7　清　石涛　《山水》册页（第十开）
1682年　纸本水墨　大风堂藏

图8　清　石涛　《万点恶墨图》（题跋局部）　1685年　手卷　纸本水墨　苏州博物馆藏

图9　清 石涛 《唐人诗意山水（仿周文矩山水）》（第一开）
约1695年 八开册页 纸本设色 故宫博物院藏

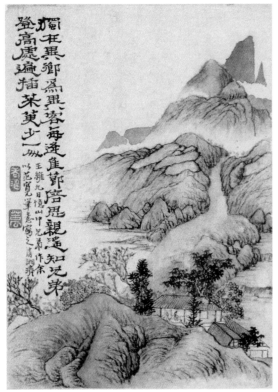

图10　清 石涛 《唐人诗意山水（仿范宽山水）》（第八开）
约1695年 八开册页 纸本设色 故宫博物院藏

一本大约是17世纪90年代中期创作的八开《唐人诗意山水》册[1]中记载的题跋，将此册与五代画家周文矩，唐代画家张志和，北宋画家李成、范宽和梁朝画家张僧繇联系了起来。对观者来说，除了在名义上认同这种说法之外什么也不用做，因为这些风格完全是以石涛自己的方法阐释的。然而，这些题跋不但显示出他与这些大师有画法上的联系，而且显示出他对于古代和晚近艺术批评中关于这些画家的普遍记载很熟悉。比如，在每一幅作品中，他都提到此画家的名字及其所用到的特殊笔法。在石涛那个时代，提到这些名字本身就是对它们所代表的技法和艺术思想进行点评，就像"米点"、董源"披麻皴"一样，名字与技法已经成为了同义词。石涛提到了周文矩的"瘦硬法"、张志和的"烟波景"、李成的"破墨法"、范宽的"笔意"、张僧繇的"没骨法"。在画这些画时，他再次展现了追求"似非之间"的想法。比如，他称他用了周文矩的"瘦硬法"（图9）——这种技法在传统上与周文矩近似传说的山水人物联系在一起。石涛采用了该法中"瘦"和"硬"的基本方面，但却在构图上有所创新。干净利落的画面上，处理空间的手法与众不同：画面上呈现出两个景深，一个向下聚焦在庭院的墙上（这个设计使画面贴近开窗的茅屋和席地而坐的文人，更添亲近之感）；另一个向上聚焦在那些郁郁葱葱、高大优雅的树上（远处低于树冠的山峦，更加突出了这些乔木高低不等的排列）。

要从字面上去寻找范宽抽象的"笔意"（图10），实在强人所难。不过，石涛这幅山水画的主要表现方式在坚实和壮阔方面，的确与宋代联系紧密。前景、中景和远景中的山峦都被很好地凸显出来了。从突出的巨石，到巧妙安排的有文人闲谈的茅屋，再到杂树和通向远山小路的地平

[1] 《石涛画集》，图版44—49。

线，这一切都被赋予了强烈的层次感。此页中笔法的精确性、紧实感和重量感，都接近于洛杉矶所藏的1694年册页和1696年《清湘书画》卷，这种相似性也帮助人们判断此画为1695年前后所作。

石涛"似非之间"的概念并不是说他自我认知混乱，或是说他没有能力描绘物象的特征。他在临摹沈周（第二十七号作品）及其他作品时，无论在绘画还是在书法上都仿得惟妙惟肖，表明他在技术上完全有这样的能力，只不过他从未让这种能力主宰自己的画作，即便到了晚年也是如此。除了直接临摹前辈大师之外，他毕生的画作中也反复出现倪瓒的风格。在石涛的诗作之中，他一直否认自己有意模仿倪瓒，比如他自己1702年的一幅画（图11）中写道：

> 诗情画法两无心，松叶萧疏意自深。兴到图成秋思远，人间又道似云林！[1]

石涛所期盼达到的与倪瓒的相似，远远超越了形式上的相似，他所追求的是更深层次上作画理念和诗情上的默契。如果这就是他所说的"仿"，那么其含义与正统画派所说的"仿"在实践中是不同的，如果不是在原则上就不同的话。因此，石涛对某件画作的真伪，或对忠实于某位大师画法、技巧，没有持久的兴趣。前辈大师们的作品就如同自然界的山水一样，是用来启发自己的源泉，也是存于其表现手法根源中的起"兴"之物。

石涛在《庐山观瀑图》（图12）上写的题记表达了自己面对古人时的心理感受。他提到了郭熙的画。无疑，石涛在北京时见过这些画。他再次谈到，作画应该体现对自然的理解，而非仅在形式上模仿古人：

> 人云郭河阳画宗李成法，得云烟出没、峰峦隐显之态，独步一时。早年巧瞻工致，暮年落笔益壮。余生平所见十余幅，多人中皆道好，独余无言，未见有透关手眼。今忆昔游，拈李白《庐山谣寄卢侍御虚舟》作，用我法入平生所见为之，似乎可以为熙之观，何用昔为？[2]

石涛受到了古人作品的挑战，但并未被其压倒；他平视前辈大师，甚至觉得自己能超越他们。他的评判标准并未受到成见、赞誉和观看方式的影响：他用自己的眼睛看，并根据自己的理解得出结论。他和古人一样有眼、有耳、有脑，在创造力上也居于同一水平，而且继承了哺育了前辈画家的旺盛能量。这就是他"个性"的真正源泉。从直接取法于大自然的角度说，他对他的画法（"我法"）有着极度的自信。他在绘画中所追寻的，正是他在郭熙（或其他古人）的画里没有找到的东

[1] 《大风堂名迹》卷二，图版5。
[2] 《明末三和尚》，图版5和8。参见Edwards, "Tao-chi, the Painter," p. 23；我们对其文字的解释略有不同。

图11 清 石涛 《仿倪瓒山水》(题跋局部)
1702年 立轴 纸本水墨 大风堂藏

图12 清 石涛 《庐山观瀑图》
(题跋局部) 约1697年
立轴 纸本设色 日本泉屋博古馆藏

图14 清 石涛 《雨打芭蕉》
(博尔都跋) 约1700年
立轴 纸本水墨 大风堂藏

图13 清 博尔都 《山居楼观》册页
纸本水墨 藏处不详

西，那就是要"透关手眼"，将大自然内部的真意透过画面直达观画者的内心。

石涛在北京

在北京，石涛从1689年末住到了1692年秋。如上文所述，他与博尔都的交游是这一时期的重要事件。博尔都可以算是石涛在京师的"人脉"，同时也是当时少数能够理解石涛本人及其艺术的人之一。石涛临摹了许多博尔都收藏的人物画作，比如明代画家仇英的《百美图》和唐代画家周昉的《百美图》。这些标题听上去很动人，因为它们是石涛传世作品中少有的人物画。博尔都显然很喜爱仇英摹本，因此当他1701年要将此画送到扬州重新装裱的时候，他请求石涛为此画再写一篇题记。在题记中，石涛说他在博尔都的收藏中见过周昉、赵孟頫和仇英的人物画，这些都是他所倾慕的作品，并且还非常谦虚地为自己不擅长人物画而道歉。他似乎还临摹过博尔都收藏中的宋代织锦。

经由博尔都介绍，石涛得以浏览北京城内一些最为重要的私人收藏。其中比较知名的有耿昭忠（1640—1686）的收藏。尽管耿昭忠本人早几年就去世了，但他的收藏至少到17世纪90年代早期仍然完整保留。石涛也可能通过共同好友的介绍，看过周亮工（1612—1672）家的一些收藏，尽管这一点难以证实。[1]

虽然博尔都未曾受过传统的作画训练，但他的画风中有文人和文人画的趣味。其山水画册中的一开（图13）[2]显示他对李流芳和程嘉燧（参见第五号作品）等明末清初文人画家的风格十分熟悉。其中有几分石涛般的直白和魅力，还可以看到与他相似的略有倾斜的构图，以及用多重墨染来统一画面各个部分的技法。

石涛为博尔都所作的画绝少幸存至今，其中有一幅是他最精美的大幅立轴之一《雨打芭蕉》（图14）[3]，画上还有他这位满族朋友的题诗。如同他的绘画风格一样，博尔都的书法显示了他的天分、内敛和敏感，尽管他还算不上一位大师。博尔都在此画上的题诗，与他在山水册页上的题款有着相同的书法风格，并且与石涛的画作相得益彰。此画未题日期，但从落款（"清湘陈人大涤子"）和风格上看，应属于石涛晚年在扬州时的作品。其格外润泽的墨色，收放自如的晕染和泼墨，与1700年的《秋瓜螳螂图》接近，其画竹叶的笔法与1700年中期所画的《蔬果图》（第三十一号作品）相似。所以这幅作品的创作年代应该在1700年左右。石涛在画竹叶时所用的浓淡墨色，与他创造复杂空间感的意图是一致的：看似随意其实结构分明的茎，凸显出深浅不一、宽大、湿润的墨色层次。这种视觉化的效果，与他笔下群峰的空间分布效果相似。这幅作品成为他"湿笔"画芭蕉的代表，与他约1695年的《人物花卉》册页（第二十号作品）和约1698年的自画像（第二十五号作品第

[1] 关于这个过程，见郑拙庐《石涛研究》，第27—30页；傅抱石《石涛上人年谱》，第86、93—94页；Jonahan Spence, "Tao-chi, an Historical Introduction," pp. 17–20。

[2] 《明清の绘画》，图版91。

[3] 《艺苑遗珍》卷四，图版25。

九开）中"干笔"芭蕉相映成趣。

对石涛而言，博尔都不仅仅只是赞助人或密友。他的住处，必定也是海内诗文书画、文人墨客荟萃之所。博尔都的影响力及其广泛的交游，成就了下面这两幅极为重要的画作，这是两幅石涛与当时的一流画家兼正统画派的领军人物王翚（图15）和王原祁（图16）合作的作品。我们尚无决定性的证据，证明这些画家曾经聚在一起完成这些作品。但博尔都在促成此事的过程中无疑起了关键的作用。[1]无论是通过其他收藏家还是博尔都本人，这三位画家肯定见过彼此的画作。王原祁曾如此评价石涛："海内丹青家不能尽识，而大江以南当推石涛为第一，予与石谷皆有所未逮。"[2]这段广为人知的评语除了反映出王原祁之慧眼，或许也反映了博尔都对石涛的热情。博尔都似乎拥有当时其他收藏家所不具备的某种艺术上的预见力和超凡的品味。此外，王原祁对石涛的评语也埋下了其他正统派画家欣赏石涛的种子，比如本书中两位19世纪画家陈焯（见第四十号作品）和顾沄（见第四十一号作品）。

与王翚合作的这幅画，包含有一竿劲竹和散落在三个连续层面上的数丛兰草。以淡墨打底，让整幅画显得简洁而祥和。据石涛写在左上方的题记所言，是博尔都请求他作一幅如此主题的画，而且还要留出空来以备"高人"补石。石涛先小心地用兰草在不同位置定出构图框架，从而为他的合作者留出一些自由创作的空间。他谦虚地说，他画的这些尚不足以成画，"尚待点睛"。从这些文字看，在他作画时，王翚似乎并不在场。的确，这样合力完成的画作并不需要两人聚在一起完成，有时两人作画的时间甚至会相隔很久。

在与王原祁合作的画中，墨竹被风吹得乱舞。画面带有动感，还有一种来自叶片沙沙声的听觉效果。这次，除了简短的自谦之外，石涛没有留下任何告诉我们作画情况的文字。两相比较，还是在这幅《风竹图》中，两位合作者的风格融合得更好。石涛的三丛兰草墨色由深到浅、依对角线递进分布，王原祁通过在地面上强调三个层面承接了石涛的设定。王原祁所添上的石块和前景中的大石头，加强了空间深度、密度、质感和流动性。他在画这幅画时，似乎动了许多脑筋。那些石块毛茸茸的干皴，是用画笔的快速运动画出的；它们正好与王原祁17世纪90年代的作品相似。1700年之后，他的笔法风格变得更粗重了。[3]

相比之下，王翚所画的部分显得更单调，更像一面屏风，但我们需要细心观察这种巧妙的构思。其山石土坡斜面要更低些，还有一些起伏，这样的处理能让兰草及其伸展方向融入到空间中来。那块中间带孔的山石正好落在两个土坡之上，以求

[1] 与王翚合作之作，见《石涛书画集》卷一，图版9；与王原祁合作之作，见台北故宫博物院，《故宫名画三百种》卷六，图版289。

[2] 郑拙庐，《石涛研究》，第73页。

[3] 比如他画于1694年的《夏景山水图》或他1693年之后的《华山秋色图》；见台北故宫博物院，《故宫名画三百种》卷三，图版275—276。关于王原祁风格的发展和作画方式的简要研究，见江兆申，"Wang Yüan-ch'i: Notes on a Special Exhibition"。

与第三丛兰草相遇。在王原祁的画中，竹竿是笔直向上的，其叶片还在动；而在此画中，竹叶是静止的，竹竿和兰草各向相反的方向倾斜。王翚所画的向右边靠的山石正好平衡了这倾斜的轴线。有人或许会期待他用随性的粗笔去画，以求与竹子相融合，但一般而言，即兴"写意"并不符合王翚的作画风格。他17世纪90年代的作品揭示出他仍用柔软的画笔和"解索皴"这样的王蒙式精细笔法作画。[1]

这些对比中可以看出，此"二王"的艺术秉性和用笔习惯的不同，而这在他们的落款中也可以看出来。王原祁寥寥数字的落款在左上角："麓台补坡石"；而王翚表明自己贡献的方式则更为谦逊：在山石的底部用小字写上："耕烟散人王翚画坡石"。虽说与王原祁合作的那幅画以其爽利的笔法和动感让人折服，而与王翚合作的这幅画则更显恬静，在构图上运思更深。这两幅画都不能算是石涛成熟时期的画作，但属于现存这类题材中他最早的纪年作品。他晚年时画的竹子功力更深。在1693年至1694年的《大观》[2]十二巨屏中，有竹子、花卉和芭蕉，这是他这类题材中的早期杰作，同时也揭示了他在这些题材上所展现出的复杂性和画面控制力，所有这些均在他17世纪90年代晚期到18世纪早期的作品中到达了登峰造极的境界（例如第二十、二十二、三十一号作品）。

竹与兰都是石涛山水画构图中的小角色，但他的风格并非没有产生影响。身为"扬州八怪"之一的郑燮（字板桥，1693—1765）就深受石涛所画竹、兰的影响，他的声望和风格全都基于这两种题材之上。他曾说："燮……极力仿之（石涛），横涂竖抹，要自笔笔在法中，未能一笔于法外，甚矣石公之不可也。"[3]尽管郑燮学的是石涛，但通过拓展石涛画法中某些风格细节以契合自己的秉性，他也在墨竹画史中留下了自己的一笔。他1757年画的立轴（图17）[4]展现了他对平面布局竹竿画法的探索。事实上，他主要的兴趣在于竹竿及其千变万化的位置。与石涛相比，他的竹叶更直、棱角更分明，而且他似乎对墨色对比的兴趣不那么大。郑燮将诗文和书法元素加入绘画构图之中的创造，是他另一个突出的风格特点。这些字穿插于竹竿之间，其竖列和字块已经成了保持画面空间平衡不可或缺的部分。

虽然石涛的主要精力放在山水画上，但他在次要题材作品方面的贡献同样十分重要，这表现在他对扬州画家们的影响上。他晚年（见第二十九、三十一号作品，以及相关图片）曾用孔子的话自况："吾七十而从心所欲，不逾矩。"[5]从艺术创

[1] 比如他1692年画的《山阴霁雪图》手卷；见韦陀，《趋古》（*In Pursuit of Antiquity*），图录第19号，第147—149页。

[2] 刊于《艺苑遗珍》卷四，图版27。

[3] 《板桥题跋》，第128页。

[4] 刊于《明清の绘画》，图版131；也见于艾克，《中国书法》（*Chinese Caligraphy*），图18和《书道全集》，系列二，卷二十一，第100—101页，其中可以见到郑板桥的另外两件作品。

[5] 出自《论语》，第二篇《为政》第四条；翻译见James Legge, *The Chinese Classics: The Confucian Analects* (rpt. Taipei, 1966), vol. 1, pp. 146–147；Arthur Waley, *The Analects of Confucious* (London, 1938), p. 88。

图15　清 石涛 王翚 《兰竹图》 1691年
立轴 纸本水墨 香港至乐楼藏

图16　清 石涛 王原祁 《风竹图》
1691年 立轴 纸本水墨 台北故宫博物院藏

图17　清 郑燮 《墨竹图》 1757年 立轴
纸本水墨 藏处不详

作的角度说，这指的是他的心和手都能按照他头脑中的图景来工作，寥寥数笔就能为兰竹灌注精神，而后辈无人可及。

直到19世纪，来自其他艺术中心、观点更保守的收藏家和批评家才承认石涛画作的价值。王原祁是他那一代人中，第一个开启这个潮流的人。尽管在上文所引述的赞誉中，毫无疑问，他提到的是石涛作品中的灵性，但石涛要是仅仅拥有这种灵性还不足以赢得他的尊敬。这段引文暗示王原祁在衡量石涛的成就时，用的是与衡量自己及王翚同样的标准。由此或可认为，他在暗示，与"四王"一样，石涛的艺术同样扎根于传统。传统给予了石涛和"四王"画作气势恢宏的力量，而这也正是后来那些因袭者所缺少的。

石涛的艺术理论

石涛之所以伟大，不单单因为其绘画和书法，也因其艺术理论。近年来关于其史无前例的作品《画语录》的研究，主要是从哲学角度去理解其中错综复杂的内

容。[1]这些令人钦佩的论文是非历史性的，对于石涛与他的同辈人、与艺术传统的关系并不那么重视。[2]然而，石涛的艺术及艺术理论主要反映了他的时代和当时的艺术理论形式。《画语录》对于艺术的精神属性和技术属性给予了同等程度的重视，这与明末清初的时代风气截然相反，因为那时人普遍相信能用法度和规则的手段实现这两个层面。[3]正如这些评论所示，我们希望在本书中补充前人的石涛研究尚缺乏的研究方法。我们主要将石涛看作一位画家和绘画理论家（而不是一位哲学家），所以讨论的对象不限于《画语录》，而是同样包括其题识、有记载的题跋和其他视觉材料。尽管下面的这些论述远非全面，但我们相信它能为更加深入的研究指明一个有用的方向。

那些有关石涛僧侣生活的文献是如此之稀少，以至于人们只能通过宗教对他艺术的影响，去揣测他的宗教思想和哲学思想。他与禅宗临济宗的联系和他对道教的兴趣，深刻地影响了他的画作。如他自己所说："我不懂如何解释禅……"[4]似乎正是因为艺术在他的生活里占据中心位置，才产生出了他的艺术理论中那些形而上学的部分，以及他关于古人和自然世界的理念。同时，人们也很容易理解，他关于自然和人的观点与明末清初的思想是很合拍的，因为他在很大程度上也是那个时代的产物，但正因为他作为一个画家的行动滋养了这些思想，使其别具价值。如果我们要在他的理论中寻觅他的"思想"，那么作为他思想中不可分割部分的艺术思想和艺术眼光就是我们最好的钥匙。

石涛和董其昌

由于反映了石涛极端的个人主义和对传统的否定，下面这句话时常被引用："古之须眉，不能生在我之面目；古之肺腑，不能安入我之腹肠。"（《画语录》第三章《变化》）[5]与之相反，集古人画法之大成且作为正统画派奠基人的董其昌

[1] 参见姜一涵《苦瓜和尚画语录研究》，第397—546页；也见周汝式，《寻求"一画"：石涛〈画语录〉的起源和内容》。

[2] 见Pierre Ryckmans（李克曼），"Les 'Propos sur la Peinture' de Shi Tao: Traduction et Commentaire"，这是西方世界最完整的《画语录》阐释。这篇杰出的文章最早于1966年发表在《亚洲艺术》（*Arts Asiatiques*）之上。感谢江文苇（David Sensabaugh）向我们介绍这一点。不幸的是，由于时间相隔太近，我们未能充分利用和参考李克曼的研究。不过，我们很高兴地发现，他的研究基于广阔的美学和历史视野，而且对文本的阐释有许多与我们是一样的。

[3] 关于这个主题在思想上和文化上的背景，及其与艺术和文学理论的关系，见何惠鉴的精彩论文 "Tung Ch'i-chang's New Orthodoxy and the Southern School Theory"；也见方闻，"Tung Ch'i-ch'ang and the Orthodox Theory of Painting"；Mae Anna Quan Pang, "Late Ming Painting Theory"，见高居翰编，《灵动的山水》（*The Restless Landscape*），第22—28页。

[4] 郑拙庐，《石涛研究》，第31页；译文引自吴同，《石涛年表》，第60页。然而，这段话很有可能是他晚年在扬州时所说，所以它并不一定出于宗教上的热情或对佛法的深深信仰。

[5] 来自《画语录》的引文，我们用的版本是于安澜所编的《画论丛刊》卷一，第146—159页。关于中外文献的详细参考书目，见周汝式，《论石涛著述》，《石涛的绘画》（*The Painting of Tao-chi*），第71页；Pierre Ryckmans, "Les 'Propos sur la Peinture' de Shi Tao," pp. 197–198。

经常被人用他自己的话加以总结："画家以古人为师，已自上乘。"[1]如果将我们对石涛和董其昌艺术理论的理解都局限在这样的话里，那很可能会夸大他们各自作为"个人主义者"和"正统主义者"的身份：在这样的标签下，石涛就成了一个试图与传统断绝一切关系的人；而董其昌就成了一个盲目的古画临摹者。

如果我们跳出上述总结式的陈述之外，我们就会发现：其实董其昌的最终目的并非模仿古人，恰恰相反，他所追求的是通过对一系列古人所用绘画原则和方式的变形和"发酵"来与古人"神会"（即所谓"酝酿古法"）。[2]关于对所师法者的"变"，董其昌在下面这句话中说得最为明白："学古人不能变，便是篱堵间物。"[3] "变"指的是一种自我实现，即吸收消化古人作品背后的真正力量，并在这个过程中培养出自己的艺术感觉，以使之能达到像一面镜子一样反映古人精神的境界。

这种转化所蕴含的精神训练，正是书法实践的一部分。在传统的临帖训练中，研习者通过对前人技巧的长期模仿和直觉上的领悟，最后将自己从纯粹模仿中解放出来，并能真正反映出古人的精神与内心。这种精神上的对等，是与古人交流的一种形式，它最终能让研习者跳出已经固定的范式，并不断培育对自己的认识。因此，对董其昌而言，这个转化的过程是建立在历史风格形式和精神两个层面的总结之上，并以掌握大自然的原则为基础。正如他所说的："守法不变，即为书家奴耳。"[4]不过，作为一种自我实现的方法，这种方式有赖于施行者的意志和天分。"神会"意味着进入心灵自由的领域，在其中，笔墨所创造的形式是自己独一无二的形式，因为只有"其可传者自成一家"的精神，"临摹最易，神会难传"。[5]所以，临摹古代名家虽然在目标上是历史性的，追求精神交汇的本质则是非历史性的，因为其目标是要成为古人在精神上的同代人。

当石涛开始他的画家生涯时，临摹、变、神会和个人风格这些董其昌思想中的重要概念，并未因为董的去世而消失。石涛经常性地、连续性地提到这些概念，不仅表明董其昌对他影响巨大（无论他自己是否意识到这一点，因为他似乎从没有提到过董其昌的名字），而且也表明了，对于那些尝试接受传统的艺术家来说，这些都是最为基本的美学概念。

我们没有什么17世纪80年代之前的材料，来让我们追溯石涛的艺术理论是如何产生的。不过，从1682年开始，尤其是在17世纪90年代，他用更多的文字和更激烈的形式，表露出他作为一个独立画家的意识与他所继承的艺术传统之间的冲突。比如，在樱木俊一收藏的1691年九开《山水》册的最后一开上所包含的文字，是他传

[1] 引自《董华亭书画论》，第44页。

[2] 见《题唐宋元名人真迹画》，《容台别集》卷四（1/9a），第1703页。

[3] 《画旨》，《容台别集》卷四（6/19b），第2126页。

[4] 《容台别集》卷四（4/49a），第1941页。

[5] 《画禅室随笔》，第44页。

世作品中对自己艺术立场最为透彻的分析之一。[1]在他其他的题跋（包括在现存作品以及文献记载中的）中，也表达了类似的想法。《画语录》中的表述则更具综合性和系统性。

正如前面关于石涛书法和绘画的讨论中的那些引文中可以看到的那样，他对于古人和临摹的态度最富于创意和挑战性。他在波士顿所藏的1703年画册的第六开上写下："古人虽善一家，不知临摹皆备。不然，何有法度渊源？"他的目标是"具古以化""惟借古以开今"（《画语录》第三章《变化》）。对他而言，"化"比"变"更为关键。他既用这种方式表述与古人的关系，同时也借用了董其昌用过的"主—奴"比喻。"化"意味着掌握所有创造性原则，从而让人可以自立门户（比如"了法"）。因此《画语录》紧接着奠基性的第一章《一画》之后的，就是重要的第二章《了法》："有是法不能了者，反为法障也。"如果不能摆脱成法，则"是我为某家役"（《画语录》第三章《变化》）；在石涛看来这也是在为奴，或是在吃别人的"残羹"。而要是能真正地认识传统与现在，就能成就自己的艺术自由和自觉意识，即"传诸古今，自成一家"（《画语录》第七章《氤氲》）。

石涛与他的同辈人

明末清初，除了正统画派之外，各式各样新的绘画表现形式也涌现出来。在洛杉矶所藏1694年册页的一段长题中（图18），石涛提到他见证了这些新的表现形式的发展：

> 此道从门入者，不是家珍，而以名振一时，得不难哉？高古之如白秃（髡残）、青溪（程正揆）、道山（陈舒）诸君辈，清逸之如梅壑（查士标）、渐江（弘仁），干瘦之如垢道人（程邃），淋漓奇古之如南昌八大山人，豪放之梅瞿山（梅清）、雪坪子（梅庚，梅清之弟），皆一代之解人也。吾独不解此意，故其空空洞洞、木木默默之如此。

这段话至少有三个值得注意的地方。其一，石涛在这里提到的所有画家几乎都年长于他，不同寻常的是，他以宽容的态度对他们品评了一番。这种敬意，并非常有的对前辈的尊重，而是对他们人格和艺术成就的真诚倾慕。我们知道，当石涛住在宣城和南京时，他与其中的一些画家及其作品曾有过直接的接触。第二个不寻常之处，是石涛在这段话中提到了自己所欣赏和学习的艺术家姓名，这在他的作品中极为罕见。此外，还有石涛对他自身艺术才能的否定，这样的表达衬托出他对前辈的倾慕。其三是品评中的用词，他主要以强调表现力的词汇来进行品评：高古、清

[1]　刊于《石涛名画谱》，带缎面的日本影印本，无日期。最后一页刊于Victoria Contag, *Zwei Meister chinesischer Landschaftsmalerei*, pl. 17。比较简易的版本见《石涛书画集》卷三，图版86。

图18 清 石涛 《老树》（第五开局部 鸣六先生上款） 1694年 八开册页 纸本水墨 洛杉矶郡艺术博物馆藏（王季迁旧藏）

图19 清 陈舒 《老树瀑布》（第二开） 三开册页 纸本水墨 藏处不详

逸、干瘦、淋漓、豪放。其中，高古、清逸和豪放原先是用来品评古典诗词的，后来也曾被用来评价画作，[1]但这其中的"干瘦"和"淋漓"都指的是笔法，是专门用来描述水墨画的表现手法和表现形式的。

艺术理论史学者之所以对这段题款会如此感兴趣，一个重要原因就是"干瘦"和"淋漓"会与高古、清逸和豪放这样的传统品评概念并列在一起。对"干"和"瘦"的喜爱尤为重要，因为这是艺术批评中出现的全新概念。在评价安徽画家的风格时最先用上了这个概念，其中的一些人石涛在此已经提到。尽管他只用这个词来形容程邃（见第十七号作品图17-2）的风格，但其实他也可以用它来评价戴本孝（见第十七号作品图17-1）和陈舒（图19）。除此之外，"干瘦"其实也是石涛早年独特的诗画风格，这显示了他与安徽画家群体不同寻常的亲密联系。他的风格同样也与晚明其他地域的画家相关，比如南京或吴地的画家。被他称为"清逸"的查士标（参见十四号作品）和陈舒都在南京享有盛名，另一位在南京生活的画家胡玉昆的风格也应该会受到他的喜爱。邵弥作品中一些更自由、更有想象力的方面，也可为石涛之先声。[2]不过，尚无证据表明石涛曾经见过胡或邵的作品，石涛作品与他们在形式上的相似性或许反映了时代风格的某种交汇。

另一个需要强调的概念是"淋漓"，这个词不仅仅指浸润或湿润，它还表达了墨色中淋漓尽致的感觉。石涛想要赞扬八大山人的地方正在于此。同时，与"干瘦"一

[1] 这些术语最初来自诗词评论；比如司空图的《二十四诗品》，见何文焕编，《历代诗话》（初版于1770年；再版于台北：1956）卷一，第24—27页；英文本见Yang Hsien-yi（杨宪益）and Gladys Yang（戴乃迭），"The Twenty-four Modes of Poetry," in *Chinese Literature*, vol. 7 (1963), pp. 65–77；石涛的"清逸"与司空图所说的"飘逸"类似。

[2] 胡和邵的作品最近在伯克利展览［高居翰编，《灵动的山水》（*The Restless Landscape*），特别是其中的图录第59，19和20号］，这些作品分别来自景元斋收藏、西雅图艺术博物馆和密歇根艺术博物馆。

样，用墨和用色上极致的"淋漓"也是他晚年在扬州时的主要风格。石涛的同代人也将八大比作徐渭（见第二十号作品第二开上的题跋）。徐渭和八大的作品完美地阐释了"淋漓"这个概念，这表现在他们对特定画派和传统的超越，以及对用湿墨描绘形体的各种可能性的大胆探索。然而，他们是靠自己的天赋才在风格上取得突破，因为湿墨渲染本来就是许多画家的基本功。就如同他从前人的自由表现方式和笔墨创新那里汲取营养一样，石涛也从安徽和南京的画家那里学到了绘画方法。

在这段时期，技术和风格上的创新也逐渐引发了评价口味和美学品味上的改变。批评家和艺术家的描述性术语反映了这样的趋势。无疑，在保守分子眼里，这些已经成为视觉和批评框架关键的改变微不足道。但像吸收并掌握了上文所涉及前辈画家的画法和表现方式那样，石涛接受了这些改变并拓展了它们。例如"淋漓"和"干瘦"、"高古"和"清逸"都出现在了他自己的作品中。这些词语概况出了他晚年作品的基本特征。通过将这些他所倾慕画家和画派的表现手法融会贯通，他在实际上超越了这些人。

在另外一些地方，石涛评价起今人来，也同其评价古代画家一样孜孜不倦。他用来品评他人作品的美学标准，与他评价自己作品的标准是一致的，而且对他人的批评其实就是自我批评。因此，这本册页题识中出现的对其他画家的点名赞扬不仅是罕见的，同时也极有助于我们窥测他内心的艺术标准。

他对同时代人的评价标准与古代画家是一致的。比如在1682年的一本册页上的题款中（图20），他批评云间（华亭或松江附近）画家说："笔枯则秀，笔湿则俗，今云间笔墨，多有此病。"[1]值得注意的是，石涛说这番话的时候，正是他自己常用枯笔的时候。如上所述，石涛攻击的对象并非该地区包括董其昌在内的晚明画家，而是那些将董其昌风格的某一方面拓展并夸大了的清初后起画家。

另一番对其他地区画家目光狭隘的批评，见于他1699年的一则题跋：

> 今天下画师，三吴有三吴习气，两浙有两浙习气，江楚两广中间、南都秦淮、徽宣淮海一带，事久则各成习气，古人真面目，实是不曾见，所见者皆赝本也。真者在前，则又看不入。[2]

"习气"这个词，指的是俗气或不好的习惯，这个蔑词也常见于董其昌的笔下。石涛这段评论的文眼在于"事久"二字，它点出了这完全是后人墨守成规带来的弊病。艺术史研究者感兴趣的是，石涛在此非正式地列出了一些他心目中的清初绘画中心。很可能，这里所指责的就是那些"师古人之迹"而"不师古人之心"（见图22）的当代画家（即"今天下画师"，后文中波士顿所藏1703年山水册页里

[1] 大风堂收藏，《大风堂名迹》卷二，图版25，可惜的是，石涛没有提到他说的云间画家具体指的是哪些人。
[2] 《大涤子题画诗跋》，4/85。

所提到的画家指的也是他们）。

石涛对当时画家的批评在下面这段题跋中更加激烈，他同时还点出了他所认为的创造力来源：

> 今之游于笔墨者，总是名山大川未览，幽岩独屋何居，出郭何曾百里，入室那容半年，交泛滥之酒杯，货簇新之古董，道眼未明，纵横习气安可辩焉？自云曰："此某家笔墨，此某家法派。"犹盲人之示盲人、丑妇之评丑妇尔，赏鉴云乎哉。[1]

这段题于1691年的题识，应该是石涛在北京时所写。他批评了这些画家对于古人的浅薄见识，而这些古人正是他们的艺术渊源，同时还批评他们对自然界缺乏敏感性，因为自然界是他们最为接近的感官环境的。按他的理解，踏遍名山大川有助于开阔自己的胸襟。董其昌其实也强调过类似的原则："行万里路，读万卷书。"[2]对石涛而言，学习古人就意味着真正理解古人的想法，应用古人的创作原则。在这里，"道眼"是最关键的一个词。与其他那些用了"眼"字的概念（比如心眼、手眼）一样，它代表了直觉和顿悟，是一种透过表面，直抵万事万物核心的能力。[3]

石涛的艺术理论与古代作品

上文曾经引用过董其昌的话："画家以古人为师。"这句话的全文是："画家以古人为师，已自上乘。进此当以天地为师。每朝起看云气变幻，绝近画中山。"[4]董其昌看重取法于大自然，在这方面他与石涛是一致的。在石涛《画语录》第八章《山川》中我们看到："山川使予代山川而言也，山川脱胎于予也，予脱胎于山川也。搜尽奇峰打草稿也。"

尽管两位大师对自然的看法出奇的相似，但是我们必须承认其观点有两处根本性的不同。董其昌对于自然的观点来自于他对古人作品孜孜不倦的研究，他不但是艺术品的大收藏家，而且也是一位艺术史家。我们或许应该说，董其昌的看法源自历史，因遇到自然而豁然开朗。他看待自然风景的方式，是在精研古代大师画作的过程中建构的。他记载，有一次他泛舟洞庭，见"至洞庭湖舟次，斜阳篷底一望空阔，长天云物，怪怪奇奇，一幅米家墨戏也"。[5]而石涛则说："山川与予神遇而

[1] 《听帆楼书画记续》，2/652。

[2] 《画旨》，《容台别集》卷四（6/4a），第2097页。

[3] 这些都是佛教术语。参见诸桥辙次编辑的《大汉和辞典》卷二，39010/79，此处引用了《楞伽经》。关于这些概念在文学和艺术理论中的各种衍生变化，亦见何惠鉴，"Tung Ch'i-chang's New Orthodoxy and the Southern School Theory"。

[4] 《画旨》，《容台别集》，第2017页。

[5] 《画旨》，6/3a，第2093页。

迹化也。所以终归之于大涤也。"（《画语录》第八章《山川》）与董其昌相反，石涛的艺术思想来自自然本身，遇到古人作品而豁然开朗。他并不需要使用古人的风格来欣赏自然。他的体验是直接的、直觉性的，并显然是神秘的。他将自己视作自然力量的化身（"山川脱胎于我"），所以才迫不及待地要为它们"代言"。其间并不需要古人的楷模作为中介。

这种画家意识与所画之物融为一体的现象，不但是石涛创造力的来源，而且也是他在从事绘画创作时的精神状态。在文献中，这样一种态度至少可以追溯到宋代。当苏轼观察文同画竹子时，用一首著名的诗记录了文同的体验："与可画竹时，见竹不见人……其身与竹化，无穷出清新。"[1]

与那些前辈大师们一样，对石涛和董其昌而言，创造性活动是一种自我实现的形式。他们留下的文字表明他们沉浸于艺术创作之中，借由美学体验而获得头脑的澄明、心情的愉悦和直觉性理解。不过，两位大师的主要艺术目标，依旧是由唐宋艺术传统中的美学价值体系所建构的。比如，一个人是否能完成创作模式的转换是一个关键事件，它还关系到此人是否能成为一位大师——即拥有完全属于自己的风格特征。自古以来，这都要通过综合或重构过去的创作模式来实现。例如"自成一家"这个说法指的就是对于形成个人风格的高度自觉。这在历代大师的记载之中一再出现。在中国，尽管这类关于自我意识和个人主义的想法在16、17世纪之前并不流行，[2]但在古代精英阶层的大师那里，它是不可或缺的创造性要素。因为在某种意义上，只有某位画家、诗人或书法家有了让自己的风格区别于前人的能力，他才会产生这种个人主义。虽然石涛的个人主义中那种迫不及待的紧迫感是晚明人文主义思潮的结果，但他在艺术上的自我定位仍然与唐、宋时代的诸位大师有着一样的基础。从根本上说，去迎接"自成一家"的挑战并创立能流传下去的独特风格，是对艺术史创新传统的一个必要回应。因此，这并非属于某一代艺术家的专利，而是每一个欲实现自我的艺术家的权利。

这种自我意识在宋代文人的笔下尤为突出。黄庭坚曾言"随人作计终后人，自成一家始逼真"，还说"书当左右如意，所欲肥瘠曲直皆无憾"。[3]此语与米芾的话类似："随人学人成旧人，自成一家始逼真。"[4]宋代诸位大师中较为年长的苏轼，曾这样评价欧阳修的字："欧阳公书，笔势险劲，字体新丽，自成一家。"[5]

画家郭熙在他论述山水画作的《林泉高致》中，更进一步指出了这样的哲思可

[1] 译文见Burton Watson（华兹生），*Su Tung-p'o: Selections from a Sung Dynasty Poet* (New York, 1965), p. 107。《集注分类东坡先生诗》卷二，11/226，《书晁补之所藏与可画竹》三首中的第一首。

[2] 参见W. T. De Bary（狄百瑞），"Individualism and Humanitarianism in Late Ming Thought", in *Self and Society in Ming Thought*, pp. 145–248；在同卷中还可以看到他写的概述，第1—28页。罗樾在他的"The Question of Individualism in Chinese Art"中从略微不同的视角讨论了这个问题。

[3] 《山谷题跋》，5/51，《跋常山公书》。

[4] 见米芾，《宝晋英光集》。

[5] 《东坡题跋》，4/87，《题欧阳帖》。

图20　清 石涛 《山水人物花卉》（第三开"小村绿柳"）
1682年 十开册页 纸本水墨 大风堂藏

图22　清 石涛 《山水》（第九开题跋局部）
1703年 十二开册页 美国波士顿美术馆藏

图21　清 石涛 《黄山图》 1667年 立轴 纸本水墨 刘海粟旧藏
左上自题，1687年；右上汤燕生题跋，无年款；中间自题，1686年

以在特定的社会阶层那里找到："至于大人达士，不局于一家，必兼收并览，广议博考，以使我自成一家，然后为得。"[1]很可能，最先强调这一思想的，是五代时期的画家荆浩："吾专研古人之得，遂自成一家。"[2]

在这个话题上，石涛甚至引用了更早的六朝书法家张融。在他1686年的一段题在他早年宣城时期画作上的题跋中（图21），石涛写道："画有南北宗，书有二王法。张融有言：'不恨臣无二王法，恨二王无臣法。'今问南北宗，我宗耶？宗我耶？一时捧腹曰：'我自用我法。'"[3]石涛这里所说的"我自用我法"，其实就是"自成一家"的意思。他将张融的说法当作一种口号，曾多次引用，来强调他那其实并非横空出世的"我法"。张融关于"二王"的说法，在宋代之后已经广为人知，而且在那时就曾是个人主义的一个宣言。苏轼在称赞黄庭坚的草书时，也曾引用过这句话。[4]

在《画语录》的第三章《变化》中，石涛大大方方地讨论了这个重要话题并写下了自己毫不妥协的信念：

> 我之为我，自有我在。古之须眉，不能生在我之面目；古之肺腑，不能安入我之腹肠。我自发我之肺腑，揭我之须眉。纵有时触着某家，是某家就我也，非我故为某家也。天然授之也，我于古何师而不化之有！

早在评论家姗姗来迟的认可之前，那些有个人主义倾向的书法家和画家就在领悟了"法"本身之后，借由自身独一无二的风格而达到的自我意识。

"自成一家"的概念，可以看作是一个画家在其画风形成阶段所经历个人危机的总结，因为这个说法所反映出的是内心的挣扎和深度反思自身艺术人格本质的过程。就石涛而言，他的桀骜不驯其实受到了晚明那些鼓吹个人主义的思想家们的支撑，这些思想契合他的本性，加强了他自身发展过程中个人主义的作用。明代之不同于前代之处，在于这种自我追问的紧迫感。反对复古运动的公安派文人领袖袁宏道（1568—1610，他同时也是董其昌的好友）曾这样谈过不可磨灭的自我意识：

[1] 《林泉高致》，第7页。

[2] 引自郭若虚，《图画见闻志》，2/61—62。

[3] 这一大段话出现在不同的材料中，我们觉得其中最可靠的是一段1686年的题跋（见图21），其中提到所题之画完成于1667年（中间的题跋）。石涛曾于1697年再次题跋该作品（左上）；那里还有汤燕生（字玄翼，1616—1692）的一段重要题跋，此人是弘仁的好友，在弘仁作品中留下过大量题跋，这些题跋与此处的风格和品质都十分一致（参见第十二号作品）。尽管我们只能通过出版物来看石涛的这幅画，但可以看出，其绘画和书法的风格与他普遍被认为是真迹的宣城时期作品一致。此外，这段1686年题跋的内容与他南京时期的批判性思想是相合的。其真实性难以用其他办法进行检验的文献证据来判断，但画中所提供的视觉证据，可以更好地与其他可靠的作品相参照。石涛的这段话同样也出现在《大涤子题画诗跋》，1/20，和《石涛画集》图版2的一幅未标明日期且需要进一步研究的作品中。

[4] 《东坡题跋》，8/90，《跋黄山谷草书》。

"我面不能同君面，而况古人之面貌乎？"[1]另一位更早些的自由思想家、"狂禅"运动的核心人物李贽（1527—1602，他也是董其昌极为倾慕的人物）曾写下："夫天生一人，自有一人之用，不待取给于孔子而后足也。若必待取足于孔子，则千古以前无孔子，终不得为人乎？"[2]

石涛敏锐地感受到了古、今之间的这种张力。他把它描述为一副重担，让未获自由者不得出头。在一段1703年的重要题识（图22）中他写道：

> 古人未立法之先，不知古人法何法。古人既立法之后，便不容今人出古法。千百年来，遂使今人不能出一头地也。[3]

如果古人的作品能从历史背景中解脱出来，并成为今人作品的一部分，如果大自然能成为一个人艺术敏感性的一部分，那么对自我的寻找最终会从这些意识外环的东西转向内在的最为重要转换者——"心"（字面意思为心脏或大脑）。尽管这种转化有时也会与"理"有关，但在石涛艺术理论中最重要的概念还是"心"：它同时意味着理性和感情（"情"指感受或情感，被提到的频率较低）两方面的能力。石涛的说法很简单："夫画者，从于心者也。"——这是《画语录》第一章《一画》中最为本质的声明。因此，石涛在形而上学方面有"一元论"倾向，而且他的基本看法反映了当时流行的"唯心论"。

这种"一元论"作为一种意识形态，可以追溯到宋代思想家陆象山（1139—1192）和程颢（1032—1085），但作为文艺文化和基本修养的表现方式，早在宋代之前的文人就在诗歌和书法艺术中体现了这点。这些活动刺激了与其他伟人和大自然的持续性深入交流。这样的活动促进了对自然力量和知觉世界内在原则的思索，同时也反映了大脑（"心"）在创造性活动中的角色。这样的分析性倾向无疑因为这些人对禅宗的兴趣而加强了。在宋代，绘画成为文人创造性活动的一种形式，同时，对于"心"的兴趣反映了美学传统中早已存在的基本思考——内省。画家同样有机会去架构他们对"心"在创造性活动中角色的表达方式，而且在这种情况下他们与其他思想家是同路人；但他们这些表达方式的独特价值，正在于他们强调了"心"与绘画过程本身的关系。

在这一背景下，石涛的分析就不那么出人意料了："画受墨，墨受笔，笔受腕，腕受心。"（《画语录》第四章《尊受》）从本质上说，这是对黄庭坚的评论所作的补充："心运手腕，手腕运笔。"[4]因此，除了其源自晚明的直接哲学思辨

[1] 引自郭绍虞，《中国文学批评史》，第274页。

[2] 李贽，《焚书》（约1600年；重印于北京：1961），第16页，《答耿中丞》。

[3] 参见波士顿美术馆，《馆藏中国画集成》（*Portfolio of Chinese Paintings in the Museum*），图版137，第24页，其英文版本与原版略有不同。

[4] 《山谷题跋》，4/34，《题绛本法帖》。

来源，王阳明及"泰州学派"追随者的巨大影响之外，"心"的重要性早已成为了画家、书法家论述中的核心概念。他们热衷于对自己的活动进行心理上的诠释，并且发展出自己对于这个问题的历史性思想传统。作为大自然和自己内心的细致观察者，画家们在追问自我认识的过程中很早就注意到了感知的机制。与那些专注于理论领域的作家相比，这些画家的论述或许显得有些粗略和缺乏系统性，但我们能从中看到对感知过程及其与他们创作生活之间关系的鲜活兴趣。例如，沈周曾说："山水之胜，得之目，寓诸心，而形于笔墨之间者，无非兴而已矣。"[1]他还认为，绘画就是宣示自己内心中的工作成果。在这里，感受（心）和智力（脑），构成了"心"重要的一体之两面。他所说的"兴"与石涛的"陶泳乎我"（《画语录》第三章《变化》）是和谐一致的，石涛的说法是："借笔墨以写天地万物，而陶泳乎我也。"

在一本多达四十二开、描绘华山风光的册页的序言中，元末画家王履（1332—1383后）记录了对感知过程的分析，开了沈周等人的先声。他在序言中说："吾师心，心师目，目师华山。"[2]这段话正好可以用来描述石涛对风景，特别是对黄山风景的感受，他完全可以说"吾师心，心师目，目师黄山"。这种从"心"学习的思想，可以直接追溯到宋代文人苏轼和米芾，甚至是边缘性的文人画家范宽。根据一份时人留下的记载："（范宽）始学李成，既悟，乃叹曰：'前人之法，未尝不近取诸物，吾与其师于人者，未若师诸物也；吾与其师于物者，未若师诸心。'"[3]

然而，米芾还要从单纯的偏好提升到更高的水平，他的做法是关注事物更加复杂的方面及其与内在精神的相关性，而非外在的相似性（苏轼也留意过这点）。他曾说："大抵牛马人物，一摹便似，山水摹皆不成；山水，心匠自得处高也。"[4]与范宽的主观陈述不同，米芾的说法带有批判性。除了指出"形似"与"神似"之不同外，他还提醒我们绘画是一项智性活动和自我修养的一种形式。他暗示，画山水画是一种内心体验，这不仅关乎选题，而且其成败也取决于画家的个人修为。米芾的同代人晁补之（1053—1110）曾在董源的一幅画上题写过类似的想法："乃知自昔学者，皆师心不蹈迹。"[5]对于这个话题，石涛自己的想法还可以在波士顿所藏册页的第九开上找到，石涛的表态非常清楚："师古人之迹而不师古人之心，宜其不能出一头地也。"换句话说，他其实是重新表述了唐代大师张璪的著名法则："外师造化，中得心源。"[6]因此，"个体性"和"心"的概念在画家和书法家的

[1] 俞剑华译注，《中国画论类编》卷二，第707页，《书画汇考》中的《石田论山水》。

[2] 朱存理，《铁网珊瑚书画品》卷十六，6/22。

[3] 据《宣和画谱》，11/291。

[4] 俞剑华译注，《中国画论类编》卷二，第653页，米芾《画史》中的《论山水》。

[5] 《无咎题跋》，第12页。

[6] 引文出自《历代名画记》（一般认为写成于847年），《艺术丛编》卷八，10/318。

理论与实践中自有其历史，而且可以一直溯及唐人。

石涛与传统之间的联系，还包括书法与绘画之间的关系。他对此事的理解与多位兼擅此二技的前辈大师相符。我们看到他曾留下这样的题跋："古人云，作画当以草隶奇字之法，树如屈铁，山如画沙，绝去甜俗蹊径，乃为士气。"[1]这段话明显出自董其昌的话："士人作画，当以草隶奇字之法为之，树如屈铁，山如画沙，绝去甜俗蹊径，乃为士气。"[2]

石涛还接受了董其昌文人画理论中的另一个论断，即书画同源论。董其昌曾说："善书必能善画，善画必能善书。其实一事耳。"[3]石涛在《画语录》中专门用一章来说明"书画同源"的道理，他说："字与画者，其具两端，其功一体。"（《画语录》第十七章《兼字》）。

然后他强调了自己融合书画实践的特别方法："古人以八法合六法而成画法，故余只用笔勾勒，有时如行、如楷、如篆、如草、如隶等法。"[4]他不但注意到自己书画风格的多变性，并且还有意识地去追求这种变化。他的书画风格展现了他表现形式的丰富性和转换变形的能力，而且还显示出他的表现形式是源自自身的鲜活体验。

其实，早在石涛和董其昌之前，就有人领悟到书画同源。元代黄公望的《写山水诀》曾言："山水之法在乎随机应变……大概与写字一般，以熟为妙。"[5]更早的时候，赵孟頫还大量将书法理论和实践运用到作画中，为元代的绘画定下格局："写竹还应八法通。若也有人能会此，须知书画本来同。"[6]郭熙在他的《林泉高致》之《画诀》一章中言："书法……正与论画用笔同。故世之人多谓善书者往往善画，盖由其转腕用笔之不滞也。"[7]转腕的重要作用，不仅仅在于脱离纸面，还在于自主地控制这样的动作。力量和控制不仅来自肩、臂，而且也来自脚底和全身。石涛专门用了一章《运腕》（《画语录》第六章）来论述这个问题。

在《画语录》中，石涛用了很长的篇幅（从第五到第十四章）讨论技巧问题，占了全书的一半，而且反映了16、17世纪的人们对于掌握绘画技巧以实现其精神目标的重视——这种思路在宋代是难以想象的。在元代，这样的想法开始零散地出现，目前仅存于黄公望的只言片语之中。而到了明清时期，出现了越来越多的由画家或文人撰写的讨论技艺的画论，这种讨论在董其昌那样的人物那里到达了一个高峰。

[1] 引自《清湘老人题记》，第1页。

[2] 引自《画旨》，《容台别集》（6/3a），第2093页。石涛的话与董其昌的话实在是太像了，不太可能是他的原创。我们还在其他地方发现了石涛提及董其昌论画论中的南北宗论；这是董其昌影响巨大的又一例证。从不同角度研究此问题的文章，见傅申，《〈画说〉作者问题之研究》（"A Study of the Authorship of the So-Called 'Hua-shuo' Painting Treatise"）。

[3] 引自董其昌，《画禅室随笔》，第43页。

[4] 引自潘正炜，《听帆楼书画记》，4/368，《大涤子山水花卉扇册》。

[5] 引自于安澜编，《画论丛刊》卷一，第57页。

[6] 引自俞剑华译注，《中国画论类编》卷二，第1063页，《郁逢庆书画题跋记》。

[7] 引自于安澜编，《画论丛刊》卷一，第26—27页。

作为"集大成者"的石涛

我们可以看到，石涛的理论完全契合文人画传统的主流。这一传统自有其渊源，而且其中的许多概念并不一定与彼时的时代思潮一一对应。这一传统主要源自艺术和美学方面的考量，这些考量因为董其昌而被赋予了权威，石涛也深受董的影响。不过，兼擅诗、画的苏轼和郭熙也同样令石涛神往，他们关于顿悟、创作过程和其他的一系列想法，也深深地影响了石涛。当时思想界的潮流加强了石涛作为直觉论者的倾向和他探索自身艺术个性的决心，使他发展出了一种独立意识，使他同时成为思想潮流和艺术潮流的产物。"集大成"这个说法描述的是石涛发展的综合性，将他与他那个时代的大画家、大书法家和大理论家董其昌联系起来，而且也将他与那些具体发展了董其昌艺术理论的人联系起来。王翚是这些人中遭遇来自历史传统和大自然的挑战最多的人，他仔细地研习了大量古人的作品。他代表了那些通过"读万卷书"把握古人精神而创作出杰出画作的画家。相比之下，石涛在面对历史传统和大自然的双重挑战时，用的首先是"行万里路"的办法。他从两方面吸收营养，然后取中庸之道。他对于古人表现方式的吸纳和转化，建立在源自大自然力量的直觉知识之上。他的创作模式不同于董其昌和王翚，因为这些模式并不源自智慧或古人观看自然的方式，甚至也并非来自书法训练，而主要来自感觉。他的山水画反映的是他亲身见到的场景——无论是在现实中还是在梦中。花、竹和蔬菜等日常生活中常见的题材，都反映了他的幽默和乐观。对石涛而言，自然最终还是要靠自身感觉而非靠教条去领悟。

作为鉴定基本手段的书法

对书法的鉴定不仅仅意味着鉴别纯粹书法作品的真伪，同时也包括鉴别那些属于画作一部分的书法，比如画家的题识或落款，以及同时代友人的题跋（见第三十二号作品）等等。在鉴定时最常遇见的是四种情况：画作真且落款亦真；画作伪且落款亦伪；画作真而落款伪；画作伪而落款真。

前面两种情况在石涛的作品中出现得最多。第三种情况（又称"画蛇添足"），常出现在没有名气或名气不大的画家的画上，有人在上面仿造了著名画家的落款或题识。第四种情况，常常出现在"代笔"的情形中，即在画家本人知晓的情况下，将款或题识加到代笔者所完成的画上。到目前为止，没有任何迹象表明石涛曾经找人代笔。正如真实的题识和落款能让人对画作产生更多的信任，不可靠的款识也会让人对画作生疑。另一方面，我们可能会认为某件画作是真迹，但找不到其他视觉材料来支持我们的这种想法（例如，这种题材或处理方式是从前没有出现过的，材料、风格或技巧很不寻常等等）。这时，如果画上有题跋（最好是长题长跋）和落款，那么它们就可以用来与同一位画家的其他书法真迹作比较，这样我们就有了更多的证据来完全解决这件作品的问题。

一位艺术家的书法风格要比他的绘画风格更加稳定。绘画创作过程中会模仿许多不同风格的大师,但书法的风格广度还是要小些。毕竟,书写的主要目的是辨识图形符号并交流信息,而且汉字多少都有固定的笔顺和结构。因此,写一个字的时候笔画的总数以及各部分之间组合的方式是稳定的。可是在画山水画时,构图和个人风格元素仅受风格类别大小限制,构图的前后顺序或组合顺序、树石的安排主要由当时所流行的传统决定。对书法而言,每天写字的习惯和个性,塑造出一种基于手和手臂下意识肌肉反应的写法。尽管一个人可以尝试去改变这种写法,或是伪装成另一个人的写法,但要想真正成功则需要长期的练习和高度的精力集中。即便如此,其一致性仅能维持有限的一段时间,除非这种"新写法"已经完全融入了原先的写法之中。(当然,这里所谈的"相似性"程度不一,但这不是本书所要讨论的重点。)当这种反应已经深入到下意识层面时,在大多数时候,书法会展现出写字者那些最"典型"或最具个人风格的特征。

对于熟知不同时代不同字体特征的观察者来说,书写者的风格变化或风格来源是可以辨识出来的。从某种程度来说,临摹的过程与辨识的过程基于漫画式的心理,所以,若形式更为简化、风格特征更突出,那么辨识起来也会更为容易。比如,石涛非常喜欢变化他的绘画和书写风格,但其书法的内在风格(不是说书体,而是说个人的写法)比他绘画的内在风格表现要更为直接。书法中所带有的风格更容易辨识,这是因为书体的特征、单字的结构和单个笔画的写法已经比较固定,与之相反的是,山水画中的不同笔墨、元素间的相互组合则要复杂得多。在同一位作者的任意两件作品中,书法单字及部首中有很大一部分是一样的(在山水画和人物画中则不一定是这样),而且书法一般不可能短到不包含任何可以与其他作品进行风格对照的部分;如果真的如此,那么就可以从相似的结构和图像上进行比照。此外,一位作者在书写任何一种字体时都会在下列方面呈现更高的一致性和反复出现的风格特质:重复部分、特殊的笔顺、单字字形,这种独特性在绘画上是很难看到的。书写中基本形式的重复性,可以被视作该作者的"笔迹学"特征。

因此,通过字迹来辨识真迹的基础建立在这样一种假设之上:一位艺术家在他的有生之年中,其写字方法的变化范围是有限的(如同其画法一样),而且他的各种写法之间总是会展现出不同于其他作者的独特个性。对于任何两件待验品,我们要寻找的并不是对写法或模式的机械复制,而是潜藏在形态之中的艺术气质。而且我们在观察时需要借助有关书法史的知识(各种书体的不同特征,不同时代和地域的差异),同时还要考虑到前人的影响和作者对他人写法的自我发挥。

对一件待验品的分析

在鉴定一件绘画作品的书法时,首先看其总体布局及其与画面之间的关系、书法部分本身的格式、行距和字距、用墨的方式与节奏。然后可以专门观察单字,

看决定其结构的因素是怎样的，以及这个字与其他字之间的相互关联是怎样的——轴线、倾斜度以及这些字整体的形态，它们的个体造型和姿势，以及锐角和曲线出现的频繁程度。最终，可以将目光聚焦在单个笔画上，去揣摩写字人是如何写下它来，并琢磨其中勾、撇、捺的写法，以及对不同部分中的"骨架"和"关节"的强调——比如在"头"和"尾"上的顿笔。在每一个层面的分析之中，观察者都应该分清楚哪些特征与书体相关，哪些与时代相关，哪些是写字人的个人风格。要辨识出写字人独一无二的个人风格，主要就靠识别这些字的姿态、轴线和单一笔画的写法。同样重要且在初始阶段最先要做的是：目测一下作品线条中所透露出的艺术张力。任何一种风格形式，都有可能被他人机械地复制；所以最终能区分作品之高下并能让我们确定真迹的，还是笔画的力度、墨的表现力和饱和度、艺术的张力和与其创作标准的一致性。

下面的讨论运用了这种方法，还通过仔细分析三十件石涛书法的实例补充和拓展了本书的研究。这三十件作品中共总结出了二十八个不同的序列，每一个都已经被确认为真迹。这其中凝聚了我们对于赛克勒众多藏品的对比性研究成果。有相同偏旁部首的字，无论相同的部分是形旁还是声旁（指形声字），都被单独区分开并归为一类，而且我们大致是按时间顺序来排列这些实例的。由于不一定能在每件作品中都找到相似的字，所以每个序列中包括了一些类似的字（见图23）。

书法示意图

为了能让读者正确地浏览示意图，每个序列中的汉字都是独立的，并评估了其结构上的相似性和每一笔画写法上的相似性。因为字体类别和表达意图的不同，我们必须聚焦于最本质的形态相似性。我们要找的不能是那些机械性的重复，而必须是那种显示出单一笔画节奏、压力、停顿、强调以及笔画之间互动等方面肌肉记忆习惯的相似性。这些作品的写作年代横跨了1677年到1707年间的三十年，因此其中的差异不仅有书体上的不同，还要考虑到那些内生性的变化，物质材料、写作环境的不同，以及画家健康状况的变化——这些都有可能在细节上影响到某一笔画的书写。然而，尽管有这些变动，构成这些字基本框架的一致性揭示出它们都出自石涛一人之手。

除了直接用途之外，示意图还可以运用在别的领域。它可以作为按部首方式评价石涛书法的一般标准；虽然并非囊括一切，但它仍然可以作为一种已经认定过的真迹比照标尺，去帮助我们鉴定其他归于石涛名下的作品；同时，最重要的是，它还可以用来考验我们关于石涛的认知。怀疑论者可以浏览一下这些示意图，看看他们眼中的真迹究竟真不真。同样，他们也可以用此图来找出自己所怀疑作品中的疑点。如果找不出疑点，那他们就得好好检视一下自己所怀疑的到底有没有道理。用这种方式在真假尚未有定论的作品中找出一个细节来，能让我们更精确地验证对某一具体作品的认知，同时也能激发我们带着问题和思考去研究更多作品。

那些单独的作品会用小写字标出来。这些实例需从左往右读，大致按时间顺序排列。排在同一个竖行且用同一个字母代表的字，出自同一件作品之中；例如，序列II的j列的四个在字母j上的字，都在一件作品里；加在字母j下方的小字编码是为了在描述时更加方便。

比如，序列II中的"門"字，其b、j和n都来自住友收藏，它们构成了米泽嘉圃展览的基础。b、j和n是同一人所写吗？从其外部构图看，我们发现这些"門"字的右边都要比左边高一点，其横轴都略向右上方倾斜。而且，左侧的竖笔比右边的要短；"門"的右侧是用一个有力的笔画完成的：当笔锋走到右侧写出一个角时，它用力折向下方，从而造成一个凸出部，显示出运笔时笔锋内的按压动作。当笔锋继续向下时，其线条略向左凹，接着又向右回摆，仿佛是在两边力量推挤之下挣扎，但最后还是被拉向右边。那个比"門"的左侧要低些的钩，最后一笔可以是水平的（从而形成了一个九十度的角），也可以轻轻地向上勾去（从而形成一个四十五度的角）。无论是哪种情况，整个字的外形都会与一个以右侧为底边的梯形相似。这就好像在书写时笔同时被拉向右上方和右下方运动。有时，控制形状的张力可以显得比较极端，像j_1（下）或j_2那样导致字形的扭曲；也可以收敛得几乎看不出来，就像在b或n中那样。此外，在j_1（上）中（这个字是用行书写的，"門"字上面的"框"被简化为一串起伏的线条），右侧的竖笔似乎与j_2（上）一样要相对直一些，看上去与j_1（下）和j_2（下）不同。而使这些从三件住友藏品中截取的字产生联系的，是它们相同的非对称姿态（左侧短而右侧长）和相同的指向右上方的张力——这导致了水平轴线剧烈地向上倾斜，而且向下的笔画有一个充满力度的回缩动作。即使在同一作品中，比如b和j，也会出现一些张力程度的不同及其导致的结构变化。即使在最为"可靠"的作品之中，也会发现各种微小的变化。

我们在上文中所描述的形状和表达方式并非"門"字本身的形式所赋予的；它们并非固定字形的一部分，而是石涛个人以楷书和行书对"門"字所作的阐释。这些形状上的区别十分重要，因为它们构成了他书写相似结构汉字的形态基础。

如果我们回到序列II中的其他例子，找找外形和张力上相似的特征，我们会发现是同步的手与脑在进行合作。比如II序列c列中的字的张力就比b列要一致得多，其"门"字的造型更直，甚至更为刚健，但还是出现了相同的上斜轴线和扭曲的下钩；c（下）和c（上）的字在右上角转折时的顿笔是相似的，而c（中）那有些颤抖的线条则证明了这一时期作品在内在劲力和姿态上的特征。从规则性的角度看，c与b接近，按此逻辑其书写的日期也大致相近；它们也都有n中的颤笔；d与b（下）较为接近，它们都有强烈的上斜和右上角突出的曲线；e（上和下）和f（下）与b（下）在丰满方面相似；在这三组中，左侧的那一笔都用一个短促、浑圆的顿笔收束。这种丰满的感觉在右侧得到了回应——右侧笔画的逐渐扩张呼应了左侧厚重的笔画。f（上）以夸张的波折感引入了一种不同的个人风格，然而这种独特的造型也与j（下）相似（其姿态有些倾斜，仿佛其右上方有一股看不见的力量在拉扯它）。

在实例中，g、h和i都来自于日期相近的作品，它们风格上的相似性也与这种时间上的相近一致。它们的外形与b、c和n相似，斜得不那么厉害，其笔画的顿挫也要轻些。k_1和k_2与b、c、d和g在结构的平衡感上相似，而且还因其形态格外准确的笔画而与众不同；特别值得注意的几处是：左边收笔的那一顿，在几个转角处表现出众的顿笔，以及对钩笔的完美控制力。与住友藏品中所展示的一样，没有两个钩是完全一样的：有的又长又尖，有的短而收敛，有的甚至没有出锋。但它们依然可以被归为一类。在k列实例中，运笔者对于完成浑圆、稳定、绵软的钩笔和转笔予以了特别的关注。人们会觉得k中的竖笔特别纤细而坚韧，这与收笔处有力的顿笔和钩笔形成了绝妙的对比。这是石涛书法的最佳范式之一，在笔画的完美性和美学生命力上比任何一件住友藏品都要好。

因此，如果将目光扩展到完成度和劲力的层面（与k相比，j、m和o略显松弛），比较k与j之间的差别就显得更有意义了。但是，这些差异主要是因为其表现手法要随着书体而转变。自由书写的"行书"会显得更随意些，而且要比楷书更少注意字体的内部结构（j_2左半边的笔画甚至残留有隶书的痕迹，它们不是收束于一个钝笔，而是略有出锋）。在这些行书的实例中，各部分之间的构成更加松散，对劲力的释放更加流畅——这让笔中的毛更易散发开来，写出的钩和竖线也更平直。所以m、o、p和cc中的那些笔画看上去就更平直，整体的字形变得更长，与j_1（上）相似。实例中的r、t、x、y和z展示的是石涛晚年书法中"瘦"的一面，而x_2和z_2则展现的是其晚年"肥"的一面。这些字形扭曲之处少且轴线更平直，但它们依然拥有那种强烈的非对称感和稳定、锐利的转角及弯钩。

在这个实例序列中，我们可以发现两种一般性的结构：一种是其宽超过其高的字形（在其中"門"字上面的两个"方框"之间的间隙要超过一个"方框"的宽度），另一种字形的长度超过其宽度（两个"方框"之间的间隙比一个"方框"宽度要小）。后者更常出现在石涛的行书中，为的是保持一定的速度、简化度和表现手法上的简洁性。因此在j_1（上）、m、o、q和cc中，为了保证转笔时的流畅和速度而牺牲了部分笔画的精确性。其功用和书写意图的不同，是导致整体结构不同的部分原因。

那种更宽、更大气的字体结构属于石涛更加刻意雕琢的楷书和隶书风格：来自住友藏品的n最宽，最为舒展［除了有竖心旁的o_2（下）之外——这是石涛此类书写倾向中最极端的例子，但它与极瘦的例子p（上）一样都是真迹］。后面这两个字，n和p（上），代表了他书写倾向中的两个极端。

本部分结尾的这二十八个实例序列中的每一个，都展示了石涛独一无二的书法风格的一个方面。在这里无法详述其细节，但可以简略地提及几个要点。

序列Ⅰ："不"字可以写得比较矮胖，同时拉长并强调其第一个横笔（在楷书和隶书中会这样写）；也可以写得更长些，把横写得短些并与撇相连（如在a、e、m、o、q、x、z、aa和bb中那样）。这个撇总是短的，最后一笔简化为一个逗号般的小点。

序列Ⅲ：“長”字，根据石涛的非对称式平衡，前面四笔都远远偏向右边，而底下的结构则远远偏向左侧。

序列Ⅳ：作为声旁的“可”部，其横笔向右上方斜得厉害，同时笔画也变粗；整体结构是方而扁的。

序列Ⅴ：这是作为声旁的“今”部的两种形式，一种是楷书，另一种是短些的草书。石涛的楷书中有两点突出之处：有时捺有一波三折之感［g_1（下）、k、n、p、x和z_1］，有时又平直且内敛一些（这两种形式常常出现在同一幅作品之中）；在该字的下半部分，他用了个人从隶书中化出的笔法，就如t中展现的那样（在寻常写法中，下面的两笔是合二而一的）。在更短些的例子中（g、j、o、q），是经过了简化的相同字形。石涛的个人笔法在于强调横笔，并将横笔之后的几画连成了一系列折角，且最后一笔通常平出。

序列Ⅵ：“心”字，在石涛笔下它是全然不同的，他常常让最后的两笔相连，且总是强有力地向上一挑。实例b中对这个字的写法要更传统一些，而f、v和z都代表了他极具个人风格的诠释。

序列Ⅶ：“飛”字，这里又可以分为字形长些和矮些的两类：楷书形态的a、b、c、g和r，都有一个多余的横笔和精确的形态；其他的行书字体，要更长些、形式更简练些，但除了笔画粗细在受控范围内的起伏之外，依然保留了钩和转角处的形态。

序列Ⅷ：“我”字，石涛的主要不同之处在于其简短的第二笔（横笔），几乎都快够不到右边“戈”字旁的斜钩；当这些笔画写成行书时（g、j、o、x、bb），该字倾向于分成两部分。

序列Ⅸ：“成”字，与内部第三和第四画的结构上与序列Ⅴ相似，通常只是一横一竖的两点。向右的斜钩与序列Ⅷ相似，特别有力而且一气呵成。

序列Ⅹ：作为声旁的“寺”部，其中有石涛自隶书化用而来的笔法；右边是一个“大”写在一个“寸”的上边（通常上边是一个“土”而不是“大”）。

序列Ⅺ：作为声旁的“青”部，也源自石涛所熟悉的隶书，下半部分的“月”字里面常常有三横，旁边的两竖笔直接与上边的横笔相接。

序列Ⅻ：重点是“子”部（“好”字的右半部分），其形态略向上倾斜，而且其横画拉得很长。

序列ⅩⅢ：“無”字，对这个字，石涛有两种写法：第一笔可以是一横上的一点（如b、e、h、i、k、r和u），或是平行的两笔（寻常写法）。还有，底下四个点，无论是分开的还是连起来的，其最后一笔都是一个逗号形状的顿笔（参见类似的序列Ⅰ）。

序列ⅩⅣ：重点是右边的立刀旁。石涛总是将倒数第二笔的那个小竖线（如最左边的b）写成一个短小的月牙形，而且与最后一笔相连。此外，这个月牙形的位置相当高，最后一笔结束时或是向下出锋（如e、p、r或z），或是写成一个完整的勾。

序列ⅩⅤ（“禺”部）与ⅩⅦ（“爲”字）、ⅩⅩⅢ（“雨”部）和ⅩⅩⅦ（“鳥”

部）相比较：这四者都以一个很大的向右的钩起笔，其中还略有顿笔。在书写时，作者先是让线条变细，然后加力，让笔迹猛地向右造成一个大折线，并成为该字的中心。XVII和XXVII中的"鳥"部之所以显得不同，是因为下面的四个点远远地伸向左边。"鳥"部的写法也很复古，头部像"舟"字［如a、c、g、j、l、q、r、x和z（下）］。

序列XVI（"色"部）和序列XXII（"也"部）：这两者之所以特殊，是因为它们的低矮造型和钩的形状不寻常；这个钩一般不会延伸到上半部分那里去。

序列XVIII："画"字，同样与序列XXIV（"出"部）有关，其最后一笔是强有力的一竖加上一个小钩。XXIV中"出"字的横笔如同一叠托盘，一个套着一个（如b到i），而不是像寻常写法那样一个在另一个之上（如m列）。

序列XIX：引人注目的是右边的三撇，第二撇的开头正对着第一撇的中间，最后一撇的开头对着第一撇的最右侧，而且远远地伸向左边，似乎要包围整个字体。

序列XX："前"字，其中既有楷书结构的低和矮，也有行书结构（b、m、o）中的简化和连笔，将整个字竖直地拉伸开来。值得注意的还有最后那个试图包围整个结构的有力的钩。

序列XXI：行书字体中作为部首的"见"，在这一书体中原本分开的笔画被简化并用一笔完成。这个拥有众多连接之处的字，展现了石涛所习惯的圆润而有波折的笔触，以及手指和手腕的圆转动作。笔画的连接之处和改变方向之处，都形成了带有他个人风格的环状结构，而且那些钩也有一个有力的回笔，偶尔会出现转角（如j）。值得注意的是，这些钩的力道强劲，与前面序列XX的那些钩相似（也参见第二十三号作品对"先生"二字的分析）。

序列XXV："黄"字，再一次展现了石涛喜欢从隶书中化用笔法，但他写的却是楷书。特别是e，显示出他个人对隶书笔法和构图的诠释；这个字特别低矮，而且添加上去的横笔给这个字带来了很强的横向平衡感，非常有特色；此外，他中间的那一竖常常会与上面的横笔挨上。最后两个点的对称性和位置与下一序列实例中的字相似。

序列XXVI：也包括了两个结构相同的字（"興""與"）。除了宽扁的字形之外，最后两笔明显地显现出了石涛的个人特点：这两笔分得很开，从上面那一笔画的重量冲脱开来，彼此在方向和结构上互相呼应。

最后一组序列XXVIII："風"字，展现了石涛喜欢将内部笔画写得较低的倾向，这样外框顶部的下面就留出了很大的空间（在e、j、k和x中特别明显）；这样的结构让宽扁字形变得更加突出，而显出一种独具个性且略显古怪的趣味。

I

a *d* *e* *g* *g* *b* *j* *k* *n* *m* o_1 o_2 *p* *q* *r* *s* *t* *v* *w* *x* *y* *z* *aa* *bb*

II

b *c* *d* *e* *f* *g* *b* *i* j_1 j_2 k_1 k_2 *l* *m* *n*

o *o* *p* q_1 q_2 *r* *t* *u* x_1 x_2 *y* z_1 z_2 *cc*

III

b *c* *b* *j* *j* *k* *r* *t* *x* *y* z_1 z_2

IV

b *c* *f* *j* *j* *k* *n* *o* *o* *q* *r* *t* *u* *v* *x* *y*

V

c g_1 *g* *b* *j* *k* *n* *p* *r* *t* *x* *y* z_1 z_2 *g* *g* *j* *o* *q*

VI

b *f* *g* *j* *k* *k* *l* *n* *o* *r* *r* *s* *v* *w* *x* *y* *z*

VII

a b c e g j l m q r z

VIII

b b d f g j j l o q r t x x x y bb

IX

b f g J J k n n o q r x aa

X

诗时 怅 时 时 时 时 时 时 诗 诗 时 时 时 时

b e e f g k l q r b x x y z z

XI

晴 情 清 清 清 情 情 情 情 晴 清 情 情 情 情 清

b c g g b j k n o r s u v w x y

XII

好 好 子 好 子 好 好 子 好 子 好 子 好 子 好 子 好 子 子

b b e g b j j k n r s t x x x y

图23　石涛书法，二十八组字形比较，以大略时间顺序排序:

a 《小语空山》与《苏轼诗意》册

（1677年12月24日—1678年1月23日）

b 《黄山八景》册（约1683）

c 《探梅诗画图》（1685年3月5日—4月3日）

d 《余杭看山图》（1693冬）

e 《山水》册页（约1695）　方闻旧藏

f 《花卉人物》册（1695）

g 《清湘书画》（1696年6月29日—7月29日）

h 《岷江春色》（1697春）

i 《仿倪瓒山水》（1697冬）

j 《庐山观瀑图》（约1697）

k 《千字大人颂》（约1698）

l 题朱耷《大涤草堂图》（1698夏）

m 《致八大山人函》（约1698—1699）

n 《黄山图》（1699年8月25日—9月22日）

o 《诗稿画册》（1701年2月7日）

p 《山水》册页（1701年3月3日—4月7日）

q 《罗浮山书画》册（约1701—1705）

r 《东坡诗意图》（约1703）

s 《桃花春日图》（约1703）

t 《临沈周莫斫铜雀砚歌图》（约1698—1703）

u 万历瓷杆笔（1705夏）

v 《蔬果图》（1705年9月18日）

w 《枇杷瓜果图》（1705年9月）

x 《梅花诗》册（约1705—1707）

y 《山水》与《陡华怀像》（1706冬）

z 《金陵怀古》册（1707年9月10日）

aa 《致亦翁先生信函》（无年款）

bb 《致退翁先生信函》（无年款）

cc 《致慎老大仙信函》（无年款）

dd 《信函（昨晚）》（无年款）

XIII

c　e　e　e　g　b　i　j　j　k　l　n　p　r　r　u　x　x　x

XIV

b　b　b　c　e　e　j　j　k　n　n　n　b　p　r　r　x　z

XV

b　e　e　g　b　j　k　n　n　q　r　s　t　u　v　x　y　z

XVI

b　c　e　b　j　k　n　q　x　x

XVII

c　e　g　b　j　k　r　x　y

XVIII

a　a　f　i　j　l　m　p　z

XIX

c　c　j　j　k　k　y

XX

b　b　j　k　n　m　o

XXI

b　g　j　j　m　o　o　q　aa　dd

XXII

b　c　ei　x　j　k　n　q　x

XXIII

a　b　c　e　g　j　k　n　q　r　x　y　z

XXIV

b　c　g　i　j　k　l　m　q　r　x　x

XXV

b　c　c　d　e　f　g　j　k　o　r　s　x

XXVI

a　b　c　e　g　j　k　n　r　v　w　y

XXVII

a　c　c　f　g　j　j　k　l　q　r　x　z

XXVIII

b　c　e　f　g　b　j　k　o　q　r　x

淡可樂藏書畫研究院

壬子秋天約傅申

第五章　赛克勒藏画研究

第一号作品

马琬

约1310—1378后
生于南京，生活于上海松江和江西抚州

春水楼船图

普林斯顿大学美术馆（L319.66）
立轴　水墨设色纸本　细竖条纹帘纹水印纸
83.2厘米×27.5厘米

年代： "至正三载，冬仲二十五日"（1343年12月12日）
落款： "文璧"（在第三段题跋之中）
画家题款： 在画页左边，共三行楷书，题献给其友人刘本中（未知生平）。
画家钤印： "马琬章"（白文方印）、"文璧"（朱文长方印），在题款之后。
题跋（两段，在同一张纸上）：
杨维桢，题在右上方，一首七言诗题为四行行书，后面有两方印和一方半印（详见下文讨论）："山头朱阁与云联，山下长江浪接天。待得桃花春水长，美人天上坐楼船。"
龚瑾，题在左上方，一首七言诗题为三行草书，无印："楼船东下汉阳城，两岸青山夹道迎。今夜定从牛渚泊，自燃犀火看潮生。"
鉴藏印：
项元汴（1525—1590）："神品"（朱文连珠双印），在画面左上角，见《明清画家印鉴》，第21号，第610页；"子孙永保"（白文方印），在画面左上边，同见上书，第18号，第610页；"项元汴印"（朱文方印），在画面右上边，同见上书，第71号，第700页；

"墨林秘玩"（朱文方印），在画面左上边，同见上书，第25号，第611页；"退密"（朱文双边印），在画面右下边，同见上书，第22号，第610页。
张珩（1915—1963）："张珩私印"（白文方印），在画面右下角；"韫辉斋印"（白文方印）和"暂得于己，快然自足"（朱文方印），都在裱边右下角。
未知收藏家："珍藏"（朱文双边印）和"张氏庋藏书画之章"（朱文长方印），皆在画面左下角；这两方印或许属于张珩，但其篆刻拙劣得不像他的藏印，所以可能属于另一位张先生。
品相： 一般。有虫蛀，纸面略有褶皱，特别是在下半部分。在重新装裱的过程中修补过破损的部位（较明显的水波和前景的芦苇部分）。房屋和前景的岩石部分色调有些暗，有可能描补时加墨和洗染所致（如房屋中的红色平染和岩石上的赭色）。远山部分和书法部分的墨色和笔法都是原初的，看不出描补的痕迹。
来源： 弗兰克·卡罗（Frank Caro），纽约
出版： 郑振铎编，《韫辉斋藏唐宋以来名画集》卷一，图版50（有图示）；徐邦达，《历代流传书画作品编年表》，第36、254页。

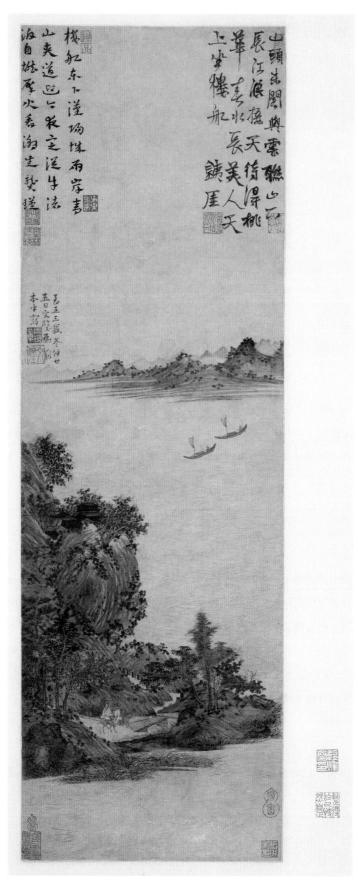

元 马琬 《春水楼船图》

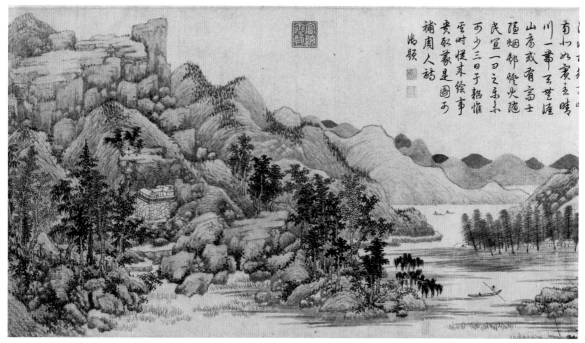

图1-1 元 马琬 《春山清霁图》（局部）1366年 手卷 纸本水墨 台北故宫博物院藏

马琬（字文璧，号鲁钝生）是元末典型的文人画家代表。这些画家的作品承前启后地连接了元初诸位大师和明代画家的风格。马琬生于元代，但比起服务于政权，他宁可过隐居的生活。[1]人们对他隐居期间的生活和思想所知甚少，但他作为一名学者却在元代声名远播，以至于明朝定鼎之后，洪武皇帝征辟他去江西担任知府。不过，在生命中的大多数时候，他都游离于政治之外，过着修身养性和艺术创作的闲适生活。他生于南京，后来迁居华亭（松江）。他与杨维桢、贝琼（1317或1318—1378？另有资料认为其生卒年为1314—1379）等杰出文人交好，这有助于我们推断他大致的生卒年份以及他生平的重要经历（详见下文）。

马琬存世的真迹很少。他最有名和最好的画作是1366年的《春山清霁图》，现藏于台北故宫博物院（图1-1）。[2]本作与《春山清霁图》的风格一致，且其创作于1343年，这使它成为马琬真迹中最早的一幅，同时也是西方所收藏的唯一一幅马琬真迹。画上的两段题跋也都是元代作品，除了增强了该作品的可靠性之外，也增强了作品的艺术价值。特别是杨维桢的题跋，为画作增添了历史和文学背景：它记录了马琬曾师从杨维桢的这层关系，并留下了他早期书法风格的罕见实例。

[1] 关于"隐居"这个主题，见F. W. Mote（牟复礼）；"Confucian Eremitism in the Yüan Period"；何惠鉴，"Chinese under the Mongols"，特别是其第四章"The Recluse and the I-min"，pp. 89–95，其文后还有详细的注释和参考书目；王瑶，《中古文人生活》（上海：1951）一书中的《论希企隐逸之风》一篇，和《中古文学史论集》（修订版，上海：1957），第49—68页。

[2] 水墨纸本，是一套元代八轴传世山水画的第五轴，它们已经被装裱到了一个手卷之内。见《故宫书画录》卷二，4/302—305；其中的一部分刊于台北故宫博物院的《故宫名画三百种》卷四，图版50，卷五，图版198、200—202；以及《中国艺术瑰宝》，图录90。

《春水楼船图》（局部）

《春水楼船图》（局部）

　　两处被宽阔水面分割开的边角景物，为高长形的构图赋予了空间架构。近景处同样拥有空间感，在这里一片边角风景从左边延伸过来，经由圆形巨石构成的小路和桥梁通向湖边。两个骑马的人刚到桥边，正向着山顶的建筑物行去，在那里可以饱览开阔湖面的风光。两只小舟依靠着春风前行；它们的位置略斜，衬托出连成一片的水面。水面的这种连续性，借由布满整个水域的网状波纹显现出来。（见局部图）在远方，整个画面中间偏上的位置，另一处三角形的山峦从右边浮现出来。在依透视法缩短的地平线上，一排屏风似的小山峰由蓝色染出，果断的水平笔触画出远山，呈现出向远方逐渐退去的湖岸线。

　　用来描绘那些山和巨石形状的是中锋画出的长线条，这是所谓"披麻皴"的皴法。赭石渲染与丰润的点苔一起营造出壮阔的意境，也描绘出岩石的形状。两丛色调和叶片彼此不同的林木，笼罩着小路和两位骑马者。人物和马匹都画得极富生气（左边的那位文士坐在鞍侧，以便与他的同伴交谈）；他们的大小比例与林木、桥梁和马匹相较颇为恰当。水边的芦苇，是用优美而富有张力的线条以扇形的方式表现出来的，它们连接了前景中的堤岸，并构成了山石到水面之间的过渡。整个画面显得十分清爽。所有物体的外形都是用浓重、沉稳的圆笔绘就的。

　　这种描绘方式和分为两部分的布局，还有水域和陆地的大体比例，都体现出元代的风格。这是典型的元人视角下的大自然，它反映了太湖风光对当地画家的影响。

　　两段题跋占据了此狭窄画面上方的三分之一，画家是有意为它们留出这些空白的。这幅画是为一位朋友而创作，在自题中画家写出了他的名字。这种对文学价值的强调和写明题献对象的习惯是在元代成为主流的，同时也成为了文人画传统的一部分。[1]

　　马琬的风格代表了一种对元代早期大师风格的融合，这些大师都生活在太湖地区，无论是传统的还是现代的评论家都认为他们奠定了文人画的传统。赵孟頫是这一传统源流中的关键人物，他在风格方面的探索直接影响了马琬。比如，赵孟頫的《洞庭东山图》（图1–2）很可能完成于13世纪90年代末，即约在《春山楼船图》之前五十年。在构图上，《洞庭东山图》为如何在立轴中体现空间的连续性提供了一种解决方案，在赵孟頫的传世名迹《鹊华秋色图》（1296）中就看得出这种构图形式，而且它还在1302年的《水村图》中完成了一次转化。[2]如果进行对比，会发现《洞庭东山图》揭示了马琬在《春山楼船图》所用笔法和构图技巧的某些渊源，同

[1]　关于诗歌、绘画和书法之间的内在联系，见岛田修二郎在《书道全集》上发表的文章，卷十七，第28—36页。

[2]　分别藏于台北故宫博物院和北京故宫博物院。关于这些重要画作的讨论，见李铸晋，*Autumn Colors on the Ch'iao and Hua Mountains*; "Stages of Development in Yüan Dynasty Landscape Painting"。罗樾对李第一篇文章的评论见*Harvard Journal of Asiatic Studies*, vol. 26 (1965–1966), pp. 269–276；宗像清彦的评论发表在*Art Bulletin*, vol. 48 (1966), pp. 440–442；亦可参见班宗华（Richard M. Barnhart）的 "Marriage of the Lord of the River: A Lost Landscape by Tung Yüan"。

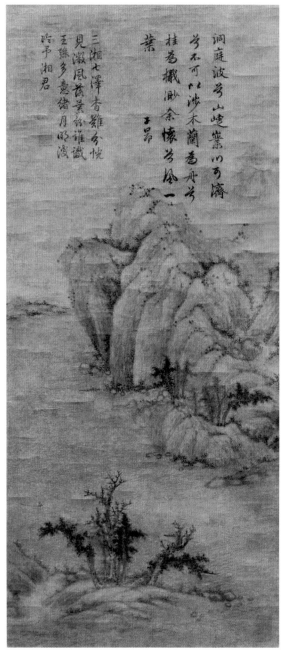

图1-2 元 赵孟頫 《洞庭东山图》 约13世纪90年代
立轴 绢本水墨淡彩 上海博物馆藏

时也可以从中看出赵孟頫对马琬那一代画家的巨大影响。

《洞庭东山图》对体积感的强调集中在中景的景物上，同时将前景和背景中的陆地加以延伸，再加上远处渺茫的远山，大致将景色分为三个层次。水面上那些勾连两处景色的网纹，让整个构图更加紧凑。树木分为数组，以扇形展开。用丰润的线条描绘土坡，再在岩石缝隙间以圆形的小墨点点苔。一切物体的形态都交代得清清楚楚；随着距离的推进，整个场景中的元素在大小比例上都十分统一；陆地与水面的比例大约各占一半，而且画家本人的题款占据了整个构图的上方三分之一。

相似的笔法和形式、构图原则都出现在马琬的画中。在《春山楼船图》中，体积感的创造顺序发生了转变，坚实的陆地被放到了前景。这一改变可以追溯到南宋初年所流行的"边角式"构图，但也有显著的不同。这种两段式结构导致了构图上的分裂，会使目光所及之处不一定能囊括得了远处的陆地景色。在解决这个难题时，南宋画家用墨染制造出雾气，于是观者的目光就不自觉地将景色连接了起来。元代画家想出了新的解决办法，赵孟頫在其中的重要性在于他拒绝使用南宋画家的墨染以及用雾气遮掩的方式随意地组合景物，他更倾向于结构上更加清楚明白的构图。一切景物都清晰地呈现在视野之内，空中没有那些模糊不清的雾气；相应地，所有景物的大小和色调都有大小和色调的变化，以使观者能够体会到空间距离的转变。马琬解决空间连续性和体现距离的方式与赵孟頫相似。他用了两种绘画工具语言：景物中的线条连接和定向的焦点。那些水面上起伏的波纹，是赵孟頫之前的画家就用过的方式（例如12世纪画家赵幹的《江行初雪图》[1]），但马琬将这一画法更加精细化了，并在更高的层面上将它作为一种构图技巧。借由这种方式，本来在形体上分开的景物连接了

[1] 关于这件杰出作品风格和内容方面的讨论，见John Hay, "Along the River during Winter's Fist Snow," pp. 294–304。

起来，画面也实现了连续性。而他为了进一步加强这种连续性，又在风景之中增添了一些小元素。曲折的山路引导着视觉焦点不断向画面上方和深处拉升。如果盯着那两位行向小桥的骑马者看，目光会以斜线由小路移到山崖上的房屋，再跳到那两只小舟上，而这两舟的倾斜角度正好维持了原有的观看方向，让目光移向远处的山峦和渺茫的地平线。近、中、远，在赵孟頫的《洞庭东山图》中表现得更为分明，而在马琬的图中则合三为二，其中的两只小舟起到的作用只是这三重景物构思中残存的部分。在较小的构图母题中，也可以看到整体构思之中对澄澈的追求，比如那两只小舟——黑色的船身映在白色的水面上，与两位骑马文士形成呼应——两人着白衣而处于深色的树叶中。这两组小的"母题对照"用正、负两种色调将构图中两个不同部分拉到了一起，就如同两片陆地场景被倾斜构图所蕴含的张力统一起来一样。因此即使通过我们简略的分析都能发现，在这一看似简单的构图中，其实深藏着一种统一性的结构观念。

从历史上看，这种想把画面元素全都统一于一体的构图框架理论，已经被近来的研究证明是中国山水画的"结构图像学"发展中的一个阶段。[1]两种图式观念——对视错觉的攻克和对空间的控制——可以分别提取并看成分析的基础：它们可以被看作山水画形式发展过程的一种图式创新。《春山楼船图》和其他元代绘画中这种形式精细化的过程，都可以追溯到五代和北宋。在那些可以确认为那个时期的作品中，可以看出画面上的景物被分成了三个层次：前景、中景和背景。除了那些单一的空间主题（如高、远、阔）以外，景物不仅轮廓明确，还用雾气和大小层级这样的直观方式连接了起来。到了南宋和元初，那些原本分开使用的控制画面空间的方式，如雾气、大小、体积感等等，逐渐组合到了一起。而且，就像我们在赵孟頫的作品中所看到的那样，对于分开描绘三层景物的兴趣已经下降了，画家甚至不愿去描绘单一的构图主题。取而代之的，是倾向于融合不同的经典主题和构图母题，于是我们看到的是在立轴形式之下所容纳高、远、阔等空间主题。

在元代，除了上述这种构图中的统一理念之外，画家的笔法中越来越直接地渗入了自己的心理和情感意图。文人画家通过书法训练，进一步地使得结构观念更具表现力；书法被看作图像表达的技术基础和表现基础。"写意"这个概念，是这些画家美学观念的核心。借由这种态度，他们对于复兴古代大师作品对于大自然的经典描绘方式深感兴趣。对大自然的特定看法和某些经典笔法，与某几位大师密切相关——他们大都生活在江南地区南部，如董源、巨然、米芾等等。因此，在具体的母题、笔法形式、构图或整体感受等方面，"古意"这个与"写意"相关联的概念，既是指古画的形式，也指其视觉上的暗示性。"古意"和"写意"这两个概

[1] 其中最有名的是方闻的 "Toward a Structural Analysis of Chinese Landscape Painting" 一文；该文中思想的萌芽已见于 "The Problem of Ch'ien Hsüan" 和 "Chinese Painting: A Statement of Method"，以及其他一些作品中。亦可参见班宗华在 "A Lost Landscape by Tung Yüan" 中对此方法的推进。

念是元代绘画最重要的视觉原则，二者都与理念表达和作画技艺相关。在赵孟頫那里，它们在语言和图像的形式得到了表达，而马琬又进一步地发展了这一趋势。

对于这幅赛克勒藏品，我们可以说这些山水风景是"写出来的"，因为在我们关注其形式时，一种笔法间的统一性让我们感觉印象深刻：这些笔法既是一种表现实体，也是一种描绘元素。那些低矮的小山坡，密集的、线状的披麻皴和丰润的点苔，都显现出元代画家对董巨画派山水画传统的诠释，赵孟頫以一己之力复兴了这种传统。若将《春山楼船图》中的树木和土坡与赵孟頫的《洞庭东山图》及《鹊华秋色图》前景中的几丛树木相比较，则可以看出马琬深受赵孟頫对具体景物描绘方式的影响。在小山上，马琬的皴法构思紧密；在树木上，树干和树皮都用长皴略显出纹理，椭圆形的瘤节如浮雕一般。中间有一株笔直向上的树挺立在两株弯成拱形的树中间，而描绘这两株树树叶的笔法又各自不同。如果看看马琬1366年的《春山清霁图》手卷，我们就会发现，在树木及山丘、岩石组合的画法方面，这两卷有多么相似。另一处吸引人的地方是他对远处山峦的处理，在两幅画中，都是在地平线上用均匀起伏的渲染绘成。大胆的水平笔触也描绘了岸边和逐渐退去的水面，从而交代了从水面景色到陆地景色之间的转换。

马琬的风格也并非单从赵孟頫那里直接发展而来；他所学习的还有赵孟頫之后的两位大师：吴镇和黄公望。吴镇1341年的《洞庭渔隐图》（图1-3），揭示了吴镇自己化用了赵孟頫和董巨派传统中描绘密林和土坡的笔法。只不过吴镇的艺术个性更为张扬、奔放。他的皴笔更为干脆、夸张；大块的形体往往散落开来，小块的则紧紧聚在一起。与他所画的疏林一样，他的两段式构图和对芦苇的描绘，都是马琬所师法的对象。黄公望（见其1350年的《富春山居图》）对马琬的影响则不那么显著，但他与马琬一样活跃于松江、常熟一带，这个事实十分重要。吴镇则在不远处的嘉兴作画。这些相邻的城镇之间交通方便，能让画家的风格思想迅速交流；事实上，马琬和赵孟頫、赵雍，还有其他一些画家如吴镇、卫九鼎和黄公望之间风格的相似性，反映了江苏南部和浙江北部的地方绘画传统的成长。马琬这样的二流画家在接受了元代大画家的绘画风格之后，将伟大的元代绘画传统带到了明初。进一步研究其他几幅马琬被认可的真迹就会发现，他画中的这些元素在明代画家刘珏、解缙和其他一些（特别是那些生活在苏州地区的）画家那里得到了发展（见本书第一章）。

关于马琬的风格，最后还有一点值得指出。在黄公望这样的大师的作品中，我们会看到每一笔中都充满了恢弘灿烂的力量和心灵驱动力，使整幅山水壮阔博大。从黄公望的每根线条、每个墨点，以及他对景物形态的基本感觉中，都可以读出他那一段游历群山的岁月。我们几乎忍不住要将这样一种成功描摹自然的方式称为"自然主义"，乃至"现实主义"，但其中所蕴含的是对大自然仁慈造化之功深沉而亲密的理解，其实这是许多元初画家所普遍具有的一种特殊视角。与之相反，马琬的作品呈现出一种完全不同的艺术个性，我们从他对于画面结构的精细雕琢中可以看到，他更喜欢较为紧凑的山峦，爱用更短、更密的皴法，同时他所构思的前景树木也更小，而且

紧密地聚在一起。这些形式上的特征不但表明了一种更加内敛和偏好内省的性格（或许这是一个与冷静、理性的赵孟頫更相似的人），而且也表明了一种看待自然风景的态度：此人更像是一位花园中的观赏者，而非身携画笔、漫游于高山深谷之中的旅行家。元末这些画家所定下的范式，在明代画坛占据了主导地位——作画不再直接取材于对大自然的写生，而是更多取自前人所建立的模式。在马琬那个时代，画家们已经在采用深受其他画家影响的画法，在他为数不多的存世作品中就能清晰地看到这一点。在赵原、王绂和陈汝言等过渡型画家的作品之中，可以很明显地看到那些来自其他画家的模式已经在文人画传统中找到一个永久性的位置。

前人已经通过两位与马琬交游的元末明初学者杨维桢和贝琼，推测出了马琬大致的生卒年。贝琼字廷臣，浙江崇德人，是一位著名的诗人兼学者，曾是洪武初年《元史》的编撰者之一。后来，他在首都取得了一个教职。[1]他曾为马琬的作品集《灌园集》作序，还曾为马琬订正汉字偏旁部首的文字学著作《偏旁辩证》作序。此外，贝琼还有三段在马琬画作上的题跋传世。[2]到目前为止，这些材料是人们了解马琬生平的主要资料。

根据贝琼为《灌园集》作的序，马琬早年师从杨维桢学过《春秋》，杨氏活跃在浙江一带，以精通《春秋》闻名。尽管没有关于马琬生年的确切记载，但作为杨维桢的学生，他应该要比杨小半辈（年轻十到十五岁左右），所以他很有可能出生于1310年前后。这样算来，那赛克勒所藏的这幅作于1343年的画就应该是他早年的作品，当时他大约三十多岁。

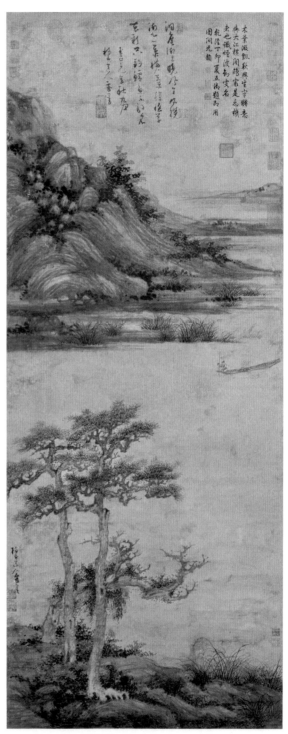

图1-3　元　吴镇　《洞庭渔隐图》　1341年　立轴
纸本水墨　台北故宫博物院藏

[1] 关于贝琼的生平信息，见贝墉于1821年和1827年为贝琼的作品集《清江贝先生集》所作的序，第1—3页。
　　关于元明易代之际机构转变和社会变化情况以及它们与学者、国子监之间的关系，见Ho Ping-ti, *The Ladder of Success in Imperial China: Aspects of Social Mobility, 1368–1911*, pp.216–217。
[2] 同上，第38—39、58、196和205页。可惜的是，只有马琬作品的标题流传了下来。

在贝琼的《清江集》中，记载了一段为马琬《隐居图》所写的题跋。从中我们得知，他和马琬曾一同在华亭住过。那时是洪武三年（1370），马琬被皇帝征召，主政江西抚州。两年之后，贝琼被召到京城，任"国子监助教"。在那之后，贝琼与马琬分别了六年。后来，贝琼从一位朋友那里得到了马琬的消息和马琬写给他的一首诗。那位朋友刚刚见过马琬，称其头发已经灰白，但身体尚好，目力、听力依然敏锐。一年之后，贝琼去世（1378?），我们对于马琬的了解也到此为止。我们不知道，他在贝琼的朋友见过他之后又活了多久。

想要真正确定马琬的风格范畴，需要深入研究所有归到他名下的作品，但这已经超出了本书要讨论的范围，不过我们仍然会通过五件我们所认定的马琬真迹上的落款和印鉴来对我们的发现进行总结。[1]马琬名下作品风格多样，既有纸本也有绢本，有设色也有水墨，后者是元末更为正式和正统的绘画形式。如果我们要更加全面地分析他的风格，那么1343年的赛克勒所藏作品（见局部图）和1366年的台北故宫博物院所藏手卷（图1-4d）就为这样的分析奠定了基础。正如我们所见，马琬作画的材料和目的在各件作品中皆不相同，其书体也每每不一，但我们仍然能从其运笔的动作中发现风格上的相似性。

台北故宫博物院所藏1366年手卷（图1-4d）上的落款与《春水楼船图》之间相隔了23年。此外，这跋款是用章草书写的，而四个字的标题用的却是正楷。画家用的两方印也不同，但画上题款的位置（完全顶在手卷的右上角内）与赛克勒藏品一样低调（并不是所有归到他名下的作品都有这样的特征，比如上一条注释中列出的

[1] 在喜龙仁和梁庄爱伦收藏所选取的作品清单如下（把日期写在前面，是因为它们在鉴定这一组画作时最为重要）。

真迹目录：

1. 1343年《春山楼船图》，藏于普林斯顿艺术博物馆（不在这两人的收藏目录中）。

2. 1349年夏七月，《乔岫幽居图》，手卷，水墨绢本，藏于台北故宫博物院，见《故宫书画录》，5/246。

3. 1349年七月望日，《暮云诗意图》，手卷，水墨设色绢本，藏于上海博物馆，见《上海博物馆藏画》，图版30。

4. 无日期，《秋林潮音图》，手卷，水墨纸本，陈仁涛旧藏，见《金匮藏画集》卷一，图版23。

5. 1366年，《春山清霁图》，手卷，水墨纸本，藏于台北故宫博物院，见《故宫书画录》，4/302—305。

存疑之作（有的是很接近的摹本；有的我们仅能看到质量不高的印刷品，无法断定）：

6. 无日期，《秋林钓艇图》，立轴，水墨纸本，藏于台北故宫博物院。此画为竹西处士而画，上有陶宗仪的题款，见《故宫书画录》，5/247。

7. 无日期，《渔隐图》，仿王蒙风格的手卷，水墨纸本，未知收藏。见《国华》，第492号；是一幅16世纪前后的摹本。

赝品（或称为带伪款的画作）：

8. 无日期，《溪山行旅图》，手卷，水墨设色纸本，有董其昌的题款，藏于台北故宫博物院，见《故宫书画录》，5/246；很可能创作于明代中期之后。

9. 1328年或1388年，《仿王蒙山水》（《松壑观泉图》），手卷，水墨设色纸本，藏于故宫博物院，实为清代画作；两个日期都是错的，但其构图值得注意，因为它与王蒙1367年的《林泉清音》相似。

10. 无日期，《山水》，水墨纸本手卷，藏于辛辛那提艺术博物馆，档案编号：1948.83；是文派后人于晚明所作。

11. 1360年，《高林图》，见《中国名画集》卷一，图版109，此画作完成于明代中期之后。

《春水楼船图》（题款局部）

图1-4a 元 马琬 《暮云诗意图》
（题款局部）1349年 立轴
纸本水墨淡彩 上海博物馆藏

图1-4b 元 马琬 《乔岫幽居图》
（题款局部）1349年 立轴 绢本
水墨 台北故宫博物院藏

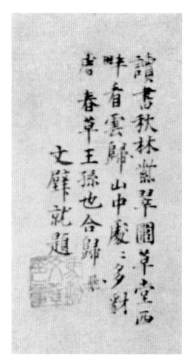

图1-4c 元 马琬 《秋林图》（题款局部）
无年款 香港陈仁涛旧藏

图1-4d 元 马琬 《春山清霁图》（题款局部） 1366年
台北故宫博物院藏

伪作里）。马琬以师法颜真卿的小楷而闻名。[1]他题写在1366年作品上的这四个字正好能反映出这一点；而在《春水楼船图》中我们同样能见到这种丰润的撇、捺和横笔。每一行中字体所占的空间和每行竖列自身的空间都是不变的，每个字的高矮、方正也都一样，而一字之内乃至一画之内的笔迹粗细却有着强烈的对比。

如果我们把目光聚焦到《春水楼船图》题款的第一个字"至"（这是元代的年号"至正"中的一个字）上，我们还可以发现更多与其他作品之间的风格联系，因为这个字在本案例的其他四件作品中的三件里也能找到。这个字是题款中唯一用草书写成的，而且用的是与1366年题款（图1-4d）同样的章草。在其横笔起笔时，有一个较大的顿笔，然后以左至右的曲折线条画出一个连续的圈，最后在横笔的尾端以一个锐利的钩结束；这个钩又立刻与一个新月状的点相连。第二个可供比较的字是马琬的字"文璧"中的"文"字。在两件1349年的作品和陈任涛旧藏的一幅未标明日期的作品中（图1-4a至图1-4c），这个字的布局和笔触中强调的地方都极为相似：向右的那一捺会水平地拖出很长一段；此外，这一捺在起笔时会与上面的横笔保留一个小小的空隙。马文璧名字中的第二个字有两种写法：在1343年和1366年的作品中，作为偏旁的"玉"是写在声旁的"辟"的下方的；另一种写法是将"玉"写到左下方，以让字看起来更方正。不过，尽管写法不同，其关键性的运笔还是显示出它们出自一人之手。画上两方相同的印章也有助于对风格的观察："马琬""文璧印章"（朱文长方印）都出现在了两件1349年的作品和未标明日期的作品上；同时，"鲁钝生"（白文方印）出现在了两件1349年的作品上。在鉴别画作真伪时，有一些决定性的因素必须考虑在内；在这个案例中，对书法和印章的鉴别有力地支持我们基于画面风格所作出的判断。

这些题款不但证实这些作品都是14世纪画作和马琬真迹，而且还是研究元代书法的宝贵材料。在画面右上角，有元代著名学者、诗人、历史学家和书法家杨维桢[2]（字廉夫，号铁崖、铁心道人、铁笛道人，浙江会稽人）留下的一首七言诗。诗后的落款是"铁崖"，是杨维桢早期的名号之一。早在他中进士（1327）之前这个名号就传开了。根据传统的记载，他父亲将这个年轻人锁在铁崖山上一间书房之内长达五年，为的是鼓励他好好准备科举。其他的名号，常用于他五十岁之后的作品之中。

杨维桢书法的特点为笔法大胆、奇崛，而且骨力雄健、棱角分明。其下笔直抒胸臆、略无窒碍，显示了这位学者体力和智力上的旺盛精力，这与另外两段题款中温和、谦逊的字形形成了鲜明对比（它们是画面最左边的马琬题款和龚瑾中规中矩的章草题款）。这三段题款揭示了三位书法家截然不同的书法风格和个人性格。

尽管未标明日期，我们还是可以推断这段题诗应该是杨维桢较早年的手笔，那

[1] 见贝琼为马琬订正汉字偏旁部首的文字学著作《偏旁辩证》所作的序，载于《清江贝先生集》，7/39。在此文中，贝琼说马琬的绘画风格与董源相似。

[2] 关于杨维桢的生平，见Edmund H. Worthy关于明代人物传记史的文章。

时他常常写行书而不是草书。其竖列较为平整，长方形的字体大小基本一致，而且每个字都有一条明显的垂直轴线。杨维桢以露锋起笔：笔锋笔直地切入纸面，形成一个锐角三角形的"头"。这个形状与他在线条中所保留的圆润感形成对比，显示出有力的运笔和转笔。绚丽、奔放的棱角、字内高强度的张力以及充沛的能量，将其风格特征显露无遗。

杨维桢多数题有日期的作品都创作于1360年之后，即他六十岁之后。这些晚期的大作显示出两种极端倾向：一种是更加规整的字形；另一种则是汪洋恣肆的不规则字形。前者的例子可见1365年的《张氏通波阡表》[1]，此书杂糅了行书和章草，兼以后者中常见的方块字形。这种字体是其独具特色"捺"笔的源泉，这种带有水平三角的"捺"非常稳定地出现于杨氏书法之中。与简单的撇、捺不同，其笔迹的主要运动是由中锋完成的，而且在两笔之间还有一个强有力的水平运动。这其中起伏不定的力量构成了杨维桢书法最基本的节奏。每个单字的轴线彼此各不相同。杨维桢的第二种风格，在其1360年为邹复雷《春消息图》卷（佛利尔美术馆藏）[2]所作的题跋中表现得最为明显。在这幅画中，杨维桢舞动毛笔，仿佛自己不是在写字，而是在作画。为了突出字的意义、文章内容和整体的书法构思，其字形大小、笔画粗细和墨色深浅都变化得十分剧烈和突然。其书法布局之美，正在于其笔力如江河之直下，其形式纯美而抽象。

第三件未标明日期的作品《鬻字窝铭》立轴（图1-5）[3]，在风格上介于以上二者之间。字与字之间的轻重对比仍显于行间，但其变动的剧烈性不如佛利尔美术馆所藏的那段题跋。其中可以看见章草与行书的结合和纯粹的草书。在风格上，与这件作品最接近的是赛克勒所藏之画。它们都有长方形的字形结构和大体一致的字体大小。两件作品在结构上的相似之处，还可以从相近的文字之中看出来，比如"天""下"；还有其他的一些字体构件，如横笔、弯钩和连笔的方式。在这里面，我们又看到了横笔中那个强而有力的"头"（常在起笔和收笔时加以强调）和独具个性的"捺"所形成的弯拱，这一笔中有三处波折。

杨维桢在《春水楼船图》上的题款极有可能比《鬻字窝铭》，以及1360年至1365年间的作品要早。很有可能它就是在1345年前后此画完成后不久写就的。这个假设还受到如下证据的支持：它使用了杨早年的名号"铁崖"和他早年的印章"铁心道人"（朱文方印，在画面的右上边），而他后来所使用的名号是"铁笛道人"。[4]位于他落款之后的第二方印"会稽杨维桢印"（朱文方印），也出现在

[1] 出版于岛田修二郎，《书道全集》卷十七，图版48—49。

[2] 对此画的讨论，见Archibald Wenley, "A Breath of Spring," pp. 459–469; Thomas Lawton, "Notes on Five Paintings from a Ch'ing Dynasty Collection," pp. 202–203。

[3] 平等阁收藏，《中国名画集》卷一，图版113（有图示）。

[4] 见朱省斋，《省斋读画记》（香港：未知年代），第97页，里面讲到杨维桢在一段1343年的题跋中的落款是"铁心道人"。

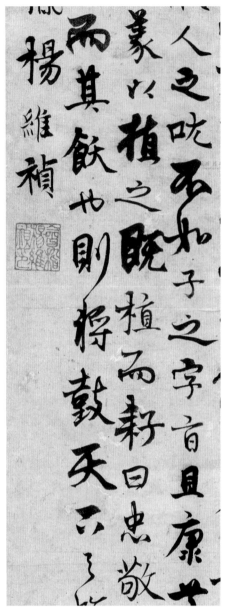

图1-5　元 杨维桢 《鬻字窝铭》（局部）无年款　　　　《春水楼船图》（杨维桢题款局部）
立轴 纸本水墨 故宫博物院藏

《鬻字窝铭》之中。

　　在《春水楼船图》左上角题有一首龚瑾用三行章草写成的七言诗（其内容见本文的开头）。我们对此人所知甚少。他或许与更为知名的诗人兼文学家龚璛（1266—1331，苏州人，字子敬）是亲戚，因为两人的名字都是单字且都有一个斜玉旁。

　　龚瑾题款中的书法，是元末明初常用的章草。这种书体在元末得到复兴，有好多文人（包括马琬、杨维桢）都使用它。龚瑾可能是一位元末大家，因为他的字中

并没有多少明代初期章草的那种松散、夸张的特征和字与字之间的随意连笔。[1]对于14世纪末的章草而言，他的字是一份很好的范例：特别注意字与字之间的空间间隔，而不过分随意地将笔画相连。短而结实的撇、捺，与中锋写就的其他笔画之间构成了赏心悦目的平衡。龚瑾的风格朴素内敛，与下笔奔放、形式怪异的杨维桢形成了鲜明对比。

有一幅归到马琬名下的画叫《瀛海图》，记载在汪珂玉（活跃于1628—1643）的《珊瑚网》和郁逢庆的《书画题跋记》（约1643）之中。[2]其中的记载十分简略，尺寸、材质、落款和题款全文都没有记下，对作品也没有什么描述。两篇记录中都有杨维桢的题诗，但有一字（第二十一字）不同，其落款记载不一，而且没有印鉴。他们没有记录马琬的题款、印章或龚瑾的诗。所以问题是，他们所记载的究竟是《春水楼船图》，还是另一幅画呢？

传统上对这两本著录的看法是，其中的众多题跋，并不一定是汪珂玉自己的收藏，甚至他本人并未见过这些题跋。其书的手稿在1916年刊印之前已经流传了近两百年，而且刊印本也是基于好几种手抄本完成的。[3]因此，《珊瑚网》一书在刊印之前错讹的确不少。卞永誉的《式古堂书画汇考》中有大量的内容来自汪珂玉的书，因此也延续了其中的错误。至于《书画题跋记》，其中的题跋亦是抄录而不辨真伪，而且与汪珂玉的书一样，书中并没有提到这些东西有没有经郁逢庆亲眼看过。

基于上面的这些批评和差异，有可能汪、郁两人见到的都是本藏品的仿冒品，或者是仿冒品的仿冒品。抑或此二人真的见过原作，但在他们或是后人的誊抄、编辑之中，出现了我们现在所看到的错误。由于《春水楼船图》中的山水和书法题款都是品质超凡的元代真迹，我们有必要采用它来作为鉴定其他真迹的视觉证据，特别是因为视觉证据的有效性比文字记录要高得多。

[1] 明代有四位书法家擅长这种书体：宋克（1327—1387）和他的弟弟宋璲（1344—1383），沈度（1357—1434）和沈粲兄弟；要看他们的书法作品，例见《书道全集》卷十七，图版52—55；《明宋克书急就章》（北京：1960）；收藏于台北故宫博物院的作品，档案编号：5213—5215。

[2] 汪珂玉的目录出版于1916年，郁逢庆的出版于1911年。福开森（John C. Ferguson）还提到了另外两本目录：《佩文斋书画谱》和《式古堂书画集》；前者只记录了画名，后者以汪珂玉的目录为本，但将所属归到了马琬的号"鲁钝生"上。

[3] 这些批评来自《四库全书总目提要》和余绍宋的《书画书录解题》，丁福保在其编撰的《四部总录艺术编》卷一，第754—755页中引用过。

第二号作品

文徵明

1470—1559

江苏长洲人

菊花竹石图

普林斯顿大学美术馆（L27.70）

立轴　水墨纸本

48厘米×26.5厘米

年代："乙未，秋"（根据徐缙在画作上题跋之年款，应该在1535年秋，或在那之前）。

画家落款："徵明"

画家钤印："文徵明印"（白文方印）和"衡山"（朱文方印），都在落款之后（与孔达、王季迁《明清画家印鉴》所载略有不同）。

题跋：题诗，共十一行，落款者徐缙（1505年进士），1535年秋天（"乙未，秋"），讨论详见正文。

题跋者印："嘉会"（朱文方印），在落款之后。

鉴藏印：

冯超然（当代上海画家）："超然"（白文方印），在右下角。

马积祚（当代香港收藏家）："积祚"（朱文长方印），在左下角。

吴湖帆（1894—1968，上海收藏家）："梅影书屋秘笈"（朱文长方印），在左下角。

阮元（1764—1849）："伯元审定"（朱文方印），在右下角。

未知收藏家："徵斋心赏"（白文方印），在右下角，可能是清代人的印鉴。

品相：在画面的上部和下部，略有一些椭圆形的磨损——在竹竿和草的中心区域，以及题款部分，这使得题款中有两个字难以识读（第四行第四个字，第七行第一个字）；在纸面的中心部分，有一条长约12.5厘米的裂隙；画上没有发现重新装裱的痕迹。在画的外签上，有吴湖帆未标明日期的题字。

来源：弗兰克·卡罗，纽约

出版：无

　　文徵明，字徵仲，号衡山，原名文壁，后来以别字"徵明"为人熟知。他是明代最伟大的文人画家之一，而且是以苏州为中心的"吴派"的核心人物。作为一位德高望重、学养深厚的君子，他活到了九十岁，生前兼擅书、画，创作过尺幅巨大、笔力雄健的作品。传统上，他被认为是沈周的追随者，但他们在艺术史上的关系是相互依赖的，而且鉴于他们两人对后世均有巨大影响，评论者也将二人视为可以比肩的人物。

　　园石和土坡映衬着菊花和竹子。蒲草、点苔和花卉被安排到了画面的边缘，显示出画家想突出一种辐射状的结构，因此特别强调平面构图的感觉而忽略韵味。与文徵明其他作品相比，这幅立轴创作年代较早，而且在主题和尺幅上均属于小手笔，但其艺术品质已经预示出他将在艺术成熟期大有作为。

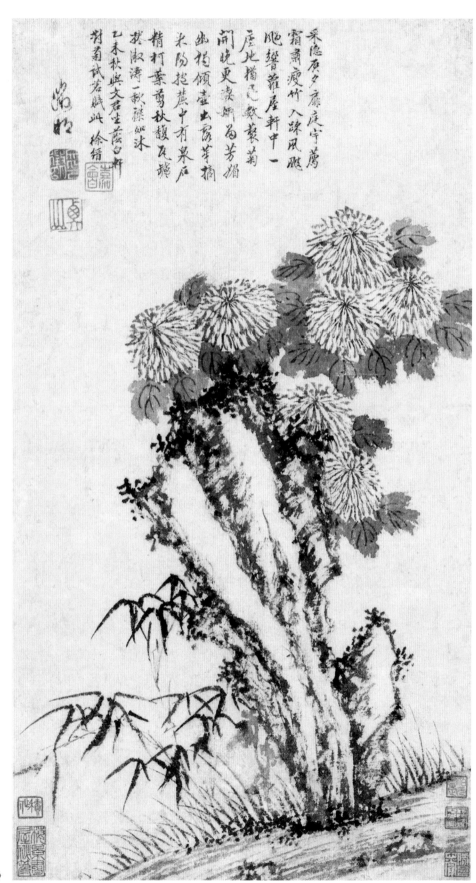

采隐庭夕厌庭宇萬
霜萧寒瘦竹入疎风飄
眺聲雜屋軒中一
座地擒已敗蕘菊
闲晚更妻妍為芳媚
此梢傾蓋出窗茅摘
米防挹蕉中有菜戶
精打葉蕈秋颣瓦瓿
搗漱涛一歌漠似沐
乙未秋興文君生盐白軒
對菊試茗賦此 徐緒

明 文徵明 《菊花竹石图》

这幅作品记录了画家和他的朋友徐缙[1]的一次聚会：他们一起在清秋的黄昏中品茶、赏菊。作为时人雅集的流行活动，作画、题诗都必不可少。徐缙的十一行长题写的是一首五言古诗。题跋是用简朴的行书所写，字形较长，转折干脆，看得出受了文徵明的影响。最右边是文徵明自己的双字落款，后面还跟了两方印。诗[2]与画记录了当日的情景：

采隐启夕扉，庭宇荐霜肃。

瘦竹入踈风，飕飗响萝屋。

轩中一座地，犹见数丛菊。

开晚更凄妍，留芳媚幽独。

倾壶出露芽，摘采阳抱麓。

中有泉石精，柯叶剪秋馥。

瓦炉卷微涛，一歃襟如沐。

乙未秋，与文君坐荫白轩，对菊试茗，赋此。徐缙。

此画反映了源自品茶赏花而来的美学愉悦，此中的欢愉之情从笔底和文人所钟爱的题材流出。画中紧凑的放射状布局，是文徵明毕生画石块、竹子、松树和花卉时都喜爱的构图方式。其笔法迅速而有力，手腕和手臂都很灵活，这使纸上的墨迹显得干燥，即便是在用到渲染的区域中也是如此。那种较为枯涩的效果，一方面是熟宣的质地造成的，另一方面是因为文徵明惯用的运笔速度和墨色应用方式。在1530年之后的作品中，他特别想要追求线条的松软与融合，以及湿染与干笔之间的纹理对比，而且直到他绘画生涯的最后一刻，他都在发展这种画法的潜在表现力。这样的笔法，在纳尔逊所藏的《松石图》（1550）[3]和克利夫兰所藏的《老松图》[4]（未标明日期）中展现得淋漓尽致。

根据画上的日期，文徵明完成此画时应该已经六十六岁了，此时他的作品艺术水准已经达到了新的高度。之前的作品，如大阪阿部房次郎收藏的一幅1512年题材相近的作品（图2-1），[5]也能辨认出是出自同一人之手。土坡之上，由花卉和石块组成了相似的向心构图。石头的形状也是上粗下细，也是由侧锋干笔画出长长的凹面。草丛、菊花和三分式的"个"字形竹叶，都十分相似。但在这幅更早些的作品

[1] 徐缙，字子容，号崦西，苏州本地人。其生卒年不可考，著作皆收录于《徐文敏公文集》（见《名人传记资料索引》，第471页）。徐缙和文徵明是同辈人，且画此画的地方——荫白轩，可能就是徐缙的书斋。

[2] 感谢唐海涛先生和林顺福博士对我们翻译该题诗的帮助。

[3] 出版于 *Handbook of Collections in the William Rockhill Nelson Gallery of Art and Mary Atkins Museum of Fine Arts* (Kansas City, Mo., 1959), p. 203.

[4] Andrew R. and Martha Holden Jennings Fund, aac.no. 64.43, in *Bulletin of the Cleveland Museum of Art*, vol. 53 (1966), fig.2, p.4.

[5] 出版于《爽籁馆欣赏》卷一，2/30。

中，一些个性元素把握得就不那么好。其用笔过于浮躁，这一点从画家的题款中也看得出来。其墨色层次感不强，渲染被用在石块的大块平面区域，使其与构图中的其他部分相比显得过于突出。其整体感觉更富于动感，而非恬静。在这个发展阶段中，文徵明还未掌握一种"得心应手"的风格，而且往往用力过猛。直到16世纪20年代，他终于成为能同时掌握"潇洒"和"精美"两种作画方式的大师。

赛克勒所藏的这幅作品，反映了文氏对蕴藏于阿部房次郎藏品中力量的改进。更重要的是，它也揭示了文徵明关于笔法的理念，和他与元代文人画之间的渊源：其石块的造型手法混合了吴镇的侧锋渲染之法和王蒙的转腕线条，还结合了赵孟𫖯的枯墨"飞白"理念。对于竹子的随意布局与倪瓒相似，其画草的精细线条让人联想到赵孟坚。而将这众多的风格统一起来的主题，正是由赵孟𫖯和倪瓒奠定的文人画传统：将书法视为绘画的美学基础。其要点在于在绘画中"写出"图像的精神（"写意"），而非仅仅追求形似。

在画菊花的时候，文徵明显现出他对于沈周的继承，而且还展现了书法对于绘画的独特重要性。在阿部房次郎收藏中还有沈周的《菊花文禽图》（图2-2，此画作于1509年，即沈周去世的那一年）[1]，拙朴、随意但充满力量的线条同样包含着表达意图：叶片和花瓣翻转旋绕，空中飞舞的两只蝴蝶为整个画面塑造了空间感。尽管其笔法较为随意，然而在物体的准确形态和景物的内在能量之间仍然保持着平衡。在赛克勒藏品中，文徵明继承了沈周描绘花瓣的技巧，即通过椭圆形的线条层叠来完成构图。但文徵明仅从一个角度描绘菊花，并将其视作通篇构图中的一个重复元素。他所画的叶片几乎全都是一个色调的渲染，它们看上去似乎组成了一个图案，与花朵形成了单色调的平面背景对比，加强了整体的画面感。

素描式的描绘方式以及对笔墨的自如运用，似乎在文徵明学生陈淳的作品中有了更进一步的发展。在阿部房次郎收藏中的一幅题材相似的画作（图2-3）[2]中，陈淳对于塑造单个形体的兴趣显得更小了，他将注意力主要集中在画笔的运动上，使它统筹纸面上的所有元素安排，以激活留白的空间。看上去，他似乎扬弃了线条之中能量的连续性，这种倾向体现在全局构图的每个细节之中。这些特征所构成的结构差异，将陈淳的成熟期作品与文氏的同类作品区分了开来。

[1]　《爽籁馆欣赏》卷二，2/49。
[2]　同上，3/56。

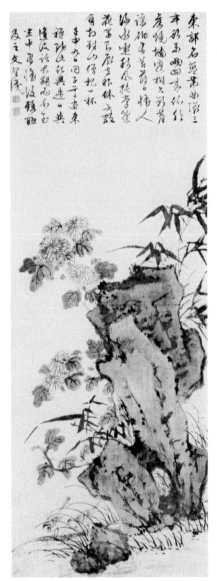

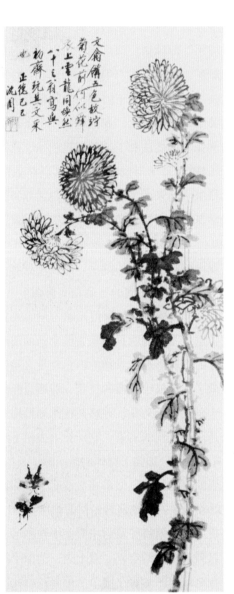

图2-3　陈淳　《松菊图》（局部）　立轴　纸本水墨
阿部房次郎旧藏　现藏日本大阪市立美术馆

图2-1　文徵明　《菊花竹石图》
1512年　立轴　纸本水墨
阿部房次郎旧藏
现藏日本大阪市立美术馆

图2-2　沈周　《菊花文禽图》（局部）
1509年　立轴　纸本水墨
阿部房次郎旧藏
现藏日本大阪市立美术馆

第三号作品

徐祯卿（及其他）　　仇英

1479—1511　　　　　约1494—1552后

江苏苏州

募驴图

普林斯顿大学美术馆（L320.66）

手卷　水墨纸本　书法与绘画部分装裱为一

绘画部分：26.5厘米×70.1厘米

书法部分：26.5厘米×104厘米

绘画部分（由仇英完成）

年代：无

画家落款："仇英实父"（对落款的讨论见文末）

画家钤印："实父"（朱文方印）

书法部分（由徐祯卿及其他人完成）

年代："弘治己未，季冬望后一日"（1500年1月16日）

文章作者落款："徐祯卿"（在一篇二十一行的散文之后），楷书。

捐助人落款（共十人）：

钱同爱（1475—1549），一行楷书。

朱良育（活跃于1506—1520），一行楷书。

祝允明，一行楷书。

张钦（活跃于1550前后），一行楷书。

沈邠（活跃于1550前后），一行楷书。

唐寅，一行楷书。

邢参（活跃于1550前后），一行楷书。

叶玠（活跃于1550前后），一行楷书。

董淞（活跃于1550前后），一行楷书。

杨美（活跃于1550前后），一行楷书。

鉴藏印：

程尚甫（活跃于约1624—1652后）：没有留下印鉴，但陈继儒在1624年的题跋中提到当时这幅画在他手中。

单恂（存疑，江苏华亭人，崇祯年间进士）："竹香"（朱文方印），在画面右下角和题跋的右下角；"竹香盦"（朱文方印），在画面右下角，书法部分的左下角，题跋的左下角；"竹香"（朱文连珠小方印），在画面左下角。

钱天树（号梦庐，活跃于17世纪晚期）："钱天树印"（白文方印），引首右下角，画面右侧倒数第三方印，书法页左下角倒数第二方印，题跋的左下角；"曾藏钱梦庐之家"（朱文长方印），在题跋下方印章中的左下方。

金黼廷（活跃于18世纪？）："金黼廷寿仙氏考藏"（朱文长方印），引首左下角，画面右下角，书法右下角，题跋右下角。

吴尚忠（活跃于1750年前后？）："吴尚忠印"（朱文长方印），画面左下角，书法右下角。

沈树镛（1832—1873，字韵初，上海南汇人）："沈韵初珍藏印"（朱文长方印），在题跋的左下方。

景其濬（1852年进士，字剑泉）："景氏"（朱文圆印），在画面右边；"剑泉平生癖此"（朱文大方印），在题跋左边。

曹先生（未知其人）："歙南舫阜曹氏过云楼鉴藏金石书画印"（朱文方印），画面右边正数第三方印，书法页左下角，题跋右下方倒数第二方印。

明 徐祯卿 仇英等 《募驴图》全卷

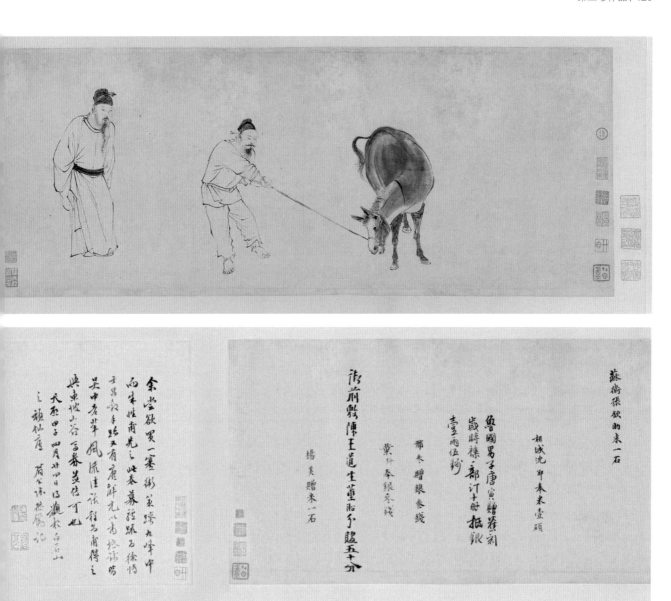

朱之蕃引首

黄照（存疑，约活跃于1850年前后，安徽歙县的一位画家）："煦堂鉴定"（朱文方印），题跋贞左下角最后一方印。

杨士琦（1862—1918，安徽泗州人）："杏城鉴藏"（朱文方印），书法部分左边和题跋部分右边；其印在陆心源的印鉴前面，而且也曾记录在陆的目录中。

陆心源（字潜园，1834—1894，浙江归安的一位大收藏家）："潜园鉴赏"（朱文方印），在首页左下角，画面左下角，书法部分右下角和题跋部分右下角；"潜园书画之印"（朱文方印），"归安陆心源字刚父印"（朱文方印）和"存斋又称潜园"（朱文方印），都在画面的前隔水上；"湖州陆氏所藏"（白文方印），在画面后面的装裱绢面上，也在第一页题跋后面的装裱绢面上；一枚肖像印，在第一页题跋后的隔水上。

张之万（存疑，1811—1897，河北南皮收藏家、画家）："子清所见"（朱文长方印），题跋左下角。

李延适（活跃于19世纪末?）："乌城李延适去疾父所见所藏金石书画记"（白文大长方印），在第一页题跋后面的隔水之左下角。

缪荃孙（存疑，1844—1919）："艺风审定"（朱文方印），在题跋的左下角。

题跋（五则，在与绘画和书法部分分开的一张纸上）：

陈继儒（字眉公）：写于1624年，七行行书，附印两枚。

衲彦（活跃于17世纪中期）：写于1652年，七行行楷，附印两枚。

沈弘度（活跃于17世纪中期）：写于1652年，二十八行，九行楷书，十九行行书。

杨守敬（1839—1915）：写于1907年，三行（与沈弘度的题跋不在一张纸上），附印两枚。

李葆恂（1859—1915）：写于1907年。

品相：良好，只是在绘画页和书法页上部有六块橄榄形的霉斑，越朝内心，霉斑就越小。

引首：由朱之蕃（约1571—1620之后）题写了四个楷书大字（水墨纸本，27.2厘米×131.1厘米）："高风逸韵"。

钤印："大隐金门"（白文长方印），在右上方；"朱之蕃印"（白文方印）和"状元宗伯"（白文方印），在左边。

来源：弗兰克·卡罗，纽约

出版：吴修（1765—1827）：《青霞馆论画绝句一百首》（吴修的序言写于1824年），第216—217页，包括一首称颂该主题的七言诗，后面还附有一篇记录参与募集者的短文；陆心源，《穰梨馆过眼录》（序作于1892年），19/3a—5b，记录了画家、捐助者的印鉴和落款，前三页题跋；关冕钧，《三秋阁书画录》（序言写于1928年），图版1，第46页；《唐宋元明名画大观》，第59页（出版时此画在关冕钧手中）；《唐宋元明名画大观》（东京：1929）卷二，图版279（有图示）；《中国名画宝鉴》，图版569（有图示）。

朱存理（字性父，江苏长洲人），[1]是一位贫穷却有名的诗人和文献学家。此画所描绘的，正是他的朋友们募集捐款买驴送给他的事情。书法部分记叙了图画中的故事，也构成了此卷的第二个主要部分。书法部分写于1500年初，仇英图画本身未标明日期，但其作画时间应该在此日期之后。朱存理的一位晚辈——徐祯卿，撰写了一篇文章以唤起其他十位高尚君子的同情心，结果他们以不同的形式捐出了钱物为朱先生买驴。在这十位捐赠者中，有唐寅、祝允明等著名人物，还有一些在15世纪末至16世纪中叶活跃于苏州附近的小有名气的诗人和学者。唐寅、祝允明、徐祯卿和文徵明（未参与此次募集）四人，早在年轻时就是有名的"吴中四才子"。这四个性格各异的人彼此间的交往，引出了一大堆趣闻轶事，甚至还产生了一部戏。[2]

这篇文章的结构，先是回忆了这位朋友的困窘，接着倡议并恳请大家为他捐款买驴（其中尤为慷慨的是唐寅，要知道他本人几乎一直都有经济困难）。仇英作为苏州文化圈的后来人，将这件事记录在了这幅手卷里，使它成为了明代文人圈子友谊精神的重要见证。而且，这件作品还显示出文学和绘画在文人生命中的重要性。任何慷慨、诚挚的举动，都有可能成为文字或图画描绘的对象——这些看似不起眼的事激发了文人创作出最令人回味的艺术佳作。

仇英最为著名的是他精细、明艳的"院体"山水和人物。长卷所呈现出如此内敛和传统的水墨风格让人感觉有些陌生，但在他的全部作品之中，这幅画在质量上是展现他"白描"[3]人物风格的最精细、最生动的范例。此卷展现了这位大师纯用线条勾画对象的功力，并且还展现了仇英如何巧妙、优雅地表现不同类型和情态的人物特征。此外，它还为评判明代人物画的优秀设定了一个新的标准。这个标准一直沿用到新的肖像画技法诞生之时。

徐祯卿文章（见局部图）的片段如下：

> 朱君性父，白首穷儒……萧闲布褐，自爱骑驴。欲削袁文，封曰匡庐处士；深然汉志，宜于山谷野人。无囊可探，归空问妇；亏言虽拙，仰欲谋朋。老者安之，惟仁人为能播惠；伤哉贫也，故友道重夫通财。市骖既藉乎高贤，执鞭何辞于贱子……庶垂明览，不鄙微言。

[1] 本文中所提到人物的生平资料，主要来自下列文献：《明人传记资料索引》；《明代人物传记草稿》（Draft Ming Biographies）及其所附加的传记；江兆申，《唐寅研究》。其中，江文是关于吴中四才子及其交游网络的极好研究。

[2] 这些轶事最近已由T. C. Lai翻译在*T'ang Yin: Poet and Painter* (Hong Kong, 1971) 之中，其中还包括《明代人物传记草稿》中李铸晋对唐寅研究，以及庄申的一篇论文。要了解这个交游圈子的更多细节，参见江兆申，《文徵明行谊与明中叶以后之苏州画坛》。

[3] 如Martie W. Young在《明代人物传记草稿》的"仇英"词条（我们倾向于将他的姓氏用更加规范方式罗马字母化）下所写："因用卓尔不群的方式展现了他的画艺，仇英获得了挑剔的苏州人的好评，且消除了其职业画家身份所带来的负面影响。"

《募驴图》（题跋局部）

弘治己未季冬望后一日，东海徐祯卿撰。

捐款者的签名如下：

秀才钱同爱奉赠白金六钱。
西崦朱良育赠银五钱。
太原祝允明奉赠五星。
苏卫张钦助米一石。
相城沈邻奉米一硕。
鲁国男子唐寅赠旧刻《岁时杂》一部，计十册，抵银一两五钱。
邢参赠银三钱。
黄玠奉银三钱。
御前敷陈王道生董淞分赆五十分。
杨美赠米一石。

　　这件作品的书法部分本身，就是一份有价值的社会经济史文献。捐款者们或许能为我们提供一个线索，因为它，我们知道了这些物品和商品在明代那个时期折算为现银的价值，这是此卷值得进一步研究的一个方面。
　　这幅画具体是在什么时候、什么情境下完成的，我们并不清楚，但或许可以推测：一位自豪的收藏者委托仇英为此文作画。考虑到仇英的活跃时期是在此文完成的几十年后，那么当他作此画时，此事中的两位核心人物朱性父和徐祯卿多半都已

為朱君蓐買鱸瓻
稅聰暗友昔者聞之
有馬偕人今焉上矣
朱君性父
白首窮儒
宴息中林時思放麑
蕭閒布褐自愛騎驢
欲剷袁文封曰匡廬處士
深然漢志宓於山谷野人
無衾可探歸空問婦
馬言雖拙柳欲謀朋
老者安之惟仁人為能播惠
傷哉貫也故友道重夫通財
市廛阮椿手
高賢
執鞭何辭於賤子
訪交呂氏行將特以臨門
好酒李生會見騰匕而通市
庶幾明覽
不副激言
弘治己未李冬望後一日東海徐禎卿撰

秀才錢
同麦奉贈白金六錢

不在人世了。[1]

　　文中和画中的中心人物朱存理是位读书人，但没有担任任何官职。他以搜寻稀见书籍、书画而闻名，除了日记、笔记之外，他还为寓目过的书画编过一本著录——《珊瑚木难》。《珊瑚木难》是最早的私人著录之一，而且也首次在记录作品时提供了更多的细节资料和评语。[2]尽管朱存理比文章的作者徐祯卿要长一辈，甚至比一些捐款者年长，但他显然赢得了这些苏州绅士的喜爱。

　　这件作品同样也为我们提供了关于三位著名书法家：时年四十的祝允明、时年三十的唐寅和时年二十一的徐祯卿的书法样貌。徐祯卿主要以作诗和俊朗的外貌而非书法闻名。他死时年仅三十三岁，所以几乎没有多少书法真迹流传下来。[3]他的书法布局平衡、笔画分明、规矩且恬淡，这些风格有些像其同辈书法大家文徵明和王宠的小楷。徐祯卿的书法受时代风格的影响很大，其书之精细、优美和内敛，都被他的好友祝允明和唐寅的风采与天分给掩盖了。

　　画中，空白的背景里站着两个人和一头驴。一位穿戴普通衣帽（表明他没有功名）的文人站着左边，双手背在身后。他的膝盖是放松的，身子略向前倾；他的头朝向右边，专注地看着他那位正在拽着倔强驴子嚼头的仆人（或马夫）。我们是

[1]　仇英的生卒年是江兆申在《唐寅研究》第37页中推断的；他最早的一幅画作于1509年，最晚的一幅作于1552年。有三位捐赠者（祝允明、钱同爱和邢参），也曾在唐寅现藏于佛利尔美术馆的精美手卷《南游图》上题跋；见Thomas Lawton, "Notes on Five Paintings from a Ch'ing Dynasty Collection," pp. 207–215, fig. 14。此三人在两件作品上的书法风格是一致的。

[2]　关于朱存理艺术著录的一篇重要讨论，见丁福保编的《四部总录艺术编》卷一，第748—749页；以及Thomas Lawton, "The Mo-yüan Hui-kuan by An Ch'i," p. 16 and n. 18, 32。

[3]　另一篇行书风格的样本刊登于《书影》，1938年第2卷，第10期，第二部分。

通过衣着、神态和举止，看出左边的这位先生是一位文人；他镇定的样子像是一位读书人。我们认为第二个人物是仆人或地位相对低些的人，基于他粗陋的外表和动作：他正试图用拽缰绳的办法驯服这头畜生；他伸出右手并向内拉，并试着用右脚保持平衡，而左脚却悬在空中（其大脚趾卷向内）以增加力量。他的整个身体都是倾斜的，而且有些不受控制，这种不舒服的感觉也可以从他的面部表情中看到：眼睛歪着挤作一团，双唇紧闭，帽带飘扬。

与之相反的，是那头神态自若的驴子，似乎是舞台上的明星。其形体受到透视法的强烈影响而缩短，身体和腿部的平衡显示出它的四肢是牢牢地站着地面上的。驴儿就这样牢固地占据着主位，抗拒着仆人的拖拽。倔强的抵抗影响了它的整个躯体：它偏向左边，而且尾巴也摆向相同的方向。它低着头，不懈地给绳子施加压力，迫使拉他的人扭转自己的头和手并失去了平衡。

尽管空白的纸面分开了这三个形体，但它们之间却存在着某种紧密的呼应关系，犹如在一幕戏剧中一样；而且如果不是因为有这种呼应关系，全画很可能就会显得平淡无奇。仇英通过强调某种"静态中的动感"来描绘徐祯卿写下的故事：那位文人是一个被动的角色，他的面部表情显露了他所关心之事；而那头驴子占据着舞台的中心，奋力向仆人争取着自己的自由。这种塑造手法，展现了仇英（或许也是明代人）对于人的观念。文人和仆人的阶级和社会背景在此表现得十分清楚，虽然人们看待二者时都怀着同情之心。在仇英的老师周臣（约1450—约1535）[1]所描绘的《流民图》中，可以更大程度地看出其中的人文主义元素。他用了一种更粗头乱服和更戏剧性的笔法，以及一定程度的漫画化，突出了每种流浪者的特点。然而，他所描绘的这些人并非他所奚落、嘲弄的对象，甚至也不是他所同情的对象，而是一个个有血有肉的人。仇英对这个马夫的描绘，既来自于他对人心的洞见，在一定程度上也来自于他老师的笔法。

同样有意思的是仇英看人和看动物的视角。在过去，人与动物（通常是马）在一起的场景是文人画的经典题材。在流传至今的作品中，最为出色同时也是仇英画作的主要继承对象的两幅作品是李公麟的《五马图》[2]和赵孟頫的《浴马图》[3]。在

[1] 周臣的《流民图》画册原有二十四开，其中的十二开已经裱成一手卷，名为 *Street Characters*（水墨设色纸本，檀香山艺术学院，档案编号：2239.I，1956年，Carter Galt夫人捐赠），图片见Gustav Ecke, *Chinese Painting in Hawaii*, vol. I, p. 297, fig. 97, pl. 36, vol. 3, pl. 60；另外十二开，也装裱为手卷，名为*Beggars and Street Characters*，藏于克利夫兰艺术博物馆（档案编号：64.94，John L. Severance基金），图片见 *Bulletin of the Cleveland Museum of Art*, vol. 53（January, 1966），fig. 3a–1。也见Thomas Lawton, "Scholars and Servants"。关于明代所兴起的新人文主义（new humanism）的讨论，见W. T. De Bary所编辑的 *Self and Society in Ming Thought* 中的相关文章。

[2] 我们不知道此画现藏于何处，其图片见《中国名画宝鉴》，图版83–87。这幅壮阔的画卷是李公麟最好的作品。在这里用作比较的（图3–1）是第五匹马及其马夫。

[3] 赵孟頫的手卷现藏于台北故宫博物院，最近刊登于李铸晋，"The Freer Sheep and Goat and Chao Meng-fu's Horse Paintings," pp. 304–305 and fig. 11。此画并非李铸晋所言的绢本，而应该是纸本。要看赵孟頫属于这一传统的"白描"风格人物肖像，有一件非常精美的作品——1301年的《东坡小像》，藏于台北故宫博物院，刊登于李铸晋的"Stages of Development in Yüan Dynasty Landscape Painting"封面。

李公麟的画卷（图3-1）中，五位马夫的体态、性格各异，但他们依然被理想化了，其举动和面部表情都有些拘束。赵孟頫的马夫在态度上也比较克制，而构图的表现力主要在于表现清风吹动马的鬃毛和人的髭须的样子。如在仇英的画卷中所见的那样，明人将出身底层阶级的人看作是不完美的，在描绘他们的时候常带有一定程度的现实主义甚至戏谑成分，而这在之前的此类人物画作中是看不到的。

从技术角度看，仇英用三种线条达到了如此逼真的效果：一种是速度和提按略有起伏的线条，这种线条略有棱角，主要用来画衣纹，画此线条时持笔要略微倾斜；第二种是连续的柔软线条，其速度缓慢，没有提按，主要用来画脸；第三种是轻快扫出的阔笔。作画之前并无底稿。对棱角的强调有助于突出形体的体积，但有节奏的加速和提按，也使得它们有了独立的表现力。特别值得注意的是那位文人身上长衫的褶皱，画得比其他的地方更为灵巧和流畅，对于折角和外部轮廓线的强调显现出了体积感。在画仆人的衣衫时，更短小、简练的线条使它显得有点凌乱，与文人那平顺的长衫正好形成对比，但粗壮的笔触在弯曲和折角处的顿笔，最后又在线条的末端露锋是画家的惯用笔法，这类笔法在整幅画中都可以见到。

人物和驴都用了渲染的技法，但在驴身上渲染的效果更为突出。画家以软毛圆笔在微湿的纸面上画出了几条弧线，赋予这头驴以柔软绒毛的同时，也强调了渲染的画面纹理。驴子的比例以及前额、颈部的白斑，十分贴切、自然，对白色纸面的应用真是恰到好处。驴蹄、鬃毛、眼睛、耳朵和鼻孔等精美的细节，都是用快速而果断的笔触添上的。

学者朱性父，被画成了传统读书人的样子。仇英擅长画这一类人物肖像画，他有三类基本风格：第一种是"白描"，没有建筑物或山水当背景；第二种是绢本重彩"院体"画风，上面有用工笔[1]画成的建筑和仕女；第三种是水墨淡设色纸本的"田园"风格，其中往往使用朴拙、松散的线条，画的是处于小型山水场景中的文士。[2]这三种风格在仇英的作品中可以较为容易地区分开来，而且都有真迹传世。每种风格都由早期人物画的经典原型演化而来：其"田园"风格来自南宋的刘松年和李唐，尤其是传承自仇英的老师周臣；"院体"风格来自南宋的赵伯驹和赵伯骕；而在此卷中，则复兴了北宋李公麟《五马图》和元代赵孟頫的画法。如果比较李公麟的第五匹马及马夫与仇英所画的文人就可以看出，仇英甚至有可能是直接对照着北宋的原本临摹的。

在宋代，文人与马夫之间的阶级差异在体态描绘上不如明代那么突出，而且还有一种画法上的改变：这种改变既是视觉上的，也是触觉上的。画长衫时用的都是收敛的长线条，只是李公麟在运笔时要更慢一些，其提按更平均，其线条更有持续性的紧张感。宋人笔下的线条在运动和方向上不那么独立，在描摹形体时韧性更

[1] 比如，京都知恩院的一对立轴，刊于《明清の绘画》，图版73—74。
[2] 比如《桐荫清话》，立轴，出版于台北故宫博物院的《故宫名画三百种》卷六，第242号。

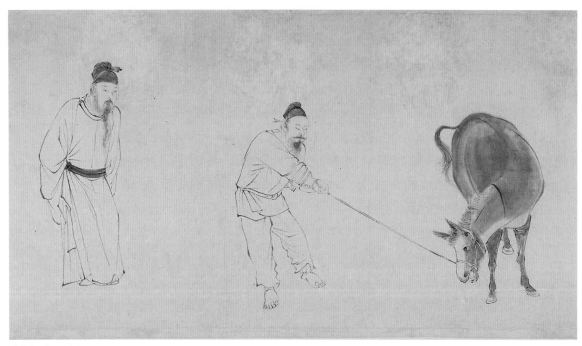

《募驴图》（局部）

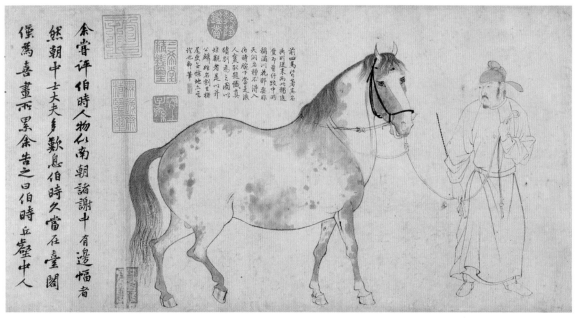

图3-1　北宋　李公麟　《五马图》（局部）　约1090年　手卷　纸本水墨　日本东京国立博物院藏

强，而且为了描绘对象的整体性会牺牲自己的独立性。从中我们可以分辨明人与宋人之间在作画方式的区别，到了明代，线条渐变增强，更有独立性，受书法的影响也更大。仇英让线条从手臂的转动和扫动中获得压力和速度，其笔下的顿挫和点压与其所描绘的对象之间没有必然的联系。

仇英让文人稍稍皱眉，这符合人物的性格，同时也显示出他对驴子和仆人二者困境的反应。其对面部的描绘遵循经典的比例，强调描绘文人形象的对称性和形式的和谐感。其人体造型整体上以橄榄形和曲线构成，头骨用一连串依次排列的平面画成，从前额开始，经鼻子、颧骨到脸颊。头部采用四分之三的视角，颧骨被画为拱形；鼻子的形状像缓坡，最后以小而窄的鼻孔收束。一双分得较开且处于水平位置上的眼睛更为这高贵的面容添彩，双目恰好位于鼻梁对称位置上的眼窝中。双耳很大，形状优美（橄榄状），耳后有整洁的头发。胡须不多但优雅，整齐而柔顺。他的站姿从容且坚定，但也显露出对于目前情况的关心。所有的面部特征均是用精细、丰满的线条和微妙的墨色变化画出。整体的形象，是一位饱读诗书的雅士。

与之相反的是，对仆人的描绘显现了这个大字不识的人习惯于行动而非沉思。他低着头，头骨是一个向前突出的圆形平面。他的眼睛不仅有点肿，还离得很近，且位置并不对称，分布在由上下两个弧形构成的眼窝中。他的鼻子是个鼻孔张得异常大的蒜头鼻；耳朵很尖且形状奇怪；头发和胡须皆粗疏杂乱。人物面部表情的夸张延续到了形体之中，他的站姿也很尴尬、别扭。描绘仆人所用的画法是对经典人物造型的扭曲变形，这使得他成为了拥有道德力量的文人和拥有动物直觉的驴子之间的中间点；而且从画面上看，他也正好在主人与动物中间摇摆不定。

可以推测，这一视觉形象成功的诠释，不仅仅因为画家敏锐的观察能力，也拜其高超的画技，这种画技通常是经过长期的书法训练才可以获得。仇英并不是一位书法家（现存作品中没有他的书法或者亲笔题款），但他在这幅单纯的、难度极高的人物画中表现得十分出色。正因为如此，虽然他是职业画家，但依然赢得了文人圈的尊重。的确，与明代其他画家（包括伟大的唐寅在内）的作品相比，就人物描绘的澄澈和细致而言，仇英的这幅画实在是无可匹敌。

仇英的落款是有问题的。如上所述，他并非书法家，据说他也觉得书法是其所短，所以让亲近的朋友替他签名。因此，在辨别真伪时，其作品上的签名只是次要因素。然而，在他的那些优秀作品中，落款与画作一样重要：在这幅画上，这俊秀的笔迹应该是出自文嘉（1500—1583）[1]之手。

朱之蕃所题写的引首（见本文开头的局部图）是用他著名的楷书写成的。第一个字"高"有两笔（钩）是补描过的。书写者很可能是在写完另外三个字之后才

[1] 这一落款与知恩院收藏的另外两件作品相一致（参见《明清の绘画》，落款部分，图47），这两件作品可以说是仇英此类作品中之最佳者，因此上面的落款可以作为仇英落款品质的检验标准。

补的这几笔，他那时发现整体比例有些不平衡，因为其他三个字的大小一致且未经修改。朱之蕃的风格结合了颜真卿丰润刚直的特征和苏轼斜体布局与洒脱的特征。朱之蕃曾出使朝鲜。我们虽不知道他确切的生卒年份，但知道他是在1595年中的进士，而且直到1620年还在史书中有记载。他在朝鲜生活了许多年，在那里无疑可以找到他的许多作品。[1]

陈继儒的题跋写于1624年6月9日（最后两行为"天启甲子四月二十四日"）。其中，陈继儒说他在自己的白石山顽仙庐内看到了这幅画。其辞曰：

> 余尝欲买一蹇，御策跨九峰中，而朱性甫先之，此卷募驴疏为徐博士昌谷手迹，又有唐解元以书抵钱，皆吴中老辈风流佳话。程尚甫得之，与东坡、山谷马券并传可也。
> 钤印："陈继儒印"（白文方印）、"眉公"（朱文方印）

第二段题跋包括衲彦的七言叙事诗，写于1652年春天（"壬辰春日"），其后有两方印："俊彦之印"（白文方印）和"雪山道者"（白文方印）。

第三段题跋是沈弘度的，其中有五言、七言两首旧体长诗。与衲彦一样写于1652年，当时这幅画还在程尚甫的手中。

第二首诗有一部分写道："唐子最奇家亦窭，以书抵钱非矫情。是皆前辈绝高致，图传不朽推仇英。"钤印："疏庵"（白文方印）和"公雅氏"（白文方印）。

第四段题跋来自杨守敬（湖北宜都人），[2]他是一位高级官员兼地理学家，题跋时间为1907年3月（"光绪三十三年，二月"）。与陈继儒一样，他也提到了"此卷当与王雅宜借券同玩"。王雅宜即王宠，是明代大书法家。钤印："杨守敬印"（白文方印）和"邻苏老人"（朱文方印）。

第五段也即最后一段题跋来自李葆恂（奉天义州人），[3]题跋写于1907年12月16日。李葆恂和杨守敬都是古玩大家和考古学家端方（1861—1911）的好朋友。[4]

[1] 另一件出自朱之蕃妙手的作品可以在《书道全集》看到，卷二十，第237页。
[2] 见Arthur W. Hummel ed., *Eminent Chinese of the Ch'ing Period*, pp. 484, 782。
[3] 同上，p. 782。
[4] 同上，p. 780。

第四号作品

钱穀

（1508—1578后）

江苏常州

芭蕉高士图

普林斯顿大学美术馆（68-219）

扇面装裱成册

水墨纸本淡设色

16.5厘米×48厘米

年代："戊寅秋日"（1578年秋）

画家落款："钱穀"

画家钤印："悬磬室画印"（白文长方印，见《明清画家印鉴》，第20号，第717页）

鉴藏印：

包虎臣（字子庄，活跃于1875年前后，浙江吴兴画家、书法家和篆刻家）："包虎臣藏"（朱文方印），右下角。

未知藏家："乾"（朱文方印，印文中有鼎型和卦文）；"尚痴斋李氏珍藏"（朱文方印）。两枚钤印都在扇面左下角，可能属于同一人。

品相： 般。扇面底部有 个小蛀孔，中间和边缘部分有轻微磨损（靠近落款处）。这些区域没有明显的修补痕迹。

来源：弗兰克·卡罗，纽约

出版：《普林斯顿美术馆记录》（*Record of the Art Museum, Princeton University*），第28卷，第2号（1968），第94页；《亚洲艺术档案》（*Archives of Asian Art*），第23卷（1969—1970），第84页。

明 钱穀 《芭蕉高士图》

《芭蕉高士图》（局部）

　　此扇面是钱榖最晚的纪年作品，其年代本身和绘画的质量拓展了我们对钱榖晚期活动的认识。一块巨大的园林石映衬着拱形的芭蕉叶，一位文人在这树荫下吟咏诗篇。蜿蜒的水岸边一株花树下，一个仆人蹲伏在水畔为他的主人濯洗砚台。小鱼们欢快地聚集在附近，似乎演绎着诗句"洗砚鱼吞墨"。[1]芭蕉树和果树下装点着黄色的鸢尾和青苔，一丛丛芦苇沿着岸边生长。画面的浅色调刻画了常常出现在暮春初夏之间的难以言表的静谧感。

　　关于钱榖（字叔宝）生平的传统记述偏重强调他童年经济贫困和较晚才接受教育。因为幼时的拮据，他自嘲式地将自己的书斋命名为"悬磬室"，私印也刻作"悬磬室画印"。这些可以在扇面题款之后看到。

　　钱榖在艺术史上的地位被他的老师文徵明所掩盖，但是他个人朴素谦虚的品质和这幅扇面中所展现的独特艺术眼光长期以来受到传统鉴赏家的重视。《图绘宝鉴续纂》中他名下的条目很好地概括了这一点：他擅长风景和人物画。他的笔意毫无俗气，所以那些想要提升笔意的人都很重视他。[2]

　　从笔法形式、墨色、绘画母题以及主题上看，这是典型的明代吴门画派作品，且受到该派创始人文徵明、沈周的巨大影响。画家用内敛的线条雅致地体现出描写性细节。竖直的画笔以细而绵软的线条勾勒出水波纹和衣褶。精妙而祥和的描绘形式，人物生动的个性特征，以及纯正的色彩反映出钱榖成熟期的个人风格。

[1]　出自唐代诗人韩偓（889年进士）之《疏雨诗》。

[2]　1/2。

图4-1 钱榖 《兰亭修禊图》（局部） 1560年 手卷 纸本水墨淡彩 纽约莫尔斯收藏

　　这种主题和技巧跟钱榖其他绘画中相似的表现形式相比毫不逊色。比如，厄尔·莫尔斯（Earl Morse）收藏[1]的钱榖手卷《兰亭修禊图》（图4-1），作于1560年，比《芭蕉高士图》几乎要早二十年，但是两者具有惊人的相似性：画中的人物与风景的空间关系极为紧密，构图视角为倾斜的河岸，座中文士随意的姿态，以及细致的人物轮廓和飘扬的衣带线条。其笔法在莫尔斯藏品中显得略为干涩。由于手卷长度的原因，绘画的细节不那么引人注目。该扇面的质量显示出钱榖鲜明而迷人的风格日渐增强的影响。

　　《历代名人年里碑传总表》把1572年（壬申）定为钱榖的卒年，[2]最近的文献一般都遵从此说法。但是有理由相信，这个时间是错误的。有一些钱榖晚期的作品显示他活到了1572年之后：该扇面上的题款是"戊寅（1578）秋日"。在辽宁省博物馆、上海博物馆、台北故宫博物院，藏有钱榖1573、1574和1576年所作的画作，并附有题款和题跋。[3]所以钱榖的生卒年应被修正为"1508—1578年秋以后"。

[1]　见韦陀，《趋古》（In Pursuit of Antiquity），图录第4号，第76—82页。

[2]　见313页。该卒年的证据未知。《明史》在"文徵明"条目后附加了几行对钱榖的简短介绍，但没有提供确切年份。《明人传记资料索引》第880页也没有提供年份。罗覃（Thomas Lawton）的《钱榖》（《明代传记草稿》）中有更完整的钱榖传记。

[3]　分别见于《辽宁博物馆藏画集》卷二，第34号；《上海博物馆藏画》，图版60；《故宫书画录》，分别在6/172，5/40，8/钱榖，4/145。台北故宫博物院的四幅画，我们已通过鉴定原本确认为真迹，其他作品我们看到的则是摹本。徐邦达在他的《历代流传书画作品编年表》第79页列举了十幅被定为钱榖1573年到1578年的画作，然而我们无法鉴定其真伪。

第五号作品

程嘉燧

（1565—1643）
生于安徽休宁，后活动于浙江杭州和江苏嘉定。

秋林草亭图

普林斯顿大学美术馆（L299.72）
立轴　纸本水墨
48.1厘米×25.8厘米

年代："崇祯庚午，初冬"（1630年初冬）
画家落款："孟阳"
画家题跋：三行行楷写就的七言绝句一首："不见云林三百年，谁人凡骨换神仙。风烟惨淡秋光后，拾得金丹在眼前。崇祯庚午初冬孟阳戏作。"
画家钤印："孟阳"（朱文方印，与《明清画家印鉴》中第4号，第374页所载之印略有不同）。

鉴藏印：张大千："张爰私印"（白文方印）、"大千富昌大吉"（白文方印），两印都在右侧。
品相：一般。表面有一些虫蛀和泛黄；这些区域没有明显的修补痕迹。
来源：弗兰克·卡罗，纽约
出版：喜龙仁，《画目》，第七卷，第169页。《大风堂名迹》，第一卷，图版31。

　　程嘉燧（字孟阳，号松圆老人、偈庵），是一位晚明诗人和画家。安徽休宁人，但他一生的大部分时间在上海附近的嘉定度过。在科举失利以后，他致力于诗歌和绘画创作，并结识了很多晚明的文化名人，其中之一是著名的官员、诗人和历史学家钱谦益。他和李流芳、董其昌、王时敏、杨文骢、王鉴等人一道被学者、书画家吴伟业（1609—1676）尊为"画中九友"。程嘉燧是一位高产的诗人和散文家，现存他的几卷诗。他还为江苏的兴福寺编纂过《破山兴福寺志》。[1]

　　程嘉燧在西方少有人知，但是他作为文人画家的能力赢得了批评家董其昌的尊敬，董比程年长十岁。程的艺术风格可以看做是"四王"的先驱。他只有少量作品存世，其中的大幅作品在创作手法上享有自由度和广度，这也是同时代其他年轻画家（李流芳和杨文骢）所具有的特征。程也能画偏精细的风格，以简约的形式和具有丰富想象力的细节取胜，这点在册页之中表现得尤为明显。他笔触线条的质量源自深厚的书法功底，但是绘画对他而言是一种娱乐，在他的表现形式里少有斗争和张力。在这一点上，他的风格与万寿祺（参见第十号作品）不同。程的画作显示了晚明时期比董其昌略微年轻的文人可能借鉴的创作模式。观其成长过程，他进入正统的行列太早，此时董其昌的风格转换尚未完全成熟。与董不同，他没有留下评论文字来体现自己的艺术理论。但是，从他的艺

[1]　关于程的其他作品名称和传记资料，参见傅抱石，《明末民族艺人传》，第1—7页；恒慕义编，《清代名人传略》（*Eminent Chinese of the Ch'ing Period*），第113—114页；周亮工，《读画录》（1673年序言），第18—19页。关于吴伟业，参见杨翰（1812—1879），《归石斋画胘》（1940），5/10。

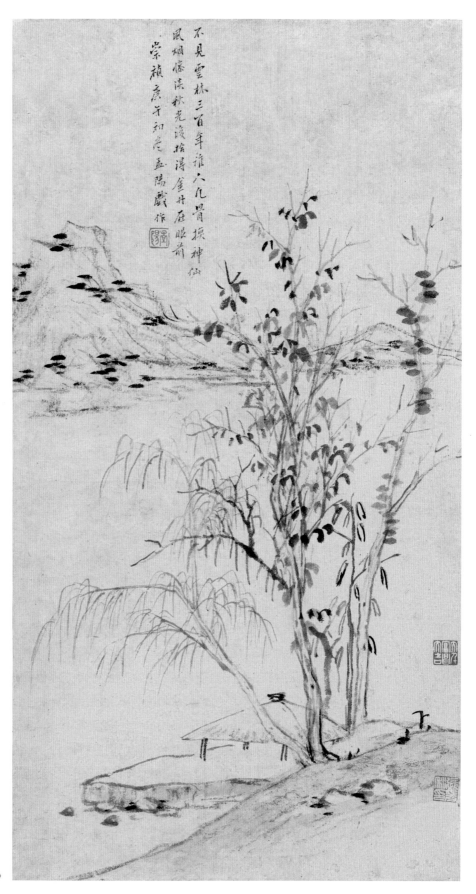

不見雲林三百年誰六凡骨換神仙
風煙縹渺秋光淡拾得金丹在眼前
崇禎庚午初冬 孟陽戲作

明 程嘉燧 《秋林草亭图》

术和生命中，我们看到了文人业余风格的典范。

正如程嘉燧诗中所叙述的那样，《秋山草亭图》再现了元代画家倪瓒的精神。构图上的暗指是明显的：一两簇零落稀疏的树处于斜坡的前景，一个茅草亭子濒临水面，一座低矮的小山上洒着黑色的墨点，画中空无一人。画家的诗心展现在这首绝句里：他要抓住"风烟惨淡秋光后"的精神，但是真正的视觉表现意图可以在笔墨的运用中感觉到，这超出了山水画的表达性内容。

作品的结构和笔法告诉我们元代画家倪瓒的绘画风格到了晚明有多么深远的发展。在14世纪，对于笔法的兴趣和对自然的描绘处于均衡状态。然而到了晚明，墨色和皴法相互组合，成为画家最主要关心的问题。程的作品揭示了对这方面的兴趣，其中还蕴含着内敛感，这种感觉源自他个人的禀赋和书法训练。例如，在这些树上，短而钝的线条有丰富的墨色变化，长而细的斜线则有明暗的色调变化。画笔柔韧灵活，与变化相应。在石坡处，随着手腕轻微延伸的动作而旋曲，有力而鲜明的点苔极大地突出了远山。其构图和笔法略显随意，这种随意性的表达方式，既是对倪瓒风格的回应，又是对自然山水本身的印证。

根据收藏家周亮工的记载，董其昌认为程嘉燧是一位重要的画家。在清代早期，他的画作已经很罕见了。周亮工只看到了一本册页中的几开。周引用了董其昌题在程的一幅画作的跋，表明伪作当程在世时就已出现：

> 孟阳（程嘉燧，字孟阳）最矜重其画，不轻为点染。此幅真吉光片羽，人间不多见也。近有吴中画家，伪作孟阳一册属余题识，余面斥之，不怿而出。今为栎园题此幅，孟阳当为默举矣。[1]

如果我们没有意识到他所受到的极大尊重以及他名下的伪作早就存在的情况，正如这条题跋所言，程嘉燧名下存世画作甚少将会使鉴定他的作品简单化。

一幅落款为程嘉燧、年款为1642年的立轴也是仿倪瓒的风格，[2]其中的题诗只有一行不同于赛克勒藏品："寒原远岫溪光里"取代了第三句的"风烟惨淡秋光后"。画家当然可以在两幅画作中题写相似的诗句，但是在这两幅画作之间有一种明显的风格差异，使得我们怀疑二者是否出自同一人之手。这幅山水仿的也是倪瓒，不过岩石以锐利、平直的笔法形成粗糙和沉闷的效果。在树法上，墨点的机械性重复造成视觉上的单一效果。该画的笔法与程1630年作品多变的笔法全然不同，最终在视觉形式和技法质量上都有所不同。另一方面，一幅落款为程嘉燧的1627年

[1] 《读画录》，第19页。

[2] 出版于喜龙仁（Osvald Sirén），《晚期中国画史》（*A History of Later Chinese Painting*）卷二，图版128。被误引于他的《中国绘画：主要画家和原理》（*Chinese Painting: Leading Masters and Principles*）卷五，第45页。

早期画作（图5-1）在风格、质量和书法上都比较类似。[1]其字体具有同样的倾斜感和匀称的形式。在这幅画里，我们可以看到相似的岩石，它们形态瘦长、晶莹透彻，与湿润的阴沉墨色、运动的线条和点状的树叶、以优雅线条画就的柳叶形成对比。这些特征加强了这幅1627年的作品与1630年的作品（而非1642年的立轴）之间的联系。帮助我们完成程嘉燧创作风格时序的决定性证据是一本仿古山水册页。[2]这本册页画创作于1640年，显示的风格范畴使我们确定了赛克勒藏本的可靠性。

1640年册页（图5-2）是体现程嘉燧工细风格的一个例子。其构图元素经历了尺寸上的精简和形式上的精炼。岩石由干笔和湿笔层层勾勒而成。他还试图用更多种类的线条来描绘叶片的细节。在所借鉴前辈大师的风格范畴之内，他的表现形式一如既往的简洁而疏朗，平静而克制。其对形态的线条表现和情绪的宁谧在一位画家的身上汇集了两种极端的风格。我们看到了同样柔顺的笔端，对通过精确的使用众多墨点来进行强调和对比的兴趣，以及与《秋林草亭图》一样的纤细柳丝。这本册页中所体现的线条表现力，亦为"四王"书法用笔风格开辟了道路。[3]

像先前提到的那样，程嘉燧的风格与李流芳和杨文骢时有相似。李流芳是一位高产的画家，尽管他比程年轻十岁并且早十四年去世，但他的名气甚至盖过了程嘉燧。通过比较这两位画家的风格（图5-3），[4]可以看出他们的作品在整体构图和布局形态上十分相似，也呈现出程对李影响的视觉证据。但是程强调以细劲的线条和少量渲染作为表现形式，李则倾向于采用更圆润的线条和点染法，这又被晚期的查士标所继承。

程嘉燧的风格亦可与年少二十岁左右的另一位画家蓝瑛（参见第七号作品第八开）进行比较。他们的仿倪山水在表面上很相似，但是程的作品不但拥有更为宁静的气质，而且还摒弃了模仿的习气。只看一眼，与程嘉燧作品中的转笔和运笔相比，蓝瑛的作品更有活力。然而，他们的落款表现出一种不同的气质性情。相比于蓝瑛风格鲜明的草书，程嘉燧常常用经过深思熟虑的小楷题款。他们的很多现存作品存在着巨大的差异，蓝瑛常常为他人作画这一事实，可能也与这种风格上的差异有关。蓝瑛晚期的作品表现出在多产的职业生涯中所获得的率性和技艺。程的一些作品，尤其是晚期的绘画，像《仿古山水》，以及1639年的另一本山水人物册页，[5]显示了他有限的作品产量如何带来一种更加审慎和文雅的风格。尽管他赢得了同时代人的极大尊重，却可能失去了在艺术史上的显著地位。不过，随着艺术史家重新燃起的对经典画派的兴趣，程作为先驱而非革新者的角色，将会获得更为充分的评价。

[1] 出版于《中国名画集》卷二，图版43。未知收藏。

[2] 十开册页，纸本水墨设色，台北故宫博物院，出版于《故宫书画录》卷四，6/76—77；档案号：5820—5824，MA38a—j。

[3] 参见王鉴册页，含二十开大幅仿古山水，纸本水墨设色，注明作于1651年（匿名暂借L232.70，普林斯顿大学美术馆）。

[4] 出版于《中国名画集》卷二，图版45。未知收藏。

[5] 十开册页，纸本水墨，台北故宫博物院，出版于《故宫书画录》卷四，6/76；档案号：5815—5819，MA37a—j。

图5-1　明 程嘉燧 《仿倪瓒山水》 1627年
立轴 纸本水墨 藏处不详

图5-2　明 程嘉燧 《山水》（第八开） 1640年
册页 纸本水墨设色 台北故宫博物院藏

图5-3　明 李流芳 《秋林远山图》 1625年 立轴 纸本水墨 台北故宫博物院藏

第六号作品

盛茂烨
（约1615—1640）

江苏苏州

唐人诗意图

纽约大都会艺术博物馆　赛克勒基金购买
（69.242.1—6）

六开册页　绢本水墨淡设色

28厘米×32厘米

年代： 未注明，大约完成于1630—1635年间。

画家落款："盛茂烨"（每开均有）

画家题跋： 每开上都以行书题写八九世纪不同唐代诗人的两行诗。

画家钤印： 每开落款后有"与华"（朱文方印），和高居翰编辑的《灵动的山水》（*The Restless Landscape*）第15号、第66页所示同款印章稍有不同。在每页落款的相对两角上有"游心丘壑"（白文方印）和"世田"。

鉴藏印：

黄伯厚："禺北黄氏伯厚珍藏"（朱文长方印），每开均有。

孔毅："孔毅审定"（朱文方印），在第三开的左下角；"孔毅所藏"（朱文方印），分别在第五、六开的左下角和右下角。

未知收藏家："稻香草庐藏宝"（朱文方印），在第二、三开的右下角。

品相： 一般。在绢的表面散见虫蛀破损和轻微磨损，但是没有明显的修补痕迹。

来源： 霍巴特（Richard Bryant Hobart）收藏，麻省剑桥，Parke-Bernet画廊，纽约

出版：《霍巴特收藏中国瓷器和绘画》（*The Richard Bryant Hobart Collection of Chinese Ceramics and Paintings*），第78—79页，（第三开插图）；《大都会艺术博物馆学报》第29卷（1970年10月），第81页（收藏目录）；《亚洲艺术档案》第24卷（1970—1971），第113页（收藏目录）；高居翰编，《灵动的山水》，第58和68页（第一开和第三开展示，第三开插图，第68页）。

　　盛茂烨是一位职业画家，他通常被认作故乡苏州吴门画派的传人。在他的作品中常有对多变的自然景致的热情，如雾雨中的山水，以及曙光或暮色时分的云朵。他的笔法以对线条有节制的把握为特点，无论渲染、点彩，或者偶然的突出线条，都能准确把握墨色变化。凭借丰富的墨色变化和在倾斜但连续的平面上的层层积累的形体，画家在朦胧、雾气弥漫的空间里塑造了构图元素的缩小和空间的远近。密集精致和严谨的笔墨反映了盛茂烨最主要的表现意图，这种意图在表面上看来与查士标（参见第十三、十四号作品）这样的文人画家截然不同，但却与他克制且棱角分明的题诗书法所表现的具体意象完全吻合。其对于墨色表现潜力的探究，展现了光线效果和不同的天气状态，总的来说这是风格多变的晚明画家的主要特征。

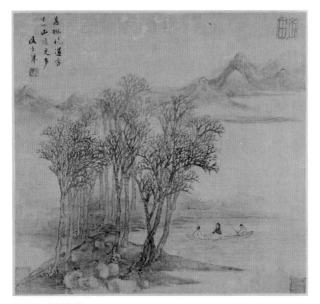

第一开：高树晓晴

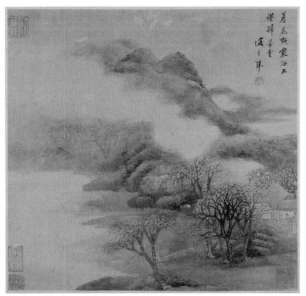

第二开：淡花层云

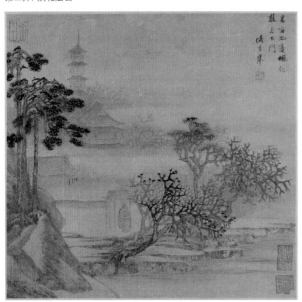

第三开：月下敲门

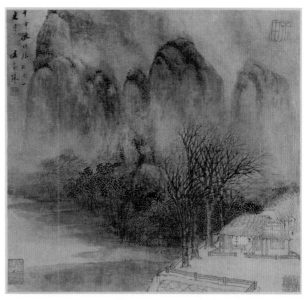

第四开：千峰孤竹

第五开：雾风隐岸

第六开：月淡鸡鸣

第七号作品

蓝瑛

（1585—1664）

浙江杭州；江苏扬州

仿宋元山水

纽约大都会艺术博物馆　赛克勒基金购买

（1970.2.2a—l）

十二开册页　纸本水墨偶设色

31.5厘米×24.7厘米

年代：1642年1月30日到3月29日之间，题于第一、四、八、十一、十二开。

画家落款（每开）："西湖外史""蓝瑛"（第一开）；"蓝瑛"（第二、三、四、六、八、九、十、十一、十二开）；"瑛"（第五、七开）。

画家题跋：每开

画家印鉴（每开）："瑛"（白文方印；《明清画家印鉴》，第14号，第721—722页；第一、二、九开）；"瑛"（白文）和"田叔"（朱文，方形连珠印；《明清画家印鉴》，第15—16号，第721—722页；第三、四、七、八、十、十一开）；"蓝瑛"（白文）和"田叔氏"（白文，方形连珠印；《明清画家印鉴》，第12—13号，第721—722页；第五、六、十二开）。

题献：给姜绍书（字二酉，活跃于1575—1643），第三、六、七、十二开。

创作地：江苏扬州平山堂

鉴藏印或题跋：无

品相：较好

来源：霍巴特收藏，麻省剑桥，Parke-Bernet画廊，纽约

出版：《蓝田叔仿古山水》（京都：1920）；喜龙仁，《画目》，第七卷，第204页。《中国绘画一千年》（1000 Jahre Chinesische Malerei），第138页；《中国绘画一千年》（1000 Years of Chinese Painting），第134页；郭乐知（Roger Goepper），《中国山水画精华》（The Essence of Chinese Painting），图版14，第48、224页（第六开彩色插图）；孔达、王季迁，《明清画家印鉴》，第12—16号，第721—722页；《霍巴特收藏中国瓷器和绘画》，第263号，第70—71页（第六开插图）；高居翰编，《灵动的山水》，第64号，第133—134、137、167页（第十开插图）；《大都会艺术博物馆学报》，第29卷（1970年10月），第81页（收藏目录）；《亚洲艺术档案》，第25卷（1971—1972），第114页。

本册所模仿的宋元画家：

李成，山东营丘（第一开）

范宽，陕西华原（第二开）

赵令穰（活跃于1070—1100），宋代皇族（第三开）

米芾，湖北襄阳（第四开）

高克恭，山西大同（第五开）

曹知白（1272—1355），江苏华亭（第六开）

黄公望，江苏常熟（第七开）

倪瓒，江苏无锡（第八开）

吴镇，浙江嘉兴（第九开）

王蒙，浙江吴兴（第十开）

蓝瑛的仿古山水画是他作品中的重要主题。17世纪20年代早期是他的画艺成熟期的开端，此时的绘画揭示了宋元乃至唐代画家的画风影响，不但为他提供了技术上的训练，而且启发了很多最富表现力的作品。这本十二开册页作于蓝瑛五十八岁时，是一件成熟期的作品。根据第一开上的题款，这本册页作于江苏扬州的平山堂（见第一章），为学者和偶尔作画的姜绍书所作，姜以《无声诗史》和《韵石斋笔谈》闻名。

1642年是蓝瑛高产的一年。平山堂很重要，因为他在那里参加了不少雅集，这些雅集催生出一些最精美的仿古册页。这些册页中有两件保存至今。本文所示的一件由赛克勒收藏，另一件在芝加哥艺术博物馆，后者也是题献给一位文人画家方亨咸（活跃于1620—1678）。这些绘画风格相似，显示了蓝瑛的多才多艺和对过去优秀画家艺术风格的掌握，这些画家都被董其昌归入南宗正脉。蓝瑛二十到五十岁之间创作的这些册页不仅显示了他对用笔方法的掌握，还显示了他对所见古代作品的表现力的清晰认识。不过，尽管蓝瑛接触了一定数量的古代作品，了解大量卓越鉴赏家的趣味，他对于古人的模仿依然不同于那些经典作品，他的创作观念仍然属于当代（晚明）。他的缺点主要在笔法和创作方面。他的大量画作显得有些油滑，对推崇以书入画的文人画的批评家来说，这是个无可避免的缺陷。在另一层面上，蓝瑛的缺点或许归因于他的创作动机，或者至少是其中那些可以察觉的动机。董其昌和"四王吴恽"把研究古代作品当成艺术系统性复兴的一部分。蓝瑛的仿作看起来不像出自内心的创作或艺术的需要，而是出于时宜，或者创作风尚。他随性地听从自己的艺术直觉，并且很多时候都在把握特定情绪或色彩效果上奇迹般地取得成功。但是，他似乎对恢复作品的宏大性没有太大兴趣。他主要倾向于依赖最简单和最适宜的构图，并常常重复着同样的主题。

蓝瑛也有很多跟随者，他对艺术史的最大贡献大概就是他的影响力，这在清代有几种不同的发展路径。不仅是蓝氏家族（他的儿子蓝孟和两个孙子蓝深、蓝涛），还有同时代的刘度（活跃于约1636）、姜泓（活跃于约1674—1690）、陈洪绶和朱耷（1626—约1705），都表现出他在山水画和人物花鸟画上的影响。在后一种题材上，蓝瑛提供了风格的样本，被朱耷和陈洪绶发展到了新的高度（参见第八号作品）。

第一开: 仿李成山水

第二开: 仿范宽山水

第三开: 仿赵令穰山水

第四开: 仿米芾山水

第五开：仿高克恭山水

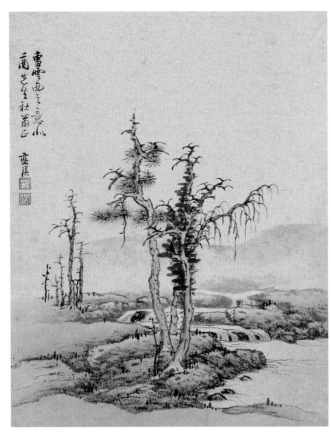

第六开：仿曹知白山水

第七开：仿黄公望山水

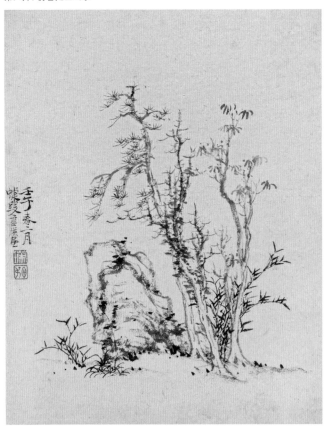

第八开：仿倪瓒山水

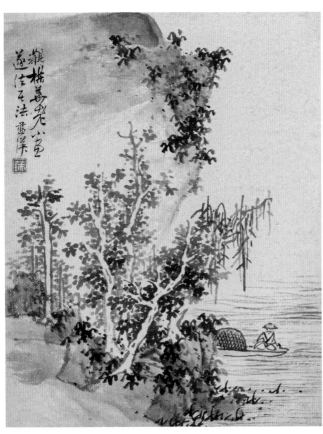

第九开: 仿吴镇山水

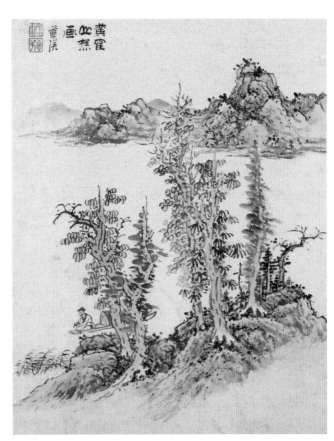

第十开: 仿王蒙山水

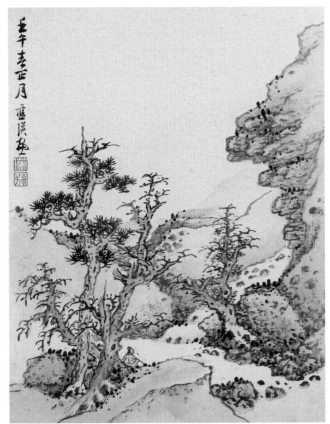

第十一开: 山涧泉流

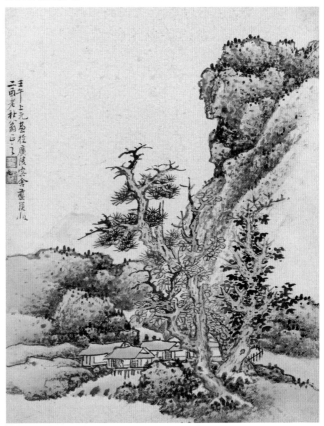

第十二开: 泉间村舍

第八号作品

蓝瑛

（1585—1664后）

浙江

仿黄公望山水

普林斯顿大学美术馆（68-220）

扇面　水墨设色金笺

16厘米×50.3厘米

画家落款： "蓝瑛"

画家题跋： 共二十六字，行书十四短行："高岳大年，大痴道人画法，为仲翁老祖台（未知何人）千龄之祝，庚寅冬日，蓝瑛。"

画家钤印： "田叔"（朱文椭圆印）

鉴藏印：

赵�黄（1883—1960，字午乔，号药农、去非，江苏武进人）："药农平生真赏"（朱文长方印），右

下角；"赵去非藏"（朱文方印），左下角。

品相： 一般；整个作品的表面都有轻微磨损，上下边缘部分尤甚；扇面上四条垂直的折痕显示出此扇面从扇骨上取下之后可能被折叠过。

来源： 弗兰克·卡罗，纽约

出版： 《普林斯顿美术馆记录》，第27卷（1968），第94页（收藏目录）；《亚洲艺术档案》，第22卷（1969—1970），第85页（收藏目录）。

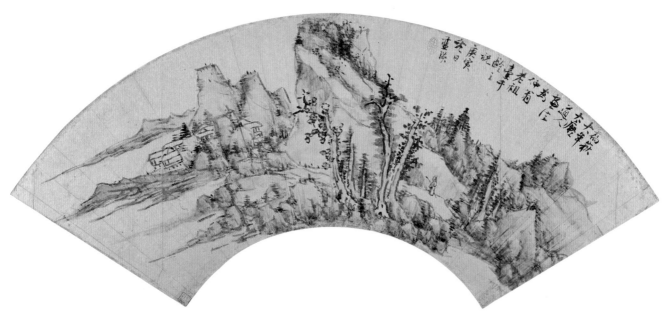

明　蓝瑛　《仿黄公望山水》

　　一幅杰出的青绿山水，配上适当的题跋，的确是一份贺寿的好礼物。在这幅作品中，蓝瑛早年对前辈大师的研究，[1]使他能在画幅有限的扇面上完成不朽之作。三角状的岩石、低而斜的高地、簇集的小屋和松叶，都是元代大师黄公望惯用的构图元素。但勾勒这些形态的笔法，加上锐利的岩石棱角，用来替代皴法的层层着色点染，以及那些苍劲、断断续续的树木轮廓——无一不显现出晚明画家对元代绘画传统的背离，也就是说，他们不再刻意追求描绘现实与自由表达之间的平衡。

　　在这幅画中，岩石与树木之间的结合不再是源自自然的形象，而变成了纯粹笔法的载体——在蓝瑛的这个例子中，方折挺利的线条被设色渲染所中和。蓝瑛完成这幅画时已经六十六岁了。就他的创作生涯而言，他在17世纪20年代已经达到了成熟期。现藏于西雅图艺术博物馆的手卷《仿宋元四家山水图》，落款为1624年，是他进入这一时期最有力的证明。在这幅扇面中，蓝瑛所选择的粗短秃笔是合适的，因为它减少了笔法中常见的那种断断续续的、偶尔尖锐和油滑的质地。

　　仿黄公望山水是蓝瑛的特长。这位元代大师作品中常见的圆润笔法，有助于蓝瑛克服枯瘦之病和轻量感。事实上，在他的晚期作品（比如这幅扇面）中，因有益于塑造体量，设色在造型中的重要性明显增加。在另一幅模仿元代大师的长卷中（从风格上看大约作于1650年），[2]山岩和巨石轮廓之中的大片纸面是空白的。这种简化形成了一种将装饰性外形抽象化的性质。画家运用多重色彩塑造岩石的不同侧面，有助于赋予山水极大吸引力并产生微微发光的效果，而且这光亮还会因为金笺的反射而大大增强。

　　走过这些画家活跃的17世纪，18世纪早期的美学批评变得更加僵化、更加注重派别。品评的言论开始根据某些教条而确定出诸如"浙派"一样的名号。[3]蓝瑛被划归于"浙派"是因为他是浙江钱塘人，"浙派"的归属意味着画院风格和职业画师风格，因此被认为品格不高。18世纪批评家所能接触的17世纪画家往往很随机，并仅局限于每一名家的几幅作品。因此这样的分类通常跟某位大师的某些作品或风格范畴没有多少关系，而只是泛泛的贬低，事实上这样的贬低在某些批评家那里常常自相矛盾。如，张庚《国朝画征录》中的蓝瑛条目是最常被引用也是影响最大的材料之一，他谈道：

　　　　蓝瑛，字田叔，号蜨叟，钱唐人。山水法宋元诸家，晚乃自成一格。伟峻老干，大幅尤长，兼工人物花鸟梅竹，名盛于时。画之有浙派，始自戴进，至蓝为极，故识者不贵。[4]

[1]　关于这一过程的作品有：藏于台北故宫博物院的1622年册页，水墨设色绢本，见《故宫书画录》卷四，6/91—92，档案编号：MA47a—j，1648—1654；又如藏于西雅图艺术博物馆的1624年手卷《仿宋元四家山水图》（所谓"四家"，指的是董源、黄公望、王蒙和吴镇），水墨设色纸本，编号：CH32·L22.09.1。

[2]　由纽约王季迁收藏；见高居翰编，《灵动的山水》（*The Restless Landscape*），第66号，第140、167页。

[3]　关于"浙派"的最新研究成果见铃木敬，《明代绘画史研究·浙派》（东京：1968）。

[4]　第一部，第12—13页。

张庚所撰的这一简短条目中最让人印象深刻的部分，当属结尾处将蓝瑛归入"浙派"的结论。这是这段简短文字中唯一一处"具有艺术史性质"的评论，在其他对蓝瑛所擅长画科的无趣描述中显得尤为突兀。然而，这一条的影响力已经远远超过了其权威性。当人们发现批评者有偏见，而且对画家画作的认识是有问题，并拿这种生平资料中的观点与同时代人对同一作品的评论相比较的时候，该资料可能会丧失其权威性。对于像蓝瑛这样一位在艺术史中地位有争议的画家来说，这些知识尤为重要。看起来很多批评要么根本不了解蓝瑛在风格上的复杂性，要么仅仅只了解蓝瑛画作的某一个方面。从其他传记条目可以看出，张庚对文人或官员的画有强烈的偏爱。如果他对蓝瑛所下的断语被理解成对明末清初艺术趣味的记录，倒也没什么要紧，但在18世纪，鉴赏界对"浙派"成见颇深，这严重妨碍了蓝瑛作品获得赞誉。我们尚不清楚，美学标准的变化对艺术史中某个分期以及其中某个画家的评价（比如蓝瑛）有着怎样的影响，这个课题有待进一步研究。

今天，我们检视蓝瑛的风格，已经发现其与"浙派"的作品并没有什么相似之处。事实上，他的笔法与浙派画家有根本性的差异。他在勾勒形体时用的主要是中锋，用渲染和点苔来塑造自己所偏爱的陡峭山崖。而"浙派"闻名于世的画技，乃是用侧锋画出的"斧劈皴"，这种技法将线条和渲染在一次挥笔中同时完成。在主题层面，蓝瑛在自己画作上的题款绝少提到北宗或浙派大师。[1]相反，1620年之后的大量仿古册页，[2]揭示了蓝瑛对南北两宗诸大师的熟悉程度要远远超过任何"浙派"名家，他在其中还融入了"吴派"的画法，从而也揭示了董其昌对他的影响。

从视觉层面而言，这些要点不容被忽视。此外，一些由蓝瑛的同辈密友留下的题跋和评论也暗示他生前并不属于"浙派"。徐沁于明末清初所著的《明画录》所提供的关于蓝瑛的信息更加丰富：

> 画山水，初年秀润，摹唐宋元诸家，笔笔入古。而于子久究心尤力，云此如书家真楷，必由此入门，始能各极变化。晚境笔益苍劲，人物写生并佳，兰石尤绝。寿八十余，传其法者甚多。陈璇、王奂、冯湜、顾星、洪都皆其选也。[3]

[1] 蓝瑛的确也偶尔模仿北宗画家风格的作品，例如1622年模仿李唐的作品《仿古》册页，藏于台北故宫博物院（见上页注 [1]）；又如仿马远的细笔山水，《国华》有刊登一幅摹本，第539卷（1939年10月），但这些与蓝瑛模仿南派的作品相比起来，就少得多了。

[2] 上文所提及的蓝瑛仿古册页和立轴的重要作品包括：1635年十二开绢本水墨设色册页，台北故宫博物院，《故宫书画录》卷四，6/93—94，档案号：MA48a—l，1655—1665；1642年八开纸本水墨设色册页，为方咸亨作于扬州平山堂，原斋藤旧藏，芝加哥艺术博物馆［（参见《董庵藏书画谱》卷四，第34（1—8）］；1643年七开纸本水墨设色册页，台北故宫博物院，《故宫书画录》卷四，6/94—95，档案号：MA49，5866—5872；1646年十开纸本水墨设色册页，王季迁藏，纽约；1655年七开纸本水墨册页，台北故宫博物院，《故宫书画录》卷四，6/94—95，档案号：MA49，5866—5872。

[3] 第一部，第12—13页。

这段文字中有两点值得强调，它们能证明这段描述的可靠性：其一，徐沁观察到蓝瑛特别用心钻研黄公望这一点，同时也被蓝瑛的同辈人提及（见下文）；其二，徐沁有可能确实认识蓝瑛或他的学生，因为他所列举的蓝瑛门人（除了这几个之外，其他门人在《明画录》中自有条目）其实并不那么有名，很可能只有交往较密的同辈才知道他们。

除此之外，现存画作上的题跋和画家自题也能为我们提供更多关于蓝瑛行踪的信息。比如说，纽约大都会艺术博物馆赛克勒藏品中的蓝瑛《仿宋元山水》册（第七号作品）不仅记录了蓝瑛与姜绍书（此画就是献给他的）之间的友情，而且还告诉了我们，在大约三十年前他拜访重要鉴赏家、画家和藏书家孙克弘的情形。这次拜访肯定发生在1611年孙克弘身故之前的某个时候。蓝瑛在一幅1607年所作的写竹立轴的题跋中所记录的应该就是这件事，[1]他说自己在孙克弘的书斋雪堂中为孙画了这幅画。芝加哥所藏的献给方亨咸的册页和另一件仿古册页虽然现已不存，但同样作于1642年并标明画于扬州平山堂，[2]这也记录了他与当时文人学士之间的交往。

蓝瑛对黄公望的学习持续了多年。当时文人画家的一些题跋更进一步地显示了他与前代大师之间的联系，以及与当时的文人和赏鉴标准之间的关系。在一本19世纪的书中著录有蓝瑛一幅仿黄公望山水手卷（《临大痴山水》）上写的题跋：

> 一峰道人传世卷画，得观海内袭琛者强半，参研卅年，而至如是。即元四大家见我，定许可入林鉴赏以为何如？[3]

这段题跋和这幅画都没有年款，但有两条他人的题跋年款为1638年（见下文）；这些或许是在画作和蓝瑛自题完成之后没多久就题写的。从它们的内容中我们可以推测，蓝瑛研习黄公望约始于1607年，如上文所述，这正好是蓝瑛拜访孙克弘并浏览其收藏的时间。

此手卷上的其他题跋也出自当时的著名学者，如陈继儒、范允临（1558—1641）之辈所留。若依这些人所言，蓝瑛当有足够的理由为这幅杰作自豪。陈继儒写道："略展尺许，便觉大痴翻身，出世作怪。"陈享年八十一岁，题跋此画时离他去世只有一年。作为一位经验极其丰富的鉴赏家，他完全没有必要去故意恭维一位年轻画家的作品。作为学者兼理论家的范允临也用相似的笔调描写了他初见此画时的情形。他写道：蓝瑛手持一卷山水来见他，但没有告诉他这是谁画的。范允临刚一展开画卷就惊呆了："蓝田叔来访，以此画见示。一开卷，不觉惊讶，子久何以有此巨卷？从何处得来？田叔笑不语。已而见眉道人题首数语，

[1] 庞元济，《虚斋名画录》卷四，第60页。

[2] 同上，卷十三，第29b—30a页；第六开（仿赵孟頫）提到了城市和时间，而第八开特别提到地点是在平山堂。

[3] 载于杨恩寿《眼福篇》卷三，第二部分，15/36a。

乃知为田叔之摹。"这幅画的最后一则题跋来自董其昌交往圈中的另一位学者：杨文骢（亦是"画中九友"之一）。杨认为蓝瑛对黄公望的学习经历了三重境界，并认为蓝瑛在此画中的用笔用墨已达到了名画《富春山居图》的境界——也就是说已经达到了极致。[1]

这样的赞赏是不容忽视的。虽然蓝瑛的作品并不都能达到如此之高的水平，但显然与他同时代的人都已经意识到并称赞他对黄公望画作的研习。此卷完成于蓝瑛的画艺刚刚成熟之时，他已经为此付出了三十年的努力来学习古代大师。早在17世纪20年代他就已经开始仔细研究古代大师，显示出笔法的多样性。

让我们回到张庚所撰的蓝瑛条目。在结尾处张庚写道，自己年轻时，每当听到家乡（浙江秀水，今浙江嘉兴）的前辈谈及宋旭（1523—约1605）和蓝瑛，未尝不是一种鄙夷的口气。但他觉得，将宋旭与蓝瑛相提并论是不公平的，因为他曾见过宋旭的画并认为其品级要更高些。这番陈述有好几层含义。其一，它暗示张庚关于画家的许多见解实际上受到那些生活在17世纪末和18世纪初的前辈喜好的影响。其二，如果张庚不是亲眼看到了某位画家（在此处是宋旭）的作品而产生疑问，他大概会一直保有其乡间前辈们的观点。张庚在蓝瑛去世之后生活了四十年，然而他本人显然对蓝瑛的作品并不熟悉。像陈继儒、范允临、杨文骢这样的文人却是熟知蓝瑛的，并且他们留在画作上的意见不仅仅基于与画家的个人交往，而且也基于对该画的视觉体验。（姜绍书——赛克勒所藏1642年画作的上款人——在其所撰的《无声诗史》[2]为蓝瑛留下了一行短短的记录，但我们找不到姜绍书在蓝瑛的其他作品上的题跋，从而也很难说他对蓝瑛的画是何看法。）

然而，并非18世纪的鉴赏家都赞成张庚对蓝瑛画作的轻视。《虚斋名画录》收录了一件1642年的蓝瑛山水册页，上面有一条写于1769年的题跋，又被《图绘宝鉴续纂》逐字引用到有关蓝瑛的条目中。[3]名义上，这篇传记是由蓝瑛自己与另一位画家谢彬一起编撰的。正如人们预见的那样，其中并没有对蓝瑛的负面评价，[4]但其中也没有提到他与任何画派或地域之间的关系。根据这份材料，蓝瑛似乎已经游历过南北方所有重要的文化中心。这一点不但对他本人的发展至关重要，而且对于他在所经之地可能造成的影响也格外关键（这是他的交游活动中另一个值得研究的方面）。自然，在使用这类性质的传记时必须谨慎小心。不过在众多类似作品中，《虚斋名画录》和《图绘宝鉴续纂》看上去属于信息最多而偏见最少的了。

[1] 关于现藏于台北故宫博物院的《富春山居图》的流传和影响，可参见王翚在佛利尔美术馆的临本，参考 Hincheung Lovell 的代表性论文 "Wang Hui's 'Dwelling in the Fu-ch'un Mountains'"。

[2] 4/75。

[3] 见庞元济，《虚斋名画录》，第302页。

[4] 第二章。值得注意的是，书中记载蓝瑛喜爱自然风景，曾经游览过福建、浙江、湖北、湖南等中国南方的景色，也曾到过中国北方的河北、山西、陕西、河南等地。

第九号作品

蓝瑛

（1585—1664后）

浙江

柳禽图

普林斯顿大学美术馆（66-246）

立轴　水墨纸本淡设色

164.5厘米×53.2厘米

年代："己亥秋九月"（1659年10月16日到11月13日之间）

画家落款："蓝瑛"

画家题跋：三行（见以下讨论）

画家钤印："蓝瑛之印"（朱文方印）；"田叔"（朱文方印）。二者皆在落款后面，见孔达、王季迁《明清画家印鉴》，第20，19号，第721—722页。

鉴藏印：张伯谨（生于1900，河北行唐人；前中华民国驻日本大使）："行唐张氏还庵鉴赏印"（朱文方印），裱边左下角。

品相：一般，表面有轻微磨损，岩石区域有孔洞。

来源：张伯谨，台北

出版：《天隐堂名画选》（*T'ien-yin-t'ang Collection: One Hundred Masterpieces of Chinese Painting*），第66号（插图）；《亚洲艺术档案》，第21卷（1967—1968），图42，第87、101页（插图）。

题签：在裱边右上角贴有一个垂直的七字隶书标签："蓝田叔先生真迹"。落款为"八十老人子祥"。钤印："张熊"（白文方印）等三印。该题签由张熊（字子祥，1803—1886）作于1882年，他是当时上海最重要的一位花鸟画家。

　　一只鸟儿栖在柳树枝头，在它的领地之上鸣叫。背景是修竹、菊花、红叶和兰草映衬下的一块硕大多孔的太湖石。尽管红叶的颜色是主色调，可蓝瑛那洒脱奔放的笔触还是自由地将不同季节的花草融合到了一起，共同构成了一幅引人入胜的作品。此画的结构并非如通常那样从底部开始构建，而是先从纸面的最右边垒起，并将太湖石和兰花布置于前景之中。这样的设置将整个布局统一起来，并为向左方空白之处延伸的各式物体提供了视觉焦点。从初入画坛直到暮年，蓝瑛都喜欢在各类主题对象上运用这种布局。[1]他的草书题款告诉我们此画作于其晚年："画于城东玉照堂。山叟蓝瑛时年七十又五。"

　　这幅作品中的装饰性活力，看上去完全适合这一轻快的主题，而且清楚地展现了许多蓝瑛所独有的风格。尽管画上之物纷繁复杂，但每一物都被简化到了其最本质的形态。其笔触高度一致，而且运笔的节奏也在整个作品中相互呼应。例如，石头的轮廓是用厚重、连绵不绝却又棱角

[1]　参看《画苑掇英》中一幅1634年的相同主题作品，卷一，第48页。

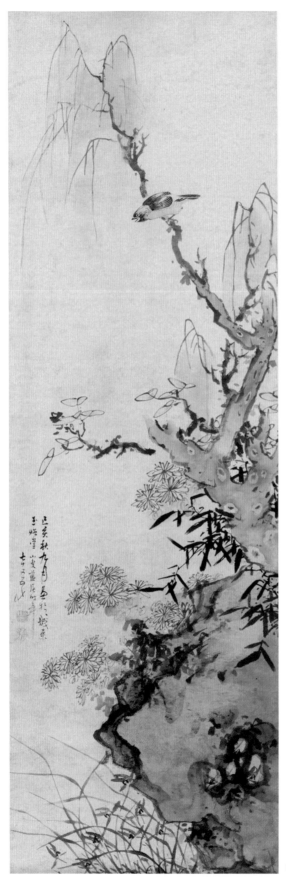

明 蓝瑛 《柳禽图》

分明的线条勾勒而成；以两条线条构成的树干也用相似的笔触完成。几缕柳枝，由弯曲的细线描绘而成，与前景中织成一幅帷幕的兰草一样，柳叶也互相掩映。同时，用来表现竹子的短而粗壮的浓墨线条，却又与鸟儿所在的单线条细枝拥有同样的节奏。

尽管《柳禽图》肯定是其成熟时期的作品，然而其山景元素，鸟儿的表现方式，以及整体上的布局安排却给人一种更早期作品的感觉。在画于1637年的精美扇面《红树秋禽图》[1]中，相似的布局被运用到了一个扇面上。景物同样聚集于一端，并延伸到左边。比起赛克勒藏本，同样醒目的红叶和鸟儿显得不那么出挑。除了对更大画幅的掌控力，蓝瑛还在鸟儿之中倾注了更大的热忱和个性投射，除此之外，我们几乎很难分辨出这二十年的时光在画作中所留下的痕迹。

蓝瑛并非仅仅如传统分类所说的那样是一位"保守"画家或浙派画家，他的花鸟画再次证明了这点。在明代，花鸟画这类题材主要由两派画家专擅：一个是宫廷画派，以林良、吕纪和边文进为首；另一个是文人画家，以沈周、文徵明、陆治、陈淳和徐渭为代表。前一派别的画家主要在绢本上用描绘性的线条和色彩作画，并专攻一类作品；后一派则主画山水，只是偶尔画花鸟，而且特别注重落在纸本上表现性线条和墨色之间的关系，而这两者又都基于书法训练。

蓝瑛的花鸟在风格上与前者少有相似之处。他更倾向于在纸上作画，并且喜欢探索墨与色的极限（后者更多地用在山水中），以衬托他极富表现力的笔法。他的落款方式同样体现了文人趣味：他并不像职业画家那样用楷书或行书落款，而是用行草笔法留下更具个人风格的落款。而且，他也经常采用文人画家的典型作法：绘画题材并不局限于时令景物。

从风格上讲，通过观察蓝瑛身后两位更具"个人主义风格"的画家，可以看出他在中国绘画史上的地位。如果我们更加细致地观察这只鸟（见局部图），就会有似曾相识的感觉。它的桀骜不驯、引而不发的古怪刁钻和由双圈构成的眼睛形状，会让我们想起陈洪绶和朱耷。事实上，这两位大师继承了由蓝瑛所创的鸟的形态，并取得了比蓝瑛更大的成功。两代之后，朱耷在蓝瑛所创的原型中融入了更具个性的风格，并成功超越了蓝瑛。尽管并没有证据显示这两人曾经见过面（朱耷在江西南昌作画），但朱耷天才地拓展和深化了蓝瑛所创鸟的形态（图9-1）。[2]通过扭转鸟的朝向，以及夸大鸟的瞳孔，作画者诱导观画人将人类的感受移情到作此姿态的鸟上，从而赋予了它"性格"。由此，作品的生命力不但借由笔法本身，同时也通过一种拟情的形式得到了表达。

陈洪绶是一位与蓝瑛关系密切的画家，他既继承了蓝瑛画中鸟的形态，又学习

[1]　刊于《明清扇面画选集》，第42页。

[2]　刊于《支那南画大成》。

《柳禽图》（局部）

图9-1　明　朱耷　《花鸟山水》册页　纸本水墨　藏处不详

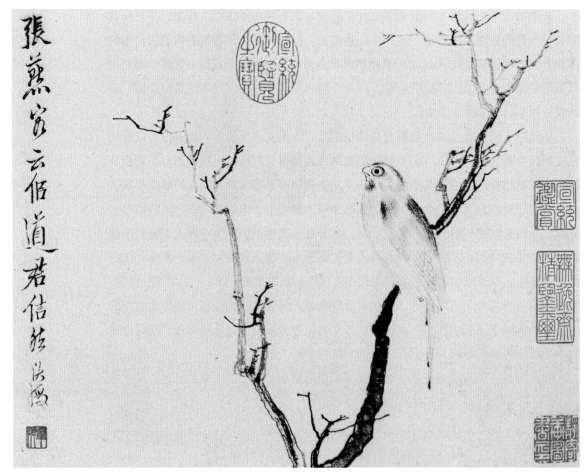

图9-2　明　陈洪绶　《花鸟》　1645年　十开册页　纸本水墨淡彩　台北故宫博物院藏

了他的用墨技巧。从作于1645年册页的一开中（图9-2），[1]可以看到他所画的鸟看上去有种神秘的性格。陈洪绶并未像朱耷那样将鸟的眼睛拉平为一个椭圆，而是保留了圆形的眼睛，但将瞳孔和眼眶同时放大，使人感到它们几乎占据了鸟的整个头部。朱耷画中那极具表现力的鸟喙，在他的画里是紧紧闭上的。通过这种内部比例的调整，陈洪绶将表现力聚焦到了鸟儿硕大的眼睛上，并用枯笔画出同心圆，加强了眼部中心的轮廓。鸟的眼睛里同样有了人的性格，这既归功于蓝瑛所提供的原初形态，也得益于朱耷和陈洪绶的转化发展。在画树干时，陈洪绶比蓝瑛的笔法更加枯涩，用笔也更加审慎。在风格上，陈的另外两大特点是墨色变化和形态变化更加丰富，这突出体现在色调、形态不同的细枝上，同样也体现在鸟儿的羽毛和尾巴上。[2]

说蓝瑛影响了陈洪绶，不但有风格上的依据，也有文字记载的依据。在毛奇龄（1623—1716）为陈洪绶所作的传记中，蓝瑛是陈洪绶的老师：

> 时钱塘蓝瑛工写生，莲请瑛法传染，已而轻瑛，瑛亦自以不逮莲，终其身不写生，曰："此天授也。"[3]

尽管这段记载证实了陈洪绶与蓝瑛之间的联系，但很难说毛奇龄如实记载了陈洪绶对蓝瑛的感受。看起来，毛奇龄在这件事的记录上有些演绎成分，因为陈洪绶的《宝纶堂集》中有三首诗是献给蓝瑛的，而其中并没有任何对老师的不敬之意。无疑，陈洪绶或许有几分年轻人的骄傲，不过十三岁的年龄差距足以决定他对蓝瑛的尊重态度。[4]

毛奇龄评论的另一方面也不大可靠：蓝瑛生前一直从事花鸟画的创作。《柳禽图》创作于蓝瑛七十五岁时。尽管我们无法确定蓝瑛的卒年，不过此轴的品质显然不属于一个被年轻后辈才气压倒的画家。

末了，不妨来品评一幅主题相似的画（图9-3），此画是由蓝瑛和两位深受尊敬的文人画家杨文骢与张宏合作的。蓝瑛画了其中的鸟和梅枝，杨文骢画了山石，张宏添上了山茶花。杨文骢不但是一位官吏（江宁知县），还是"画中九友"之一——这是一个私密的小圈子，包括董其昌、程嘉燧、邵弥、李流芳等人。张宏主要生活在苏

[1] 共十开，水墨纸本，偶有设色，藏于台北故宫博物院；见《故宫书画录》卷四，6/88—89，档案编号：1637。

[2] 要进一步追溯陈洪绶在花鸟、山石，甚至人物方面受蓝瑛形态的影响程度，可参看蓝瑛一幅1636年的画（刊于《明清山水画选集》，第43页，水墨设色金笺），描绘的是花园中的两位仕女。这幅扇面让我们看到了陈洪绶柔媚仕女最早的原型之一。其人物形态比当时流行的"仇英体"要更瘦长一些；她们的头部是拉长的椭圆形，有完整的眉毛和下颌，其面貌特征位于这椭圆形的中间。其削肩明显，头向前方倾斜。除此之外，还可以看出一些蓝瑛的布局特征（比如用大块的山石作背景），同样也被陈洪绶以各种方式在自己的作品中加以强调。

[3] 转引自黄涌泉，《陈洪绶年谱》，第9页。

[4] 黄涌泉，《陈洪绶年谱》，第9页。

图9-3 明 蓝瑛 杨文骢 张宏 《塘岸梅雀图》
约1645年 立轴 纸本水墨 藏处不详

州，是吴门画派的杰出代表。如果不是山石上和最右边隐约可见的杨文骢落款和张宏落款的话，整幅画很容易被认为是蓝瑛一人所作，因为整体布局看上去接近于他自己的模式。这幅画必定在1645年杨文骢去世之前完成，而且由于画家们行踪不定，它既可能完成于苏州，也可能在南京或杭州。蓝瑛与这两位画家的合作不但证明了他与城市知识分子的交往，同时也暗示了他对年轻画家杨文骢此类主题画作的风格影响。此外还值得一提的是，蓝瑛的孙子蓝深（蓝孟之子）特别忠实地仿效了祖父在花鸟画方面的风格，甚至坚持了单侧垂直布局的特点、相同的鸟类形态、相同的枝叶画法。[1]

[1] 见其绢本水墨设色立轴，刊于《故宫博物院藏花鸟画选》，第69页。

第十号作品

万寿祺

（1603—1652）

江苏彭城（徐州），后活动于江苏南京、苏州和
淮阴（淮安）

书画

普林斯顿大学美术馆（68-206）

十八开册页［四开山水，两开花卉，十二开书法（九
开单面，三开双面），另有三开题跋］纸本水墨

绘画部分：25.8厘米×17厘米

书法部分：27.8厘米×18.2厘米（单面），
27.8×36.4厘米（双面）

年代："庚寅寒食"（1650年5月上旬）

画家落款："寿道人"（第一、二、七、八、九、
十、十一、十二、十七开）；"慧寿"（第三、四
开）；"内景寿"（第五、六开）；"万寿"（第
十三开）；"寿"（第十四、十五开）；"沙门慧
寿"（第十八开）。

画家钤印（每开都有，共十五枚。未收入《明清画
家印鉴》，第413页）："万寿"（白文长方印），
第一开；"寿祺"（白文连珠印），第二开；"慧
寿"（朱文方印），第三、四开；"寿"（朱文椭圆
印），第五、六开；"万寿"（白文连珠印），第七
开；"寿"（朱文椭圆印），第八开；"寿祺之印"
（朱白间文印），第九开；"万寿"（朱文方印），
第十开；"臣寿"（白文方印），第十一开；"寿
祺"（朱文方印），第十二开；"寿祺"（朱文方
印），第十三开；"僧寿"（朱文方印），第十四
开；"万若"（白文方印），第十五开；"万寿"

（朱文方印），第十六开；"万寿"（朱文方印），
第十七开；"寿祺"（朱文连珠印），第十八开。

题跋和外签：

张伯英（字芍圃，1871—1926）题写了外签，并且在每
开绘画和书法（除了双面的第十六、十七、十八开）的
装裱上加了题跋。最后一开为题跋，共有十七条题跋。
张于1925年在北京获得此画册（见题跋页）。

未知题签者：在旧的外部标签上，现在装裱成册页。

未知题跋者：在另外三开上，作于1925年以前，包
括与万寿祺有关的十四条传记资料。

题跋者钤印：张伯英：钤于他的每条题跋之后，一共
二十枚（每开均有）。

品相：一般。每开和装裱表面有一些变色，书法页边
缘有轻微磨损。张伯英的外签和锦缎包装有破损。

来源：弗兰克·卡罗，纽约

出版：陆心源《穰梨馆过眼录》（1892年序），
34/21b—23b，无题跋记录。

柳溪烟艇
数椽临水烟树微茫所谓伊人呼马可出
道人赠徐居平册其一与此同题云丙戌十秋阁君平
薄游淮阴余为沙门普应寺～粘浦西寺之东余
隈西草堂在写贳水毘沙澳柳出没为平时～荣
枝过衡门然则此图即隈西草堂矣

寒林远瀑
倪鸿宝曰惟淡故远远非简不奇吴子远曰以煉笔作画
是林明不传之秘此画是也微营正寒林于山外作远
瀑设景尤为奇特

第三开：野亭竹趣

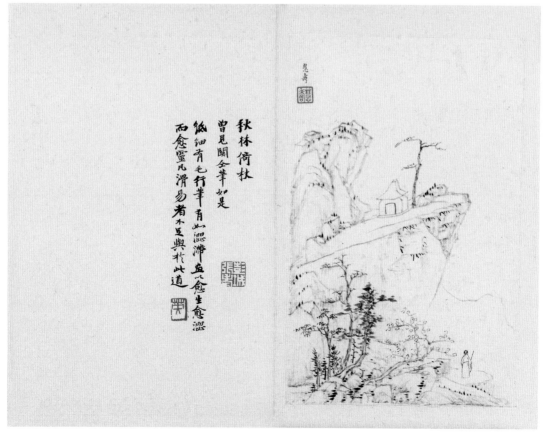

第四开：秋林倚杖

第五开: 海棠玉簪

第六开: 山茶水仙

将失之矣

郭泰字世贤孤母欲使给事县廷泰曰大丈夫焉能处斗筲之役乎後乎博学
善谈论初游雒阳时人莫识陈留符融一见嗟异因介于河南尹李膺……与相
见曰吾见士多矣未有如郭林宗者其聪识通朗高雅密博今时鲜见其传或
闻范滂曰郭林宗何如人滂曰隐不违亲贞不绝俗天子不得臣诸侯不得友吾
吾不知其他泰性有道不就或勒之仕泰曰吾夜观乾象昼察人事天之所废
不可支也吾将优游卒岁犹周旋京师者徐稚以书戒之曰大
大木将颠非一绳可维何为栖栖不遑宁处泰感悟曰谨拜斯言以为师表济
阴黄允以隽才知名泰见而谓曰卿高才绝人足成伟器然当深自匡持不然
将失之矣

寿道人

内景贞操可媲郭姜书之以志景行亦所以自况也

第七开: 小楷《郭泰传》

姜肱字伯淮彭城广戚人也与二弟仲海季江俱以孝友著闻笃爱天至肱性
绮士逸来就学者三千余人肱恒与季江入邸夜于道遇盗欲杀
之肱兄弟更相争死贼遂两释但掠夺衣资而已既至郡肱终不言盗悔
後乃就未见皆叩首还所略物肱不受而遣之兴徐稚等俱徵不至桓帝使
工图具形肱卧于幽暗以被韬面工竟不得见之中常侍曹节等谋诛陈蕃窦
武欲借宠贤达以释众望乃微服逃遁肱得诏私书其友曰吾以虚覆实
韬声讬书至肱伏见今政在闺竖大何为或乃远浮海濒开以
玄緾鹊讬书至肱伏见今政令政在闺竖伏青州赍卜给食雁
年乃还终于家季子陈留刘操追慕肱德刻石颂之

寿道人

姜氏昆季高风亮节康硕起懦著述
无传刘操刻石亦不俟可觐

第八开: 小楷《姜肱传》

第九开：
小楷卢鸿诗三首

第十开：
小楷杜甫《渼陂行》

源舟逐水愛山春 兩岸桃花夾去津 坐看紅樹不知遠 行盡青谿不見人口
山口潛行始隈隩 山開曠望旋平陸 遙看一處攢雲樹 近入千家散花竹根容初傳
漢姓名居人未改秦衣服 居人共住武陵源 還從物外起田園 月明松下房櫳
靜 日出雲中雞犬喧 驚聞俗客爭來集 競引還家問都邑 平明閭巷掃花開薄
暮漁樵乘水入 初因避地去人間 及至成仙遂不還 峽裏誰知有人事 世中遙
望空雲山 不疑靈境難聞見 塵心未盡思鄉縣 出洞無論隔山水 辭家終擬長
游衍 自謂經過舊不迷 安知峰壑今來變 當時只記入山深 青谿幾曲到雲林
春來遍是桃花水 不辯仙源何處尋

摩詰桃源行

壽道人 [印]

世聞果有桃源乎生際亂離作此奇想
道人秉徐之田盧僑公路浦固由避亂然四其
地僻館敷向北博結納四方豪俊時綱羅
寄布托迹空門用避戈者不然浦上又豈桃源
耶 [印]

國初已來畫鞍馬 神妙獨數江都王 將軍得名三十載 人間又見真乘黃魯銳
先帝炤夜白龍池十日飛霹靂 內府殷紅瑪瑙盤 婕妤傳詔才人索盤賜將軍
拜舞歸 輕紈細綺相追飛 貴戚權門得筆跡 始覺屏障生光輝 昔日太宗拳毛
騧 近時郭家師子花 今之新圖有二馬 復令識者久嘆嗟 此皆騎戰一敵萬
縞素漠漠開風沙 其餘七匹亦殊絕 迥若寒空動煙雪 霜蹄蹴踏長楸間 馬官
廝養森成列 可憐九馬爭神駿 顧視清高氣深穩 借問苦心愛者誰 後有韋諷前
支遁 憶昔巡幸新豐宮 翠華拂天來向東 騰驤磊落三萬匹 皆與此圖筋骨同
自從獻寶朝河宗 無復射蛟江水中 君不見金粟堆前松柏裏 龍媒去盡鳥呼
風

少陵韋諷錄事宅觀曹將軍畫馬圖引

壽道人書 [印]

胡虔遠曰凡景語亦書語無所不學于而托穎上二本悟米法
宜其運腕落墨無一實筆 [印]

微雨衆卉新　一雷惊蛰始　田家几日閒　耕种從此起

丁壮俱在野　场圃亦就理　归来景常晏　饮犊

西涧水　饥劬不自苦　膏泽且为喜　仓廪无

宿储　徭役犹未已　方慙不耕者　禄食出闾里

韋应物观田家诗

萬壽 [印]

道人喜书田家诗又喜绘田家风物烽火

暗天归耕每日今昔同一慨矣 [印]

第十三开：
行楷韦应物
《观田家诗》

仲夏日中时　草木看欲焦　田家惜功力

把鋤来东皋　顾望浮云阴　注：误伤苗

归来悲困极　兄嫂共相饶　无钱可沽酒

何以解劬劳　夜深星漢明　庭宇虚寥寥

高柳三五株　可以独逍遥

储光义維偶然作

壽 [印]

冊中小印皆手製其见铁书之妙惜其印谱已佚

吾於道人書画印记辨真赝百无一失也 [印]

第十四开：
中楷储光义
《同王十三维偶然作》

出山愛回首日暮清谿深東嶺新別處

數猿吽空林昔游有初迹此路還獨尋

幽興方在詣歸懷復為今雲峰勞前意

湖水成遠心望之已超越坐鳴舟中琴

劉春虛尋東谿還湖中作

壽

萬氏別業曰崔泉山莊距敞居榆莊僅數里

童時　先大父攜以遊渚唱和詞冊聞道人遺

事心嚮往焉吾老矣文學藝能於鄉先進無

能為役即此遺墨貴不能守書以志愧

第十五开：
中楷刘眘虚
《寻东溪还湖中作》

永和九年歲在癸丑暮春之初會于會稽山陰之蘭亭

修禊事也羣賢畢至少長咸集此地有峻領茂林脩竹

又有清流激湍暎帶左右引以為流觴曲水列坐其次

雖無絲竹管弦之盛一觴一詠亦足以暢敘幽情是日

也天朗氣清惠風和暢仰觀宇宙之大俯察品類之盛

所以遊目騁懷足以極視聽之娛信可樂也夫人之相

與俯仰一世或取諸懷抱悟言一室之內或因寄所

託放浪形骸之外雖趣舍萬殊靜躁不同當其欣

於所遇暫得於己快然自足不知老之將至及其所

之既惓情隨事遷感慨係之矣向之所欣俛仰之間

第十六开：
行书王羲之
《兰亭集序》（上）

以為陳迹猶不能不以之興懷況俯短隨化終期
於盡古人云死生亦大矣豈不痛哉每攬昔人興
感之由若合一契未嘗不臨文嗟悼不能喻之於
懷固知一死生為虛誕齊彭殤為妄作後之
視今亦由今之視昔　悲夫故列叙時人錄其
所述雖世殊事異所以興懷其致一也後之攬
者　亦將有感於斯文
　　　　　壽道人臨

上清紫霞虛皇前太上大道玉晨君閒居蕊珠作七言
化五形變萬神是為黃庭内景經琴心三疊舞胎仙九氣映
明出霄開神蓋童子生紫煙是曰玉書可精所詠之萬過升
三天千災以消百病痊不但昞狼之四臧六以却老年永延
上有魂靈下關元左為少陽右太陰後有密戸前生門出
日入月呼吸存四氣所合列宿分紫煙上下三素雲灌漑五
華植靈根七液洞流衝廬閒迴紫抱黃入丹田幽室内明
照陽門口為玉池太和官漱咽雲液灾不干體生光華氣
香蘭却滅百邪玉練顏審能修之登廣寒
大上黃庭内景玉經　太帝内書　扶桑谷陰
晉上清真人楊羲字義和書
沙門慧壽臨

第十九至二十一开：题跋页

　　万寿祺（字年少、若、介若、内景，号寿道人）是一位杰出的诗人、画家和晚明爱国者。在一些为西方人所知的明清之际遗民画家朱耷、髡残、石涛、陈洪绶、龚贤、弘仁等人中，万是最不知名的一个，尽管他是少数积极坚持抗清的人之一。万1630年中举人，然后在南京和淮阴（江苏北边）度过了数年。他参加了"复社"，一个成立于1629年的政治文学团体，其活动以南京和苏州为中心。1645年南京被清军攻陷，当时万寿祺和一些朋友在苏州领导着一支军队，他们勇敢地试图反抗侵略者，却徒劳无功。他被逮捕但是最终获释。作为诗人和学者，万的名声显然为清军将领所知，这挽救了他的生命。1646年他隐居遁世、出家为僧。我们可以从他的诗句中想象其痛苦情绪和挫折感：

　　　　国仇未雪身仍在，家散无成志有余。[1]

　　万寿祺退隐淮阴，筑隰西草堂，并以此命名自己的诗集和文集。他以务农、售卖书画及刻印为生。他的书法兼擅大字及小字，画人物、山水和花卉。他的刻印非常知名，能刻金印、铜印、玉印以及石印。万也擅长中草药，他甚至还有刺绣的技能。

　　这本册页的内容和风格与1644年至1645年大难之后万的生平相吻合。他视自己为鼎革之际抵抗外侮的艺术家之一。自古以来，就不乏这样的艺术家，他的理想与当时的政治统治有矛盾冲突。他选择的诗歌文本和在这本册页里抄录的传记，比如郭泰和姜肱（见第七、八开），反映了他对历史名人的认同。他亦在简单的

[1]　上述万的生平来源于罗振玉，《万年少先生年谱》（1919）；恒慕义编，《清代名人传略》（*Eminent Chinese of the Ch'ing Period*），第800—801页；《明遗民画家万年少》，第270—274页，万诗即引自此文；张庚，《国朝画征录》，第一部分，第8页；姜绍书，《无声诗史》，第79—80页。

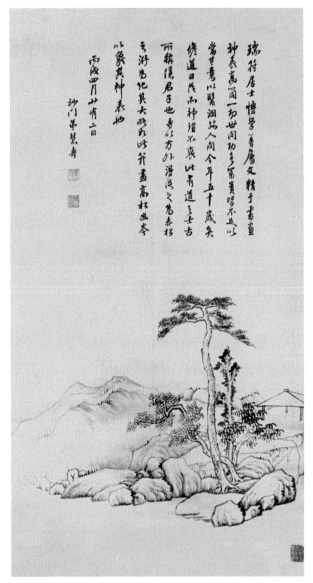

图10-1 明 万寿祺 《高松幽岑》 1646年 立轴 绫本水墨
日本大阪桥本末吉藏

农耕生活和隐逸理想中寻找慰藉，作为心灵的归隐和对抗官场的手段。自陶渊明、卢鸿这样的隐逸诗人出现以来，这些主题（见第九、十、十三、十四开）都是诗歌的经典题材。在元代蒙古人的压迫统治下，它们又一次浮出水面。它们对绘画风格的继承，尤以倪瓒的作品为代表。对倪瓒风格的模仿出现在众多晚明画家身上（如程嘉燧，见第五号作品；蓝瑛，见第七号作品），但具有敏感性情的万寿祺和弘仁（见第十二号作品）抓住了倪瓒诗意的精髓，而不仅仅是绘画的形式。王朝的更替深刻地影响了遗民的生活，使其人格受到摧残，这点表现在他们的艺术之中，不过在那些不够敏感的画家身上表现得并不那么明显。

因此，倪瓒的绘画形式和审美理念成为万寿祺山水画的突出主题。作为遗民，万在意识形态上对倪瓒所处的历史环境感同身受。这位元代画家的形式理念同样呈现为"空"，其中只剩下了最重要的感觉和形式，在万寿祺看来，这种画法在所有原型中最具表现力。在这个意义上万寿祺和弘仁可以对比，因为倪瓒对他们的吸引力远超形式。对万而言，精神构成了它所体现的形式。实际上，这本册页中前四开山水的创作主题正与倪瓒相关。它们从"空"（如第一开）到"满"（如第二开），但是依然反映了特定的经典构图，如"高远"（第二开）、"平远"（第一、第四开）和"深远"（第四开）。

万寿祺的绘画和书法风格揭示出他是一个具有深邃思想和严格自律性的人。在他的绘画形式中有极大的内在张力，这种品质乍一看并不显著，但融入在每一个点、每一条线之中，都有特定的节奏和严谨的特征。他的形式简约而节制，强调一种三维的、几何学上的精确。这种高超的智性和具有完全控制力的人格显示在全无渲染和任何"偶然的"效果的画面之上。所有形式都建立在墨色分明的线条之上，这些线条所用的墨主要是从淡墨到中等浓度墨色，然后用干笔在画面上进行皴擦。浓墨用来点苔，点苔的效果和位置都十分完美，用笔也极度精确。万寿祺在他的构图中探索形式上的张力，把形体放置在一个极端的角度，通过在意料之外的位置排布传统主题元素（比

如扭曲一个瀑布或亭子的形状或把它们放在画的边缘），来打破构图常规，或通过用弧线取代原本是直线的线条，来温和地摹古（如河岸、岩石底边、树干和树枝）。

当我们打开这本册页，就会被它的沉静所感染。墨色甚浅，线条尽管可见，但很微弱。形式的尺度小而远。在效果上，没有东西是粗糙、柔软或松弛的。一个像万寿祺那样有作为的人会画出这样审慎严谨和技术上一丝不苟的画作，似乎令人有些难以置信，答案可能不仅在于中国传统的英雄思想和活动的影响，也在于万寿祺本身的性格气质。他看起来已经净化了自身所有的消极能量：他的画里没有火气，他的书法里也没有，反而有一种同样的特定节奏和完美的平衡感控制着线条和整体画面的表达。

从历史上看，万寿祺的书法与刻帖的传统有关，即通过临摹旧拓来进行书法训练。他似乎并没有很多机会去观摹古代作品原本，他的书法应该也是像大多数人一样，通过学习古代书法家的拓本来训练。传记资料显示他所师法的书法名家之一是颜真卿，但是从直观上看，他的书法与其他唐代书法家如褚遂良、欧阳询更为接近，他们的风格在当时也很流行。值得一提的是，万寿祺的风格的确显示出学习碑帖作品而非书法真迹的书法家的特性。他的墨法缺少丰富的层次感，即为此证。相比而言，董其昌更加大胆的书法不仅反映出他们在性格和艺术敏感性的不同，也反映了学习墨迹原件对于创作的深远影响，不仅可以习得形式，而且连用墨的微妙变化亦得以传承。

《书画》册页题签：

（左）原外签 作者不详 （右）现外签 张伯英题

第一开：柳溪烟艇

画家落款："寿道人"（小楷）

画家钤印："万寿"（白文长方印）

两棵柳树的顶端在较低的前景中显出轮廓，高的一棵在右，矮的一棵在左。在遥远的对岸，画的较高部分，又有两棵纤细的柳树出现，高的在左，矮的在右，弯曲着与前景呼应。在画面左边，两座茅草小屋和一座桥架在遥远的岸边。它们稀疏的轮廓与右边前景中掠过水面的扁舟相呼应。在溪岸之外，垂柳的丝状顶端通过层层薄雾隐约可见。这由灰白淡而平的干墨来表现。

侧面延伸的广阔区域和稀疏的主画面很有意义，不仅因为这是承用倪瓒的独特风格，而且题跋者指出这可能是万寿祺对自己书斋隰西草堂风光的描绘。

对页的题跋有六行，为张伯英所作，他用四字楷书点出了画名，还留下了一首四言诗：

数椽临水，烟树微茫。所谓伊人，呼焉可出。

道人（万寿祺）赠给徐君平的画册中有一页与此类似。万在该页上的题款
如下：

丙戌丁亥间，君平薄游淮阴，余为沙门普应寺，寺在浦西。寺之东，余隰西草
堂在焉。葭水凫沙，渔榔出没。君平时时策杖过衡门。然则此图即隰西草堂矣。

由此记述，画中情景即隰西草堂。钤印"云龙山民"（白文方印）与"张勺
圃"（朱文方印）。

万寿祺与徐君平（1601—1650后，生于安徽歙县）的友谊始于1639年他们在淮
阴相遇时。他们逃难到淮阴以后，曾于1640、1641和1645年在苏州互访。徐君平于
1650年庆贺他的五十寿辰。[1]万寿祺为徐所作的画可能也在张伯英的收藏中，因为
他在这里引用了万在其中一页上的题跋。

第二开：寒林远瀑
画家落款："寿道人"（小楷）
画家钤印："寿祺"（白文连珠印）

在画面中心，密集分层的平顶和高岗创造出高耸感和实体感。较低前景中散见
的一些树木完全没有叶子。除了一些浓墨点苔之外，都是贫瘠的石块。一条小的瀑
布被置于画面右上角隐蔽处，在影影绰绰的主体之后，暗示了场景中的动态。

张伯英所作的四行题跋包括标题四字，以及：

倪洪宝（倪元璐，1593—1644）曰："惟淡故远，非简不奇。"吴子远
曰："以燥笔作画，是叔明不传之秘。"此画是也。拟营丘（李成）寒林，于
山外，作远瀑设景，尤为奇特。
钤印："辛未生"（1871年生，朱文长印），"张伯英印"（白文方印）

第三开：野亭竹趣
画家落款："慧寿"（小楷）
画家钤印："慧寿"（朱文方印）

浓重的墨色和硬朗的线条带给本幅更加辽阔的感受。有一个亭子的平坦河岸
出自前景中部，斜斜地延伸到画面的左边缘。随着距离渐远，河岸边缘愈发绵

[1] 关于徐君平的更多信息，见罗振玉，《万年少先生年谱》，1639年条目。

长，体现出实体和留白空间的张力。远岸的平坡上，树丛横贯水面。在画面左缘，山岗蜿蜒到远处，继续着前景中主体构图的动态感。这幅作品的不寻常之处在于对前景中留白空间的强调（通常这里是"重"的），这与远景中"重"或者描绘满满的景物相对应。在斜伸的前景和背景水平线的对比中，这种效果更得到了强化。

画家显示出对表现细微差别的敏锐感触，从小亭子和前景以及远景的平衡中可以看出这一点。竹丛消解了亭子和平冈表面平坦的冲突。画面的上半部分更充分地利用了这种构图方法。

比这本册页早四年创作的，在日本桥本收藏中的一幅立轴显示出同样的几何型构图，这种感受表现在形式和笔法技巧之上，而对前景、中景的处理较为常规。桥本藏立轴更为知名，在形式上更加巨大，但是绘画、书法和印鉴的风格与本幅一致。其中心树木的布局，以及两边弯曲的小树，都是赛克勒册页中树丛创作的延伸。同样的，岩石的干皴和边缘上苔点的特意布置，以及远处右侧亭子的布局，都表明了万寿祺对平衡和重心的敏锐感受。

张伯英跋四字楷书"野亭竹趣"作标题，后续书：

> 道人作画，不日临某仿某，此本神似迂翁，融会古人，自成机轴。若依傍前人门户，非道人所屑也。
>
> 钤印："勺圃"（朱文方印），"张伯英"（白文方印）

第四开：秋林倚仗

画家落款： "慧寿"（小楷）
画家钤印： "慧寿"（朱文方印）

画面的左下方，是一丛生长在山岩之间的小树和灌木。紧接其上的，是一片从左边突出的悬崖。一座石祠依傍着孤木，正好坐落在这奇险的岩角上。其余的山石次第从最左边蜿蜒升起。画面右边大部留白，只有一个仅将背影留给观众的独行者。他站在画面右下角一处低矮的悬崖上，向着地平线和远处模糊的山峦眺望。前景三种不同的点叶树使画面更加丰富，却愈发衬托出画面其余部分的萧索。用精准的线条所勾勒出的小人物，确定了整个场景的规模，并将人们的注意力聚集到悬崖与留白之间的深远之中。

张伯英题跋四行，以四字楷书"秋林倚仗"为标题，其辞曰：

> 曾见关仝笔如是。纸细有毛，行笔有如涩滞，画以愈生愈涩而愈灵。凡滑易者，不足与于此道。
>
> 钤印："彭城张老"（白文方印），"英"（朱文长印）

第五开：百合海棠

画家落款： "内景寿"（行草）

画家钤印： "寿"（朱文椭圆印）

百合圆而带尖的花瓣和海棠花那硕大、平展且宽阔的叶子，让线条和形态跳起了无声的舞蹈。画家在描绘轮廓线时，每次下笔总是轻轻一顿，使得内部的空间都在下次起笔前得以保留。正如前面的题跋所说，万寿祺的成功正在于其笔触平实而简朴。他的画，摆脱了描绘鲜花时常易沾染的艳俗之气。

张伯英的题跋两行，如下：

秋花娟净，不染纤尘。惟此幽澹之笔，方与花称。

钤印："小来禽馆"（白文长印）

第六开：山茶水仙

画家落款： "内景寿"（行书）

画家钤印： "寿"（朱文椭圆印）

水仙那纤长清简的叶子从画面右边角伸展出来，为在它背后怒放的山茶花提供了一个清晰的空间。在这幅画中，直线与曲线，特别是茎叶与花的对比显得尤为鲜明。在作画时，花瓣和部分叶片并非是由水墨晕染，而是先用焦墨轻点，再皴擦至欲达之区域。此等技法也被用到山水画中，使这件册页中的所有绘画都带有格外生动的气息。此外，轮廓线顿挫的表现方法暗示了万寿祺或许受到了精细木刻版画的影响。当然，对线条的控制和笔触稳定与他治印的功力也有关联，而这也是他的篆刻能成为经典的原因之一。

张伯英的题跋两行如下：

南田写此画纯以色渍，不用勾勒。内景纯用勾勒为法不同，各臻其妙。

钤印："张勺圃"（朱白间印）

第七开：小楷《郭泰传》

画家落款： "寿道人"（小楷）

画家钤印： "万寿"（白文连珠印）

此开书法，书写的是东汉时代名士郭泰（字林宗，128—169）的生平，[1]共九

[1]　郭泰的传记见范晔（398—445），《后汉书》，第八十三和九十八章，译文见Homer H. Dubs, *The History of the Former Han Dynasty*（Baltimore, 1938–1956）, vols. 1–3。

行小楷。张伯英题跋一行，如下：

> 内景贞操可媲郭姜，书之以志景行，亦所以自况也。
>
> 钤印："张勺圃"（朱白间印）

第八开：小楷《姜肱传》

画家落款："寿道人"（小楷）
画家钤印："寿"（朱文椭圆印）

此开书法，书写的是姜肱（97—173）及其两位兄弟姜仲海、姜季江的生平，[1]共九行。张伯英的题跋两行，如下：

> 姜氏昆季，高风亮节，廉顽起懦。惜著述无传。刘操（前文传记中所提到的姜肱学生）刻石，亦不复可观。
>
> 钤印："勺圃"（朱文椭圆印）

第九开：小楷卢鸿诗三首

画家落款："寿道人"（小楷）
画家钤印："寿祺之印"（朱白间文印）

卢鸿的三首诗被抄为九行，附加一行标题和落款。卢鸿是一位著名的隐士，其居住于草堂中的田园生活成为了后来许多画作的题材。[2]张伯英题跋两行，如下：

> 李龙眠抚卢鸿草堂图，藏天籁阁，董思翁有临本。若使内景拟之，妍妙当如何耶。
>
> 钤印："清晏岁丰之室"（朱文长印）

第十开：小楷杜甫《渼陂行》

年代："庚寅，寒食"（1650年5月初）
画家落款："寿道人"（小楷）
画家钤印："万寿"（朱文方印）

[1] 姜肱的传记见《后汉书》，第八十三和一百一十一章，译文参照同上。

[2] 参见台北故宫博物院《故宫名画三百种》卷一，第5、7、8页。万寿祺所誊写的是《草堂》（第一首诗）、《樾馆》（第三首诗）和《枕烟庭》（第四首诗）。

万寿祺将杜甫（712—770）[1]的这首诗用小楷抄作七行，另有三行是标题、落款和日期。张伯英的题跋四行，如下：

> 庚寅（1650）为顺治七年，道人（万寿祺）四旬有八，距辞世仅二年矣。册作于是年之春，而写秋冬卉、山水，亦气象萧瑟。此老心事非世所知，牢愁抑郁，忧能伤人，寒夜读此，不觉万感交集。
> 钤印："榆庄"（朱文长印），"伯英私印"（白文方印）

第十一开：小楷王维《桃源行》
画家落款："寿道人"（小楷）
画家钤印："臣寿"（白文方印）

万寿祺将王维（699—759）[2]的这首诗用小楷抄作十一行。张伯英的题跋五行，如下：

> 世间果有桃源乎？生际乱离，作此奇想。道人弃徐之田庐，侨公路浦，固由避乱，亦因其地绾毂南北，得接纳四方豪俊。于时网罗密布，托迹空门，用避戈者。不然，浦上又岂桃源耶？
> 钤印："云龙山民"（白文长印）

第十二开：小楷杜甫《韦讽录事宅观曹将军画马图引》
画家落款："寿道人"（小楷）
画家钤印："寿祺"（朱文方印）

万寿祺将杜甫这首诗[3]用小楷抄作九行，最后一行是标题和落款。张伯英的题跋两行，如下：

> 胡彦远曰："内景语予，吾书无所不学，而于颖上二本悟米法，宜其运腕落墨无一实笔。"
> 钤印："云龙山民"（白文长印）

[1] 杜甫的诗见《分类集注杜工部诗》（《四部丛刊初编缩本》，编号143—144）卷一，4/98；译文见William Hung, *Tu Fu: China's Greatest Poet* (New York, 1952), pp. 53–54。

[2] 王维的诗见《王右丞集》（《四部丛刊初编缩本》，编号145），1/10；译文见Chang Yin-nan and Lewis C. Walmsley, *Poems by Wang Wei* (Rutland, Vt, 1968), pp. 157–159。

[3] 杜甫的诗见《分类集注杜工部诗》卷二，16/291；译文见David Hawkes, *A Little Primer of Tu Fu* (Oxford, 1967), pp. 145–155。

第十三开：行楷韦应物《观田家诗》
画家落款： "万寿"（行书）
画家钤印： "寿祺"（朱文方印）

韦应物（739—829？）[1]的这首五言古诗，万寿祺以行楷书成四行，后一行书标题。韦应物为宦日久，历侍数朝。常常有人将他的那些赞赏乡间平易生活之乐的田园诗与陶潜（365—437）的作品相提并论。

张伯英的题跋两行，如下：

> 道人喜书田家诗，又喜绘田家风物。烽火暗天，归耕无日，今昔同此慨矣。
> 钤印："勺圃"（朱文长印）

第十四开：中楷储光义《同五十三维偶然作十首》
画家落款： "寿"（小楷）
画家钤印： "僧寿"（朱文长印）

万寿祺以中楷将储光义（707—759）[2]的诗抄成四行，另有两行小楷标题和落款。储光义的这首诗也是关于田园生活的。

张伯英的题跋两行，如下：

> 册中小印皆手制，具见铁书之妙。惜其印谱已佚。吾于道人书画，以印记辨真赝，百无一失也。
> 钤印："张勺圃"（朱文长方印）

第十五开：中楷刘眘虚《寻东溪还湖中作》
画家落款： "寿"（小楷）
画家钤印： "万若"（白文方印）

万寿祺以中楷将刘眘虚[3]的这首诗书作四行，另两行小楷为标题和落款。刘眘虚是诗人孟浩然（689—740）的朋友。

张伯英的题跋四行，如下：

> 万氏别业，曰崔泉山庄。距敝居榆庄仅数里。童时，先大父授以遁渚唱和

[1] 韦应物的诗见计有功（活跃于1121—1161）编，《唐诗纪事》（再版，台北：1971）卷一，第二十六章。
[2] 储光义的诗见《唐诗纪事》，第二十二章。
[3] 刘眘虚的诗见《唐诗纪事》，第二十五章。

词册。闻道人遗事，心向往焉。今老矣，文学艺能于乡先进无能为役。即此遗
墨，贫不能守，书以志愧。

　　　　钤印："徐风楼"（朱文方印）

第十六、十七开：行书王羲之《兰亭集序》
画家落款："寿道人临"（行书）
画家钤印："万寿"（朱文方印）

　　万寿祺在第十六开以行书写了十行，在第十七开继续写了七行。[1]外加一行
题款。

第十八开：　小楷杨羲《太上黄庭内景玉经》
画家落款："沙门慧寿临"（小楷）
画家钤印："寿祺"（朱文连珠印）

　　该文为道家经文，书为九行小楷，又两行题跋。万寿祺是根据杨羲所书之拓本
临写。

　　题跋页中第十九开包含万寿祺传记信息的十四条摘录，为一位没有留下款印的
作者所搜集。每一段前面都提供了所引文字的来源。

　　题跋页第二十开的最后一行书法由张伯英所书评论，如下：

　　　　内景事略，不知何人所辑。乙丑中秋铜山张伯英得之京师。疑陆存斋辑此
　　　　册乃穰梨馆物。丙寅二月。

　　　　钤印："云龙山民"（白文方印），"张伯英"（朱文方印）

　　陆心源的书法很罕见。但是，他的《疑古堂序跋》的序言注明作于1892年且有
他的落款，这段序言为手书刊刻，可能是他的作品。那份手稿的风格与这三页题跋
的差异足以说明这三页题跋与《疑古堂序跋》序言并非出自一人之手。

[1]　关于此文的现存拓片，见日本《书道全集》卷四，第12—27页，其中还有关于其伴生文本的书法的绝佳讨
　　论。关于讨论《兰亭集序》真伪的问题，见郭沫若，《由王谢墓志的出土论到兰亭序的真伪》，《文物》
　　1965年第6期，第1—22页。我们不赞成郭文的立场和方法论；高二适，《兰亭序的真伪驳议》，《文物》
　　1965年第7期。《兰亭集序》的译文，见林语堂，*The Importance of Living* (New York, 1937), pp. 156–158；以
　　及Keng Liang, *Selected Readings Translated from Classical Chinese Prose* (Hong Kong, 1962)，pp. 38–41.

第十一号作品

张积素

（活跃于1620？—1670）
蒲州（今永济），山西

雪景山水

普林斯顿大学美术馆（67-1）
立轴　水墨设色纸本
345.9厘米×102.4厘米

年代：无，可能完成于1660年前后。

画家落款：无

画家钤印："张积素字府修号墨云"（白文方印）

鉴藏印：未知藏家，位于右下角。

题跋：一张在重裱后附于画幅上方的纸条上有两处题跋。第一处由未知者题（行书六字，以及八小字）；第二处由罗振玉（1866—1940）题（行书二十六小字）。

品相：一般。纸的表面有较重磨损；画面顶端有两个不规则的孔洞，大约3—4厘米。其他小的孔洞（主要在顶端）已被重新修补。

来源：张伯谨（1900年出生于河北行唐），曾任中华民国驻日木大使。

出版：《天隐堂名画选》卷一，图版49（其中附有此画插图，并被认为是吴彬所作）；《亚洲艺术档案》，第22卷（1968—1969），第133页（被认为是16世纪佚名画家所作《冬日山水》）；《普林斯顿大学美术馆记录》，第27卷，第1号（1968），第35页（根据本书作品的确认，标为张积素所作）。

这或许是明末清初大画家张积素唯一的存世作品。在过去，此画曾经被归入其他一些明代画家名下。画上并无落款，但在右上角有一方印（此前没人能识读出这方印），由此印我们才知这是张积素的画。

《雪景山水》张积素印

在纵向和斜向的交错空间上，白雪皑皑的山峰占据了这幅杰作的绝大部分空间。陡峭的巨岩从画幅边缘处突显，又层次清晰地向后退，直到化作巍峨险峻的山峰。这幅作品尺幅巨大，其中纷繁的景致让人目不暇接，好在画面下半部分有一位走在木桥上的人物，他为观察此图奠构了比例尺。桥的中心拱成一角，将前景的左边与那些生长在画面右下角巨石上的高大树木相连，而且还跨越了一道宽阔的瀑布。瀑布位于中景，分两级，从平面上看正好倾注在这位戴头巾人物的头顶。

硕大的山岩从画面左侧中部伸出来，似乎是要闯进观画人的视野，接着它又越过树梢一路升腾，直至几乎与远处的山峰比肩。画面中层层叠叠的群山不断向上涌动，终抵画面的顶端。

靠近人物的前景，给人以清新爽利的感觉。伴随着雪峰的升腾，数层浓雾萦绕在山间，岩石之间有几间若隐若现的茅屋，它们正好坐落在整幅画的正中间。最右边，有条石径可以通向它们。这

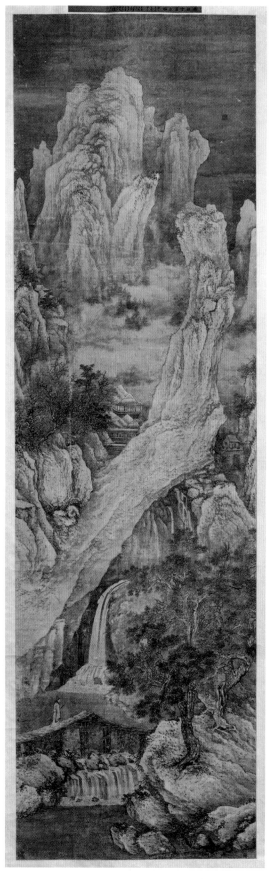

明 张积素 《雪景山水》

無 歟 雪 景 長 幅 子 庚 年 壬寅 款 戴 迹 之 之 作 者 左 右 无 不 为 手 所 玉 老 赵 此

《雪景山水》题跋：（左）罗振玉；（右）佚名

山间小道进一步展现了岩石、树木和房屋之间的相对大小。从浓雾中升起的绝顶，映衬在用层层墨染画成的深色天空之下。这是传统描绘雪景的常见手法（用反色调对比），一股白雪清冷的气息扑面而来。不透明的石绿和赭石的渲染随处可见，给崎岖嶙峋的群山增添暖意。偶见的绿色和白色被用来凸显树木和灌木的叶子，以及点染青苔，使得整幅画清新且更富装饰性和三维立体感。此画笔法粗犷、苍劲，着笔顿挫有棱角，力求描绘出各色景物表面的细微差别。

若说此画所宗之风格，最先让人想到的必是晚明画家蓝瑛和吴彬——事实上，此画最初进入赛克勒收藏时还贴着"吴彬"的签条。此外，这幅画的"现实主义"风格也极具特色——将景物元素安排在画面中的恰当位置；在处理实景时依旧保持其真实比例，并且符合空间透视；它对画面各元素的精确描绘——这一切都使得此画也同清初画风联系在一起。

此画尺幅巨大，说明张积素是一位具有深厚传统功底的画家，显然，他在当地应该颇负盛名。可惜的是，他没有其他作品存世，我们无从得知他的风格变化及范畴。特别有意思的是，此画极具"过渡性"的特征。我们回过头看，此画将张积素在风格和技术上与截然无关的画家群体联系到了一起。在此画中，我们看到了北宋纪念碑式山水在晚明的传承。

画的顶端，有两位不同人物所留下的题跋。第一处共有十四字（右侧），写的是："无款雪景长幅。庚子年得，壬寅重裱。"题字人没有留下任何落款或印章以显示其身份。第二处（左侧）写了十四行小字："此戴文进之最佳者。直合范华原、夏禹玉为一手。罗振玉观并题字。"罗振玉是一位著名学者兼古董行家，他也没有留下落款时间。但如果我们假定两处题跋的时间之间有紧密联系（考虑到他们在纸条上的位置关系），那么获得此画和重裱的时间大约在1840年至1842年和1900年至1902年。

将这幅画归于明代中期画家、浙派领军人物戴进名下的观点并不准确，因为这幅山水并没有通常与戴进作品联系起来的风格特征：既没有构图上的松散结构，也没有又宽又斜的"斧劈皴"和在岩石上随意使用的平涂渲染。晚些时候，此画被认为是在南京作画的吴彬的作品。这更合理一些，不过吴彬的真迹众多，足以展现出与本幅画作之间的区别。

在这幅画右上角有一方小印。通常，此处并非收藏家钤印之所；如果作画者不打算落款的话，此处是其加盖印鉴的一块显眼之处。这印盖得不平且难以识读，不

过九个字中有八个依然还是认得出来："张积素字府□号墨云。"以下生平据说来自画家家乡志书中的"张积素"条目："张积素，清代山西蒲州人；其山水师王含光，格韵颇高。为水墨花草禽虫，生动而多野逸意态。"[1]蒲州（今永济）坐落在文风鼎盛的山西省汾河河谷，素以佛教和道教壁画而知名（道观永乐宫就在东边的芮城附近）。这一传统或许对当地画家的造型技法有深远的影响。

这条记载中只说了"清代"却没有说明具体的时间，不过，幸好提到了张积素的老师王含光（1606—1681，字鹤山、署鹤），而我们对王的生平略知一二。王含光的生平出现在几本明末清初所编的文集之中。与他的学生一样，王含光也是山西人，擅长山水画。他1631年中进士，在吏部为官时似乎作为文人画家而知名。[2]不幸的是，他已经没有画作留存于世。尽管我们对他的生卒年并不清楚，但通过他中进士的日期，我们或可推断出他活动的年代。比如说，著名画家吴伟业和孙承泽都是1631年中的进士：吴生于1609年，孙生于1592年。[3]我们或可由此推测，王含光出生在1600年前后。张积素可能要比他的老师年轻二十岁左右，也就是说可能出生在1620年前后。鉴于当时画家的平均寿命在五十岁左右，那么我们或可将张积素的生卒年大体定于1620年至1670年，这意味着当明朝灭亡的时候他已经成年了，也意味着他在清代康熙朝也生活过大约十年。

这个生卒年看上去符合我们所观察到的张积素风格。以下一些画家可能在艺术上影响过他：在南京生活的吴彬；在杭州和扬州生活的蓝瑛；在山西蒲州生活的王含光；在南京生活的樊圻；在安徽休宁生活的戴本孝；在江苏太仓生活的王翚。由此可见张积素的老师王含光与吴彬是同代人，张积素出生的时候吴彬大约已经步入晚年，张的年少时期大约与蓝瑛艺术成熟的时期重合。

值得一提的是，在风格上，张积素不仅与吴彬和蓝瑛相似，也与同辈人如樊圻和戴本孝接近。他们尽管在不同的地域作画，但都偏爱扭曲的高大山体。[4]正如之前提到的，在画家的钤印被识读之前，这轴山水一直被认为是吴彬的作品。如果将张积素与蓝瑛、吴彬的作品在风格上做更进一步的比较，就会发现张积素承上启下的地位，他同时也将清代的元素融入到自己的作品当中。在很多方面，吴彬都是晚明时期所流行个人主义风格的突出代表（见图11-1）。高居翰是这样归纳其作品的特征的："大块的山石耸立，形成了奇异又神秘的结构形态"；各元素被小心翼翼地转换为了一个"硬角"，而且在空间和比例上着意扭曲。[5]这样一种视觉体验

[1] 见《中国画名家大辞典》，第476b页所引《蒲州府志》。我们无法获得此书的复印本以核对引文。

[2] 同上，第44c页；张庚，《国朝画征录》（首版1735年），第21—23页。在这里，他被排列在一大堆当官的业余画家中间；蓝瑛、谢彬等编撰，《图绘宝鉴续纂》，2/48；以及《蒲州府志》。

[3] 郭味蕖编，《宋元明清书画家年表》，第217页。

[4] 对樊圻和戴本孝作品的分析见，高居翰编，《中国画之玄想与放逸》（*Fantastics and Eccentrics in Chinese Painting*），图15（第49页）、图21（第62页）。这些作品分散在瑞士卢加诺的凡诺蒂收藏，A.布伦戴奇基金会，以及旧金山的迪扬纪念博物馆。

[5] 同上，第32页；亦见高居翰，《吴彬和他的山水画》（*Wu Pin and His Landscape Paintings*）。

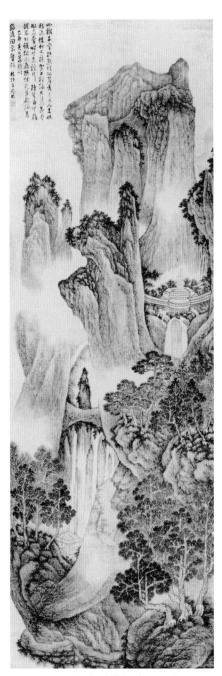

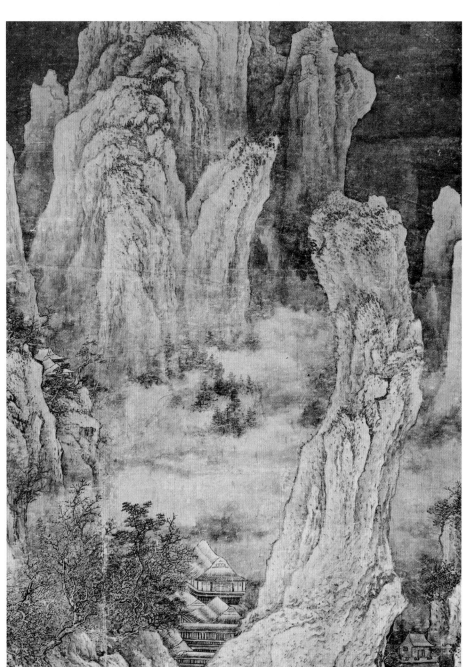

图11-1　明　吴彬　《溪山绝尘图》　1615年
立轴　纸本水墨设色　日本京都桥本关雪藏

《雪景山水》（局部）

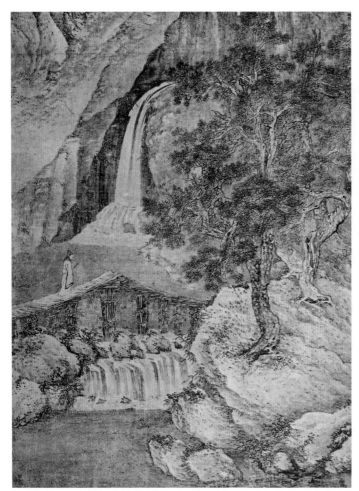

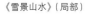

《雪景山水》（局部）

图11-2 明 蓝瑛 《冬景山水》1640年
立轴 绢本水墨设色 日本东京原安三郎藏

显现出吴彬作为一个"复古主义者"[1]在线条和形态方面的趣味，是当时流行的风格，也是某些晚明画家间所流行的风格。他看待自然的视角是内向的、个性化的、充满想象力的，有一种不容否认的自我意识。

　　与他相反，张积素看待自然的视角是直接的和壮阔的，并未掺杂拟古主义的种种考虑。在《雪景山水》中，唯一有些怪异的地方是那被夸张了的巨岩。除了这一点之外（见局部图），张积素以最真实的线条排布出了符合逻辑的空间布局。岩石、树木和房屋都被老老实实地安置在布景之中，整体结构上也没有用什么怪诞或悬空的东西来吸引目光。吴彬画的树就不同，不仅在比例上相对于山岩大幅缩小，而且因为笔锋分开而在平面看上去间隔更大，同时树叶的轮廓仿佛印在山岩表面的花纹。这些风格化的元素显示出吴彬个人观察自然的视角，同时也更多地展现了晚明时期的风气。

[1]　见方闻，《作为一种"原初"风格的拟古主义》（"Archaism as a 'Primitive' Style"）。

张积素画的树枝叶繁茂、三维体积感强，其叶片层层叠叠，覆盖着弯曲且按透视法缩短后的树枝。他的作品笔法苍劲且严谨，用连续的断线勾勒出物体的轮廓；他在画物体的内面时只用了密集的点，在水平方向上用短而急促的皴法。与轮廓线一样，他的皴法也是用侧锋挥洒而成。综合这些元素，可以看出与蓝瑛山水画传统的相似之处（图11-2）。如同蓝瑛的《冬景图》一样，张积素画中的树木被当作了前景中明确的焦点，并拥有丰满的三维形态。在石青石绿上点白的技法，已经成为了蓝瑛设色山水画中的一项标志性技术，同时也出现在他的继承者的画中。[1]

不过，此轴中反复出现的描绘岩石和树木表面的独特方法，已经突破了蓝瑛技法的框架。清代某些画家注重增加山水景物形体的存在感，并大量采用雾气来强调形体之中的内容。他们试图用这种方式重新实现曾在北宋山水中出现过的壮阔感和空间感。我们认为如王翚这样比张积素更年轻些的同代人，还有后来的院体画家袁江（活跃于1694—约1744）、李寅（活跃于1694—约1702）以及其他一些画家，[2]都发展了这种描绘壮阔场景的方式。他们的这些努力，确可从《雪景山水》中初见端倪。

关于与张积素相关的赞助人，我们尚无资料。如果他主要在本省活动，那么山西省富裕的中产之家应该也像扬州人一样喜欢追求奢华。毫无疑问，一间与此轴相配的大厅必定有相当之规模。看起来，清代中期这种追求极致的爱好越来越流行（特别是在北方），并且在乾隆宫廷品位中达到极致。

[1] 参见高居翰编，《灵动的山水》（*The Restless Landscape*），第136—144页，其中讨论了这些继承者以及像姜泓和刘度这样的同代人。

[2] 参见高居翰，《袁江和他的画派》（"Yüan Chiang and His School"），第一、二部分，特别是后一部分谈到了美国佛利尔美术馆藏两件1718年山水，皆为袁江所作。

第十二号作品

弘仁
（1610—1664）
海阳（今休宁或歙县），安徽

丰溪山水
普林斯顿大学美术馆（L36.67）
十开册页　纸本水墨
21.4厘米×12.9厘米

年代："庚子春"（1660年春），在第十开。

画家落款："弘仁"（第十开）

画家题跋：第十开上有四行自题。

画家钤印："渐江"（白文方印；《明清画家印鉴》，第5号，第85页），第一、十开；"渐江"（白文方印），第二、六、八开；"弘仁"（朱文圆印；《明清画家印鉴》，第3号，第85页），第三、四开；"弘仁"（朱文连珠印），第五开；"弘仁"（朱文圆印），第七、九开。

鉴藏印：张大千，十一枚印鉴，每开上一枚，第十开上有两枚（每枚均可辨识）。

品相：良好。有一些泛黄变色，第一、五、六、九、十开尤其明显。

创作地点：介石书屋，安徽丰溪

来源：大风堂藏品

其他版本：纸本水墨设色一册，收录于《古缘萃录》。

　　弘仁是江韬的法号。[1]他出生于安徽歙县的一个大户人家，但是早年丧父。他在一位塾师的教养下长大，并且年轻时就考取了秀才。作为一个孝子，他靠誊写古书赡养母亲。1645年南京陷落以后，他和老师逃难到福建。他在那里剃度并遁入空门，法名弘仁，在福建度过数年以后回归安徽的故居。他用过的其他名号有"六奇"和"渐江"，尤以后者而闻名，该名来自新安江一条流经其家乡的支流。

　　大多数关于弘仁艺术活动的资料都集中在17世纪50年代之后。他曾与同辈画家和诗人一起到黄山旅行数次（三次有记载的为1656年、1658年和1660年），还去过附近的芜湖、宣城、南京（1657）和杭州（1658）。[2]1658年，他在学者汤玄翼（字燕生、岩夫，活跃于1650—1670）的陪同下去芜湖旅行。[3]汤在数件弘仁画作的题跋中留下了自己和弘仁友谊的记载。通过高级官员、收藏家

[1] 两种资料（《徽州府志》和《歙县志》）都记载弘仁名"舫"，字"鸥盟"（见郑锡珍，《弘仁 髡残》，第1157页）；《芜湖县志》、王泰徵的《渐江传》《黄山志》记载他名"韬"，字"六奇"。更多关于弘仁生平的资料，以及本文所引用的主要来源，见郑锡珍《弘仁 髡残》，第1153—1170页。

[2] 参见郑锡珍《弘仁 髡残》，第1158页。去南京的旅行被记录在一本1657年（作于南京香水庵）的八开册页中，见《支那南画大成》卷二，第124—131号。

[3] 在芜湖时，弘仁和汤玄翼住在锡准提庵。见《芜湖县志》，53/1025。

第一开：
老树清泉

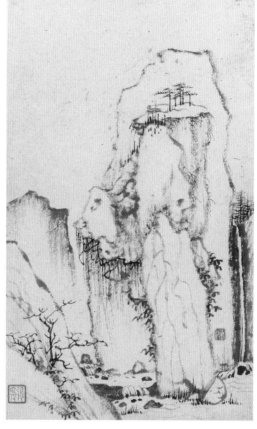

第二开：
断岩飞瀑

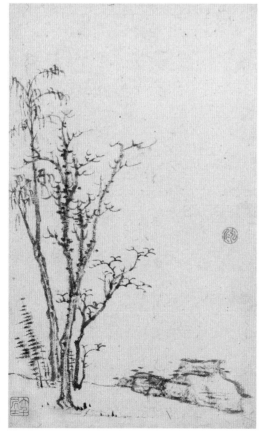

第三开：
枯木顽石

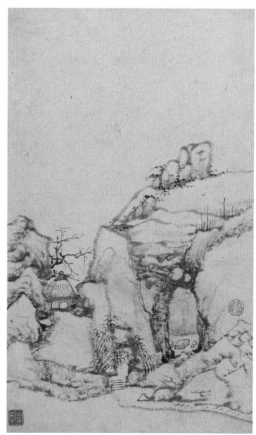

第四开：
曲径洞天

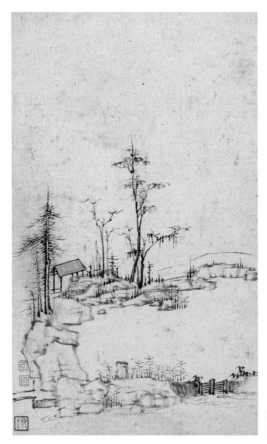

第五开：
水石别院

第六开：
云山江帆

第七开：
水到渠成

第八开：
高岗小舍

第九开：
清远水村

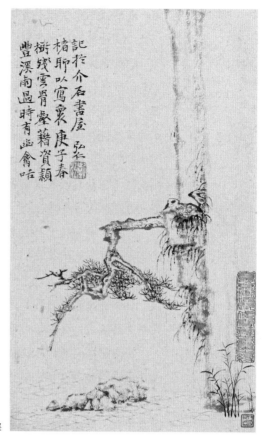

第十开：
残树云壑

周亮工，弘仁也成为了龚贤的密友。[1]汤在弘仁、龚贤和石涛画作上的题跋记载了他们的友情，并且对鉴定真伪起了很重要的作用。大约在这个时期，弘仁结识了其他安徽画家，如梅清和程邃。黄山的画家群体的艺术往来取得了很大成就。弘仁吸引了一批忠实的追随者，包括他的侄儿江注。江注曾陪同弘仁去黄山旅行。1697年，弘仁去世三十多年后，江注在宣城拜访了另一位画僧石涛。黄山区域内的大画家之间因而形成了另一条牢固的友谊链。[2]（1662年弘仁去了江西庐山，石涛也在那一年去了庐山，但是没有证据表明他们曾在庐山相会。）

弘仁曾与两座禅寺有关联。在17世纪50年代早期，当他从福建回安徽时，在歙县西郊披云峰下的太平兴国寺挂单。他也曾在五明寺挂单。我们知道弘仁确切的葬地和去世时间，他于1664年1月19日去世，他的朋友汤玄翼和一些学生将他葬在披云峰下——他曾为此处作画数次。[3]

弘仁的艺术生涯仅有约十二年：他的可信画作的创作时间跨度为1651年到1663

[1] 见《读画录》，"周亮工"条目。

[2] 见郑拙庐，《石涛研究》，第13—14页，其中引用了江注诗集中一首题为1697年的诗，诗中描写了拜访宣城双塔寺的活动，这寺被石涛和喝涛重修过。

[3] 郑锡珍《弘仁 髡残》，第1158—1159页。

年，在清代画家中相对较短。他在西方很有名，不过西方人只了解他风格中宏大的一面。"他画作中超凡的几何构造，向上生长的岩石"，[1]他笔下清冷、幽寂的自然，"清除掉所有令人分心的不规则感和杂乱感"。[2]

但是弘仁的风格也有超出黄山典型形象的方面。元代画家王蒙、吴镇、倪瓒和黄公望对他都有影响。此外，他的许多画都是对黄山松直白的肖像化描绘。弘仁艺术的多样性在他的册页里表现得最突出，他不但显示出多样的笔法，而且在多种构图中拥有无可比拟的结构性和平衡感，这点也表现在他的大幅作品之中。他对形式结构富于想象力的安排如此精妙，远远超出了本书中其他晚明画家，如蓝瑛、程嘉燧、查士标或万寿祺。

因此，赛克勒十开册页的重要性在于其笔法类型和构图风格，充分展现了弘仁的艺术天才，超出了我们的固有认知。他在绘画上对元代画家的借鉴不仅展现了自己的艺术成就，还表现了他和传统之间的传承。与石涛一样，弘仁的风格有很多维度。这本赛克勒册页和其他与之有关的作品体现了风格上的关联，他的笔法温暖、自然而有活力，这在他的大幅作品里并不太明显。

这本册页自题作于1660年春，因为弘仁的艺术生涯较短，他早年作品的绘画和书法风格已经拥有了成熟和清晰的特色，所以这不能算他的晚期作品。对他风格的形成我们知之甚少，但是我们可以注意到一些重要的因素：他与黄山自然风景及其著名松树、陡峭悬崖的持久联系，倪瓒的绘画风格以及其老师们的影响。其中萧云从的作品至今尚存。

黄山风景无疑是弘仁风格发展中的关键元素。他能够将其独特地貌的精髓提炼到令人难忘的图画里，这成为了他的风格特征，构成其山水画描绘的基础。弘仁已然意识到他与自然的直接联系以及黄山对他想象力的影响，因为他曾说："敢言天地是吾师，万壑千崖独杖藜。"[3]这种形式融合了他对元代画家（尤其是倪瓒）及其风格的想法。弘仁对倪瓒的阐释与万寿祺相近，但弘仁从自然风景中得到一个更健康、更自发和更宏大的形式。从精神上，万寿祺和弘仁无疑都师法倪瓒及其历史语境。

弘仁对倪瓒的仿效以紧密的直接观察为基础——我们已知他收藏了倪瓒的作品，他说："迂翁笔墨予家宝，岁岁焚香供作师。"[4]这种精神上的认同，可以在弘仁自由运用倪瓒的形式风格中看出来。因为他不局限于模仿疏树、溪泉、亭台等元素，而是通过密集的构图和高山飞瀑，来重新阐释倪瓒笔下的意趣。弘仁对倪瓒风格的模式化有充分认识，不但寻求避免陈规，而且追求实现对倪瓒艺术理念的综

[1] 艾克在他的《夏威夷的中国绘画》（*Chinese Painting in Hawaii*）中精彩地总结了这些特点，第1卷，第230、212—214页。

[2] 参见高居翰编，《中国画之玄想与放逸》（*Fantastics and Eccentrics in Chinese Painting*），第48页。

[3] 《花界》，引自郑锡珍，《弘仁 髡残》，第1165页。

[4] 《师公文》，同上，第1164页。

合表达。"传说云林子，恐不尽疏浅，于此悟《文心》，繁简求一善。"[1]根据周亮工的说法，弘仁与倪瓒在精神和形式上的联系在他的时代已经被充分认识。拥有弘仁的作品在江南地区被看作收藏家地位的象征以及对品位的衡量。因为收藏家在过去珍视倪瓒的作品，所以弘仁的作品在他生前也受到了珍藏。[2]

弘仁风格的直接源头更加模糊。两位稍长的同时代画家被认为是他的老师。周亮工提到了孙元修。他于1624年考中举人，1654年去世。所以他大概比弘仁年长十岁。孙擅长画梅。周亮工观察到弘仁风格中的山水画元素由孙而来，[3]但是没有孙的现存作品证实这种关系。弘仁艺术另一个具有视觉和文学证据的来源是萧云从（字尺木），安徽芜湖人。萧云从比弘仁年长约十五岁，他是弘仁的老师。高官和藏书家曹寅（1658—1712）在给弘仁画作的题跋中提到了这点。[4]他们风格上的关系大概并非简单的单向传递，因为萧云从不但比弘仁年长，还比后者晚十年去世。萧云从的作品表明他的艺术个性不像弘仁那么强烈。不过，萧年长的事实意味着他在二人早期的交往中，发挥了决定性的影响。我们大概能够更进一步推测弘仁的名声很快盖过了他的老师。因此在萧云从的创作晚期，他也可能被学生强有力的画作所影响。

在1664年的一条重要题跋（图12-1）中，[5]萧云从记载了他与弘仁的关系。他承认在看这本弘仁所作的五十开黄山山水册页时，自己的自信遭到了动摇。他在开头说：

> 山水之游似有前缘。余常东登泰岱，南渡钱塘，而邻界黄海，遂未得一到。今老惫矣，扶筇难陟，惟喜听人说斯奇耳。渐公每（与）我言其概，余恒谓天下至奇之山，须以至灵之笔写之。乃师归故里，结庵莲花峰下，烟云变幻，寝食于兹，胸怀浩乐，因取山中诸名胜，制为小册，层峦怪石，老树虬松，流水澄潭，丹岩巨壑，靡一不备。天都异境，不必身历其间，已宛然在目矣，诚画中之三昧哉！余老画师也，绘事不让前哲，及睹斯图，令我敛手。钟山梅下七十老人萧云从题于无闷斋。

这些出自一位七十岁画家的慷慨赞美之词不应被轻视。正是在该题跋的基础上，我们推测出弘仁对萧的晚年画风产生重要的影响。值得注意的是，萧本人从未造访过黄山，这一事实进一步凸显了黄山风景在弘仁艺术发展中所扮演的角色。

[1] 同上，第1165页。关于《文心雕龙》一书的译文，见海陶玮（James Hightower）对施友忠（Vincent Shi）《文心雕龙》译本的评论［*Harvard Journal of Asian Studies*, vol. 22 (1959), pp. 280ff］。

[2] 见《读画录》，2/24。

[3] 《赖古堂集》，引自郑锡珍，《弘仁 髡残》，第1162页。

[4] 曹寅认为，弘仁比萧云从更优秀。参见弘仁的《事竹斋图》（下落不明）。关于曹寅，参见史景迁，《康熙与曹寅》（*Ts'ao Yin and the k'ang-his Emperor*）。

[5] 重印于《支那南画大成》卷十三，图版1—2。

图12-1 明 萧云从 弘仁 《黄山五十景》册页题跋 1664年 藏处不详

第一开：老树清泉（仿吴镇）

画家落款： 无

画家钤印： "浙江"（白文方印），在左下角岩石上。

鉴藏印： "大千"（朱文方印），左下角。

画面中心的清泉涓涓流过溪岸，最终聚焦在一棵枝叶繁茂的树上，此树在画面稍左侧，其后还有一棵枝叶稀疏的树。地面在画面下方三分之一处，前景底部的留白就是水面。画家首先以淡干墨轻轻勾勒出山石，再以浓淡渲染确立了它们的空间位置，并强调了其平坦特性。主要树木也因层层渲染丰富，坚定地屹立在岩石之上，被以同样方式点染而成的灌木丛干侧为饰。一条流淌的小溪从画面中部湍急而出，以弧线向右急转，在前景的斜坡之间以留白表现水纹。其中一些精致的椭圆形水波和用浓墨勾出的芦苇使前景看上去更加活泼生动。

该画面一如整本册页品质卓越，用墨手法丰富，湿笔渲染、干笔勾勒，此外还有灵活多变、节奏轻快的笔法。当目光随着树干的轮廓、树叶和树枝一直延伸到空中，或是延伸至前景中纤细的芦苇上，观画者会从平面构图和不连贯多角形体的互动（比如前景中相互紧密咬合的石块），以及墨色浓淡的变化中感受到画家的兴趣所在。这些技法都明显是学自吴镇。

弘仁对吴镇惯用手法的这番演绎，在这一开中相对简略。另一八开册页中的第二开（图12-2）[1]显示出，他能用同样的元素创作出一幅结构更复杂的作品，此画虽然看上去具有大幅画作的特点，但各部分之间却表现出紧凑的结构，以不同墨色渲染区分的平面层次，以及以浓墨画出的叶子，这些特点都与这幅赛克勒藏品中的这一开十分相似。

[1] 《支那南画大成》续卷一，图版56。

第二开：断岩飞瀑

画家落款： 无

画家钤印： "渐江"（白文方印），靠近右下角的瀑布。

鉴藏印： "张大千"（朱文方印），左下角。

在画面最底部的地平线上，几座山峰拔地而起，背景以枯笔苍劲地勾勒出一个高耸的弧形轮廓。墨色焦而成线，半干的笔锋强劲有力，富有脉动的节奏，力透纸背，营造出氤氲的湿润感。弘仁清劲的笔法框架在此表现得十分明显。中间最高的山峰最能体现出他对线条的掌控：灵活的单道皴笔，腕部来回的扭转，以及手指有力的拿捏，灵巧地将山峰与天空分别开来。相似的脉动线条也出现在了前景左侧的陡坡中。以半干淡墨写出长而波折的皴法，这种手法与黄公望在《富春山居图》中所用的"披麻皴"颇为相似。与此同时，线条的生命力一直延伸到了左前景中草木的笔触，使之更富特殊的活力。

弘仁细分中央山体形态的方式，再一次展现了他对于表现密集而清晰的结构的兴趣和掌控力。举个例子，他用柔软轻盈的"荷叶皴"，来勾勒正前方山峰的内部，而对其上缘边界却用与主峰轮廓相似但又略微有些不同的方式描绘。这些内部的形状与印刻在主峰上垂直的平顶高原形成对比。主峰左侧边缘的轮廓线以简化的形式进行重新描绘，并用平直的浓墨线来完成表面的皴擦。这个安排，因为右边从山体缝隙中奔腾而下的细长瀑布而得到了平衡。左边的斜坡起到了突出画面中间夸张部分的作用。通过狭窄的透视空间，弘仁有效地表达出纵深感和高耸入云这一主题。妙笔点缀而成的灌木丛和一小片松树林为右边的瀑布和上方的高原提供了支撑。用浓墨和简洁的笔触所描绘的向上攀爬的草与藤，与瀑布一样，将生命的活力带给了山体。

一本题作于1657年的八开画册，[1]其中一开也描绘了类似的险峻悬崖场景（图12-3）。前景中的陡坡被置换成了带阴影的山体，从而缩短了距离，但依然显现出相似的视觉感受：前景的空间和对树叶的装饰性笔法都更加突出了"高远"之感。正如赛克勒藏品中的圆形"骨节"一般，小而有棱角的岩石赋予了巨大的山体内涵。

第三开：枯木顽石（仿倪瓒）

画家落款： 无

画家钤印： "弘仁"（朱文圆印），右边缘中部。

鉴藏印： "大千居士"（朱文方印），左下角。

[1]　1657年夏天画成于南京香水庵，为宗玄居士所画。见《支那南画大成》卷二，图版124—131。

前景最左侧勾出的一条表现斜坡的墨线，三棵不同的树木和一竿竹子，以及一堆散乱崚嶒、表面有横形点苔的石块构成了整个画面。此画空间是封闭的，显现不出距离感。

17世纪，有无数种对倪瓒风格特征的演绎。在这幅作品中，尽管景物稀少，但特写镜头式的构图和向画面角落延伸的景物元素，显现出弘仁对潜在丰富性的追求。这种视角与他的同代人蓝瑛（如果要找出一个类比的话）很不相同。蓝瑛倾向于简化和固定景物，将其要描绘的目标放到画面中间，远离边缘。

第四开：曲径洞天

画家落款： 无

画家钤印： "弘仁"（朱文圆印），右边缘中部。

鉴藏印： "大千居士"（白文方印），左下角。

两条石径深入到山岩之中：画面左边有一座茅屋，其上有一株枯树，映衬出它的剪影；画面右边，一块密集的山岩后面是一个巨大的石洞。石洞由拱形的石门、修竹夹道的小径、石阶和垂悬的钟乳石所勾勒。整个山岩似乎斜斜地挤入画面中间，在前景和远景中做了留白。半干的笔锋有节奏地移动，深入纸背，并将水分带出。最深的墨色点染出竹丛、枯树、拱形的洞门、丛生的灌木和左侧岩石的肌理。

将石洞作为避世隐居的场所，在明末清初过渡时期的画家中是一个重要的主题。它出现在梅清的作品中（丁云鹏《观音变相》中所暗含的佛教含义在其作品有所弱化），也出现在戴本孝的作品中（图12-4），[1]应该还会在其他画家的作品中找到。弘仁的这幅画，已经在等待隐士的到来，他将在这与世隔绝的山岩中追求不朽。

第五开：水石别院

画家落款： 无

画家钤印： "弘仁"（朱文连珠印），左下角。

鉴藏印： "张大千"（朱文方印），左下角底部。

在一个由石头围起来的水塘的远端，有一间疏林围绕的亭子。一丛芦苇生长于石块的间隙中。右前方的一处木制闸门将水塘与外面的水域分隔开来。左边，一座石桥将这一景致与外面的世界相连。这些石块皆是用弘仁特有的半干半湿的笔触完成的。树干、闸门、芦苇和叶子则用了最浓的墨色。他在画这一切时，都用了前几

[1] 关于梅清，见朱省斋，《中国书画》卷一，第28页；关于丁云鹏，参见高居翰编，《灵动的山水》（*The Restless Landscape*），第79号，第156页。

图12-2　明 弘仁 《山水图》（第二开）八开册页
纸本水墨 藏处不详

图12-3　明 弘仁 《山水图》（第二开）1657年 八开册页
纸本水墨 藏处不详

图12-4　明 戴本孝 《山水图》
纸本水墨 十二开册页 美国纽约翁万戈藏

图12-5　明 弘仁 《寒塘清舍图》 左上有汤玄翼题跋
立轴 纸本水墨 张葱玉旧藏

开中我们所见过的转腕手法。这些腕部的动作最易从仅有寥寥数笔的前景水波和树叶上感受到。

这类田园风光是弘仁最喜好的主题之一。水塘实有其地，属于弘仁的一位朋友。一幅未标明日期的立轴（图12-5）[1]上有弘仁的题款（右上，第5—8行），使我们能确定画中场景之所在：

香士社盟所居。篱薄方池，渟泓可掬，古槎短荻，湛露揖风。

第六开：云山江帆

画家落款：无
画家钤印："渐江"（朱文方印），左下角。
鉴藏印："大千"（朱文方印），左边缘中部。

灰暗阴郁的天空和云气氤氲的群山，以及远方的乌云暗示了山雨欲来。画面右前方的石头和树枝为漂泊的船只提供了一处下锚之地。在宽阔水面的右边，有五只小舟正满帆航行。芦苇和湿地让由小舟带来的侧向运动看上去更加明显。山峰仿佛要向右边延伸，山脚的一片松林围绕着屋顶。群山与天空用多层渲染来表现，翻卷的层云由此显得更加突出。此画线条流畅、墨色饱满浓厚，与前面诸页中的缥缈空灵形成了强烈对比。

弘仁可以用相同的布局原则传达完全不同的画面感。八开山水册中的第七开（图12-6）[2]同样表现了对侧向运动的强调，但在构图上比赛克勒藏本更加简练。这场景让人想起石涛的一些作品，不过石涛强调前景中的元素，而弘仁总是将重点从前面移向中心和远方，且远方的景物常常连成一片。对空间的描绘通过绵延不断的相对较低的天际线，试图强化一种高耸的印象。

第七开：水到渠成

画家落款：无
画家钤印："弘仁"（朱文圆印），右边缘。
鉴藏印："张爱印"（白文方印），右下角。

一片枝叶稀疏的林木，从画面右边的石围墙旁生长了出来。被围在石墙中的是一座小屋和一个将水从泉水中汲出的水车。这些景物位于画面中部偏下的位置。那些高挑林木的树干是一笔画成的，虽然它们在前景中的落点并不相同，但它们并排

[1]　重刊于《韫辉斋藏唐宋以来名画集》卷二，图版121。
[2]　重刊于《支那南画大成》，续卷一，第54—61页。

而立，墨色各异，形成了一种蕾丝帷幔般的效果。大片翻卷的层云成灵芝状，从而与树叶的形状互相映衬，并赋予这个在垂直方向上静止并且空间深度有限的画面以潜在的动感。这一主题以及构图方式，在弘仁的笔下并不常见。尽管对云彩的处理会让我们想起石涛（参见第三十六号作品）——他倾向于用一种波动起伏的线条，而在这开画中弘仁的笔触显得更加平滑和流畅。

第八开：高岗小舍

画家落款：无

画家钤印："浙江"（白文方印），左下角。

鉴藏印："大千"（朱文方印），左下角底部。

平远和高远、棱角和曲线，诸多要素都在这幅画里交汇。在前景中，用长披麻皴画出的矮坡通向一条流向右方的小溪。画面右边的远处有一间石屋，另一间在左边靠中间的地方，引导着观画人的目光来到高耸的山崖，其平顶占据着整个作品的核心位置，并使人目光上移。为了显现其高度，一排房屋被设置在山崖底部的林中空地上。这个石岬的角度被两侧和前景的斜坡所突出。整个构图充满了紧密连结的形状和皴法。描绘它们形态的手法与前面几开是一样的：先由富有韵律的手腕运动用干笔勾勒出轮廓；再用轮廓边缘和岩石褶皱之处的皴笔描绘出山石巨大的体积；最后再于纵、横两个方向上用焦墨在紧要之处点出青苔，从而让整幅画面充满生气。尽管构图紧凑，但各个景物元素却显得缥缈而空灵。在这方面，各景物的轮廓所唤起的感觉，同样可以在黄公望的《富春山居图》中感受到。弘仁灵动而富于穿透力的线条和以笔墨营造凝练的绒毛状效果的能力，在很大程度上成就了这幅画出色的表现力。

第九开：清远水村

画家落款：无

画家钤印："弘仁"（朱文圆印），中部。

鉴藏印："张爰"（朱文方印），左下角。

芦苇、山石、房屋、小桥和远山，共同构成了这幅简单的田园小品。每一个风景元素都横向展开，穿过整个画面，接着微微倾斜着上升，一步步地与天际线相接。在画面前景最左边的角上，一块不大的石头开启了不断推进的景深。它们基本都由层次不同的解索皴画就，其胡椒状的墨点会让人立刻想起王蒙的岩石。精到的芦苇与几笔侧锋擦染，共同构成了景深的下一层次。从这里开始，各元素变得更加密集：一株曼妙树木立于旁侧缓坡上，一座细长的竹桥将这一块湿地与水村相连，这水村坐落在茂林之中，与极远处的群山相接。两座缓峰点染至天际线上。在湿润

图12-6 明 弘仁 《山水图》（第七开） 八开册页
纸本水墨 藏处不详

图12-7 明 弘仁 《山水图》（第一开） 八开册页
纸本水墨 藏处不详

的纸面上，空间的距离被云雾氤氲、边缘模糊的山体轮廓烘托出来。在弘仁笔下，这种对山体的处理方式并不寻常。而他有意要通过如同日轮一般直接盖在两峰之间的印鉴来强调这一点。

在作画时，弘仁的胸中之景或许是赵孟頫画于1302年的《水村图》；将此类平远之景作为构图法则的作品更多地出现在他的手卷，或是目前所见的本册，而非立轴之中。尽管各种元素全在中轴线上加以平衡，但弘仁成功地将远超画面之外的静谧和幽远表现了出来。

值得注意的是前景的石头，因为它更多地体现出王蒙而非弘仁的风格。除了收藏倪瓒，弘仁也收藏王蒙的画。用这种方式作画，体现出他更加"精细"的风格——这也体现在他其他作品之中，比如先前提到的山水册页中的第九开（图12-7），[1]以及收藏于波士顿美术馆的年款为1663年的手卷。[2]在这些作品当中，弘仁捕捉到了许多元代大画家所钟爱的笔法和主题。值得一提的是，他所实现的柔和无痕的墨色变化，更接近于元末画家，而非明代画家对文徵明风格的演化。这些元末画家在线条方面以王蒙—赵原为范例，并强调了其中丰富的墨色变化，而弘仁则复兴了这种技法。

[1] 《支那南画大成》，图版54。

[2] 重刊于《馆藏中国画集成》（*Portfolio of Chinese Paintings in the Museum*），图版144—145，第25页。王蒙有一幅常常被忽视的1354年绢本立轴，藏于佛利尔美术馆，重刊于《大风堂名迹》卷一，图版14。

第十开：残树云壑

画家落款： "弘仁"（楷书），在四行从左往右的题款后面。

画家钤印： "渐江"（白文方印），在落款后。

鉴藏印： "大风堂渐江髡残雪个苦瓜墨缘"（朱文长方印）和 "张爰"（白文方印），在右边缘。

题款： "丰溪雨过，时有幽禽咕树，残云冒壑，藉资颖楮，聊以写怀。庚子春，记于介石书屋。弘仁。"（楷书）

　　鲜明的几何构图为挂在悬崖上的松树提供了基本框架。它从陡峭的悬崖上横亘而出，向下伸长，而且看上去还能从丰溪之上的险峻位置汲取力量。悬崖之下有几块山石，一丛芦苇和水中网，它们共同构成了这引人注目却又静谧的图画。

　　丰溪是新安江的一条支流，发源于黄山东麓。弘仁的作品中一再出现此江的景色。在住友收藏的一幅题为1661年所作的手卷上，他写道："我已有数年未能住在山间了……唯有丰溪的景色让我最为难忘。"[1]看上去，弘仁十分想在江边安顿下来。他终得如愿以偿，根据另一幅创作于此年年末的手卷的题跋，我们得知他曾经居住在江畔的仁义寺。

　　此开上的题款（以及这几开上的印章）可以和弘仁三件代表作上的书法相互参照：1661年的手卷《晓江风便图》（图12-8），[2]收藏于檀香山的著名无年款画作《秋景山水图》，以及住友收藏于1661年的手卷。

　　弘仁枯瘦的书法风格也是他山水画构架风格的体现。他的书法是倪瓒书风（参见图24-2）的发展，但不是石涛或姜实节（另外两位师法倪瓒风格的人）那种发展方式，而是削去了倪瓒形式上的赘余。其字多呈长方形，并在布局时有意拉长。直线、锐角的笔画远远多于曲线（比如，捺笔很少写得很粗，而且基本都是单向的）。弘仁用硬毫短粗笔，因此笔画没有什么粗细变化，而且字形也并不精致。三个作品的落款都是相近的：第一个字"弘"写得很长，而且此字左半边以楷书或行草写就。"仁"写得宽而矮，最后一横写出了一个力度不同寻常的顿笔。这两个字

图12-8　明 弘仁自题《晓江风便图》1661年手卷 纸本水墨 安徽省博物馆藏

[1] 重刊于《明末三和尚》，图版 13—15。

[2] 日期为农历十一月，伯炎居士，重刊于《支那南画大成》卷十六，图版 46—48；此轴存疑的第二个版本见纽约顾洛阜（John M. Crawford）的收藏。

之间的空间关系同样十分重要。"仁"字第一笔以弧形紧贴在"弘"字左半边的下面。尽管三幅作品中的签名楷、草有别，大小各异，但都一致显现出精巧的结构和安排（赛克勒所藏册页在尺幅和比例上比两幅手卷都要小得多）。

黄山孤松是弘仁画作中常见的主题，它饱经风霜，却充满活力。的确，它在弘仁画中出现的次数，比在石涛等其他安徽画家作品中都要多。如同此页所展现的，它常常以某个对抗重力的角度突出于悬崖或山岩之外。其笔触有力度又富于弹性，宽度起伏不定，体现出松树生长中的能量。树枝、松针和相伴的杂草都被注入了与其自然状态相适应的活力。[1]这坚毅的松树及其根须，前景中纤细的芦苇，还有游丝状的水波一齐带来了令人印象深刻的动感。如此活力四射的场景，唯有石涛这样的大师方能与之比肩；无论是在蓝瑛、程嘉燧，还是万寿祺的作品中，都看不到这些，尽管他们各自都有展现自我个性的方式。对各类笔法的掌握和有效驾驭，成就了弘仁的伟大。

邵松年的《古缘萃录》记录了另一个版本的水墨淡设色纸本册页（邵氏的序言写于1903年）。[2]其中含有同样数目的画页，同样的题款和年款。邵氏对每一开的描述与本册的构图都极为吻合，只是他那个版本的其中几开设了色，而且每一开还有两方不明身份的收藏家印鉴。尽管弘仁自己的题款在内容上是一致的，但题款的位置却在另外一页上——对应赛克勒藏品上的第七开。看起来，弘仁不大可能在同一年完成两本构图、日期和题款都一样的册页。赛克勒所藏册页的品质已经证明了它是原作，如此一来，《古缘萃录》所记录的那个版本就多半是赝品。

弘仁不仅是"海阳四家"之一（参见第一章论述），更有意义的是，他被认为是安徽画派的源头。该群体活跃于新安、宣城和芜湖，将黄山风景作为他们艺术的焦点。例如，在18世纪早期，张庚在《国朝画征录》中曾说，新安画家们追随倪瓒的原因是弘仁引领了他们的道路。[3]其实，弘仁对新安画家们的影响在他生前就已经被一些较年长的同代人认识到了。其中一位重要的安徽画家、学者和古董收藏家程邃曾为弘仁的一本册页写过一个长跋，不但把弘仁作为安徽画家的领军人物，还认为他建立了本省的"正脉"。接下来他说："近世推其小阮允凝（江注）氏嗣

[1]　关于这个题材的另一个例子以及有见地的评论，见班宗华，《枯木寒林》（*Wintry Forest, old Trees*）。

[2]　见6/46a—6。这本册页两个版本的对照如下：

赛克勒册页	《古缘萃录》册页
A	6 水墨设色
B	3 左下角有"渐江"印
C	9 水墨设色，右边有"弘仁""渐江"双印
D	5
E	4

赛克勒册页	《古缘萃录》册页
F	8 左下角有"弘仁"印
G	10 左上角有画家题款，亦是从左向右读
H	1 水墨设色
I	2
J	7 水墨设色，右下角有"弘仁"印

邵松年还记录了一条"癸未"年农历十月的题款，落款用的是一个记号，未知作者。由于不知道年号，此干支年可能是1703年、1763年、1823年或1883年中的任何一年，因此也很难依此来推断此册的年代。

[3]　见2/24。张庚的观点代表了其同辈人的态度，关于这个问题详见第八号作品论述。

厥美，毫发无遗憾。因念遥止、天际，皆江氏一门，海内各宗，群然互出，渐公在世，可谓长不没呼？"[1]

弘仁对同时代人的准确影响还需要更深入的研究。重要的是，我们需要研究"海阳四家"中另外两位画家孙逸和汪之瑞（见图13-3）的生平，因为他们可能对弘仁发挥了重大影响。孙的一幅罕见现存作品（图12-9）注明作于丁酉年冬，这可以是1597年，但更可能是1657年。这幅画的笔法和形式都接近弘仁，甚至书法风格也非常相似。[2]

回过头看，弘仁的艺术个性似乎与他的同时代人都不相同。他大概把一些适合的风格（如孙、汪、萧云从，可能也有万寿祺）综合和提炼到了一个更有意义的高度。如果是这样，我们应该把他看作这种模式发展的顶峰。该模式的"生命"并未随着弘仁而逝，正像程邃指出的那样，弘仁独占鳌头，他的影响直到18世纪仍在传播。他的作品不仅吸引了直接的追随者，而且在一些与他神意相通的绘画大师（如石涛和朱耷）那里，他的个人精神同样得到了充分表现。这些同代和稍晚时代可以归入弘仁一脉的画家列举如下：

江注（活跃于1660—1679），弘仁之侄，可能是他最亲密的弟子。在霍巴特（Hobart）旧藏中有江的一幅立轴。

祝昌，字山嘲，1649年进士，弘仁和查士标的同代人。他的现存作品较为罕见。一幅在苏州博物馆的手卷表明他是一位天赋高于江注的画家。

江源，关于他的情况知之甚少。他曾于1663年为一位名叫钟甫的士绅作过一本祝寿册页。其中一开现存于加州伯克利的景元斋收藏。

姚宋，字雨金，安徽新安人，活跃于弘仁之后约一个世纪（约1700），但是依然保持着弘仁风格中的某些元素。姚宋有一本山水册页存于霍巴特旧藏，还有一幅立轴存于苏黎世的德雷诺瓦兹（Drenowatz）收藏。

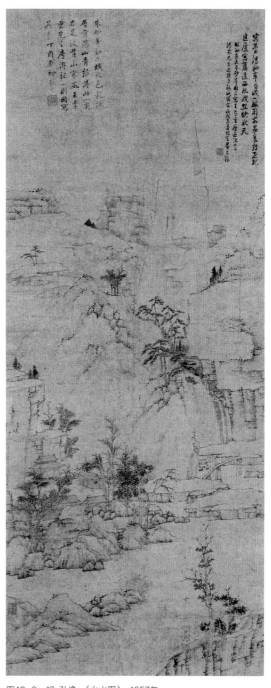

图12-9 明 孙逸 《山水图》 1657年
立轴 纸本水墨 美国密歇根艾瑞慈藏

[1] 重刊于《支那南画大成》卷十三，图版28，在五十开册页上，也有萧云从的题跋。

[2] 在此特别感谢艾瑞慈教授允许我们从他的收藏中刊印这些精美的作品。

姜实节，字学在，山东莱阳人，后活动于苏州和扬州（参见第三十二号作品）。石涛同时代的好友。一些存于佛利尔美术馆和杜伯秋（J. P. Dubosc）收藏的作品很好地表现出他的风格。

顾在湄，一位相对不知名的画家，在辽宁省博物馆存有一本山水册页，在很大程度上反映了弘仁的风格。从中可以推测顾是一位19世纪的画家。

弘仁的风格可能与较其年长的同时代画家蓝瑛有关。由于两者在整体风格和表现上的鲜明差异，艺术史家极少把他们二人联系起来。但是在笔法和个别山水形式的处理上，他们有许多相同之处。例如，弘仁册页的第一开和蓝瑛的《仿宋元山水》册（第七号作品）第九开的细节对比，揭示了在描绘树叶和树枝，甚至是水岸时二人的惊人相似性（这两幅画都是仿吴镇风格）。虽然在名义上模仿的是吴镇，他们实际所采用的是晚明为人熟知的典型风格，这两位画家由此在对前辈画家的重新阐释中表现了时代风格的特征。但是，他们对同一主题在气质和表达上有一个巨大差异：弘仁清晰的构图与蓝瑛热情奔放的笔墨形成鲜明的对比，具有几乎相反的艺术人格。他们在形式上偶然的共同点将他们联系在一起，一齐被归为明末清初这一特殊时代的大师。

第十三号作品

查士标

（1615—1698）

生于安徽海阳（今休宁或歙县），活动于江苏扬州

雨中江景

普林斯顿大学美术馆（L300.72）

立轴　纸本水墨

88.5厘米×49.7厘米

年代："丁卯清和月"（1687年5月11日—6月10日）

画家落款："梅壑老人士标"（在题款后）

画家题款："江上数峰遥隔雨，与治佳句也。此图近之。康熙丁卯清和月，梅壑老人士标。"

画家钤印："查二瞻"（朱文方印；《明清画家印鉴》，第12号，第213页）。

鉴藏印：无

品相：一般，在画作表面散见蛀孔破损，已用墨色淡染修补。

来源：弗兰克·卡罗，纽约

出版：无

　　淡墨渲染的渐变抓住了"江上数峰遥隔雨"的感觉，这是画家在题款中所引用的诗句。氤氲是该画的主题，以简略的画面来表现此中氛围。这幅作品的构图不太寻常，横向的强调突出了画幅之外的深度和高度。以钝笔画出的深色高光使观者的目光集中于微雨、芦苇和老树，并区分了原本是一片空白的前景、中景和远景。密集和深邃的氛围与画作的中心主题相符，因为风雨的效果在大量用墨中被重新展现，三块陆地区域表现了诗中暗示的距离感。

　　这种简约的用笔是查士标两种不同表现方法中的一种。他能够以奇迹般的创造性方式去驾驭此法，本图就是这样的例证。他也可以用一种不太有趣但常见的方式去进行表现，就像他在17世纪90年代用倪瓒风格所作的画那样（参见第十四号作品）。无论画作主题如何，查士标的作品符合文人画的特质：构图和笔法中的自由度，得益于其书法训练和成就。尽管此图的处理方式非常简略（像前景的芦苇和老树），但笔法质量是有保证的，构思也是完整的。这幅画作的品位、娴熟的技巧，表现了画家对诗句所包含图像潜质的领悟。查士标的形式和手法与像盛茂烨那样的职业画家形成强烈对比。查士标欣赏轻描淡写的力量，不喜欢像盛茂烨所擅长的那样精准的描绘。

　　查士标在艺术上所达到的广度迄今并未被艺术史家充分认识。他的私人交游和绘画风格同时囊括了个人主义和传统艺术阵营。他能够在两个阵营都留下足迹——包括理论和表达上的——以及像这幅作品所显示的那样，找寻到独特的艺术表现方式。这幅画在查士标的全部作品中并不重要，但是因为其成熟度（这是一幅相对晚期的作品，作于画家七十二岁时，此时是他去世前十二年），概念的完整性，以及可能的即兴创作性质，它展示了查士标与众不同的风格特点。

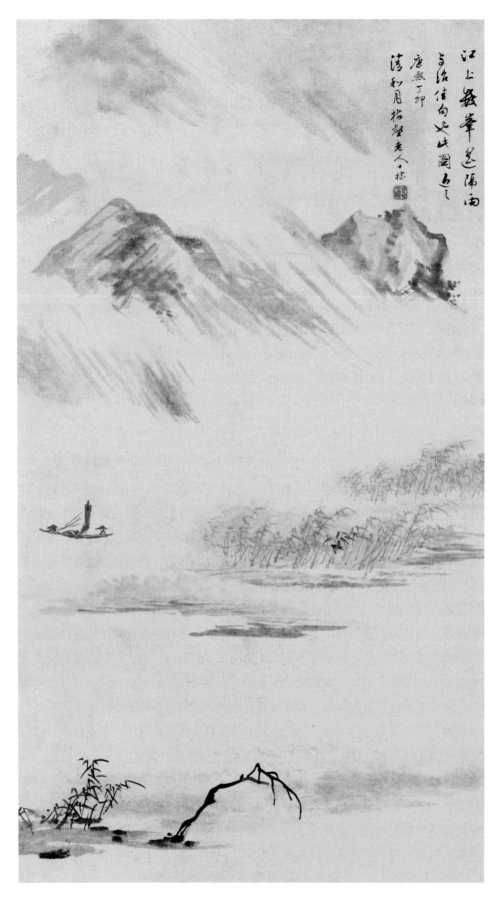

清 查士标 《雨中江景》

查士标（字二瞻，号梅壑）生于一个富裕的安徽家庭，其家族以收藏宋元绘画和古董而闻名。他中过秀才，但是在政治上并无建树，而是乐于将他的精力用于文学和艺术追求。[1]他的社会关系对于艺术史家而言极为重要，因为他的不同风格反映出他的众多交游。如前所述，查士标是少数几位同时结交了安徽个人主义画家和虞山、太仓正统画家的人。因此，在传统的画派区分上，他的艺术史地位非比寻常。

《雨中江景》（题款）

作为一个安徽人，他和弘仁、孙逸、汪之瑞并称"海阳四家"，也被石涛赞誉为具有与弘仁一样"清逸"的品质（参见第十四号作品和第四章图18）。因此，"弘仁模式"在查的画作中反复出现也就不足为奇了。与此同时，董其昌风格的某些方面也出现在查的一些现存作品中。[2]在查大约作于17世纪60年代的早期作品中，这种传承的精确来源尚不清楚。晚年查生活在商业都市扬州，但是他的北迁以及与扬州画家的私人联系最早只能追溯到1670年。从那以后直至去世，查一直与安徽以外的画家们有联系，尤其是扬州的画家。[3]虽然他早期对董其昌风格的接受可能部分出于当时的艺术潮流，但他可能见过董其昌等人的作品，因为当时的新安富商和收藏家会通过太湖地区的商业之旅带回这些大师的作品。

19世纪批评家秦祖永在其《桐阴论画》[4]中注意到了查士标的双重风格，但是历史学家们并未意识到查与不同艺术群体的广泛交游。通过各种题跋和记录，我们积累了关于查的交游证据以及其他画家是如何影响他作画风格的观点。

查士标在知识分子中很受尊敬，这可以从张庚毫不吝惜的赞美以及秦祖永在

[1] 见喜龙仁，《中国绘画：主要画家和原理》（*Chinese Painting: Leading Masters and Principles*）卷五，第117—119页，其中对查士标艺术成就的评价十分公正。喜龙仁还翻译了张庚《国朝画征录》中的条目。这是众多史料（见上，卷七，第283页）中包含最多查士标资料的文献。

[2] 见董其昌的山水立轴，绢本水墨，题作于1660年。刊于《南宗名画苑》（东京，1904）卷三，图版7。

[3] 1670年他在江苏镇江为笪重光（1623—1692）（《虚斋名画录》，15/11ab）作了一幅画。现存绘画作于1671年（刘作筹收藏，香港，1970年香港的展览，第39号）和1674年（东京国家博物馆的画册），一幅作于1678年的立轴［杜伯秋收藏，喜龙仁《中国绘画》（*Chinese Painting*）卷六，第354号中列出］，以及作于1687年的一系列八幅画（1929年全国美术展览，上海），这些都作于扬州。

[4] 2/12。

其所评"著名书画家"[1]里将查之作评为逸品中看出。秦祖永认为查具有"阔笔"和"狭笔"两种风格:"阔笔"纵横排奡,尚少浑融道练之气;"狭笔"则一味生涩,未能精湛。秦的结论是查士标之画"以品重也"。

除了画品评论之外,秦的风格分类很有用,因为其提到的两种风格可以在查氏现存画作中被证实,且我们已知的查氏风格发展过程及其交游资料可以进一步补充这点。查最早的真迹(作于17世纪50年代晚期和17世纪60年代早期)已完全成熟并且确实显示出两种不同的风格倾向。他的"狭笔"风格与已知的弘仁风格相似。[2]查只比弘仁年轻五岁,不过他比弘仁晚去世三十多年。查的绝大多数作品晚于弘仁的艺术生涯(开始于17世纪50年代,结束于1664年;见第七号作品)。尽管弘仁的生命相对短暂,其风格已被同时代人看作具有开创性的效果。因此这些相似之处反映出查对弘仁的仰慕。两件分别出自二人之手的扇面可以在视觉上表明这一点(见图13-1、13-2)。[3]查的扇面作于1678年,弘仁去世之后十四年。其构图、棱角分明的几何状岩石,以及小径几乎与弘仁画中的元素相同。不过两位画家的不同之处可以从笔法中辨识。查的用墨较为湿润,墨色较深,他的笔画在对点和转角的关注上张力不大。他倾向于使用垂直的笔锋(与弘仁斜握笔相反)。这些用笔特点在他的大幅画作中被放大,成为了他的"阔笔"。

考察查与弘仁之间的紧密联系,[4]洛杉矶所藏的其1694年册页(参见第四章图18)中发表的批评很恰当。查与"海阳四家"中的另一位也很熟,他就是如今默默无闻的汪之瑞。汪绘制了一本十开册页,查在上面题了诗。[5]虽然这些作品已经亡佚,汪的一幅立轴[6]揭示了其形式观念(图13-3),这恰与弘仁一致。在特定意义上,这种视觉上的一致证明了批评家对"海阳四家"的归类,这些画家值得进行更深入的探讨。

也有证据表明石涛和查士标的关系。石涛比查年轻二十六岁,他对这位前辈画家的尊敬并不限于文字上的赞誉,还在视觉上借鉴了查氏风格。两幅仿倪瓒风格的石涛画作,一幅作于1697年,[7]另一幅作于1702年(参见第四章图11),都包含了

[1] 这是四个主要等级中的第二等。第一等是"伟大的书画家"(包括董其昌和石涛)。在每个等级内秦给出了神、妙、能、逸四级。在查的评级中的其他人有程正揆、项圣谟、杨补、萧云从、弘仁、汪之瑞、龚贤、胡玉昆和笪重光。

[2] 例如,1662年作的册页。刊于《天隐堂名画选》(*T'ien-yin-t'ang Collection: One Hundred Master pieces of Chinese Painting*)卷一,第72—81号。

[3] 弘仁的扇面没有注明日期,凡诺蒂(F. Vannotti)博士收藏,卢加诺,见《明清时期中国著名画家》,第69号,第60、66页有插图。查士标的扇面在上海博物馆,见《明清扇面画选集》,图版64。

[4] 即使查早期的书法风格也反映了对弘仁枯瘦形式的兴趣,他晚期的"狭笔"画作依然保持着这种早期的方向,而他晚期的书法却走向正统的框架。例如,在藏于普林斯顿图像档案中的一幅未标注日期的弘仁为笪重光所作的手卷中,他的自题反映了弘仁克制的方形字体的影响。

[5] 方濬益《梦园书画录》中有记载,17/20a—b。

[6] 刊于《支那南画大成》卷十,图版37。

[7] 藏于普林斯顿大学美术馆(档案编号:58—122),这在方闻的《中国画伪作的问题》中有记载和讨论,图15、17,第113—115页。

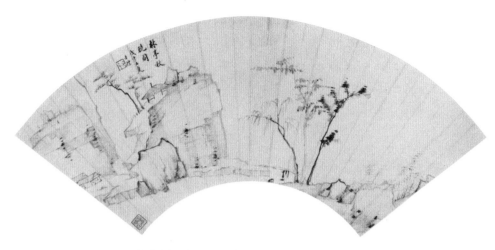

图13-1　清　查士标　《林亭秋晓图》　1678年　扇面　纸本水墨　上海博物馆藏

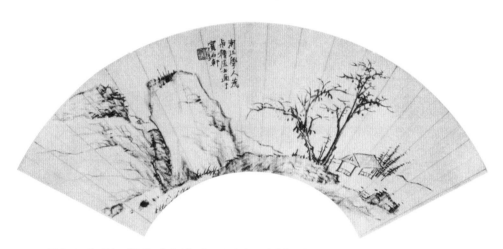

图13-2　清　弘仁　《倪瓒风格山水》　扇面　纸本水墨　瑞士弗兰克·凡诺蒂博士（Dr. Franco Vannotti）藏

不同寻常的树叶处理方式——挥洒自由、墨气淋漓的"墨戏"。这不完全是石涛的发明（在倪瓒的作品中也没有），而是出自查士标在表现树木时随意和不清晰的形式。这种视觉效果以更温和的形式出现在查士标大约作于1690年的画里。（参看第十四号作品，最右边的树；以及第二十号作品第五开。）

查士标和著名学者、画家笪重光（1623—1692）[1]的友情十分有趣。虽然笪重光是江苏丹徒人，但他认识安徽和太湖地区的很多画家。1670年查士标为笪重光作了一本册页，[2]两年后笪重光请他的朋友王翚用苔点和渲染来润色查的作品，后来又邀请恽寿平为其题跋。第二年，即1673年，王翚从苏州旅行到扬州，并在查的陪同下度过了一段时间。[3]张庚所撰的查士标传记中有一段大概与此次拜访有关：

[1]　笪重光于1682年中进士。见秦祖永《桐阴论画》中的传记，2/17—18，以及喜龙仁《中国绘画》中所引资料，卷七，第402页。

[2]　记载于《虚斋名画录》，15/11ab。

[3]　见温肇桐，《清初六大画家》（香港，1960），在王翚年谱下，第49页。

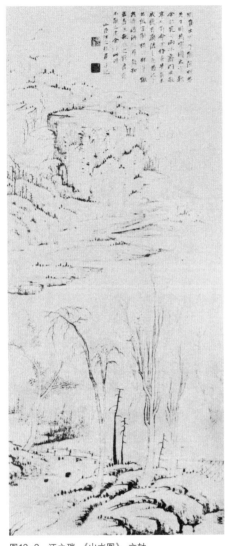

图13-3　汪之瑞　《山水图》　立轴
纸本水墨　藏处不详

"见王石谷画，爱之，延至家，乞其泼墨作云西、云林、大痴、仲圭四家笔法，盖有所资取也。"[1]这一段似乎在暗示查想要学习王翚的风格。事实上，查士标与王翚交往时期的作品没有显示出这种影响。而且王比查年轻十二岁，这件事无疑反映了查从批评家的角度对王翚的高度称赞。同年，王翚为王时敏作十二开仿古册页。[2]该册迄今尚存，不仅有一条查士标的赞词，还有笪重光的五条跋，以及安徽画家程邃的一条跋。这些题跋为王时敏有意搜集来为这本册页增色。它们不仅反映了查、笪、程诸人与正统派之间的联系，也反映了画家在品位和判断上的价值。查对王翚的赞扬毫无保留，他写道："过去和现在最伟大的画家都比你逊色，我很高兴和一位将要名垂千载的画家同时。"[3]

在后世批评家眼中，17世纪将要结束时，正统派和个人派之间的差别变得更加明确。从1673年王翚册页的题跋，以及查士标和笪重光等大师的友谊中可见，真实情况并不像后世描述的那样极端。最重要的是，画家们并非把自己放在不同的意识形态或互相排斥的艺术阵营中。有时候对画家的分派常常蒙蔽我们，使我们看不到艺术价值和风格在事实上的自由借鉴。这种情况在明末清初尤其明显。直至18世纪，批评家与画家本人和艺术圈脱离了联系，而这正是在他们批评风气的引导下，史论界愈来愈剧地把艺术家生硬地划分到各个派别去了。

[1]　参考喜龙仁在《中国绘画》中的翻译，卷五，第117页。

[2]　见韦陀，《趋古》（*In Pursuit of Antique*），第119—142页。

[3]　查的题跋在第十二开上，笪的题跋在第一开、第二开、第三开、第六开和第十开。程的在第八开。同上，第119—142页。

第十四号作品

查士标

（1615—1698）

生于安徽海阳（休宁），后活跃于江苏扬州

泛舟图

纽约大都会艺术博物馆　赛克勒基金购买

（69.242.7）

立轴　纸本水墨

175.9厘米×70.5厘米

年代：无，约完成于1690年。

画家落款："士标"

画家题识：行书三行五言诗一首。

画家钤印："查士标印"（朱白合文方印），"查二瞻"（朱文方印；《明清画家印鉴》，第20号，第667页）。两枚都在落款之后。

鉴藏印：无

题跋：无

品相：良好。画的表面有轻微磨损。

来源：霍巴特收藏，麻省剑桥，Parke-Bernet画廊，纽约

出版：李雪曼，《中国山水画》（*Chinese Landscape Painting*，1954年编），第106号，156页；《中国绘画一千年》（*1000 Jahre Chinesische Malerei*），第184—185页（插图）；《中国绘画一千年》（*1000 Years of Chinese Painting*），第44页；郭乐知（Roger Goepper），《中国绘画的本质》（*Vom Wesen Chinesischer Malerei*），图82—83，第60、74—77页（插图）；郭乐知，《中国山水画精华》（*The Essence of Chinese Painting*），图82—83，第60、74—77页（插图）；李雪曼，《中国山水画》（1962年编），第98号，第124、150页（插图）；《霍巴特收藏中国瓷器和绘画》，第82—83页（插图）；《大都会艺术博物馆学报》，第29卷（1970年10月），第80页（插图）；《亚洲艺术档案》，第24卷（1971），第110页。

　　本画浩瀚的湖景和稀少的景物都是对元代画家倪瓒风格的直接仿效，因为到了晚明时期倪瓒的创作已经成为流行的风格。较大的尺幅、流畅的用笔、饱满的用墨（尤其体现在前景的树叶和苔点）也表现出晚明的风格，以及董其昌对结构的观念及对用墨表现力的强调。查氏的书法同样揭示了他早期在董其昌的影响下，学习米芾的书风。

　　这幅作品中表达的随意态度和松散的线条表现了查氏"阔笔"习惯的极致，并且这可能是一幅应酬之作。其绘画和书法（后者包含一些古代书法家的固定风格）都表明这是查氏艺术生涯后期之作，因此我们可以推断这幅立轴作于1690年左右。绘画本身并不能提供确凿的证据，不过，画中书法的平衡和控制，及其高超的质量表示这是真迹。除去这些特征，正如喜龙仁所观察的那样，作为查氏作品中的随意之作，我们很难通过此画去评价查士标的艺术成就。（对查及其绘画的进一步讨论，见第十三号作品。）

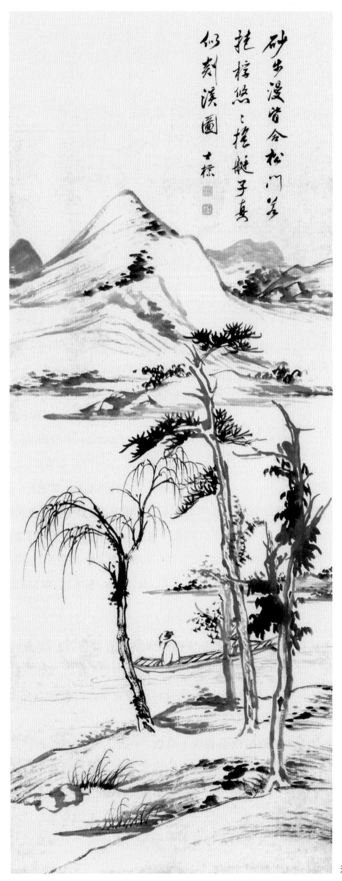

清 查士标 《泛舟图》

第十五号作品

樊圻

（1616—1694后）

江苏江宁（今南京）

山水

纽约大都会艺术博物馆　赛克勒基金购买

（69.242.8—15）

八开册页　纸本水墨设色

17厘米×20.4厘米

年代："丙戌秋九月"（1646年10月9日至11月6日），题于最后一开。

画家落款："樊圻"（在最后一开上）

画家题识：最后一开落款之前有两行小字楷书："丙戌秋九月画于清凉僧舍。"

画家钤印："樊圻"（白文方印），第一至四开、第七至八开；"会公"（朱文方印），第一、三、五、六、八开。

鉴藏印：无

题跋：无

品相：良好

创作地点：南京清凉山清凉寺

来源：霍巴特收藏，麻省剑桥，Parke-Bernet画廊，纽约

出版：阿什温·李普（Aschwin Lippe），《龚贤和金陵画派：一些17世纪的中国画》（*Kung Hsien and the Nanking School: Some Chinese Paintings of the Seventeenth Century*），第10号，第7页；阿什温·李普，《龚贤和金陵画派II》，第163—165页（第二开插图）；苏利文，《中国艺术导论》（*An Introduction to Chinese Art*，伦敦，1961）（第二开插图）；《霍巴特收藏中国瓷器和绘画》，第270号，第84—85页（第一开插图）；《纽约大都会艺术博物馆学报》，第29卷（1970年10月），第81页（收藏目录）；《亚洲艺术档案》，第24卷（1970—1971），图24，第93、110页（收藏目录，第二开插图）。

　　这本1646年的册页可以看作是樊圻现存画作中较早期作品，其中的不同内容帮助我们扩展了对他早期风格的认识。樊圻对风景的表现和对形式的控制都很准确，它们通过紧密和重复的用笔韵律传达出来，在形式和笔法上几乎没有创造性（这与石涛的作品不同，对后者而言这是一个自然的结果）。山水元素常常作为一个整体，以不平坦的断续点画轮廓进行描绘。当出现形式上的省略，表明画家为了实现绘画效果而做出努力。

　　樊圻喜欢清晰的、充满阳光的空气，还喜欢明确的空间关系。他对物体体积和阳光投影的兴趣，不仅体现在其清晰的画面上，还可以从高光部、物体的凹凸面中看出。这是很多晚明画家的特征。景物的表面和质地都描绘得很真实，透视法在一些树叶上运用得非常精确，以至于它们几乎有纪实性的效果。樊圻毫无疑问受到了视觉革新和西方绘画的影响，后者已经通过版画、绘画和其他媒介由传教士传入南京。他把这些方法发展为一种可视的和富有表现力的风格，这使他成为一位值得研究的画家。

第一开: 树石书屋

第二开: 溪桥秋色

第三开: 松石间意

第四开: 金陵远眺

第五开：轻风柔浪

第六开：柳岸观雁

第七开：桃花春溪

第八开：海角古寺

第十六号作品

龚贤

（约1618—1689）

生于江苏昆山，后活跃于江苏南京

山水

纽约大都会艺术博物馆　赛克勒基金购买

（69.242.16—21）

六开册页（出自原为十二开的册页）　纸本水墨

22.2厘米×43.7厘米

年代： 无，可能完成于1688年左右。

画家落款： "龚贤"（第六开）

画家题识： 除了第三开外每开均有，行草书。

画家钤印： "龚贤印"（朱白合文印；《明清画家印鉴》，第11号，第510页），第一、三、四、五、六开；"半千"（朱文方印；《明清画家印鉴》，第12号，第510页），第二、六开。

鉴藏印： 胡小琢："胡小琢藏"（白文方印），第一、二、三、六开；"得一轩藏"（朱文方印），可能也属于胡氏藏印，第五开。

品相： 优异。现存六开，在没多久前被割裂，全册照片可见密歇根大学亚洲艺术照片档案。

来源： 霍巴特藏，麻省剑桥，Parke-Bernet画廊，纽约

出版： 阿什温·李普，《龚贤和金陵画派：一些17世纪的中国画》，第8号，第10页；喜龙仁，《清单》（"Lists"），第7卷，第370页；《中国绘画一千年》，第124号，第212页（其中一开来自另外一册的六幅插图）；查尔斯·麦克雪莉（Charles MacSherry），《中国艺术》（*Chinese Art*，北安普顿，1962），第27号；郭乐知，《中国绘画的本质》，图88—89，第225页；郭乐知，《中国山水画精华》，图88—89，第225页（其中一开来自另外一册的六幅插图）；《霍巴特收藏中国瓷器和绘画》，第273号，第90—91页（第三开插图）；《亚洲艺术档案》，第24卷（1970—1971），第94、100页，图25（收藏目录，第三开插图）。备注：以上出版物列出了这本册页原十二开中的六开。当它在Parke-Bernet拍卖被拍摄时，这十二开是完整无缺的。其他六开的下落以及此画何时被割裂尚不清楚。此外，1959年慕尼黑艺术之家（Haus der Kunst）出版的目录《中国绘画一千年》表明此册收录于福开森的《历代著录画目》中，但我们无法确证。

　　赛克勒收藏册页中的绘画和书法都与龚贤晚期的风格一致，如以下三幅题明日期的作品所示：高居翰景元斋收藏的1688年立轴、金城旧藏1688年的六开册页、檀香山艺术学院1689年的立轴。特别是书法用笔的气势魄力在其描绘中占首要地位，在许多场景中一条粗犷有力的轮廓线成为统一松散山水元素的核心，后者通过多层次的墨点而得以构建。我们可以在这些山水画中感受到构图和笔法张力的减弱，在龚贤晚年的许多作品中，这是一个共同的特征。龚贤对线条的独立性和表现力日益增进的兴趣，同时与他书风的转变相关，从1648年至1649年到他1689年去世之前的作品中可以看出。这种在绘画和书法中对基础风格特征的强化是鉴定龚贤真迹作品的一个重要依据。

第一开: 江南黄叶

第二开: 云山幽居

第三开: 深山古寺

第四开：明月秋江

第五开：斜阳山廊

第六开：月下渔舟

第十七号作品

石涛

（1641—约1710）

生于广西桂林，活动于安徽宣城、江苏南京、北京
和江苏扬州

小语空山

普林斯顿大学美术馆（67-20）
立轴装裱　原为十二开《苏轼诗意图》册之一
纸本水墨　22.1厘米×29.4厘米

年代：无。原册最后一开标明的日期是"丁巳十二月"（1677年12月24日至1678年1月23日）。

画家落款：无

画家题识：两行小楷："小语辄响答，空山白云惊。子瞻碧落洞诗。"

画家钤印："老涛"（白文长方印；《石涛画集》，图版50）

鉴藏印：无

题跋：无

品相：良好（详见下文讨论）

来源：大风堂藏

出版：《石涛的绘画》（ *The Painting of Tao-chi* ），图录第44号，第31页，图8（插图）；《普林斯顿美术馆记录》，第27卷，第1期（1968），第35页；《亚洲艺术档案》，第22卷（1968—1969），第134页；《石涛书画集》，第6卷，图版124（插图）。

　　这幅作品表现力的关键在于简洁。从左边角上落下寥寥数笔向上轻扫，带来一片卷云。干笔以篆书笔法来回扭转，使其形体变得浑厚阔大。山顶上环绕着用淡墨染出的云气。几丛枯枝勾勒出山峰形状，让它看上去像是一个顶端被压平的土堆。将目光下移，会看到一片因不断向远方伸展而向后收缩的坡岸和渐渐消逝在雾中的小石桥。几根树枝悄然伸向天际，其纤弱之态一如那座小桥。整个右下角全然留白，简洁的形体恰好捕捉到静谧的感觉，同时又无声地回应着苏东坡的诗意。[1]

　　现在这幅作品已被确定为十二开册页中的一开，册页中的九开最近已经在香港展出过。[2]最后一开标明的创作日期是1677年底到1678年初，它是一份关于石涛17世纪80年代前（那时候他尚未到达南京）早期活动的珍贵资料。这个日期使得本册页成为了西方收藏的石涛作品中年代最早的一件。此幅画的风格和题跋书法，以及整本册页，能与其他一些著名的石涛真迹联系起来，从而为我们提供一份关于他早期画风发展的清晰图景。

―――――――――――

[1] 这是一首共二十句的五言古体诗的第十七和第十八句。参见《集注分类东坡先生诗》（《四部丛刊》编，第202号）卷一，2/79b，其中有两个异体字。我们的解读基于《石涛画集》，第32页。

[2] 1970年6月到7月，香港城市博物馆和艺术画廊与香港市政局、敏求精舍联合展出；参见庄申与屈志仁合编的图录《明清绘画展览》，目录第46期，其中画册的第一、三、四、五、六、七、八、九开被展出，尺幅为23.5厘米×30厘米，来自香港的黄平昌收藏。

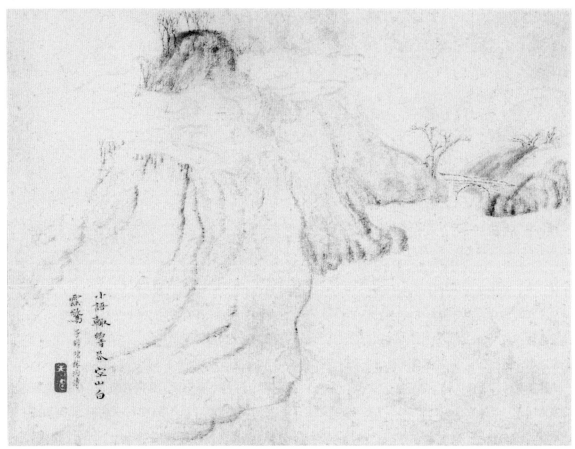

清 石涛 《小语空山》

　　多年前，当我们初次看到这件作品的时候，其余九开尚未出现。初看起来，这
两行落款与常见的石涛笔迹并不像，以至让人对整幅作品的归属产生了怀疑。在仔
细研究了石涛的早期风格之后，才消除了疑虑。1967年密歇根石涛画展上，艾瑞慈
（Richard Edwards）教授这样评论该画："尽管大家都对其细腻的笔法赞赏不已，
但有些人——特别是日本学者——认为这落款和钤印是后人补添上去的。照这种看
法，虽然此画完全可能是一幅17世纪的作品，但其作者或许另有其人。有人觉得是
查士标。"[1]

　　我们没有想到这画会被推断为查士标的作品，主要是因为我们所理解的查士
标风格与此画并不相符（参见第十三、十四号作品）。查士标喜欢用湿墨，很少使
用干笔，而且就算他用干笔，一般也只用侧锋。还有，他喜欢画棱角分明的山体和
岩石，而不是此画上这种浑厚的土山。[2]不过，如果仅仅依此推断，那此画是否是
戴本孝或程邃（1605—1691）的作品呢？他们两人都是查士标、石涛同时代的画家

[1]　"Postscript to an Exhibition," p. 270.

[2]　其他查士标的杰出代表作有陈仁涛旧藏中的1671年立轴，即图一；东京国家博物馆的1674年十开山水册页；
　　　还有Finlayson收藏中的立轴（参见Shih Hsio-yen and Henry Trübner, *Individualists and Eccentrics*, pp. 10–12）。

图17-1 清 戴本孝 《山水》（第一开） 册页 纸本水墨
美国大都会艺术博物馆藏

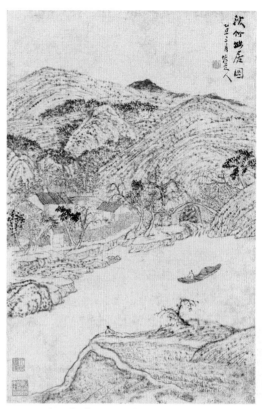

图17-2 清 程邃 《深竹幽居图》 纸本水墨 安徽博物院藏

（见第四号作品），而且都喜欢用干笔来塑造"空"的意境。然而，仔细比较后会发现，戴本孝更喜欢描绘静态的形体，而且他的构图更加稳重（图17-1）[1]，而程邃则特别喜欢在干笔所绘的作品上加以点苔（图17-2）。[2]

在《小语空山》的构图中，实土与虚空之间存在着某种微妙的张力。左边的山体与右边纸面上的留白对峙，而二者之间的平衡却由一座偏向一侧的小桥来维系。同时，在这由柔软的皴笔画就的巨大、壮阔的形体与用焦墨勾勒的精巧、纤细的线条之间，也存在着一种内在的互动关系。这种通过在一幅画中并置两种对比强烈的形态来创造内部紧张感的构图，同样可以在石涛宣城和南京时期的三幅纪年作品中看到。尽管只有图版可供研究，它们都能让我们观察到石涛早期（从17世纪70年代到80年代间）的发展情况：1667年的《十六罗汉图》卷（图17-3），1672年的立轴《石桥观瀑图》，[3]以及1673年的八开山水册页（参见图34-5）。从这些作品中我们看到，在结构层面，画家通过结合一些元素塑造出了空间的深度和张力，在装饰

[1] 在翁万戈收藏中，高居翰编的《中国画之玄想与放逸》（*Fantastics and Eccentics in Chinese Painting*）第51页有插图，是十二开册页中的一开，水墨纸本，21.3厘米×16.5厘米；同时也参见香港展览目录的第41期中的至乐楼的收藏。

[2] 册页中的这一开现藏于日本奈良的大和文华馆，水墨纸本，现在以立轴形式装裱。

[3] 未知收藏，《石涛的绘画》（*The Painting of Tao-chi*）中的插图，第29页。

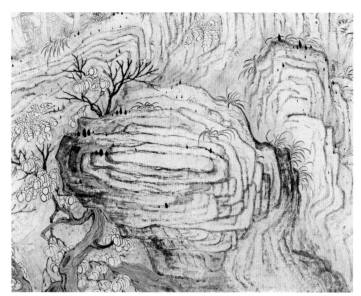

图17-3 清 石涛 《十六罗汉图》（树石枯笔局部）
1667年 手卷 纸本水墨 美国大都会艺术博物馆藏

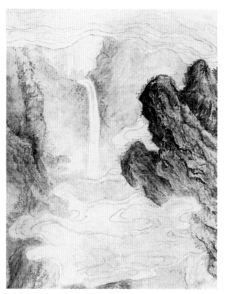

图17-4 清 石涛 《庐山观瀑图》（云山局部）
约1697年 立轴 绢木水墨设色 日木住友宽一藏

性层面则包括怪异的形状、有张力的线条，极湿和极干的墨法带来的富有表现力的纹理。这些风格特征构成了石涛个人的视觉表现原则，本画展示的是其萌芽，并在他后来的绘画生涯中得到了发展和完善。

除了上述的三件"标准件"之外，还可以看看此画与其他一些我们熟悉的真迹之间的风格相似之处。如《庐山观瀑图》（图17-4）[1]，尺幅与材质上的不同掩盖不了二者形态上和笔法习惯上的相似。比如，在塑造前景物体时所用的波浪式长线条，画平顶山峰的形体时所用的"干—湿"皴法，以及用淡墨颤笔绘就的椭圆形云朵。又如住友收藏中的另一幅杰作《黄山八景》，[2]尤其是"山中道上"和"白龙潭"两开，我们发现它们对山体的描绘是相似的：先用干笔勾勒出悬崖的轮廓，再顺着从边缘向内的方向皴擦以填充细节。此外，在方闻收藏的《山水》册页中，[3]特别是第一开"归来"（图17-5）和第十开"竹枝图"（图17-6），其透视结构以及勾勒岩石和树枝的笔法都与《小语空山》极为相似，值得比较的还有"归来"中石拱桥的构思。

为了进一步说明在石涛研讨会上的观点，现在我们把目光从画法转向书法。应该注意到，最左边一行的六个字（图17-7a）——"子瞻碧落洞诗"——极其小，而且是用笔锋最前端的尖毛写成的。这些焦墨和线条的不规则感和笔尖的潦草感，同样出现在山水中无叶的树木那里，又与整开上的其余部分十分协调。基于这种一致性，我们

[1] 212.2厘米×63厘米；见《明清の绘画》，第81—82号。

[2] 《石涛的绘画》，图录第1号，第96—99页。

[3] 同上，图录第9号，第111—116页。

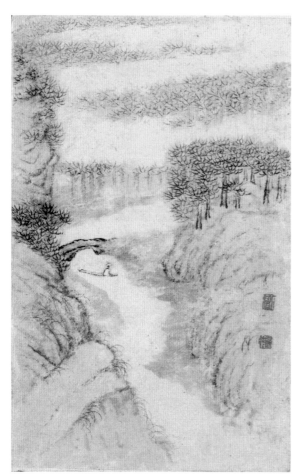

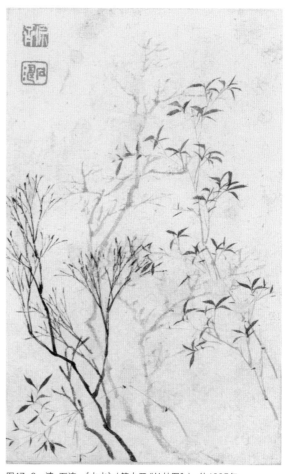

图17-5 清 石涛 《山水》（第一开 "归来"） 约1695年
册页 纸本水墨 方闻旧藏

图17-6 清 石涛 《山水》（第十开 "竹枝图"） 约1695年
册页 纸本水墨 方闻旧藏

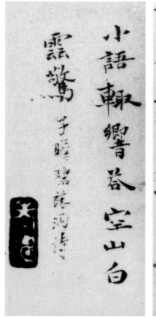

图17-7 石涛题款
对比：
a 《小语空山》自题
b 《黄山八景》第七
开自题 住友宽一藏
c和e 《山水》册页
第六、一、十一开自
题 方闻旧藏
d和f 《黄山》手卷自
题 住友宽一藏

a b c

图17-8 清 石涛 《苏轼诗意》册（第九开落款）1678年
纸本水墨 台湾石头书屋收藏

相信这些字迹和图像都是由同一人用同一支笔完成的，并不可能为后人补添。

一般而言，石涛书法因其晚期作品的书风广为人知，这些手迹更加形式化，且展现了更多闲适之感。如果对石涛书法的认知局限于此，那自然会怀疑《小语空山》上的两行字并非石涛所题。但想要成为鉴赏家的人，必须小心翼翼地避开两个陷阱：既要避免被"似是而非"的东西所误导，也要防止错过那些"似非而是"的东西。前者通常是指一幅仿得极好的赝品或临摹作品——看上去风格符合这位大师的所谓"标准"作品，误导我们在没有更仔细地查验时将它当作真迹。在后一种情况下，我们或许会因为对许多因素的无知而犯错误，这些因素包括画家的生平、其真迹范畴、创作时的情绪、不同毛笔和纸张的材质等等一切可能影响其发挥的因素。对于一件纯粹为了欺骗而制作的赝品而言，聪明的造假者肯定会尽力迎合此画家最流行的风格，也就是一种容易辨识又容易被认可的风格；他几乎不可能去选择一种此画家不常见的风格。

通过某些对形态结构和画笔运动的对比观察，我们为鉴定此画上的书法找到更加可靠的证据。这两行题款（图17-7a）是用钟繇体小楷写就的。早年，石涛对于这种字体的写法包括突破长方形框架的长撇长捺，还有"如同荡桨般"的钩和收笔。比如，1667年的《十六罗汉图》卷和1673年七开册页上的书法，同样带有这些结构特征，纵使他写的是更潦草的变体（参考第四章图1，上部）。

《小语空山》中还有两个书法特征很有意思。第九个字"雲"（图17-7a，右起第九个字）的底下有两个声旁，这是一个古体字。小楷一般不会这么写，但石涛一直喜欢混合两种书体的元素，这种形式可以从他更晚些时候的真迹中看到（图17-7e）。[1]假如题款是由他人补添，那么这位补添者很难找到这生僻的古字写法。第十个字"驚"，展现了一种不同寻常的笔顺和结构，而且也在其他石涛真迹中出现（图17-7c和f）。就一般的结构而言，石涛题款中所有字都微微向右上方倾斜；而这个"驚"字中"馬"字旁的四个点却是平的，且就整个结构而言向左边伸出得非常远。还有，"馬"字旁中的竖笔像串肉杆一样刺破了横笔的顶端，向内勾的那一笔猛地向上一挑，留下一个格外突出的转角。因此这个部分形成了一个三角形。从笔顺上看，这似乎可以证明，石涛写"馬"字旁的时候习惯于先写一个"十"

[1] 也可参看《秋林醉》中间的题款，第一行第二个字，顾洛阜收藏。《石涛的绘画》，图录第24号，第154页。

图17-9　清 石涛 《苏轼诗意》册（第七开）　1678年 纸本水墨
香港黄平昌收藏

图17-10　清 石涛 《苏轼诗意》册（第四开）　1678年 纸本水墨
香港黄平昌收藏

字（具体说是先写一横，用竖笔穿过，然后再写其余的横——这并不一定是普遍使用的笔顺）。这种在他早期学习书法时发展出的写字方式，更多地与其习惯的笔顺和美学平衡感有关，且与当时标准的笔顺有很大不同。在石涛其他的绘画题款中，这个字以及其他字中的相似结构一再出现。比如，住友宽一的《黄山八景》册页（图17-7b）、方闻的《山水》册页（图17-7c和e），以及住友的《黄山》手卷（图17-7d和f）。[1]

如果仔细察看纸面，会发现该画原本是册页中的一开，因纸面的中间有皱褶，表明原先的装裱是"蝴蝶装"。缺失落款这一点是值得注意的，因为落款和日期一般都是写在册页的最后一开上的。我们在香港的展览上检查过原册的最后一开，上面的确有石涛的落款和日期，而且还显示出这是十二幅苏轼诗意图（图17-8）。其余九开的形式、钤印、画风和书法风格都与赛克勒所藏的这一开如出一辙。白文小印"老涛"，既出现在这开上（图17-7a），也出现在第三和第七开上。本画与整册画法一致，用干笔勾勒外形轮廓与用浓墨勾画树木之间的运笔形成的反差，尤其与第四开（图17-9）和第七开（图17-10）吻合。与香港藏本相比，赛克勒所藏的这一开在长度上短1厘米，宽度上窄1.5厘米；这一差别或许是因为测量方式不同，或许是因为在后续的装裱中进行过裁切。

潘正炜的《听帆楼书画记》曾经提到过这一册页，[2]但只提到了其中的八开，赛克勒所藏的这一开并不在其中。这意味着，1843年《听帆楼书画记》付印之时，这一开和其他三开，早已与原册页分离了。另一个证据是，香港藏本上有潘正炜的鉴赏印，而赛克勒的这一开上没有。

[1]　也可参看克利夫兰艺术博物馆藏《闽江春色》，倒数第八行第四个字，同上书，图录第12号，第119页；波士顿美术馆藏1703年《山水图册》，第十二开，第四行第一个字；同上书，图录第33号，第167页。
[2]　在条目"大涤子山水诗册"下，4/353—60。

第十八号作品

石涛

（1641—约1710）

探梅诗画图

普林斯顿大学美术馆（67-3）
手卷　水墨淡设色纸本
30.5厘米×132.9厘米
（一整张纸，最后三行题跋作于接纸上）

年代： "乙丑二月"（1685年3月5日至4月3日）

画家落款： 无

画家题跋： 两处；前为九行自序文，后附写连续二十九行七言诗九首（详见正文讨论）。

画家钤印： "石涛"（白文方印；见《石涛的绘画》，图版66），题跋之后。

鉴藏印： 张大千："张季"（朱文方印），右下角；"张爱之印信"（白文方印）和"大千居士"（朱文方印），左边角。

题跋： 张大千所题十一行（见正文末尾）。

品相： 差。纸面色暗，且整个纸面都因虫蛀而有残损，画面部分的虫洞已经被修补，而题跋部分只有某些地方被修补，许多字因此而难以辨识。

来源： 大风堂藏品，通过牛津的彼得·斯万（Peter Swann）进入本收藏。

出版：《大风堂名迹》，第2卷，第14页（有图版）；《石涛的绘画》，第2号，第103—104页（有图版）；《亚洲艺术档案》，第22卷（1968—1969），第134页（收购列表）；《普林斯顿大学美术馆记录》（*Record of the Art Museum, Priceton*

University），第28卷，第1号（1968），第35页（藏品获得列表）；《石涛书画集》，第2卷，第63页（有图版）。

题签：外签上有张大千的行书题跋："清湘老人梅花卷，画诗书三绝，大风堂供养，壬辰五月重装。蜀郡张大千爱。"

其他版本：此画有两幅质量较低的摹本；其中一幅在赛克勒收藏中（参见第十九号作品）；本条目包含这些摹本与原本之间的对比。

画中的野趣扑面而来。我们所看到的并非常见的精心修剪的梅枝，而是生命力喷薄而出的新旧枝干。花枝的形态映衬着细长的嫩枝，烘托出墨色的变化，深浅不一的墨色表现出画面的深度。在前景中，焦墨带动的强劲笔触，与枯笔横扫形成对比，展现出一种不受拘束的空间递进感。用渐变的墨色和淡淡赭石点出的苔藓，让这山丘布满了生气。

在杂乱粗疏的线条之中，点缀着以深浅墨色勾勒出的一簇簇花朵，似乎充满着欢欣、活泼的气氛。一座小山丘延伸到了左侧。它的形状仿佛在嘲弄右侧躁动不安的笔触，传递出如沉默的墓地一般的惊奇感受。

这些物体的驱动力相互矛盾，展现出石涛心理状态的视觉图景：将他定居到南京一枝阁之前的漂泊不定（如同他在自序中所说的）"画了出来"。这篇九行的自序散文，让我们了解到石涛作画时的处境：

予自庚申闰八月独得一枝，六载远近不复他出。今乙丑二月雪霁，乘兴策杖探梅，独行百

清 石涛 《探梅诗画图》

《探梅诗画图》（石涛题诗自序）

里之余，抵青龙、天印、东山、钟陵、灵谷诸胜地，一路搜诸岩壑，无论野店荒村人家僧舍，殆尽而返。归来则有侯关久已，云："园梅一夜放之八九，即请和尚了此公案。"随过斋头，开轩正坐，更尽则孤月当悬，冰枝在地，索笔留诗，共得九首。[1]（后九首诗未录）

　　这篇散文自序的后面附了九首七言诗，形成彼此相连的二十一行；每首诗的后面有两行小字评论。无论在文学还是视觉方面，石涛这幅以他最喜爱的梅花（对这一问题的详细讨论见第三十三号作品）为主题的大尺幅作品都显得笔力遒劲。所见之处，绘画和书法都在这幅作品中成功地融为一体。

　　本篇题跋皆由小楷写就，石涛用这种字体写过多处题跋。他取法的是钟繇的风格，这种风格古朴典雅、内力强劲，而不油滑。石涛的这篇书法包含了不少隶书笔法：字型有被拉宽的趋势，布局方正，横笔较长，撇、捺突破了字形的外部"框架"。此外，他在写某些字的时候还特意采用了古体。随着笔画变细，自然形成的

[1] 我们在此特向岛田修二郎教授、杨联陞教授、何惠鉴博士和林顺夫博士对解读这段话所提供的各种洞见表示感谢，在识读第六、七两行的难点时这些帮助尤其重要。

图18-1　清　石涛　《揭钵图》（局部）　约1683年　手卷　纸本水墨　美国波士顿美术馆藏

明暗对比使整段书法都带上了一种有韵律的节奏感。

　　高超的书法质量让此卷成为了石涛南京时期最出色的书法作品。充沛的活力和控制力使得它们与一旁的画作相得益彰。每一画都写得和缓、稳重、精审，赋予线条以圆融、柔韧的力量。每一次运笔，自始至终都凝聚着张力，这张力顺着笔锋落下，又轻柔地拂过纸面。就如同每一笔的压力、粗细和速度都处于绝对的控制之下，每一画在整体布局中的位置也无不经过细细思量。而且每个单字都保持着内在的平衡感，结体如此完美，完全可以单独拿出来欣赏。如果有人将这幅真品中的任何一个字与各种赝品（参见第十九号作品图19-3至图19-9）的字相比较，其差别就会显得分外突出。

　　着意追求匀称的美感、字形的饱满和书写中的审慎，这些品质正是石涛此时（1685）书法的特征。最后，在这即兴创作中所饱含的能量与趣味，也是我们高度评价它的原因。

图18-2　清 石涛 《万点恶墨图》(局部) 1968年 手卷 纸本手墨 苏州博物馆藏

图18-3　清 石涛 《山水》(第九开) 约1695年 册页 纸本水墨 方闻旧藏

这幅画的风格与石涛同时期的另外两幅手卷（其品质、年代和风格都毋庸置疑）有重要联系：约1683年创作的《揭钵图》卷（图18-1，美国波士顿美术馆藏）和1685年创作的《万点恶墨图》（图18-2，苏州博物馆藏）。三幅画均表达了相似的绘画理念。缩短构图框架内的纵向空间，延宕横向空间；刚劲的线条或无根的实体从前景冒出，造成一个凸起部分，从而使观画人的目光被引向画面深处。在苏州卷中，带点苔的矮丘的表现方式，与赛克勒卷对小山丘的表现手法是相似的，只不过色调更暗，更多地用了染法。在波士顿卷和赛克勒卷中，棱角分明的浓墨擦染反复出现在前景中，与后面用淡墨描绘的形体形成对比，它们都丰富了色调，让线条有活力，并拓展了景深。这样的构思，同样出现在方闻收藏的《山水》册页（图18-3）中，只是其尺幅要相对小些。[1]

这三幅画都还有一种突破传统的元素。石涛对非常的表现手法饶有兴致，形成了对此类主题——无论是梅枝、山水、披麻皴，还是墨点——传统绘画技法的炫技式表现。看来，用经典的绘画模式来确立自己的个性风格，是石涛展现其锋芒毕露的原创性的一个强烈动机。在这个意义上，这三幅画，尤其是1685年卷，是阐释他这一时期艺术思想和发展方向的关键。该时期同时也是他的技艺高速发展的时期，本卷中严谨的表现力和沉着稳重的书法能够证明这一点。

《探梅诗画图》卷同时也在所有梅花题材的中国画中占据了一个特殊的位置，因为它所表现出来的动感与活力在石涛自己相关主题的作品[2]也是独一无二的，他身后的那些18世纪追随者更是没能学到这一点。[3]举例来说，赛克勒所藏大约创作于1705年至1707年的《梅花诗》册页（第三十三号作品）虽然有些微妙的变化，但主要还是回归到了经典的折枝梅造型上；在他的立轴或其他此类主题的作品中，构图都是以一根主枝为中心。[4]

我们对石涛画梅技法的洞见，是从他在一幅未标明日期的梅竹图上的自题中获得的。他说："今人之画梅者，皆落古人窠臼。予画之，愿枝条在似与不似之间……据吾手中之笔意，从一画中判断之，但顺其意而成其画。"[5]《探梅诗画图》体现了这段话中的两个重要理念：对"似与不似"的超越，以及有意与无意在实际落笔时的互动。在自然界中，其实找不到石涛所呈现出的杂乱生长的梅花；恰恰相反，它是"生造"出来以嘲弄传统画法的，就是要让我们觉得"不自

[1] 艾瑞慈在他的《石涛画展后记》（"Postscript to an Exhibition"）的第263页中同样写到了这种效果。这样一种"凸出"效应同样出现在住友画册《黄山八景》中的第五、八开，方闻《山水》册页中的第四、九开，克利夫兰的《秦淮旧事》册中的第二开（见《石涛的绘画》，图录第1、9、14号，第98—99、112—115、121页）。

[2] 见"Postscript to an Exhibition." p. 35.

[3] 关于例证，参见高居翰编，《中国画之玄想与放逸》（*Fantastics and Eccentics in Chinese Painting*），第35、36、38号，分别是李方膺、汪士慎和金农的作品。

[4] 比如，1699年的《梅枝图》，《石涛画集》，第63号；或1700年的十二开山水花卉册，见《石涛画册》，最后一开。

[5] 潘正炜，《听帆楼书画记》，4/365，为册页中之一开。

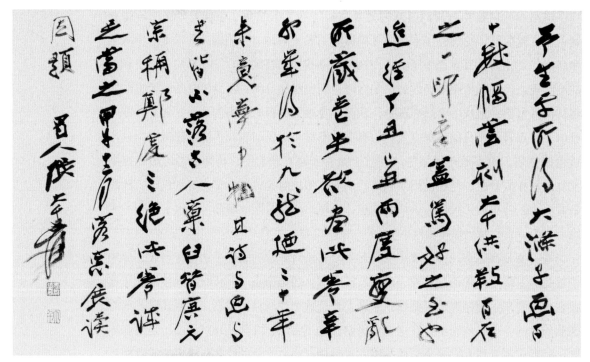

张大千题跋

"，因此也就"不似"。但从对自然活力和节奏，以及线条、形状、墨色这些纯粹的图像元素的概括上来说，这样的画法在视觉上模拟了自然，是从"一画"中生长出的有机整体。这幅作品因此超越了"似与不似"，将矛盾的两个方面综合到了一起。

石涛的跋文同样提到了即兴变化在构图的独立性和自发性中所扮演的角色。随着笔落到纸面的那一瞬间，构成形体的第一笔就已经形成，一旦跟随这种直接的灵感，那每一步变化都会变成实现创作意图的步骤；材料和心境的局限与变化就因此能够可以预期了，二者相辅相成，成为了创作策略的一个部分。此外，梅花花瓣和点苔的画法，同样也来自于对形式的灵感和整体影响的服从。那些开放的花儿仿佛因自发的能量而聚到一起，就好像那些苔点是自己冒出来的一样。

此画在两个方面增加了我们对石涛生平和性情的认识。第一，他的自序交代了他17世纪80年代早期的行踪：1680年9月末，他在多年的漂泊之后定居在一枝阁（位于南京城南的长干寺，又名报恩寺），并一直住了六年；1685年，也就是完成这幅画作的同年，他游览了南京附近许多风景优美的地方，为的是寻访梅花。这段经历激发他写出了九首诗。[1]第二，可以看出石涛的忠心。艾瑞慈曾说过：

[1] 傅抱石，《石涛上人年谱》，第56页；方闻，《石涛致八大山人函与石涛的生平问题》，第32、49—50页，注62—64；同时参见吴同，《石涛年表》，载于《石涛的绘画》，第57页。

"有趣的是，此卷的第七首诗中，在'仁主'（第二十二行第六个字）一词的前面有一处空白（表示尊敬）。这显然指的是康熙皇帝，同时它还可以进一步证明：石涛绝非反对清朝统治的叛逆。"[1]的确，就在石涛创作此画之前三个月，他在1684年12月第一次受到康熙接见一事广为人知。[2]我们很可能同样会注意到克利夫兰所收藏的精美画卷《闽江春色》（1697）[3]上的题跋，其中也表达了对清代朝廷形式上的尊敬。

这幅画后面有一段张大千的题跋，这也是大千先生在其所藏的石涛作品中留下的最长题跋之一。有意思的是，简短的背景介绍交代了张大千对此画的特别迷恋（他藏有大量石涛画作），以及中国收藏家们所经历的各种让他们痛失挚爱的艰辛：

张大千题外签

> 予生平所得大涤子画百十数幅，尝刻"大千供养百石之一"印章，盖笃好之至也。迫经丁丑、己丑两度变乱，所藏丧失欲尽。
>
> 此卷辛卯岁得于九龙，乃二十年来魂梦中物，其诗与画与书皆不落古人窠臼。昔唐元宗称郑虔三绝，此卷诚足当之。
>
> 甲午十二月客窗展读因题。
>
> 蜀人张大千爱。
>
> 钤印："蜀郡张爱"（白文方印），"大千"（朱文方印）

[1] "Postscript to an Exhibition." p. 264.

[2] 根据傅抱石，《石涛上人年谱》，第59页；也参见史景迁，《康熙与曹寅》（Ts'ao Yin and the k'ang-his Emperor）中的南巡部分（p.57），其中提到皇帝于1684年12月7日到9日在南京住了三天。

[3] 《石涛的绘画》，图录第12号，第119页，题跋的倒数第六行。

第十九号作品

佚名

仿石涛探梅诗画图

普林斯顿大学美术馆（68—174）
手卷　纸本水墨淡设色
30.5厘米×205厘米
（题款第十行之后有拼接）

年代： 可能作于约1950年。

（伪）石涛落款： "清湘大涤子极"

（伪）石涛钤印： 题款前有"苦瓜和尚"（朱文长方印），"瞎尊者济"（白文长方印）；题款后有"释元济印"（白文方印），"清湘"（白文方印），"大涤子极笠翁图书"（白文长方印）。

鉴藏印： 无

题跋： 无

来源： 私人收藏，中国台北

出版：《亚洲艺术档案》，第22卷（1969—1970），第85页（收藏目录）。

佚名　《仿石涛探梅诗画图》　现代仿本

图19-1　佚名　《仿石涛探梅诗画图》　19世纪仿本

　　这件手卷是前一件作品的临本，与原作有着相同的题签、日期、尺寸，以及图像和书法元素（构图上有些许差别）。在简单地对书法和绘画的笔法进行检视后，可以明显看出它没有达到石涛画作的质量：花朵和花茎都纤弱而倦怠，小山丘也丧失了装饰性。更有甚者，文字中的五处错误和脱漏完全让仿冒者原形毕露（相关对比的细节见下文）。此画没有显现真迹所应有的内在一致性，即便作为一份临本，也可以看出临摹者在伪造假画方面既无经验，又欠水平。

　　这幅现代赝品大约完成于20世纪50年代，也就是在其进入台北收藏之前的某个时候。尽管这卷画的真品曾经由张大千收藏，但画这赝品的人并不是他：因为此仿品技艺拙劣，完全看不出张大千风格中那种潇洒自信的活力；但最重要的是，缺乏张大千用笔时那股豪壮之气。张大千所仿的画，通常制作精良，形态更加自由奔放，在作画时包含着更多的控制力和想象力。此画上的五方印章都是臆造的，它们的原型从来没有在石涛的真迹中出现过。实际上，这是已知的《探梅诗画图》的两件存世仿本之一。为了讨论方便，我们这样来定位这三幅作品：（1）A本，赛克勒所藏真迹（第十八号作品）；（2）B本（见图19-1）；[1]（3）C本（本图）。我们先比较绘画部分，然后再比较书法部分。由真迹A本可以看出，B本可能是19世纪末

[1]　出版于桥本关雪，《石涛》，图版11，以及《泰山残石楼藏画》，插图3。

的一幅仿作，而C本（就像开头提到的那样）则是一幅更为晚近的现代赝品。

将B本与A本和C本相比较，我们发现其布局与另外两幅画都不一样，不过总体而言与C本更接近。其自序与A本一样共九行，但在仿写诗作时却写成了三十三行，而非二十九行。赝品作者忍不住要加上一个落款，而且他不仅加上了石涛的名字，还写下了："清湘老人大涤子。十五夜对花写此。"

绘画方面，B本在整体上缺少活力，既因为笔法纤弱，也因为缺乏结构观念（见局部图）：几根大的枝条在外形上彼此区别不大，看上去像几根软塌塌的橡胶管；小枝也混乱不堪，而且墨色平板枯燥。苔点只是重复机械地点在小土丘上而已。

除了品质，B本的形式元素和书法风格也进一步提醒我们，它只是A本的赝品。形式方面，序言结束后空着的部分本应该与题诗部分构成一体；可是在B本中，两方"画家"的印章和一行空白被摆在题诗的前面。通常，画家钤印意味着他完成了作品。在B本中，钤印的地方完全错了：自序与诗作之间的空白部分误导性地暗示了诗是后来加上去的，因此就破坏了本来清楚的自序整体性。文字中的重大错误和拙劣的书法更进一步暴露出，这是一个水平不高的仿冒者。

B本不像是现代的赝品，稀松的笔法，特别是橡皮管似的枝条和生硬重复的点苔显示出，仿冒者可能深受汪士慎（1686—1759；图19-2）的影响。此画实际的创作时间或许在19世纪。

至于现代赝品C本，除了格式上的某些小问题之外，还破坏了原作绘画部分与书法部分之间的完整性，暴露出仿冒者胡乱增改的倾向。

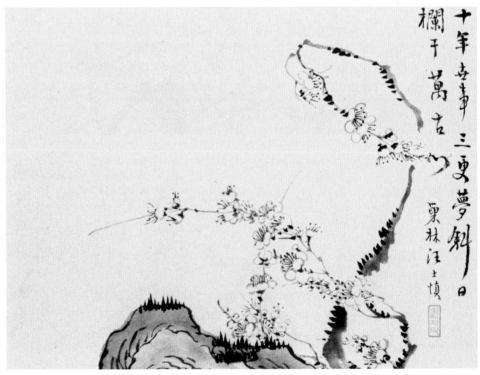

图19-2　清 汪士慎《梅花》册页 纸本水墨 日本京都守屋孝藏旧藏

A本: 清 石涛 《探梅诗画图》（局部）

B本: 佚名 《仿石涛探梅诗画图》 19世纪仿本（局部）

C本: 佚名 《仿石涛探梅诗画图》 现代仿本（局部）

图19-3　三幅《探梅诗画图》书法局部放大比较：
a：A本，石涛真迹
b：B本，19世纪仿作
c：C本，现代仿作

　　就格式的偏差而言：添加了款字和五方印（两方盖在自序后面，三方盖在诗后面），而原作中只有一方印；将自序从九行减为六行；将原来题作二十九行的诗改为二十七行；而且将整块书法部分移到了离梅花很远的左边，使得绘画和书法成了两个相互分离的部分。

　　C本的绘画品质，留给观画人最深的印象是，其笔法完全不带任何生气。笔触中缺乏内在的张力，仿佛是在风中乱飘的丝带。而且那些点苔都是败笔：它们并非用A本上那种富有弹性的笔触完成，而全都是了无生趣地按压在纸上的，为的只是能小心翼翼地精确复制这些墨点在原作上的位置。

　　其书法部分也同样拙劣。臃肿的、畸形的字块，完全比不上石涛的古体（图19-3-6）。硬要模仿石涛的手迹，导致了不可避免的简化和扭曲。不过，除了临摹本身所带来的困难之外，C本的失败更主要是因为其仿冒者文化水平和书法水平方面的缺陷。与原作中匀称的笔法和整体布局相比较，C本中的字看上去实在业余（图

19-3-3至图19-3-7）；其中的笔画要么过粗，要么过细，歪歪斜斜地挤在一起。它们甚至不足以成为独立的书法，而且与石涛的范本一点也不像。

书法部分中形式上的一些错误和脱漏，能更进一步客观地说明B本和C本在真赝序列的位置（见图19-3）。以下的一些例证可以证明B、C本是复制了A本。（图19-3-1将每一个版本都与真迹的文字进行对照；这些字是从上下文中抠出来的，有的地方为了连续对比而合并了不同的行。为方便叙述，已为对比图重新编号。）

最突出的是，B版的文本中有两处特别的错误（位置与A版文本相同），它们分别展现在图19-3-1和图19-3-2中：

图19-3-1在A本的自序中，第三行第五个字前后，写的是："独行百里之余"；而B本则漏掉了"里"字，导致这句话读不通。

图19-3-2中B本的第二个字（B本原文中的第四行倒数第二个字）是"跎"。任何一部字典里都没有这么一个字。但是从A本中我们可以看出，B本的作者究竟为什么犯了这样的错误：他写了前一个字"路"（A本第四行第十三个字）的"足"字旁，却丢掉了"路"字的右半边，却把下一个字"搜"的右半边抄了上去。一个四不像的字因而被生造了出来。

下面的错误在B本和C本中均有出现（图19-3-3至图19-3-7）：

图19-3-3中，A本自序的"更"字写的是古体隶书（"叓"）。而B本的仿冒者不认识古体，所以在抄写时减了两笔，导致此字无法辨识。C本的仿冒者也犯了同样的错误。

图19-3-4中，A本第十七行的一个小字"年"是楷法写隶书体："秊"，这是石涛在重读了诗篇之后发现漏了这个字而加上去的（这一行应该读作："奇枝怪节多年尽"）；这一点，我们从更深的墨色和这个字被放到边角中就可以看出。在C本中（第十六行第九个字），这个漏掉的字与前后的字墨色一致，而且位置尴尬：既没有好好地写到行里面，又没有老老实实地写到边上——这表明它是在复制A本。B本将这个"年"字完全写入了行中，表明它也是在复制A本，但复制者看懂了这个修正。

图19-3-5中A本的"情"字（第十八行第六个字）的右边有两个点，表明这个字应当被删掉；石涛依照习惯，并未将其涂黑，而是将其点去。因此这一行应该读作："空腹虚心太古时"。在B本和C本中（第十六行第十一个字前后），仿冒者不明白这两个点的意思，直接就把它们给漏掉了。结果这一行就多出了一个字，完全破坏了七言诗的结构和韵律。

图19-3-6中A本诗句中的第二十行，读作："看花不约始相逢"；C本（第十八行第十一个字前后）漏掉了"不"字，导致余下的诗句读不通。B本没有漏掉。

图19-3-7中A本第二十四行最后一个字所在诗句为"十里香茅野客闻"；而B本和C本都漏掉了"十"字，再一次破坏了诗句的结构和韵律。

这些错误和脱漏，以及它们在B本和C本中出现的地方不一样的事实，表明这些版本都是直接基于A本完成的。它们同样也揭示出，这些仿冒者文化素养不高且缺

乏书法方面的训练，并非制造赝品的高手。

在制造这些赝品的过程中，某些技术上的难题是仿冒者必须面对的：他必须重现原作的布局和墨色，还要预见并控制构图中的复杂性，以及枝叶和花朵的重叠线条和空间。而要匹敌石涛原作中的内劲和笔力则难于上青天，早已不是纯粹的技术问题。

与之相反的是，一位画家在画自己的原创作品时，主要考虑的是如何表达，如何将自己的想法视觉化。无论这想法如何模糊或缥缈，实现它们的技术细节都是整个创作性活动的一部分，而且任何"偶然"，无论是来自材料还是来自情绪，都会加入到整体构思的权衡中。所有这类变化都有利于艺术家下一步的动作，因为作为其艺术经验的一部分，他已经学会了去预判其艺术手段的潜能和限制，而且要用他的全部美学素养来对每一笔进行判断并安排它们在整幅图中的位置。

可是对临摹者来说，任何对范本的偶然偏离也同样会影响接下来的步骤。然而如果临摹者能力和想象力有限，整个过程会因偏差而不断恶化，所有偏差的效果都是负面的——都会使得临摹者远离最初的目标：画一幅很像的赝品。然而，如果临摹者的绘画水平和美学判断力能与他的临摹对象相匹敌，那么无法避免的变化则会具有创造性（参见第二十七号作品的例证，石涛临摹传为沈周的真迹）。任何偏差，都会在不经意之间带出临摹者自己的个人风格，即便他本来在临摹过程中一直想要抑制它。

一般而言，判断画家笔法的水平时，首先源自对画作中"张力"的感受。这种张力是不同元素的错综组合，但如果画家的技法足够高超，我们就能清楚地感受到，那注入笔画之中的能量是发乎血肉的。我们或许对这能量所带来的肌肉紧张度并不自知，但最终的结果是它提升了一个人的精神洞察力——一种对于艺术品视觉愉悦的感受力。这种能量在艺术品（无论是绘画还是书法）中的感受力度，与画家的性格有关，而且是识别某一只具有特定风格之"手"的又一重要因素。

第二十号作品

石涛

（1641—约1710）

人物花卉

普林斯顿大学美术馆（67-16）
八开册页　各有题跋
纸本水墨　部分设色
23.2厘米×17.8厘米

年代：无，第三开有"乙亥夏月"（1695年夏天）；可能完成于1695年之前不久（详见文末的讨论）。

画家落款：除第一开之外都有。

画家题跋：除第一开之外都有。

画家钤印（每开都有，共七种）："苦瓜"（白文长方印；《石涛的绘画》，图录第74号，目录中无），第一、七开；"清湘石涛"（白文长方印；《石涛的绘画》，图录第22号，目录中无），第二开；"释元济印"（白文方印；《石涛的绘画》，图录第74号，目录中无），第三、六开；"苦瓜和尚"（白文方印；《石涛的绘画》，图录第45号，目录中无），第四开；"老涛"（白文长方印；《石涛的绘画》，图录第50号，目录中无），第五开；"原济"（白文方印，有边；《石涛的绘画》，图录第105号，目录中无），第五开；"原济"（白文方印，无边；原印已漫漶不辨，但与《石涛的绘画》中图录第103号相近，目录中无），第八开。

题跋作者：

黄白山（名生，字扶孟）：第一、五、六开。

祖命（姓氏不明[1]，字薪禅，号归云庄农）：第二开。

吴肃公（1626—1699，字若雨，号晴叟）：第三、八开。

汪遂于（生平不详）：第四开。

李国宋（字汤孙，又字锡山，号大村）：第七开。

鉴藏印（每开皆有）：

黄燕思（活跃于约1690—1720?）：钤有三印，第五、七开。

张善孖（名泽）：钤有四印，第一、二、三、五开。

张大千：钤有十九印，除了第三开外，各开都有。

卢南石（生平不详）：一方印，在第七开。

品相：良好，但所有页面都有一个小蛀洞，特别是第八开的画和第四开的题跋（有些字因此而难以辨识），在讨论每一开时都会单独指出这个问题。

来源：大风堂藏

出版：《大涤子题画诗跋》，3/66—69；《大风堂名迹》卷二，插图16—23；方闻，《中国画中的赝品问题》（"The Problem of Forgeries in Chinese Painting"），图25（第五开）；李克曼（Pierre Ryckmans），《关于石涛画语录的翻译和评论》"Les 'Propos sur la Peinture' de Shi Tao"，第150页（第五开为插图）；林语堂，《中国美术理论》（*The Chinese Theory of Art*），图20（第五开）；《普林斯顿大学美术馆记录》，第27卷，1968年第1期，第35页（收藏目录，第五开为插图）；《亚洲艺术档案》，第22卷（1968—1969），第134页（收藏目录）；方闻，《一本中国册页及其摹本》（"A Chinese Album and It's Copy"），第74—78页，有第一、五开；《石涛书画集》卷六，图版111（插图）。

其他版本：一册当代摹本，也见于赛克勒收藏（第二十二号作品）。

[1]　译注：似为唐祖命，1662—1719，字薪禅，江苏武进人，有声词坛。

黄白山题跋

第一开: 梅兰

李瑞奇临本

五尺煌梢扶不起濕漈漈地
墨龍拖　此徐青藤自題四二竹
白也移贊苦瓜真可上下今古
歸雲庄叟祖脊

祖命题跋

第二开: 墨竹

李瑞奇临本

吴肃公题跋

第三开: 鸡冠花

李瑞奇临本

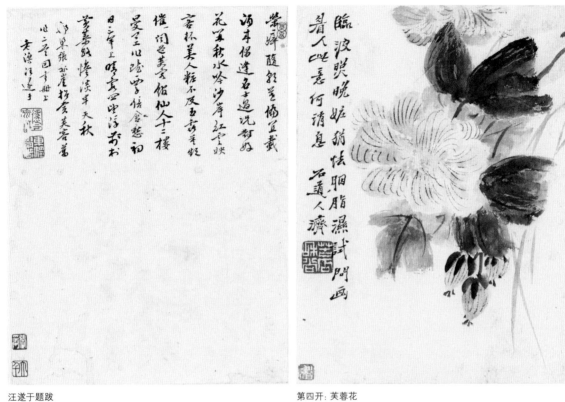

業師隨彩墨橋宜戴
潤本偶逢名士遇沈智好
花笑秋水吟沙岸紅雲映
若枢美人粧不及玉春季鈴
惟一問色美客館仙人十三樓
曼空工時宴雪悵金鑫詞
日二年上時宴四由淨舞书
菱華賦悵渓半天秋
滬集張武崖拯愛芙蓉薯
此二拳回于册上
去漢注遵手

汪遂于題跋

臨波嘆晚姊猶怯胭脂濕試問画
着人心此意何消息
石道人濟

第四开: 芙蓉花

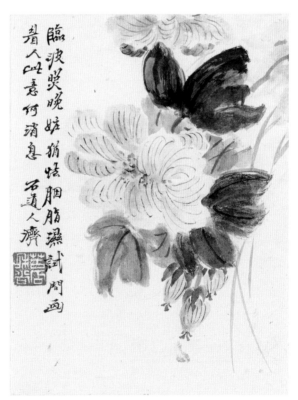

臨波嘆晚姊猶怯胭脂濕試問画
着人心此意何消息
石道人濟

李瑞奇临本

黄白山题跋（未落款）

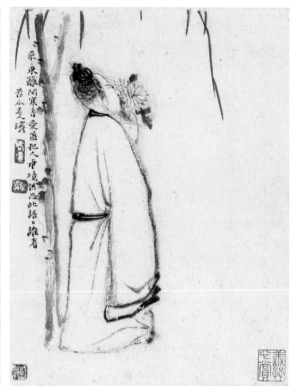

第五开：陶渊明像

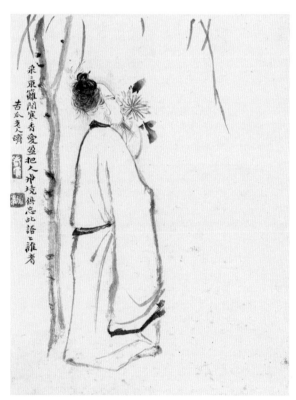

李瑞奇临本

黄白山题跋

第六开：二童鹞戏

李瑞奇临本

李国宋题跋

第七开：松下芭蕉

李瑞奇临本

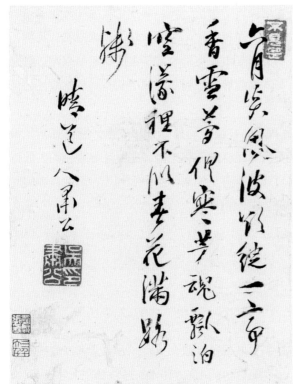

吴肃公题跋

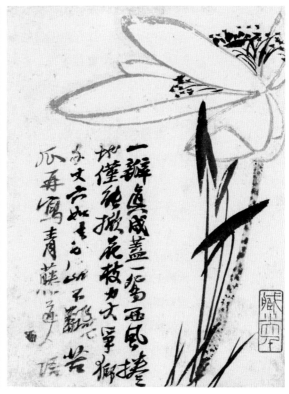

第八开：荷花

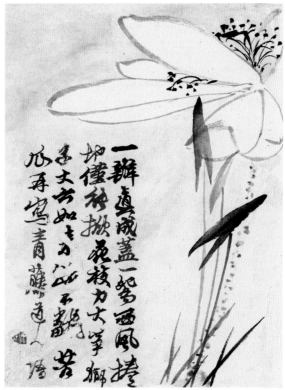

李瑞奇临本

本册页已经在普林斯顿大学美术馆展出了很长时间，非常受学生和其他中国画爱好者的欢迎。部分原因是其画法简练、题材广泛（兰花、竹子、鸡冠花、芙蓉、人物、童子、芭蕉和莲花），另一部分则是由赛克勒收藏摹本所激起的兴趣。研究中国画的学生们通过直接研习这一摹本，能够接触到本领域中某些具有挑战性的风格问题。

此册大约创作于1695年，这时石涛的技法和构思都日臻成熟，所以算是他巅峰时期的作品。它展现了石涛对这类次要题材的熟练把握，同时还显现出动人的诗意。这种表现方式在18世纪早期之后就很难再从他的作品中看到了，而此作和同时期的其他作品对这种诗意的表现程度也各不相同。

第一开：梅兰

水墨纸本

画家落款： 无

画家钤印： "苦瓜"（白文长方印），画面右边。

鉴藏印： 张善孖："泽"（朱文方印），右下角。张大千："大风堂渐江髡残雪个苦瓜墨缘"（朱文长方印），左下；"张爰"（白文方印），题跋页左下角。

品相： 画面中部的上方边缘处有一橄榄形蛀洞，题跋页上的蛀洞令三个字略有缺损。

一丛兰花，与一枝从画面右边横斜而出的奇崛梅花相伴。变化丰富的墨色和不断回折扭转的笔锋，赋予画面空间感和表现力。画家的劲力透过笔尖，传至每一片兰叶和花瓣的末端，让整个图形似乎能以某种张力悬浮于空间之上，纸面上留白的部分也因此变得生气盎然。墨的微妙变化，显现出兰花的动态、重量，透明和不透明的部分。这些品质体现出画家对毛笔的极佳掌控，而这掌控源自毛笔节奏和力度的变化，这对于画家及其图像构图来说是本能性的。墨色的浸润告诉了我们作画的过程和画家实现其艺术构思的顺序。

在摹本中，作画者成功地描摹了构图的全部细节，但在更高的层面上，未能捕捉到那种带有张力的画面感，同时他也没有把握好干墨与湿墨之间微妙的相互作用，而正是这两点让石涛的真迹充满生气。为了临摹得像，他步步紧随范本，因此在很多时候丧失了利用灵感来表现自己对所画对象印象的可能性。在临摹一幅水墨画时，干笔和墨染在纸面或绢面上的相互作用是必不可少的。真迹中，我们看到兰花色调变化丰富、墨色浸染柔和；而在摹本中，兰花的墨色不免有些板滞。

在画梅的时候，临摹者未能区分兰叶与梅枝的质地，仅仅让线条简单相交。在真迹中，围绕着梅花的墨染区域素淡柔和——正好写出花瓣的洁白；而在摹本中的边缘则粗率、锋利。此外，本册页是第二十一号作品的原本还可以通过下面这个细节确证：在本册页中，中间右上方的梅花因一个竖直的蛀洞而遭到了损坏；而在第

二十一号作品中此处被留白。通过对比方闻所藏石涛《山水》册页和1696年的《清湘书画》卷（图20-1）中的兰花，可以让我们进一步在画面布局和（特别是）用墨方面确认这是石涛的手笔。

对页有四行赞，是用行书写的六言诗：

> 能具岁寒之骨，不以无人不芳，二子可与为偶，同登君子之堂。
> 落款：白山题并书。
> 钤印："白山"（朱文方印）；"黄生之印"（朱白合文方印）

题诗者并未写全名，不过从第二方印的第一个字中可以看出他的姓氏：黄。黄先生在此册上题跋了三次（又见第五、六开），但他每一次落款都不一样。第二方印也出现在了第六开上，而且第五开上的题跋也可以确定是他所留，我们由此认为这三处题跋都是黄白山所作（比较图20-2和本册页中第一开题跋）。

第二开：墨竹
水墨纸本
画家落款："济"
画家钤印："清湘石涛"（白文长方印）
鉴藏印：张大千："大千好梦"（朱文长方印），左下角；"张爰之印"（朱白合文方印），题跋的左下角。张善孖："张泽"（白文方印），左下角。
品相：有虫洞损害，题跋页较为严重，右上角的印章和题跋右下角的三个字部分难以辨识。

此画主要由两种墨色完成，分别是淡墨染就的竹枝和浓墨画出的若干竹叶——它们一起组成了一幅简练的图画。稀疏的枝叶中所存蓄的张力，让每一寸空间都富于生气。在此，"八面出叶"[1]真是极恰当的评语。

这一开可能是本册页中临摹者所仿冒得最为成功的一幅画了，而且在学生所做的练习中最容易与真迹弄混。然而，两幅画虽然构图一致，但在描绘竹竿和竹叶的笔触方面，还是暴露了摹本与真迹之间的差异。在本开中，毛笔的笔尖是紧的，直画出主干和小枝的核心部分。叶片全是被"写"上去的，模仿的是古体的"个"字：毛笔的移动和力量来自肩部和手臂，通过逐步释放压力让笔上的毛聚拢到一起，将全部力量注入到叶尖之中。笔触由中锋画出，圆润而富于表现力。

[1] 有一篇中国批评家对纽约宝武堂（王季迁）收藏石涛《竹兰当风图》（见《石涛的绘画》，图录第23号，第159页）的评论，见艾瑞慈在《石涛画展后记》（"Postscript to an Exhibition"）中的报道，第269页。译者按：米芾的书法有"八面出锋"之说，盖本于此。

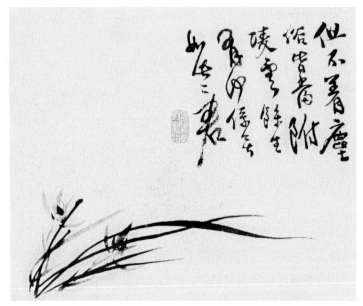

图20-1　清 石涛《清湘书画》(局部) 1696年 手卷 纸木水墨 故宫博物院藏

图20-2　清 黄白山跋 石涛《黄山》册页 (第一开)
日本住友宽一藏
其上书法印章,与本册页第一开相符

在李临本中,笔尖有偏向一侧的趋势,结果画出的轮廓一面锋利、一面模糊。这一用笔习惯在整本摹本中都可以见到李的这一习惯,再加上手腕动得过快,导致叶尖有些参差不齐的运笔痕迹。与方闻藏《山水》册页中的竹子,以及第二十九号作品相比,可以从作画的细节看出刻意模仿石涛的笔法,同时也能更准确地察觉摹本中的缺陷。

除了竹叶之外,小枝和石涛的五字题款也同样显示出圆润的笔触。与篆书相同,一画的起头往往有一个回转的动作,即所谓的"藏头",这样一来,横笔或者小枝就有了一个"圆润"的"头"。临摹者的手也做了一个相似的动作,但笔画的尖端完全没有"藏"住。他个人的偏锋用笔习惯盖过了他力图模仿的中锋笔法,导致他留下一些夸张、不自然的线条。

题款中"高呼与可"四个字指的是北宋画竹大家文同(1018—1079)。石涛很可能非常满意自己的作品,因而说道:"嘿,难道这竹子没有让大家想到文同吗?"或者意思是:"文同,你说说看,我的竹子怎么样?"

对页题跋者祖命,题写了两句七言诗。这两句诗的原作者是明代画家、诗人、剧作家徐渭。题跋是用行楷书写的:

五尺烟梢扶不起,湿淋淋地墨龙拖。
此徐青藤(徐渭)自题墨竹句也,移赞苦瓜(石涛),真可上下古今。
落款:归云庄农祖命

钤印：一方在题跋之前："□午"（朱文长方印）；两方在题跋之后："祖命字薪禅"（白文方印）和"归云庄农"（白文方印）。

第三开：鸡冠花

水墨纸本

画家落款："苦瓜老人"

画家钤印："释元济印"（白文方印）

鉴藏印：张善孖："张泽"（白文方印），右下角。张大千："张爰之印"（白文方印），在题跋页左下角。

品相：蛀洞使得画面题款的倒数第二个字有一部分难以辨识。

两朵边缘皱的鸡冠花悠闲地晃着头，它们的叶子如羽毛般在风中摇曳。动人的花蕊以浓墨点成。渐明的墨色引导着视线由叶上溯至花。对鸡冠花的再现，所表达出的是一种桀骜不驯的自由：先用淡墨染，再迅速上较浓的墨，花冠部分则以水平运笔再加上转笔画出。落墨的形态，由"偶然性设计"来完成。这支笔在描绘形体时如此流畅无碍，似乎不受任何规矩和技法的限制。

叶片墨色过深和叶片布局混乱是摹本的两大缺陷。叶的墨色与花过于接近，好像要与它们竞争似的。至于书法部分，摹本成功模仿了倪瓒风格（或其变形），但就像画叶片那样，每一笔都浮于纸面，而且折笔和弯勾都写得太生硬而过于夸张了。

石涛用两行字题了一首五言诗，借用鸡冠花的外形表达了一种幽默的意境：

红紫两相杂，风飐翼鸣走。山童睡起痴，取作扫尘帚。

石涛在此画上对墨的精妙运用，可以与方闻藏《山水》册页中的菊花进行对比。石涛很少画鸡冠花；莲花、梅花、水仙和菊花则在他的画中经常出现。他笔下的鸡冠花有明显的创造性，既没有用平涂，也没有用勾勒。他通过飞白技法，利用纸面表现出了纹理和体积感。这完全是他的即兴创造。

吴肃公（对比第三开题跋和图20-3）也在画上以同样幽默的笔调用行书写了一首七言诗。在八开册页的五位题跋者中，唯有吴肃公留下了日期——1695年，我们也因此才得以推断石涛创作此画册的时间。吴肃公打趣的地方在于利用了"鸡冠花"的字面意思。

望之如木堪谁冠，怪底闻声未有时。春日繁华无汝分，尊前刀几不须猜。

右四十年前咏鸡冠花诗，警句也。忆书之。

落款：晴叟吴肃公，乙亥夏月。

钤印：落款后有两方，"吴肃公印"（白文方印）和"晴嵒"（朱文方印）；题跋之前有一方，"街南"（白文长方印）。

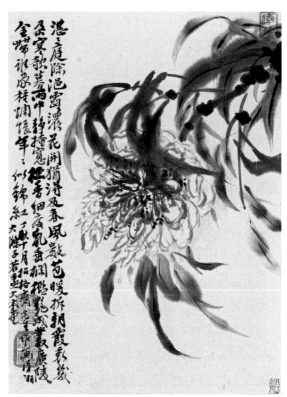

图20-3 清 石涛 《黄山》册页（第五开题跋）
（左）1696年，程京萼题跋；（右）吴肃公题跋
其上两方印章，与本册页第三开印章相符

图20-4 清 石涛 《丁秋花卉》（第一开）
1707年 现为台湾石头书屋收藏

第四开：芙蓉花

水墨设色纸本

画家落款："石道人，济"

画家钤印："苦瓜和尚"（白文方印）

鉴藏印：张大千："大风堂"（白文方印），画面左下角；"张爰"（白文方印）和"大千"（朱文方印），题跋页左下角。

品相：画面上有小蛀洞带来的损伤；题跋页第三行的倒数第一个字和题跋者的印鉴有些缺损，但印鉴尚可辨识。

前几开中"无拘无束"的笔法，在这朵芙蓉花中表现得淋漓尽致。不过，形式上虽自由，却没有违背绘画的基本原则；不仅如此，在色调、线条和晕染等方面甚至更加精研。

芙蓉张开的花瓣未用墨线勾勒，而是先由淡粉色以"没骨"法染成。之后，趁纸面尚湿，用一支半干的笔在此区域中描出花瓣的脉理，同时表现出花瓣的柔软和弹性。画叶子的方法却正好相反：先用粗笔以遒劲的笔法平写；再用绿色在墨色上染出层次。画花蕾和它们柔软的花萼，也是用类似的方法，以墨先描出轮廓，再设

色，以统一墨色并丰富画面。

在这一开中，石涛展现了将色染当作构图元素的观念。在他的作品中，很少见到平涂，有则必有墨线环绕。他用设色，常常是为了表现在空间上弯曲的形体，为此还要用上墨染和墨线。要体会这种渲染（无论是墨染还是色染）的充分效果，我们可以参看他在1707年末的《丁秋花卉》册中第一开"白牡丹"[1]（图20-4）。这幅画中，下垂花朵的侧影因竖写于左侧的题款而获得视觉上的平衡。一般而言，人们所见的石涛芙蓉花大多都是没有轮廓线条的；[2]因此这一开的技法不同寻常。色染区域和漫布的墨线很好地表现出了由此而生的精致感。

用来评价画面色彩及其所蕴含感情的，是一首写在页面左边的五言诗：

> 临波照晚妆，犹怯胭脂湿。
> 试问画眉人，此意何消息。
> 钤印："苦瓜和尚"（白文方印）

芙蓉花娇弱的美感同样反映在石涛所选择的字体中。他用的是常见于早期作品中的（比如1673年八开册页中的题款）、以"颤笔"书写的拉长版"行楷"。在这里，笔画中那些飘逸的线条，不仅表达和揭示了他对黄庭坚笔法的向往，同时也体现出他已经成为了一位成熟的书法家。而在石涛早期书法中所常见的一些线条上的浮躁特性，这时已经完全看不到了。

摹本中的色彩对比更强烈，并且花瓣和花蕾画成了平面状。花瓣上的平行线条揭示了临摹者的性格，它们不像原作中那样略成放射状地散开，而且直接用粗线画出，全然不顾线条与花瓣曲面之间的关系。临摹者的笔在通过色染区域时动得太快，以至于笔下干燥呆板的线条完全不能像石涛所画的那样浸润开。

在书法部分我们看到，临摹者误以为既然原作中充满个性的笔法有些怪异，那么自己也就可以胡来了。比如说与真迹相比，第十一个字"试"，明显就是用力过猛而过于夸张了。

画芙蓉花的这幅画引出了最长的赞词。汪遂于写了两首五言律诗。它们占据了纸面的整个上半部分，连起来共十一行，是用较工整的行草写成：

> 荣瘁随朝暮，偏宜载酒来。偶逢名士过，况对好花开。秋水吟沙岸，红云映客怀。美人妆不及，玉露莫频催。

[1] 这是美国的一个私人收藏；参见《石涛的绘画》，图录第43页，第一开，第182页。

[2] 比如纽约莫尔斯（Morse）收藏中的《芙蓉荷花图》（同上书，图录第42号，第181页）；标为1677年至1678年的《芙蓉图》，选自《苏轼诗意》册，黄平昌收藏（见《石涛书画集》卷六，图版138）；或台北张群夫妇收藏的十二屏（日期为1693年至1694年）的第五屏（见《苏苑遗珍》卷四，图版27）。

第二首诗自右数第五行的第二个字开始：

闻道芙蓉馆，仙人十二楼。曼卿工作赋，西子倍含愁。初日三竿上，晴霞四望浮。前村黄叶路，惨淡半天秋。

□梁张亦崖招赏芙蓉，旧作二首，因书册上。

落款：老渔，汪遂于

钤印：题跋前有"予予"（朱文连珠圆印）；落款后有"遁于荒野"（朱文方印，一字损不能辨识）和"东漪学者"（白文方印）。

第五开：陶渊明像

水墨纸本淡设色

画家落款："苦瓜和尚，济"

画家钤印："老涛"（白文长方印）和"原济"（白文方印）

鉴藏印：黄燕思："臣父"（朱文小方印）和"燕思"（白文小方印），在题跋页左下角。张善孖："善孖心赏"（朱文方印），在画面右下角。张大千："藏之大千"（白文小方印），在画面左下角；"大千居士"（朱文方印），在题跋页左下角。

一人身着长袍，伫立于画中偏左的一侧，在几缕柳丝下向上凝视着。他手握一丛菊花放到鼻子下，神情半是紧张、半是专注，似乎生怕错过了花儿的香味。因为这柳树和菊花的关系我们认出了他：诗人陶潜。石涛的两行长题与竖直的柳树树干正好对应。他的诗作是：

采采东篱间，寒香爱盈把。人与境俱忘，此语语谁者。

石涛此作化自陶渊明的一首名诗：

结庐在人境，而无车马喧。问君何能尔？心远地自偏。采菊东篱下，悠然见南山。山气日夕佳，飞鸟相与还。此中有真意，欲辨已忘言。[1]

画家没有画山，但人物抬头向上凝视的姿态暗示了山的存在，因此也再现了原诗中的意境。

石涛先用干笔轻蘸淡墨勾勒出人物，再加上一层半干的浓墨来描绘身形。毛笔在纸上拖得很重，使墨渗入纸内。如此一来，衣物的质地和重量成功地显现出来，

[1] 陶潜的《饮酒》，第五首，英译文选自Eric Sackheim, *The Silent Zero in Search of Sound ...: An Anthology of Chinese Poems from the Beginning through the 6th Century* (Tokyo, 1968), p. 118。

甚至还暗示了人物潜在的动态。完成头部形态的转笔看似漫不经心，实则匠心独运，与本册第三开"鸡冠花"中花头的画法如出一辙。

石涛的作品中很少有单独的人像。这是画得最好的一幅，它既描绘了人物的姿态，又成功捕捉到了人物的心理状态，对人物存在感的呈现完全可以与著名的南宋画作《李白行吟图》（图20-5）相提并论。

树干同样是有意用粗笔在纸面上重重拉成，其中一枝用石青染成。再于头顶上加上几条柳枝，我们终于有了"五柳先生"——一处有趣的布景。柳叶用极小的圆笔画出，这与石涛同时代的画家朱耷很相似，后者也能用最少的形式去表达最完美的效果。

对临摹者而言，这些柳叶最伤脑筋。他牺牲掉了人物的重量感和质感，以求实现真迹中的"飞白"效果，为此他用笔滑过纸面。更重要的是，人物的头部丧失了心理上的感情强度，并且失去了与脖子和躯干之间的有机联系。这一处理手法的弱点一再出现于他所画的柳枝中，使其看上去如几缕蓬松的乱麻。

两画之间的对比切实展现了线条在表现形质、重量和体积时的力量。两者绘画水平的显著不同，让我们特别注意到画家表现特定形体最本质部分时的功力。仿作在这种时候最容易被认出来，因为其与人物的表现直接性关系最明显：我们会与画中人物"产生共鸣"，并本能地想到身体各部分之间的关系。因此，相对于描绘那些非人的花草等对象，在此我们能更加明显地察觉到临摹者在描摹有机形体时的失败。

对页上的题跋，是用汪洋恣肆的草书写出的八字对句：

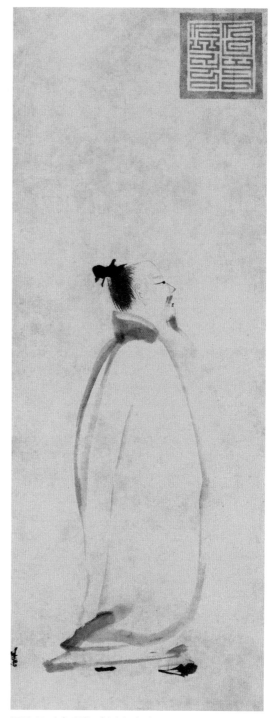

图20-5　南宋 梁楷 《李白行吟图》
立轴 纸本水墨 东京国立博物馆藏

渊明在焉，呼之欲出！

此处并无落款，但从其书法风格中可以认出，这些字与第一开和第六开上题跋出自同一人：黄白山。

第六开：二童鹞戏

水墨纸本

画家落款： "小乘客，济"

画家钤印： "释元济印"（白文方印）

鉴藏印： 张大千："大千好梦"（朱文长方印），左下角；"张爱之印"（白文方印）和"大千"（朱文方印），题跋页左下角。

两个小孩在一座拱桥上玩闹。较小的孩子在舞蹈般地嬉戏，而较大的正用线牵着他的宝贝——一个拖着长尾巴的蝴蝶风筝。这一次，人物和拱桥同样也只用两种墨色（淡墨和焦墨）画成。孩子的打扮、发式和衣服都以概括性的方式画出，透露出画面上洋溢的欢乐气息。

石涛的作品中很少见到孩童。对这两个孩子的描绘与前一开里对陶渊明又爱又敬的再现迥然不同，但用双线和两重墨色描绘人物的作画方式却是相似的。在描绘方面，石涛对形式和内容的相互结合分外敏感，因而调整了他的绘画技术和手法。在这里，他所表现出的情绪就如同那飞舞的风筝一样，轻松而明快：

> 我爱二童心，纸鹞成游戏。取乐一时间，何曾作远计。

这首诗正好显露出此画上所传达出的情绪。

当我们将目光转向临摹者所绘的小人时，竟然有些惊喜。李瑞奇相对成功地临仿，要归功于真迹中简练的形式和技法——这让此画较为容易模仿。此外，敏捷和轻巧的笔法也正好是临摹者自己作画时的技术特点和笔法特征。

至于本开中的书法部分，其墨色充满了具有表现力的层次变化，这同样可以在石涛大幅立轴《庐山观瀑图》的题款中看到。不过，这里的题款融合了他自由和工整的两种风格，并显现出与画面内容的联系。在摹本中，临摹者又一次将真迹的个人风格演绎得过于夸张：弯钩和折笔似乎要脱离字体，而且从"计"字最后一竖的不平衡线条中，也可以看出他持笔时偏向一侧的老习惯。

题跋者依旧是在之前题字的黄白山：

> 布衣平步上青天，何异儿童放纸鸢。
> 忽落泥中逢残断，争如不被利名牵。
> 偶感题此。
> 落款：白叟
> 钤印："黄生之印"（朱白合文方印）

第七开：松下芭蕉

画家落款："石涛"

画家钤印："苦瓜"（白文长方印）

鉴藏印：黄燕思："研旅"（朱白合文印，一圆一方连珠小印），在画面右上角。张大千："张大千"（朱文小方印），在画面左下角；"昵燕楼书画印"（朱文长方大印），"大千"（朱文方印）和"张爰印信"（朱文方印），此三印都在题跋页左下角。卢南石（生平未知[1]）："卢南石鉴藏章"（白文大方印），在题跋页左下角。

由于刻画芭蕉叶线条的笔法在技法上与篆书很接近，本开可以说这是八开中最具"书法性"的一开。画家紧握着一枝竖直的钝笔，在来回扭转之间巧妙地改变压力和方向，从而使每一笔都具有一种既圆润又立体的效果，正所谓"如锥画沙"。这种效果同样可以在第五开的柳树枝条上见到。

在画面中，书法的技巧同样也起到了创造戏剧性和亲密感的作用，而正是这一点让该画在石涛的小尺幅作品中脱颖而出。我们再次见到，先是淡墨的线条，紧接着是浓墨勾勒，它们画出了植物的骨架，同时也让芭蕉叶弯曲和重叠的部分更加突出。石涛采用了他非常拿手的点染技法，在叶子表面及周围空间用淡墨染了数层，以创造出一种错综的、生机勃勃的感觉。石涛自己也觉得，墨染似乎有某种能让线条充满生气的神奇效果。他的题款就写在一旁：

> 恼杀一枝干秃笔，墨香补就翠阴浮。

戏剧性和亲密感是通过一种可以被称之为"景深封闭"的构图原则来实现的。前景中的元素（比如两片芭蕉叶）被放得非常靠前，而且还被画框切去了一部分。它们封闭了空间，并造成一种凸出的效果，从而将视线导向深处。其他不在前景中的元素则安排出一种向深处退去的感觉，或者像这幅画中那样，处于无可测度的空间之中。

在摹本中，那些在描摹孩童时帮助了画家的笔法特性，现在却导致了构图的扭曲。临摹者忽视了墨线的丰富层次，结果造成所绘形体缺乏纵深感和重量感。同时，由于他只在松树和芭蕉上进行了一些散乱的墨染，导致形式呆板并且使得整幅作品了无生气。

与这页画相伴的，是李国宋用楷书写成的一首五言诗：

> 芭蕉垂败叶，忽向纸上生。
>
> 夜窗灯下对，飒飒闻风声。

[1] 译注：卢荫溥（1760—1839），字霖生，号南石，清乾隆年间人，纪昀《阅微草堂笔记》中引用卢南石所云。

落款：大邨李国宋

钤印：在题跋前有引首印"嬴隐"（白文长方印），在落款后有"大邨李"（白文方印）和"臣国宋印"（朱白合文方印）。

第八开：荷花

水墨纸本

画家落款："苦瓜再写青藤道人语"

画家钤印："原济"

鉴藏印：张大千："藏之大千"（朱文长方印），在画面页；"蜀郡张爰"（白文方印）和"三千大千"（朱文方印），在题跋页左下角。

品相：荷花上层花瓣可见蛀洞，题款的第三、四行，以及石涛印鉴中有些字已经受损，但仍可识读。

本开是整本册页的终幅。用淡墨扫出几条弧线，花瓣就成型了；几根线条再加上有劲的墨点，花蕊也有了。花茎由淡墨画成，趁着纸面未干，添上一些墨点，造就了一种斑驳的观感。前景中有三片展开一半的水生植物的叶子，两丛水草护在这一团叶茎的两翼。这些叶子和芦苇，都是用柔和的墨色和圆润的篆书笔法画成的。底部几处轻轻的点染衬托出白皙的花瓣，并造成了这一环境空间中的纵深感。一朵清新芬芳的荷花出现在眼前。仅用了浓淡两种墨色，画家就展现了一系列的变化，每一笔都表现出花儿的活力。

在左边，石涛将一首七言诗写作四行。他提到，这首诗的原作者是徐渭（见第二开的题跋）：

> 一瓣真成盖一鸳，西风卷地仅能掀。
> 花枝力大争狮子，丈六如来踏不翻。
> 苦瓜再写青藤道人徐渭语。
> 钤印："原济"（白文方印）

第二开题跋的作者同样也提到石涛与徐渭之间的紧密联系。石涛所画荷花的潇洒与力量，在他所写的字中同样明显。他采用行书来抄录徐渭的诗。苍劲有力的书法同样充当了构图上的平衡物，与极其不对称的图画本身相互协调。徐渭经常将上述结构原则运用到自己的作品中，即将图画中的各种元素在纸面一侧排成一条，去环抱自己的题款。石涛在其他类似题材的作品中同样采用过这样的原则，或许是受到了徐渭的启发。

在李氏仿作中，用墨的质量是最令人失望的一点。叶片和水草都丧失了它们原有的光泽，而荷花的花茎则被简化成了一连串墨点。尽管背景已用淡墨渲染，但依

旧缺乏将空间感显现出来的对比。同时，渲染的方法也不得当。在真迹中，向前伸出的荷花花瓣看上去带着弹性，而在仿作中则只剩下枯燥的笔法，因而丧失了大部分表现力。在原作里，两瓣打开的花瓣是带有透视效果的，而临摹者却误会了这种形式，将两片花瓣的轮廓连接了起来，结果画出的是平面的图案。

吴肃公在题跋中献上了一首动人的七言诗：

> 六月炎风波欲绽，一亭香雪梦惧寒。
> 芳魂漂泊空濛里，不似春花满路残。
> 落款：晴道人肃公
> 钤印："不见是"（白文长方印）；在题跋前有"吴肃公印"（白文方印）。

虽然画作本身都没有标明日期，但与之相伴的题款中有一则包含着干支纪年，这或许可以提供一条线索。吴肃公在第三开上所题的"乙亥夏"，被傅抱石教授认定为1695年。不幸的是，我们并不知道吴肃公的生卒年。傅教授认为吴与石是同代人，却并没有提供更多的证据；[1]不过，好在1695年的断代还能用其他方式证明。

我们对其他五位题跋者所知甚少，但从题款的方式上看，或许可以推测他们都是石涛的同代人。这个推断得到了日本住友收藏[2]中一本石涛送给黄燕思（号研旅）的册页的强力支持，此画册的题跋者有三位与赛克勒册页相同：吴肃公（图20-3、图20-7）、黄白山（图20-2）和李国宋（图20-6）。对照看来，其书法、落款和印信，与赛克勒册页中诸人相一致。此外，住友册页中的第五开（上有吴肃公题跋，见图20-3）上，还留有另外一位题跋人程京萼1696年的落款。程京萼在同一册的第三页上也留有题跋。与住友册页中题跋的相互参证，为我们确定赛克勒册页中的题跋和日期提供了坚实的证据。

第二类证据是画中的鉴藏印。黄燕思是石涛的诗友并陪他游览了黄山。石涛常

[1] 《石涛山人年谱》，第77页。
[2] 十二开册页描绘了黄山的风景，未注明日期，但有两则题跋中有日期，分别是1696年和1699年。它们刊于《南画大成》，续卷一，图版158—169。两本册页中的题跋对比如下：

	赛克勒册页	住友册页
第一开	黄白山	黄白山（158）
第二开	（?）祖命	五养度（159）
第三开	吴肃公，标明1695年	程京萼（160）
第四开	汪遂于	程京萼（161）
第五开	黄白山	吴肃公和程京萼，标明1696年（162）
第六开	黄白山	（?）居，标明1699年（163）
第七开	李国宋	卫老（164）
第八开	吴肃公	黄白山（165）
第九开		吴肃公（166）
第十开		商齐（?），（167）
第十一开		李国宋（168）
第十二开		徐庶和赵庞（169）

图20-6 清 石涛
《黄山》册页（第十一开题跋）
李国宋题跋

图20-7 清 石涛
《黄山》册页（第九开题跋）
吴肃公题跋

图20-8 黄燕思钤印：
（上）清 石涛
《人物花卉》册（第七开局部）
（下）清 石涛
《黄山》册页（第五开局部）

常选择用黄燕思的诗句来评点自己的画作。[1]住友册页题跋中的语气和措辞显示，石涛和黄燕思是同辈人，而且题跋时都还活着。赛克勒册页第五开和住友册页第五开（图20-8）上的一对小鉴藏印（"研""旅"，一枚朱文圆印，一枚白文方印），也为两人的关系提供了强有力的证据。这些印都是黄燕思的，而且同样的印信也出现在赛克勒藏本第五开的题跋页上。

从这些证据中，我们或许可以推测，赛克勒册页和住友册页中的众多题跋者都是黄燕思的朋友（可能同时也是石涛的朋友），因此有机会将自己的题跋和印信留在这两本册页上。如果推测正确，那么根据石涛卒年可推断，之前的干支计年应该是1695年，而这本册页是在此年夏天之前的某个时间画成的。

[1] 参考他的《绘黄燕思诗意》册（庄申、屈志仁，《明清绘画展览》，第49号），共展出十八页，1701年至1702年。

第二十一号作品

李瑞奇

（约1870—约1940）

江西临川，后至上海

临石涛人物花卉

普林斯顿大学美术馆（68—193）[1]

八开册页　纸本水墨　偶有设色

22.9厘米×17.4厘米

年代： 约完成于1920年。

画家落款和钤印： 所有落款和钤印都是对前一册页上石涛原作的精确临摹。

鉴藏印或题跋： 无

书页和册页题签： 张大千（详见下文）。

来源： 张群，中国台北

出版： 方闻，《一本中国册页及其摹本》，第74—78页（第一开和第五开有图），第94页（收藏目录）；《亚洲艺术档案》，第12卷（1969—1970），第85页（收藏目录）。

这是一册对第二十号石涛真迹进行逐笔临摹的复制品，张群先生的老友张大千曾在其外题签：

> 石涛人物花卉册，筠厂师叔临本，岳军先生所贻。
> 落款：爰（张大千）
> 钤印："张"（朱文方印），"爰"（朱文方印）

张大千在内签的题词为："石涛人物花卉册，筠庵先生抚本。"其中提到的先生是李瑞清（号梅庵）之弟李瑞奇（号筠庵），他被认为是这本册页的作者。李瑞奇的确切生卒年未知，但是据说他逝于第二次世界大战初期，享年七十。[2]他是一位极富天才的文人士绅，但是并没有从事任何专门职业。他好像偶尔会通过临摹知名画作来展示自己精湛的绘画技艺。不过，他并不被认为是一个造假者。在他为取乐而作的作品中，这本册页并非唯一现存的临摹之作。遗憾的是，关于这位艺术家我们所知道的仅此而已。

这份摹本的质量相对较高，因为原作的细节和一些丰富的情绪（第二开和第六开，尤其是后者）都被摹绘出来了。其艺术水平远远高于其他一些仿制品，例如第十九号作品中的石涛《探梅诗

[1]　方闻教授夫妇捐赠，以向赛克勒博士致敬。

[2]　来自张大千的口述。

张大千题签：（左）外签；（右）内签

《画图》手卷的现代摹本。完成这份临本所需要的精确性和对技艺的控制力，展现出李瑞奇相当高的绘画天赋。除了少量运笔习惯，他几乎没有显露出自己的艺术个性。显而易见的是，他有能力使自己的创造理念完全顺服于其临摹对象。在这个方面，李瑞奇和张大千不同。张的艺术表现在其摹本中是具有支配性的，而李却极少对其摹本有创造性的偏离。

李瑞奇似乎同时具有鉴赏力和自制力。例如，石涛的钤印被细致地仿制。李并不被伪造"新鲜的"和"未知的"钤印的冲动所诱惑，而对《探梅诗画图》的两位临摹者来说，这种诱惑是无法抗拒的。他也并未在画上留下一系列知名收藏家的钤印以提升其价值。这种克制力和品质（如在刻印中显示的那样）在文人仿造者中（见第二章）很有代表性。在艺术趣味和知识上都受到其兄李瑞清的影响，李瑞奇有这样的鉴赏水平并非意外。李瑞清是晚清和民国早期上海最知名的书法家和收藏家之一。在他的学生中，张大千无疑声誉最隆，但李瑞清的影响也可以从比张大千年轻的书法家身上看出来。我们也期待将来的研究能够发现李瑞奇的其他作品。

除了鉴定出"仿冒者"的身份以外，张大千的题签之所以珍贵，还有其他原因——它们表明了传统中国鉴赏家对临本的态度。在张所题的内签中，他使用了"抚本"一词，而非传统的"临本"或"摹本"，来描述仿制的过程。"抚"的意思或许是亲切和轻轻地触摸，或者，在这个语境下，意味着"弄清楚"。所以这是一种赞扬和对临摹者匠心的描绘，这种暗示表示题跋者或收藏者能够因为其自身价值而欣赏临本，并将其看作艺术复制品的代表。因此这本册页是鉴赏家的摹本。那些偶一为之或者将临摹作为娱乐的鉴赏家们会逐页、逐笔地研读这本册页，还会对画家在不同画面上的得失发表评价。我们可以想象，这样一个具有艺术素养的艺术爱好者团体同时收集了原本和摹本，他们就可以对后者在解决那些极具挑战性的技术性或表现性难题时所取得的非凡成就和所采用的方法，表示惊叹或不赞同。

因此，这份摹本的精美品质将其置于一个与其他摹本完全不同的类别（参见第十九、二十八号作品和其他在相关比较中的引用）。它教会我们在一个更加精密的尺度上去预估和辨别"品质"概念的视觉效果。

第二十二号作品

石涛

（1641—约1710）

野色

纽约大都会艺术博物馆　赛克勒基金购买

（1972.122.a—1）

十二开册页（十开为纸本水墨设色，第四、九开
为水墨）

27.6厘米×21.5厘米

年代：无，大约完成于1697年。

画家落款：除了第五开之外，每开均有。

画家题跋：每开均有。

画家钤印（每开均有，共十一枚）："清湘老人"
（朱文椭圆印；《石涛的绘画》，图录第18号，未
列出），第五、六、九开；"半个汉"（朱文方印；
《石涛的绘画》，图录第57号，未列出），第二
开；"苦瓜"（白文长方印；《石涛的绘画》，图
录第43号，未列出），第二开；"游戏"（朱文椭
圆印；《石涛的绘画》，图录第110号，未列出），
第二开；"前有龙眠，济"（白文方印；《石涛的绘
画》，图录第9号，未列出），第三、七开；"清湘
石涛"（白文长方印；《石涛的绘画》，图录第22
号，未列出），第四开；"释元济印"（白文方印；
《石涛的绘画》，图录第74号，未列出），第一开；
"瞎尊者"（朱文椭圆印；《石涛的绘画》，图录第
29号，未列出），第六、十一开；"赞之十世孙阿
长"（朱文长方印；《石涛的绘画》，图录第95号，
未列出），第八、十二开；"老涛"（白文长方印；
《石涛的绘画》，图录第50号，未列出），第十开；
"粤山"（白文方印；《石涛的绘画》，图录第108
号，未列出），第十开。

创作地点：江苏扬州大涤堂（见第十二开）

鉴藏印：

景其睿（字剑泉，1852年讲十）。"景氏珍藏"
（朱文方印），第九开；"剑泉珍赏"（朱文方
印），第七开。

张大千（十六枚钤印，除了第九开以外，每开均
有）："张爱之印"（白文方印），第五开；"别时
容易"（朱文方印），第一、二开；"大千居士供养
百石之一"（朱文方印），第三开；"张爱"（白文
小方印）和"大千"（朱文小方印，篆文），第四
开；"南北东西只有相随无别离"（朱文大方印），
第一开；"敌国之富"（朱文方印），第六开；
"张爱私印"（白文方印）和"大千居士"（朱文方
印），第七开；"球图宝骨肉情"（白文长方印），
第八开；"张爱"（白文，小方形带边缘）和"大
千"（朱文小方印，甲骨文），第十开；以"张爱"
（白文，方形带边缘）和"大千玺"（朱文方印），
第十一开；"张爱"（朱文方印）和"大千居士"
（白文方印），第十二开。

品相：良好

来源：大风堂藏

出版：《石涛画集》，第59号（第二开插图）；郑拙
庐，《石涛研究》，图版22（第二开插图）。

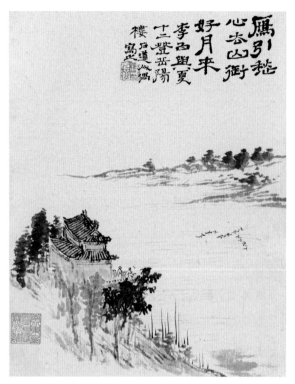

第一开: 雁去月来

第二开: 野人馋芋

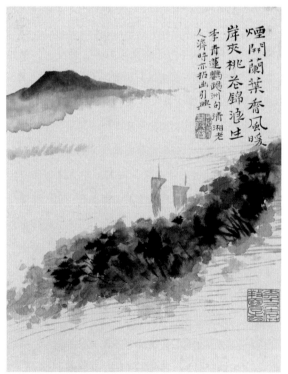

第三开: 岸夹桃花

第四开: 败叶疏枝

第五开: 仰面观鸟

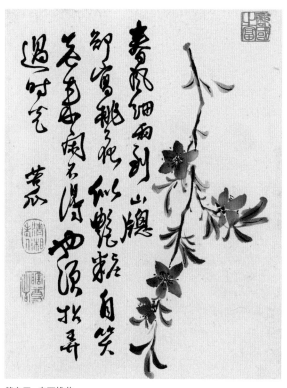

第六开: 春雨桃花

第九开: 湖雁人来

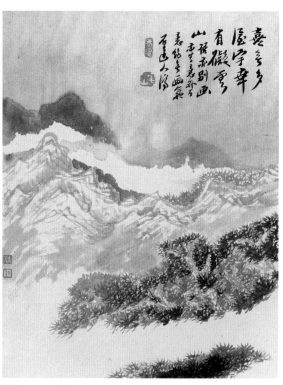

第十开: 碍云山气

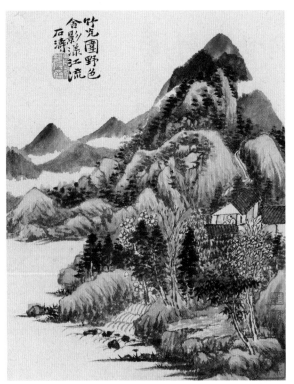

第七开: 野色舍影

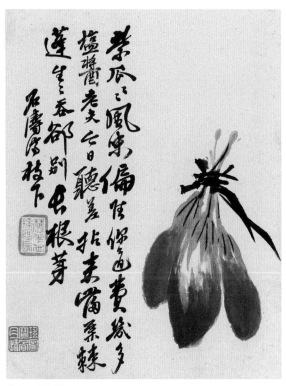

第八开: 紫瓜枝下

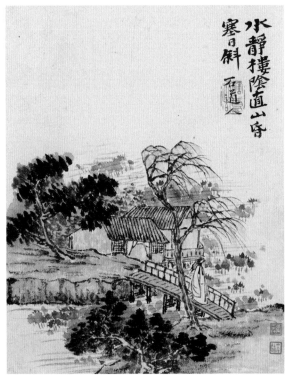

第十一开: 日斜水楼

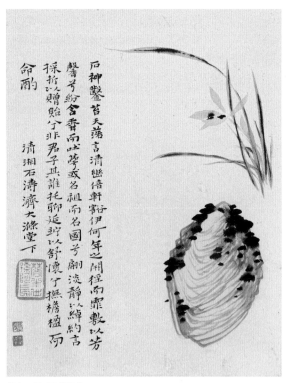

第十二开: 石苔清幽

　　这本册页以广阔的题材和令人印象深刻的方式显示了石涛对多样主题和风格的掌控。无论在物象的构图、色调的选择，还是绘图或文字的才思和微妙之处，每页都有一些出人意料的地方。与这种感官享受相匹配的，是其品相之佳，色彩之鲜艳，所有这些都不免让人对其创作的精确时间提出质疑。不过，通过与石涛17世纪90年代真迹的认真对比，可以看到画中主题和技法的多样性，大胆和未经润饰的着色，线条的运用，以及书法的范围和活力都与其创作高峰期相吻合。直到18世纪初，他才克制自己的率直辛辣和感情共鸣。这种风格上的证据，以及他对落款和钤印的选择，表明此画大概完成于1697年。〔对这本册页及其中题诗的深入讨论，参见即将出版的纽约大都会艺术博物馆《石涛的野色》（*The Wilderness Colors of Tao-chi*）。〕

第二十三号作品

石涛

（1641—约1710）

致八大山人函

普林斯顿大学美术馆（68-204）
六开书法册页　水墨罗纹纸（未上浆，有精美的直纹，与第三十三号作品用纸相同）
18.7厘米×13厘米

年代： 无，大概完成于1698—1699年。
画家落款： "济"（最后一开，行书）
画家钤印： "眼中之人吾老矣"（白文大方印，《石涛的绘画》，图录第100号）
鉴藏印：
李宗瀚（1769—1831，江西临川收藏家和诗人）：[1]"淡而永"（朱文长方印），第一开的右边缘；"静娱斋鉴赏章"（朱文长方印），第一开的右下角。
刘运铃（活跃于19世纪中期，江苏苏州）：[2]"深柳读书堂"（白文方印），第六开左边缘中间，"小峰随□□画"[3]（朱文方印），第六开左边缘；"小峰审定"（白文方印），第六开左下角［小峰是常见名号，但刘运铨是这封信最有可能的收藏者。他的父亲刘恕（1759—1816），号蓉峰，是一位收藏家，王学浩的朋友，参见第二十九号作品］。[4]
欧阳润生（活跃于19世纪晚期，江西收藏家）："润生过眼"（朱文长方印），第六开左下方。

张大千："张爰"（白文小方印），"大千"（朱文小方印），都在第一开的右边缘；"大千好梦"（朱文长方印），第三开底部；"大千供养百石之一"（朱文大方印）、"不负古人告后人"（朱文大长方印），都在第六开书家落款左侧；"球图宝骨肉情"（白文长方印），第六开左上角；"南北东西只有相随无别离"（朱文长方半印），第六开左下角。
未知所有者（大概在张大千以前）："玉台欣赏"（朱文小方印），第一开右下角；"逸品"（朱文长方印），第六开右下角。

品相： 良好，书页上有一些泛黄。
创作地点： 江苏扬州大涤堂
来源： 上海李瑞清及大风堂藏品
出版： 见文末。
其他版本： 张大千的现代摹本，1928年和1961年（见下文）由永原织治出版，纸本水墨，25.5厘米×81厘米。

[1] 见孔达、王季迁，《明清画家印鉴》，第547页。
[2] 见《中国名人画家人名大辞典》，第664页。
[3] 校注：似是"小峰随身书画"。
[4] 关于刘恕，见孔达、王季迁，《明清画家印鉴》，第617、713页前后；以及《中国名人画家人名大辞典》，第664页。

第二开

第一开

第四开

第三开

第六开 第五开

在中国，长久以来诗人、画家、书法家的信件或临时的笔记草稿，都会因其美学价值和文献价值而被收藏。保存了石涛手迹的一份诗稿和一些私人信件也就这样流传到了今天。石涛《致八大山人函》之所以是其中最为珍贵的遗存之一，不仅仅是因为其本身所具有的艺术吸引力，还因为其中所记载的宝贵自传性信息、他与画家朱耷的关系，以及它为石涛的生年定为1641年提供的部分证据。

信中的书法是石涛典型的日常书写风格：对他而言这是一种非正式的、流露本性的书写方式。在写信时，他不但关心其视觉效果，同样也关心信的内容（他无疑是在构思之后才下笔），因为收信人是他的远房堂兄朱耷——另一位流亡的前明皇室后裔。关于这封信的晚近历史能追溯到"石涛热"的发轫期。该信是通过书法家和石涛作品重要收藏者李瑞清的个人努力于1920年在上海被发现的，而李也在同年去世。后来，此信转入了李瑞清的学生张大千手中。1926年，一份不完整的抄本由桥本关雪出版（未附照片）。[1]1928年，第二封内容相近的信也在日本由其收藏者

[1] 见方闻，"Reply to Professor Soper's Comments on Tao-chi's Letter to Chu Ta", p. 353。后来桥本本造成了很大的疑惑，因为它与赛克勒藏本几乎一样，但有一句话不同："向承所寄太大，屋小放不下"（真迹第24—25行），据说这句话因"无法辨识"而被删去。这导致有些没有见过赛克勒或永原藏本的学者设想此信有三个存世版本。正如方闻所言："这一关键性缺失明显示了向桥本提供（不完整）信件者的阴谋"（同上所

永原织治出版，但在两处关键的细节（两位画家的年龄）上与第一封信有差异。这两封信引发了激烈的争论（详见文末对此争论的文献汇编）：这不仅进一步增强了在日本方兴未艾的对石涛生平及作品的学术兴趣，或许同时也开创了一个艺术史批评的新时代。

一封由石涛亲手写成的信属于原始文献。其权威性高于一切印刷文件或记录：它不但能与其他的原始文献互相参证，而且其物理属性和书法风格也可以用来与其他被认定是真迹的作品进行参照。在对任何一个单独作品作出判断的过程中，将一位画家全部作品作为一个有机整体是最为重要的，这一方法在本书中已经强调多次。确定石涛生平行止的年代问题是不可能孤立地得到解决的：它既不能单单靠文献资料的证据，也不能仅仅通过争辩这一封或是那一封信件的真伪来解决。要解决该问题，还是要靠对艺术家生平信息证据网的考察，以及对其他真迹中书法和绘画风格的研究，同样也要靠对石涛可能的仿冒者的风格进行研究——这是卓有成效的途径。因为我们对石涛生平所知有限，我们需要一种更具综合性的方法，这种方法也体现出我们在艺术史领域中所取得的进展。关于石涛，并非所有的生平问题都已经得到解决，还有许多领域不为人所知，但这些困难并不妨碍学者们认定那些高水平的真迹。恰恰相反，只要我们能切实有据地、谨慎小心地增加石涛作品真迹的范畴，那么对这些作品的恰当阐释或许终有一天能为我们解开石涛生平中的一些谜团。

本文将不再进行文献综述，对此感兴趣的读者可以参考方闻1959年和1967年的两篇文章，以及吴同的文章和编年材料，它们是这个复杂题目最为扼要的解释。在这里，我们希望通过聚焦于视觉证据来支持他们的观点，并进一步分析石涛的书法风格和书信格式，以及永原本伪作的书写风格和其他生年考据的错误根源。

石涛能驾驭一系列书法风格（见第四章）。虽然他在写信时常常使用随手写的行书，但这种形式同样也可以在一些高品质的真迹中见到——比如日本住友收藏的《黄山八景》中的第八开、1696年《清湘书画》卷中的第五、六、八到十一段，还有约1697年的《庐山观瀑图》的五行题跋。从这些真迹中选取的书法展现了在字的基础结构以及在写相似部首时毛笔移动轨迹的绝对一致性（见图23-1）。尽管在这些作品的年代、材质、尺幅、书体和题款意图都不尽相同，但其形式之间的呼应关系令人印象深刻，其书风的一致性是它们彼此相连的重要纽带。

石涛书法的主要特征，是一种圆润而强调提按的写法，这源自他的隶书。这样一种最基本的节奏统摄着他对粗细笔法的调度，创造出在整体印象和具体笔画上都充满活力的书写风格。粗细笔法的变化常常发生在一笔之内，而非在一字之内或数字之间。如果粗看一页或几行这样的书法，我们会看到字体大小起伏不定，每个字

引）。此人很有可能就是张大千，赛克勒所藏信件当时的拥有者，而他又在非常巧的时候制造了永原本信件和朱耷的画，从而导致这件事更加扑朔迷离。如果真是这样，那么桥本移去这句话的原因就算是找到了。

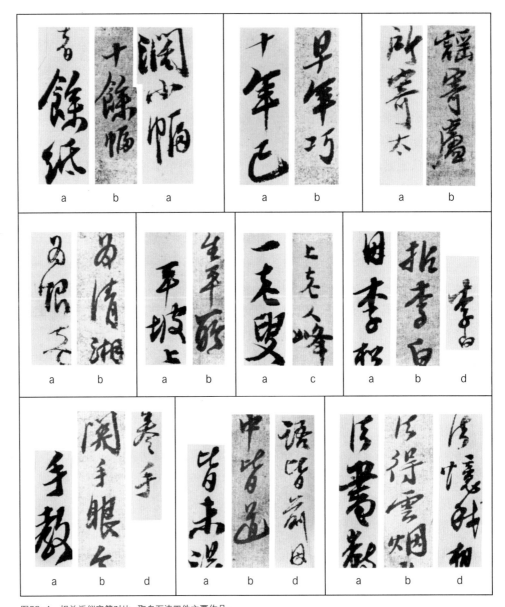

图23-1 相关近似字符对比，取自石涛四件主要作品：
a赛克勒藏《致八大山人函》；b《庐山观瀑图》；c《黄山》册页；d《清湘书画》卷

都有一条横轴而且都一致地略向右上方倾斜，还有一股纵向的推力和紧张感，使字在空间中向下延伸。这样一种整体结构在《庐山观瀑图》（参见第四章图12）的题跋中表现得最为充分：单个的字呈相似的立柱型结构和一种高长的字形，这使它们排列得十分紧凑又看上去很舒服。

石涛的一些书信（图23-2至图23-7），以及重要的1701年《庚辰除夜诗稿》（图23-8）代表了一种风格相似但在形式上略有不同的写法。就像我们曾用作比较的绘画作品那样，这些作品也早已被确认为真迹，所以也可认为它们是验证石涛书法的试金石。在这些例子和赛克勒本中，无论对于单字还是字群，无论是称谓格式还是落款，石涛都试图尽力保持字体框架的一致性。下面我们将指出这种一致性的特征。

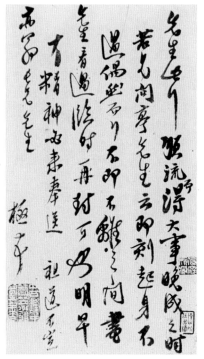

图23-2　清 石涛 《致亦翁先生信函》
藏处不详

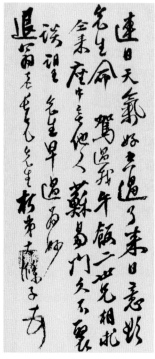

图23-3　清 石涛
《致退翁先生信函》 藏处不详

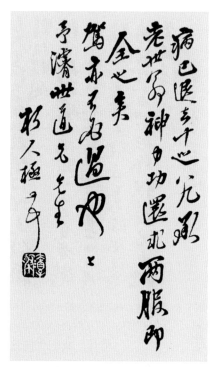

图23-4　清 石涛 《致予滰先生信函》
藏处不详

图23-5　清 石涛 《致慎老大仙
信函》 普林斯顿大学美术馆藏

图23-6　清 石涛 《信函〔昨晚〕》
普林斯顿大学美术馆藏

图23-7　清 石涛 《致天根道兄信函》 藏处不详

　　就格式而言，永原本不像真迹，这不仅是因为其书写质量不高，还因为其存在着一些更为客观的问题（如格式、落款、对收信人的称呼）。这方面的缺陷已经大到让人怀疑其是否是真迹，从而导致其内容也显得不那么可靠。我们应就上述证据讨论这一问题，并借助一些可参考的材料来查证仿造者身份。

　　必须承认，永原本的书写者所写下的也是一幅杰作（图23-9）：一瞥之下，我们仿佛从中看到石涛笔法中那种习见的自由和率性。还有数个单字，仿得几乎惟妙

图23-8　清 石涛 《庚辰除夜诗稿》(局部)　1701年2月7日　纸本水墨　上海博物馆藏

惟肖。我们要向这位在赛克勒本（毕竟，当时这还是他的收藏）中沉浸了无数个小时的大师致敬。正如方闻所言，他仿冒的这幅作品是如此出色，模仿了那些最显著的特征且抓住整个作品的精神气质：那股冲劲和闯劲。方闻已经指出永原本文字内容的问题。[1]我们在这里要指出的是，两个版本特征的区别是如此之大，以至于它们不可能出自同一人之手。只要仔细观察，这些不同就越来越显著。

永原本的作者在运笔时，并非有节奏地提按，而是在进行一种对角线的或侧滑的运动，将笔在纸面上从一侧拉到另一侧。书家[2]手臂和肩部完成的动作十分迅疾[3]，与石涛手腕和指头上的动作特征有所不同。数条线之间的墨色变化极为丰富，字体大小变动不居。但如果仔细审视，会发现这些变化并不是由习惯性的运笔节奏起伏而带来的；与此相反，永原本中一字之内的笔触在粗细方面惊人的一致。与石涛作品不同的是，其墨色随笔画的粗细而改变，要么全字皆浓，要么全字皆淡。与石涛相比，其反差形式不同而且过于夸张。施加于毛笔的压力是强制性的，是有意识地放轻或加重，这与石涛的节奏感很不相同。这种单一笔画趋同的现象，是篆书的典型风貌——我们认为这也是永原本作者最基本的书写倾向，也是其他一些笔画显得相对乏味、板滞的原因。石涛的隶书笔法与之完全不同，他通过不断地使笔尖和笔腹上下起伏，在改变毛笔的压力时要相对平滑且流畅些。至于说直行排列，永原本中的字简直要伸到直行之外了。导致这一偏差的，是这位作者在笔下"Z"字形的扭动。而且他所写下的笔画中那些夸张的线条和撇捺，暗示了一种离

[1] 参见第四章；方闻，"A Letter form Shih-t'ao", pp.27–28；"Reply to Professor Soper's Comments" pp.355–356。

[2] 更详细的讨论见方闻，"A Letter form Shih-t'ao", pp.28–29。

[3] 方闻，"Reply to Professor Soper's Comments", p. 356。

心的动作，正是这种动作将直行的字带向了不同的方向。恰好是这些撇捺给人以刚猛和粗率的感觉，但事实上它们夸张得有些矫揉造作了。

只要仔细检视永原本信件中的两个字（图23-10末行），就可以很好地看出永原本作者最基本的节奏。从与其中相同的两个字的对比当中（例字是写在绢面上的，所以边缘模糊），也可以把永原本的作者认出来，图23-10首行有两个字是从赛克勒本和其他出自石涛之手的信件中抠出来的（见图23-2至图23-7）。"先生"（意思是"老师"或一种尊称）这两个字构成一个常用名词，在许多信中多次出现。就像给一个复杂的设计添加装饰性部分一样，重复的动作会使写字者比较放松（无论写字者是石涛还是仿冒者），因而最容易使写字者暴露出自己的习惯。

从石涛对这个词的书写中，我们可以看出，尽管他有时写得大些，有时小些，但某些基本特征一直都在。特征之一，是那个将"先"字和"生"字连接起来的圈。在楷书中，如果两个字是分开的，那么"先"字的最后一笔就是一个向上的钩。在草书中，石涛手上基本的画圈动作经常是两次向后移，结果把这个钩变成一个有开口的环。这个动作将笔往左带向了下一个字"生"。"生"字横笔同样也被圆圈连接了起来，这是第二个基本特征。从这方面看，赛克勒本与其他的石涛书信（图23-10的中行）是一致的。可是这个特征完全没有出现在永原本（图23-10末行）中，在那里，连接两笔之间的线条显现出棱角，而且是闭合的。检视仿冒者在图像左下角落款中"先生"的写法，可以更容易地发觉他在永原本中留下的痕迹。这里的笔画看上去十分板滞，就好像是弄皱的丝带，而且连接两字的线条构成了一个三角形，这正是仿冒者最基本的手臂运动——"Z"字形侧拉——所造成的。我们还可以从字的横笔看到，他在纸面上所画出的斜线动作是多么剧烈。

在这些更为精细的笔锋运动中，我们可以辨认出哪些地方是仿冒者精心遮掩的。仿冒者尽其所能隐藏自己的个人风格，从而模仿石涛的笔法。永原本的基本特征，是有一种做作的锋利感，这与石涛大大不同（可以比较第十八、二十一、二十四与三十二号作品中的书法部分）。但是我们必须留心在选择书体方面的欺瞒。永原本的书写者浸润于石涛风格肯定已经很多年了，在此期间他一直努力想要追摹石涛，而且还有意地养成了一种怪癖：试图隐藏一切习得的影响。

永原本另一个没有把握好的地方，是石涛书写收信人称呼的格式。在每一件石涛信件的真迹中（图23-2至图23-7），[1]他都会采用当时一种常见的礼数，即所谓的"抬头"。也就是说，当信中要提到收信人的时候，写信人会礼貌地另起一行（这也导致了中文私人信件各行之间不整齐的特征）。这是表示尊敬最为常见的形式，永原本也遵循了这一点。第二种格式，是石涛自己所坚持的一种习惯：不但另起一行，还把对收信人的称呼写得高出一截。因此赛克勒本和其他真迹中，所有的

[1] 所有这些信件都经过严格检视，以确保其是真迹。这些例字都选自《明清画苑尺牍》（图二、图七），饶有趣味，品质上乘。它们都出自有天赋的画家、收藏家潘承厚的收藏。

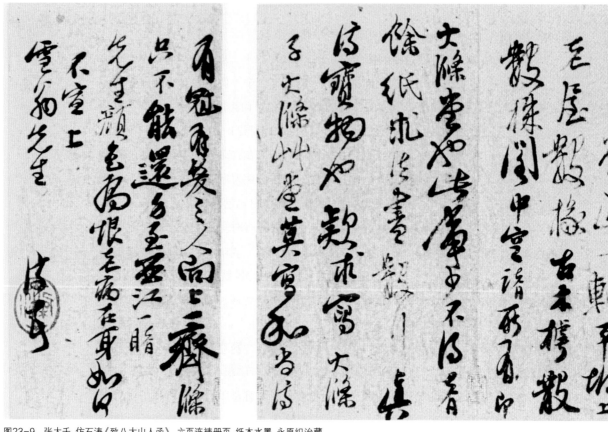

图23-9　张大千 仿石涛《致八大山人函》 六页连裱册页 纸本水墨 永原织治藏

"先生"称谓和姓名都会写得高出齐头的其他行款。永原本的书写者完全忽视了这个个人习惯。

石涛提及自己时的写法，同样是格式的一个重要方面。他习惯于将自己的名字"济"写得稍微小一点，而且写在直行的一侧，通常是右侧（见图23-10首行）。这是一种写信人为了表示谦虚以及对收信人的尊敬的格式。永原本的作者则不同（图23-10末行），他没有将自称的"济"字与字列中的其他字区分开。仿造者这样自我发挥，而不进行精确模仿，实在是冒险。可能他在自己写信时不习惯用这种礼数格式，或者，他急于模仿石涛的风格且隐藏自己的风格，因而忽略了这些细节。

对于石涛落款的格式，还有最后一点需要指出。在这种随意式书写中可以看出他对自己草书的简化（图23-11首行）：楷书的"濟"字所拥有的由点和线构成的复杂笔顺，已经被简化为一系列流畅的圆弧和扭转"济"。石涛会先用一个竖钩来代表三点水，接着是一个点、一个横笔和两下波浪式的下移，最后用一个圈和一个圆钩收尾。这个顺序是他个人的笔迹学特征，他写起来是不假思索的。因此在他的真迹上从来不会出现什么偏差。笔画本身或许有时"偏肥"，有时"偏瘦"，但写折线和画圈的基本顺序是一致的，特别是总可以看见那两个弧和波浪式的移动。尽管永原本的落款（图23-11末行）成功地复制出了整个外形，但却简化了字体，漏掉了写完横笔之后的两个波浪形笔画中的一个。结果其字只有一个波浪形折线，这扭

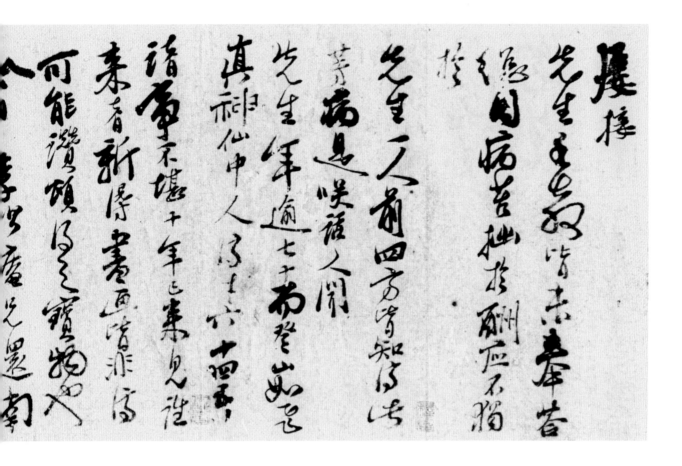

曲了字形，让这一简化识读不清。这个疏漏对我们鉴定赝品至关重要。因为它在永原本中一再出现，而石涛所习惯的"正确"落款形式也在真迹中反复出现。[1]

两个版本的书写差异非常大，以至于仅凭这一点就可以断定，二者之一必是伪作。在这里，我们将两封信展示出来（见图23-9）。其中的对比和翻译来自方闻教授（略有修改）。[2]对两个版本的逐行对比如下：

赛克勒本（共33行）	永原本（共25行）
第1到第7行	第6行结尾到第11行
第8行结尾到第14行开头	第1到第6行
第14行开头到第33行	第12行到第25行

下面的赛克勒本的释文中，斜体字代表永原本所漏掉的那些关键字句——仿冒者以此实现其意图。删掉这些字句可以让他创造出这样一种假象：仿佛朱耷的那幅画（也在永原收藏中，见图23-16）正好是对石涛之请求的"答复"。在永原本中，

[1] 虽说这是一个辨识永原本造假者的标准，但对出于同一仿冒者之手的另一些石涛伪作却并不一定适用。比如，第三十五号作品中并没有这样的落款。我们将在之后研究这一行中的问题。

[2] 见方闻，"A Letter form Shih-t'ao", p. 25, p. 28；"Reply to Professor Soper's Comments", p. 353。

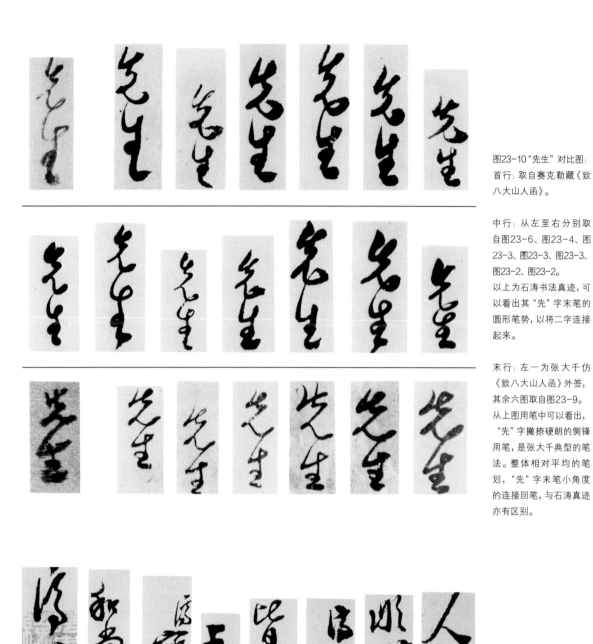

图23-10 "先生"对比图:
首行: 取自赛克勒藏《致八大山人函》。

中行: 从左至右分别取自图23-6、图23-4、图23-3、图23-3、图23-3、图23-2、图23-2。
以上为石涛书法真迹,可以看出其"先"字末笔的圆形笔势,以将二字连接起来。

末行: 左一为张大千仿《致八大山人函》外签,其余六图取自图23-9。
从上图用笔中可以看出,"先"字撇捺硬朗的侧锋用笔,是张大千典型的笔法。整体相对平均的笔划,"先"字末笔小角度的连接回笔,与石涛真迹亦有区别。

图23-11 落款对比图:
首行: 石涛草书落款真迹,取自赛克勒藏《致八大山人函》。
可见其落款书写稍小,并稍稍偏向竖行正文之右侧。

末行: 取自永原织治藏本,在款字尺寸和位置上并无变化。

这些脱漏用省略号代表；仿冒者所添加的任何其他字句都会用斜体标出。

赛克勒本

闻先生花甲七十四五，登山如飞，真神仙中人。济将六十，诸事不堪，十年已来，见往来者所得书画，皆非济辈可能赞颂得之宝物也。

济几次接先生手教，皆未得奉答，总因病苦，拙于酬应，不独于先生一人前。四方皆知，济是此等病，真是笑话人。

今因李松庵兄还南州，空函寄上，济欲求先生三尺高、一尺阔小幅，平坡上老屋数椽，古木樗散数株，阁中一老叟，空诸所有；即大涤子大涤堂也。此事少不得者。余纸求法书数行列于上，真济宝物也。

向所承寄太大，屋小放不下。款求书大涤子大涤草堂，莫书和尚。济有冠有发之人，向上一齐涤。

只不能迅身至西江，一睹先生颜色为恨！老病在身，如何如何！

雪翁老先生。

济顿首。

永原本

屡接先生手教，皆未奉答，总因病苦，拙于酬应，不独于先生一人前。四方皆知，济是此等病，真是笑话人。

闻先生花甲七十……*而*登山如飞，真神仙中人。济*才六十四五*，诸事不堪。十年已来，见往来者所得书画，皆非济辈可能赞颂得之宝物也。

今因李松庵兄还南州，空函寄上，济欲求先生……*堂画一轴*，平坡上老屋数椽，古木樗散数株，阁中……空诸所有；即……大涤堂也。此事少不得者。余纸求法书数行……真济宝物也。

……款求写大涤子大涤草堂，莫写和尚。济有冠有发之人，向上一齐涤。

只不能还身至西江，一睹先生颜色为恨，老病在身，如何不宣。

上雪翁先生。

济顿首。

信中的语气显现了石涛和他的远房堂兄朱耷之间令人敬佩的友情。方闻强调，这种真挚情感其实到他们晚年才开始形成："直到17世纪90年代末，当朱耷和石涛最终获得内心和外在的双重平静之后，一种让他们感到安全和愉悦的友谊，才在这两位被流放的前明皇室遗族之间生发开来。是八大山人先主动将信件和画作寄给石

涛。"[1]当石涛收到了朱耷作于1698年夏天的《大涤草堂图》之后,很激动地为这幅画题写了长诗。这画尺幅很大,显然已经没有什么位置可供题诗了,于是石涛将自己的诗另写于一纸上并与画作装裱到一起。[2]在题诗中,他说自己原先所知道的西江山人现在已经自称为"八大山人",还说寄来的这巨制涤净了"大涤堂"。该跋(图23-12)堪称笔法精严又生气盎然,一笔一画都写得既遒劲有力又结构严谨,虽然看上去密密麻麻,但其直行密而不乱,构图的平衡感甚好。这题跋正好可与《黄山》册页中的第三、四、七开,以及1696年夏天所作《清湘书画》卷中书体相近的题款相互比较。它在后来石涛致八大山人信的争论中扮演了关键角色,如果不是因为从原来的装裱中被拆下来,它险些葬身于一场灾难之中。(方闻教授曾翻译过这首七言题诗的全文。[3])

石涛特地向八大请求一幅带书法的画作,这一事实与我们所知的他挑剔品味相一致。没有什么记载显示他还曾收藏过其他画家的画作,他甚至对联系紧密的同侪也未提出这样的请求。他求画并想将之挂在新居,还称之"真济宝物也",都表现了他对八大作品诚挚的感动之情。石涛两幅分别创作于1694年和1697年画作的题跋、1694年创作的洛杉矶所藏画册(见第四章图18)以及1697年对八大《水仙图》的题款(图23-13)[4](这些都写作于这幅题跋之前),都加深了我们的这种印象。

石涛生平的另一细节也由此信得到了证明。他经常抱怨身体欠佳,信中他也写到因为"老病在身"而导致了自己的痛苦。在晚年的信件(1962年由郑为出版),他更频繁地提到自己的病。与此相似的是,此信也能证实他在1697年的还俗之举,在信的末尾他温和地劝八大不要把自己当作僧人,因为"济有冠有发之人"。更进一步,他称自己为"大涤子",称住所为"大涤堂"。关键词"大涤"在他1697年之后的作品中出现得更加频繁,也有人将此解释为这是他进入新的精神状态的标志。除了在给八大的大尺幅画作题诗时也提到过之外,这些自我剖析在别处很难见到;同样,"大涤草堂"这个提法也是在他给八大《水仙图》题跋时初次用到的。

最后,石涛在信中所托付的朋友李松庵(在原信中第14到15行,"今因李松庵兄还南州"),尚不能确定身份,但我们知道1702年初石涛曾为他画过一

图23-12 清 石涛 题跋
朱耷《大涤草堂图》(局部)
1698年 大风堂藏

[1] "Reply to Professor Soper's Comments", p. 325.

[2] 同上所引,第356页。后来,王方宇先生还非常友好地将这题跋的照片送给了我们。被题跋的这幅画估计也是张大千的藏品。当张大千逃离上海时,据说因为走得太急而将题跋与画作分开,却把画单独落下了。他还曾试过从家人处取得此画,最终却失败了(根据普林斯顿大学James Lo写给本书作者的私人信件)。

[3] "A Letter form Shih-t'ao", pp. 26–27.

[4] 刊于《大风堂名迹》卷三,图版9。石涛题款了二次,第二次标明为1697年。其书法甚为精妙,而且题款位于这幅动人的作品之上,也让它成为了这段友谊的又一重要见证。

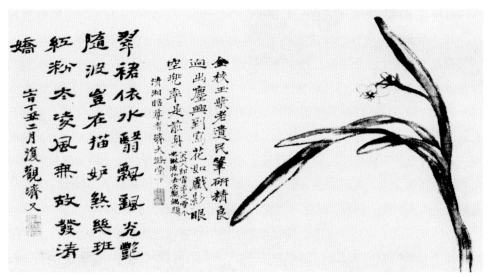

图23-13　清　石涛题跋　朱耷《水仙图》（局部）　手卷　纸本水墨　美国新泽西王方宇藏　第二次题跋年款为1697年

幅精美的山水画（图23-14）。[1]从石涛写在右上方的题款来看，画的是李松庵在屋中读书的肖像。石涛说，只要一想起画中人，就能生动地回忆起两年前与之交谈的情景。这番话更加确证了赛克勒本的写作时间为1699年前后。尽管我们没有看到原作，但依然可以发现这幅画上包含了许多石涛晚年的风格特征：简洁、大胆的构图，将干、湿两种笔触交融在同一画幅之内，再加上即兴创作——就像我们在波士顿美术馆所藏《山水》册页和《幽居图》（后者见图34-4，皆作于1703年）中所见到的那样。此画中那茅草屋和孤零零的树被茂密生长的修竹围绕，也让人想起他对自己居所"一枝阁"的描绘（对比第三十四号册页中的第一、二、六开）。无论画中人是谁，这在屋中独自吟诗的身影都让人感觉到一丝人情的温暖——我们认定它必出于石涛之手。

　　1926年，当后来为赛克勒所藏的书信刚刚现世的时候，其重要意义在于揭示了石涛与八大山人的相对年龄关系。信的第二至三行写到："闻先生花甲七十四五……济将六十。"也就是说，二人的年纪相差十五岁。当时，八大的生年已经大体从清初文献[2]中考出，约在1625年前后。与这条证据相悖的是，石涛生年还有两个说法：1630年和1635年，而这二者都是基于对多种材料的一系列误解或误读得出的（详见下文）。方闻于1959年提出的"1641年论"，是建立在对文献材料和风格研究的双重证据之上的。1960年，有人出版了友人所画的朱耷小像，这证实了方闻的推测。此画作于1674年，画的是时年"四十九岁"的朱耷。[3]由此可以更加精确地知道朱耷的生年就是1626年[4]，从而也就能确定石涛的生年是1641年。

[1]　刊于《墨巢秘笈藏影》卷二，图版13。

[2]　见方闻，"A Letter form Shih-t'ao", p. 29, pp. 38–42。

[3]　《文物》，1960年第7期，第35—41页；方闻，"Reply to Professor Soper's Comments", p. 351。

[4]　见吴同，《石涛年谱》，第59页；一丁，《八大山人生年质疑》，第282—283页。一丁修正了李旦的结

傅抱石于1948年在《石涛上人年谱》中提出的"1630年生年论"主要证据有二：其一是程霖生于1925年出版的《石涛题画录》中所记载的一首诗，结尾是："耄耋太平身七十，余年能补几篇诗"，而且写的是"己卯"年（1699）作；[1]其二是篠崎都香佐收藏的传为石涛所画的《五瑞图》上的自题。[2]在《庚辰除夜诗稿》出版之前，这两件作品是石涛唯二既提到日期又提到自己年龄的材料。傅抱石提到，在《五瑞图》题款中有三行与上述诗作相近，而且其日期己卯（1699）也相同——尽管他其实是将"乙卯"误读成了"己卯"（1699）。这个误读既是因为刊印此画的质量太差，又因为他太想找到与诗中日期相吻合的日期了。因此，他认定石涛在"己卯"年（1699）时有七十岁，也就是说必定出生于1630年。

由河井荃庐于1935年提出，并由郑为于1961年再次提出的"1636年论"，[3]同样是基于篠崎所收的《五瑞图》，但这一次画上的日期"乙卯"被误读作了"乙酉"（1705），从而导致将石涛的生年断为1636年。要解释这是如何发生的，简直就像解字谜。《五瑞图》题款的书法刻意由古体隶书与草书混合而成（图23-15）。河井和郑氏都将纪年的第二个字读成了"酉"（卯），而这个字的古体写法很像"卯"（卯，除了横笔没有连接竖着的两个部分之外，其他都一样）。他们的读法并不错，但这种字形很少出现（"酉"的古体一般还是写作酉）。[4]不幸的是，他们没有注意到另一个事实：篠崎藏画作题款的作者把这个字写错了。通过与这首诗的其他字相比较可以看出这个错误，比如第二行从头数第八个字"聊"（"卯"作声旁再加上一个"耳"字旁），写得也不对。从字形上讲，"聊"和"卯"的声旁相同且押韵；因此在古体字中这个声旁必须被写成一个样子，即"卯"（上面的一横不连）。篠崎本画作题款的作者在写"聊"时声旁写的却是"酉"的古体，实际上由"酉"配"耳"字旁的字根本不存在。更有甚者，他还一再将本该写作"卯"的地方写成"卯"。因此，尽管河井和郑氏弄错了，但事实上他们比题跋的作者（也就是仿冒者）自己更清楚正确的字形应该是什么样子，而我们已经看到这位作者在写字上是很成问题的。

正如方闻在1959年指出，上述这些论点中的两个难题和它们的弱点都在于它们所依据的文献（其来源尚不清楚，作为手抄本或是手抄本的副本，很可能早在出版之前就处于流传之中）以及用于"核实"文献记录的画作都不大可靠。这一方法中的循环论证是很明显的。文献记载难免会有错误，所以需要将它们与那些准确性已经核实后的文献相互参证。在眼下这个案例中，先是用不牢靠的方式选择了证据，

论；根据中国传统的年龄计算方式，如果八大山人在1674年是四十九"岁"，那么他就应该出生于1626年（而非1624年或1625年）。方闻也忘了加上一年（"Reply to Professor Soper's Comments", pp. 351–352），而且他在引述李旦的文章时尚未看过一丁的文章。

[1] 《石涛上人年谱》，第88页。

[2] 刊于《宋元明清名画大观》卷二，图版224。

[3] 郑拙庐，《石涛研究》，第37页。

[4] 这类字形可以参考如田员的《印文学》一类的书，第一部分，第65页；第四部分，第88页。

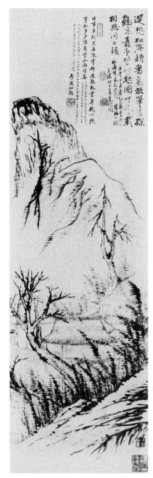
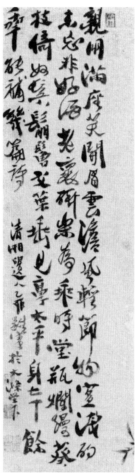
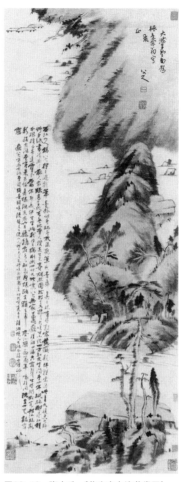

图23-14 清 石涛 《李松庵读书图》
1702年 立轴 纸本水墨 李墨巢旧藏

图23-15 佚名 《仿石涛五瑞
图》（局部） 19世纪 立轴 纸本
水墨 篠崎都香佐藏

图23-16 张大千 《仿朱耷大涤草堂图》
立轴 纸本设色 永原织治藏

接着又误读了日期，结果就造成了错误。傅抱石、郑氏和河井所记载《五瑞图》题款的内容和名称，与现存篠崎收藏中《五瑞图》赝本（图23-15）极其相近，暗示着它们所记载的画事实上可能就是这幅《五瑞图》或是它的原型。

现在，这个问题可以经由对尚存于世的《五瑞图》的重新审视而得到解决。花朵、花瓶和石块的形象都是对石涛作品枯燥、吃力和畸形的模仿。技法上，即使是描绘如此简单的题材，形象都支离破碎；其笔锋僵硬，纤细无力。画作本身品质不佳，构思乏味，正好与其书法中的夸张和扭曲相一致。只要将之与任何石涛真迹（比如《庐山观瀑图》《清湘书画》卷或《庚辰除夜诗稿》）中的题款对比，都能证实这个判断。为了让我们印象深刻，造假者胆大妄为，他之所以能够取得成功，是因为生造出了几个奇形怪状的错误汉字（结果造成了无数对日期的误读）。我们非常赞同方闻所说的，《五瑞图》是"如此草率和粗心的赝品，以至于附着在它

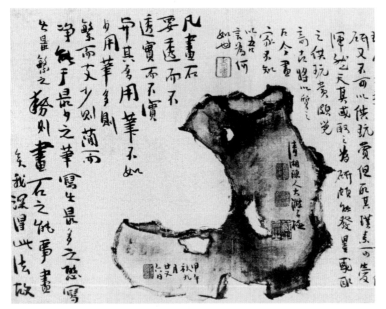

图23-17　佚名　《仿石涛花石图》（局部）19世纪　手卷　绢本水墨　住友宽一藏

上面的信息很难被认为是可靠的"。[1]这可能是一幅19世纪扬州地区某位画家的伪作，他与石涛之间已经隔了好几代人，但石涛还是经由"扬州八怪"的阐释影响了伪作者。

在结论中，我们还要提到两个相关但出自不同仿冒者之手的赝品。永原在1928年出版了他所收藏的信件之时，曾提到一幅朱耷为石涛而作的画。后来，永原于1961年出版了这幅画（图23-16）和信件，[2]同时出版的还有他收藏中许多尚存争议但艺术价值突出的作品。然而，一旦此信被认定为赝品，且赛克勒本的真实性又通过其他方式得以确认，那么这幅画的角色和永原藏本的省略文字就变得显而易见了。省略的部分恰好与石涛向朱耷求之画的尺幅相关，这就给了作伪者一个机会：制造一幅看上去仿佛是回应石涛请求的画。因此，1698年石涛写下的长篇赞词（图23-12）就好像是在答谢这件礼物了。但在仔细研究了永原收藏的朱耷作品之后，我们发现这幅山水及两段题款（左边的一处曾被认为是石涛所题）都出自一人之手。可以看出，朱耷的落款"八大山人"与题款的第三和第四个字（也是"山人"）在笔法和结构上有相似性。色染被用来加强形体的表现力，但就像仿冒者自己画中的形态那样，它们一层又一层地相互叠加，而且悬浮在半空中，与围绕着它的水和空间都没有什么关系。有可能这种构图源自于朱耷某个构思的一般化；如果是这样，那么它无疑与石涛在1698年为之题写长篇题跋的画相关，而作伪者也将此题跋抄在画作的左边。

图23-17再现了一幅水墨绢本手卷的细节。[3]上面有石涛的落款和钤印，但出自另一位仿冒者之手。此人很可能是一位19世纪的扬州画家，而且从"扬州八怪"的风格中了解了一些石涛的风格。这轴画的重要性在于其日期"甲午"（1714，在山石底部）。因为，如果它是真的，那就意味着这是现存最晚的石涛纪年作品，并将他的卒年延续到了这一年。可惜的是，这幅画无论在整体印象上还是在质量上都让人失望，无法将它当作考据石涛生平的可靠证据。

[1]　方闻，"A Letter form Shih-t'ao", p. 30。

[2]　永原织治，《石涛と八大山人》，图版5—6。

[3]　刊于《宋元明清名画大观》卷二，图版225；细节图见《明末三和尚》，图版10—11。

可参考的出版文献：

选列以下文献，可供读者了解更多石涛生平问题。

1926　桥本关雪，《石涛》，第23—24页；那份对赛克勒本不完整的抄录可能来自张大千。

1928　永原织治，《论石涛致八大山人函》，《美术》，第10卷，第12期，第56—57页；其中还有第二个版本（永原本）的信件，只有文本，以及一幅带着石涛1698年长跋（无图）的据称是朱耷的画作《大涤草堂图》。

1930　八幡关太郎，《支那画家研究》，写于1930年，出版于1942年，第152页；依照永原本信件编成了石涛生平大事年表，推测八大生于1625年，石涛生于1633年或1634年。

1935　河井荃庐，《与石涛相关的两个问题》，《南画鉴赏》，第4卷，第10期，第14页；用《五瑞图》推测了石涛的生年，但画上的"己卯"被误读作了"乙酉"。

1943　郑丙杉，《八大与石涛》，《古籍半月刊》，第32期（10月1日），第15—17页；参照永原本信件，推测石涛的生年为1630年或1631年。

1948　傅抱石，《石涛上人年谱》；一份重要的石涛年谱，其中引用了翻译过的桥本本不完整信件，推测石涛生年为1930年。（因傅抱石没有见过信件原件，故可能认为自己引用的是永原本。）

1955　张大千，《大风堂名迹》卷二，第34—36页；《致八大山人函》第一次影印出版。张大千可能在1920年到1926年之间从李瑞清手中得来。

1956　《二石八大》，这是三本影印出版住友宽一收藏重要作品的专著之一；其中有岛田修二郎、米泽嘉圃以及其他一些人谈石涛与八大的文章。

1959　方闻，《石涛致八大山人函与石涛的生平问题》（*A Letter from Shih-t'ao to Pa-ta shan-jen and the Problem of Shih-t'ao's Chronology*）；证明了永原本是赝品，而且根据赛克勒所藏信件推断石涛的生年为1641年。

1960　李旦，《八大山人丛考及牛石慧考》；用八大四十九岁时的一幅作于1674年的肖像画（加上其他一些可靠性不一的证据），推断出他生于1624年。

1961　永原织治，《石涛与八大》；第一次用图片展示了永原本信件和《大涤草堂图》，此外还有一些其他的可疑作品。

　　　郑拙庐，《石涛研究》；这是一本关于石涛画作、生平、印鉴和影响的重要专著。依据可疑的《五瑞图》将石涛生年推断为1630年，但将画上的"乙卯"认作"乙酉"，而且认为一共有三个版本的信件。

1962　吴铁声编，《画谱》；用到了《画语录》一个新发现的版本和1701年的《庚辰除夜诗稿》，证明石涛生于1641年。

　　　郑为，《论石涛生活行径、思想递变及艺术成就》，第43—50页；这是一篇用

《庚辰除夜诗稿》证明石涛生于1641年的重要文章，其中还披露了一些石涛晚年的信件。

一丁，《八大山人生年质疑》，第280—283页；纠正了李旦所用的资料，而且依据1674年的肖像画将八大的生年修正为1626年。

1965　古原宏伸，《论新版画语录》，第5—13页；总结《画谱》是伪作，接受1641年为石涛的生年，但相信有三个版本的信件存在。

1967　艾瑞慈，周汝式，佐佐木刚三，史景迁，吴同，《石涛的绘画》（*The Painting of Tao-chi*）；包括了许多画作的讨论、一份详尽的年表、一份印章汇编；其中的第15期展示赛克勒本信件，第126—127页。

索伯（A. C. Soper），《论石涛致八大山人函》（*The "Letter from Shih-t'ao to Pa-ta shan-jen"*）；提到方闻1959年文章中所举出的照片经过修描，并且质疑赛克勒本是否比永原本更加可靠。

方闻，《回复索伯教授关于〈石涛致八大山人函〉的评论》（*"Reply to Professor Soper's Comments on Tao-chi's Letter to Chu Ta"*）；通过提供朱耷生于1625年证据来反驳索珀的质疑，采用《庚辰除夜诗稿》来支撑石涛生于1641年的理论；强调通过内容和风格来辨识的方法，并暗示了永原本作伪者的身份。

1968　吴同（化名A-wen），《安娜堡石涛画展追记》（分八次连载于《台北"中央"日报》），初刊于2月6日；讨论了石涛的生平、生卒年、赛克勒本信件，以及1967年密歇根的展览和会议。

王方宇，《论傅抱石〈石涛上人年谱〉所提生年》；据其报道，张大千承认永原本信件是他伪造。

艾瑞慈，《石涛画展后记》（*"Postscript to an Exhibition"*）；报道了密歇根大学石涛大展研讨会，对现存的风格讨论进行了综述。

《普林斯顿大学美术馆记录》（*Record of the Art Museum, Princeton University*），第27卷，第2期，第94页（收藏目录），将赛克勒基金会赠送给艺术博物馆的信件（《致八大山人函》）编入目录。

1969　《亚洲艺术档案》（*Archives of Asian Art*），第23卷（1969—1970），第71页，图45；图示了赛克勒本的最后两页。

1971　古原宏伸，《石涛与黄山八景册》；这本短篇专著，彩色影印了住友收藏的《黄山八景》册页和一本作品集。曾幼荷（Tseng Yu-ho）、艾克（Ecke），《中国书法》（*Chinese Calligraphy*），图示了赛克勒本信件的后四页（图录第83号）。

第二十四号作品

石涛

（1641—约1710）

千字大人颂

普林斯顿大学美术馆（L18.67）
书法手卷　竖行单页书法
26.9厘米×99.8厘米

年代：无，大约完成于1698年。

画家落款："清湘""半个汉"（作为三行跋语的一部分）

画家钤印："前有龙眠济"（白文长方印，《石涛的绘画》，图录第9号，未列出），右下角标题下；"头白依然不识字"（白文长方印，《石涛的绘画》，图录第94号，未列出）和"清湘石涛"（白文长方印，《石涛的绘画》，图录第22号，未列出），都在左侧书家跋语后。

鉴藏印：

金传声（字兰坡，晚清浙江嘉兴收藏家）："秀水金兰坡搜索金石书画"（白文方印，孔达、王季迁，《明清画家印鉴》，第3号，第557页），手卷左下角，底部印鉴。

吴云（字平斋，1811—1883，浙江吴兴画家和收藏家）："平斋鉴赏"（白文方印），手卷左下角，底部第二枚印鉴。

王祖锡（号惕安，1858—1908，浙江嘉兴收藏家）："惕安鉴赏"（白文方印，《明清画家印鉴》，第5号，第531页），手卷右下角底部印鉴；"惕安清秘"（朱文方印），手卷左下边缘，底部第三枚印鉴。

王祖询（字次欧，号蟫庐，1869-1909）："曾藏王氏二十八宿砚斋"（朱文长方印），手卷左边缘。

张善孖："善孖审定"（朱文长方印），手卷右下角；"善孖心赏"（朱文方印），手卷左侧。

张大千："大千好梦"（朱文长方印），手卷右下边缘；"大千之宝"（朱文大方印），手卷左上角；"大千游目"（朱文椭圆印），手卷左边缘；"不负古人告后人"（朱文方印），手卷左下边缘。

品相：一般。表面有一些虫蛀和泛黄，但是没有字迹被破坏。最初有三枚画家钤印盖在石涛的跋语之后。在两枚白文印鉴之间的空间下方，有一个巧妙地打在纸张纤维中的矩形补丁，这个补丁可见于强光下。真的钤印也有可能被盖在伪作上以增加可信度。

引首：张大千大字行书题写："苦瓜法书人间第一，大风堂供养。"落款："爰翁"（张大千）；钤印："大千唯印大年"（朱文方印）。

来源：大风堂藏

出版：《石涛书画集》卷二，图版79。

张大千引首

这幅动人的手卷从一个鲜为人知的侧面展现了石涛的成就——能写出如此工整的小字书法。誊写长文，是在艺术家技艺成熟并且体力与精力都达到巅峰状态时进行的。作品中紧张感与统一性之间的平衡把握得非常好，而这需要高度的耐心和专心才能实现。1700年之后，他再难有如此精力。

石涛的名声主要来自大量的存世画作。除了偶尔留下的书信或扇面，极少有他的纯书法作品流传下来。而直到最近，西方收藏家和历史学家才开始欣赏和研究它们。这幅作品之所以宝贵，既因其艺术价值，又因其稀有性；在美国的收藏中，这是唯一一份有如此内容、长度、格式和书体的书法手卷。[1]

此卷中的书体一致，都属于师法倪瓒的行楷。其五字标题用的是隶书（图24-1b），而约有1400字的全文分成三个部分：其一是誊写前言，为《千字大人颂》的原作者詹文德所作；其二是"颂"本身，为韵文；其三是石涛自己写的三行后记，并以此结束全卷：

> 友人不知何处得此《大人颂》，出此卷，命清湘半个汉书之。半个汉书罢，仰首笑云："半个何在？"有书无人，岂不愧哉？

《大人颂》是一篇四言骈体文，由一千个字组成，无一重复。这篇由詹文德

[1] 截至1967年，在欧洲、亚洲和美洲的收藏中只有一幅石涛的大字楷书作品：《万历瓷管笔》立轴。

清 石涛 《千字大人颂》

（未知何人，或许是明代学者）写成的文章并非那篇广为人知的《千字文》。传统的《千字文》之所以出现，是因为梁武帝（502—549在位）对东晋著名书法家王羲之的喜爱。梁武帝命殷铁石（活跃于约535）从王羲之存世作品中采集一千个不同的字，然后又命周兴嗣（活跃于约535）将这一千字写成一篇韵文。周兴嗣一夜之间即写就此文，但这项工作是如此煎熬心力，以至于一夜白头。由此，就有了这篇众所周知的以"天地玄黄"开头的文章。

后来的书法家们一直钟爱这篇文章，而且大家还觉得摹写它可以为书法学习奠定基础。一般而言，单单临摹一本字帖不能习得大部分常用汉字的标准结构，因为在一篇文章中有的字难免会重复。而在一篇像《千字文》这样的文章中，没有哪两个字是重复的，因此它至少可以为一千个基本汉字提供优美的字体范本。

由这篇《大人颂》的前言可知，詹文德对周兴嗣的原作不太满意，于是跟他的好友徐野君商量，想用原作中的一千个字另写出一篇千字文来。其实，在周兴嗣之后也有其他学者想要重写该文，但都知难而退，因为原文中已经用过的某些常用词组（如"枇杷""飘摇"）已经委实难以再拆开。詹文德的版本保持了对仗的句法结构，但他想了一个办法与原作不同，即不让这样的两个汉字在同一句或同一韵中出现。詹文德完成了他的作品后，徐野君从三个方面作出称赞：周作之句法因刻意为之而显得生硬，詹作则自然晓畅；周作的内容不连贯，而詹作则一气呵成；周作在转韵时韵脚数量不平均，詹作则韵脚整齐。詹文德自谦说，他花了七天才写出这篇文章，这比起周兴嗣的一天要差很多。徐野君认为周兴嗣是受命于皇帝，因此

图24-1　清 石涛 "千" 字对比图：
a 《清湘书画》卷 1696年
b 《千字大人颂》自题
c 《临沈周莫砺铜雀砚歌图》自题
约1698年至1703年
d 《丁秋花卉》册（第三开）
1707年 美国私人藏

所受的外在压力格外巨大。此外，周兴嗣是第一个用这一千个字来作文的人，所以在文字上不太讲究，而詹文德则是为取乐而作，而且想要压倒原作，寻找全新的写法。徐野君接着写道，写文章最终讲究的还是文笔的品质，而非速度。因此，尽管二人写作的情境不同，他还是觉得詹作要高于周作。这篇序言结尾处还提到，此文的标题——《千字大人颂》——取自文章起首的两个字"大人"。

那些读过旧版《千字文》的人，或许不会赞成徐野君的意见。但我们只要知道这一点就够了：中国人将如何改写这一千个字视作一种智力上的词语竞赛，过去他们一直都对此饶有兴趣，现在也偶尔为之。比如，最后一位清朝皇帝的堂兄溥儒（1887—1963，字心畬）在书、画、诗方面皆有声名，他曾讲过，自己用完全不同的文字组合方式撰写了一份《千字文》——这对一个人的语文能力无疑是巨大的考验。

无论是从其品质、呈现出的统一性，还是仅仅就其长度而言，这篇书法在石涛的作品中都是最好的。1696年的著名作品《清湘书画》卷（图24-3b）同样是杰作，而且也是长文，不过，其中的字体因画作而有些变化，呈现出不同的格式。据我们所知，有如此规模的石涛书法在此外仅有一篇，即由台北张群所收藏的仿钟繇体《道德经》。[1]

标题的五个大字是用隶书写成的，确切地说是唐隶。隶书虽起源于汉代，并且自汉到六朝再到唐朝一直都有人书写，但是其字体逐渐变得通俗化而少了些初创时的锐气。在汉隶于清代中叶复兴之前，唐朝人所写的隶书——唐隶——是更为常见

[1]　刊于《中国书法作品精选》卷二，图版 28，在一册未标明日期的三十七开册页中。

图24-2 元 倪瓒 《容膝斋图》（题跋局部）
1372年 立轴 纸本水墨 台北故宫博物院藏

的隶书书体，亦为文徵明、王时敏等大家采用。

石涛的隶书也是唐隶。他通常喜欢将隶书融会于书法创作中，因此其他书体中也都包含隶书的笔法。从标题的第一个字"千"，就能很明显地看出这一点：这个字就是隶书笔法与古书体篆书结构的结合。其实，在其他书法家那里，书体融合并不常见，但石涛却经常地、带有创意地这样做。他还在其他地方进行了融合隶书与篆书的尝试，只是笔法略有些变化，比如1696年的《清湘书画》卷，大约创作于1698年至1703年的《临沈周莫砺铜雀砚歌图》（第二十七号作品）中的自题，以及在1707年《丁秋花卉》册（图24-1d）上的题款。在上述作品中，石涛都将隶书与篆书的不同笔法和谐、平衡地融于字体中。就本篇的字体而言，有些字写得如行书般笔触相连，这种写法比通常笔画分开的正楷更加流畅，因此可以被称为行楷。

一般而言，石涛的楷书从结构上可以分为两大类：一类方正平直，笔法丰润且写得较慢，师法钟繇；一类较细较尖，摹仿褚遂良或倪瓒。此卷的书法绝似倪瓒在《容膝斋图》（图24-2）中的题款。[1] 这引人联想：石涛在学画早期曾研习过这位元代大师的书体（详细讨论见第四章）。

与石涛的仿钟繇体（见1685年手卷《探梅诗画图》，第十八号作品）不同，这种仿倪瓒和褚遂良的字体讲究的是流畅，是在一笔之内显现出粗细变化（见局部图）。每个字的结体都比较宽，因而能有更多的空间来展现线条的粗细变化。

这些字都是用精细而富有弹性的毛笔写成的，这种笔与石涛常用于画作题款的那种更软、更粗的笔不同，一般用来写小楷。从充满张力的横画和竖画中那细而有韧

[1] 台北故宫博物院，《故宫名画三百种》卷四，图版186。

图24-3 清 石涛 仿褚、倪书风之对比图:
a 《余杭景物》卷 1693年　　　　b 《清湘书画》卷 1696年　　　　c 《千字大人颂》
d 《黄山》册页 自题1699年　　　e 《金陵怀古》册 第十一开 1707年

性的线条里,可以看出精细的笔尖;从撇、捺、钩中能够看出笔的弹性,在这些笔画中每一笔的头和尾都承受着较大的压力,从而产生出一种圆润而富有弹性的形状。与钟繇内劲十足的古朴写法相比,这种风格显现出更多提按节奏和笔画粗细上的变化,并让外形更为优雅。此外,此卷的字体小而精细等因素都成了比一般书写更大的挑战,因为这种细密需要持续的专注和控制力:一切辗转腾挪都必须在方寸之间展开。这篇书法尤足称道的地方,是其将紧张和舒缓这两种情境都提升到了极高的层级,而又能使之彼此相安。它堪称书法中的绝品,也绝对是石涛最为出色的作品之一。

　　尽管就单个作品而言,石涛的书法风格还是可以辨识的,但我们很难将他的书法严格分类,因为他喜欢把不同类型书体的用笔原则通过一种真正的调和精神融汇成一体。他喜爱变化,哪怕是在一本册页中,也常常在一页上书写一种书体,而在另一页上写另外一种(方闻藏《山水》册页和波士顿藏《山水》册页都是展现这类偏好的绝佳例子)。有时,在他的一篇长文中,其字会越来越松散、越来越向草书方向发展——比如1696年的《清湘书画》卷。不过,在赛克勒所藏《千字大人颂》中,石涛始终没有改变书体,始终维持着全文文字的统一和规整——这让此卷成为了这位向来偏爱变化和即兴创作的人的一篇例外之作。

　　可惜的是,书卷上并未标明写作的日期,因此我们必须根据风格和其他因素将它推测出来。从能写出如此小字长卷所需的训练和专注程度来判断,此卷无疑是他成熟时期的作品。另外一个线索出现在他自题末尾的一方白文长方印上,印文曰"头白依然不识字"。根据佐佐木刚三对石涛印鉴的汇编,这方印多半出现在他1695年前后到1703年前后的作品中。[1]

[1]　《石涛的绘画》,第69页。

还有一些他的书法作品与赛克勒所藏此卷书体相近，因而可以相互参证：《余杭景物》卷（图24-3a）[1]、《清湘书画》卷（图24-3b）[2]、住友宽一藏《黄山》册页（图34-3d）[3]和《金陵怀古》册（图34-3e，也见于第三十四号作品）。

要确定一件"时间不明"的作品在一系列某一书体的作品中的位置，我们也要去审视"行气"的变化，单一笔画中的倾斜和张力，整个字体的造型，撇、捺、钩笔画的长度和力度，还有笔画线条的不同粗细变化。但为了验证这些变化的显著性和一致性（有了它们我们就能确定"时间不明"的作品的日期），所有的观察都必须非常仔细地与其他已确定日期的相关书体之真迹相参照。（见第四章对石涛书法的图解）我们期待上面所列出的四幅作品能为我们的发现做一个总结。刚刚提到的结构上的考量也是我们推断"能量层级"的依据（推断这一层级时我们将作品视作一个整体），而它又为推断日期提供了一个与纯粹结构层面无关的宝贵线索，因为这一重要信息反映了书法家在某个特定年龄阶段的体力情况。然而，一切格式方面的考量依然受到创作时的具体情况（包括所选用的材料以及艺术家本人的情绪和健康状况）的影响。

在赛克勒所藏卷中，笔画无论粗细，都紧凑而富有弹性；撇、捺、钩的形态都精准且刚劲有力，在捺笔的末端还有一个有意给出的顿笔和提笔。这些线条给人的感觉是清爽而活泼。在1693年卷（图24-3a）中，汉字的形态要更长些，且字的内部结构要略微松散些，而且在笔画的粗细上有更大的变化。在1696年卷（图24-3b）中，一种相似的倾斜形态和紧致的劲力显示出它与赛克勒卷同出于一人之手，但字体更加紧凑，其结构也更方正一些。1699年的住友卷（图24-3d）显现的是一种杂糅了倪瓒和钟繇二人风格的书体；因此其形态还要更方正些。上面的笔画也比1696年的《清湘书画》卷要更加丰润，而字形略散。不过，这三幅作品都显示出相同的基本结构和书法旨趣。其中，对撇、捺的下笔尤重，竖列的空间紧密、不摇晃。在1707年的《金陵怀古》册（图24-3e）中，书写的质量依旧出色，但书写者的体力却有所消退。与1693年卷和1696年卷相比，它缺少了某些字与字之间的张力；同样，对布局的把握也有些松散，每一笔都写得更慢了，早期作品中那种施加于撇、捺、钩等笔画之上的劲力已经很难再看到了。

根据这个序列，《千字大人颂》看上去与1696年卷最为接近，而且似乎要比1699年的住友卷要早一点。它同1696年卷一样，单个字的整体布局是紧凑的，呈长方形；笔画中有相同的张力、弹性和锐气，带有同样的节奏感——这一点因其精美和流畅而愈加明显。当时，石涛正处于他体力和技艺的巅峰时期，而这一切都熔铸于这篇书法之中。通过这番比较，或可将此作品的日期推定为1698年左右。

[1]　《石涛画集》，第40号。

[2]　《清湘书画稿卷》，第二部分。

[3]　手卷上的画家题款，水墨纸本，偶有设色，住友宽一收藏，刊于米泽嘉圃的《从书法角度看石涛的几件关键作品》。

大人體天君子繼世立二千秋基興詳夏秋商文起虞建景隆帝二百餘

年我皇陛位河澄寶出鳳舉毛從虞雲雨旦漢日再中群黎作

又列州攸同徃收敬土入坐新窗銘盤學湯設鼓遵禹卬因巇規

俯欲縈矩動緣尺衡嘯令鍾呂手植四維目親九府云溫其色曰後

厥歇定刑勒政過化存神姿儀豈弟陛默咸闢池鯤躍海谷駒鳴庭

振摸流弊矯端仕俗宅洛周詳營田趙獨延踐籍磽情馬馴漠鬱

尊黃金膳枕素木內捕秦虢外斷菱操彈笑自悚毀譽空勞伏龍

寮組悲雁止號獄佰分佐藏精可招蓁已藜焉敬身有道所求

忠貞務倡慈孝惟寫及盡閒居雅好草聖張工詩王杜妙涇渭朗

若主不磨爲忠兗映意指夏堅拜皐稷訓胄孔軻傳晉贍畫接

隨用睡眠物皆率眞念匪蒲假問具師愚謙孤讓寡焰平隱翳翳

辨乃上下老安友信并懷少者背城克賊面壁圖治禮猶節也藥則和

人家臣胥沃蘭由黎色章寶年逮三具葉兒久員私曰父系人久天枲

《千字文大觀》（局部）

第二十五号作品

石涛

（1641—约1710）

花卉（及石涛肖像）

普林斯顿大学美术馆（L312.70）
九开册页［八开绘画（出自十开册页原本）和
一开19世纪晚期佚名画家所作的肖像］
纸本水墨设色
绘画：约25.6厘米×34.5厘米
人物肖像：27.5厘米×35.1厘米

年代：无，绘画页可能完成于约1698年。

画家落款：无

画家题跋：每开上有一首石涛自作诗。

画家钤印（每开）："粤山"（白文方印，《石涛的绘画》，图录第108号，未列出），第一开；"半个汉"（白文长方印，《石涛的绘画》，图录第57号，未列出），第一、五开；"我何济之有"（白文方印，这枚印鉴未于《石涛的绘画》中出现），第二开；"苦瓜"（白文长方印，《石涛的绘画》，图录第43号，未列出），第三开；"原济"（白文方印，《石涛的绘画》，图录第104号，未列出），第三开（见对页上两枚印鉴真实性的讨论）；"阿长"（白文方印，《石涛的绘画》，图录第1号，未列出），第四、五开；"眼中之人吾老矣"（白文方印，《石涛的绘画》，图录第100号，未列出），第六开；"钝根"（白文，连珠方印，《石涛的绘画》，图录第97号，未列出），第七开；"冰雪悟前身"（白文长方印，《石涛的绘画》，图录第59号，未列出），第八开。

肖像页上的题识：石涛的八行传记和五行颂词，无落款，注明作于"甲寅冬"（1764年冬）；见文末讨论。

鉴藏印（十四枚，都属张大千）："大风堂渐江髡残雪个苦瓜墨缘"（朱文长方印），第一、三开和肖像页；"别时容易"（朱文方印），第一开；"大千居士供养百石之一"（朱文方印），第三、八开；"藏之大千"（白文方印），第三；"球图宝骨肉情"（白文长方印），第四开；"张爰"（白文方印），第五开；"大千"（朱文方印），第五开；"大风堂"（朱文大方印），第五开；"张爰"（白文小方印），第七开；"南北东西只有相随无别离"（朱文方印），第七开；"蜀郡张爰"（白文方印），第八开；"三千大千"（朱文方印），第八开；"大风堂长物"（朱文方印），肖像页；"大千唯印大年"（朱文方印），在肖像页上题跋之后的装裱上。

品相：差。画心边缘遭受了严重虫蛀，画的上部和上边缘被较好地修复过（见下文每一开品相说明）；纸张表面严重磨损，在重新装裱和修复过程中画页被彻底清洗过，留下轻微褪色的痕迹。修复的程度见于纸张的拼接质地和更深、更平滑的墨色。肖像页的表面亦有磨损和虫蛀，但即使纸张被修复过，并未见全面的润饰。

来源：大风堂藏。其依然拥有剩下的两开，并重新装裱和修复过本书展示的八开。

出版：《石涛书画集》卷五，第109页（第一开至第十开）。

其他版本：三种（见文末的讨论）。

第一开: 海棠

第二开: 幽兰

第三开: 墨竹水仙

第四开: 牡丹

第五开: 荷花红蓼

第六开: 芭蕉

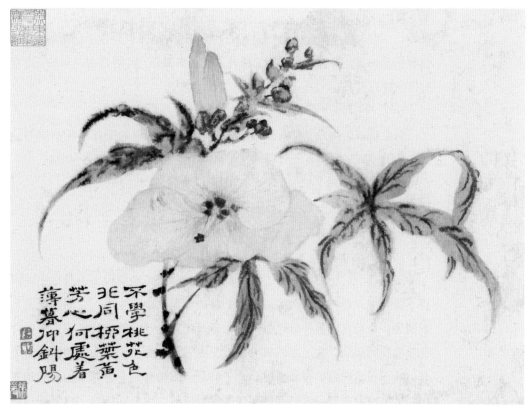

不學桃花色
非同柳葉黄
芳心何處著
薄暮仰斜陽

第七开: 黄蜀葵

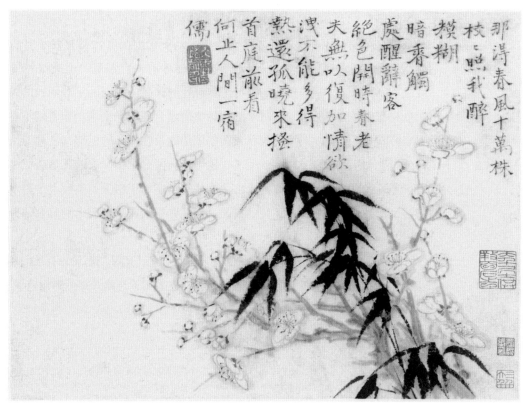

那得春風十萬株
枝々照我醉
模糊暗香觸
處醒辭客
絶色開時春老
夫無以復加情欲
洩不能多得
熟還孤曉來搔
首庭前看
何止人間一宿
儒

第八开: 梅竹

第一开：海棠

品相：一般，这是保存得相对完好的一页，因为破损只存在于纸面的顶部和边角，而没有伤及画面；花上没有可见的修补，但题跋部分（特别是右下角的几个字上）的虫蛀已经被补上了。

两朵残破的海棠[1]在画面中形成一个弓形。这样的安排，使画家得以用纸面右边角落的空间来题一首七言诗，这是画家为了表达诗情而提前预留的：

都向东风入醉乡，绿情红意两相当。
若教懒似桃花面，未许芙蓉一样香。

海棠花生长于中国北方，是人们很喜欢的装饰性树种，不过在中国园林中种植得不像其他开花树种那么多。石涛的诗透露了其中的原因：它们的花朵不像桃花那般精美。黄褐色的茎和绿色的叶子为带着淡黄色花蕊的粉红色花提供了背景。花儿的颜色淡而湿润，看上去仿佛要散发出香气。笔尖生动地引导着浓重的色调去构造茎、叶、花的内部结构和质感。在一种适当的饱和度下，较粗的墨线画在叶上，从而创造出一种更加明晰的连结和墨晕效果，这与用色的结构一样，都是石涛个人专属的特征。着重突出的墨线与下方直白的楷书题款相映成趣。

此开上书法的用墨显出一些不寻常的特点：每个字的颜色都依着笔画顺序由浓至淡。虽说石涛本身就喜爱变化，但是这变化的幅度大得有些不自然了。尽管如此，该构图和笔法依然属于石涛：笔画虽略有一点点乱，但完成得依然很好；"风"字和"情"字的造型与其他用作对比的作品中相同的字有同样的风格（见第四章对石涛书法的图解）。对于如此用墨的最合理的推测是：作者用了一支洗得不干净的旧秃笔，所以旧墨的胶状残留物依然附着在笔头的上部，从而导致只有笔尖部分能吸水，于是写一两笔就干了。这可能会使一个字开头的几笔墨线厚重，但再写下去墨色就淡了。（方闻曾提出，这些字可能写于冬天，笔尖上的墨水在冬天容易结冰；不过这只能解释题诗的情况，而此开中的花和画册中的其余部分还是很润泽的。）

此开以及整本画册中所透露出的春日诗意气息，正好与石涛未标明日期的《清湘花卉》册做比较（图25-1），[2]后者的第一开也采用了与此开相似的设色法和墨法。

[1] 关于植物的名称、中国园艺学的通史，以及这部分所提到花卉的更详细介绍，见Li, H. L（李慧林），*The Garden Flowers of China*；关于众多花卉是如何在19世纪晚期被介绍到西方花园中的，见E. H Wilson, *China –Mother of Gardens*。

[2] 一本七开册页，水墨纸本，偶有设色，刊于《石涛名画谱》，第9号；其中的第五、六开上的技法与此册页中的第一开相似。

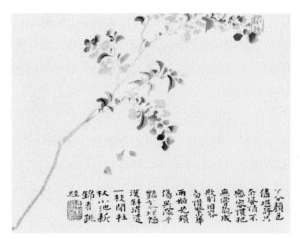

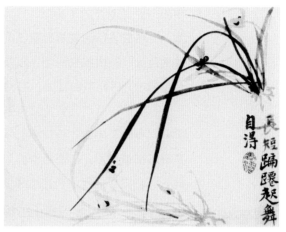

图25-1　清　石涛　《清湘花卉》（第一开）　纸本水墨　日本长野收藏　　图25-2　清　石涛　《墨竹花卉》（第九开）　1701年　纸本水墨　藏处不详

第二开：幽兰

品相： 纸的上缘大约每隔1到2厘米就有明显的破损；这些区域被修复过，字的缺失部分也已被补上。上方的一片兰叶上有修补的痕迹。纸内能看见罗纹纸特有的细纹，而且只有这一开用的是罗纹纸（有品相更好的这类纸用在第三十三号作品上）。

三丛兰花以不同角度分散在画面之中，让人感觉它们仿佛在一片自由的空间中漂浮。墨色与设色的强烈对比突出了空间的深度。右上方的墨兰画得很随意，在花叶相叠的地方墨色自然浸润。下面的两丛仅用设色，叶子是透明的花青，花是淡绿色，花心和根部为赭石。这里的湿润气息又一次让人感到有香气。此开上的笔法缓慢、丰满且圆润；书法部分的形式与墨水浸润方式也给人以同样的感觉。题诗占据了左上部分的空间，用的是半带草书意味的楷书：

> 五十余旬风雪连，芝兰满地臭难传。
>
> 我将烟雨一齐出，潇洒风流四百年。

兰花在中国艺术史中的地位悠久而尊贵，早在公元前4世纪的诗赋文学就曾出现，人们主要称颂它们的优雅香气。中国的兰花亚种花朵很小，不引人注目。它们的芳香常常与杰出的君子联系在一起（参见第二十号作品中第一开的题款）。在元初，遗民诗人郑思肖（1241—1318）以画兰时不画根土而出名，意寓土地已被蒙古人夺去。石涛画兰也未画土，或许也与此有关。这种想法，从他的印"钝根"（在第七开上）中也能看出来。与此想法相关的，是"断枝"的主题——这在他晚期的画作和诗作中表现得更为明显（参见第三十三号作品第一开）。

此开的构图在自由随性方面有些不寻常，但与石涛1701年的《墨竹花卉》册

中的一开（图25-2）相似，[1]而这一开是他在喝醉后画成的（根据画页上的画家题款）。尽管表达的观念有所不同，但从书法中可以看出它们最基本的风格元素：那些深色的、微微浸染的字，以及那圆润、丰满的线条。（赛克勒藏品中这一开的墨色与第一开有相似的特征，但没有第一开里那样明显。）

石涛的印章"我何济之有"在右下角，这是用他自己名字的字面意思开了个玩笑："石涛"中的"济"字有"周济、帮忙"的意思，所以在这里他自嘲道："我连自己都帮不了，还能帮谁？"这是石涛最大的印章之一，而且到目前为止仅见于此开；它没有被收录到孔达和王季迁，或是佐佐木刚三所编的印谱中。其布局和刻工都显示出此印出自石涛之手，其刀法之自然、直率与其笔法同出一辙。

第三开：墨竹水仙

品相：不佳。这一开被虫和磨损伤得最厉害。从细节图中可以看到，整个页面上缘都有不规则的3至4厘米高的残损，这些已经被巧手修复过了，但仍能从墨线中看出端倪；上半部分的竹叶重新画过（通过图片可以看出来），靠近上缘的字也是重新写过的。修复工作干得最精巧的部分，是那两方小印的修整："苦瓜"和"原济"；除非是极为仔细地进行检查，否则它们完全有可能蒙过鉴别者的眼睛（相似的真印章见第二十号作品第一开、五开）。[2]这张画页的纸与第一开相近，但纹路略松散些。

透明和不透明的，蓝色或绿色的、肥厚的水仙花球茎的叶子，与淡淡的、几乎包含一切色调的、或黄或绿的花边，一起显现出水仙花的轮廓。水仙花球茎的体积和粗糙的表面，以赭石湿染而体现了所谓"飞白"的技法，从部分纸面上已经可以看出来。石涛在用湿润的色彩画简单的圆形物体时，用这种方法是最独具匠心的（参见他在第二十二号作品第二开上画的芋头根）。右边的那个球茎在很大程度上是补画的，因而不够立体，这从细节图上可以看得很清楚。花和叶子的淡色与慵懒，在斜穿过画框的长枝劲竹的映衬下更加明显。茎的比例和坚硬程度与第二十号作品第二开很像，但在这一开中叶片被画得十分锐利、给人以僵硬、死板的感觉，这一点在当时的一些木刻版画家那里也同样能见到。的确，方闻觉得石涛在选择色彩时受到过《芥子园画传》初版的影响。[3]这本画册的早期版本（1679年版和1701年版）展现出一种类似的色彩运用方式，它们格外精细且缺乏层次；但是，或许在这本画册的修复过程中大片使用色染，才导致了这种结果。

[1] 一本十开册页，水墨纸本，刊于《石涛和尚兰竹册》，藏处不详。

[2] 为了证实张大千修复并加盖了印鉴这一怀疑，我们拜托Lucy Lo夫人就此事直接询问了张大千。张大千承认他加盖了这两方印，这对于研究其他张大千伪造的石涛作品是重要的材料；参见第三十五号作品。

[3] 关于对这本书的不同版本的研究，见表开明，《芥子园画传》。对此开与《芥子园画传》在风格方面联系的猜想经由赛克勒册页《野色》第二开"今季芋信"上的一份重要题款得到了支持，在其中石涛称王概（《芥子园画传》作者之一）为自己的好友。至于这段联系对艺术史有什么影响，尚待进一步研究。

用小字隶书写成的七言诗，是在打趣"水仙花"这个名称的字面意思："水中的仙人"。诗中并未提到水仙花的名称，但将水仙这两个字拆开来用在尾句：

> 前宵孤梦落江边，秋水盈盈雪作烟。
> 率尔戏情闲惹笔，写来春水化为仙。

第四开：牡丹

品相：一般；上缘和页边有破损，未影响画面；题跋和花卉部分有可见的虫蛀，但幸运的是并无可见的修复。纸张与第一开相同。

牡丹一向被认为是最美丽、最尊贵的中国花卉。大规模栽培它们的历史可以一直追溯到公元8世纪的唐朝。那时，数以千计的牡丹被用来装点西京长安和东京洛阳的御花园。皇帝和皇后尤其喜爱它们，诗人也称赞它们，称其为"花王"。事实上，中国有两种常见的牡丹亚种（19世纪末，它们都被带到了西方世界）：一种是芍药，它似乎在古代已为人所知，公元前6世纪的经典《诗经》中就提到过它；另一种牡丹是全国知名的亚种，石涛这里画的正是这种开放时更加艳丽的牡丹。这里所用的技巧反映出他对此花丰富历史渊源的了解。在整本册页中，此开的用色是最为丰富的。

淡淡的粉色和棕色为色染打好湿润的底子；然后，以更深的红色轻轻勾勒出每个花瓣的轮廓，并用微弱的起伏塑造出一种蓬松的效果。红色和紫色在接近中心的地方深深扩散开来。几条墨线突出了花瓣的褶皱。圆挺的茎在色调和质感上都与花朵形成对比。

层次丰富、对比强烈的墨色和设色在题诗部分也找到了呼应，因为这部分字的墨色也是由淡到浓依次展开的。这些字是用仿钟繇的古体楷书写成的，它们使我们领略到了墨色与鲜艳的牡丹之间的对比：

> 万姿千态似流神，一度看来一面真。
> 雨后可传倾国色，风前照眼赏音人。
> 香携满袖多留影，品入瑶台不聚尘。
> 寄语东君分次第，莫教蜂蝶乱争春。

这本册页的构图与《清湘花卉》册（图25-3）比较相近，也没有用墨勾出轮廓，但花瓣和叶片色彩丰富。张大千在1964年曾完成过一幅相同主题的画作（图25-4）。从其在叶上洒脱的着墨和花朵的构图方面看得出石涛的影响，但张大千在用墨上则完全不同。他用某种较为单一的激烈动作画出了叶片，而且每一叶上的墨色都相同。这让他的叶片虽着墨甚多但仅有描述性的效果，而石涛则展现了他对于对象内部和多层次墨色结构的强烈兴趣。这一区别对于构建两位画家的风格十分重要。

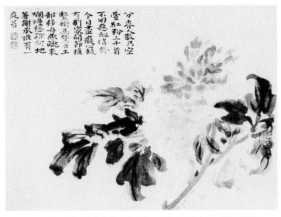

图25-3　清 石涛 《清湘花卉》(第二开) 纸本水墨 长野收藏

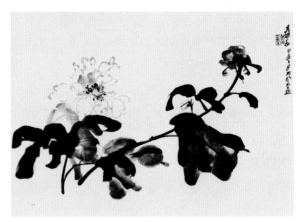

图25-4　张大千 《牡丹》 1964年 册页 纸本水墨 藏处不详

第五开：荷花红蓼

品相：纸面大约每隔1到2厘米就有明显的破损；在上缘有修补和重画的痕迹；此页纸与第四开相同。

　　尽管以佛教圣花闻名，荷花其实是土生土长的中国植物，早在其拥有宗教寓意之前，就被当成私人庭院中的水生观赏植物栽培。在这里，石涛突出了它世俗的一面，不过在他的作品集里同样有作为圣花的莲花。这种花有好几个中文名字：荷、莲、芙蓉。

　　这幅画上描绘荷花的笔触，在石涛的花卉画中是难得一见的。蕾丝状的波浪纹和延展线条尽管是小心翼翼地画出的，却有一种惊人的动感和立体感，再现了那沉甸甸的、娇艳欲滴的花瓣和花茎。而红蓼的茎突破了两支荷茎的平行感。这种空间的节奏感，淡而精美的色彩，墨与色的自然融合，其中既有我们所熟悉的石涛风格，又有一种全新和精妙的拓展。

　　书法部分中柔弱、平缓的笔触与莲花花瓣的轮廓相呼应，创造出一种石涛作品中常见的和谐气氛。这种气氛似乎弥漫于整本册页以及方闻藏《山水》册页和1696年的《清湘书画》卷之中：

> 仿佛如闻秋水香，绝无花影在萧墙。
> 亭亭玉立苍波上，并与清流作雁行。

第六开：芭蕉

品相：不佳；虫蛀在页边造成的不规则破损有1到2厘米长；整个上缘都被修补过，在原来的颜色上还盖了一层色彩；有些茎的部分也是重画的。用来修补的纸比原先的纸灰暗一些，原先的纸与第四开是一样的。

　　两片长长的芭蕉叶从画面的右边伸出来，一片冲着观画人斜挂过来，一片背向

左方。淡而透明的蓝绿色染出了两片叶子的外形，奠定了一种清冷、空灵的基调。细细的双墨线勾出茎和叶的经脉，这种节奏一直在那长而窄的芭蕉树后的细叶上重复着。与自然场景中所见到的完全对称的叶片轮廓不同，这里的叶片有意被画成不规则的残破状，有一片还显得特别平而缺乏立体感。这种对比性的表现方式，可以从石涛在第二十号作品第八开和第二十七号作品中的类似题材中看到。

虫蛀和磨损对这开画造成了严重的损伤。尤其难以分辨的是，描绘茎的双钩墨线在多大程度上是补画者所为，尽管石涛也经常用这种技艺来画芭蕉叶。总体而言，虽然这叶片显得高雅而矜持，但依然缺乏生气。我们怀疑，那是由于后人重修时，罩染了一层墨色的关系。

题款中的五言诗是用非常严谨的隶书写成的，墨色较淡，正好与整个画面中的色调融为一体。其笔触与我们所知的石涛笔法相同，只是这里写得十分小心、缓慢。但这一节奏和平淡已经影响了整体的生气，就像芭蕉叶一样显得有些软弱。其诗着重表现所画之物自然与率性的一面。同样一首诗也题写在他送给博尔都的《蕉竹图》上（见第四章图14）——比起上文提到的两幅画，《蕉竹图》与本开在技巧理念上更为接近：

> 悠然有殊色，貌古神亦骄。
> 宁不在兹乎，雨响风一飘。

第七开：黄蜀葵

品相：良好；这是保存得最好的一开，因其画面位于纸面中央之故；没有可见的补画之笔，尽管纸面的边角上有过一些修补。这一开的纸与第三开一样。

黄蜀葵绿色的星形叶子簇拥着盛开的花朵。叶子那开放的、放射状的造型，与紧凑、有环状轮廓的花朵很相宜。在黄蜀葵的花蕾中，这些彼此形成对比的形状变得更加丰富多彩：两颗花蕾略微倾斜着靠在花的左后方，还有一颗斜靠在右边，它们形态丰满、圆润，与花茎上和花心中的墨点相映成趣。

此开的用色特别生动。花瓣是淡黄色的，而尚湿润的、略带褶皱的靠近雌蕊处则是用淡棕色描绘的，让人感受到花的柔软、蓬松的凸出感。花心用更深的棕色和红色混成的五个点点出。叶子用绿中带蓝的颜色画成，茎用浓墨勾成、并使其晕开，与第一、四、五开和第六开中的方式一样。画中那全盛的、几乎是怒放的花朵与第四、五开中的表现方式一样。不同的纹理、重量和密度，都被石涛描绘得如此漂亮。此开在魅力上比牡丹一开稍逊，在构图的出色程度上比兰花一开、莲花一开和芭蕉一开略有不如，但在技巧和表现力上的完美，以及保存状况的完好，都使它成为石涛画艺的杰出代表。

五言诗重点突出了黄蜀葵羞涩的一面，在画中作者也让花朵稍稍朝向下方，以

此来暗示这一点：

> 不学桃花色，非同柳叶黄。
> 芳心何处着，薄暮仰斜阳。

书写这诗的隶书也是整本画册中最自然、最富于生气的书法。其墨线由粗到细的调度是顺着笔锋的游走自然完成的，而且每一笔的开头和结束都用了顿笔。

第八开：梅竹图

品相：差。上边缘和画面上端的字被润饰过，表面散见的虫蛀孔也被修补过。整体上的磨损，导致画作表面有些微不平。纸张与第一开一致。

色彩以一种特别雅致和装饰性的风格用于这一开。梅花的花茎和花朵一开始被画成浅浅的赭色，花枝以浅棕色勾勒。赭色和朱色混用来勾画花瓣的轮廓，雄蕊和雌蕊用朱色画成。覆盖在花上的竹叶和竹干以焦黑画成，使浅色的部分后退到朦胧的空间里去。画作的细节技艺精湛，尤其是梅花：细长的枝条在各个方向上弯曲扭转，其上的梅花有着各个阶段的花型。

画作表面的竹子部分有特别严重的磨损，几乎每一片叶子都被润饰过，以至于画作在整体上略显模糊。不过，竹子的基本结构与石涛的依然相像，例如，和《清湘书画》卷（图29-1）比较吻合。梅花大概可以与《探梅诗画图》卷（第十八号作品）以及《梅花诗》册（第三十三号作品）相比，其在梅竹的姿态和角度上传达出同样轻松愉快的感觉。书法是以一种极度纤细的褚遂良体楷书所作，和第五开以及《清湘书画》卷相似。

石涛从梅花里看到了自己生活的镜像和新生，这代表了他逝去的青春。这首七言诗告诉我们这本册页潜在的情感和石涛在晚年尤为爱花的原因：

> 那得春风十万株，枝枝照我醉模糊。
> 暗香触处醒辞客，绝色开时春老夫。
> 无以复加情欲泄，不能多得热还孤。
> 晓来搔首庭前看，何止人间一宿儒。

肖像画页：石涛种松图小照[1]

这是一幅石涛手卷的摹本，是这知名主题的三幅现存画作之一：该幅被称作朱

[1] 画家的肖像一般都被放在册页开头，但我们却决定将这一幅放在最后讨论，因其保存不佳且真伪存疑。这页画在这本册页中似乎显得有些多余，而且它应该是和花卉页一起成为大风堂藏品的。

鹤年版；还有一幅台北罗家伦藏的手卷（图25-5）；第三幅是台北张群藏的册页，附属于石涛的《道德经》（图25-6）书法。我们所知的石涛画像只有这些。画家坐在一块巨大的低岩上，一柄锄头放在他的膝上。他的头发剪得很短，戴着一顶短帽。他有一小簇八字须和胡子，穿着一件双层长袍，一件雅致的有褶绿色外套，里面是一件白色衣服，系着一条佛青色腰带。一块灰色岩石从左边前景突出来，黄褐色的地面以明显的对角线倾斜。左侧是一小丛黄褐色和绿色的松树。

两段题跋中的第一段是石涛传记的抄本，改编自张庚《国朝画征录》中的条目：

> 僧石涛，字石涛，号清湘老人，一云清湘陈人，一云清湘遗人，又号大涤子，又自号苦瓜和尚，又号瞎尊者。……画兼善山水兰竹笔意纵恣脱尽窠白。晚游江淮，人争重之。……今遗迹维扬尤多。

第二段题跋是一首七言诗：

> 猿子相随学种松，双幢入定是何峰。
> 五千言诵澜翻熟，云送前湾过水钟。
> 石涛自画种松图，甲寅冬自题于昭亭双幢下。

张大千在左侧装边上题跋道：

> 此《石师种松图造像》为朱鹤年所抚，稿本又见罗两峰所临，装石师所书《道德经》前，石师原本在罗志希先生处。爰记。

其作者被认为是清代画家朱鹤年（1760—1833）。[1]罗家伦手卷在《艺苑遗珍》[2]里的中文评语确认了朱鹤年版本的存在，称其是为书法家伊秉绶（1754—1815）所画。不幸的是，赛克勒画册上并没有画家的落款或钤印，也没有加盖伊秉绶的收藏印。初步风格鉴定表明朱鹤年并非作者。从我们能看到的朱鹤年出版作品来看，[3]即使由于为这幅摹本作了改变，朱鹤年所绘岩石、衣服、面部的笔法及其书法也都与此画不同。这个版本很可能完成于19世纪或20世纪早期。

[1] 朱鹤年的生卒年是根据其带年款的画确定的；见郭味蕖《宋元明清书画家年表》中的1760年、1828年、1830年和1833年；徐邦达《历代流传书画作品编年表》中的1799和1824年；《中国画家人名大辞典》，第107页；孔达、王季迁，《明清画家印鉴》，第111和648页前后；秦祖永，《桐阴论画》，第三幅画；喜龙仁，《中国绘画：大师及其原则》（*Chinese Painting: Leading Masters and Principles*）卷七，第320—321页。

[2] 卷四，图版31。罗家伦本，纸本水墨设色，在喜龙仁的《中国绘画》上刊出之后出名，卷六，图版388-A。见台北故宫博物院，《明清之际名画特展》，图版34，图录第47号，第25页。

[3] 参见喜龙仁，《中国绘画》卷七，第321页，以及《苏文忠集》中的一幅苏轼画像，卷首。

肖像画页：石涛种松图小照

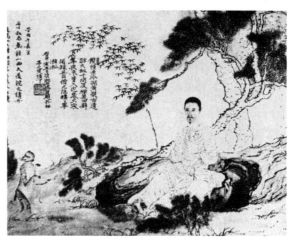

图25-5　清 石涛 《种松图小照》 落款作于1674年 立轴 纸本水墨 罗家伦旧藏

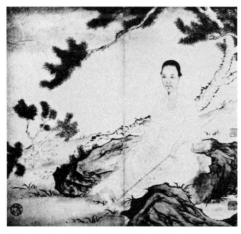

图25-6　清 罗聘 《石涛种松图》 无年款 册页 纸本水墨 台北张群旧藏 台北故宫博物院藏

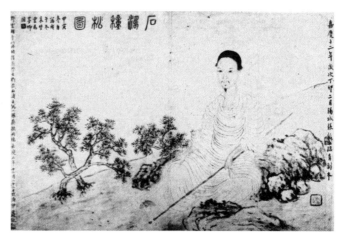

图25-7　清 朱鹤云（字鹤年）《石涛种松图》 1798年 册页 纸本水墨 大风堂藏

罗家伦本（图25-5）是一幅手卷，而其他两幅都是册页中的一开。[1]我们没有机会去检视罗家伦本，但是通过对作品构图的判断和题跋的文献证据，可以明显看出另两幅画都作于该手卷之后（或者最初的版本从它衍生而来）。在《道德经》册页上的题跋是重要的学者和古文物收藏家翁方纲（1733—1818）所作。他在题跋中说这幅肖像为"扬州八怪"之一罗聘所作。确实，张群提供了一幅出自未知摹本的照片（图25-6），通过仔细检视，可以看到画的右边缘有罗聘的印鉴（朱文小方印）。孔达和王季迁的书中列出了相同的印鉴。[2]这个鉴定与我们对罗聘风格的认知相符——以线条表现棱角分明的岩石，对松树、树干的轮廓，以及草的笔触的处理。画家肖像的雅致品位和他的表情也支持了这个假说。翁方纲将其定于18世纪晚

[1] 这个版本和张群收藏的《道德经》都出版于《艺苑遗珍》卷三，图录第28（1—39），但没有肖像画和残缺的题跋。张群非常友好地将他所藏手卷的完整照片寄给了我们。

[2] 《明清画家印鉴》，第19号，第493页。

期作品，也为收藏家杨继振（字幼云，活跃于约1840—1857）的印鉴所证实。所以我们相信这很可能是罗聘的真迹。

罗聘不仅仅把创作单独集中于画家本身，还简化了画面，将前景中的一棵松树替换为一块突出的岩石，并且把背景中的两棵松树减为一棵。他还去掉了岩石后面的竹子。赛克勒册页很显然是在罗聘版本的基础上绘成，并且更加简化：前景也是一块突出的岩石，但背景的松树和草丛都被去除了，斜坡也更加锐利。左上方的空间留给两则题跋。它们是基于翁方纲《道德经》册页上的两个题跋写成的。翁借用了张庚所作的小传，并且加上了他自己的一首诗，这首诗提到了《老子》的"五千言"。赛克勒册页的临摹者显然没有意识到翁方纲对《道德经》的题跋是他自己的诗（事实上是翁对罗家伦手卷上的石涛诗的改写），而相信这是石涛的手笔。所以赛克勒摹本对"五千言"的提及有问题。通过文献和风格的证据，我们可以看到赛克勒本或所谓的朱鹤年本是罗聘《道德经》册页和翁方纲为石涛《道德经》书法的题跋拼合而成。但是，识别出赛克勒册页的作者是不可能的。题跋后被刮去的文字可能包含了他的名字和钤印。无论如何，这幅作品完成于罗聘和翁方纲的版本之后，即19世纪或20世纪早期的某个时间。

写下上面这些以后，这幅自画像的第四个版本引起了我们的注意。它是石涛1699年所作十二开山水册页的首页，出版于《石涛和尚山水集》。[1]其肖像画（图25-7）接近于赛克勒本但是题跋不同，有一个五字的篆书标题（"石涛种松图"），其后的题跋为"甲寅（1674）冬自写，戊午（1798）冬朱野云为墨卿临"。在画的右下角，画家留下了他的钤印"野云"（朱文方印）。第一个日期1674年抄自石涛的自画像原本（与罗家伦手卷上的日期相同）。第二个日期1798年是这画的时间，在裱边的最左端。一个落款为伊秉绶的题跋帮助我们澄清当时的情形：

> 野云赠于册，因借翁学士手借到石涛自写小像属模册端。嘉庆三年二月二十二日（1799年1月27日）。默庵伊秉绶记。

从图片判断，我们相信伊秉绶题跋和朱鹤年题跋及自画像页是真迹。这是朱鹤年为伊秉绶所作的版本，前面的讨论中已经提及。

装边最右端有第二个题跋："嘉庆十二年岁次丁卯（1807）二月扬城（即扬州）张敦□临有副本。"画家钤印中名字的第二个字模糊了，但这位画家被认为是张敦仁（字古愚或古馀，1754—1834），可以确定其白文钤印包含了他的字。我们或许可以得出这样一个结论：赛克勒册页是张敦仁所提及的自己的另一个摹本，但是其准确的作者认定还需要更深入的研究。

[1] 该书中有一篇张泽写于1930年的序言。此时，此册页尚在张家收藏之中。我们特别要感谢纽约的Ch'en Jui-k'ang能让我们看到这个版本。我们之前就知道这幅山水，但不知其初版还附有一幅肖像画。

第二十六号作品

石涛

（1641—约1710）

山水

普林斯顿大学美术馆（67—2）
十一开册页（十开画作，一开题跋）
水墨纸本淡设色　画于奶色生宣之上
24.2厘米×17.8厘米

年代："辛巳二月"（1701年3月3日到4月7日），见第十一开画家题跋中。

画家落款："清湘陈人济"（第十一开）；画页上无落款。

画家题跋：共八行（七行行书，下方有两行小字），后面有落款和日期。

画家钤印："原济"（白文）、"苦瓜"（朱文连珠方印），第一、六、九、十开；"清湘老人"（朱文椭圆印），第二开；"前有龙眠济"（白文长方印），第三、四、七、八开；"清湘石涛"（白文长方印），第五开；"苦瓜和尚济""画法"（白文长方印），在题跋页上。

鉴藏印：未知藏家（可能生活在20世纪初）："无为庵藏宝"（朱文长方印）和"颐寿"（白文方印），见第十一开裱边；"无为庵主人真赏"，（朱文方印）在第二开右下角和第十一开的裱边；这三方印很可能属于同一个人。

品相：良好；第二、三、七开的边缘和第八开有小虫蛀，但没有补画的痕迹。在题跋页正面，左边有四个小字因虫蛀而难以辨识，还有三个字几乎无法识读。

引首：一个先前装裱时留下的标签，被重新装裱进了一开册页中（见局部图），上面的字是六朝风格的楷书"石涛老人山水真迹"，写在一张深色的纸上。其上没有落款，但从风格上看，应该是晚清或20世纪初写下的。右边是一个脱落的标签，显示此册曾经参加过1931年在大阪举行的中国绘画展——关于这一事件《宋元明清名画大观》有记载。那时，此册还属于住友宽一的收藏。

文中的插图展示的是用行书写下的两字赞词："清超，雨亭题。"其作者是日本现代书法家入江为守，住友宽一的朋友。钤印："惜花人"（朱文长方印），在题款前面；"为守章"（白文方印），"淡水"（朱文方印）。[1]

来源：大矶町，住友宽一收藏

出版：《宋元明清名画大观》卷二，图版220（第十开）；《石涛与八大山人》，第六期（第六开）；《恽南田与石涛》，第6—8号（第一、八、九开）；《明末三和尚》，第11、12号（第十、十一开）；《二石与八大》，第7期（第五开）；《石涛的绘画》，图录第60号，第80、128—132页；《普林斯顿大学美术馆记录》，第28期（1968）；《美国中国艺术协会档案》（*Archives of the Chinese Art Society of America*），第22期（1968—1969），第121、133页，图版50（第六开）；《石涛书画集》，第3卷，图版93。

[1] 在此我们特别要感谢岛田修二郎教授，因为他帮助我们认出了这个书法家及其印鉴。

第一开: 奇松险峰

第二开: 山间流泉（仿米氏云山）

第三开: 小桥人家

第四开: 远山断崖

第五开: 孤帆远影

第六开: 轻舟过涧

第七开: 乡间行旅

第八开: 桥上对谈

第九开: 大河岬角

第十开: 薄暮山隐

文章笔墨是有福人方能消受年来书画入市奥目杂珠自觉少趣非不欲置之人家齋頭乃自不敢作此業耳今閒著無事或亦偕此紙打卅禍而笑識者當別具玲賞

辛巳三月筆摸古法

紙并语：

湘陳人潇

引因病得閒随

第十一开: 作者自题

引首:（左）外签;（右）入江为守题字

除了最前面的两开之外，本册中其余的画作都用的是颤笔，为的是表现具有多层次细节的情境。石涛在册页上将这样的技法臻至完美，这一点特别体现在《黄山》册页、方闻藏《山水》册页和其他一些册页中。然而，本册的诗文意趣与前面那些作品稍有不同，尽管对细节的细致描绘是一致的，但沉静优美的画面实际上来自画艺成熟后的控制力和自制力。

观画者能从表面的潇洒和清新之下，察觉到其中所隐藏的风骨和力量。

在第十一开，即最后一开上，有画家的题款：

文章笔墨，是有福人方能消受。年来书画入市，鱼目杂珠，自觉少趣。非不欲置之人家斋头，乃自不敢作此业耳。今闲居无事，或亦借此纸打草稿，而（矣）识者当别具珍赏。

辛巳二月（1701年3月3日至4月7日）□□（两字被虫蛀蚀）因病得闲，随笔摸□□□纸并识。

落款：清（字迹不清）湘陈人济

钤印："苦瓜和尚济画法"（白文长方印）

这段题跋因准确记录了画家在作画时的情绪和情境而格外珍贵。它题在另一纸上，因为这张纸更适合书写。这段题跋最初就与画作一气呵成，这一点毫无疑问，因为画作和书法的风格都与这一时期的其他真迹非常相近。因此，1701年这个日期实际上有助于我们确定石涛所有作品的创作年代。

一开始我们对这本册页的真实性还有所保留，但在仔细研究画作及书法后确为真迹，而且其中还显露了画家步入晚年时的病况（1701年石涛时年六十），同时也增进了我们对石涛创作生涯中转折期的了解。

从画面上看，山水部分似乎是先前许多山水题材的一个总结。其构图显示出画家越来越倾向于简化景物，甚至是对景物进行扁平化处理，以与纸面形成一种"虚实"互动的关系。

这种对形体的阐释与石涛此时对水果及竹子等题材的处理是一致的（参见第二十九号作品和第三十一号作品）。此外，本册兼有"粗率"与"细致"两种用笔，使人能够从中看出1700年之前和之后石涛使用相关技法的作品之间的转承关系。

第一开：奇松险峰

由前景中低矮的巨石为起点，在画面中景处延伸出一排陡峭嶙峋的山峰，更高的山峰则向右延伸到远方。画家透过精心设计，将山脉分成两组，分别向远方层叠远去，从而很好地实现了"高"这一主题。然而这些形状并非只是一维的平面，它们是以多面立体的方式呈现，且会随着我们视线方向而改变其面貌。

图中松树的作用，是作为高度的次要表达。三株枝条参差低垂的松树相对于向上耸立的山峰而言，带来了一种反方向的韵律。由左至右的干皴，以及用浓墨画出的线状树叶，使画面显得生动。适度地在人物与岩石上使用赭色则为视线提供了焦点。此开作品沉静的意趣（亦是贯通整本册页的特质），凝聚于一个独坐在山崖之上、安身于岩壁之间的人物之上。

此画中色调变化的深度与广度夺人眼目：虽然主峰和树木的焦墨线条冷酷且坚硬，但赭色、蓝色和绿色的使用，生动地塑造了山的外形并表达了丰富的层次。这样坚硬的线条，在石涛1700年之前的作品中很少见到。如果我们观察两边悬垂的树，可窥见其画笔的节奏和收放的力道，这些倾向在画家作画生涯的早期都已出现（图26-1）[1]，现在只是因为形状的简化才更容易被看出来。

这样的笔法可溯及石涛的其他作品，在其中他借用了唐代大师颜真卿的书法笔法来为其绘画注入更直接、更犀利的力量。这方面的重要作品是作于1700年的十二开山水花卉册页。[2]在这些作品中，这样的笔触和墨色反复出现。在第六开中（见第四章图26-5），石涛评论了自己的笔法风格："此如鲁公书。"

画中的山可以确认是安徽黄山，这是石涛在早年漂泊时最喜欢的几个地点之一。这座别具特色的山峰反复出现在他的其他作品之中，就好像一个延续了数代的大家族的群体肖像在面貌上的相似之处；这些画中的山峰在结构上也都是相似的，但每一幅在表现手法和特征上却仍有所不同。本册中的两幅作品，与方闻藏《山水》册页中的第三开（图26-2），以及住友收藏中描绘黄山风景的十二开册页中的第七开（图26-3）相比，可以看出。

第二开：山间流泉（仿米氏云山）

画面右下方一个隆起的山丘下，隐藏着潺潺流向左侧的小溪。在山和溪流的上方是一座座层迭的山峰，高耸在溪流的后方。与前一开的峻岩峭壁形成对比，这幅景致强调的是泥土厚重的形态。场景中没有人物或树木，因此我们看不出景物的大小。清晰的笔触与皴点，以及高耸山脉的复杂形状，让人感受到坚毅与恒久。与此相对，变动则隐含在生机盎然的流水之中。

[1] 在石涛一些早期作品中，也有一些展现这种节奏的笔触，比如在住友收藏《黄山》册页的第五、八开；赛克勒所藏的1685年《探梅诗画图》（第十八号作品），和洛杉矶所藏的《山水》册页的第五开（《石涛的绘画》，图录第7，第108页）。

[2] 《石涛画册》，共十二开（十开山水，两开花卉），纸本水墨，偶有设色，18厘米×26厘米。

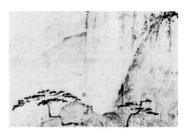

图26-1 清 石涛 《黄山八景》（第五开局部）十二开册页 纸本水墨 住友宽一藏

图26-3 清 石涛 《黄山八景》（第二开局部）十二开册页 纸本水墨 住友宽一藏

图26-2 清 石涛 《山水》（第三开）十二开册页 方闻旧藏

所谓的米芾画风，通常被解作使用层叠的湿墨点作画。然而石涛在此选用干墨点佐以设色笔点塑造形态，营造出一种与之前或当时流行的米氏云水氤氲画风完全不同的氛围。山的基本轮廓及内部皴法依旧吸收了颜真卿遒劲奔放的书法线条：用笔的力道直接且毫无保留地传递到了纸上，没有一丝矫揉造作的痕迹。对于点画法，其用赭色渲染和绿色湿点作为焦皴的基础，创造出富有造型感的外观和有反差的质感。

本开可与石涛其他两幅米芾风格的山景比较，王季迁收藏中禹老册页的第十一开（图26-4），以及1700年所作藏于北京的册页第七开（图26-5）。这三幅画都拥有类似的两段式构图：在画面中，将前景的一个元素作为动源，与不远处静穆的山峦形成对比。在王季迁收藏的画中，湿润的墨点施加于色染之上，用以描绘山脉和树木；而且树木的倾斜产生出一种奇妙的张力，这张力又与远方逐渐退入背景的山峦相互抵消。在山峰与山峰之间，纸面留白的部分代表浮云，此为石涛熟稔且反复使用的代表性作画技法。赛克勒所藏之册则更接近于北京册页中钝拙的圆笔触和干笔皴擦。北京册页中的船夫和微微倾斜的房子作为动源，产生了双重张力；而在赛

图26-4 清 石涛 《山水》（第十一开 "仿米氏云山"）
纸本水墨 王季迁藏

图26-5 清 石涛 《山水》（第七开）
1700年 纸本水墨 故宫博物院藏

克勒册页中，这种张力可在双峰之间感受到。三幅画中，高耸土山的造型则是石涛风格的另一个显著特征。

第三开：小桥人家

品相：左上方和右上方有两个不规则污渍。

从画面的左前方延伸出一条蜿蜒的小径，通往画面中央的拱桥，路边点缀着村居和几棵树。一个瘦小的人影，踏过了小径登上石桥。远处低矮的山峰层层叠叠，延续了小径的弯曲形态。淡绿色和淡蓝色的渲染几近透明，又因前景房顶及人物脸部的几抹赭色而显得鲜活。蓝绿色的淡彩为场景增添了缥缈的情致，并且画家还在画面右上角和各色景物元素之间保留了大片纸张本身的奶油色色调，用以表示缥缈的云雾。

整本册页的色调，都因这开画作而变得明亮起来。透明的颜色和倏忽即逝感更增强了册页的吸引力。但这种伤感的脆弱仅是一种表象：创作这些图像的笔触拿捏，类似于舞者对跳跃及旋转的掌控，看似轻松平稳，实则反映了经过多年训练的肌肉控制力和约束力。

第一、二开的观感是直接的；在本开中我们品味着每一个细节：一棵树的树干或枝桠，背景的纹理，屋顶或小人的轮廓线与色调。每根线条的颤动都能让观画者的肌肉和神经产生敏感的反应，再加上那纯净的渲染，整个画面使观画者沉浸其中。

石涛另外两件未标明日期的册页中有两开作品可资比较：方闻《山水》册页的第一开（图17-5）和日本大阪收藏的《东坡诗意图》的第六开（图26-6）。两者都表现出类似的沿着斜线展开的虚、实空间变化，在中景的桥梁处交汇。第三幅作品，住友收藏的描绘黄山景致十二开册页的第六开[1]，也有相似的构图，但用色更

[1] 全彩版出版于《石涛与黄山八景册》，第1号。

图26-6　清 石涛 《东坡诗意图》(第六开"送春") 纸本水墨
阿部房次郎旧藏 现藏日本大阪市立美术馆

图26-7　清 石涛 《山水》册页(第二开)
纸本水墨 阿部房次郎旧藏

浓艳，还画上了完全符合时令的树叶。这三本册页的日期分别被定于约1695年、约1703年和约1696年。若把赛克勒收藏的本作品与之并列，这些作品就一起展示了石涛对细微且转瞬即逝的画面诗意的把握。

第四开：远山断崖

一个陡峭的悬崖垂直耸立在画面右边，其底部笼罩在云雾之中。悬崖的左侧，横亘出三角形的形体，这是连绵到远方的山峦。通过突然降低旁边山体的大小，画家成功传达出一种不可思议的高远感和深远感：没有树木、树叶，甚或人物，这种升腾而上的高度和陡峭的深度——即传统上所说的的"深远"——用一种新的形式重现了中国山水画古老的绘画主题。

一种绿色的色调将画面中的形体统一起来。前景中质感干燥的表面与远处的山峦交织在一起，随着深度的增加，这些山峦显得愈发模糊，形成了一种真正的空间透视感。同一绿色的多层渲染使前景的皴法更为柔和（这在本册第六开中再次出现）。悬崖的斜面虽然看似陡峭嶙峋，但就几何意义来说并没有真正的直线。简化的图形掩藏在复杂的笔触之下：画笔起伏不定，入木三分。画家在运笔的过程中不断转笔，内部的张力和色调纹理让山体看上去像老人满布皱纹的脸。

尽管精细的皴擦给人以紧张感，但是一种更深沉，几乎摄人心神的神秘感充斥着场景。这种潜藏的深沉感在石涛其他作品中相当罕见，但我们可以用阿部收藏

的《山水》册页中的第二开（图26-7）与之相比较。其中有两组山峰（山脚掩藏在薄雾之中），从前景中的一个角落蜿蜒盘旋然后迅速没入远方。画家用湿笔来描绘山体荒芜的表面，用留白和湿染来呈现浓重的云雾。这两开分别代表了"湿染"和"干笔"，同时也是石涛表现天地混沌状态的两个方面。

第五开：孤帆远影

河堤斜斜地跨过画面下半部向右方延伸。坐落于最右方的一组山石构成了前景的焦点。一排向左微倾的树映衬出堤岸的轮廓，并将观者的目光导向中景，那儿有两块岩石由水中冒出，一大一小的形状与前景中圆形的山石相呼应，同时也将目光导引至一艘掠过水面的帆船之上。

在这湖面一角之景中，相近色调创造出了和谐感。闪耀的蓝色、绿色和浅绿色以最重的色调形塑了前景中的山石，而天鹅绒般的点苔让山体的造型更加丰满。通过对色调和颜色的强调，剩余的景物被推向了一个朦胧的距离。荡过水面的小船带出横向的运动；鼓起的蓝色风帆完成了沿对角线的运动，由前景至中景岩石再到船本身颜色的渐变。如翡翠屏风般摇曳着玉叶的枝桠，更进一步增强场景中的动感。

这幅画完美地展现了间隔、平衡和色彩焦点等原则。墨色的层次和反复出现的体积递减在微妙的空间分隔中强调了运动感。此开与石涛的另外两幅作品：《山水》册页中的第一开（图26-8）和方闻藏《山水》册页中的第五开"白沙小船"，在情感与主题上都极为相似，只在构图上有些微差异。在阿部藏品中，垂直的悬崖、沿水平线出现的芦苇和沙岸，发挥了赛克勒藏品中斜线相同的作用；墨色的层次和巧妙的间距再次显示了类似的深度和焦点意识。

在这三开画中，孤舟、孤独人影和恬静的氛围，都传达出一种私人且私密的感情，仿佛画家正看到自己在梦幻般的过往中漂泊。

第六开：轻舟过涧

在整本册页中，本开的空间布置可能是最简明却也最具有冲击力的。一叶小舟载着戴帽的渡客航行在一条乳白色的河上，驶向一个陡峭的、水闸一般的岩石隘口。悬崖的底部未被描绘；除树木外，画纸的下半部分留白，以此表现变幻的浓雾。悬崖右侧的色染一直延伸到底部，与远处河岸和船只向左下方的急行形成对比。借由这种不对称性，整体构图保持着微妙的平衡。观画人的视点很高，目光停留在生长于前景地平线的纷繁树木上。

与第四开一样，柔和、清亮的渲染被用来调和干皴。在这里，石涛使用大量留白，他以斜线布局连接了屏风状的峡谷。并置的构图方式和干笔，使人想起梅清（图26-9）[1]同样令人印象深刻的山水画。梅清是石涛的同代人，也是他的好友，

[1] 刊于《明清の绘画》，第87号。

图26-8　清　石涛　《山水》册页（第一开）
纸本水墨　阿部房次郎旧藏

图26-9　清　梅清　《黄山》册页
纸本水墨　桥本关雪旧藏

对比他年轻的石涛的影响，特别体现在本开画作的构图上，也体现在册页中普遍使用的干笔上。

第七开：乡间行旅

品相：最右边的中央有一处轻微的磨损及虫蛀。

坐落于矮丘与小水湾的树木之间的房屋群占据了前景，它们由画面的右边斜着向上延伸。一排树木遮蔽了马背上的人，还有一位带着干粮的仆役位于画面的最下方。石涛巧妙地设定了人物、树木及房屋的相对比例，景物从前景到远景逐渐减小。经由巧妙地布置这些基本元素，他成功营造一种整体感，让观者的视线扫过底部的微小人物再向上移向每栋房子——它们像垫脚石一样把我们的目光引向后方的空间。

色调和渐变的墨色进一步凸显了远去的背景，画家使用的是渐淡的墨色、黄褐色及绿色。在前景中，浓厚的焦墨突出了空间的直接性，并将墨色不浓的形体推入远方。在《黄山八景》第八开（图26-10）的前景中，同样也可见到相似的墨色、松树元素、渐变的颜色和多层次的构图方式。

马背上的旅人在高大的树木下弓着身子，令人想起大阪藏《东坡诗意图》的第二开（图26-11），以及《宋元吟韵图》册的第十二开（图26-12）[1]的相似形象。

[1]　参见艾瑞慈，《石涛画展后记》（"Postscript to an Exhibition"），图9、图10，第266页。

图26-10　清 石涛　《黄山八景》（第八开 "文殊院" 局部）
册页 纸本水墨 住友宽一藏

图26-12　清 石涛　《宋元吟韵图》册（第十二开局部）纸本设色
香港虚白斋藏

图26-11　清 石涛　《东坡诗意图》（第二开 "新年风雪" 局部）
纸本设色 阿部房次郎旧藏 现藏于大阪市立美术馆

图26-13　清 石涛　《东坡诗意图》（第七开 "端午游真"）纸本水墨
阿部房次郎旧藏 现藏于大阪市立美术馆

在赛克勒册页的细节图中，观画者可以窥见，石涛仅用寥寥数笔，就捕捉到旅人和马的生动形态，以及其向前运动的动作。

第八开：桥上对谈

两位坐在石拱桥上对谈的雅士，再次将我们的注意力引至画面底部。两株叶子形状各异的树和两块高低略异的山石显示出景深，同时也为桥梁构建出空间框架；剩余的景物逐渐向上扩展到画面的空白处。两座山峰出现在云雾朦胧的中间区域，围绕着一个小屋和一丛松林。大片的留白代表变幻的云雾；在远方，同样的留白化为从远处地平线蜿蜒而下并流经桥下的河流。景物此没彼出，相互融合；线条渐渐化为色调，形体消散于流水和云雾中。

在本册中，颜色的结合如同彩绘玻璃般精确和清晰。人们的目光首先被画面顶部远峰明亮的青蓝色所吸引，然后移向褐色的茅草屋顶，再到蓝色和绿色的山石，最后到双重色调的拱桥。这里使用的色染画法是由石涛将其发展到极致的：湿画笔中全是颜料，然后倾斜地画过干燥的纸面，如此方能用笔尖描绘出最丰富的色调轮廓，其余的形状逐渐褪为淡雅或明净的色彩。利落的轮廓线和引人入胜的形体可由几个轻巧的动作画成，比如蜿蜒的堤岸和圆拱形的岩石。

观画者所在的方位高且遥远。有一种经常在梦中感受到的矛盾感觉：既对大自

然精致细节有敏锐的感知，又有翱翔在宁静广袤天际的感受。这一开画中充斥着引人入胜的力量，或许正来自这色彩绚烂的画面空间中各种微妙的结合。永恒而无情的自然与桥上两位文人亲密交谈的画面形成了对比。这类志气相投的会面，是石涛在1690年至1700年的作品中另一个经常出现的主题，而且在大阪藏《东坡诗意图》的第一、五、六、七、十和十一开中也出现了多次，其中的第七开（图26-13）同样也展现了他在使用留白、层叠远山和前景焦点大幅延伸等方面的特别兴趣。

第九开：大河岬角

在本开中，明净的色彩及柔和的轮廓将构图元素化作了真实的物体，并且展现出石涛对平面和立体空间效果的兴趣。当目光沿着左边的山石一路向右，从覆满树木的岬角移至帆船，再移向远方山脉的轮廓线时，观者会有一种动态的渐进感。如同本册中的其他作品，淡黄纸上大面积的留白拥有表达的功能：在右前景中，留白代表笼罩屋顶和摇曳竹林的升腾雾气；在远处，留白代表承载着山间两艘小船的水体。

在定义物体的不同面向时，颜色也扮演着重要的角色。在看似次要和边缘的区域——例如地平线上的远山——可以看到这种精湛技艺。纹理和色调反射及折射了场景的其他部分。再现自然真实的场景时，描绘空间的现实感，不仅为锯齿状城墙（应该位于南京城）的细节所体现，而且也透过干笔皴擦出的各种表面而呈现，因为它们有效地表现了实体感和触感。船只、建筑和景物轮廓都以精巧颤笔线条来表现。画家在1690年之后经常使用的线条风格已经开始在这件作品中出现了。

至于平行的构图，石涛1695年的《泼墨山水》[1]中也有类似空间结构和景色的场景（图35-1），只是其描绘的视角较低。这本1695年的册页呈现了石涛较"粗粝"的风格，线条厚重、色调深沉，自由地运用湿墨和干墨。在赛克勒册页中，情绪和表现意图与笔墨并不一致，但是空间结构为它们提供了连结。

第十开：薄暮山隐

本册最后一景是一间坐落于悬崖和山丘之间的小屋。整幅作品闪耀着落日余晖的温暖色调，佐以蓝色的装点。简单的山景结构，却在本册中最为复杂，笔法具有与第一开相同的圆润特色。悬崖上堆叠着的小岩石将画面斜分为连续的场景。在中景处，三个由石块构成的小丘与山石边缘温馨的小屋相汇合。在小屋下面的高原上，弯曲的松树仿佛呼应着山谷云雾映衬下的那株小树。这些元素的布置吸引目光在其空间流连。地平线处，是用蓝色染成的奇峰。在遥远的高处，朦胧的淡蓝色山脉笼罩着一切，将全图建构得紧密而和谐。

和册页其他部分一样，设色具有重要的表现作用。小屋屋顶、岩石群、悬崖边缘上的色点强化了作为空间元素的图形的完整性。因此，蓝色和褐色的色调不仅产

[1] 《大风堂名迹》卷二，图版29—33。

生了立体感，同时也引导着目光在山水空间领域内的移动，这种移动由前景小径上升至岬角，再俯瞰下方的山谷和后方隆起的山峰。

除了轮廓墨线之外，石涛还用颜色来构建形体。淡墨点使形体的表面更鲜活，并赋予一种实体感；同时，色染也被认为是皴擦的一种。例如，要画远处的矮山，则用干笔轻轻地点上些淡蓝色，并且依照山形反复皴擦以制造山峰外观的粗糙感。不仅让通常不鲜艳的物体产生令人惊奇的乐趣，而且也呼应了前景以及中景石块的淡墨皴擦。因此，设色点染和皴法都有微妙的图形统一功用。此外，精细的彩墨透明化效果避免了复杂构图变得过于厚重或稠密。石涛的天才之处，正在于他能将普通场景画得夺人心魄，以及能将构思中的艰难之处——写入丹青。临摹者（假使我们有幸能拥有本册摹本的话）最大的挑战不是复杂的构图，而是对设色细节以及色墨关系的精细处理。在那想象中的临摹者的手下，画出的多半只会是不和谐的结集而不是诗意的色彩。

本册有两个场景可以辨认出实际地点：第一开描绘的是安徽黄山的山峰，第九开则是江苏南京附近的景致。可以推测，其余儿卅可能与石涛的旅行有关，既可能是实际的场景，也可能是虚构的。

我们从他注明日期的信件中得知，石涛晚年频繁地受到小病的折磨，[1]因此他的艺术作品在质与量上常是不稳定的。岛田修二郎教授评述道，这些疾病实际上是一种恩赐，使其免受凡俗事务的骚扰，能随性之所至恣意作画。[2]本册中的一些独特处，可能就是这种情况下即时挥洒的成果。

本册显现出非凡的品质——缥缈的图像、粗钝而克制的墨线、精致的设色。事实上，石涛在题款中提到，自己因病而获得了一些闲暇时间——毫无疑问是为了将本册与其他自认为品质较差的作品（即所谓的"鱼目"，这些册页同样也进入了市场）有所区分。本册才是"真正的珍珠"。并且正如他在题款最后一行所言，心有灵犀的人应能体会这些作品的可贵之处。

1700年的北京画册能证实，无论是绘画风格，还是画家自题中提到的1701年这个日期，都是合辙的。两本册页中粗粝、果断的笔触，与石涛使用这种笔触的习惯相吻合。他自1685年左右的早期作品开始偶尔使用这样的笔触（例如第十八号作品《探梅诗画图》，还有《万点恶墨图》和其他一些作品），至1700年前后继续使用，最后一直延续到1706年和1707年——那时这种笔触已经是他的主要手法了。

[1]　郑为，《论石涛生活行径、思想递变及艺术成就》，第47页。
[2]　《明末三和尚》，文字部分第9页。

第二十七号作品

石涛
（1641—约1710）

临沈周莫斫铜雀砚歌图

普林斯顿大学美术馆（67-21）
立轴　水墨纸本淡设色
118.5厘米×41.5厘米

年代：无，可能完成于1698年到1703年之间。

画家落款："清湘大涤子"（用隶书写于此画左边题款之后）

画家题跋：书写沈周原诗，计标题在内共六行。又书写了沈周原画上的散文体后记，所题日期为"弘治十三年夏五月"（1500年夏），以上两篇都以沈周笔法的行书书写。最后石涛用隶书书写三行散文题跋，并注明为"重记"。

画家钤印："齐庄中正"（朱文方印；《石涛的绘画》，图录第8号，不在目录中），在画面顶部；"零丁老人"（朱文方印；《石涛的绘画》，图录第53号，不在目录中），在落款后；"清湘石涛"（白文长方印；《石涛的绘画》，图录第22号，不在目录中），在落款后；"赞之十世孙阿长"（朱文长方印；《石涛的绘画》，图录第95号，不在目录中），在落款后。

鉴藏印：

马积祚（香港当代收藏家）："积祚审定"（朱文方印）；"马氏书画"（白文方印），在画的左下角。

张大千："大风堂渐江髡残雪个苦瓜墨缘"（朱文长方印）在画的左边；"别时容易"（朱文方印）和"球图宝骨肉情"（白文长方印），在画的左下角。

未知藏家："伯元审定"（朱文方印），在画的右下角（此印同样出现在第二号作品）；"传山鉴赏"（朱文方印），在画面底部的右下角；"泗州杨氏所藏"（朱文长方印），在裱边左下角。

题跋：吴梅为伯元（近代收藏家）所题写的一篇诗歌体后记，三长行，在裱边右侧。

来源：大风堂藏

出版：《普林斯顿大学美术馆记录》，第27卷（1968），第35页（收藏目录）；《亚洲艺术档案》，第22卷（1968—1969），第134页（收藏目录）。

其他版本（传为沈周所作）：一纸本，香港私人收藏；一绢本，陶梁（1772—1857）《红豆树馆书画记》著录；一现代仿品（详见后文对这三幅作品的进一步讨论）。

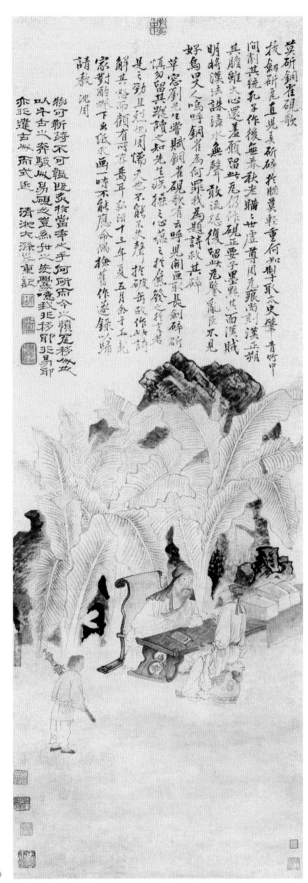

清 石涛 《临沈周莫砚铜雀砚歌图》

此轴是石涛临摹明代大师沈周的作品。虽然沈周的原画可能尚存，但我们所知的只有临本。我们将会把临本中的另一幅（第二十八号作品），与本作品一并讨论。

两篇长题占据了画作的上半部分。第一篇在右边，包括五行诗作（外加一行标题）和六行散文评论；石涛临摹了沈周原题的风格和内容，并且临写了他的签名。最左边三行的第二篇题跋是石涛以自己的隶书写成，表明他为这幅作品两次题款（"重记"）；所以此作是一幅善意的临本。

画中，两个文人在芭蕉树丛浓密的树荫下交谈。植物后方伫立着巨大的园石。在长桌上摆放着长方形的铜雀砚和几卷珍本。一位侍者站在左边，手握一把装饰华丽的长剑。这个场景所展现的正是沈周写在人物上方的诗，诗的内容是恳求这名珍贵的东汉瓦砚的主人：尽管这砚台来自铜雀台，但也不要因为鄙视建立铜雀台的历史人物而让客人用剑劈砍它。在题跋中，石涛对诗文作了自由诠释与评论：

> 莫斫铜雀砚歌[1]
>
> 拔剑斫瓦直儿弄，斫碎于瞒莫轻重。[2]
>
> 何如掣取太史笔，青竹中间削其统。
>
> 孔子作后无春秋，老瞒瞒世虚尊周。
>
> 瓦痕尚刻汉正朔，其胆虽大心还羞。
>
> 愿留此瓦仍作砚，正要子墨黩其面。
>
> 汉贼明将汉法诛，漳水无声敢流怨。
>
> 复留此瓦鉴乱臣，不见好乌曰丈人。[3]
>
> 呜呼铜雀为何罪，我为题诗救其碎。

> 草窗刘先生[4]尝赋铜雀砚歌。有云："呼见开匣取长剑，碎斫慎勿留其踪。"读之，知先生疾操之心，蕴之于气，发之于言，若是之劲且烈也。周，懦夫也，不能不失声于破缶。故作此诗，解其怒，而顾（愿）故有所存焉耳。

> 弘治十三年（1500）夏五月，余于王亲家对酌灯下。出纸求画，一时不能应命。偶检旧作，遂录以归，请教。沈周。

石涛的题跋：

[1] 铜雀瓦砚取材于由曹操（133—220）兴建的名胜铜雀台。

[2] 曹操，字孟德，号阿瞒；他是一位伟大的汉朝将军，但其品德上的缺陷被后世文学作品放大，以至于他成为了民间传说中臭名昭著的反派角色。

[3] 乌鸦因照顾母亲的行为而被视为孝顺的鸟，"丈人"（对"老人"的敬称）可能指的是拥有两位美丽女儿的乔玄。据说，曹操修建铜雀台正是为了向这两位女子求爱。这一句的意思让人费解，但或许是说人类的（或动物界的）天性并不会因为曹操的意愿或行为而改变。

[4] 刘溥（字濬渊，活跃于约1450—1456），江苏常州人，景泰十才子之一。

《临沈周莫砚铜雀砚歌图》（题跋局部）

物可靳，诗不可韫。既炙于当年之手，何所而今之愤？瓦移人也，以千古之奔骏；人易砚也，岂为世之先夔？噫，我非移耶？非易耶？亦非违古人而式近。清湘大涤子重记。[1]

沈周的画作和长诗中所描述的事件，见于19世纪初的记载中，即谢诚钧所撰、出版于1821年至1836年的《瞢瞢斋书画记》[2]。谢诚钧似乎已经看到过陶梁收藏的

[1] 特别感谢唐海涛给我们说明这些题跋中难解的语句。庄申在《明沈周〈莫砚铜雀砚歌图〉考》中进一步研究这些文学资料，比较不同版本间的差异，并说明了铜雀砚的历史及它在传统砚台中的重要地位。见该书第58—59页。

[2] 日期来自其后记，第1a—2b页。普林斯顿大学图书馆有一份来自陈仁涛旧藏的抄本。很可惜，谢诚钧并未具体告诉我们其记载的信息来源。

《临沈周莫斫铜雀砚歌图》（局部）

版本（见第二十八号作品），其对事件的背景描述如下：

> 我在陶凫芗（即陶梁，1772—1857）的住所看到了沈周的一幅画作，名
> 为《斫砚图》。这幅画的主题是当名士吴文定（即吴宽，1435—1504）将自己
> 拥有的一方铜雀瓦砚（由铜雀台的瓦片制成）向其朋友展示时，其中一位朋友
> 厌恶曹阿瞒（即曹操）的为人，便迅速挥剑把砚劈碎。石田（即沈周）刚巧在
> 场，后来便画了这幅画，并且写了一首长诗来记录此事。其诗、书、画必可并
> 称为"三绝"。

乍看之下，这幅画很可能会被误认为是沈周的作品。构图、人物、芭蕉、湖
石，甚至书法部分都令人想起这位明代大师的画作。事实上，如果石涛没有题款的
话，他的名字也难以与这幅作品联系起来。然而，在仔细观察之后，人们还是可以
由运笔的细节、活力，以及表达方式来辨认出石涛的手迹。他只是披上了沈周的外
衣，使画面鲜活起来的还是他自己的个性。

我们并没有找到沈周的原本，但是检视了现有几个摹本和其他一幅传为沈周
的作品的构图之后，我们感觉石涛的整体布局和个体元素的表达应该与原本非常接
近。例如，在形式上，芭蕉叶与传为沈周的1482年立轴十分相似（参见图28-1）。
然而在技术上，叶子的呈现方式是石涛自己的画法。他使用渐变色调的淡干墨双钩
轮廓，然后在重要区域使用淡墨渲染作为阴影，给予画面深度和重量。虽然他最
初在选择主题与表达方式上受到沈周的影响，但他在这种形式下成功地保持了独立
性，这一点可从其《人物花卉》册页中窥见（第二十号作品第七开）。

虽然人物是不常创作的题材之一，但本画展示了
石涛在这种题材上的成功。两位雅士栩栩如生，充满
热情，但态度十分沉着（见局部图）。较大一点的人
物（也许是铜雀砚的收藏者吴宽）正俯身倾听他的朋
友说话（也许是刘濬渊——对历史事件敏感的道德主
义者，他的剑就在附近）。后者说话时带着手势，听
者脸上的表情是仁慈的、关心的、和蔼的。客人的侧
脸和他肩膀的姿势非常像石涛《人物花卉》册页中的
陶渊明肖像（第二十号作品第五开），以及经常出现
的点缀场景的骑者形象（如第三十四号作品）。以渐
变墨色的细致笔触描绘脸部特征，是石涛标志性的技
法，这会使脸部显得风趣幽默、栩栩如生。椭圆锐利
的黑色眼睛、圆润的鼻子、细尖的胡须，以及圆形或

图27-1 明 沈周 《落花诗》（局部） 1508年前
手卷 纸本水墨 台北故宫博物院藏

椭圆形的头部，几乎与石涛的陶渊明肖像如出一辙。石涛将最深的墨色留给眼睛和
人物衣帽这些小细节，以此显现这些地方的重要性。如果我们将这些人物跟赛克勒
所藏临本和香港所藏临本（第二十八号作品及图28-2）中的人物比较，画作的品质
和细微之处就显得更为明显。在那些临本中，轮廓矫饰且凌乱，墨色也缺乏变化。

描绘人物衣纹的线条与画岩石的皴法是一样的。石涛的皴法结构多变，与他变
化多端的墨色互为呼应。这种笔法本身相当细致，大多数时候使用笔尖（如画衣服
时），但也可以更粗犷地使用钝笔来完成；它们的变化范围从细微的起伏（如这里
的人物）到更直接和坚决的线条（如画芭蕉叶的叶脉）。无论它们的宽度如何，画
笔基本上保持中锋，并且墨色细微的层次加上对明暗墨染的生动应用，带出了其所
表达物体的重量和密度。这种对特定触感的明确区分，是石涛最具风格化的特征之
一，这一点在与两本临本比较时尤为明显（详见下文）。

在绘制时，石涛也忠实地临摹沈周的书法风格。款书的位置和用一片题款填
满绘画整个上部的形式，在沈周的典型作品《夜坐图》[1]中同样可以见到。沈周为
《落花诗》（图27-1）[2]所作的题跋展现了他的用笔方式以及对字体结构的排布。
在此轴中，我们得以窥见这位明代大师最为独特的风格：长方形的字形，具有向上
倾斜趋势的轴线；规整的行距；钝而多角的笔触；长长的撇、捺和有起伏的横笔。
在类型上，这些特色源于北宋大师黄庭坚，而后成为沈周和文徵明个人风格的一部

[1] 也被称作《难眠之夜》，刊于台北故宫博物院《故宫名画三百种》卷五，图版220；档案号：no.749/52
MV 70。

[2] 画作和诗都没有表明创作日期，但文徵明的精美题跋有1508年款，所以此画必早于该年。其中的画作和书
法确实展现了沈周的晚期风格。见《故宫书画录》卷二，4/159；档案号：2994 MH6（绘画部分），3000
MH6i（A—E）（书法部分）。另一篇沈周的书法杰作为《化须疏》，也见于台北故宫博物院，档案号：
5256 MC4。

分。偶尔，石涛也以这种风格书写（参见第四章对其书法的讨论），这才使他能临摹得比较相似。然而，像大多数临摹者一样，他倾向于夸大原作中的典型特征：例如，他让撇、捺更长，让横笔更多起伏。

但是，这篇题跋与石涛自己的三行题识在书体和内容都不相同的情况下，究竟是什么让这幅赛克勒所藏立轴中的书法被认定是石涛之作呢？正如我们之前在讨论石涛书法时所试图说明的那样，隶书是他惯用的书体，舒展、倾斜的笔画，敦实的垂直框架与轴线，圆润、丰满的笔法都是进一步证明出自他手的特征。在模仿沈周的十二行题跋中，我们可以看到石涛维持倾斜字体端正性和毛笔运动规律性的努力。如果回头来看沈周的字（图27-1），我们可以发现，尽管初看很相似，但石涛偶尔显现的书写习惯最终占了上风。在沈周手下，向上倾斜的不只是每一笔画，还有字体的整体架构。其倾斜的角度是规律且固定的，如同音乐中的节奏或拍子一样；它是自发的，对沈周而言保持笔微微倾斜是自然而然的。因此，他笔画的形式往往是平直的、有尖角的、倾斜的，而不是（如石涛自己自由书写时那样）圆润的、弯曲的、丰满的。例如，沈周的横笔在起笔时，总是有力地露锋下笔，然后沿着一个方向移动画笔（而不是像石涛所习惯的那样，轻轻地顿笔以隐藏笔锋）。此外，沈周之所以让横笔有三四个起伏（这是一种来自黄庭坚的手法），似乎是为了软化他大多数笔画中都带有的那种强硬、锋利和决绝的特征。

石涛竭力保持沈周向上倾斜的特征，但他又经常回到他更习惯的隶书字体（参见他在赛克勒所藏临本左边的题识）的垂直平衡样式。此外，他的撇、捺总是丰满且呈拱形（例如，第一行从下往上数的第八到第四个字"掣取太史笔"）。这些笔画与"之"字，以及石涛自己题识中的横笔以相同的方式弯曲。此外，他对横笔起伏的诠释也揭示了他使用中锋的用笔方式。（值得注意的是，这些线条的顶部和底部都有波折，而在沈周的笔画中，线条顶部是平直的，只有底部有波折；参看《花卉人物》册页第二开对类似技法的讨论。）仅仅通过这些观察就可以看出，尽管石涛刻意"欺瞒"，但是他的书法习惯从根本上说还是难以改变，而且他要付出很大的努力才能压制这些习惯。

这幅画的创作时间，被认定为石涛画家生涯里相对较晚的时候，约在1698年至1703年之间，其原因有三。书法和绘画的笔触都十分成熟，显现出他1690年之后作品中典型的调和、一致性和控制力。其落款"清湘大涤子"是他较晚使用的一个，在1697年后的作品中经常出现（参见石涛《致八大山人函》，第二十三号作品）。"齐庄中正"（在画的最顶端）是他很少使用的朱文方印，除此画外，仅仅在另一幅1698年的作品中见过。另外两方印，"零丁老人"和"赞之十世孙阿长"，出现的时间更晚，在1701年至1707年的作品中才出现。[1]这两方印，加上落款后的第三方，也见于波士顿所藏日期为1703年的《山水》册页，其印迹与品相也十分相似。

[1] 参见佐佐木刚三，《石涛的印鉴》，第63、66—69页。

第二十八号作品

佚名
仿沈周莫砺铜雀砚歌图（现代仿作）

普林斯顿大学美术馆（L245.70）
立轴　水墨纸本
103.6厘米×30.3厘米

（伪）年代："弘治十三年，夏五月"（1500夏）

（伪）沈周落款："沈周"

（伪）沈周钤印："启南"（朱文方印）、"白石翁"（白文方印），在落款后面；"有竹处"（白文长方印）在右上角。

（伪）沈周题款：共十三行（含标题），其中包括一篇题诗和一篇后记（译文见前文）。

来源：香港艺术品商人

出版：无

其他版本：见下文。

　　本作品由赛克勒购得，为的是与石涛仿沈周的同一主题绘画作品进行比较。即使被断为赝品，它除了保存了沈周的构图外，仍有一定的研究价值。

　　沈周的原画可以用现存的两张构图相同的其他画作来核实：一为绢本，由陶梁（1772—1859）在《红豆树馆书画记》记载（8/17 b），一为纸本（图28-1），为香港的私人收藏，由庄申刊于《明报》第3卷（1968年第1期）第55页中。《红豆树馆书画记》中的版本没有图像，但文字描述如下："图作二人坐蕉石下，案置铜雀砚一方，旁有蓬头童子捧剑侍立，衣褶多作颤掣之笔，尤见古致历落。"（在这之后抄录的是《莫砺铜雀砚歌》[1]）在这段描述中，我们可以推测绢本的构图和笔法风格基本接近现存的两幅纸本画作。这三幅画中，是否真有沈周的作品，或者这三幅画临摹的是另一个版本？庄申在香港刊出画作时，研究了沈周的文字，经过对印章、题跋和书法风格的长期比对，他断定绢本是临本，收藏于香港的纸本为原本。很不幸的是，即使在本书的印刷图中（图28-2），香港版本低下的品质也显而易见，再加上最近又出现了赛克勒仿本，这使庄申的结论更加成问题。据我们所知，庄申还不知道石涛临本的存在。

　　收藏于香港的版本非常接近赛克勒所藏仿本，甚至可以说品质还略胜一筹，但正因为其如此相似，显示出其中一本是临摹另一本的，并且在某处应该还有另一个版本，为其中一者的原型。这第三个版本是否为原本则无从判断。香港和赛克勒仿本的绘制都很粗劣：桌子、椅子和岩石的深沉墨色几乎没有变化；对比显得杂乱，淹没了对人物的表达。后者是草率之作，与石涛临本相比，它的

[1]　其中沈周诗的文本与赛克勒本和石涛本的内容基本相同，只不过在题跋中有两处微小的差别，而且在陶梁的目录里，后记中的三个字是无法识读的；同时，沈周的第二方印是"石田"，而不是"白石翁"，而且还加上了四方不一样的鉴藏印（其中一方是"项元汴"）。陶梁收藏的这一版本显然是谢诚钧见过的那一幅，而且也记录在了《瞩瞩斋书画记》中（见第二十七号作品）。

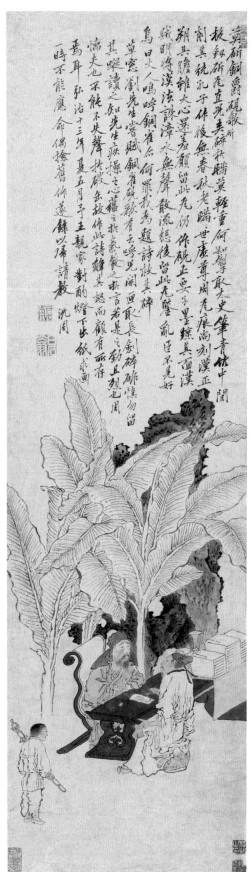

佚名 《仿沈周莫斫铜雀砚歌图》

表现手法显得空虚无力。至于在服装上的笔触，颤掣之笔压过了形态——在这个临仿者手中，它已流为一种形式。它们不具备表现意义，其所描绘的外观更像褶皱的锡箔，而不像织物的褶皱。此外，笔触的墨色鲜少改变，偶有改变时，也无法与其描绘的形体相符。如果与石涛敏锐且协调的临本相比，这两轴画中的人物之呆板就变得格外显眼了。

巨大的园石在作伪者手下也被描绘得惨不忍睹。出自沈周（图28-2）[1]之手、与之构图类似的1482年卷轴，让我们得以了解他可能使用的技法：自由起伏的轮廓线，变化丰富的造型笔触，主要用湿皴完成的强烈墨色对比。石涛重新诠释这块园石时的自由发挥，揭示了他的个人风格和技法：他将其扩张成一个更大的、屏风似的背景，用以填满芭蕉树最左边的空白空间，并以肯定的笔触和粗钝的、皴擦似的纹理表现了裂隙与裂缝，从而赋予山石一种充实和纪念碑似的外观。（类似的纹理效果和绘制方法，同样可以在波士顿收藏的1703年《山水》册页中看到。）与石涛不同的是，两个作伪者赋予园石的，是一种焦虑又僵硬的轮廓。单色调的渲染被用在大部分的画面中，并且以统一的点苔方式制造出表面纹理。这便导致了单调的造型；如同颤抖的皴褶线那样，这些仿本显示着仿冒者作画时的仓促、轻率和怠慢。

赛克勒仿本中的书法部分显示出同样的仓促感。我们必须承认，如同绘画部分那样，仿作者成功地捕捉到了这一部分给人的整体印象。但是，也与绘画一样，他的这些题跋显示了轻慢、生硬和草率的写法，与沈周的书法（见图27-1）完全不像。此外，我们还需提及画上伪造的沈周印鉴和现代收藏家吴湖帆印鉴的低劣品质。吴湖帆在选择他的印章时一丝不苟（见原版本中的相同印章），他不可能会用这样的印章。

从现存这两轴画作的平庸品质来判断，我们完全不相信它们中的任何一幅是石涛所临摹的原作。事实上，赛克勒所藏的很可能是当代赝品（可能是吴湖帆时代的）；其作画时间甚至有可能是在香港版临本刊出之后。

图28-1 传 明 沈周 《莫斫铜雀砚歌图》（局部）立轴 纸本水墨 香港私人收藏

图28-2 传 明 沈周 《石下高士图》1482年 立轴 纸本水墨 庞元济旧藏

[1] 水墨纸本，曾是庞元济的收藏；出版于《宋元明清名画大观》卷二，图版243。

第二十九号作品

石涛

（1641—约1710）

兰竹石图

普林斯顿大学美术馆（67-21）

立轴水墨纸本

72.5厘米×52厘米

年代： 无，可能完成于1700年前后。

画家落款： "清湘大涤子"

画家钤印： "何可一日无此君"（白文长方印，《石涛的绘画》，图录第28号）。

鉴藏印： 无

品相： 一般；部分纸面有些不太严重的磨损；左下角和右下角曾略有虫蛀，但被细心地修补过。

来源： 大风堂藏

出版： 《石涛的绘画》，图录第26号，第156页（有图示）。

　　一块巨石的近景斜跨整个画面，这决定了整幅作品的章法。一条长竹竿和几丛竹叶从中央伸出。一簇兰花出现在最左边，渐变的淡墨映衬着高处的竹子。由浓墨画成的两块较小岩石位于巨石的左后方，淡墨轻点而成的地面代表了构成画面基底的苔点，塑造出自然空间的外观。岩石在画面中的比例似乎有些过大了，这传达了画家的幽默感。石块用笔很少——只有起伏的轮廓线与凸起处的一些皴点。在这幅画中，竹子和兰花视为"实"，巨石视为"虚"。

　　这幅作品中的竹叶，以两片、三片或四片一组的方式交错垂下。技法上，它们的画法仿佛书写古体的"个"字。这种画竹的方法也见于赛克勒所藏的《人物花卉》册页（第二十号作品）中的第二开，以及北京所藏的1696年《清湘书画》卷（图29-1）。在后一幅作品中，色调对比正好与此画相反，墨色较深、较浓的叶子位于竹茎的顶部，但这种随意、自由、甚至"凌乱"的布置，以及它们圆润、短小的比例，显示这些形状出自同一个人的构思。

　　《兰竹石图》也可以与王季迁收藏中的大幅立轴《竹兰当风图》（图29-2）作比较，后者虽然没有标明日期，却是石涛这类题材中最具代表性的作品。在那幅画中，叶子被风吹拂，竹子向上生长。尽管在形式和表达方式上有所不同，但是这两件作品显示了相同的创作顺序和表现形式。在王季迁藏画的下半部，观者可以看到，石涛同样把岩石放在倾斜的地上。岩石、芦苇、兰花虽不如竹子那般显眼，但在构图上，深色的它们与光亮的岩石构成对比。湿笔塑造了岩石的内部，并且描绘了背景之中的草地。这些元素组合在一起，再次显示了背景和形体之间明与暗的相互作用。此外，个体元素的绘制是非常相似的，如大的竹竿与小的枝，带尖锐头部的鲜嫩竹叶，以及对竹节的表现。

　　至于墨色的处理，岩石、竹、兰花和草这些主要元素是以石涛惯常的程序绘制的，以画笔浸透

清 石涛 《兰竹石图》

一浓一淡两种墨色进行绘制，它们在绘制过程中能够融合成中间色泽。在这两幅作品中，淡墨线和淡墨点都有模糊的外廓。这种浸润效果告诉我们几个信息：纸的材质和吸水度相似；画家习惯于使用这种纸张以及将画笔蘸墨到这一程度；最后，他运笔的速度和节奏也相似，从而使湿墨与纸的相互作用产生出相似的效果。虽然这些技术上的程序可能会因偶然因素或画家使用的材料而略有不同，但两幅画的相似

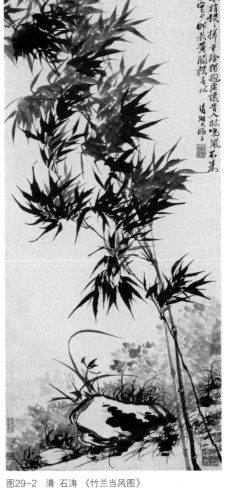

图29-1 清 石涛 《清湘书画》("墨竹"局部) 1696年 手卷
纸本水墨 故宫博物院藏

图29-3 落款对比:
(左)出自本作品;(右)出自图29-2

图29-2 清 石涛 《竹兰当风图》
立轴 纸本水墨 王季迁藏

性暗示着它们的绘制日期很接近。

此外,"清湘大涤子"的落款和"何可一日无此君"("君"指的是竹子)印鉴(见图29-3)在这两件作品中是相同的。这方印也出现在另外两幅画竹的作品上(年款皆为1691年),它们是石涛分别与王翚和王原祁合作的作品(参见第四章图15、图16)。

然而在风格方面,赛克勒藏品在构思上似乎比这两幅合作作品更为成熟。另两幅带年款的作品在风格和主题上也与这幅画相关,它们有助于判定此画的绘制日期。1696年《清湘书画》卷的竹、兰部分可用来比较相似的用笔习惯(见图29-1和图20-1),这可以帮助我们设立讨论的触发线。还有两幅题材上略有不同的画,一幅名为《螳螂秋瓜图》的手卷,年款为1700年(图31-1),另一幅是赛克勒收藏的作品《蔬果图》,年款为1705年(第三十一号作品),它们在构图和明暗对比,略带诙谐的表现,以及率性、湿笔的笔法上,更接近此本。以这些有日期的作品为基础,我们将此轴的创作时间暂定为1700年前后。

第三十号作品

石涛
（1641—约1710）

罗浮山书画
普林斯顿大学美术馆（67-17）
八开册页，四开绘画（来自一个十二开的系列），四开书法（皆与画页相对）
绘画：
水墨设色，画于奶油色生宣；28.2厘米×19.8厘米
书法：
以墨书于鹅黄纸上；28.1厘米×19.6厘米

年代： 无，很可能完成于1701年到1705年之间。

画家落款： 无

画家钤印： "苦瓜和尚济画法"（白文长方印；《石涛的绘画》，图录第48号），在第一至四开上；"冰雪悟前身"（白文长方印；《石涛的绘画》，图录第59号）；"清湘石涛"（白文长方印；《石涛的绘画》，图录第22号），在第一、四开上；"粤山"（白文小方印；《石涛的绘画》，图录第108号），在第二开上；"半个汉"（白文长方印；《石涛的绘画》，图录第56号），在第二开上；"前有龙眠济"（白文长方印；《石涛的绘画》，图录第9号），在第二开上；"得一人知己无憾"（白文方印；《石涛的绘画》，图录第92号），在第三、四开上；"瞎尊者"（朱文长方印；《石涛的绘画》，图录第29号），在第三开上；"阿长"（白文方印；《石涛的绘画》，图录第1号），在第四开上。

鉴藏印：

张善孖：有两方印，在第一、三开上。

张大千：共十三方印，每一开上都有。

未知藏家：一方，在第一开上。

品相： 良好；在第二、三开的左上部、第二开书法页的右上部有小虫洞。

来源： 大风堂藏

其他版本： 有两本背临仿作，水墨设色纸本，是完整的十二开册页加十二页书法。一本在日本箱根，另一本在德国科隆。[1]

出版：《石涛的绘画》，图录第37号，第92页、第171页（收录了第二、四开）；《普林斯顿大学美术馆记录》，第27卷（1968），第35页（收藏目录）；《亚洲艺术档案》，第22卷（1968—1969），第134页（被归入石涛名下）。有一本石涛名下的《罗浮图册》1940年曾出现在广东省收藏品展览目录里，而且曾刊登在《广东文物》第13页；其中没有图示，所以不可能进行鉴定；在当时，那是春雷阁的收藏，我们尚未见到这本册页。

[1] 箱根本收藏于日本强罗的箱根博物馆；其中的绘画部分曾出版于《石涛罗浮山书图册》，书法部分曾出版于《书品》，第82期（1957），图版1—13。科隆本收藏于德国科隆的东亚艺术博物馆，其中的绘画部分首次出版于《中国绘画一览》（Ausstellung Chinesische Malerei，科隆，1955），第68号。近期，其中的第一、第七、第十一和第十二开又出版于《中国绘画一千年》（1000 Jahre Chinesische Malerei）图录第114，第196页。这两本册页上的画家钤印与赛克勒藏品上的都不相同。科隆本上的印鉴质量略高于箱根本。由于我们也没有见过这两个版本的原件，所以在本文中只谈其构图和线条，而不会涉及其画页上的色彩运用。

第一开：云母峰

第二开：上界三峰

第三开: 孤青峰

第四开: 蓬莱峰

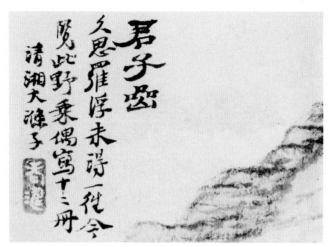

图30-1 传 清 石涛《罗浮山书画》(第十二开局部)
十二开册页 纸本水墨 德国科隆东亚艺术博物馆藏

这本册页中的山水是石涛对写景文章的描绘。这些文章为前人所作,画家将它们抄写在绘画所对的页面上。石涛在最后一开的题款(图30-1)中告诉我们他创作这本册页的因由:"久思罗浮,未得一往,今览此野乘,偶写十二册。"[1]这套作品中,现在只有四开真迹为笔者所知,这四幅画,和四开书法一起在本书中展示。现存的两套十二开册页(各附有十二开书法)临本,将有助于我们了解这本册页的整体创作理念以及画家灵感的来源。上文所引述的题款正是从其中一件临本而来,而且这三个版本文字和标题的一致性也可以说明临摹的精确程度。

罗浮山坐落于广东省,在17世纪的地方志中,被列入"广东名山"。志书中有关这座山更详细的描述如下:

> 罗浮山,在广州府增城县东百三十里,惠州府博罗县西北五十里。其山袤直五百里,高三千六百丈,峰峦四百三十有二,岭十五,洞壑七十有二,溪涧瀑布之属九百八十有九……罗山之脉来自大庾,浮山乃蓬莱之一岛,来自海中,与罗山合,故曰罗浮。[2]

罗浮山的景色很有名。由于石涛从未造访过罗浮山,所以画中的景色大都来自于他的想象,而这些想象则源自他所阅读的文字记录(有些已被他抄写在此册中)。这个情形,与他亲身游览过的庐山和黄山是不同的。关于此山的记载(不知其来源何处)既有事实,也有传说,它们文采斐然,能激起石涛丰富的画面想象。在创作这些画作时,石涛运用了自己的山水体验和他所熟悉的山水绘图法。值得一提的是,整体的布局安排、勾描和树叶的点法,都与描绘黄山风景的木刻版画很相似,这在明末清初很流行。当时的地方志中有很多插图,其创作者往往是附近的画家。[3]

[1] 感谢何惠鉴博士为我们将"野乘"翻译为"casual descriptions"("闲散游记")。

[2] 摘自顾祖禹(1627—1680)《读史方舆纪要》卷二,100/6a—b。这些记载中的数字让人印象深刻,但不可当真。(如"三千六百丈"相当于1200公里,比珠穆朗玛峰还要高!)就像文中显现的那样,这些记载有一部分来自于口头传说。关于此地的更多信息,可查《罗浮山志》(出版于广东,题为宋广业撰,1717年);还可参看薛爱华(Edward H. Schafer)的 *Oriente Poliano*(罗马,1957)中《一本14世纪的广东方志》,特别是其中的第77和88页注释48。薛爱华对一本1227年方志(我们无法得见)的翻译非常生动。

[3] 比如,孙逸(活跃于晚明)和萧晨(活跃于1680—1719前后)就是以此法作画的名家。这样的风格对石涛究竟有什么样的影响,尚待研究。参见古原宏伸,《石涛与黄山八景册》,第5—11、14页,第5号。

罗浮山图为研究石涛山水画画法的发展提供了新的机会。就如同佛利尔美术馆所藏《桃花源图》卷（参见图32-2）一样，文本引导了他对形式的表现方式，同时他还试图通过生动的细节将其精神表现出来。这些画忠实于某些记述中提到的关键性地理细节，整体山势也颇可信，证明了这四开的确是原创。画中笔法钝朴而果断，正是石涛晚年的风格，却也依然保留着几分新锐和神奇。对开中的书法苍劲、精美，显示出无论画作还是书法都完成于他身体健康之时。

其他的两个版本都是此册的临本，而且或多或少有些自由发挥。两个版本都漏掉了记述中的某些要点，这表明它们并非直接受此文本的启发，而是模仿已经存在的画作。山水要素和人物都被简化和模糊处理，或是干脆省略掉了。两个临本的画法都有些松散，其构思缺乏灵感而且不连贯。此外，临本中还有一些伪作中常见的对形状和空间的误解或不一致之处，这就使它们更加远离了它们本应表现的文本。

更加仔细地对比了赛克勒藏品与其他两个版本之后发现，总体而言，两个临本中的书法部分比各自的画页部分要好得多，尤其是科隆本。鉴于它们是自由发挥的临本，要描述和研究其中某些特点问题，比本书讨论过的其他案例要复杂得多。赛克勒本中的书法部分肯定要好过箱根临本，至于跟科隆本比较孰优孰劣，我们在检视原件之前将不发表意见。

第一开：云母峰

纸本水墨设色

鉴藏印：张大千："张爰"（朱文方印）、"张大千"（白文方印）、"藏之大千"（白文方印），全都在右下角。未知藏家："耦庵经眼"（朱文长方印），在左下角。

在比较一幅作品的真迹和仿作时，最重要的是它们的差异。此开远胜于箱根本和科隆本（图30-2、图30-3）的地方，在于其笔法和形式的统一性，以及画面与文字记述的统一性。无论山水还是人物，其所在的空间都清晰可信。土地和山石画得很结实，与水平延伸的水面分隔得很清楚。在画面空间中，作为三维形体的物体拥有体积感和表面质感。图中的空间感和形态的坚实感与石涛对形体的一贯构思相符。不管是整体构图，还是具体的细节元素，都十分生动，而且每个元素都被完整、清晰地画了出来。

在科隆本和箱根本中，对运笔的关注超过了对描绘形体的关心。山水中的元素树木、岩石、水，都只是被草率地一个个堆砌上去，彼此之间的皴法毫无区别。画面似乎被点和线塞满。大地和山石看上去都很模糊；三个毫无个性的人物搅和在这团模糊不清的画面中，全是苍白而呆板的样子，与赛克勒藏册页上生动的形象相比大异其趣。其笔法缺乏内部的统一性，笔力仅及纸面，显示出临摹者贫乏的作画能力。

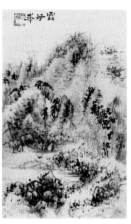

图30-2 传 清 石涛 《罗浮山书画》（第一开）
十二开册页 纸本设色 日本强罗箱根美术馆藏

图30-3 传 清 石涛 《罗浮山书画》（第一开）
德国科隆东亚艺术博物馆藏

赛克勒本的笔法一直在长而均匀的颤笔节奏中往来扭转，带出饱满而坚实的线条，既描绘出山体的壮阔，也显现出自身内力的雄浑。干枯而富于纹理的墨线，与湿墨和设色线条形成对比，后者则深深浸入了生宣的内里。淡青色的光泽使线条变得柔和，并使画面变得澄清。几抹蓝色和赭色为整体清冷的画面平添了几丝暖意。科隆本和箱根本上的点和线条显得尖锐而杂乱。这两个版本用的是熟宣纸，因此画笔是滑过纸面的，导致笔尖散开成一个平面；相反，赛克勒本使用吸水力强的生宣，且对笔形成阻力，这虽然让人更难控制墨，但也避免了过于平滑的弊病。

在视觉表现方面，石涛尝试完全再现一旁记述（后面会引用全文）中云母峰的重要特点。他设想，这座山峰是一块云朵状的巨石，并使它成为了中景中的主体。就在这山峰的下面，我们看到了墨色和皴法的变化，以及淡施的浅绛色，这是在画红玉洞。另外两个版本都没有画出文本中的这些细节。

对题：《云母峰说》
纸本水墨

鉴藏印：张大千："大风堂"（白文长方印），在左侧。张善孖："善孖心赏"（朱文方印），在左下角。

题跋：共九行。对页是以瘦长行书书写的五行对云母峰的描述，其文曰：

> 云母峰在西龙潭上，峰之北曰云母溪，溪中有云母石。何仙姑炼石如红玉，而服之得仙。朝日照之岗色，冕耀如霞，又名红玉洞。其峰岩侧即蝴蝶洞，四时多彩蝶，依花树间，见人不为动，人就折树枝携之出洞，辄复飞归故处。

后面还有一首描写仙人何仙姑的诗，用小一些的行书写作三行。

第二开：上界三峰
纸本水墨设色
鉴藏印：张大千："大千好梦"（朱文长方印）和"大千私玺"（白文方印），在左下角。

　　赛克勒本与其他两个版本有三点重要的不同：空间中的形体有微妙的复杂性；云彩的轮廓构成了别致的旋涡状卷云纹；在构思山峰的形状时将其处理成景深相互交合的不同层面，使得构图变成了一个整体。云彩的轮廓使得横向和纵向的张力得以融合（典型的石涛手法），而且还微妙地表现出这些景物在空间中的运动感。如此圆润、饱满的笔触和云彩，正与住友收藏的大尺幅作品《庐山观瀑图》，以及小尺幅作品《小语空山》和《洪陔华画像》（参见第十七和第三十二号作品）相似。在这些作品中，云彩也起着类似的作用：将不同的实体景物区隔开。大胆的水平皴法，以不同的墨色渲染了每座山峰。这样的纹理和对主峰的处理方式，我们在住友收藏的1699年《黄山图》（图30-4）中也可以看到。此外，青色、朱砂和青蓝色也被用来在三维空间中表现山峰的卓然不群，就像题识中说的那样"三足鼎立"。

　　另外两个版本（图30-5、图30-6）都缺乏旋涡状卷云纹以及更为关键的清晰纹理、线条和层次丰富的墨色。三座山峰都在一个平面上排成一排，仅由纸面的空白间隔开。篱笆似的树林被尴尬地放置在前景中，没有浮云环绕，看上去像是漂浮在虚空之中的多余之物，与画面中的其他景物没有半点瓜葛。从赛克勒本那里，可以清楚地看到它们原本是树丛的顶端。在本画里，层次丰富的树顶与耸立的山峰在云雾中交融在一起——这种作画方式在《黄山八景》手卷中也能看到。

对题：《上界三峰说》
墨书于纸上
鉴藏印：张大千："大风堂渐江髡残雪个苦瓜墨缘"（朱文长方印），在左下角。
题跋：共十二行。书写形式与前开的书法页一样。文共八行，开头部分写道：

> 山之峰，四百三十二。西出飞云者，有上界三峰，峭绝鼎立，烟雾霏微，人莫能至。与铁桥相接，当二山之交嶼，曰泉源道。

　　文后有三行短诗。

第三页：孤青峰
纸本水墨设色
鉴藏印：张大千："大千之宝"（朱文小方印）和"西川张八"（朱文长方印），在右下角。

图30-4 传 清 石涛 《黄山图》（局部） 1699年 手卷 纸本设色 日本住友宽一藏

图30-5 传 清 石涛 《罗浮山书画》（第二开）
日本强罗箱根美术馆藏

图30-6 传 清 石涛 《罗浮山书画》（第二开）
德国科隆东亚艺术博物馆藏

图30-7　传 清 石涛 《罗浮山书画》(第三开)　　　　图30-8　传 清 石涛 《罗浮山书画》(第三开)
日本强罗箱根美术馆藏　　　　　　　　　　　　　　德国科隆东亚艺术博物馆藏

　　这一景在三个版本中的差别又很大。即使只看画中的人物，也已经无可辩驳地证明了赛克勒本是真迹：一个文人拄着拐棍，艰难地沿着石阶向上爬，想上到山中的庙宇中去，跟在他后面的小书童被行李的重量压弯了腰。另有两人，早已抵达了庙宇前的平地，一人面向庙宇并凝视着庙后的高峰，另一个因敬畏而俯身下拜。画家仅用了寥寥数笔，便让这些人物显出了山水的规模和生气。

　　在箱根本和科隆本中（图30-7、图30-8），人物被删减到只剩一个，而且这个人也只是在筋疲力竭地向上攀爬，双目无神地盯着虚空。同样失败的地方，是画家没能画出地面的层次感：本来应该是有的地方平坦，有的地方有坑洼；有的地方陡，有的地方缓——这样才能创造出景深。临仿者因为没有画出物体的坚实感，也不可能画出景深。在赛克勒本中，观画者被画中坚实可信的山体所吸引，视线随之向上，直到耸立在地平线上的主景孤峰。画作的每一个细节，都依据石涛抄写在对页的文本。除了有的人物没有出现之外，其他两个版本是仿作的证据还有很多。例如，它们忽略了山路上的台阶，削减了夹道树木的数量，对主峰之下的平地描绘也很草率，所以这两个版本所画的已经很难说是"孤青峰"了。

对题：《孤青峰说》

纸本水墨

鉴藏印：张大千："不负古人告后人"（朱文大方印），在左下角。

题跋：共九行。散文部分共有五行，后面的诗作有三行。其文曰：

　　　　有一峰介然离群而特立，松杉密茂，轻岚浅黛，如抹如浮，此孤青峰也。旧有孤青观，后改为天华庵。其南即华首台，石磴鳞次而上，古木苍蔚，苔径逶迤……往来游观者皆可留宿山中，至今不寂寞者，赖有此尔。

后面附有一首蔡元厉写孤青峰的诗。

图30-9 传 清 石涛 《罗浮山书画》（第四开）
日本强罗箱根美术馆藏

图30-10 传 清 石涛 《罗浮山书画》（第四开）
德国科隆东亚艺术博物馆藏

有意思的是第三、四开对题页上的这方印："得一人知己无憾"，据我们所知，从未在其他已刊的作品中出现过。

第四开：蓬莱峰
纸本水墨设色

鉴藏印：张大千："蜀客"（朱文长方印）和"大风堂"（朱文小方印），都在右下角。

与其他两个版本相比，赛克勒本在构图上有如下不同：构图更丰满、更复杂，浮云以墨线勾勒，建筑物立在平台之上，主峰的两侧都有连绵的山峦。这些细节都可以被一旁的文本证实。

箱根本和科隆本（图30-9、图30-10）的改变削弱了构图：通向蓬莱阁的石阶不见了；为数众多、各式各样且浓密的树林和树叶被删减了；远处的树和近处的树在大小上没有差别；最后，浓雾的波浪状条纹让画面趋于解体。与之相反的是，赛克勒本上那简洁的三色渲染却带来了富丽的、锦缎般的效果。

对题：《蓬莱峰说》
纸本水墨

鉴藏印：张大千："大千居士供养百石之一"（朱文长方印），在左下角。
题跋：共十一行。散文部分共七行，其文曰：

> 蓬莱峰，以分自神岛得名，浮山之第三峰也。以有五距鸡，故又名碧鸡山。峰下有列仙坛，坛上有蓬莱阁，真人于此宴会。道书洞天山中，宫阙楼台，皆金银所成。西城真君王方平尝乘黄麟往来蓬莱、麻姑二峰之间。其西由百花径而上，曰锦绣峰。多奇花异卉，曜日含风，绮绣纷镨。

又最西三峰连亘，曰钵盂、曰鸡鸣、曰玳瑁。玳瑁峰下有池，池水清碧，怪石掩映，状如玳瑁。渊有神龟，亦名龟渊。

其后有三行诗，题为蓬莱阁中无名仙人所作。

箱根本与科隆本如此相似，应该只有两种可能：其中的一版临摹自另一版（两个版本的作者不同），或是两个版本都出自一人之手，而且同是临摹自第三个版本。从所能见到的出版物上看，箱根本画得比科隆本更加简省，品质也略差些。但是，两者中都有相似的笔法和作画手法；此外，二者的作画水平之相近，已经足以推断是出自一人之手。[1]

之前所提到的，临本在图像表现上不忠实于文本，简化或略去关键的细节，都极大地损害了这两开作为文本图示的效果。（简化，以及它的反面"复杂化"，是临摹时不可避免的结果。当然，在大师手中，这也可以起到正面的效果，我们称其为"澄清"（clarification）或"重新阐释"——就像人们可以从石涛对沈周的临摹中看到的那样。）这些对文本的背离之处暗示出，临摹或许不是直接进行的，而是凭回忆进行的（"意临"），或是在画完粉本后凭记忆进行临摹。正如上文所述，这两幅仿作也有可能临摹自我们尚不知道的另一个版本。[2]

书页与画页在物理上的分离，使问题更加复杂化了。赛克勒本中的四开品质一致，所刊出的箱根本和科隆本上也能看出这两个版本的质量一致。换句话说，这三个版本中都没有"鱼目混珠"的现象。我们对这三个版本的研究表明，赛克勒本的书法与画作最初即是成套的。箱根本的书法看上去比科隆本要差一些，而且书写和作画极有可能是一个人。可是，很难判断科隆本中为画面题字和书写题跋的是否是一个人；而且其书法的品质和自由度，足以引起需要进一步考虑其真实性的必要。石涛有可能写了两套书法页，但不一定就会因而画出两套画页，后人将它们配对起来。如果是这样，那么箱根本上的书法就是科隆本的摹本，而非赛克勒本的摹本。

以下有必要再讨论一下赛克勒本中的用纸。这些画纸的表面较新且多细孔，是生宣。因此吸水力很强，从而导致墨色较厚，浸入纸面较深，显出"生"的效果。显然，石涛并不常用这种纸作画，但他没有因此改变或者加快运笔的节奏，而是尽可能地控制渗墨，并且用较干的笔擦出轮廓线。比如，"孤青峰"和"蓬莱峰"两开粗看起来点、线很分散，但通过巧妙地运用与墨色微妙呼应的色染，各个不同部分又变为了一个整体。

如果要粗略地为这本册页断代，可以将它们与三件有年款的石涛作品相比较：1696年《清湘书画》卷（图30-2）、收藏于日本的1703年《赠刘石头山水》册，和

[1] 我们认定这是张大千的手笔。

[2] 在画两幅仿作的时候，造伪者的想法可能是：那些上当的人看到两幅作品，会设想其中一幅必为真迹。而同时，真迹被巧妙被分为四开一套，分开出售。我们已经无从知道曾与赛克勒本一起的另外八开册页现在何处。

1706年《洪陔华画像》（第三十二号作品）。另一轴画，我们大致定为1703年的佛利尔藏《桃花源图》，也能在比照风格阶段方面提供帮助。

有几方钤印也暗示出作画时间在1700年之后。根据佐佐木刚三编撰的印谱，画页上出现的"苦瓜和尚济画法"这方印，被用于1694年到1700年间。书法页上的钤印则能确定得更为具体："半个汉"用的时间大约是1706年到1707年（它也出现在第二十四号作品的后记中，我们定为约1700年）；"阿长"用的时间是1700年到1703年间。[1]从画中山水的风格以及普遍认同的用印时间来看，我们判断这本册页完成于1701年到1705年间。

赛克勒本中的四页书法，是用略微倾斜的行书写成的；而画页上的题跋则接近于楷书。在仔细研究了两者的书风之后，可以看出它们出自一人之手。当然，二者所用的材料并不相同。石涛书写用的是较薄、平滑的熟宣，而且很可能还用了一支比画笔更细的毛笔；画页用纸的吸水性造成了一种更加粗糙的线条效果，尽管它们留下的笔迹有所不同（字的结构和轴线有所变化），其运笔仍显示出相同的基本习惯。

如果再仔细比较一下第四开"蓬莱峰说"的局部图，会让我们更加敏锐地注意到不同艺术水准之间的区别。在赛克勒本中，直行的行距较宽也比较直（这四开书法的行距略有不同）。先前已经说过，石涛的字有两个一般性的特征：他在写行书的时候字会拉长，而且每个字的轴心都微微向右上方偏斜；这两个特征在此都能见到。石涛写行书时，字的大小变化很大，撇、捺或横笔常会刺入竖列的间隙中。但字与字之间又有合适的间隔，并不觉得拥挤。最能体现这一点的，是局部图最左边一行的几个字"金银所成。西城真君"。这种书法中的空间布局，在石涛《庐山观瀑图》和《人物花卉》册页中字形相似的行书后记里也看得到。

在每个字大小各异的情况下，依然能保持字的轴线倾斜度、间隔空间都一致，显现出写字者的强大控制力。若细细品味每个字的笔画，则会发现运笔时起伏巨大。在行书中，那些本来不是一笔的笔画被连接起来，但在连接、转折之处仍然需要进行处理。处理到什么程度，处理得有多细致，正是区分个人风格的重要标尺。石涛对于波折线条的喜好，以及他运笔时习惯性的提按动作，恰好可以从这些处理中看出来。比如，几乎所有的横笔起头时，他都要轻按着顿一下；然后，当笔横向运动时会稍稍提起，直到要进行下一个转折连接之处时再按下去。他的斜钩通常先是又细又长，到钩的时候会停一下，在这个地方笔会沉下去，然后猛地勾出锋芒。

如果我们转头来看箱根本（图30-11），会发现竖列间的空隙很不一样，空隙两边的字几乎要碰上。此外，其字体大小相近，运笔乏味，看不出提按，墨色也很呆板。还有，每个字的轴线都不一样，有的字向右倾斜得很厉害，其中的钩和转角都

[1] 《石涛的绘画》，第63—70页。

本册页第四开（局部）

图30-11 传 清 石涛 《罗浮山书画》
（第四开局部）日本强罗箱根美术馆藏

图30-12 传 清 石涛 《罗浮山书画》
（第四开局部）德国科隆东亚艺术博物馆藏

图30-13 传 清 石涛 《与予瀣书》藏处不详

图30-14 传 清 石涛 《罗浮
山书画》（第二开局部）日本强
罗箱根美术馆藏

图30-15 传 清 石涛 《罗
浮山书画》（第二开局部）
德国科隆东亚艺术博物馆藏

显得缺乏内劲。

前面已经说过，科隆本（图30-12）的质量比箱根本要好，墨色变化更多，写得也更严谨。不过，与赛克勒本相比还是有些缺憾（在这种情况下，要下最后结论还得看原件）。箱根本中的笔画较平，粗细平均，节奏没有什么变化。字形的松散和轴线的不一致都显出其为伪作。

我们可以想象，在作画时临摹者的头脑中有两股势力在战斗：他既想完完全全展现原本中的风格，又在压抑自己的风格走向自由的表现——以避免"临摹"感。当他试图给人一种洒脱的印象时，却忽略了原作中的风格要素和最能体现原作者个性的细节。同时，那种想跟原作看上去比较"像"的尝试，已经耗尽了他的精力，使他再也没有力气来表达出一种微妙的或创造性的品格；于是，许多字形不是被简化，就是被夸张化。

赛克勒本中的用笔才是真正自由的。石涛所写的字来自于他自己的理念，不用压抑或是与另一种风格去战斗。他只是全身心地关注画笔的细节表现：笔尖的扭转，节奏的转换，以及笔画如何变化才能使形态更加丰富。无论我们注目于哪一个字，都能感受到笔尖在不断地扭转、提按（这跟其他版本中那些平板、直接、呆滞的运笔完全不同），所以不论书体如何，笔画都显得浑厚、丰满。其效果绝不可能使人感到任何单调夸张。此外，石涛誊写的是一篇他乐在其中的文字，所以在写字时是愉悦和自由的（这与他的尺牍等正式写作时的心情完全不同），由此允许自己保留一些运笔时的花式，同时也控制住笔下的张力。

另外两幅石涛作品中也有相似的书风，或许它们能帮助我们确认此册的书风和创造年代。其一是《与予瀸书》（图30-13，出版于《明贤墨迹册》），第一行是"病已退去十之八九"；其二是1701年的《庚辰除夜诗稿》（参见第一章图2；以及第二十三号作品图23-14）。这些作品展现了一种相似的行距、墨迹，向右的捺有弯折且显出一个弯角，起笔和终笔都有顿挫。而且，其中的活力和精力，正与赛克勒本相符。其中《与予瀸书》的落款用的是"朽人极"，是他1700年之后会偶尔使用的一个名号。

第三十一号作品

石涛

（1641—约1710）

蔬果图

普林斯顿大学美术馆（67-22）
立轴　水墨纸本淡设色
108.4厘米×45.8厘米

年代："乙酉八月一日"（1705年9月18日）
画家落款："清湘大涤子"（双行）
画家题识：五行诗（见下）。
画家钤印："清湘老人"（朱文椭圆印；《石涛的绘画》，图录第18号，未列出）；"头白依然不识字"（白文方印；《石涛的绘画》，图录第94号，未列出）；"赞之十世孙阿长"（朱文方印；《石涛的绘画》，图录第95号，未列出）。

鉴藏印：张大千："大千居士供养百石之一"（朱文方印）；"敌国之富"（朱文方印）；"球图宝骨肉情"（白文长方印）；"南北东西只有相随无别离"（朱文方印）。
品相：一般。作品的整个表面都有轻微磨损，纸本的左右角有折痕，随后在装裱过程中被抚平。
来源：大风堂藏
出版：《石涛书画集》卷一，图版20（有图示）。

　　竹子、一些蔬菜（冬瓜、莲藕、南瓜、茄子、蘑菇、菱角）和水果不对称地散落着。水墨和色彩的澄净，令人耳目一新。精湛的笔法和各绘画元素的巧妙平衡，将这个世俗的主题提升到了新的高度。即兴创作与悟性的结合，意味着对自身手法和理念的自信，这些只在画家的成熟期才出现。

　　画作上端的自题诗，是由自由和饱满的隶书与草书的混合体（草隶）写成的。一首五言律诗构成了画面的一个部分：

> 滴滴酸同味，黄黄胜过金。
>
> 有仙难作酒，无藕（不）空心。
>
> 设芰情非少，投瓜意可深。
>
> 如何清更极，未许一尘侵。[1]
>
> 落款：乙酉八月一日，清湘大涤子漫设于耕心堂。

　　1705年时画家已经六十四岁了，这幅画是石涛最晚的纪年作品之一。当然，其优异的质量使我

[1]　我们十分感谢唐海涛夫妇为我们解释这首诗。

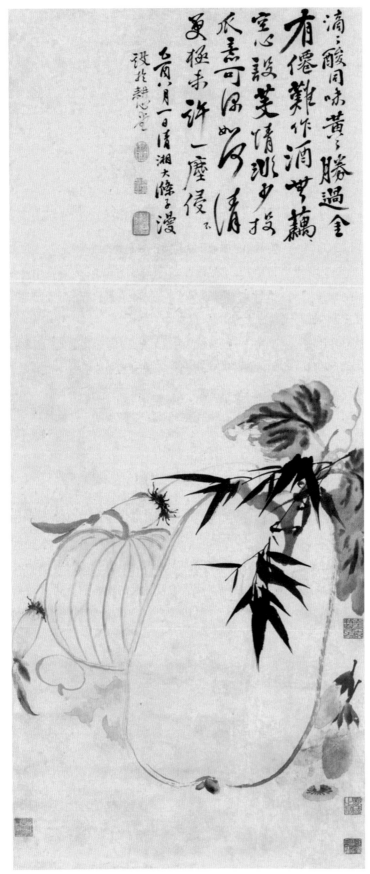

清 石涛 《蔬果图》

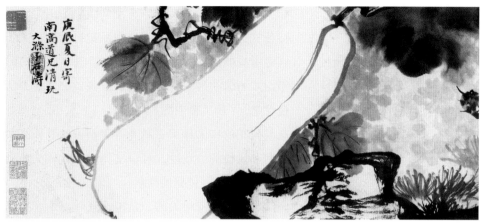

图31-1 清 石涛 《螳螂秋瓜图》(又名《诗书画三绝》)(局部) 1700年
手卷 纸本水墨 台北故宫博物院藏

们能够更加确定,他此时身体健康、意志清明,这为石涛晚期的作品增色不少,但他的晚期作品的质量有时也参差不齐。

其构图和笔法的完美值得我们做更细致的研究。两条流动且有力的线条以淡墨干笔勾画出巨大的冬瓜。然后,带着欢快的心情以湿笔画出瓜的茎叶。叶脉以更深的墨色快速勾勒,两种色调的晕染表现出叶片葱翠、光滑的质地。与此形成鲜明对比的是,焦墨轻快地勾勒出竹叶的中心焦点。在后方,南瓜生长的部分,使用与画冬瓜及莲藕相同的圆润篆书用笔毫不费力地画出。这个区域内围绕着茎干的淡墨渲染表现了它们的体积(石涛用几乎同样的方式表现芭蕉叶;参见第二十号作品第七开)。

将这组瓜果环绕于空间之中的是长长的莲藕,藕节被深色的湿线条突出,表现出根须。其形状逐渐减弱成两片纤细的叶子,它在空间中延伸,把观者的目光引向中景其他的构图细节。在画面右边,画家直接在干燥的、易吸水的纸上敷墨,将茄子画作透明的紫色;用这种方式,笔尖爽利地用曲线勾勒出轮廓,手腕顺势一扭,渲染出茄子内部的形状。与竹叶笔法相似的蒂,盖在茄子的顶上;它们的形状在这一堆瓜果中构成了小小的呼应。画蘑菇用了赭色,其中一个翻了过来,羞涩地展现着其内部的柔软褶皱;就如同画冬瓜的叶片那样,再次画出了"湿中带湿"的效果。与这一组物体相呼应的,是左边的四个菱角,它们都是用相似的方式用几抹淡黄色画出的。

黑色的竹叶印在这堆瓜果的空白之处,造成了一种"阳"与"阴"的对映,环绕在冬瓜边缘的蔬菜,相对于中间空白的冬瓜也构成了"阳"的轮廓。这种能够凸显出景深的构图理念,同样也出现在石涛类似主题的其他作品中,比如《竹兰当风图》(图29-2)、《螳螂秋瓜图》(图31-1)[1]和《兰竹石图》(第三十四号作品)。

书法部分展现了石涛独具的随性特色,每个字的大小、每一笔的粗细都参差各

[1] 曾出版于《石涛画集》,图版50。

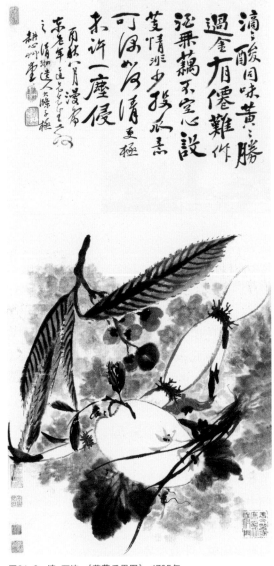

图31-2 清 石涛 《莲藕瓜果图》 1705年
立轴 纸本水墨 85.6厘米×41.4厘米 纽约王季迁藏

异，极具表现力。其墨亦有浸润，创造出生动的特色。这些特征正好与下列作品进行对比（关于这些书法的比较，详见第四章）：波士顿藏1703年山水画册的最后一开，密歇根藏1705年《万历瓷管笔》[1]和《枇杷图》（图31-3）[2]，以及画菊花与荷花的1707年《丁秋花卉》册。这些作品中日期和风格的一致性，可以支持关于此轴中绘画和书法的日期、风格的判断。

与此画紧密相关的，是王季迁收藏的《莲藕瓜果图》（图31-2）。这幅画未设色，乃水墨纸本，同样题为1705年作，题诗也相同，视角也略相似。画中没有竹子和南瓜，而是添上了枇杷和兰花。而且所有的元素都画在一片湿墨点染的背景之上。其题款更宽，写作六行（而非五行），诗的内容和落款时间都与本画一致，也是1705年9月。不过，还加上了四行给"东老年"的上款。对这两幅画的深入研究，能检验我们对石涛艺术风格的理解，也能让我们了解他的作品在品质上的某些差异。

总体而言，王季迁本的墨色过深。其中瓜果形体较小，因此勾勒得不那么精细，而且这些瓜果仿佛是"漂浮"在淡墨点成的背景之上。其中的书法，字的结构、连接和运笔的顿挫上都与赛克勒本极为相像，但又绝非其临本。而是说，其按压动作，节奏韵律和顿法，显示出了石涛有意识地与上一幅作品拉开距离。例如，王季迁本的第十五、十六个字（"酒""无"）为草书和篆书，而赛克勒本则为行书。

因此，我们不禁要问这样一个问题：这两幅画究竟是不是出自一人之手？根据长时间的研究，我们认为它们应该都是石涛的作品。在书法部分中，两幅作品的笔性是一致的，它们用的都是中锋，且与其他石涛真迹拥有相同的节奏和笔力风格。

在画面部分，湿墨点的作用是将分散于空间之中的各个物体统摄起来。在石涛那些更明亮和澄澈的作品中，常见这样的墨点。《竹兰当风图》、赛克勒所藏《兰竹石图》和《螳螂秋瓜图》，都包含着这样的画面构思。最后那幅1700年的水墨纸

[1] 见《石涛的绘画》，图录第34号，第168页。

[2] 曾出版于朱省斋，《中国书画》卷一，第34页。

本手卷，是这类题材中最吸引人的一幅。那戏剧性和完美的用墨，同样创造出一种"漂浮"在湿染色调背景之上的印象。可以与赛克勒本中的复杂布局相对照的是，这轴画同样在逐渐向后退去的景深场景中利用了分散和"悬浮"的布局。就像赛克勒本和王季迁本中的冬瓜一样，前景中的石头很好地起到了凸出面的作用，而且也显出了秋瓜内部的厚重感。王季迁本尽管在品质和清晰度上有所不同，但其作画的基本方式是一

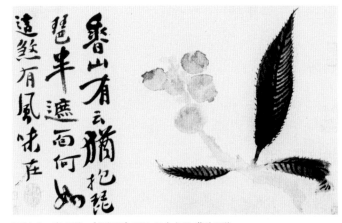

图31-3 清 石涛 《枇杷图》册页 纸本水墨 藏处不详

样的：用湿笔在湿润的背景上画线，形成景深的结构和形体的重叠方式，以及让这些形体"虚""实"交错的方式。

如果说，王季迁本中的某些缺点让我们对它的真实性感到怀疑，但它有三个方面不能不提：对枇杷叶的杰出再现，给"东老年"的上款，有意识地在书法中展现变化。枇杷叶是王季迁本中最具风格特色的部分，既即兴又果断的画法，与石涛册页中的《枇杷图》一开（图31-3）所展现的一样。还有，枇杷的主题与诗中的"黄黄"之句甚为相称，因为此句只能用来描写枇杷。过去，中国的收藏家一贯不喜欢收藏带有上款的作品——除非是献给他们本人的。因此造伪者不大可能去"画蛇添足"，为其赝品添加多余的上款。最后，几乎没有作伪者有底蕴和功力，能像王季迁本那样从容自然地引入变化的书风。

很有可能，王季迁本甚至画成于赛克勒本之前。无论是题诗的风格还是内容都透露了这一点。王季迁本可能是石涛更早一些的一幅实验性作品，由此才能在赛克勒本中显现出这一构思完美的形象：画中静物间的平衡堪称经典。王季迁本真正的创造时间，可能接近于1700年的《螳螂秋瓜图》手卷，石涛可能先画了王季迁本，保存了起来，到了1705年要献给"东老年"时又将题款加了上去。而且"黄黄胜过金"这一行也暗示出此诗是为王季迁本所作。在多幅不同的画作上题写同一首诗是很寻常的，在现存的石涛作品中多次出现过这一情况。[1]赛克勒本第二行末尾的小点（在"藕"字后面），也显现出有誊写的过程，这个点是代替所漏掉的字的通用符号。这里漏掉的是"不"字，它被写在诗的末尾。在石涛重读了他的题款之后，发现自己漏掉了这个字，然后便加上了它。这完全是可以接受的"失误"，表现了作者对画的喜爱，以及他对画作的意义与对作画本身同样在意（石涛在他的1685年《探梅诗画》中也进行过同样的修正）。

[1] 比如，可参见赛克勒所藏的八开册页《梅花诗》册（第三十三号作品），其中有三首诗都在他早期的作品中出现过。

第三十二号作品

石涛

（1641—约1710）

蒋骥

（活跃于1704—1742后）

洪陔华画像

普林斯顿大学美术馆（L 13.67）

手卷　水墨设色纸本

236厘米×175.8厘米

年代："丙戌冬日"（1706年冬）

画家落款："清湘遗人大涤子极"

画家题跋：四行（见下文）。

画家钤印："痴绝"（朱文长方印；《石涛的绘画》，图录第12号）；"半个汉"（白文长方印；《石涛的绘画》，图录第56号）；"大涤子极"（白文方印；《石涛的绘画》，图录第88号）。

鉴藏印：

何昆玉、何瑗玉（两人都是19世纪初广东收藏家）："高要何氏昆玉瑗玉同怀共赏"（朱文方印），在画面右侧；"端溪何叔子瑗玉号蘧盦过眼经籍金石书画印记"（朱文长方印），在画页右下方；"汇邨茅屋"（白文方印），画页左角。

张大千："球图宝骨肉情"（白文长方印），在画页右边角上；"大千居士供养百石之一"（朱文方印），画页左上角；"南北东西只有相随无别离"（朱文方印），画页左边的附页；"不负古人告后人"（朱文长方印），画页左边的附页；"张爱，大千父"（白文方印），在画页左边的附页；"大风堂"（朱文方印），在画页左角。

徐雯波（张大千夫人）："徐氏小印"（朱文方印），在画页左角；"雯波"（朱文长方印），画页右角；"鸿嫔掌记"（白文方印），在三行题跋之后，纸面左下角。

题跋：三十一条（详见文末条目）。

引首：前收藏者张大千题写的八行行楷大字："洪陔华画像。大涤子写山。大风堂供养。甲辰（1964）夏日，曝画因题，爱。"钤印："张爱私印"（白文方印）；"大千"（朱文方印）。

品相：不佳；有两处明显的虫洞，造成了对附页、题跋和整个画页表面的损伤；导致画家题识中的好几个字不能辨识（见下文）；遭损伤的画面部分曾用淡墨描补过；有些字不能辨识的部分曾被重新描过。

来源：大风堂藏

出版：《石涛的绘画》，图录第35号，第169页（有图示）。

张大千题引首

在石涛的传世之作中，这幅不寻常的山水人物画轴之所以重要，不仅仅是因为其本身高超的艺术成就，同时也因为它提供了有关石涛生平和他一个弟子的历史信息。人们尚不知晓石涛去世的具体时日，最近也才刚刚对他的出生日期达成一致（见第二十三号作品和第四章）。关于他死亡时间的一份可信的参考资料，是他的弟子洪止治在1720年所留下的一段题款。据我们所知，石涛的弟子不多。[1]此轴上画的正是这位弟子的肖像。此外，对此画的题跋达31条之多，使我们得知有关洪正治家庭和性格的大量细节。因此，这幅作品既在视觉上，也在文字上，见证了他与石涛之间的一段情谊。

在肖像和山水元素的前面，石涛用他喜欢的倪瓒风格小楷写了四行题诗（见局部图）。这首七言古诗为：

> 蒋子清奇美少年，手持彤管挥云烟。
> 有时为客开生面，□□毛骨但凛然。
>
> 陔华洪□□潇洒，腰横古剑瞩长天。
> 目穷万里将安极？望古凭今心自得。
>
> 我偶披图一见之，为君补此岩岩石。
> 徘徊四顾岂徒然，相对何人不相识？
> 丙戌冬日（1706），清湘遗人大涤子极。

这条题款告诉我们，石涛所画的是山水部分，而为洪正治画肖像的是一位姓蒋的年轻肖像画家，没有透露此人具体是谁。

这幅画最引人注目之处是其构图：洪正治的形象如同幽灵一般从迷雾中升起。

[1] 关于石涛学生的信息很有限；其中一些在郑拙庐的《石涛研究》第33—35页。除了洪正治之外，郑拙庐还提到了扬州的员燉（本书第367页注［2］）、西安的吴又和，以及云阳的程鸣。

清 石涛 《洪�516华画像》全卷

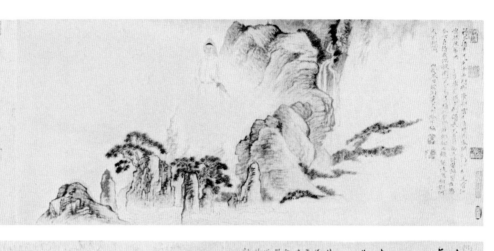

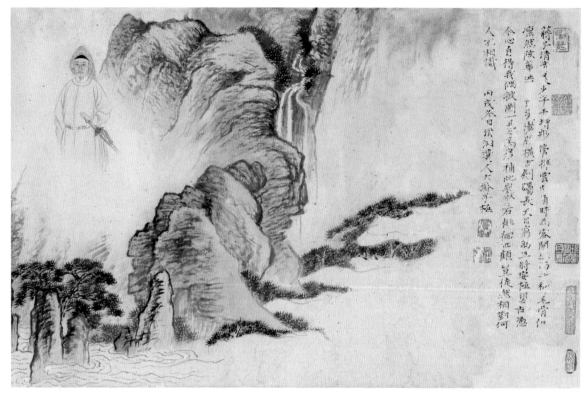

《洪陔华画像》（局部）

石涛没有像他通常所做的那样，让人物与风景保持一个合适的比例，却选择隐去洪正治的下半身，从而让整个场景显得更加富有戏剧性。因此他才在题诗中说到，（洪）就算看不清前方的地平线，也能"望古凭今心自得"。

洪正治的肖像系用类似于"写真"的方法所画，这在晚明的肖像画创作中很流行。[1]先用淡墨勾勒出脸部和躯干的轮廓，再于脸部和手部的细节处设色。鼻梁、鼻孔、眼部四周、脸颊和脸部轮廓由色染和密集的渐变色彩线条画成。像眼睑和嘴这样的细节，并非用精确的线条画出，而是用墨点或色点画成，使其形象栩栩如生。图中没有可见的光源，但精心叠加的笔触确实造成了一种丰满和"阴影"的感觉。淡蓝色的渲染所描出的线加深了长袍的皱褶，显现出长袍之下的躯体。用白色颜料描出的线，凸显出了宝剑和腰带的细节。淡蓝色和白色的笔触和浸染了天青色的帽子、宝剑，与山水部分高色调的蓝色、青色、绛色和黄色相互呼应。写真法画就的人物肖像和山水风景放在一起，并没有设想中的那样不协调；恰恰相反，二者之间的关系其实是：人物赋予了山水个性，而山水则展现了人物的抱负和胸襟。

这幅出色的肖像画让我们相信，石涛所提到的"蒋生"其实就是蒋骥——一位

[1] 见Stella Lee, "Figure Painters in the Late Ming," pp. 148–149，特别是第148页图录第80和81号，其中也有山水画家与肖像画家合作的作品，将工笔的面部与写意的山水结合在一起，代表了后来潮流的先声。

18世纪中期的肖像画家，《传神秘要》的作者。[1]蒋骥的书详尽解释了同时实现人物肖像画的形似与传神之间的各种手法。此画中的色染和用多重彩色线条堆出"阴影"效果的技法，正与蒋骥书中所言相符。《传神秘要》的序言为年长于蒋骥的时人所作，其中提到蒋骥尚在人世，而日期写的是1742年。这个时间显示出，如果蒋骥真是此画中肖像的作者，那他当时的确如石涛所说是个"少年"——而且是最有天赋的一个。

在山水部分中，山脉曲线扭转的幅度非常大，其壮阔的形象很像是在显示"龙脉"——这个概念在正统派清代绘画大师的作品中比比皆是。纵向的元素，人物肖像、瀑布和前景中的山峰保持了这个结构的稳定。画中云的形象和山岩重叠的表面，完全显出的是石涛的特色：其中由起伏线条构成的浮云，包裹住最近处的山崖，这样的场景同样也可以在1673年八开册页（图34-5）和1697年的《庐山观瀑图》（图17-4）中看到；而相似的岩石、湿润的表面纹理、墨迹的调整，深处大块、多层的山石则可以在1696年的《清湘书画》卷和佛利尔美术馆所藏的《桃花源图》（图32-2）中看到。

初看起来，这幅画好像不是石涛最吸引人的作品，这或许是因为虫蛀造成的损伤，或是因为此处用的材料——生宣。此画题为1706年作，说明它是石涛画家生涯末期的作品，其笔法品质的差异也许反映了画家体力和精神状态的波动。在这幅作品中，石涛必须得使用较干的笔，以免墨在高度吸水的纸面上发散得太快。这种限制造成了一种粗粝的感觉，而且岩石上的干笔皴擦与平面色染区域之间缺乏协调。事实上，这些基本笔法也可以从石涛晚年的另外两幅杰作中看到：《罗浮山书画》册（第三十号作品）和1707年的《金陵怀古》册（第三十四号作品）。

石涛在自题中说，人物画成在山水之前。但画面布局之精巧显示出，在作画之前，画山水者、画人物者和模特之间肯定已经有过协调。他们三人也一定是好友。看上去，这浪漫生动的气氛既成功反映了洪正治的自我想象，也能从中看出石涛丰富的想象力。很可能是石涛提出了大致的想法，然后洪正治表示赞同并自己挑选了衣服和饰品。

我们知道洪正治是石涛的一个学生，而且是江苏扬州本地人等情况，[2]这点可以由洪正治同时代人员燉的说法确认："吾邑洪丈陔华，以画事师公。"[3]关于此情况的其他证据，见洪正治在一本石涛山水花卉册中的题跋："清湘老人赠予墨梅十六幅，诸法俱备，因为装潢，置之案头，时一摹仿……予与老人居处最久……雍正辛亥（1731）九月哉生明晚盥居士洪正治识。"[4]题跋中那种崇敬的语气，在洪

[1] 见《画论丛刊》卷二，第856—870页，文中称"阴影"为"闪光"。也见《艺术丛编》卷十四，但缺序言。

[2] 郑拙庐，《石涛研究》，第5、34页。

[3] 员燉（字周南，号帆山子；活跃于约1730—1758），是著名诗人袁枚（1716—1797）的朋友。袁枚称，员燉尤长于说往事（同上，第6页注释1，以及第5、33页）。也见袁枚1758年在《清湘老人题记》附录中的重要题跋，转引自《画苑秘笈》卷一，第17页。

[4] 庞元济，《虚斋名画录》，15/17a—17b。

图32-1 清 石涛 《清湘书画》（局部）
1696年 手卷 纸本水墨 故宫博物院藏

图32-2 清 石涛 《桃花源图》（局部） 1703年
手卷 纸本设色 美国佛利尔美术馆藏

正治的另一处题跋中也看得到，其中也能让我们知道石涛去世的大概日期。在1720年对自己所得到一幅石涛作品的题跋中，洪正治间接地提到了大师的谢世："第叹岁月迁流，人事消长，二十余年来，予发星星白矣！回忆清湘如目前亦如隔世，不禁潸然欲泣……康熙庚子竹春月陝华正治并书。"[1]

　　在这幅画的题跋中，洪正治用了多个名字，由此我们得以辨识他在其他作品记录中留下的字号。比如，从上面所引用的1720年和1731年的题跋中，我们可以肯定，"正治"是他的名，而"陝华""廷佐"和"晚盥居士"是他的字和号。

　　关于洪正治与老师之间情谊的细节，似乎还没有那么明确。不过黄云在1701年

[1] 潘正炜，《听帆楼书画记》，第651页。参见第四部分，第39页，上半部分。

的一段评论让我们确信，石涛回馈了学生的敬爱之情，而且他对洪正治的喜爱好像还可以从送给洪的作品数量中看出来："大师与余交近三十年，最爱其画，而所得不过吉光片羽。今乃为廷佐道兄挥染多至十百幅。"[1]

此画的一篇题跋（还是最长的之一）是有关于洪正治生平的最完整记录，其中包括了他的生年和可能的去世时间，而且还有一些关于他性格的叙述。这篇题跋由他的侄子洪铭写于1731年。从中，我们可以渐渐拼凑出以下信息（以时间顺序呈现，而非其在题跋中的顺序）：（1）洪正治的曾祖父在万历己丑年（1589）中进士，后来官至"奉常"；（2）此画中的洪正治肖像画于丙戌年（1706），正好就是石涛完成其山水部分的那一年，当时洪正治三十三岁，由此可知他应该生于1674年；（3）洪正治的长子洪时懋于1723年（"癸卯"）中进士，之后被任命为西宁（在广东或江苏）的地方官；（4）在书写这篇题跋的1731年，洪时懋自西宁返家，这时洪正治五十八岁；（5）他这时意气消沉，尚未为他的儿女们安排婚姻，而且他还感觉到"蹉跎岁月，壮志未酬"。

通过推埋，我们可以确定洪正治的生卒年：最晚的一篇题跋写于1771年（乾隆辛卯年），其中提到洪正治已经去世。从其他三十条题跋中对洪正治的称谓来看，在写这些题跋时洪应该还活着。在这三十条中，最晚一篇回应题跋写于1731年9月。洪正治本人最晚的手笔是前文提及的，同年10月题写在石涛一本山水花卉册上的一篇回应题跋。因此，洪正治是在1731年10月到1771年之间的某个时候去世的。

从石涛对他的描述，以及画像的面部表情之中，我们可以看出那时的洪正治是一位充满浪漫气质的理想主义者。那年他三十三岁，正处于智力和体力的巅峰时期，肯定希望自己能中进士，而且希望自己能画艺绝伦，同时还能仗剑天涯。这柄剑的确切含义尚难揣测。我们本希望写题跋的人能为我们留下些线索，可惜他们大都只是在评论画像（应该是都在说其逼真）；不过他们还是提到了这件古代兵器。或许，这柄剑是为了表现洪正治所具有的英雄理想。画中的剑和头罩，应该都是他经常于朋友间私下展示的道具。这其中究竟是否体现了他在武艺上的雄心或政治上的图谋，抑或是为了实现古老的"游侠"之梦，就很难说了。等到1731年他的侄子写下题跋的时候，已经过去了将近三十年。这年洪已五十八岁，以传统的价值观衡量，他的沮丧可谓其来有自。尽管他为曾祖父和儿子的成就感到骄傲，但他自己却始终未能中进士，这必使他的政治生涯步履维艰，财用上也不那么丰裕。如果正如他侄子所暗示的，其消沉的根源是壮志未酬，那么这幅他风华正茂时的画像与他近况的对比肯定令他更加悲伤。事实上，如前文所述，在他侄子写下这些描述后不久，洪正治就去世了。

[1] 黄云，江苏泰州（扬州附近）人，字仙裳，号旧樵，是著名诗人和散文家；他的作品收在《桐引楼集》和《悠然堂集》中。此处引文来自郑拙庐的《石涛研究》，第18—19页。第6页注释1，以及第5、33页。也见袁枚1758年在《清湘老人题记》附录中的重要题跋，转引自《画苑秘笈》卷一，第17页。

姜实节在此画上的精美题跋（见局部图），为这轴画及其日期的真实性提供了强有力的证据。这一题跋的风格与姜实节的字画风格一致，足以证明是他的手笔。由于他是石涛的挚友，所以石涛对这幅画的贡献基本可以肯定。华盛顿佛利尔美术馆的收藏中，有一幅姜实节1707年的水墨纸本立轴（图32-3），此外杜柏秋收藏中还有两件精美的作品，一幅是同样题为1707年的山水立轴，另一件是扇面。[1]无论是书法还是画作，这三件作品都在极力模仿倪瓒的风格。

已经可以确定，佛利尔美术馆所藏之画中题跋与此画中的题跋都是姜实节的书法（见第三章）。如果仔细研究这两幅作品，就能发现他写字时的偏好，比如竖行之间的行距和某些字的独特结构。还有，这两幅作品中的竖行写得都比较挤。每个字中的横画和竖画，都远远伸出框架之外，而且每一笔的起笔和结束都略有顿挫。这种顿挫，大约是受到章草笔法的影响。每个字中，那些突出去的笔画与其他似乎紧紧汇聚于中轴的笔画形成了对比。

姜实节的题跋与嘉植1708年的题跋位置相近，这点十分重要：三篇题跋都写在同一张纸上；因此，姜实节写题跋的时间应该就在前后不久，或至少在1709年他去世之前。如此一来，这篇题跋与姜实节存世书法和绘画作品在风格上的相似性，再加上这篇题跋所书写的时间与石涛作画和题款的日期接近，都无可辩驳地证明了此画是真迹。

其余的题跋，大多是洪正治的朋友以文章或诗词的形式对他的褒奖。它们是洪于扬州社交圈子的记录簿。这些题跋之间的顺序显然在重新装裱的过程被弄乱了，可能并不完整。最早的一篇题于该画完成之后两年的1708年，最晚的一篇题于1771年。除了少数几个人，大多数写题跋的人我们都所知无几。不过一些清代知名人物如朱彝尊、陈撰、梅文鼎、沈廷芳和姜实节，在其中较为显眼。从这些题跋中，能够看出这个文人小圈子的一般情况，值得进行单独的研究。因其数量众多，这里就不一一抄录了。

本卷题跋：

1. 洪嘉植（1645—1712），字去芜，号汇村，安徽歙县人。其题跋有两段，作于戊子年（1708）秋。第一段八行，第二段小字十八行。[2]钤印为"嘉植私印"（朱白合文方印），"去芜"（朱文方印），都在落款之后。从嘉植在题跋中所透露出的家庭信息的细节中可以知道，他是洪正治的舅舅。石涛也曾为他画过画，而且他也曾在石涛其他作品上题跋过，比较出名的是在一本赠给洪正治的兰花册上的题跋。[3]

[1] Laurence Sickman and J. P. Dubosc, *Great Chinese Painters of the Ming and Ch'ing Dynasties*, pls. 72–73, pp. 67–68.

[2] 在计算题跋行数时，也记入了落款的那一行。

[3] 《大涤子题画诗跋》，2/40—47。

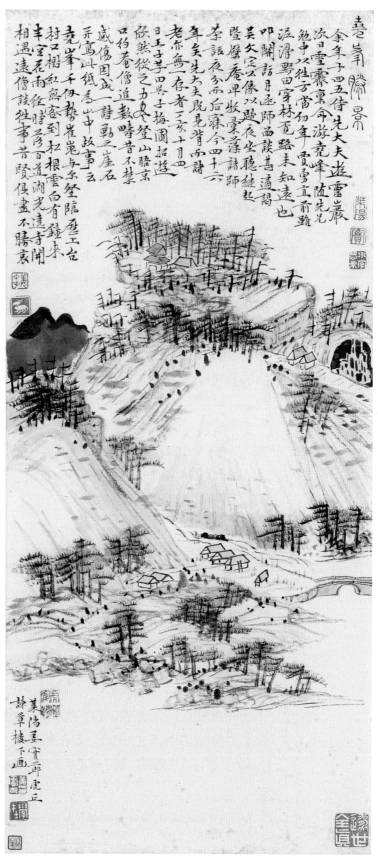

《洪陔华画像》（姜实节题跋）

图32-3　清　姜实节　《仿倪瓒山水》　1707年　立轴　纸本水墨　美国佛利尔美术馆藏

2. 梅文鼎（1633—1721），字定九，号勿庵，安徽宣城人，题跋共七行，无年款。梅文鼎是一位天文学家和数学家，以历法研究闻名。[1]钤印有"梅文鼎印"（白文方印），"定九"（朱文方印），都在题跋之后；"勿庵"（朱文长方印），在题跋之前。

3. 姜实节，活跃于江苏吴县（苏州），有四行题跋，无年款，落款用的是室名"先祠谏草楼"。姜实节与石涛年纪相仿，是一位诗人、画家和书法家，在世时很有名。[2]其钤印有"姜实节印"（白文方印），"学在"（白文方印），在落款后；"姜中子"（朱文方印），在题跋前。

以上三篇题跋与画作在同一张纸上。

附纸一：

4. 朱彝尊（1629—1709），浙江秀水人，四行题跋写在缎面内里。朱彝尊是著名学者、诗人和藏书家。[3]钤印为"朱彝尊印"（白文方印），"竹垞老人"（朱文方印），都在落款后。

附纸二：

5. 贾兆凤，十一行题跋，无年款，题赠洪正治。钤印有"贾兆凤印"（白文方印），"檀村"（朱文方印），都在落款后。

6. 吴世泰，七行题跋，无年款，题赠洪正治。钤印有"吴世泰印"（白文方印），"衡吉"（朱文方印），在落款之后；"□□布衣"（朱文长方印），在题跋前。

在某次重新装裱的时候，题跋的顺序被打乱了，后面的这几篇题跋（7—13）原本应该是附在第30篇题跋之后的。

附纸三：

7. 储掌文，安徽宜兴人，十行题跋，题于癸卯年（1723），是应洪正治癸巳年（1713）的邀请而题写。钤印有"掌文之印"（白文方印），"曰虞父"（朱白合文方印），都在落款后。

8. 陈撰（活跃于1670—1740），杭州人，客居扬州，五行题跋，无年款。陈撰既是诗人，也是画家。[4]钤印有"撰"（朱文圆印），"棱山"（朱文方印），都在落款后。

9. 史凤辉，十三行题跋，题于癸卯年（1723）。钤印有"史凤辉印"（白文方印），"南如氏"（朱文方印），都在落款后；"□咏"，在题跋之前。

10. 江漼，八行题跋，题于雍正甲辰年（1724）。钤印有"砚""南"（朱文连

[1] 见Arthur W. Hummel ed., *Eminent Chinese of the Ch'ing Period*, pp. 570, 867.

[2] 见《国画家人名大辞典》，第274a页。

[3] 见Hummel, *Eminent Chinese of the Ch'ing Period*, pp. 182, 606.

[4] 同上，p. 85。

珠方印），在落款后。

11. 解擢，五行题跋，无年款。钤印有"解擢"（白文方印），"直章"（朱文方印），在落款后。

12. 果亭亮，题跋有两部分，第一部分有五行，第二部分是五行小字，题于雍正辛亥年（1731）。钤印为"咸斋"（朱文双面长方印），在落款后。

13. 洪铭（约1730），江苏扬州人，二十行题跋，题于雍正辛亥年中秋（1731）。钤印有"臣铭印信"（白文方印），"□斋"（朱文方印），都在落款后；"□□"（朱文长方印），在题跋前。

附纸四起于七行题跋，下一篇题跋末尾又连上了附纸五。下面的这些题跋（14—28）本来应该跟在第6篇的后面。这样一个推断只是尝试性的，所根据的是题跋者所留下的年款和对洪正治的称谓。

14. 金汤，七行题跋，无日期，题赠洪正治。钤印为"金汤之印"（白文方印），在落款后。

15. 储大文（1665—1743），安徽宜兴人，四行题跋，无日期，题赠洪正治。钤印有"储大文印"（白文方印），"六雅"（朱文方印），都在落款后。

16. 王棠，五行题跋，无日期。钤印为"名友"（朱文长方印），在落款后。

17. 储郁文（约1720?），三行题跋，无日期。钤印有"储郁文印"（白文方印），"允□"（朱文方印），都在落款后。

18. 储雄文（约1720?），三行题跋，无日期。钤印为"储汜云"（半白文，半朱文），在落款后。

19. 汪诚［乾隆五十九年（1794?）举人］，三行题跋，无日期（恒慕义提到另外一个也叫"汪诚"的人，但他的生卒年太晚了，与其他题跋者的时代对不上[1]）。钤印有"汪诚"（白文方印），"牧庭氏"（朱文方印），都在落款后。

20. 程式庄，三行题跋，无日期。钤印有"槿箴?"（朱文方印），"程式庄"（白文方印），都在落款后；"□亭"（朱文长方印），在题跋前。

21. 吴瞻泰，三行题跋，题于己丑年（1709）。钤印有"吴瞻泰印"（白文方印），"东岩氏"（朱文方印），都在落款后；"耕□□□无此情"（朱文长方印），在题跋前。

22. 程鉴，三行题跋，题于己丑年（1709）。钤印有"程鉴"（朱文方印），"夔震"（白文方印），都在落款后；"己丑"（朱文椭圆印），在题跋前。

23. 程元愈，六行题跋，题于己丑年（1709）。钤印有"程元愈"（白文方印），"先箸"（朱文方印），都在落款后；"□庐"（朱文长方印），在题跋前。

24. 九初望道士，五行题跋，无年款。钤印有"九初"（朱文方印），"望叟"

[1] Hummel, *Eminent Chinese*, p. 822.

（白文方印），都在落款后；"酒香山人"（朱文长方印），在题跋前。

附纸六，加在前一则题跋的第三行后面：

25. 李锴（1686—1755），北京人，五行题跋，无年款。作家兼诗人。[1]钤印有"李锴私印"（白文方印），"不为物所裁"（朱文方印），都在落款后；"澹容与"（朱文橄榄印），在题跋前。

26. 谢方琦，十行题跋，无年款。钤印有"谢"（朱文圆印），在题跋前；"方琦"（朱文方印），"应云"（白文方印），都在落款后。

附纸七：

27. 先著，江宁人，五行题跋，无年款。钤印为"先著之印"（白文方印），在落款后。

28. 夏六修，六行题跋，题于"己丑"年（1709）。钤印有"六修"（朱文方印），"企园"（白文方印），都在落款后。

附纸八：

29. 顾嗣立（1669—1722），长洲人，四行题跋。钤印有"顾嗣立印"（白文方印），"侠君"（朱文方印），都在落款后；"梧语轩"（朱文橄榄印），在题跋前。

30. 谢芳连，一共题写了两次，第一次九行，第二次七行，无年款。钤印有"谢芳连"（白文方印），"方砚村庄"（白文方印），都在落款后；"□所"（朱文圆角印），在题跋前；"偕"（朱文方印），"香祖"（朱文双面长方印），都在落款后。

附纸九：

31. 沈廷芳（1702—1772），浙江海宁人，七行题跋，题于乾隆辛卯年（1771）。沈廷芳是一位学者、画家兼书法家，其外祖父来自查继佐家族。[2]钤印有"沈廷芳印"（半白文，半朱文，方印），"荻林"（朱文长方印），都在落款后；"隐拙斋"（朱文长方印），在题跋前。

[1]　Hummel, *Eminent Chinese*, pp. 451–452.

[2]　同上，p. 646。

第三十三号作品

石涛

（1641—约1710）

梅花诗

普林斯顿大学美术馆（67—15）

八开册页　水墨罗纹纸本　米黄色生宣

20厘米×29.5厘米

年代：无，应画于1705年至1707年间。

画家落款：无

画家钤印："清湘老人"（朱文椭圆印；《石涛的绘画》，图录第18号，不在目录），在第一、三、八开；"瞎尊者"（朱文长方印；《石涛的绘画》，图录第54号，不在目录），在第四、六开；"清湘石涛"（白文长方印；《石涛的绘画》，图录第22号，不在目录），在第五开；"赞之十世孙阿长"（朱文长方印；《石涛的绘画》，图录第95号，不在目录），在第七开；"膏肓子济"（白文长方印；《石

涛的绘画》，图录第41号，不在目录），在第八开。

鉴藏印：

张善孖：钤印在第五、六开，共两方印。

张大千：除第六开外每开皆有，共十四方印。

品相：良好

来源：大风堂藏

出版：《普林斯顿大学美术馆记录》，第27卷，1968年第1期，第35页；《亚洲艺术档案》，第22卷（1968—1969），第134页；《石涛书画集》卷五，图版110（有图示）。

梅花很可能是石涛最喜爱的花了。它们一再出现在他的作品之中，或与独处的人物相衬，或自成一景。石涛认为梅花有人类的品质，他要么为其咏诗，要么利用书法性运笔"写出"这一点来。最终，他与梅花融为一体，在描绘花枝、花朵的过程中，他的灵魂也被梅花的高洁和与隐士相关的象征意义所升华。作为一种传统和经典主题，墨梅一向被自宋代以来的文人画家和僧人画家所喜爱，因为它的简洁能让人使用自己的画法和表达个人的情感。在石涛的笔下，墨梅超脱于各种与之相关的刻板画法之上。[1]

在这本册页中，石涛用自由的笔法画出了八种不同情境下的梅花，每一种都与他的题诗和书法配合得天衣无缝。虽然他非常喜爱这个主题，但梅在他全部作品中出现的比例却并不高。据我们所

[1]　关于宋元文人对梅花态度的资料，见Wai-kam Ho, "The Three Religions and the 'Three frends'"；Sherman Lee ed., *Chinese Art under the Mongols*, pp. 96–112；也见于Susan Bush（卜寿珊），"Subject Matter in the Scholarly Tradition," *The Chinese Literati on Painting*（Cambridge, 1971），pp. 97ff., 139–145；岛田修二郎，"Kako Chunin no jo," *Houn*, vol. 25, pp. 21–34, vol. 30, pp. 50–68；以及"The Sungchai mei pu," *Bunka*, vol. 20 (1956), pp. 96–118，这些都是对墨梅画作的起源及其相关问题的研究。关于文学与梅花之间的联系，见Hans Frankel（傅汉思），"The Plum Tree in Chinese Poetry," *Asiatische Studien*, vol. 6 (1952), pp. 88–115。

知，这本八开册页是唯一存世的梅花册。[1]在很小的尺幅内，此册传达出亲昵感和内省性，与1685年《探梅诗画图》卷（第十八号作品）中野地花枝的意趣迥然不同。这两件作品相隔近二十年，我们可以从中看出成熟时期石涛画梅风格和态度的变化。在这里，他将想要呈现的东西，浓缩到单个的构图或具有表现力的主题之中。尽管这种画法的效果十分直接，但带给观画者的并非是《探梅诗画图》卷那样的炫技式表现。画中的力量是直接的，在枝状的笔触中升华，因此整体的表达是如此精美宁静，又真正怡然自得。

在这里，画家再次画出了不同阶段枝条的生长情况，但其中的"画枝法"（"branchwork"，方闻的用词）在画面上却是统一的。画枝法与笔法是一致的，就如同图画和文字的表现：理解本册的关键，不仅是题诗，还有以书法笔意画出的梅花。

在石涛的设想中，此册还是按传统的画梅形制来安排，也就是说要让每一页上的构图和意境都不一样。墨的浸润和墨色的层次，与条状纹理的罗纹纸（类似于西方的直纹纸）一起，向我们展现了石涛晚期作品的特殊敏感性。构图和意境的变化范围，其中一些具有纤弱、易逝的品性，显示出在受制于尺幅和主题的情况下，更为强大的视觉化形式。某些作品看似简单，却恰好能向我们展现大师技艺的精髓。

石涛在画面上的构思也非常精心，他特别留意了纸面长方形的形状、空间上的潜力和与纸面边缘的相互呼应。[2]画面中，梅枝一枝接着一枝，一笔一笔地生长，其形状与纸面边缘相对或相背。其画中肌体生长的过程和重叠的组织方式，都完全契合画家自己对画梅的论述（见第十八号作品）——他的理念是，笔画全要围绕着第一笔来，从这一笔的创意生发出后面的画面布局。除了苍劲有力的枯笔线条（很可能用的是石涛在晚期作品中喜欢用的老旧秃笔）和绝无仅有的墨色调和，画册中空间的动感还挑战了观画者对石涛笔法和用墨的敏感性和品位。

题诗至少用了三种书法风格，体现了画面中的形象和石涛用笔的特色。这些题诗都是七言律诗，被写作整齐的竖行，从而形成了一个方块或是几行连续的柱状竖列。在每一首题诗的末尾，石涛都会写明这是哪一处或哪种情境下的梅花。而这些说明也就构成了每一开的标题。在某些画页（如第一、五、七、八开）中，题诗的文意与画面内容的配合比其他画页更加成功，所以我们会将这几页上的题诗摘录出来。[3]这些诗很可能都是石涛之前写好的，诗中梅花的某种特殊品格或对其的回

[1] 我们知道他还为他的学生洪正治画过一本十六开册页（见第三十二号作品，此事载于庞元济的《虚斋名画录》）；福开森，喜龙仁和梁庄爱伦都没有在他们的目录中记录这本或其他的画册。

[2] 关于画家的"边缘意识"（edge-consciousness）的想法，是Harvey Stuppler 1971年在普林斯顿大学的研究生讨论课上提出的。

[3] 我们要感谢唐海涛夫妇为翻译这些诗提供的帮助。我们倾向于在较小的程度上考虑石涛作为明朝皇室子孙的身份和他对前朝的忠诚，因为这些因素在他晚年已经直白地表现了出来。关于此问题的更多讨论，见王妙莲，方闻，《石涛的野色》（*The Wilderness Colors of Tao-chi*）。

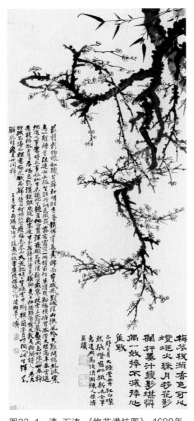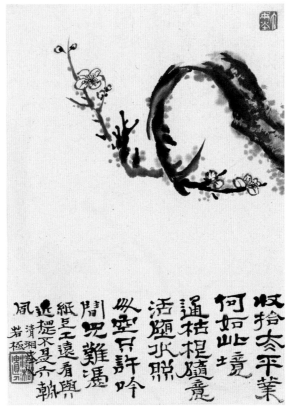

图33-1 清 石涛 《梅花满枝图》 1699年
立轴 纸本水墨 上海博物馆藏

图33-2 清 石涛 《丁秋花卉》（第二开） 1707年 美国私人藏

忆，直接成为了画作的主题。有些题诗在他之前的作品中出现过，比如第二开和第六开中的诗在1699年的一轴画（图33-1）中出现过，第五开中的诗在1700年北京藏《山水》册页的末页中出现过。[1]

这本册页与《探梅诗画图》卷一道，反映了石涛的笔法风格在1685年至1705年之间的重大变化，这种变化也出现在山水画中。他画的梅花，和兰、竹一样（第二十九号作品），与山水画相比数量很小。然而，特别是在此类画中，他所建立起来的风格、形制、用墨法，以及自由的表现手法和风格多样性，都对后来的扬州画派画家产生了强烈的影响，其中包括华嵒（1682—1765）、李方膺（1695—1754）、金农（1687—1764后）、郑燮、汪士慎等。[2]

[1] 参见《石涛画集》，图版63；《石涛画册》，第十二开。

[2] 如果要看这些大师的代表作，可参见高居翰编，《中国画之玄想与放逸》（*Fantastics and Eccentics in Chinese Painting*），图版34—38号。

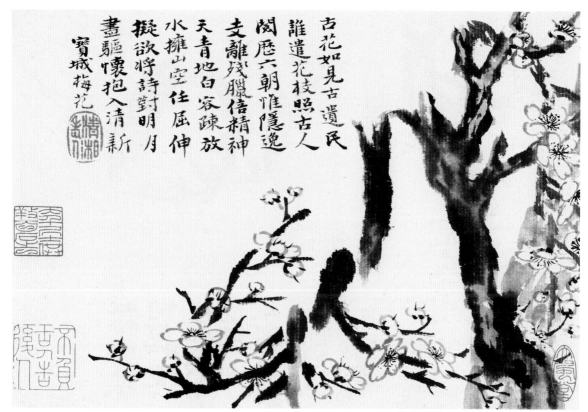

第一开：宝城梅花

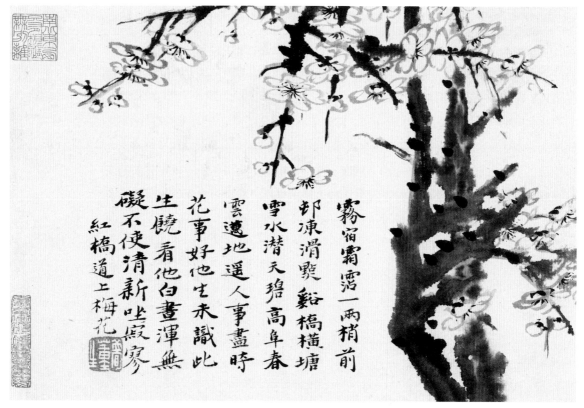

第二开：红桥道上梅花

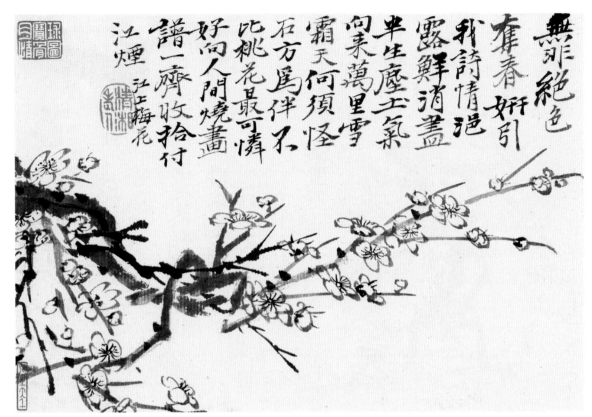

第三开: 江上梅花

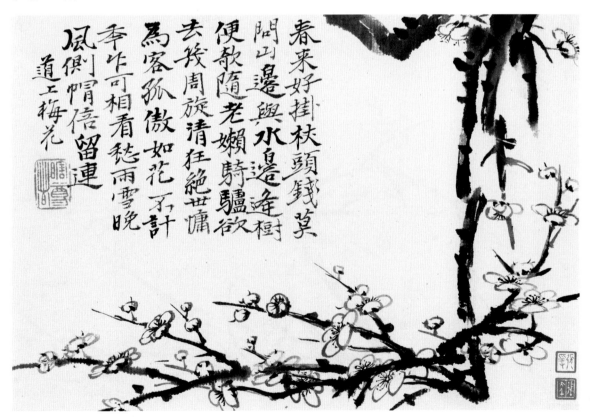

第四开: 道上梅花

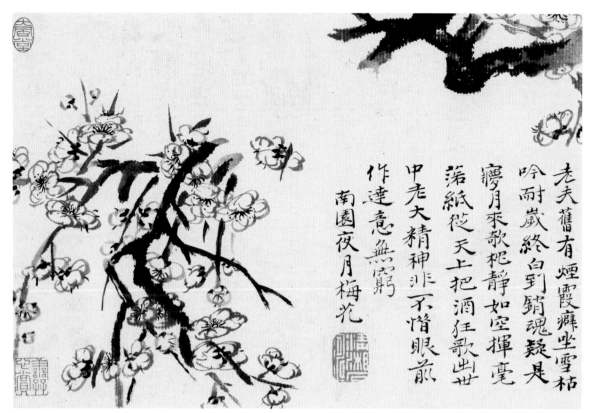

第五开: 南园夜月梅花

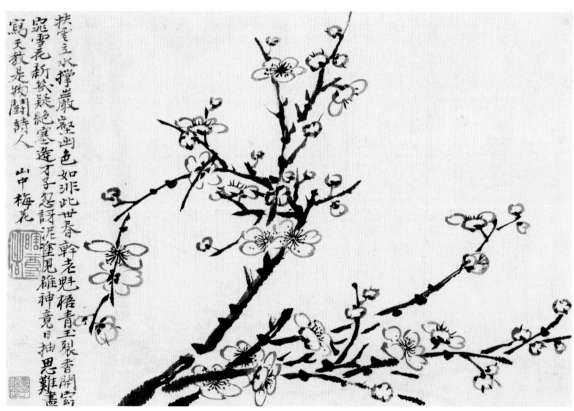

第六开: 山中梅花

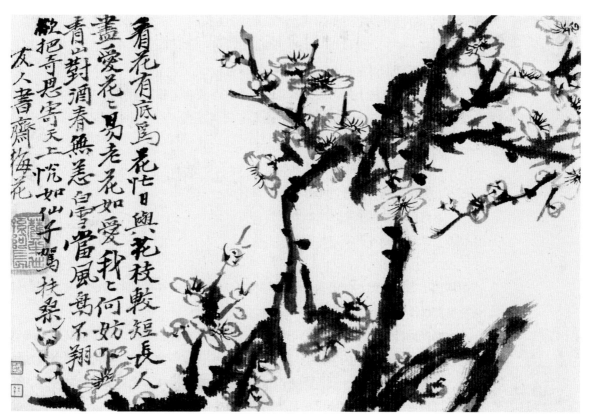

第七开: 友人书斋梅花

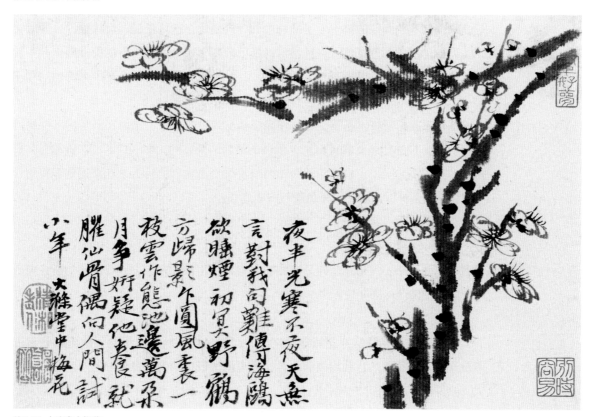

第八开: 大涤堂中梅花

第一开：宝城梅花

鉴藏印：张大千："大风堂"（朱文椭圆印），"大千居士供养百石之一"（朱文方印），"不负古人告后人"（朱文长方印）。

一根苍劲的老枝上依旧绽开鲜花，那花几乎要将老枝压断。石涛用仿钟繇体的小楷题写的诗句，点出了画中的象征意义：

> 古花如见古遗民，谁遣花枝照古人。
> 阅历六朝惟隐逸，支离残腊倍精神。
> 天青地白容疏放，水拥山空任屈伸。
> 拟欲将诗对明月，尽驱怀抱入清新。

诗中那种不屈服于死亡的语调，已经超越了一切政治的和俗世的暗示，与之相同的精神也在画作中被表达了出来。

大幅度倾斜着伸向观画者的花枝，由于透视法而强烈缩短。从平面转向三维空间的效果，因湿而易渗的墨法得到了加强。首先，以一枝蘸了淡墨的笔果断地画出花枝。按理想的设计，画家快速地用浓墨勾出轮廓和小枝；那种老树皮的纹理，是墨色渗入尚湿的纸面造成的。运笔的节奏有力却短促，特别是小枝部分——因为还要为花朵留下空间。这些空间随后被淡墨所勾出的弧线填满：这些就是花瓣了。最后，用极淡墨色画成的树干立于最右边的背景之中，这将景深向后拉伸，也同时突出了向前运动的深色花枝。一种相似的墨色渐变形式也可以在石涛的早期作品中看到，比如1682年的枯笔画册[1]，方闻藏《山水》册页的第九、十开（见图18-3和图17-6）和他的《探梅诗画图》卷（第十八号作品）。

那根下挂的断枝，是不少石涛作品中都出现过的形象，比如1685年的《探梅诗画图》卷、1700年北京藏《山水》册页的最后一开，[2]以及1707年《丁秋花卉》册的第二开（图33-2）。1707年册页中所展现的是简化后的线条，其表达是直接的，没有像本册那样，用渗开的墨色进行一些遮挡。

第二开：红桥道上梅花

鉴藏印：张大千："南北东西只有相随无别离"（朱文方印），"大风堂渐江髡残雪个苦瓜墨缘"（朱文长方印）。

两根苍劲的老枝精神充沛地挺立着，同时又与从画面边缘向下伸出的两根清新的小枝形成平衡。这种构图的力量，来自那两根犹如钢铁合金般的灰色的相伴枝

[1] 见《大风堂名迹》卷二，第28号（第九开），水墨纸本。
[2] 见《石涛画册》，此册中有十页山水和两页花卉。

条。这两根枝条在纵向上与画面框架平行，在对角线上却与它相抗——尤其是那从顶部伸出的小枝，并以此表现了利用框架之内空间作画的构想。

画上的梅花依然是用淡墨画就的单瓣花朵，书法部分也延续了第一开上仿钟繇体的含蓄风格。用焦墨画出的饱满苔点散落在花枝之上。

第三开：江上梅花

鉴藏印：张大千："球图宝骨肉情"（白文长方印），"藏之大千"（朱文瘦长方印）。

此开中，水平方向上的张力正好点出了江上梅花的主题。那向下微倾的枝条，仿佛是要欣赏自己在水面上的倒影。这一图像让人想起了南宋画作。[1]为了呈现这种媚态，此画中的笔法比其他开都要直接。墨更干，墨色更统一；不过，劲力的抒发也难免导致了最左边几根松散小枝的清晰度有所下降。书法仿的是倪瓒体。每个字都略宽些，而且不时会有晕染和色调上的变化，从而使这一开的色调格外不同。

第四开：道上梅花

鉴藏印：张大千："张爱"（朱文小方印），"张大千"（白文小方印）。

构图突出了简单的长方形，也再现了纸面的形状，却将之前三幅画的基本构图置于一个升华之后的形式中。第二开中的纵向感，第三开中的横向感和第一开中曲折的"断枝"，在这里通过水平运动与垂直运动的冲撞而构成了一个合题。对我们的视觉记忆而言，这个合题提供了一个变奏之后的形式。灰黑色的墨比前几开中的墨色更加调和，虽出现墨点，但其墨色与细枝更加接近；因此，全部的元素都服从于突然转折的花枝的直接影响。相似的构图也可以在1707年《丁秋花卉》册的第四开（图33-3）中看到，后者也同样突出了浓郁的墨色。

第五开：南园夜月梅花

鉴藏印：张大千："大风堂"（朱文椭圆印）；张善孖："善孖鉴赏"（朱文方印）。

画中诗曰：

老夫旧有烟霞癖，坐雪枯吟耐岁终。

[1] 台北故宫博物院收藏了几件这种类型的水墨和设色绢本绘画，它们出自于南宋画家马远、马麟之手。见江兆申的文章《杨妹子与马远》（"The Identity of Yany Mei-zu and the Painings of Ma Yuan"）（1967）中的两幅插图（图4和图5）。

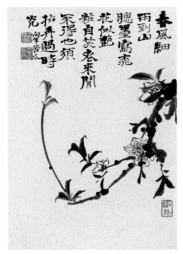

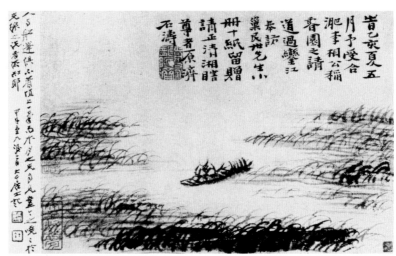

图33-3　清 石涛 《丁秋花卉》（第四开）　　图33-4　清 石涛 《淡墨山水》（第十一开 "月下孤舟"）　1695年

纸本水墨 张大千题跋于裱绫 大风堂藏

白到销魂疑是梦，月来敧枕静如空。

挥毫落纸从天上，把酒狂歌出世中。

老大精神非不惜，眼前作达意无穷。

　　一根浓黑的花枝倾斜着进入观画者的空间。枝干从右上角向下倾斜的过程，被纸面上的留白所打断了。这是一团雾气，还是反射出的月光？题诗中并没有透露具体的线索，但另一位艺术家在另一幅石涛作品上的题跋却为我们提供了一些线索（图33-4）。在此画上，题跋者言："人与船篷俱不着顶上一笔，而水月之光自见，岂今晓晓于光线之说者所知耶？"[1]这一梅花反而凸显了石涛的笔力，因为笔下的线条虽已完全断开，但花枝的连续依然清晰可感。

　　夜梅开出重瓣的花朵，既肥厚又轻柔。花瓣的线条处理得较为简率，但依然抓住了花枝和花朵那生机盎然的神气。题诗中的字混合了内敛的钟繇风格和精美的倪瓒风格。

第六开：山中梅花

鉴藏印：张善孖："善孖审定"（朱文小方印）。

　　此开的简洁和高贵蕴含在其清新之中。画中只见柔软的嫩枝，没有老枝或粗糙的树干。其生长方式是笔直和平面的，在沿扇形铺开时，只有一根斜枝在进行着反向的运动。唯有在这一开上，画面比文字更显眼；发散开的梅花占据了纸面的绝大部分空间，而三行淡墨题诗只能挤在最左边。

[1] 《大风堂名迹》卷二，第33号（第十一开）。

此开的构图是本册中最寻常的，石涛收敛了他出色的水墨混染技法，花枝上也没有什么奇怪的扭曲。通过在视觉上回归常态，此开安静地平衡了前后诸开变化万千的构图设计。

第七开：友人书斋梅花

鉴藏印：张大千："张爱"（白文小方印），"大千"（朱文小方印）。

其诗曰：

> 看花有底为花忙，日与花枝较短长。
> 人尽爱花花易老，花如爱我我何妨？
> 香山对酒春无恙，白雪当风鸟不翔。
> 欲把奇思寄天上，恍如仙子驾扶桑。

题诗表达了渴求和不安，而且还在画面中将它视觉化。几根花枝狂野地从纸面上伸向四周。它们冲破了长方形纸面的束缚，不让观画者追溯出自己的根源和生长的方向。激情满溢的画笔大力攻击着纸面，这种激情在最小的枝丫上也能看到。

此开中有一种令人心颤的美感——这是整册中最"抽象"的，而且此处的表现手法显示出石涛领先于他的时代。郑燮曾深受石涛画竹的影响，并这样描述他的创作方式："石涛画竹好野战，略无纪律，而纪律自在其中。"[1]

这段对石涛非正统画法的描述，也可以用在他画梅花的态度（见第十八号作品中他自己对他创作方式的描述）。他的1699年立轴（图33-1，其中也有此册上的两首诗），正是在更大的尺度上再现了本页的表现手法。这些石涛笔法中的折角和粗糙之处，似乎也在郑燮画竹、兰（见第四章图17）和李方膺画梅时被用到。

第八开：大涤堂中梅花

鉴藏印：张大千："大千好梦"（朱文长方印），"别时容易"（朱文方印）。

此页上石涛钤了两方印，还用了自己画室的名字作标题，这意味着这将是最后一页了。题诗是用他自己的行楷所写：

> 夜半光寒不夜天，无言对我句难传。
> 海鸥欲睡烟初冥，野鹤方归影乍圆。
> 风里一枝云作态，池边万朵月争妍。

[1] 《板桥题跋》，第128页。

疑它养就臞仙骨，偶向人间试少年。

一个主要的横枝和一些被截断的纵枝构成了此页。画中的墨色是统一的：连双瓣的花朵是也是用相同的色调勾描的；只有花萼、花蕊和点苔用了浓墨。然而，尽管墨色有限，其构图设计却不乏动感。其中的戏剧性主要体现在梅枝的设计中：每根枝条都仅由决定性的向下一笔完成的，而且一笔比一笔长，以至于这线条的动能构成了一股渐强的声势，终止于从右上角刺出的横向枝条。那两支斜刺而出的小枝在空间上的作用，与第一开中依透视法而被缩短的结构形成呼应，正是要为整本册页画上一个激动人心的终止符。此开是全册中最简洁的一开，全画没有一笔多余或拖沓。虽然看起来像是在模仿第四开，但其实表现手法要更加精心和完美。

第七开中的后一方印"赞之十世孙阿长"，为断定此画的创作时间提供了很好的参考，也就是说此画应作于1701年到1707年之间；[1]此册的风格与这个时期的后半段更为接近。书法和画作都比1703年的十二开《赠刘石头》册页或收藏于波士顿的同年的十二开《山水》册页更能揭示画家晚期的某些特点。在这一时期末尾的两本画册：题为1707年的《丁秋花卉》册和赛克勒藏《金陵怀古》册，在绘画、书法和题款的格式等方面都与此册相似。其书法风格，无论是钟繇还是倪瓒风格，都是朴拙而直率的，与17世纪90年代石涛正值精力巅峰时期的字比起来，在力道方面有一些松懈。《丁秋花卉》册在构图与墨色的表现上，与此册极为相似，但似乎在气力上稍逊，所以我们认为此册要稍早几年。我们由此推断它作于1705年左右。

[1]　见《石涛的绘画》，第69页。

第三十四号作品

石涛

（1614—约1710）

金陵怀古

普林斯顿大学美术馆（L14.67）
十二开册页（六开淡设色，六开水墨；全十二开
皆粗质生宣）
23.8厘米×19.2厘米

年代："丁亥中秋"（1707年9月10日），第十二开。

画家落款：于每一开之题诗后。

画家钤印："半个汉"（白文长方印；《石涛的绘画》，图录第56号）第一、二开；"大涤子"（朱文方印；《石涛的绘画》，图录第86号）第一、四、五开；"大本堂极"（白文大长方印；《石涛的绘画》，图录第82号）第三、七、十、十二开；"大本堂若极"（白文正印；《石涛的绘画》，图录第82号）第四、十一开；"清湘石涛"（白文大长方印；《石涛的绘画》，图录第22号）第六开；"清湘老人"（朱文椭圆印；《石涛的绘画》，图录第18号）第九开；"粤山"（白文正方印；

《石涛的绘画》，图录第108号）第十、十二开。

鉴藏印：张大千：每开皆有，共十七印。

题跋：由之前的收藏者颜世清（号瓢叟，约1870—1922）题在独立的一开上，1914年。

保存：良好

来源：大风堂藏

出版：《石涛的绘画》，图录第47号，第44页（图19，第十二开有图示），第94页；《石涛书画集》卷四，图版95（有图示）；班宗华，《枯木寒林》，图录22号，第63页（第十一开有图示）。

　　此册是我们所知的石涛最晚的山水画作。人们可以从画面之间感受到石涛年华逝去。画面的笔法与形式简化，用色也局限于几种主要的颜色。他此时爱用秃笔，且线条透露出浓重的金石味。纸的粗糙质地强化了笔墨的效果，通过水墨淡彩的烘托，创造了一种尖锐但舒适的触感。从书法与绘画上看，这些作品跟其早期画作（比如《小语空山》）中的抒情风格相比，已经更加成熟而老辣，成为超越画面本身的一种延伸。人们所欣赏的不是青年石涛锋芒毕露的技巧，而是艺术臻至化境的简约与收敛，这正是石涛晚期风格的代表。简单的表现方式作为增强视觉效果统一性的一种方法，正是石涛晚年所追求的。

　　这一套十二开册页在主题和风格上都与众不同。内容是常见自传性主题的再次诠释——书斋，骑马的旅行者，拄拐的行人，枯萎残败的虬枝老树等。就风格论，我们看见他对笔墨的精简应用——如树叶或以线条，或以渲染，或以圆笔，或以方笔表现等——增强了每一个景物的表现力。

　　此册在传统上以"金陵景致"（金陵是南京的代称，古已有之）为人所知，但画作无疑是在扬州完成的，扬州是石涛晚年长居的地方。画作中描绘的场景绝大多数是可辨识的南京或南京附近的实景。这些册页营造出一种怀旧的氛围（"怀古"），也可能是对过去居住或造访过的地点之理想

化再现。此外，此册是一系列画作中最晚的作品，这一系列几乎是自成一体的——透过记忆来重建实际景象。日本住友财团京都泉屋博古馆藏《黄山八景》册页和1699年《黄山图》卷可以被认定为这种类型的作品，美国克里夫兰美术馆收藏的石涛为仲宾所作八开《秦淮忆旧》册页与大英博物馆所藏之《南方八景图》亦可归为此类。石涛选择自然景观作为主题，从他自己实际的游历经验出发（而不是从模仿古代大师出发），以对景观的回忆作画。另外，他对于其晚年居住地扬州的景致，似乎已经毫无兴趣，所以他转而将自己记忆中丰富的河山胜景通过画笔描绘出来。

此册上的书法几乎都是钟繇风格，除了第八和十一开，两幅老树的画蕴藏了倪瓒风格。钟繇小而钝的风格最契合老年石涛的性情，没有任何炫技的痕迹。然而倪瓒风格的两张，特别是第十一开，则展现了他更早期对独特风格的追求。每一开中，石涛都准备题写一首长诗：他预留了题跋的空间，方块或长条形，作为完整作品构图安排的一部分。这是他早期的习惯，而后期的作品中此种风格发展得更为细致。

第一开：一枝阁

水墨设色纸本

画家落款： "清湘大涤子，一枝闭门语"（在八行题款的结尾处）。
鉴藏印： "大千居士供养百石之一"（朱文大方印），在右上角。

一座浅绛之山从画页中央直插深蓝的天空。我们沿着一条小径入山，乔木守护着一座带围墙的退居之所，主人则独立园中。由简约的线条描绘出的生动画像，与两种直接的，甚至有些随意的色调相互匹配。左边的留白区域所显出的纸张本身的自然色调，也被置于配色的构思之中。此开下半部留出空白，供题写五言律诗：

> 清趣初消受，寒宵月满园。
> 一贫从到骨，太叔敢招魂。
> 句冷辞烟火，肠枯断菜根。
> 何人知此意，欲笑且声吞。

从题诗内容来看，画家描绘的是寒冷月夜的景色。构图上，从题诗之上，一山拔地而起。在靛蓝色渲染的夜空下，愈显寒宵月夜的孤寂。题诗最后一行的落款为："清湘大涤子，一枝闭门语。"画面所绘可能是一枝阁吗？此景似乎符合石涛好友梅清对其的描述："小楼齐木樵。"[1]这幅画可能并非一枝阁的实景，而是将石涛所熟悉的静居处理想化之后的结果。他于此处隐居了七八年，这也正是他作品的多产时期。

[1]　转引自郑拙庐，《石涛研究》，第17页。

清趣初消覺寒
宵月蒲團一瓷池
到骨太叔敢招意
句冷𪎭煙火腸枯
斷菜根何人知此
意欲咲且齩吞靖
瀟夭滌子一枝閉門
語

第一开：一枝阁

第二开: 四壁窥月

第三开: 独步东山

第四开: 游丛霄

第五开: 临溪洗砚

秋月净如洗秋云影叠叠
长钟縠动林杪琤琮
鸣春傍搅卧忽复起高
吟传复揭挥毫越纸
外却笑图仓忙
秋月作画大涤子极
耕心草堂

第六开：秋月作画

山南山北延癡聰
買酢春風有甚堪
無計送春亡亦遠尚
憑消息勿輕談
江城閣上送春作画之
一清湘老人極

第七开：江城阁上送春

脱畫元枝藥栊根鼓真條倩身
封古雪一氣撼青霄自有齊天
日何須問六朝真心歸净尽留待
飂飈搖松樹徐府庵古
大滌子若極
耕心草堂

第八开：徐府庵古松

四柵荷衣菁著短
棠拖筇攲曉偃到
橫拖湖頭艇
子迴青嶂山下
人家畫名偈孤
雁南來悲晩遠
陳鐘初覺韻
藹長嶼時不用
通名姓著
黃老酢曉青
秋興九首之二
採來作画文
大滌子極耕
心草堂

第九开：秋兴

第十开：云傍马头生

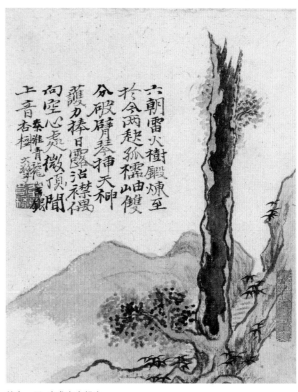

第十一开：青龙山古银杏

第十二开：闽中秋登采石

第十三开：颜世清题跋

第二开：四壁窥月

水墨纸本

画家落款： "枝下次友人，大涤子"（在十行题诗的结尾处）。

鉴藏印： "大千"（朱文方印），在左下角。

陡峭悬崖夹逼着通往隐居之所的通道。就绘画部分来论，构图紧凑且空间紧密。前景中的巨石对中景的景深构成了有效的衬托。在中景，一棵颜色很深的枯树护着通往茅屋的途径。围墙之内，茂密的竹子在各处滋长。远处的群山像屏风般环绕着茅屋，而前景中突出的山石锁定了入山的路径。这与世隔绝的地方，远离忙碌、喧嚣和腐朽的红尘。其诗曰：

> 四壁窥山月，墙崩老树支。
>
> 酒人催翰去，骚客恶书迟。
>
> 烧竹余新笋，餐松忆旧枝。
>
> 斯时无可对，惟复把君诗。
>
> 枝下次友人，大涤子。

画家以凝重简练的笔触勾勒，极少使用渲染；干笔皴在粗糙的纸上，用以塑造形体。从书法部分的渗入情况可以看出，用纸的吸水性很强；此外，在此山右侧，墨点粗粒。这些都是石涛晚年的风格，会根据选纸的种类呈现出不同程度的"色斑"。[1]

这景致是石涛最爱的主题之一，同时也可能代表着某个真实的场景。有墙环绕并由一棵大树庇护的退居之所，曾在笔法不同和构图略异的作品中出现，比如1703年《赠刘石头山水》册页的第七开（图34-1），[2]以及藏于大英博物馆《南方八景图》的第六开。[3]

第三开：独步东山

水墨设色纸本

画家落款： "大涤子极"

鉴藏印： "张爰"（朱文方印），"大千"（朱文方印），都在右下角。

诗词与绘画再次在叙述细节里相互补足：

[1] 例如，1706年的《洪陵华画像》（第三十二号作品），特别是1707年的《丁秋花卉》册（《石涛的绘画》，图录第43号）；就像石涛在后者的最后一开所说："纸是新的，十多年后观赏更佳。"同上，第94页。

[2] 一件十二开山水册页，曾是东京的冈部长景的收藏（《石涛名画谱》，第7号）。

[3] 《石涛的绘画》，图录第17号，第135页。

> 不辞幽径远，独步入东山。
>
> 问路隔秋水，穿云渡竹关。
>
> 大桥当野岸，高柳折溪湾。
>
> 遥见一峰起，多应住此间。
>
> 独访东山，大涤子极。

吟诗杕杖前行的瘦小身影，是石涛自己吗？他已穿过垂柳，很快就要走过拱桥。东山主导着地平线，但紧密的尺度是透过树、房子、船和人逐渐变化的大小而显现出来的。整个构图看似平常，如同无心草就，透露出此画只想用自然、内敛的表达方式。

刚刚看完前一开的水墨画面，此开丰富生动的色彩立刻打动了我们。蓝、赭、棕、黄和绿，全都自然而然地混在一起。但实际上，石涛的设色有结构上的作用，那看似自然而然的会合，从根本上是只有功力臻于化境的大师才能达到的自由。石涛的用色和他笔下喷薄而出的力量，似乎与法国"野兽派"不谋而合。

此开跟大英博物馆藏《南方八景图》的第一开题着一样的诗，只不过后者在描绘相似的场景时用了一种更柔和的方式；[1]而在构图与画法上与本册页更为接近的，是1703年《赠刘石头山水》的第十开（图34-2）。

第四开：游丛霄

水墨纸本

画家落款："大涤子"（在三行题款的结尾处）

鉴藏印："张大千之印"（白文方印），"大千居士"（朱文方印）

从湖水旁的高处俯瞰前景中的悬崖，悬崖沿着画面的边缘连续地上升，直到在远山一带戛然而止。两艘小船以一个合适的角度倾斜于水面上，与淡淡描绘出的水波一起，营造出水面的感觉和向后延伸的景深。通过不断减少景物大小，并在横向和纵向上将画面保持在纸面之内，石涛创造出一片辽阔的、令人屏息的视野。而题诗的首联却为这番场景提供了另一种来自听觉方面的感受：

> 鸡鸣月未落，钟散寒潮清。
>
> 结伴丛霄游，问舟秋水行。
>
> 江空塔孤见，树开峰远晴。
>
> 幽意一林静，超我长松晴。
>
> 与友人游丛霄作画，大涤子。

[1] 大英博物馆所藏册页未标明日期，但从其诗意的内敛性风格判断，应作于1700年前后（《石涛的绘画》，图录第17号，第133页）。

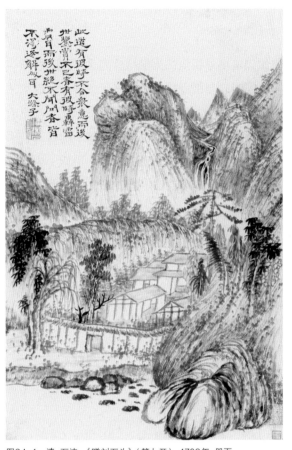 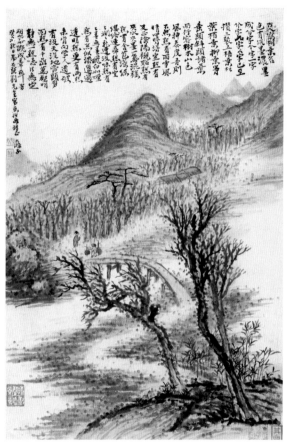

图34-1 清 石涛 《赠刘石头》（第七开） 1703年 册页
纸本水墨 美国纳尔逊-艾特金斯艺术博物馆藏

图34-2 清 石涛 《赠刘石头》（第十开） 1703年 册页
纸本设色 美国纳尔逊-艾特金斯艺术博物馆藏

从齿状的城墙、聚集在一起的房屋、树木和岬角处的宝塔，可以辨认出这地方是南京。将景物限制到画面一角的想法并不寻常，但石涛在1701年《山水》册页（第二十六号作品）的第七开中已经以一种更加谨慎的方式尝试过了。侧锋表现的扭转线条，以及云状的渲染后形成的墨斑，都增加了此页画面的视觉丰富度。

第五开：临溪洗砚
设色纸本
画家落款："清湘大涤子极"（在四行题诗之后）
鉴藏印："张季子"（朱文方印），在左下角。

两个小人使场景生动不少。一位穿着蓝色长袍的学者坐在溪边，看着他的同伴洗涤砚台：

> 洗砚而临溪，偶然片云起。
> 茶香持赠君，非此则何以。

明朝浩相思，江郭几千里。

在此页中，织锦般光亮的色彩与比先前更见粗短的笔触结合到了一起。圆润、立体的笔触的表现力无征兆地直透而出，当它与纸面接触时带来了一种令人满意的触感。纸面粗糙，所以不能实现第一开中平滑的渲染效果，但更有助于实现画家的构思。画家再次于色染区域之间的纸面上留白，用以代表山顶和山脚下的浮云，而且这些留白也与其他区域的饱满色彩（尤其是与远处的深蓝色山峦）形成了生动的对比。长着齿状叶子的瘦高松树，是又一种属于石涛的典型画法，这一点可以从《黄山八景》册页（参见图26-10）中看到。

一条斜向上方延伸的小路通向遥远的山脉，同时也如望远镜般聚焦于人物，这也是石涛最爱的构图方式之一；可以参看描绘黄山风光的住友图册中的第六开，[1]1701年《山水》册页（第二十六号作品）中的第三开，或大阪收藏的《东坡诗意图》（参见图26-13）中的第七开。

第六开：秋月作画
水墨纸本
画家落款："大涤子极"（是七行题款的一部分）
鉴藏印："张爱印信"（白文方印）

在茅屋里，一位学者坐在桌前。石涛的诗描述这场景：

秋月净如洗，秋云几叠长。
钟声动林杪，蟋蟀鸣苍傍。
将卧忽复起，高吟停复扬。
挥毫越纸外，却笑图仓忙。
秋月作画，大涤子极。
耕心草堂。

"耕心草堂"是石涛在18世纪初的画作中偶而会用的斋号。[2]这里的茅屋同样被一棵孤独的大树看护，可能正是他扬州画室的形象。

作者在此开运用了两种截然不同的笔法：圆润而粗钝的线条勾勒了茅屋和树的轮廓，另一种侧锋描绘了地面和山石。后一种笔法常被倪瓒采用，用以留下锐利、平直的笔迹。或许石涛正是运用了这位元代大师的画法，这既体现在他们相似的笔触

[1]　《石涛与八大山人》，图版1。
[2]　参见赛克勒所藏1705年的《蔬果图》（第三十一号作品），以及王季迁所藏相同主题和时期的画。

中，也体现在岩石的形状、茅屋和稀疏的树等等构图元素中。从技术上看，墨色被调和得如此成功，以至于大范围的渲染（一般以此统一构图中不同的区域）不但已经不必要了，而且也被精心地避免。石涛也在小屋的屋顶留白，用以表现白色月光。[1]

第七开：江城阁上送春
水墨设色纸本
画家落款： "清湘老人极"（在五行题款之后）
鉴藏印： "张爰"（白文方印），"大千玺"（朱文方印）

此开中让人惊喜的，不只是同样也在其他几开中使用过的豪放篆书圆笔，还有各类景色元素紧凑的结构组合。从前景突出的两个倾斜三角形与水平的和垂直的景物交叉，创造出景深的不同层次。当观画人的视线追随着前景的巨石，然后又伴着密集的赭、绿和黄等色调上升，直到最前面的蓝色山峰；随后，画面中的空间又陡然降落到两艘有棚的船上。一座美丽拱桥与一座瓦片覆顶的凉亭打破了悬崖的深度。接下来映入观者眼帘的是芦苇和波纹。这些细若游丝的线条与其他粗钝的轮廓线形成了强烈的对比，同时证明石涛在老年时依然持续拥有（但他却很少展现）画出精细线条的能力。

诗的结尾写到："江城阁上送春作画之一。"两个小小的人像又一次为作品带来了比例感和属于人间的气息。风中摇曳的芦苇是春天最后的象征，似乎很快就要被夏天的浓密色彩淹没。

尽管在构图上有差异，但石涛在1703年《赠刘石头山水》册页的第四开（图34-3）中也表达出类似的心绪。只不过，在那里视角更近，悬崖更陡，水边芦苇生长得更加茂盛，再加上叶子和树丛，仿佛正是它们带来了初夏的勃勃生气。

第八开：徐府庵古松
水墨纸本
画家落款： "大涤子若极"（在四行题诗之后）
鉴藏印： "南北东西只有相随无别离"（朱文方印）

几棵松树直插青霄。钝笔在纸上皴擦，以连续、波动的笔触画出相互交叉的树干和枝干。用淡墨渲染天空和地面，并画出了枝叶本身所具有的弹性，造成了一种浮雕的感觉。松针团的浑圆造型〔这种轮形松针的造型是他在更早些的作品《人物花卉》册（第二十号作品）"松下芭蕉"那一开中用过的〕是用渐变的墨色和光环般的渲染画出的，表达出一种特定气氛下的空间感。

[1]　一种视觉现象又一次被石涛在其他作品中化入诗句，参见第三十三号作品第五开。

传统上，松树象征"高洁君子"的正直和纯洁。在此处，存在着对这种道德品质的强烈自我认同。石涛为江苏徐府庵古松题写了一首五言诗。在诗中他暗指此松的历史可以追溯至六朝（220—589），然后又用"贞心归净土"的暗喻来结束这首诗。因此，这些字句中包含了成仙和佛教解脱信仰，既强化了松树的象征意义，也体现了诗画的作者对这些美德的仰慕之情。

第九开：秋兴

水墨设色纸本

画家落款： "大涤子极"（十四行部分）

鉴藏印： "张爰"（朱文方印），"大千"（白文方印）

一位矮胖的、杖策回家的君子陷入了深思中。渔夫的孤舟在靠近河岸的地方掠过水面。淡墨画出的阳光和空气，充满了构图简单的画面，一种平安与宁静的气氛弥漫在整个场景中。

就画而言，叶子十分普通。水面和陆地伸展开来，左侧的前景不断弯弯曲曲地向后退缩至远方，再现了"董巨"山水中的"平远"之境。其画法是潇洒、随意的，但每一个细节都如此之精心，从用深色勾勒出的远处山峰轮廓，单线勾出的小舟，根基牢固的房屋、树木、几丛修竹，一直到星星点点的苍劲点苔，都是如此。老年之时，石涛已返璞归真。

在形式上，此开简化自另一幅更恢弘、也更早些的作品：波士顿所藏1703年立轴《幽居图》[1]（图34-4）。

第十开：云傍马头生

水墨纸本

画家落款： "清湘老人极，大涤草堂"（在四行题诗之后）

鉴藏印： "别时容易"（朱文方印）

此开因为动感、幽默和可变性而吸引人们的目光。一朵白云从左下角起变幻万端地向上升，犹如神仙传说中的精灵。画上的所有元素都被安排在对角线上，以增强动感：右边的河岸，向下冲的急流，倾斜的路和山。

最有趣的该是骑马人和他的马。在他身后，肩负食物和行李的仆童几乎已经被云吞没。这构思实际源自其更早的一幅作品，石涛1673年八开册页（图34-5），此

[1] 水墨纸本；波士顿美术馆，档案号55.927，Keith Mcleod基金会所藏。其尺幅（28.8厘米高）比赛克勒所藏要大得多。

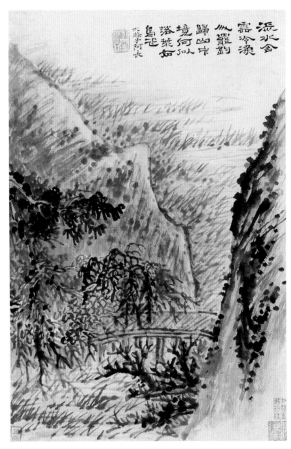

图34-1　清 石涛 《幽居图》（局部）1703年 立轴
纸本水墨 美国波士顿美术馆藏

图34-3　清 石涛 《赠刘石头》（第四开）册页
纸本设色 美国纳尔逊-艾特金斯艺术博物馆藏

图并录李太白诗："山从人面起，云傍马头生。"想必灵感当来源于此。

　　石涛画的云与我们之前看到过的任何大画家的都不像。它们自带汉代卷云纹动感的节奏和无所顾忌和气势，但除此之外，它们似乎又体现出某种半来自宇宙、半来自人间，而且完全友好的力量——这一点在此开中尤为明显。云朵旋转、舞蹈，开心地探出头来，伸展四肢，鼓动着马和乘马者向上攀登。此处并无颜色，却诉诸听觉：山溪潺潺，马儿哒哒，云团涡动。用笔几乎全为侧锋；烟云弥漫，画出了云朵的白皙。若与他更早些的作品相比，石涛笔下的扭转显露出他的年龄：其扭转不再流畅，某些地方甚至有些滞涩。但重要的是整体的印象和构思，所以此画的成功不可否认。

第十一开：青龙山古银杏
水墨设色纸本
画家落款："大涤子"（在七行题款之后）
鉴藏印："大风堂渐江髡残雪个苦瓜墨缘"（朱文长方印）

　　这一幅对古银杏树的激动人心的特写，让人想起第八开老松的形象。根据画家题记和诗文，这株银杏长在南京青龙山。六朝年间，它被雷击中，但并未死亡，反

图34-5 清 石涛 《山水》（"云山骑旅"） 1673年
册页 纸本水墨 藏处不详

图34-6 清 石涛 《清湘书画》（局部） 1696年
手卷 纸本水墨 故宫博物院藏

而生发出新叶新枝。这一主题显然具有象征性的价值——它犹如石涛的内在精神和他在新的朝代中活了下来的声明。

由主题所带来的强烈的视觉冲击，被淡墨所调和。最主要的赤褐色调被深蓝色的渲染和漆黑的中空树干所加深。明快的竹叶突出了岩石部分，这部分又因蓝色和黄色的点叶变得更加生动。此处的笔法简练：圆润、连贯的篆书笔法，与柔滑、平顺的渲染构成了对比，岩石的体积感由干笔皴成。多种色彩共同绘就的老松，可与1696年《清湘书画》卷中的相似画面——老树干中的隐士——相比较（图34-6）。在创作于十一年前的《清湘书画》卷中，画笔更干，细节更多，但树干长而富于韵律的线条和点叶的方式，都显示出这两幅画出自一人之手，而且这种让生命存在于空树干中的构思也是一种相同的视觉表现手法。

书法部分，石涛仿的是倪瓒风格。这是他晚年时期最精美的作品之一。其笔触稍有松懈，但字形不散，而且比他这时期大多数的作品写得更加精心。这一品质使他晚年书法别具一格。

第十二开：闰中秋登采石

水墨纸本

画家落款： "大涤子极"（在三行长题之后）

鉴藏印： "张爱"（白文方印），"大千"（朱文方印）

图34-7 清 石涛 《南方八景》（第八开"夜泊采石"） 册页 纸本水墨 大英博物馆藏

从此开上，可以捕捉到一些石涛早期的精巧画法。我们看见一片深远开阔的景色，悬崖和海岬临水峙立。描绘的笔墨多加于画面的左侧。延绵的山脉用柔软的渲染画出，又水平地从左边突出一块去，与水中沿着水平方向展开的清波相呼应；远处斜着向上延展的山峦更增添了辽阔的感觉。四个小小的人物和一座凉亭装饰着那块突出的岩石，它们构建出景观之间的比例，并将我们的注意力转移至摇荡于水面的月光上。

画上的笔触较轻，比前面数开更有动感；画笔与纸面接触的节奏较快，却具有穿透性。例如，悬崖上的叶片是用焦墨点画而成，正好与淡墨渲染和扭曲的岩石皴法构成生动的对比。用细线画出的芦苇绵延于水角。多种笔法与前面数开中的主题遥相呼应，巧妙地使整册合而为一。

"采石"是安徽省的一处著名景点，与黄山一样，是石涛最爱的地方之一。相同的景致，被从不同角度再现于大英博物馆藏《南方八景》册页的第八开（图34-7）。[1]正如他在赛克勒所藏册页的题识（见下文）所说，自己数年之前的某个中秋节写下了这首诗，后来又完成了这幅画以与之相配。值得注意的是，根据格律，石涛在倒数第二行应该是漏掉了一个字。

第十二开上的题款向我们提供了石涛的行踪和日程：

[1] 此八开册页（水墨设色纸本）中剩余的部分已出版于《石涛的绘画》，图录第17号，第133—136页；在此感谢大英博物馆提供的照片。

闰中秋（1680年10月7日）登高采石旧作。丁亥中秋（1707年9月10日）忆此，拈来作画。大涤子极。

因此我们知道，在前一个中秋节，或者说1680年10月7日，石涛依然在安徽当涂县采石矶。这个事实与我们从他1685年《探梅诗画图》卷（第十八号作品）中获得的信息相符，在《探梅诗画图》卷中他说自己在1680年10月之后才搬到南京。由此，我们可以推算出他那年从安徽到南京的行程；第十开上的题诗，或许正是写于他从安徽宣城到江苏南京的旅程之中。

第三开中提到了一座"东山"。事实上，的确有两座山可能就是石涛所拜访过的山：一座是安徽的采石矶；另一座位于江宁（南京古名）东面。至于究竟是哪一座，尚无可获知。

最后一开上的题跋为五行楷书：

石涛画余藏数本，各极其妙，稿本无一雷同。胸中富有丘壑，不事依傍，直舒己意，而笔墨超凡，脱尽画师习气，尤为人所难能。余最嗜石师墨妙，见佳迹则倾囊收之，此为第六本也。

癸丑残腊（1914年1月）瓢叟记。

钤印："韵伯"（白文方印）

作者仅留下干支纪年（"癸丑"）和他的号：瓢叟。没有帝王年号来提供线索，我们就不知道此干支出于哪个世纪。于是只能通过书法的风格来推断，此题跋可能出自晚清或民国初年。不过，其他与此开题跋相符的书法作品已经被陆续发现。现在，我们已经能认定"瓢叟"就是颜世清（约1870—1922）。此人是一位出身广东富家的学者兼高官，以古董收藏出名。

作为收藏家，颜世清品味不凡，现今一些最好的书法作品都是经由他的手传承下来的。比如，著名的苏轼《寒食帖》、黄庭坚《伏波神祠》，还有赵孟頫《三门记》和《胆巴碑》。颜世清将这本石涛册页（他共有六件石涛作品，此为其一）视若珍宝，已经证明了此册的价值。在此册中，颜的题跋相对简短；否则，如他在其他藏品中学识丰富的题跋，也能增加我们对作品的历史认识。

第三十五号作品

张大千

（1899—1983）

四川内江人；曾居住于江苏、上海，巴西圣保罗、
美国加利福尼亚州卡梅尔、中国台湾

仿石涛山水

普林斯顿大学美术馆（68-201）
六开册页 水墨设色纸本
31厘米×24.5厘米

年代： 无，可能完成于1926年。

画家落款： 无

（伪）画家钤印： "瞎尊者"（白文长方印），第
一开；"赞之十世孙阿长"（朱文长方印），第二
开；"膏盲子济"（朱文方印），第三开；"原济石
涛"（朱白合文连珠小方印），第四开；"清湘老
人"（朱文方印），第五开；"大涤子"（朱文椭圆
印），第六开。

（伪）画家题跋： 每开有一首十四字的题诗。

鉴藏印：

周先生（当代收藏者）："宁乡周氏梦山水房梦公审
定金石书画"（朱文方印）在第三、五、六开。

秦曼卿（字更午，当代收藏家）："秦曼卿"（白文
方印），在题款后的标签上。

外签： 秦曼卿题："雪个和石涛真迹合册。购置于
□□，更年题。"

品相： 良好

来源： 王方宇，纽泽西州ShortlHills市

出版： 《普林斯顿大学美术馆记录》，第27卷，2
号（1968），第94页；《亚洲艺术档案》，第22卷
（1969—1970），第85页。

这六开原本是一本册页的一半，剩下六开题为朱耷所作。此册的封面有原收藏者的题字，最后
传到王方宇手中。因为王方宇特别喜欢收集朱耷的作品，所以他只留下了朱耷的那六开。

传奇画家、书法家兼收藏家张大千具备一篇冒险故事所需的所有元素。[1]他被当代人描绘为"一
个时代的传奇"，对有些人而言他如同一个"神人"；或许同样吸引人之处是他的行为给他赢得了
"东方的H·范·米格伦"的称号。[2]

[1] 这里所引用的各种传记性信息来自《张大千近作展》（*Recent Paintings by Chang Dai-chien*）后面的各种年表，以及20世纪五六十
年代展览图录中的介绍，同时还来自谢家孝的《张大千的世界》。在这方面，信息最丰富的介绍是刚刚出版的《张大千作品回
顾》（*Chang Dai-chien: A Retrospective*），书中的前言包含了引人入胜的传记内容（第8—13页），而且还有René-Yvon Lefebre d'
Argencé的一篇简短介绍（第14—17页）。

[2] 方闻曾称他是"活着的传奇"，林语堂曾称他为"神人"，见《张大千近作展》的介绍。关于"东方的H·范·米格伦"，见朱省斋，
《中国书画》，第47页。关于范·米格伦，见Frank Arnau, *Three Thousand Years of Deception in Art and Antiquities* (London, 1961)。

从儿时起，张大千就在母亲和姊姊的教导下读书和画画。十七岁时，他被闯入故乡（四川）的土匪捉去。因为他书法写得好，于是成了土匪头子的私人秘书；直到百日之后逃出贼窝。十八岁时，他陪兄长张泽（字善孖）到日本学习染织。一事无成地度过两年之后，他回到了上海；然后因未婚妻过世，住进了松江附近的寺庙。在那里他当了和尚，度过了百日；"大千"这个名字正源自他与佛教的这段因缘；这个名字最终比他自己的名字"爱"更知名。

在1919年的上海，二十岁的张大千拜著名学者兼书法家曾熙（号农髯，1862—1930）和李瑞清（号梅庵、清道人）为师。他能进入这个小圈子中，无疑对他的艺术、名声和收藏至关重要。在接下来的十年中，他身为画家的名气见长，并传到了欧洲大陆。1933年，他第一次在巴黎办画展，他画的荷花备受推崇。1935年，他在伦敦开了画展。他在北京、上海和重庆开的画展同样成功。在日本侵华战争期间，日本人将他软禁在北京。后来他逃了出去，跑到四川。从1940年到1943年，他一直在中国西北的甘肃敦煌莫高窟中生活。在那里，他拓宽了本来就很广阔的绘画题材，通过八九世纪的帛画和壁画学习了佛教人物画。兴趣将他带到了佛教人物画的源头，1950年他在印度待了一年，其中有三个月待在阿旃陀（Ajanta）石窟里。然而，因受到解放战争的波及，1952年他前往巴西圣保罗居住了一段时间。后来，他又搬到了美国加州卡梅尔。20世纪70年代，他定居于台北。

因为这些经历，张大千连同一些上海奇才一道，变得世界知名。二战后，他的作品在巴黎已经展览了五场，而且在伦敦、布鲁塞尔、马德里、吉隆坡、香港、上海、台北、纽约和美国西海岸也展览过。绘画主题包括传统人物、山水和花卉，以及用墨奔放、无与伦比的荷花。近年来，他主要专注于山水画——画瑞士和中国台湾广阔的山景。他用墨大胆、豪放，在纸上以青绿任意挥洒。

这些壮观的山景，很适合20世纪的市场和当代西方将艺术品作为公开展示品的想法。如同巴兹尔·格雷（Basil Gray）所指出的，[1]这些画作也受到了尺幅巨大、色彩浓烈的敦煌壁画的启发。他所受过的经典绘画训练带给他的卓越能力，使他不仅能适应潮流，更有能力成为先锋艺术家。没有受过传统绘画训练的年轻画家，特别推崇他的用墨技巧和在山水画形态方面无拘无束的构思。

艺术史专家和收藏家自然留意到这位画家声名的另外一面：这是私下、更谨慎小心却同样重要的角色——伪造大师，正是这一身份让人把他与范·米格伦相提并论。有些人知道他是石涛和朱耷方面的专家，但张大千同样也擅长8到18世纪的各类风格绘画。他这方面的作品挤进了中国、日本、欧洲与南、北美洲的大小博物馆和私人收藏。

赛克勒收藏的这份赝品模仿了一些石涛作品。这六开画的原型都已经确定了。

[1] 见格雷（Gray）为*Exhibtion of Painting by Chang Dai-chien*写的简短前言。

其中四幅本于石涛现存的真迹，剩下的两幅模仿的是传为石涛的另一本册页。张大千改变了石涛真迹中的形式，并给每一幅都添加了题诗。此册只是张大千在这个领域高超技艺的一个比较普通的例子，它同时也揭示出他挑选临摹对象的态度——它们必须是他自己收藏过、学习过和仰慕的作品。模仿的能力随着技艺的成熟而自然增加，而这些技艺正是他在不断的临摹中学到的——这是一种古老的艺术训练方法。但这些仿作中极少有逐笔复制的作品，其中也包含着创新和即兴成分。他的个性保证仿作借由大胆和灵巧在艺术的成功——作品上的一点一画都留下了他的风格印记。没有把握的画家在临摹时会更好地隐藏自己的个性，且不大可能冒险进行即兴创作，而是尽可能地追摹原作。然而，张大千从未将自己仅仅看作复制者，他在临摹时把自己当做与原作大师处于同一水平的有创造力的艺术家。

在张大千年轻时，他在上海的收藏，以及他哥哥、老师和同辈鉴赏家的收藏对他有重要的影响。举例来说，他临摹石涛的仿作在20世纪二三十年代最为丰富——当时石涛的作品刚刚受到上海收藏家们的青睐；同时，这也是张大千开始建立收藏的时间。他身为收藏家、鉴赏家和伪画制造者的名声，与他以自己作为画家、诗人和书法家的名声同步增长。民国早年，长他十六岁的哥哥善孖因画虎而出名（这也是因其家境富裕而能供其深造）。张大千在上海艺术圈闯下名头是他二十五岁上下时候的事情，那时他在一次雅集中初露锋芒。他的诗、书法和绘画很快就广受好评，这些声名有助于他在1925年之后（那时他家已经陷入经济困境）继续他的职业画家生涯。[1]

一个有趣的轶闻告诉我们张大千作为画家、伪作者和鉴赏家的能力。[2]年轻的张大千曾向上海地产大亨和艺术爱好者程霖生建议：应该专门收藏一两位自己最喜爱画家的作品。既然程霖生已买了张大千伪造并留在一位朋友画室中的"石涛"作品，张就建议他收藏"石涛"之作。不久，程霖生在不知情的情况下，收入了大量这类"石涛"作品。程氏收集了许多画作和古董，所以这些收藏对有众多宝物的主人来说并不显眼。程霖生死后，他收藏中的石涛真迹流入了张大千之手。基于这些收藏，张大千建立了他的大风堂[3]，直到最近，这仍是最大、最好的中国书画私人收藏——光是石涛的作品，就有超过一百一十件之多（见第十八号作品的题跋）。近年来，这些画作多流入西方收藏家之手，这些人开启了作品收藏的一个新时代。

仿冒石涛之名的伪作很多。要研究他的作品，就像研究其他大师的作品一样，要基于对大量真迹的观察才行；另一个有效的方法，是检视那些已经被确定身份的

[1] 见谢家孝，《张大千的世界》，第42—45页。

[2] 陈定山，画家、诗人兼书法家，现居台中，他在所著《春申旧闻》中回忆了这段轶事；朱省斋在《中国书画》第46页引述了这段故事。

[3] 他的藏品的一部分，于1955年出版为四卷本《大风堂名迹》，用的是精美的珂罗版印法；《大风堂书画录》是一本关于他早期藏品的简要目录，无图示。

伪造者的风格。如果能持续地认出某个手法高超的伪造者，同样也能增加我们对于真迹的认知。从形式和表现手法上来看，石涛的独立风格和创新程度使他特别适合被模仿。无论是对以造假作为职业的人，还是对通过伪作以自娱，或临摹前辈大师为笔墨游戏的大画家来说，都是这样。晚清和民国早年的评论者注意到，石涛的作品直到20世纪初的几十年才真正开始流行，而这也正是"四王""小四王"及其徒子徒孙的正统派开始走下坡路的时候。[1]石涛作品的流行，很快就促使当时所有主要艺术中心（扬州、广东和上海）的赝品画家开始行动。

当张大千的伪作变得更加有名之后，缺乏责任感的年轻中国画学生会把所有"看不懂"的石涛作品都看成张大千的赝品。我们没有必要在这样的托词上浪费时间，如果把所有无法理解的作品都归到这位画家（张大千）的名下，这将赋予他神一般的力量，同时也承认了我们未能在这个主题上进行更加深入的研究。与有关米格伦的问题不同，与石涛伪作有关的问题要复杂得多，这并不是仅仅只有某一个人在造假的问题。

为了知晓一般仿冒者的角色，以及张大千的特别角色，我们必须抓住仿冒者们在艺术个性和构图上的根本不同。二百五十年间发生于西方的决定性形式创新和改变，将张大千与石涛区分开来，这些改变影响了张大千的风格，即便张大千所受的是传统中国画训练。这些特征，再加上他的秉性与石涛截然不同，都使得他画作中的风格因素实在难以被彻底压制，而总会在某些特定的形式和整体印象中表现出来。让张大千出名的是他高超的技艺和聪明颖悟、敏锐的艺术直觉，他的书画作品中体现了这些特点。[2]他喜欢用躁动的尖笔，其笔锋以跳动的节奏划过纸面，而不是缓缓地画出线条。他几乎从来没有培养出对"拙"的爱好，而是一直更喜欢华丽夺目的效果。因此，他的作品偶尔会显得过于纤细和耀目，线条过于锐利和刚硬。在艺术上，他喜好的不是暗示和内敛，而是戏剧性和华丽感。

与个性外向的张大千相比，石涛在性格的各个方面都要更加内向。他并不缺乏直觉性的穿透性、艺术上的才华或精湛的技巧，但他将这些都隐藏在拙朴之中，仅用隐晦低调的方式透露出来。像其他许多僧人画家一样，他情愿被世人看作是一个傻瓜。同时，这份天真和朴实，也与文人理想中的"古"和"拙"非常契合。在石涛身上，人们觉得这些特征是自然而然，并非刻意追求的。这并不是说他画不出技巧复杂或老练的作品——恰恰相反，他晚年在扬州时的受欢迎程度，无疑源自于他出神入化的用墨和构图技巧：晚期的《花卉》册页（第二十五号作品）是最为都市化的作品，与

[1] 叶恭绰，《退庵谈艺录》，第6页。

[2] 张大千的画作已偶有出版。比较容易看到的是《张大千的绘画》（*Chang Dai-chien's Paintings*），其中收录了他1944年到1966年间的130幅作品；《中国画家张大千》（*Tchang Ta-ts'ien, peintre chinois*），收录了他1956年之前完成的26幅作品；各类他在纽约、卡梅尔、芝加哥、波士顿和台北的展览的目录小册；还有《张大千作品回顾》（*Chang Dai-chien: A Retrospective*），其中刊出了他从1928年到1970年间的54幅作品。特别令人感兴趣的是，最后这本书中收录的张大千1928年、1930年、1933年和1935年的作品——它们都是"仿石涛画法"，这证实了他早年学习这位大师的经历。

1701年的《山水》册页（第二十六号作品）一样都是艺术珍品。不过，他的创新和才华都被更为简单、更平实的手法所遮掩，最佳例证就是《探梅诗》册（第三十三号作品）和《金陵怀古》册（第三十四号作品）中的笔法和构图形式。

张大千的作品，无论是他自己的作品还是仿冒之作，都体现出技术上的精熟。对石涛来说，重要的是将头脑中的想法画到纸面上，在此过程中要多多少少地去适应笔墨偶然间出现的变化；对张大千而言，重要的是笔墨的物理表现。其结果是，张的作品在技术的表现上常常远超过其在观念上的表达。如果看得更仔细些，会发现其画作的表面会分解为无关的平面图形、线条和点。因此他对石涛的把握，不是再造出石涛风格中那些拙朴的方面，而是其中的老练、用色丰富等与他自己的艺术个性较为接近的特点。他的那些失败的仿冒品，也是因它们与他的个性不符。

第一开：秦淮月高

此开借用了石涛1695年画册的构图（图35-1）。[1]主要的不同之处，在丁画面从横向构图改成了纵向构图，这些改变揭示了仿冒者对于空间的掌控和概念有完全不同的理解。原作者用近乎焦燥的浓墨在粗糙的生宣上作画，他在纸面上皴擦几乎已干的画笔，以表现出墨迹并取得所需的纹理效果。然后，他又用既钝且粗粝的线条来画树和山石，正好与刚才的纹理效果形成对比；对前景中山石和远处山脉的有限渲染使其更见紧密。画面上尤为成功的，是他让景物中的形体逐渐向远方退去，从右边陡峭的悬崖，到中间的巨石，再到俯瞰整个海湾曲线的方形高原。一片粗壮的松树林逐渐退向远方，完成了这一转换。

由于仿冒者将画面改为竖构图，他就犯下了将右边的悬崖与中间的巨岩连起来的错误：我们看到的是一片连续不断的平面，而不是一块负责将视线带向中景的突出物——而这正是石涛典型的空间构思。其轮廓和渲染都显得平面化，缺乏深度和坚实感。轻快的笔法和过湿的用墨——在那一排松树中最明显——也导致了这一变化。这些松树排列得像一面薄薄的屏幕，而不是像原作那样形成紧密的群体。蓝色和绛色被无差别地使用着，如墨染一般，它们更多的是使形体平面化而非增强其立体感。两行韵诗为：

秦淮水落石头出，天印山高明月留。

我们不需要强迫仿作者精确地画出"石"和"月"；但在加了题诗之后，他迫使观者去找寻诗句与画之间的特定关系，而石涛作品就没有强迫观者这样做。

仿冒者的书法写的是石涛风格的行书。正如山水中的笔法一样，其线条是锋

[1]　十开的水墨纸本《泼墨山水》册页，刊于《大风堂名迹》卷二，第21—33页。

第一开：秦淮月高

第二开：虹雨松田

第三开：松下高士

图35-1 清 石涛 《泼墨山水》（第九开"登高远眺"）
1695年 纸本水墨 大风堂藏

图35-2 清 石涛 《泼墨山水》（第六开"松下高士"）

第四开：罗浮峰前

第五开：塞上悲风

第六开：青嶂少阳

图35-3　清　石涛　《泼墨山水》（第六开"冰雨"）

图35-6　清　石涛　《泼墨山水》（第八开"富春江景"）

图35-4　清　石涛　《泼墨山水》（第五开"江边城墙"）

图35-5　张大千　《泼墨山水》　约1960年　立轴　纸本水墨　大风堂藏

利、刚硬的。最明显的是单字的笔画中那些武断的变动——这一笔细，那一笔粗，都是用张大千所习惯的露锋写成，还夹入了一些内部的指法变化，以使其能接近石涛圆润饱满的笔迹。如果比较两个字，"出"（第七个字）和"天"（第八个字），与第四章中石涛笔下相似的字，就能看出这些差别：比如，"天"字的结构是倾斜的，最后那一笔捺与石涛的相比甚是不佳（详见第二十三号作品）。

第二开：虹雨松田

稻田间的孤松、茅屋和小径，这的确是石涛所偏好的主题和构图。但只要看得更细心些，我们就会被无休无止地填满整页的墨点改变想法。点苔的本意，是想让画面中的不同元素更统一、更生动，但在这里它们却成了无关紧要的点缀。最让人困扰的是构图本身：过于倾斜的地面翘出了纸面，使得拥挤的图形之间难有喘息。各个形体之间缺乏差异感；一竿墨竹围绕着茅屋，它们和树一起被淹没在无穷的墨点和乱石之中。左侧有一行对联写道：

虹霓散雨深松峡，白鹭穿田碧水潭。

书法中的线与点，与稻田中的点和竹子一样，有相同的锋利特征。与第一开一样，色染未能描绘出结构，而且在用色方面没有什么地方能显现出石涛对颜色的偏好。此画与被归为石涛的一本带年款册页接近。[1]很可能张大千根据它，或与它相似的一幅图来进行此开的创作。不过，那一开上的题诗与此开不同。

第三开：松下高士

与第一开一样，此开的构图借用自1695年的石涛册页（图35-2）。既为了弥补简化的图形，也为了平衡对园林部分的省略，仿冒者赋予了人物更多细节，将它依照《人物花卉》册（第二十号作品）中第五开《陶渊明像》的形象进行了修改——这本册页也在张大千的收藏之中。重点改变得很恰当，而且从陶渊明《归去来辞》中化来两句题诗也用得很贴切：

三径久荒高士菊，不材老树一枝安。

与前面的数开一样，平面化的空间仍是此画创作于20世纪的证据。不但前景中的多层景深都被简化了，而且连巨石也被化简为一个大整块，可是在石涛的原作

[1]　参见《石涛山水画谱》，第七开；这本八开册页后面附何绍基1853年的题跋。我们在此特别感谢密歇根大学的Nora Liu（刘思妤）为本书的出版校对图片。这或许是石涛早期作品（大约17世纪60年代末或70年代初）的一个模仿得非常相似的临本。

中，泼墨渲染的分明是两块巨石。石涛原作的背景中，墨染被用在尚湿润的纸面上，从而保证了一条虚化的山脉将众多构图元素统一起来。而张大千的"山脉"，看上去像一张挂在晾衣绳上的门帘。在此开中，两者的技艺和意图都不相同；张大千所做出的改变暴露了他对画面空间的平面性更加关注。

第四开：罗浮峰前

竹子与一棵沿着对角线倾斜的大树填满了这图中的深谷。由书童跟随的一位高士在向上攀登，并眺望远方。浓墨画就的高峰聚集在右边角上。此开与第二开一样，与石涛带年款册页中的一开相似。最让人难以理解的，还是这些无所不在的墨点——他们似乎是要压过各类形体，并使其显得杂乱无章。前景中，有一片很明显的空间错乱之处：那棵大树似乎已经贴到了隆起的山体上，而竹林则漫无目的地漂浮在一片墨点的汪洋大海之中。这画的可能正是题诗中所写的：

罗浮四百峰前月，亦石矶头腕下风。

无疑，仿冒者在作画时想着的肯定是为虞老所作图册[1]中那著名的一开，其中闪烁的彩墨点浮现在山间；抑或是取法于仅用水墨的《万点恶墨图》（参见图18-2）。这些蟹爪点的失败主要是因为其过于刚硬和露锋的笔法，而这正是张大千作画时的习惯。还有，画中的颜色显得单调和僵硬。此画或许是这一组画页中最不成功的，它也最接近张大千的早期风格。

第五开：塞上悲风

此册出自20世纪的证据于此开最为确凿。石涛和其他清代画家一直秉承的理念是：坚实的物体要安置在三种不同的距离上，即近景、中景、远景。在这里，这种框架已被放弃，各种形体被安放在一起，完全没有考虑它们在构图中的相对位置。这幅作品拼接了石涛真迹册页中的两开：前景中的巨石和茅屋取自《江边城墙》（图35-4），远处的山脉和钝笔墨染取自《冰雨》（图35-3）。但张大千其实并不需要临摹的对象，因为对景物的安排显现出一些他自己过去十来年在山水画用色方面的探索。他对不可控空间或者说"泼墨"的爱好，或许就是从此处萌生的。他富有特色的山水画新作，大多呈现出以墨色游弋于墨色或彩色之内的样式，比如《泼墨山水》（图35-5）。在石涛的原作中，纸面上的留白常用于表现河流或天空，渲染用于显出体积或纹理，但张大千的留白和渲染与之不同，往往是平面的，用来替代而非描绘实体。它们已经从三维的对象中脱离，而仅仅作为纯粹的色块或留白而自足地存在着，或是显示出画笔掠过纸面的动作。由此，张大千既显出他对石涛

[1]　王季迁收藏，高居翰《中国绘画》（*Chinese Painting*）中有彩色插图，第180页。

的传承，又表现了自己在风格上的发展。

书法部分模仿的是石涛的隶书，诗联来自杜甫：

城头鼓角悲风起，塞上烽烟壮士休。

第六开：青嶂夕阳

最后一开是对石涛《富春江景》（图35-6）的模仿。平顶的岩石是在向元代大师黄公望，以及其1350年的手卷《富春山居图》中所建立起来的形式范本致敬。在此开中，仿冒者加入了两个舟中人物（他们在回看两只几乎淹没在山景中的飞鸟），以填补因将画面改成了竖构图而产生的空白。原作的坚实形体为他常用的平远式构图增强了稳定性，特别是作为背景的山体部分，因此，此开成了整本册页中最为成功的一页。不过，山体依旧显得有些单薄和"空白"——这种感觉在左边和右边的前景中尤为明显。为了补救，画面右边被加上岩石，尖顶山还被添上了一些笔画肌理。后者尤为奇怪；它们更像是表面的装饰，而非补足所需要的质感。题诗用两行行书写成：

湖头艇子回青嶂，山下人家画夕阳。

第三十六号作品

华嵒

（1682—1765后）

福建临汀，后寓居江苏扬州

泰岱云海图

普林斯顿大学美术馆（69—75）

立轴　水墨纸本

179厘米×67.6厘米

年代： "庚戌八月三日"（1730年9月14日）

画家落款： "南阳山中樵客嵒"

画家题跋： 篆体五字标题和十一行散文题跋（见下文）。

画家钤印： "新罗山人"（白文方印；《明清画家印鉴》，第17号，第381页），在右下角；"奈何"（白文长方印），在题款前；"华嵒"（白文方印；《明清画家印鉴》，第5号，第381页），在落款后；"秋岳"（白文方印），在落款后。

鉴藏印：

赵渭卿（清末民初书画收藏家）："渭卿鉴藏"（朱文方印）。

未知藏家："海阳黄氏家藏"（朱文长方印）。

未知藏家："金传□"。

还有一方完全无法识别的钤印。所有鉴藏印都在画面左下角。

品相： 良好

来源： 弗兰克·卡罗，纽约

出版： 《艺术月刊》（Art Journal），第29卷（1969—1970），第124页；《普林斯顿大学美术馆记录》，第29卷（1970），第18页，图2；《亚洲艺术档案》，第24卷（1970—1971），第100页，图43，第113页（有图示）。

《泰岱云海图》（局部）

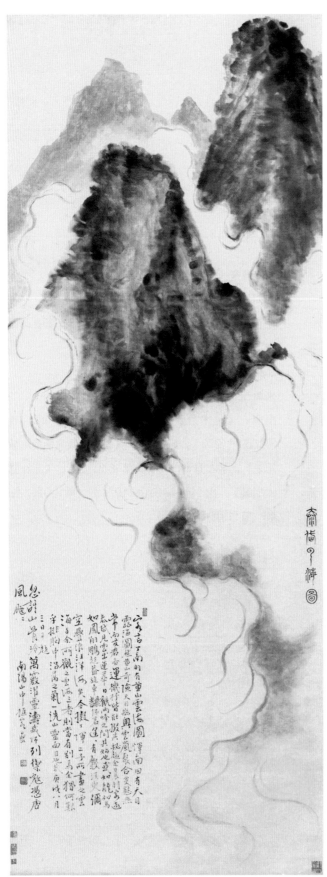

清 华嵒 《泰岱云海图》

华嵒，字秋岳，号新罗山人，原籍福建临汀（今上杭）人；有些资料还有其他说法，但华嵒自己的号"新罗"是福建临汀的另外一个名字。1703年，二十多岁的华嵒迁居到杭州，但与那时的其他画家一样，他四处游历，并最终为当时的大都会扬州所吸引。他并不经常被人认作是"扬州八怪"之一，不过他的绘画活动和风格完全可以使他归入到这个群体之中。他的画作题材广泛，风格以其形式中富于幽默感和生命感而著名，无论是画山水还是大树、人像、鸟兽，或如本画这样的山间云海，都是如此。他的诗作收录在《新罗山人离垢集》中。[1]

这幅立轴的主题，是被云海所围绕的泰岱（即泰山）——山东省最高的一座山，也是神圣的"五岳"之一。作为画面元素的山峦和云雾都被抽象到了最简练的程度——深色的山峰被翻腾的白色云雾所围绕——这让各类形态、线条和墨色的变化都直接表现了出来。

此画中，流动和稳定交错创造出"一种巨大的山峦与变幻的浮云之间的二重性"[2]，这几乎是一种要撕破画框边界的力量。左侧升起的云团包围了画家题款的字块，让题款本身也成了画面构图的一部分。正如右侧的五字标题所写，题款着重强调了画中蕴含的某些古老象征意义和文学价值的重要性。像这样一幅主要以写意笔法画出的壮观图景，在华嵒的作品中是少见的。但这种风格和主题与他的其他画作又紧密相关。

在画面右下方，画家用瘦长的大篆字体写下了五字标题："泰岱云海图"。在画面的左下方，画家用行书留下了十一行的长篇题款，后面还附了一首诗。在其中，画家交代了作画的因由：

> 客言丁南羽（丁云鹏）有《黄山云海图》，恽南田（恽寿平）有《天目云海图》。然黄山奇险，天目幽奥，云岚聚合，变态无常。而两君各运机杼，皆能撷其秘趣。
>
> 余曩时客游泰岱，见云出莲华、日观两峰之间。其始也，或如龙如马，如凤翔鹏起，益旋车翻侣，若逢逢有声。须臾，弥空叠浪汪洋海矣。[3]
>
> 今拟丁、恽二子所画之云海，与余所观之云海，三者则当有别焉。余猥何艰乎！排胸中浩荡之气，一洗山灵面目也哉！
>
> 庚戌八月三日并题（1730年9月14日）。

[1] 生平相关的信息，见罗嘉杰1889年为《新罗山人离垢集》写的序言，以及华嵒的侄孙华时中为其写的跋。此诗集中的诗大致是按时间顺序编排的。同时也可参见《中国画家人名大辞典》，第519b页；张庚，《国朝画征录》（序言写于1735年），第二部分，第102页；喜龙仁，《中国绘画：主要画家和原理》（*Chinese Painting: Leading Masters and Principles*）卷五，第235—237、247—249页；李雪曼，《中国山水画》（*Chinese Landscape Painting*, 1962 ed.），第126—127、150—151页；高居翰编，《中国画之玄想与放逸》（*Fantastics and Eccentrics in Chinese Painting*），第94页。

[2] 这句话、某些描述理念和部分对题款的翻译（见下文），都出自韩庄写下的标签。

[3] 这段话是韩庄翻译的。

图36-1 清 华嵒 《大鹏图》 约1736年
立轴 纸本设色 日本住友宽一藏

图36-2 清 华嵒 《云山图》（第八开）
约1729年 册页 纸本水墨 藏处不详

忽讶山骨冷，万窍濯灵涛。

我师列御寇，凭虚风飔飔。

南阳山中樵客嵒。

在两种截然不同的形象之间，线条与墨色的对比阐释了变动不居与岿然不动的差异。山峦的巨大形体，是由反复使用的侧锋泼墨法画出的。这种"湿上加湿"的技法，脱胎于石涛对米氏云山（参见图26-4）的发挥。但在这幅画——如同石涛的作品一样——描绘巨大形体的构思和画法上，与宋代、元代，乃至明代的此类绘画已经有了很大区别。画家已不再考虑景深或距离：恰恰相反，两座浅灰色的山峰挡住了任何对于更远处空间的探索，而且使得整个构图形成了一个古代象形文字中的"山"字：Ⱉ。这种用图像来展现象形文字和象征性符号的思路，也延伸到了云彩。这个象形文字是螺旋状的：ᖾ（可以从标题的第三个字中看到）。图形在画中展现得较大，几乎就成了云海本身。云海中气体的体积和张力，全靠线条的力度和粗细变化传达出来，这些线条分作几层，墨色各有深浅。那些似乎从画面最深处升起的勾人魂魄的波浪状线条围绕着群山，云雾氤氲，气象万千。

如果联想到记载在汉代《论衡》和《春秋繁露》中的古老信仰——围绕着泰山的云将为整个帝国提供雨水，此画的象征性意味就变得越发强烈了。[1]画家题款中所用的最后一个典故是道家关于列子的传说，这正好表达了画面和题款中都蕴含着的想象及哲学意味。

在华嵒的作品之中，很少有作品能保有如此摄人的气象——但住友收藏的《大鹏图》（图36-1）就有相似的画法和想象。这幅画[2]展现了一只扶摇而上、横绝云气的大鹏鸟，它同样也是道家关于终极自由的一

[1] 关于这些典故，可参见王充（公元前27—约97）的《论衡》（《四部丛刊》，第98—99号），11/2"论日"，15/3"论云"；也参见A. Forke翻译的 Lun-heng (New York, 1907)，卷一，第276—277页，卷二，第330页。感谢Ulysses B. Li让我们注意到这些。

[2] 这幅立轴为水墨纸本，略有设色，173.2厘米×85.5厘米，未标明日期（《明清の绘画》，第137号）。画

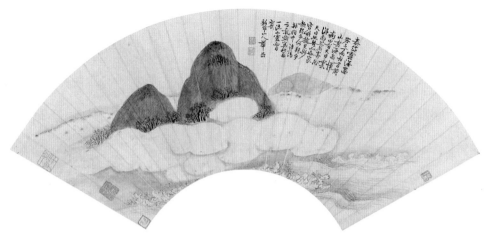

图36-3　清 华嵒 《泰岱云海图》 扇面 纸本设色 美国波士顿美术馆藏

个象征。[1]画中那简练的线条和墨色的变化，与本作非常相似。大鹏的羽毛由干、湿两种笔法错综而成，这样即使线条分明，又有了三维立体感；这种笔法常见于华嵒对岩石的描绘。其中画云的技法也与本作相近，不过营造的气氛则有所变化：在这里，多层渲染、湿笔斜擦、浑圆且波动的线条，展现的是朦胧的景深和气息的变化。画家留在右边的题款更简短，字体更大，但也写作一个方块，靠在画面一边。此画的简洁、紧凑和寓意之深刻，皆堪与本作匹敌。

　　尽管这两件作品不同寻常，但它们与华嵒的其他作品在题材和风格上都有紧密的联系。一本题为1729年的十二开山水册页中，有两开也包含着浑圆起伏的线条和被重重浮云围绕的简洁的山体形象（图36-2）。[2]此开上，其画笔要比《大鹏图》中所用的更干。波士顿美术馆还藏有一件色泽明丽的山水扇面（图36-3），[3]也画的是相同的题材，但不是水墨，而是更具古意的青绿山水。这幅扇面的气氛更闲适、更具诗意，在设色后，云遮雾罩的山峦似乎正沐浴在阳光之中。从技术上看，浓重的着色使山体显得有些平，这个特点是因其仿古的倾向，但其精致的波纹、云彩和山形，以及整体上的构思布局都与住友和赛克勒所收藏的华嵒作品相似。即使是波士顿藏品中的题跋，也证明了这种关系。因为它事实上包含着赛克勒藏品中长跋的片段，并显示了华嵒是多么喜爱处于各种情境和变化下的泰山云海这样一个题材。

　　作为一个真正的个人主义者，华嵒善于从那些看上去迥然不同，而且还常被认为是互相排斥的风格传统中汲取营养。比如，与其他的扬州大师一样，他也受到了

　　面右边的题诗载于华嵒的《新罗山人离垢集》，2/2a；此诗出现在1730年至1738年所写的诗之间。从华嵒的其他标有日期的作品的风格发展过程来判断，我们认为这幅作品要稍晚于赛克勒藏品，大约完成于1736年。

[1]　画的是《庄子》第一篇《逍遥游》中的"鹏"；参见冯友兰翻译的*Chuang-tzu* (New York, 1933)，第27页前后。

[2]　《支那南画大成》卷十二，第48—59号；分别见第59和55号。

[3]　波士顿美术馆藏，档案号14.79，是一本十开册页的一部分；见《馆藏中国画集成》（*Portfolio of Chinese Paintings in the Museum*），图版118（彩色）。

《春岱云海图》（局部）　　　　　　图36-4　清 朱耷 《仿古》册页 纸本水墨 大风堂藏

石涛的影响，不过他的风格同样也包含了恽寿平和朱耷的特征。这样一种融合，显现了一位17世纪有创造力的大师，在一百年后如何能综合不同的风格倾向并在此基础上推陈出新。

朱耷对华喦的影响，无论是在作画还是在书法上都能看出来。华喦对圆笔和中锋的灵活运用，显示出书法家的用笔方式。对石涛（参见第二十六号作品第一、二开）和其他能掌握这种技巧的画家而言，这能让线条描绘出体积并让观画者产生出一种三维的错觉。此画中的五字标题展现了这种线条在书法中的原初形式——它由古老的篆书演化而来；画云彩的旋涡状线条则展现了它在绘画中的变形。

华喦的基本书法风格，一般是行书与草书的自由组合。如我们在题跋所见，他的字大小随心而变，墨色深浅各有不同。其竖列间的间隙通常比较小，而另一个显眼的特征是他的每个字的轴线都朝不同的方向倾斜，造成了一种错综复杂的效果。他纯用中锋，而对轴线的各种偏斜毫不理睬，这个特征将他与朱耷联系了起来（图36-4）。[1]朱耷的行间距更大，而且字大小更均匀，但我们透过其充沛的劲道和简

[1]　参见朱耷模仿不同前辈大师的三本书画册，《大风堂名迹》卷三，图版20—23，28—30，31—40。这些作品值得高度重视，因为它们并不仅仅是"模仿"，所以其中不只体现了他对金、宋诸位大师的敬意，更揭示了朱耷在情绪和运笔上的高度控制力。

图36-5　清 华嵒 《秋声图》 1755年 立轴 纸本设色 日本大阪市立美术馆藏

图36-6　清 恽寿平 《山水》 1671年 手卷 纸本设色 日本东京国立博物馆藏

洁的形式能够看出这正是华嵒书法风格的来源之一。

从这篇书法在撇、捺笔画的长度和流云状线条中所展现出的流畅性中，能看出作者同样也受到了恽寿平的巨大影响——显示出对这样一位正统派大师的欣赏在华嵒那个时代是不太寻常的。华嵒自己在题款中就提到了对恽寿平的模仿。如今恽寿平和丁云鹏的两幅描绘云海的画已经不可能被找出来作细致的比较了，不过恽寿平的影响依旧可以从华嵒的山水画作之中看出来。比如收藏于克利夫兰的1732年的《秋日絮语》，[1]或是收藏于大阪的《秋声图》（图36-5）。[2]恽寿平对细节的敏感和他对笔下线条运动的感觉，都被华嵒在添加了自己的趣味和幽默感之后重新演绎——那倾斜的树、那延伸开去的形状舒展的山石，都画出了它们的生命力，那是一种深藏于戴着镣铐跳舞的舞者身体之中的生命力。事实上，从一幅题为1671年的恽寿平的设色手卷[3]上就能更好地看到，华嵒既在线条方面也在用色方面追摹了恽寿平的理念。我们没有看到这幅作品的原件，但刊出的图片已经很好地展现了恽寿平的风格，他对华嵒的影响被人们低估了。

华嵒晚期作品的表现力和结构都在蕴含其起伏的节奏之中：其画作的形式略有些失衡——要么在运动，要么含有运动的趋势。他用自己所喜爱的焦墨干笔皴法为山石塑形，或是像住友藏品中那样绘制巨石。这些更干的区域，常常与淡抹和用湿墨和色彩画出叶点的地方形成对比。他笔法中蓬松、焦黑的效果，让人回想起某些更早的画家的作品，如程邃（参见图17-2）和戴本孝（参见图17-1）。对干皴的偏好在当时显得很不寻常，毕竟那是由湿笔统治的时代，因为在乾隆年间已经开始流行湿润的钝笔，而"扬州八怪"中的大多数人也习惯使用湿笔。

[1]　彩色细节图见高居翰编，《中国画之玄想与放逸》（*Fantastics and Eccentrics in Chinese Painting*），第89页，第33号，第95页。

[2]　水墨纸本，略有设色；《明清的绘画》，第136号。

[3]　水墨纸本，略有设色；同上，第106—107号。

第三十七号作品

爱新觉罗·弘历（清高宗，乾隆皇帝）

（1711—1799，1736—1796在位）

夏卉八香图

普林斯顿大学美术馆（68-225）

手卷 水墨纸本（熟宣）

28.9厘米×97.8厘米

年代："乙卯闰夏"（1759年闰夏）

画家落款："御笔"（在题款后）

画家题跋（行书）：四个大字题于引首，20.4厘米×72.4厘米；另有八首绝句，分别题于每一种花的上方；卷尾还有四行长跋。

画家钤印："乾隆宸翰"（朱文大方印；《明清画家印鉴》，第124号，第587页），在引首上；"春藕斋"（朱文大方印），在前隔水裱绫上；"太上皇帝之宝"（朱文大方印），在前隔水裱绫上；"意在笔尖"（朱文椭圆印；《明清画家印鉴》，第124号，第587页），在画面右下角；"摘藻为春"（白文方印；《明清画家印鉴》，第147号，第588页），在画面左下角；"几暇怡情"（白文方印；《明清画家印鉴》，第71号，第586页），在第一首诗之后；"得佳趣"（白文方印；《明清画家印鉴》，第72号，第586页），在第一首诗之后；"石渠宝笈所藏"（朱文方印；《明清画家印鉴》，第54号，第583页），在画页上缘；"宸翰"（白文椭圆印；《明清画家印鉴》，第153号，第588页），在第三首诗之后；"中和"（朱文椭圆印；《明清画家印鉴》，第198号，第683页），在第四首诗之后；"乾隆宸翰"（朱文小方印；《明清画家印鉴》，第5号，第581页），在第四首诗之后；"会心不远"（白文方印；《明清画家印鉴》，第74号，第586页），在第五首诗之后；"德充符"（朱文方印；《明清画家印鉴》，第74号，第586页），在第五首诗之后；"写生"（朱文长方印；《明清画家印鉴》，第155号，第588页），在第六首诗之后；"泼墨"（朱文椭圆印；《明清画家印鉴》，第120号，第587页），在第七首诗之后；"看云"（朱文长方印；《明清画家印鉴》，第156号，第588页），在第八首诗之后；"宸"（白文方印；《明清画家印鉴》，第201号，第683页），在题跋之后；"隆"（白文方印；《明清画家印鉴》，第202号，第683页），在题跋之后；"几暇临池"（白文方印），在题跋之后。

鉴藏印：无

品相：不佳，依然用的是清代的宫廷装裱，但画面本身有许多裂痕，还有十几处垂直的裂隙；在进入博物馆收藏之前，这些裂隙仅仅是用塑料胶带和布条在裱背粗粗修补过。

引首：乾隆皇帝用带有个人风格的行书所写四个大字"艺圃交芬"。

来源：弗兰克·卡罗，纽约

出版：王杰等人编《秘殿珠林续编》续编（1791—1793）的"西苑"部分，36/10b；《普林斯顿大学美术馆记录》，第27卷（1968），第94页（收藏目录）；《亚洲艺术档案》，第22卷（1969—1970），第85页（收藏目录）。

乾隆引首

 画家用白描手法画出了八种不同的夏日花卉。它们被摆放在同一平面上，以造成一种随意安排的效果，一些无根的花儿直接从前景跳出，另一些则重叠在一起。画中的叶片和某些更大的花朵因采用了透视法而有所缩小，从而体现出空间方向的不同；此外，大多数花卉都是侧面像。水墨晕染的画法也用在对叶、茎和花瓣的描绘上，但未能体现出重量、纹理和透明度上的分别。题诗概括了每 种花的特点。此画虽画得简洁，但是依然保留了花卉的相对比例和植物学特征。花卉的名字都能在《石渠宝笈》中找到，从右到左分别是：兰、夜来香、晚香玉、茉莉花、珍珠兰、荷花、栀子和玉簪。[1]

 皇帝的题跋在画轴的末尾，为整幅画奠定基调，并且描述了画作和诗作的缘起：

 暑雨初过，砌花递馥，如入众香国中，八百鼻功德不可思议。辄拟夏卉八香图，各系短句，色、香、味、触，都在不即离间，觉画禅室中更增一段佳话矣。乙卯闰夏，御笔。

 清高宗的画，很少流传到宫廷之外。至于流传到私人手中的，据我们所知这是唯一的一件。对许多观者来说，这幅画作者的身份比它所展现出的技艺和艺术价值要重要得多。此轴画代表了皇帝生活的一个方面，但也仅仅是复杂的帝王活动的一个侧面。[2]他留在宫廷收藏的历代书画作品上那些冗长的赞词和硕大的印鉴，无不

[1]　我们要特别感谢哈佛大学阿诺德植物园的Shui-ying Hu和布兰代斯大学的Wesley Wong，因为他们帮我们辨识了这些（还有第十一号作品中的）植物的常用名和学名。

[2]　近年来，有不少关于这位皇帝及其时代的杰出研究。参见Harold L. Kahn, *Monarchy in the Emperor's Eyes* (Cambridge, Mass., 1971)，重要的是展现了他的几篇早期文章；房兆楹的研究，见《清代名人传略》（*Eminent Chinese of the Ch'ing Period*），第369—373页；Frederick Wakeman Jr. （魏斐德），"High Ch'ing: 1683–1839", in James B. Crowley, ed., *Modern East Asia: Essays in Interpretation tendencies of the period*; 何柄隶，"The Significance of the Ch'ing Period in Chinese History," *Journal of Asian Studies*, vol. 26 (1967), pp. 189–195; David Nivison, "Ho-shen and His Accusers: Ideology and Political Behavior in the 18th Century," in A. Wright and D. Nivson, ed., *Confucianism in Action* (Stanford, Calif., 1959). 感谢Christ ian F. Murck为提供这些参考资料所作出的贡献。还可以参看Beatrice S. Barlett, "Imperial Natotions on Ch' ing Officail Documents in the Ch'ienlung (1736–1795) and Chia-ch'ing (1796–1820) Reigns," *"National" Palace Museum Bulletin*, vol. 7 (1972), 这篇文章讨论了一些只有在台北故宫博物院中才能找到的原始资料的基本情况。

说明他在艺术方面孜孜不倦的热情。[1]他利用帝王的特权，让自己的收藏达到了前无古人的规模——而如此一来，那些古代大师们最杰出的作品就难以再被他人观赏到了，这种把持重要资源的做法截断了一代代艺术家之间的传承路线。在这个意义上，清高宗作为一位收藏家的角色是独一无二的，所以在他出现之后，艺术史也因此改写（见第一章）。

艺术史学者之所以对他的收藏感兴趣，首先是因为其收藏数量庞大、质量上乘。他的态度和品位在很大程度上决定了这些收藏的特色，同时也影响了那个时代的品位。那种认为清朝有意识地采取"系统性的汉化和儒家化"政策的观点，[2]可以在清高宗对待艺术的态度中得到证明，甚至这幅画都可以作为证据。他对文人在艺术方面的品位和兴趣的模仿，可以说不但在热忱上，而且在规模上已经超过了多数大儒。

他这种趣味的印记，留在了各种皇家器物上：从细小的玉簪、鼻烟壶或蝈蝈罐，到历代大师的字画、玉器、铜器、瓷器、漆器、佛教用器、家具、笔墨纸砚、摆设（如小型多宝阁），还有珍稀的古籍、拓片，以及像《四库全书》那样无所不包的百科全书，[3]最后这套书也包括了皇家藏品目录。大体说来，这些努力都是为了追摹宋代或明代的前辈，但这种追摹已经在规模上超越了前人，而且其复杂程度足以让后人绞尽脑汁。所以可以毫无保留地说，乾隆时代在艺术上的品位，是百科全书般（无论是在数量还是质量上）无所不包的追求和对华丽奢侈的执着。

此轴就展现出了这种极端主义。总体上，它还是相对简洁和简练的，只是在添上诗作之后，构图略显拥挤。而且那硕大且随意盖上的印鉴提醒我们：去看那清高宗藏品中无所不在的御笔题跋。然而，此轴在题材和风格上另一引人注目之处，是它有意避开了之前中国帝王（比如宋徽宗或明宣宗）画花卉的方法。清高宗故意选了一种宋代以来的文人业余作画风格。

这种选择是有意为之，清高宗在画其他的题材（比如山水）时也是如此（图37-1）[4]——在此画中他大胆地模仿了一种疏淡、开阔的风格，从而"写意"。采

[1] 乾隆皇帝写在宫中所藏文物上的题跋的准确数字尚未确定（我们甚至连宫中到底收藏了多少文物都不知道）。如果只计算三版宫廷收藏目录《石渠宝笈》中所收录的题跋，那将会有大量遗漏，因为最初的两版《石渠宝笈初编》（1744—1745）和《石渠宝笈续编》（1791—1793）应该都不会记录皇帝在这些书编成之后又在藏品上写的题跋。据估计，乾隆皇帝的题跋至少有几万条。至于他的印鉴，也只能计算出最低的估计数目：孔达和王季迁编纂的目录中有216枚；再加上赛克勒藏品中的4枚未上目录的印鉴，一共就是220枚。当然，还有一些钤在其他画作上的尚未收录的印鉴需要加入到这个统计数目之中。

[2] 何柄棣，"The Significance of the Ch'ing Period in Chinese History," pp. 191–193.

[3] 作者是基于现存于台北故宫博物院的清高宗藏品而列出这个清单的。对《四库全书》的描述，见房兆楹在《清代名人传略》（*Eminent Chinese of the Ch'ing Period*）中的讨论，第120—123页（《四库全书》主编"纪昀"词条）；L. C. Goodrich（傅路德），*The Literary Inqusition of Ch'ien-lung* (Baltimore, 1935), pp. 30–64.

[4] 刊于《故宫书画集》卷十九，题为1762年所作。在他自己的"粗笔"风格中，这是一幅精美的作品。与赛克勒藏品一样，此画上钤有四方内容相同的印（"乾隆"方印和圆印，在题跋后面，其椭圆印和另一方印在画面前面）。此画在《石渠宝笈三编》卷三第1153页中有记载。另外两篇"细笔"风格真迹附在王羲之的名帖《快雪时晴帖》（见下页注释），都题为1746年作。

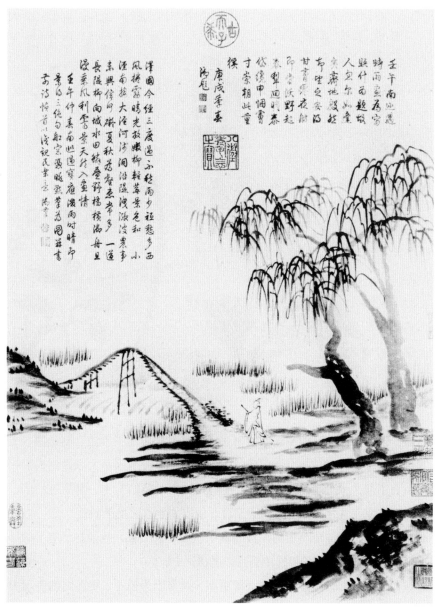

图37-1 清 爱新觉罗·弘历 《雨景》 1762年画 1790年第二次题跋 立轴 纸本水墨 故宫博物院藏

用这样一种风格或许可以掩盖某些技艺上的缺陷，这与业余作画的想法倒也不相冲突。不过，在《夏卉八香图》中，这样的技艺缺陷很快就暴露出来。其构图是先用焦墨淡勾，这无疑是某个宫廷画师所为。然后，再由皇上以笔墨循着轮廓画，并做出一些他自己觉得合适的改变（从落在最终墨痕之外的焦墨线条的微弱痕迹，可以看出他所做的改变）。墨笔勾勒，通常显示出握笔者通过书法练习而养成的笔力以及对线条表现力和描绘力的敏感性；观画人的注意力不大会放在题材问题上（除非其巧妙地暗示了风格元素），而是更多地关注线条本身的张力和表现力，因为这些都一定会反映出画家的艺术敏感性。但在此画中，无论是构思还是作画，都未能让人看出任何对线条张力的敏感性。这位画家似乎根本意识不到线条在描绘能力方面的潜能。

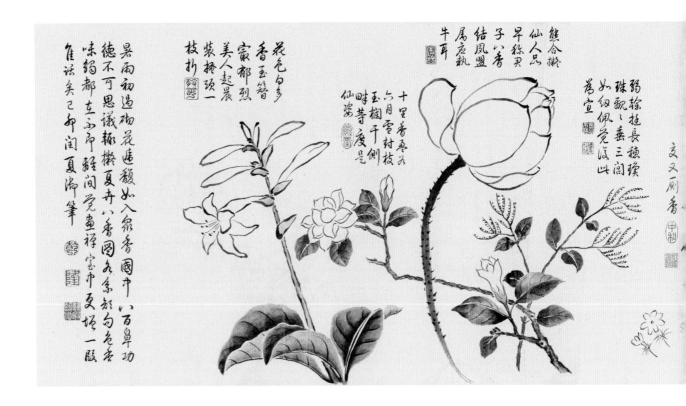

　　然而，清高宗在学习他所收藏的书法大家（其中包括王羲之、赵孟𫖯、文徵明和董其昌）的作品方面是一个高明的学生。他的描摹能与这些大家做到表面相似，而且也一直引起艺术史学者的兴趣。[1]他对《快雪时晴帖》（一封简短的信，被认为是晋代书法家王羲之[2]的作品，藏于台北故宫博物院）尤为钟爱，这一点从那些几乎要将短短四行真迹覆盖掉的无数题跋中就可以看出来，从他自己笔下的字与王羲之这一真迹之间的风格相似性中也可以看出来。

　　应该说皇上的书法比他的画作水平更高，这是因为他花了更多时间练习书法；尽管如此，他写的字与他画的画所犯的毛病是一样的：线条无力，而且在整体形式上缺乏重点。他的书法不够协调，其线条总给人一种倦怠和软塌塌的感觉；其节奏和压力很不均匀，而那些与笔画本身一样重要的笔画衔接之处总是呈现出平庸乏味之感。在他的画作中，线条的笔力不济显示出他的画艺水平。人们可以想象，整幅画是在一种缓慢、平稳但坚定的描摹下完成的。他经常停下，或许是为了从一旁的随员和学者那里寻求一些鼓励和指导，而且特别是在安排花瓣、花蕾等方面能看

[1]　比如，可参见赵孟𫖯的《兰花图》及其题款，《书道全集》卷十七，第17页，图21。

[2]　收录于《故宫书画录》卷一，3/1—4；上面有70篇皇帝的题跋，其中一篇提到他只要一有时间就热心地临摹这几行字，而且尽管他已经临摹了"数十百遍"，却从不感到厌倦。此帖刊印于《晋王羲之墨迹》（再版于台北，《故宫法书》丛书，第1号），第1—12页。这些题跋由两幅题为1646年的画装饰，其一是倪瓒风格的画，另一幅画的是王羲之观鹅。对王羲之传世作品的讨论，也见《书道全集》卷四。

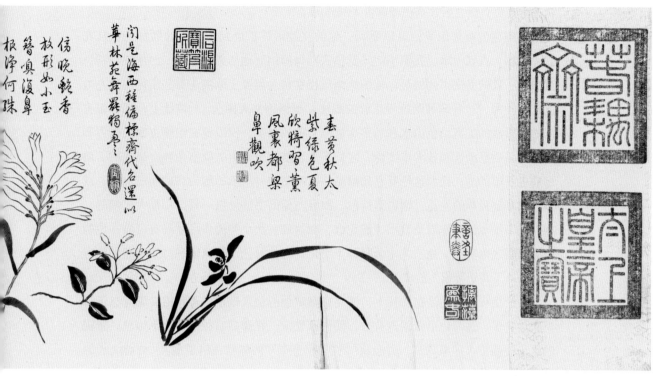

清 爱新觉罗·弘历 《夏卉八香图》

出：他在等着别人表扬和支持，然后才接着画下去。由此，这幅作品正好反映了这位画家的如下心理特征：耐心、勤勉和坚持。

要完成这幅画，恐怕很容易就会花去一整天，因为这包括选择题材、勾描轮廓、安插题诗，以及到最后一笔笔画出来。如果皇上在他御宇六十年所创作的众多现存书画作品、题跋，[1]以及研读经典和创作其他文艺作品上，都像画此轴一样精心，则其单是作品的分量和数量就足以令人吃惊。而且我们得记住，这类文艺活动仅仅是其治国安邦这一主要工作的调剂。他能将如此之多的时间放到副业上，显示了其生活的丰裕和闲暇，效仿古代儒家学者消遣时日之方式的强烈愿望和自我实践，以及对政务难题的厌倦。

乾隆皇帝对于艺术的兴趣似乎源自他的祖父——康熙皇帝，同时也源自那些他年轻时就已经被收藏入宫的艺术品。他在一篇题款中说他十九岁开始学画，那时他最喜好花鸟题材，还把宫中收藏的所有前辈大师的花鸟作品都拿到自己的书房把玩、学习。他提到，自己曾临摹过边鸾、徐熙、黄筌、林椿等名家的作品，尽管他能画得与原作看上去很像，但依然缺乏某种难以捉摸的"气韵"。他还说，只有当

[1] 还没有关于这些东西的数量统计。不过，以下数字可以给人一些关于乾隆皇帝业余生活的印象：在《石渠宝笈三编》（1793—1817）中皇帝亲自创造的书画作品的目录就有约74页（宫廷原版，在台北再版的版本中是37页）；这包括了1120个标题，而且这当然不包括之前收录在《石渠宝笈初编》和《石渠宝笈续编》中的作品（见本书第422页注[1]）。

自己会观察自然之后才真正理解古人的作品。[1]

从现存的画作中我们可以看到，他的兴趣最终扩展到了所有的题材上：从花卉、动物，直到山水。我们不应该低估宫廷画师们对他的影响程度。与他独具特色且风格一致的书法不同的是，他的绘画风格在很大程度上取决于那些陪伴在他左右的宫廷画师，这些画师既练习正统的画法，也懂得文人画法。[2]传统上，那些带有西方光影法的工笔设色山水和鸟兽也被归于他的名下，但以他在绘画方面的潜力和这些作品的复杂性和技术难度论，它们不太可能完全是由乾隆皇帝独立完成的。而那些更简单的画，比如这件赛克勒藏品，以及图37-1所示的题为1762年的山水，或是他临摹赵孟頫的兰花，则更具特色，而且与他的书法风格一致。一幅大尺幅的、拥有众多细节的画作需要数周才能完成，而这样一些小型的作品才确有可能在他的能力范围之内完成。他的艺术天赋并不突出，但他对艺术的热情和持续不断的练习让他取得了高于普通人的成就。

无论是在政治还是在文化上，清高宗都从他的父亲雍正皇帝和祖父康熙皇帝那里获益良多，这两位皇帝治国有方，使国家繁荣。在清高宗在位的六十年里，帝国的繁华使西方人印象深刻，并且将"哲学家皇帝"的称号送给了他。[3]如此之长的治国时间，的确让他的时代与其祖父一样光辉灿烂。他的藏品质量，[4]只有宋徽宗可与之匹敌，不过乾隆皇帝仍无法挑战宋徽宗本人在书、画上的成就。

尽管清高宗所收藏的古物质量上乘，但他自己的作品却依然平庸且幼稚。他对字画收藏的热情，并不应该被看作是一种孤立的现象，而应该被视作当时文物收藏热的一部分，因为这些东西既能显示地位，又能展现自己有大量闲暇。收藏热在王孙公子、高官富商等自皇帝而下的阶层中像传染病似的流行开来，[5]让这些藏品真的成为某种"人格化的纪念碑式建筑"。[6]在艺术和文化的意义上，这反映了一种精神的空虚：一个"幸福生活"过度充盈的社会，但也显示出正在从内部开始腐败的迹象。

[1] 转引自杉村勇造《乾隆皇帝》，第27页。此书上没有列出处，而且我们也没能在三版《石渠宝笈》中找到这段题跋的原文。

[2] 关于这些宫廷画师的信息，见上书，第179—183页，其中既提到了宫廷中的中国画师也提到了西方画师；喜龙仁，《中国绘画：主要画家和原理》（*Chinese Painting: Leading Masters and Principles*）卷五，第225—234页。

[3] 例证见Simon Harcourt-Smith, "The Emperor Ch'ien-lung," *History Today* (March, 1955) 中的陈述。

[4] 要弄清楚艺术品是如何进入皇家收藏的，需要另外进行研究。简单说，有三种方式：一是作为一种贡品（由高官在特殊的节日和生日时贡献）；二是抄没（或者说委婉些，"征用"）；三是购买（最少见）。关于此事以及《石渠宝笈》的不同版本的详细讨论，参见庄严，《故宫博物院珍藏前人书法概况》。

[5] 见何柄棣的描述 *The Ladder of Success in Imperial China*. pp. 154–155；也可以参考他的 *Studies on the Population of China*, p. 216。

[6] 魏斐德，"High Ch'ing: 1683–1839," p. 11。

第三十八号作品

钱杜

（1763—1844）

浙江钱塘人

雪溪诗思

普林斯顿大学美术馆（68-221）

以册页形式装裱的折扇扇面

水墨纸本，略有设色

17.6厘米×52.1厘米

年代："丙子秋中"（1816）

画家落款："钱叔美"

画家钤印："臣杜"（白文方印），"叔美"（朱文方印；孔达、王季迁，《明清画家印鉴》，第464页，第1、2号）。

画家题识：共四行。

鉴藏印. 无

品相：一般；右上角有一橄榄形破损。

来源：弗兰克·卡罗，纽约

出版：《普林斯顿大学美术馆记录》，第27卷（1968），第94页；《亚洲艺术档案》，第22卷（1968—1969），第85页。

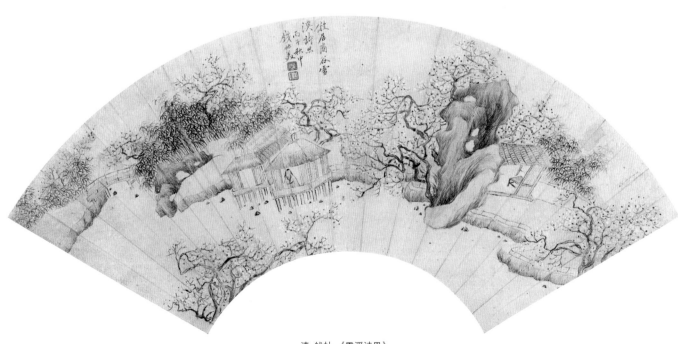

清 钱杜 《雪溪诗思》

据正史记载，钱杜（字叔美，号松壶，初名钱榆）性闲旷，洒脱拔俗。他热爱旅行，常常周游四方。他工诗，还有文集《松壶画忆》《松壶画赘》——其中收录许多他过眼的书画的精彩跋文。[1]

细若毫发的笔锋用清淡的墨色和朱砂、赭石、石青的线条勾勒出一幅极其精致的冬日场景。其笔法虽然极细，但笔下线条的往来扭转仍富有韧劲。画家下笔是如此之轻，以至于我们感觉其笔尖只是刚好接触到纸面而已。

钱杜的简短题款是用四行行书写成的："仿居商谷《雪溪诗思》。丙子秋中，钱叔美。"居商谷就是居节，是文徵明的一位画山水画的学生。居节曾被称为"细文"，意思是说他的风格比他的老师还要精细。这一点也让我们注意到钱杜与明代先辈之间的风格联系。不过，其风格的真正根源可以一直追溯到元代，因为这些景物中起伏不定的轮廓线条让人暗暗想起王蒙的"解索皴"笔法，但此图在形式上又完全用的是清代的构思。其墨色优美精细之处，显然在风格的形式和气质方面受恽寿平的影响很深。通过成功地融汇文徵明和恽寿平两位大师的特色，钱杜的这幅画贯通了两大画派：明代的吴派和清代早期的正统派。

这幅迷人雪景中的视觉语言正是当时所流行的：再次兴起的对描绘物体三维表面的兴趣——几乎完全用清晰的笔锋墨线有节奏地描绘出了岩石的形状。钱杜精细的构思和"细密画"（miniaturist）[2]的视角，很适合描绘这样小尺幅的画册。精细的圆脸人物，以及细笔点画出的树木和细若游丝的线条，都传达出诗人深沉而敏感的个性。[3]画家完成此画时五十四岁（1816），正处于其创作生涯的中期，但其笔下形体已越来越轻盈，笔法也越来越干涩。钱杜更早期的一幅精品（图38-1）也带有相似的特征，能看见同样的透明渲染。

一轴题为1813年的画——《庐山访友》（图38-2）[4]——展现了更多钱杜造型笔法的转变过程：从开始时模仿王蒙的笔法，转变为更有自我意识、更夸张的笔法，这正是许多晚明和清初画家追摹前辈大师时的风格。此画独特的、充满了某种紧张感的皴法几乎满布于石上。恽寿平在早期也采用了同样的基本技法，来塑造十分优雅的形体。比如，他并不愿意单单由线条来塑造形状，其笔法的品质传递出一种更加丰满和安宁的感觉。恽寿平的小尺幅作品，比如《仿倪瓒山水》（图38-3），表达出在构图、岩石造型、峻嶒笔法和树上点叶等方面更直接地使用原型的倾向。除了画法之外，恽寿平那瘦长、微斜的书法与钱杜书法的形式和表现方式也很接近。不过，钱杜笔迹起伏更少，而且更瘦、更干些。

[1] 盛大士，《西山卧游录》（1822年序，《四部丛刊初编缩本》）卷九，3/46。《松壶画忆》《松壶画赘》都可以在《艺术丛编》卷十六中找到。

[2] 李雪曼在描述时所用的术语（*Chinese Landscape Painting*, 1962 ed., p. 132），参见其中的图107（1826）和108（1828）。

[3] 这种与他的同辈改琦（1774—1829）和费丹旭（1802—1850）很相似的风格表现出一种隐逸、自省的意境；对此，李雪曼在同一书的第132页有过很好的描述。

[4] 转引自《爽籁馆欣赏》卷一，第三部分，图版69。

图38-1 清 钱杜 《归舟图》（局部） 1851年
立轴 纸本设色 美国普林斯顿大学美术馆藏

图38-2 清 钱杜 《庐山访友图》（局部） 1813年
立轴 纸本设色 阿部房次郎旧藏 日本大阪市立美术馆藏

图38-3 清 恽寿平 《仿倪瓒山水》（局部） 册页
纸本设色 美国普林斯顿大学供图 藏处不详

图38-4 清 程庭鹭 《香初茶半斋》 1827年 册页
纸本水墨 理查德·霍巴特旧藏

　　钱杜风格之独特，已经足以让他拥有追随者，其中一个直接追摹他的人就是程庭鹭（1797—1859）。程庭鹭的一幅题为1827年的精美水墨册页（图38-4），显然在积极模仿钱杜笔下的线条。尽管此画构图更紧凑，造型笔法松软，而且更少强调线条本身的运动，但依然可以从中看出钱杜的风格。画上的题款说，此画也是仿居节而作。

第三十九号作品

王学浩

（1754—1832）

江苏昆山人

仿王绂山水

普林斯顿大学美术馆（62-222）

以册页形式装裱的折扇扇面　水墨纸本

17厘米×52厘米

年代： "辛卯夏五"（1831）

画家落款： "七十八人翁，浩"

画家钤印： "王学浩印"（白文方印），"椒畦"（朱文方印），都附在落款上；"乡□士"（朱文长方印），在题识之前（均未收录于《明清画家印鉴》）。

画家题识： 七行行书："辛卯夏五。仿九龙山人（王绂）意于山南老农之易画轩。香霖三兄正之。"

鉴藏印： 无

品相： 良好

来源： 弗兰克·卡罗，纽约

出版： 《普林斯顿大学美术馆记录》，第27卷（1968），第94页；《亚洲艺术档案》，第22卷（1968—1969），第85页。

清　王学浩　《仿王绂山水》

此画的作者王学浩有时被称作"小四王"之一，是王原祁的第三代传人。[1]王学浩完成此画时，距其逝世仅剩一年。此画画工精良，画面真切，是一幅契合"四王"正统绘画思想的成熟之作。于扇面空间的限制之内，在一定程度上画出了风景的壮丽。低矮、有活力的直立树干，在长方形的框架中呈现出来，将地面引向了连绵的山峦。用灰色渲染并轻轻擦出的山石轮廓，与用短促的焦墨勾出的树木、茅屋和偶尔出现的点苔形成了对比。人们完全能感受到，这张平面的白纸在塑造画面、皴法和形体时起了积极的结构性作用。

王学浩（字孟养，号椒畦、山南老农）对纸面与山水结构之间交互作用的敏感性，让我们想起"四王"中最年轻的一位：王原祁。的确，正史说王学浩的山水风格与王原祁一脉相承：王学浩最初受业于李豫德，而李豫德的父亲李宪是王原祁的外甥。[2]与其他处于正统画派边缘的画家一样，王学浩的个人成就和精湛技艺在今天并没有得到充分的重视，但在当时他的才能是获得了普遍承认的。王学浩的同代人钱泳（1759—1844）描述过他在苏州一带的活动：

> 工山水，乱头粗服，殊有理趣。晚年入沈石田之室。近吴中画学咸推椒畦为第一云。[3]

王学浩意识到自己在艺术上的立场是站在文人画一边的，而且也有意实践这种理想。他如此表达绘制"士大夫画"的过程：

> 六法一道，只一写字尽之。写者意在笔先，直追所见，虽乱头服，而意趣自足。或极工丽，而气味古雅。所为士大夫画也。否则与俗工何异？[4]

从这段话中我们获知，王学浩并非一味追摹成法，他对于单单模仿古雅而缺乏个人构思的危险是十分警觉的。

此画的题识中提到，该画在模仿"九龙山人"，即明代大画家王绂。在明清时期，"仿"这个概念可以有很多深层次的意思——这取决于画家本人，但字面上至少包含着"模仿其精神"的意思。有时候，对某位大师某件作品的模仿会被说成是参考了"好几位"画家风格，而且必须要经过形式上的融合，但题跋上常常又不会将启发自己的人名一一列出来。因此，如果有人一定要从这幅扇面追溯

[1] 其他三人是王宸（1720—1797，王原祁曾孙）、王愫（活跃于1760—1766，王时敏曾孙）和王昱（1662—1748，王原祁的学生）。参见陈定山，《定山论画七种》，第54—56页，此处将"小四王"都归于"娄东画派"。孔达和王季迁将王翚的曾孙王玖（约1768）列为"小四王"之一，而不是王学浩（《明清画家印鉴》，第16页）。

[2] 《中国画家人名大辞典》，第57页。

[3] 《履园画学》，第190页。

[4] 《中国画家人名大辞典》，第57页。

图39-1 清 王学浩
《仿巨然吴镇山水》
1827年 水墨 立轴
藏处不详

到王绂的作品，他会从中看到其他元代画家（如黄公望或倪瓒）的风格，甚至进一步从中发现沈周、董其昌和王原祁的影子。

在他稍早一些题为1827年的作品中（图39-1），[1] 王学浩再次显现了自己成功融合山水与山林场景的能力，而且他还在纸面上故意留白，以显出空间和体积的饱满感。在这幅山水以及赛克勒所藏扇面中，笔法是平而微斜的，灵巧地在纸面勾勒了数层以造成一种松软的效果。其中的斜笔和场景的抽象感会让人联想起明代画家陆治（1496—1576），不过其场景的紧凑、圆润和三维立体感显然更多地传承自王原祁，归根结底，源自董其昌所带来的17世纪绘画风格转向。

就他所属的正统画派而言，王学浩画中的细节部分并不琐碎，这让他在这一艺术派别中获得了值得尊敬的地位。无论他在复古方面的成功看上去多么微小，它都证明了这一传统的强大，而且这种传统还会一直挑战像王学浩这样的19世纪画家的敏感性和能力。

[1] 《董盦藏书画谱》（1928），4/67。

第四十号作品

陈焰

（约1835—1884后）

江苏扬州人

山水

普林斯顿大学美术馆（68-223）

以册页形式装裱的折扇扇面

绢本淡设色

17.2厘米×52.1厘米

年代：无，可能在1865年到1870年之间。

画家落款："崇光，陈焰"（在题识之后）

画家题识（三行行书）："梦香大人二兄雅属即致。"

画家钤印："崇光父"（白文长方印）。

鉴藏印：无

题跋：无

品相：不佳；在装裱时，扇面折叠的地方已有许多磨损；每一道折痕上都可见皱褶，有几处画面已经完全破损；从右数第三折的绢面完全更换过且重画过；左边第二折处也可以看到 些小的修补痕迹；在最后一次装裱中，扇面的边缘被修剪过。

来源：弗兰克·卡罗，纽约

出版：《普林斯顿大学美术馆记录》，第27卷（1968），第94页；《亚洲艺术档案》，第22卷（1968—1969），第85页。

清 陈焰 《山水》

这幅设色扇面，是扬州当地的知名花鸟、山水画家兼诗人陈炤的一幅小作品。今天，陈炤已经没什么名气了，而且尽管他是19世纪的人，传世的作品却极少。据我们所知，这是西方人收藏的唯一一件陈炤作品。

整个场景一直延伸到扇面边缘，画笔在绢面上运动得很快，节奏短促。画面中并未显出独特的个性。其风格模仿的痕迹很重，我们觉得显然是受了王时敏的影响，同时也能看到一些与同时代画家的联系，如黄易（1744—1801）、奚冈（1746—1803）和顾沄（参见第四十一号作品）。从中可以清楚地看到，在远离松江、太仓等"四王"所在的地方，名气较小的画家也在坚持"四王"的正统风格。尽管陈炤只是艺术史上的小角色，但通过了解他的活动能增加我们关于清代那些有创意的大画家的认识。

陈炤（字崇光、若木，号栎生）在正史中的记载很少。这里的材料主要来自小陈炤一辈的现代画家和艺术理论家黄宾虹（1864—1955）。到目前为止，还没有人确定过陈炤的生卒年，而我们想在这里进行这样的尝试，同时还想介绍一下他的艺术思想。陈炤的兴趣广泛，其堪称现代的个人品味并不受任何画派的拘束，尽管这幅作品依然显现出正统画派的渊源。

黄宾虹在自己的《论画长札》（发表于1954年）中证实了陈炤的名声：回忆我的二十余岁，初至扬州，因遍访时贤所作画……闻七百余人以画为业外，文人学士近三千计。惟陈若木画双钩花卉最著名，已有狂疾，不多画，索值亦最高。次则吴让之。[1]特别有意思的是，黄宾虹将陈炤的名声放到古物学者和画家吴让之之上，而吴让之在金石铭文方面的研究在当时是很有名的。根据黄宾虹的说法，陈炤的名声还另有来源：当时画赝品者竞相仿冒陈炤的画；即使是今天（约1910年），还有人以此为生。[2]

黄宾虹在他的《近数十年画者评》（发表于1930年）中提供了更多的背景信息：陈若木崇光，双钩花卉，极合古法，人物山水，各各精妙；他曾在安徽鹝家客居过一段时间，能看到宋元大师的真品，所以其画沉着古厚，力追宋元。[3]在陈炤后来生活的扬州地区，"扬州八怪"的影响是巨大的。收藏者都推重"扬州八怪"流行的花鸟画为第一，而山水画次之，这也是为什么黄宾虹会强调陈炤在花卉方面的成就。陈炤在扬州的流行之所以值得注意，还因为这显示出这个大都市里的买家也是支持传统风格的画作的。

陈炤所存的诗作皆收录于《一沤吟馆选集》。[4]其诗作最常见的题材，是他的旅行回忆或自己画作上的题款。这些诗作不仅能够提供某些珍贵的传记资料，还能够让人深入了解他的绘画思想和交游圈子。比如，其中一首《哭吴让之》的悼亡诗

[1] 转引自裘温，《黄宾虹与陈若木》，第276页。

[2] 同上。

[3] 同上。

[4] 有两卷，初版1909年于广东；引自上书，第280页。

就见证了两人之间亲密的友谊。这首诗还增添了关于他生平的信息，由此我们知道他在吴让之1870年去世时还活着。这部选集中的题款十分宝贵，因为留存下来阐释他风格的画作很少。

他现存的跋文中曾多次提及董其昌及其书斋"画禅室"。这显示出陈焌将董其昌和石涛两人都当作值得效仿的对象。对于"四王"，陈焌的评价则没有那么高，尽管他自己也从他们的风格中学了不少。

从他的诗集里所透露的画作名称中我们知道，虽然他以画花卉出名，但其实山水画在他的作品中也占了很大比例。其中，大多都是"临"或"仿"元代大师倪瓒、吴镇，乃至清初僧人髡残的作品。陈焌似乎没有多少创新精神，而且跟其他晚清画家一样，过于拘泥于前辈大师所定下的格局。然而，他依然视野开阔且很有品位，不但追求高超的画艺，而且既能与正统画家（董其昌），也能与个人主义画家（石涛）产生共鸣。

我们对陈焌的生活所知甚少。不过，当他四十八岁的时候，他的第二任妻子得了重病，使他郁郁寡欢。据黄宾虹记载，他大约五十岁时精神崩溃，必然也影响了作画。[1]我们或可由此重构出陈焌的生卒年：如果生于1864年的黄宾虹二十多岁去扬州时（那大约是1884年到1892年之间）陈焌已经发病，那么这就意味着陈焌那时已经过了五十岁。因此，他就很可能出生于1838年左右，而且死于约1884年之后。这个生卒年与前文中的观察完全没有矛盾，因为其卒年晚于和他同时代的吴让之。

根据香港学者裴温的最新观点，陈焌的作品可以分为三个时期：一、早期，这时他在画上的落款基本上都是"崇光，陈焌"，而且他的风格有很重的模仿前辈画家的痕迹；二、中期，这时他的落款常常是他的那几个字号，比如用草书写就的"若木，陈崇光"，"若木君子"，或单是"若木"——在这个时期他似乎展现出更多的艺术上的独立性，并逐渐发展出自己的风格；三、晚期，作品完成于四十岁到五十岁之间，常落款"栎生，陈若木"。晚期作品或许代表了他的最高成就。[2]

如果依据裴温所总结出的陈焌的风格特征，那么赛克勒所藏扇面上的落款显示这是他早期的作品——那时他尚未摆脱其学画时所受的影响。这个说法与我们对该画画成时间的大致推断是一致的，因为我们推测此画完成于1865年左右，那时陈焌只有三十余岁。

[1]　《黄宾虹与陈若木》，第276页。

[2]　同上，第276—277页。

第四十一号作品

顾沄

（1835—1896）

江苏苏州

薄暮山水

普林斯顿大学美术馆（68-224）

以册页形式装裱的折扇扇面

泥金纸水墨淡设色

18.4厘米×52.5厘米

年代： 无

画家落款： "若波顾沄"

画家钤印： "若波"（朱文方印，未收入《明清画家印鉴》）

鉴藏印： 无

题跋： 无

品相： 一般，纸面在每根扇骨的折叠边缘都有相当磨损，留下较重的折痕。扇面左部有三块明显磨损的区域，上部也有磨损，这些区域的泥金已经脱落。

来源： 弗兰克·卡罗，纽约

出版： 《普林斯顿大学美术馆记录》，第27卷（1968），第94页；《亚洲艺术档案》，第22卷（1968—1969），第85页。

清 顾沄 《薄暮山水》

顾沄以其具有"四王吴恽"风格的山水画而著名，再次显示出这些风格在吴中地区的持久影响。在19世纪末，顾沄属于活跃于苏州的"画中九友"之一。[1]

画家的简短题诗以双行行书写在右侧远端："炊烟起林樾，暮气欲沉山。"

这幅画表现了一幅熟悉的自然景观：暮气在房屋和树木间蒸腾，浓重的墨点与明净的绿色树叶交替，建立了画面的主要色调。淡墨渲染勾勒出山石的形状。树木周围和山脚的泥金纸空白区域表现出上升的暮色，与几抹青色一道为这画面增添了一分微光。扇面边缘并不以任何前景或远景的元素填充，传递出一种静谧和怡人的感受。

顾沄是陈焌（见第四十号作品）的同时代人，但他的艺术生命不像陈焌那样不幸。顾沄有相当数量的作品存世，并且其中的绝大多数都在他死后不久出版。例如，出版于1927年的《顾若波山水集册》提供了他的大量作品，可以与这个扇面相互对照。与其风格十分接近的是一幅仿王时敏（图41-1）的山水画。这幅画作于1895年，正是他去世前一年。这套册页是为一位苏州的后辈画家金溎（1841—1909）所作，此人在画上题跋道：画册中最佳者，是仿王鉴、王时敏、王原祁和王翚风格的画，这些的确是他全部作品的佳作。[2]这个看似平淡的评论，揭示了19世纪晚期画坛的状况和当时吴中地区画家所尊崇的风格。因为"四王"和"小四王"的影响已经非常大，金溎自己的风格也被看作与"小四王"之一的王宸接近。与17世纪晚期兴起的"四王"风格不同，此时摹仿的对象已不是唐宋大家，而是离他们较近的清代前辈。例如，顾沄就曾忠实地临摹过一本王翚仿宋元大家册（图41-2）。[3]其画作标明作于1884年，其题款对这种决定性的影响表示了敬意。

然而，顾沄并没有将自己局限于正统画派的影响之内。与其同辈陈焌一样，他的艺术兴趣与目光，都为崇尚个人主义的石涛所吸引。顾沄临摹这位画僧的一幅画（图41-3），[4]证明了19世纪晚期画家的广阔心胸。前辈大师的精神又在其画作中复活了。作为同侪，金溎对于顾沄的评论透露出其艺术理念已经发生了根本性的变化。"四王"和清代早期的个人主义画家的身影是如此之高大，以至于任何一位后来者都很难从这阴影中迈出一步，或溯及更早的既往。

像顾沄这样的后辈画家甚至在评论绘画方面也要依仗"四王"，顾沄记录王翚曾说过："有人问如何是士大夫画？曰：'只一"写"字尽之。'此语最为中肯。字要写不要描，画亦如之。一入描画，便为俗工矣。"[5]顾沄这段记载让人想起王学浩的一段类似的话（参见第三十九号作品）。两段评语显示出，这些画家都认为书法是文人画传统最重要的基础，而他们正是这个传统的一部分，在董其昌创建了这个传统约三百年之后，他们成了支持正统文人画传统的推动力量。那时，"四王"和董其昌理论的早期赞成者还能于丰富的私人收藏中见识到古人的真迹，而后其中大部分都在乾隆年

[1] 苏州"画中九友"中的其他几人是：吴大澂（1835—1902）、陆恢（1851—1920）、顾麟士（1865—1930）、任预（1853—1901）、金溎（1841—1909）、胡锡圭（活跃于1882）和吴谷祥（1848—1903）；见陈定山，《定山论画七种》，第56、73、117页。我们感谢江文苇（David Sensabaugh）提供的这些参考资料。江文苇报告说加利福尼亚帕罗奥多（Palo Alto）的健庵收藏中有陆恢和顾麟士的作品。

[2] 1927年出版于上海。金溎的题跋在第十三开上，位于顾沄的题款之后。

[3] 莫尔斯所收藏的这本册页题为1673年作。见韦陀，《趋古》（*In Pursuit of Antiquity*），第119—142页。顾沄的摹本只有八开，曾在《书影》1937年第一卷上刊出（第1—9期）。顾沄的摹本中缺少原本中的第一、三、七、九、十开，摹本中还有一开是王翚的原本中没有的（《书影》，第4期）。

[4] 出版于《顾若波山水集册》（上海：1926），最后一页。

[5] 《支那南画大成》卷十二，第230页。

图41-1 清 顾沄 《仿王时敏笔法山水》（第一开） 1895年 藏处不详

图41-2 清 顾沄 《题临王翚山水》 纸本水墨 莫尔斯收藏

图41-3 清 顾沄 《题临石涛山水》 立轴 纸本水墨 藏处不详

间被收入紫禁城。亲炙古人真迹的经历，推动他们成为"集大成"者的不竭美学源泉——这一点早为董其昌所强调。到了18世纪中叶和"小四王"的时代，这种艺术的氛围已不复存在，而且名家真迹也不再那么轻易能够看得到。于是，身处于这个传统之中的后辈画家接触到这些真迹的机会就更小了，他们现在只能从那些已经转手数次之后的临本和摹本中学习。

鉴于"入行"的时机不佳，不少画家只能成为追随者，而成不了一代宗师。在这种情况下，顾沄能保有一定的艺术成就并能有所传承，是因为他在艺术上的坚持，精致的品位和修养，以及眼光的独到，但最根本的，还是因为他领悟到书法在理论和实践上都是绘画的基础，并以此训练自己。

赛克勒藏品索引

参考文献

（一）传统文献

《石渠宝笈初编》，1744—1745年；《石渠宝笈续编》，1791—1793年；《石渠宝笈三编》，1793—1817年。

《画苑秘笈》，吴辟疆辑，3卷，苏州，1939年。

《画苑掇英》，徐森玉编，3卷，上海，1955年。

《画论丛刊》，于安澜编，2卷，北京，1960年。

《艺术丛编》，杨家骆编，36卷，台北，1962年。

《画史丛书》，于安澜编，9卷，上海，1963年。

《四部丛刊初编缩本》，440卷，台北，1965年重印。

《宣和画谱》，《艺术丛编》卷九。

贝琼，《清江贝先生集》，《四部丛刊初编缩本》，第三一九号。

晁补之，《无咎题跋》，《艺术丛编》卷二十二。

董其昌，《董华亭书画录》，《艺术丛编》卷二十五。

董其昌，《画禅室随笔》，《艺术丛编》卷二十八。

董其昌，《容台别集》，见《容台集》卷四，台北，1968年。

都穆，《铁网珊瑚》，1758年。

杜甫，《杜诗钱注》，钱谦益笺注，台北，1969年。

杜甫，《分类集注杜工部诗》，《四部丛刊缩编本》卷一四三、一四四。

方濬益，《梦园书画录》，1877年自序。

顾祖禹，《读史方舆纪要》，3卷。

郭若虚，《图画见闻志》，《艺术丛编》卷十。

郭熙，《林泉高致》，《艺术丛编》卷十。

华嵒，《新罗山人离垢集》，1835年后记。

黄庭坚，《山谷题跋》，《艺术丛编》卷二十二。

姜绍书，《无声诗史》，《画史丛书》卷四。

蓝瑛、谢彬等编撰，《图绘宝鉴续纂》，《画史丛书》卷四。

李斗，《扬州画舫录》，北京，1960年重印。

米芾，《宝晋英光集》，《图书集成初编》，上海，1934年。

钱泳，《履园画学》，《艺术丛编》卷十六。

秦祖永，《桐阴论画》，《艺术丛编》卷十六。

盛大士，《西山吴语录》，《四部丛刊初编缩本》卷九。

石涛，《大涤子题画诗跋》，汪绎辰辑，《艺术丛编》卷二十五。

石涛，《画谱》，上海，1962年。

石涛，《清湘老人题记》，汪鋆辑，《画苑秘笈》卷一。

石涛，《清湘书画稿卷》，北京，1961年。

石涛，《石涛画语录》，俞剑华注，北京，1962年。

苏轼，《东坡题跋》，毛晋订，《艺术丛编》卷二十二。

苏轼，《集注分类东坡先生诗》，《四部丛刊初编缩本》卷二〇二、二〇三。

陶梁，《红豆树馆书画记》。

汪珂玉，《珊瑚网》，1916年序本。

吴修，《青霞馆论画绝句一百首》，《艺术丛编》卷十六。

谢诚钧，《瞆瞆斋书画记》，1838年序。

徐沁，《明画录》，《画史丛书》卷五。

郁逢庆，《书画题跋记》，1634年自题，台北，1970年重印。

张庚，《国朝画征录》，《画史丛书》卷二，第五部分。

张彦远，《历代名画记》，《艺术丛编》卷八。

郑燮，《板桥题跋》，《艺术丛编》卷二十六。

周亮工，《读画录》，《画史丛书》卷九。

朱存理，《铁网珊瑚书画品》，1600年跋。

（二）中、日文

《国华》，东京，1889年—。

《广东文物》，4卷，香港，1931年。

《书苑》，系列一和系列二，东京1911—1920年，1937—1943年。

《书道全集》，系列一25卷，东京，1930—1932年；系列二25卷，东京，1958—1965年。

《书品》，东京，1949年—。

《文物》，北京，1950—1960年，1970年—。

《书迹名品丛刊》，200卷，东京，1964年—。

《艺林丛录》，6编，香港，1961—1966年。

台北故宫博物院，《故宫季刊》，台北，1966年—。

《艺苑遗珍》，王世杰，那志良，张万里编，2卷，香港，1967年。

《1929年全国美术展览》，2卷，上海，1929年。

《大风堂书画录》，成都，1943年。

《故宫博物院藏花鸟画选》，北京，1965年。

《故宫书画集》，5卷43册，北京，1931—1934年。

《辽宁博物馆藏画集》，2卷，北京，1962年。

《明清の绘画》，东京，1964年。

《明清扇面画选集》，上海，1959年。

《明人传记资料索引》，2卷，台北，1966年。

《明贤墨迹册》，无出版信息。

《上海博物馆藏画》，上海，1959年。

《石涛和尚八大山人山水精品》，（北京？）1936年。

《石涛画册》，北京，1960年。

《石涛罗浮山图册》，东京，1953年。

《石涛名画谱》，东京，1937年。

《石涛山水集》，上海，1930年。

《宋元の绘画》，东京，1962年

《宋元明清名画大观》，2卷，东京，1931年。

《苏州博物馆藏画集》，北京，1963年。

《唐宋元明名画大观》，2卷，东京，1929年。

《唐宋元明名画展号》，东京，1928年。

《天津市艺术博物馆藏画集》，北京，1963年。

《天隐堂名画选》，2集，东京，1963年。

《张大千近作》，台北，1968年。

《支那南画大成》，16卷，续6卷，东京，1935—1937年。

阿部房次郎编，《爽籁馆欣赏》，2辑共6卷，大阪，1930—1939年。

卞永誉，《式古堂书画汇考》，4卷，台北，1921年重版。

陈定山，《定山论画七种》，台北，1969年。

陈仁涛，《金匮藏画评释》，3卷，香港，1956年。

陈仁涛编，《金匮藏画集》，2卷，东京，1956年。

程曦，《木扉藏画考评》，香港，1965年。

岛田修二郎，《逸品画风について》，《美术研究》，1951年第161号，第264—290页。高居翰译文见Oriental Art, vol. 7 (1961), pp. 66–74; vol. 8 (1962), pp. 130–37; vol. 10 (1964), pp. 3–10。

岛田修二郎，米泽嘉圃，《宋元の绘画》，东京，1952年。

丁福保编，《四部总录艺术编》，2卷，上海，1956年。

方闻，《董其昌与正宗派绘画理论》，《故宫季刊》，1968年第2卷第3期，第1—26页。

方闻，《王翚之集大成》，《故宫季刊》，1968年第3卷第2期，第5—10页。

福开森（Ferguson, John C.），《历代著录画目》，2卷，北京，1934年；台北，1968年重版。

傅抱石，《明末民族艺人传》，长沙，1939年。

傅抱石，《石涛上人年谱》，上海，1948年。

傅申，《巨然存世画迹之比较研究》，《故宫季刊》，1967年第2卷第2期，第11—24、51—79页。

高二适，《兰亭序的真伪驳议》，《文物》，1965年第7期附录。

高邕编，《泰山残石楼藏画》，4卷，1926—1929年。

古原宏伸，《石涛〈画语录〉の异本に研究》，《国华》第876号，1965年3月，第5—14页。

古原宏伸，《石涛と黄山八景册》，无出版信息（或为东京，1971年）。

关冕钧，《三秋阁书画录》，1928年自序，无出版信息。

郭沫若，《由王谢墓志的出土论到〈兰亭序〉的真伪》，《文物》，1965年第6期，第1—24页。

郭绍虞，《中国文学批评史》，台北，1969年重版。

郭味蕖编，《宋元明清书画家年表》，北京，1958年。

黄涌泉，《陈洪绶》，上海，1958年；香港，1968年重版，第1051—1094页。

黄涌泉，《陈洪绶年谱》，北京，1960年。

贾祖璋等编，《中国植物图鉴》，北京，1958年。

江兆申，《六如居士之身世》，《故宫季刊》，1968年第2卷第4期，第15—32页；1968—1969年第3卷，第1—3期，分别在第33—60、31—71、35—79页。

江兆申，《文徵明行谊与明中叶以后之苏州画坛》，《故宫季刊》，1971年第4卷，第27—30、39—88页。

姜亮夫，《历代名人年里碑传总表》，上海，1937年。

姜一涵，《苦瓜和尚画语录研究》，台北，1965年。

孔达，王季迁，《明清画家印鉴》，香港，1966年。

李旦，《八大山人丛考》，《文物》1960年第7期，第35—42页。

李墨巢编，《墨巢秘笈藏影》，3集，上海，1935—1938年。

李顺华编，《大千居士己丑后所用印》，台北，1967年。

铃木敬，《明代绘画史研究·浙派》，东京，1968年。

刘纲纪，《龚贤》，上海，1962年；香港，1970年重版。

陆心源，《穰梨馆过眼录》，1892年自序，无出版信息。

罗振玉，《万年少先生年谱》，1919年。

梅清，《梅瞿山画集》，上海，1959年。

米泽嘉圃，《从书法角度看石涛的几件关键作品》，《国华》第913号，1968年4月，第5—17页。

内藤虎次郎编，《清朝书画谱》，2卷，大阪，1916—1926年。

潘承厚编，《明清藏书家尺牍》，4卷。

潘承厚编，《明清画苑尺牍》，6卷，1943年序。

潘正炜，《听帆楼书画记》，《艺术丛编》卷二十。

庞元济，《名品集成》，上海，1940年。

庞元济，《虚斋名画录》，16卷，1909年自序，无出版信息。

桥本关雪，《石涛》，东京，1926年。

裘温，《黄宾虹与陈若木》，《艺林丛录》第六编，第274—281页，香港，1966年。

杉村勇造，《乾隆皇帝》，东京，1961年。

商承祚，黄华编，《中国历代书画篆刻家字号索引》，2卷，北京，1960年。

台北故宫博物院，《故宫名画三百种》，6卷，台北，1959年。

台北故宫博物院，《故宫书画录》，4卷，台北，1965年。

台北故宫博物院，《明清之际名画特展》，台北，1970年。

台北故宫博物院，《王翚画录》，台北，1970年。

藤原楚水编，《淳化阁帖》，11卷，东京，1960年。

田员，《印文学》，4卷，台北，1957年。

王方宇，《论傅抱石〈石涛上人年谱〉所提生年》，《台北"中央"日报》，1968年10月21日。

王澍，《淳化秘阁法帖考正》，1730年序，台北，1971年重印。

吴冉（音Wu Jan），《明遗民画家万年少》，《艺林丛录》卷六，第270—274页。

吴同（化名A-wen），《安娜堡石涛画展追记》，《台北"中央"日报》，1968年2月6日。

西川宁编，《西安碑林》，东京，1066年。

谢家孝，《张大千的世界》，台北，1968年。

谢稚柳编，《石涛画集》，北京，1960年。

徐邦达，《历代流传书画作品编年表》，北京，1963年。

杨恩寿，《眼福篇》，4卷，台北，1971年。

叶恭绰，《遐庵谈艺录》，无出版信息。

一丁，《八大山人生年质疑》，《艺林丛录》第2编，第280—283页。

永原织治，《石涛八大山人》，东京，1961年。

余绍宋，《书画书录解题》，北京，1932年。

原田谨次郎编，《中国名画宝鉴》，东京，1936年。

斋藤悦三编，《董盦藏书画谱》，4卷，大阪，1928年。

张大千编，《大风堂名迹》，4卷，东京，1955—1956年。

张珩，《怎样鉴定书画》，《文物》，1964年第4期，第3—23页。

张万里，胡仁牧编，《石涛书画集》，6卷，1969年。

郑为，《论石涛生活行径、思想递变及艺术成就》，《文物》，1961年第12期，第6—7、43—50页。

郑无闷（音Cheng Wu-min），《石涛书迹跋》，《艺林丛录》卷四，第169—174页，香港，1961—1966年。

郑锡珍，《弘仁髡残》，上海，1963年；香港，1970年重版。

郑振铎编，《韫辉斋藏唐宋以来名画集》，上海，1947年。

郑拙庐，《石涛研究》，北京，1961年。

朱省斋，《省斋读画记》，香港，约1951年。

朱省斋，《中国书画》卷一，香港，1961年。

诸桥辙次编，《大汉和辞典》，13卷，东京，1958年。

住友宽一编，《二石八大》，大矶，1956年。

住友宽一编，《明末三和尚》，东京，1954年。

住友宽一编，《石涛と八大山人》，大矶，1952年。

住友宽一编，《恽南田と石涛》，大矶，1953年。

庄申，《明沈周〈莫斫铜雀砚歌图〉考》，《明报》，1968年第3卷，第53—65页。

庄申，屈志仁编，《明清绘画展览》，香港，1970年。

庄严，《故宫博物院珍藏前人书法概况》，《故宫季刊》，1969年第3卷，第5—15页。

（三）英、法、德文

Ackerman, James S., and Carpenter, Rhys. *Art and Archaeology*. Englewood Cliffs, N.J., 1963.

Barnhart, Richard M. *"Marriage of the Lord of the River" : A Lost Landscape by Tung Yüan*. Ascona, 1970.

Barnhart, Richard M. *Old Trees: Some Landscape Themes in Chinese Painting*. New York, 1972.

Berenson, Bernard. *Aesthetics and History*. New York, 1972.

Berenson, Bernard. *Drawings of the Florentine Painters. Vol. 1*. Chicago, 1938.

Berenson, Bernard. "The Rudiments of Connoisseurship." In *The Study and Criticism of Italian Art*. 2d ser. London, 1992.

Bush, Susan. *The Chinese Literati on Painting: Su Shi (1037–1101) to Tung Ch'i-ch'ang (1555–1636)*. Cambridge, Mass., 1971.

Cahill, James. *Chinese Painting*. Lausanne, 1996.

Cahill, James. "The Early Styles of Kung Hsien." *Oriental Art*. Vol. 16(1970), pp. 51–71.

Cahill, James. ed. *Fantastics and Eccentrics in Chinese Painting*. New York, 1967.

Cahill, James. ed. *The Restless Landscape*. Berkeley, Calif., 1971.

Cahill, James. "Wu Pin and His Landscape Paintings." See "National" Palace Museum, Taipei, *Proceeding of the International Symposium on Chinese Painting*.

Cahill, James. "Yüan Chiang and His School." *Ars Orientalis*, vol.5 (1963), pp. 259–72; vol. 6 (1966), pp. 191–212.

Chang Dai-chien: A Retrospective, edited by Rene-Yvon Lefebre d'Argace. San Francisco, Calif., 1972.

Chang Dai-chien's Paintings. Hong Kong, 1967.

Chiang Chao-shen（江兆申）. "The Identity of Yang Mei-tzu and the Paintings of Ma Yüan." *"National" Palace Museum Bulletin*, vol.2, nos. 2–3 (1967), pp.1–15, 8–14.

Chiang Chao-shen. "Wang Yüan-ch'i: Notes on a Special Exhibition." *"National" Palace Museum Bulletin*, vol.2 (1967), pp. 10–15.

Chinese Art Treasures. Lausanne,1961.

Ch'iu A. K'ai-ming（裘开明）. "The Chieh-tzu Yüan Hua Chuan." *Archives of the Chinese Art Society of America*, vol.5 (1951), pp.55–69.

Chou Ju-hsi. "A Note on the 'Verdant Hills and Red Maples' by Lu Chih." *Allen Memorial Art Museum [Oberlin College] Bulletin*, spring, 1971, pp.163–75.

Chou Ju-hsi. "In Quest of the Primordial Line: The Genesis and Content of Tao-chi's Hua-Yü-lu" Ph.D. dissertation, Princeton University, 1969.

Collingwood, R. G. *The Idea of History*. NewYork, 1956.

Contag, Victoria. *Chinese Masters of the 17th Century*, translated by Michael Bullock. Tokyo, 1969–70.

Contag, Victoria. *Zwei Meister chinesischer Landschaftsmalerei*. Baden-Baden, [1955].

DeBary, W. T., ed. *Self and Society in Ming Thought*. New York, 1970.

Draft Ming Biographies. See Ming Biographical History Project.

Ecke, Gustav. *Chinese Painting in Hawaii*. 3vols. Honolulu, 1965.

Ecke, Tseng Yu-ho. *Chinese Calligraphy*. Philadelphia, 1971.

Edwards, Richard. *The Field of Stones*. Washington, D.C., 1962.

Edwards, Richard. "The Painting of Tao-chi: Postscript to an Exhibition." *Oriental Art*, vol.14 (1968), pp.261–70.

Edwards, Richard. "Tao-chi the Painter." See *The Painting of Tao-chi*, pp.21–52.

Exhibition of Paintings by Chang Dai-chien. Carmel, Calif., 1967.

Fong, Wen（方闻）. "A Chinese Album and Its Copy." *Record of the Art Museum, Princeton University*, vol.28 (1968), pp.74–78.

Fong, Wen. "Chinese Painting: A Statement of Method." *Oriental Art*, vol. 9 (1963), pp. 72–78.

Fong, Wen. "Archaism as a 'Primitive' Style." In *Arts and Traditions: The Uses of the Past in Chinese Culture*, edited by Christian F. Murck. Princeton, N. J. Forthcoming.

Fong, Wen. "A Letter from Shih-t'ao to Pa-ta shan-jen and the Problem of Shih-t'ao's Chronology." *Archives of the Chinese Art Society of America*, vol.13 (1959), pp. 22–53.

Fong, Wen. *The Loans and a Bridge to Heaven*. Washington, D.C., 1958.

Fong, Wen. "The Problem of Ch'ien Hsuan." *Art Bulletin*, vol.42 (1960), pp. 173–189.

Fong, Wen. "The Problem of Forgeries in Chinese Painting." *Artibus Asiae*, vol.25 (1962), pp.95–119.

Fong, Wen. "Reply to Professor Soper's Comments on Tao-chi's Letter to Chu Ta." *Artibus Asiae*, vol.29 (1967), pp.351–57.

Fong, Wen. "Towards a Structural Analysis of Chinese Landscape Painting." *Art Journal*, vol.28 (1969), pp.388–97.

Friedlander, Max J. *On Art and Connoisseurship*, translated by T. Borenius. New York, 1932.

Fu, Marilyn, and Fong, Wen. *The Wilderness Colors of Tao-chi*. New York: Metropolitan Museum of Art, 1973.

Fu Shen C. Y（傅申）. "Notes on Chiang Shen." *"National" Palace Museum Bulletin*, vol.1(1966), pp.1–10.

Fu Shen C. Y. "A Study of the Authorship of the So-Called 'Hua-shuo' Painting Treatise." (《〈画说〉作者问题之研究》) See "National" Palace Museum, Taipei, *Proceedings of the International Symposium on Chinese Painting*.

Fu Shen C. Y. "Two Anonymous Sung Dynasty Paintings and the Lu-shan Landscape: The Problem of Their Stylistic Origins." *"National" Palace Museum Bulletin*, vol.2 (1968), p.1016; vol.3 (1969), pp. 6–10.

Goepper, Roger. *The Essence of Chinese Painting*, translated by Michael Bullock. London, 1963.

Goepper, Roger. V*om Wesen Chinesischer Malerei*. Munich, 1962.

Gombrich, Ernst H. *Art and Illusion*. London, 1960.

Gombrich, Ernst H. *Meditations on a Hobby Horse*. London, 1963.

Gombrich, Ernst H. "A Plea for Pluralism." *American Art Journal*, vol. 3 (1971), pp. 83–87.

Gombrich, Ernst H. *In Search of Cultural History*. Oxford, 1969.

Gombrich, Ernst H. "Style." *International Encyclopedia of Social Sciences*. New York, 1968.

Gombrich, Ernst H. "The Tradition of General Knowledge." In *A Critical Approach to Science and Philosophy*, edited by M.Bunge. New York, 1964.

Hay, John. "Along the River during Winter's First Snow." *Burlington Magazine*, vol.114 (1972), pp.294–304.

Ho Ping-ti. *The Ladder of Success in Imperial China: Aspects of Social Mobility*, 1368–1911. New York, 1962.

Ho Ping-ti. "The Salt Merchants of Yang-chou: A Study of Commercial Capitalism in Eighteenth Century China." *Harvard Journal of Asiatic Studies*, vol.17 (1954), pp.130–168.

Ho Ping-ti. Studies on the Population of China. Cambridge, 1967.

Ho, Wai-kam. "Chinese under the Mongols." In Sherman Lee and Wai-kam Ho, *Chinese Art under the Mongols: The Yüan Dynasty (1279–1368)*. Cleveland, O., 1968. pp.73–112.

Ho, Wai-kam. "Tung Ch'i ch'ang's New Orthodoxy and the Southern School Theory." In *Artists and Traditions: The Uses of the Past in Chinese Culture*, edited by Christian F. Murck. Princeton, N.J. Forthcoming.

Huizinga, Johan. "A Definition of the Concept of History." In *Philosophy and History: Essays Presented to Ernst Cassirer*, edited by Raymond Klibansky and H.J. Paton. Oxford, 1936. Pp. 1–10.

Hummel, Arthur W., ed.. *Eminent Chinese of the Ch'ing Period*. 2 vols. Washington, D.C., 1943; rpt. in 1 vol. Taipei, 1967.

Kubler, George. *The Shape of Time*. New Haven, Conn., 1962.

Lawton, Thomas. "The Mo-yüan Hui-kuan by An Ch'i." *"National" Palace Museum Quarterly Special Issue No.1*, Symposium in Honor of Dr. Chiang Fu-ts'ung on His 70th Birthday. Taipei, 1969. Pp. 13–35.

Lawton, Thomas. "Notes on Five Paintings from a Ch'ing Dynasty Collection." *Ars Orientalis*, vol.8 (1970), pp.191–215.

Lawton, Thomas. "Scholars and Servants." *"National" Palace Museum Bulletin*, vol. 1(1966), pp. 8–11.

Ledderhose, Lothar. "An Approach to Chinese Calligraphy." *"National" Palace Museum Bulletin*, vol.7

(1972), pp. 1–14.

Ledderhose, Lothar. *Die Siegelschrift (Chuan-shu) in der Ch'ingzeit: Ein Beitrag zur Geschichte der Chinesischen Schriftkunst*. Wiesbaden, 1970.

Lee, Sherman. *Chinese Landscape Painting*. Cleveland, O., 1954.

Lee, Sherman. *Chinese Landscape Painting*. Cleveland, O., 1962.

Lee, Sherman. "Literati and Professionals: Four Ming Painters." *Cleveland Museum of Art Bulletin*, vol.53 (1966), pp. 3–25.

Lee, Sherman, and Fong, Wen. *Streams and Mountains without End*. Ascona, 1955.

Lee, Sherman, and Ho, Wai-kam. *Chinese Art under the Mongols: The Yüan Dynasty (1279–1368)*. Cleveland, O., 1968.

Lee, Stella. "Figure Painters in the Late Ming." In *The Restless Landscape*, edited by J. Cahill. Pp. 145–60.

Li, Chu-tsing. *Autumn Colors on the Ch'iao and Hua Mountains*. Ascona, 1965.

Li, Chu-tsing. "The Development of Painting in Soochow during the Yüan Dynasty." See "National" Palace Museum, Taipei. *Proceedings of the International Symposium on Chinese Painting*.

Li, Chu-tsing. "The Freer Sheep and Goat and Chao Meng-fu's Horse Paintings." *Artibus Asiae*, vol. 30 (1968), pp. 279–326.

Li, Chu-tsing. "Rocks and Trees and the Art of Ts'ao Chih-po." *Artibus Asiae*, vol. 23 (1960), pp. 153–92.

Li, Chu-tsing. "Stages of Development in Yüan Dynasty Landscape Painting." *"National" Palace Museum Bulletin*, vol.4, nos.2 and 3 (May and August. 1969), pp. 1–10, 1–12.

Li, H. L. The *Garden Flowers of China*. New York, 1959.

Lin Yü-tang（林语堂）. *The Chinese Theory of Art: Translation from the Masters of Chinese Art*. New York, 1967.

Lippe, Aschwin. "Kung Hsien and the Nanking School." *Oriental Art*, vol.2 (1956), pp. 21–29; vol.4 (1958), pp. 159–70.

Lippe, Aschwin. *Kung Hsien and the Nanking School: Some Chinese Paintings of the Seventeenth Century*. New York, 1955.

Loehr, Max. "The Question of Individualism in Chinese Art." *Journal of the History of Ideas*, no. 2 (1961), pp. 147–58.

Loehr, Max. "Review of Chu-tsing Li, Autumn Colors on the Ch'iao and Hua Mountains." *Harvard Journal of Asiatic Studies*, vol. 26 (1963), pp. 271–73.

Loehr, Max. "Some Fundamental Issues in the History of Chinese Painting." *Journal of Asian Studies*, vol. 23 (1964), pp. 185–93.

Lovell, Hin-cheung. "Wang Hui's 'Dwelling in the Fu-ch'un Mountains'." *Ars Orientalis*, vol. 8 (1970), pp.217–42.

Ming Biographical History Project, Columbia University, edited by L. Carrington Goodrich. Forthcoming.

Mote, Frederick W. "The Arts and the 'Theorizing Mode' of the Civilization." In *Artists and Traditions: The*

Uses of the Past in Chinese Culture, edited by Christian F. Murck. Princeton, N.J. Forthcoming.

Mote, Frederick W. "Confucian Eremitism in the Yüan Period." In *The Confucian Persuasion*, edited by A.F Wright. Stanford,Calif., 1960. Pp.202–40.

Mote, Frederick W. *The Intellectual Foundations of China*. New York, 1971.

Mote, Frederick W. *The Poet Kao Ch'i (1336–1374)*. Princeton, N.J., 1962.

Museum of Fine Arts, Boston. *Portfolio of Chinese Paintings in the Museum: Yüan to Ch'ing Periods*, edited by Kojiro Tomita and Hsien-ch'i Tseng. Boston, 1961.

"National" Palace Museum, Taipei. *"National" Palace Museum Bulletin* (《故宫通讯》). Taipei, 1966–.

"National" Palace Museum, Taipei. *Proceedings of the International Symposium on Chinese Painting* (《中国古画讨论会》). Taipei, 1972.

Offner, Richard. *A Critical and Historical Corpus of Florentine Painting*, 1933–1947, New York, 1931–47. Sec. 3, vols. 1 and 3.

1000 Jabre Chinesische Malerei. Munich [Haus der Kunst], 1959.

1000 Years of Chinese Painting. The Hague [Haags Gemeentemuseum], 1960.

The Painting of Tao-chi: Catalogue of an Exhibition, August 13–September 17, 1967. Held at the Museum of Art, University of Michigan, edited by Richard Edwards. Ann Arbor, 1967.

Panofsky, Erwin. *Meaning in the Visual Arts*. New York, 1955.

Portfolio of Chinese Paintings in the Museum: Yüan to Ch'ing Periods. edited by Kojiro Tomita and Hsien-ch'i Tseng. Boston, 1961.

The Richard Bryant Hobart Collection of Chinese Ceramics and Paintings. New York [Parke-Bernet Galleries], 1969. Pt.2.

Rosenberg, Jakob. *On Quality in Art: Criteria of Excellence, Past and Present*. Princeton, N.J, 1967.

Ryckmans, Pierre. "Les 'Propos sur la Peinture' de Shi Tao: Traduction et Commentaire." *Arts Asiatiques*, vol. 14 (1966), pp. 79–150.

Ryckmans, Pierre. "Les 'Propos sur la Peinture' de Shi Tao (Traduction et Commentaire pour Servir de Contribuer à l'Étude Terminologique et Esthétique des Théories Chinoises de la Peinture)." *Mélanges Chinois et Bouddhiques [Brussels]*, vol. 15 (1968–69).

Sasaki Kozo. "Tao-chi, Seals." See *The Painting of Tao-chi*, pp.63–70.

Schapiro, Meyer. "Style," in *Anthropology Today*, edited by A.L. Kroeber. Chicago, 1953. Pp. 287–312.

Shih Hsio-yen, and Trübner, Henry. *Individualists and Eccentrics*. Toronto, 1963.

Sickman, Laurence, ed. *Chinese Calligraphy and Painting in the Collection of John M. Crawford, Jr*. New York, 1962.

Sickman, Laurence, and Dubosc, J. P. *Great Chinese Painters of the Ming and Ch'ing Dynasties*. New York [Wildenstein Galleries], 1949.

Sirén, Osvald. *The Chinese on the Art of Painting*. Peking, 1937.

Sirén, Osvald. *Chinese Painting: Leading Masters and Principles*. 7 vols. New York, 1956–58.

Sirén, Osvald. *A History of Later Chinese Painting*. 2 vols. London, 1938.

Sirén, Osvald. "Lists." See *Chinese Painting: Leading Masters and Principles*, vols. 2,7.

Sirén, Osvald. "Shih-t'ao, Painter, Poet and Theoretician." *Bulletin of the [Stockholm] Museum of Far Eastern Antiquities*, vol. 21 (1949), pp. 31–62.

Soper, Alexander C. "The 'Letter from Shih-t'ao to Pa-ta shan-jen'." *Artibus Asiae*, vol.29 (1967), pp. 67–69.

Spence, Jonathan D. "Tao-chi, an Historical Introduction." See *The Painting of Tao-chi*, pp. 11–20.

Spence, Jonathan D. *Ts'ao Yin and the K'ang-hsi Emperor, Bond-servant and Master*. New Haven, Conn., 1966.

Sullivan, Michael. Introduction à l' *Art Chinois*. Paris, 1968.

Sullivan, Michael. "Some Possible Sources of European Influence on Late Ming and Early Ch'ing Painting." See "National" Palace Museum, Taipei, *Proceedings of the International Symposium on Chinese Painting*.

Tchang Ta-ts'ien, *Peintre Chinois*. Paris, 1956.

Tietze, Hans. *Genuine and False: Copies, Imitations, Forgeries*. New York, 1948.

Tu Wei-ming. "'Inner Experience'-The Basis of Creativity in Neo-Confucian Thinking." In *Artists and Traditions: The Uses of the Past in Chinese Culture*, edited by Christian F. Murck. Princeton, N.J. Forthcoming.

Van Gulik, R.H. *Chinese Pictorial Art as Viewed by the Connoisseur*. Rome, 1958.

Whitfield, Roderick. *In Pursuit of Antiquity*. Princeton, N.J., 1969.

Wilson, E. H. *China-Mother of Gardens*. Boston, 1929.

Wilson, Marc F. *Kung Hsien: Theorist and Technician in Painting*. Kansas City, Mo., 1969.

Wind, Edgar. "Some Points of Contact between History and Natural Science." In *Philosophy and History: Essays Presented to Ernst Cassirer*, edited by Raymond Klibansky and H.J.Paton. Pp. 255–64.

Wölfflin, Heinrich. *Principles of Art History*, translated by M. D. Hottinger. New York, 1932.

Wu, Nelson I. "The Evolution of Tung Ch'i-ch'ang's Landscape Style as Revealed by His Works in the 'National' Palace Museum." See "National" Palace Museum, Taipei, *Proceedings of the International Symposium on Chinese Painting*.

Wu, Nelson I. "The Toleration of Eccentrics." *Art News*, vol.56 (1957), pp. 26–29, 52–54.

Wu, Nelson I. "Tung Ch'i-ch'ang (1555–1636): Apathy in Government an Fervor in Art." In *Confucian Personalities*, edited by A. F. Wright an D. Twitchett. Stanford, Calif, 1962. Pp.260–93.

Wu T'ung（吴同）. "Tao-chi, a Chronology." See *The Painting of Tao-chi*, pp. 53–61.

Wu, William. "Kung Hsien's Style and His Sketchbooks" *Oriental Art*, vol.16 (1970), pp. 72–80.

Yang Lien-sheng（杨联陞）. *Money and Credit in China*. Cambridge, Mass., 1952.

Yang Lien-sheng. *Studies in Institutional History*. Cambridge, Mass., 1961.

Young, Martie, ed. *The Eccentric Painters of China*. Ithaca, N.Y, 1965.

译者后记

 君约吾师以文章著世，名作等身。此书乃恩师早年与王妙莲先生合著之第一著作，亦为首部在西方中国书画鉴定学科见经立典般之皇皇巨著。自1973年面世以降，于学界盛传已久，惜中文原稿不存，故尚无中文版本。今蒙二位先生错爱，命余将其译为中文，学生愚钝，诚惶诚恐，不敢倦怠。

 乙未初春，拜恩师收为关门弟子，乃余此生之人幸也。先生盛名于世，本不敢望美，却哪知有如此因缘。自此常伴先生左右数年，畅游寰宇，足迹遍踏中、美、欧、亚等地，寻访先生旧识，拍摄《笔墨究心》一片，为先生一生之成就略做小结。在此巡访期间，本译稿幸得恩师亲自逐字校对，以补我译文之不达处。先生以耄耋之年，虽目力易倦，但校稿一丝不苟，不厌其烦。竟有部分已校稿本途中遗佚，而先生焚膏继晷，重新校过。观先生之业可谓勤矣，叹学问之道可谓精矣，吾辈仰止，自愧汗颜。后又有幸得王妙莲先生躬亲以授、亲自补校，更收获甚巨。今拜叩二位先生绛帐之恩，只恨此生不足报其万一而已。

 六因四缘五果，朱子不曾识。而今恰逢本书即将成刊之际，余受佛利尔暨赛克勒美术馆所托，摄制《朱明承月》一片，却能感悟招果为因之妙。入馆得见，吉光片羽之间，恩师所题之丹青，且墨色犹新；所设之漆案，仍彤丹夺目。仰叹先生对中国书画于海外之推广研究功不可没，油然肃敬。古人云：故功绩铭乎金石，著于盘盂。而如今朱墨烂然已矣，余何容多赞一言？

 在此亦需特别感谢美国耶鲁大学荣休教授班宗华博士为本书作序；感谢美国国家博物馆佛利尔暨赛克勒美术馆中国艺术部安明远主任协助提供相关图片；感谢师母陆蓉之教授的鼎力支持。

 自知才疏学浅，竭力而不能尽善，拜求各方家指正。

<div align="right">

辛丑中秋

赵硕 于洛杉矶

</div>

图书在版编目（CIP）数据

书画鉴定研究/王妙莲，傅申著；赵硕译.—上海：上
海书画出版社，2022.3
（傅申中国书画鉴定论著全编）
ISBN 978-7-5479-2824-0

Ⅰ.①书… Ⅱ.①王… ②傅… ③赵… Ⅲ.①书画艺术
－鉴定－研究－中国 Ⅳ.①J212.05

中国版本图书馆CIP数据核字（2022）第032151号

本书系上海市文化基金会图书出版资助项目

书画鉴定研究

王妙莲　傅申　著　赵硕　译

责任编辑	王聪荟　黄醒佳
审　　读	田松青
译　　校	郑　涛
责任校对	倪　凡
封面设计	王　峥
技术编辑	包赛明

出版发行	上 海 世 纪 出 版 集 团　上海书画出版社
地址	上海市闵行区号景路159弄A座4楼
邮政编码	201101
网址	www.shshuhua.com
E-mail	shcpph@163.com
制版	上海久段文化发展有限公司
印刷	上海画中画包装印刷有限公司
经销	各地新华书店
开本	889×1194　1/16
印张	29.25
版次	2022年7月第1版　2022年7月第1次印刷
书号	ISBN 978-7-5479-2824-0
定价	218.00元

若有印刷、装订质量问题，请与承印厂联系